培文·电影

中国电影
蓝皮书
2020

陈旭光　范志忠　主编

BLUE BOOK
OF CHINA FILM
2020

北京大学出版社
PEKING UNIVERSITY PRESS

图书在版编目（CIP）数据

中国电影蓝皮书 . 2020 / 陈旭光，范志忠主编 . —北京：北京大学出版社，2020.12
（培文·电影）
ISBN 978-7-301-31870-6

Ⅰ . ①中… Ⅱ . ①陈… ②范… Ⅲ . ①电影事业 – 研究报告 – 中国 – 2020 Ⅳ . ① J992

中国版本图书馆 CIP 数据核字（2020）第 228906 号

书　　　名	中国电影蓝皮书 2020	
	ZHONGGUO DIANYING LANPISHU 2020	
著作责任者	陈旭光　　范志忠　　主编	
责 任 编 辑	李冶威	
标 准 书 号	ISBN 978-7-301-31870-6	
出 版 发 行	北京大学出版社	
地　　　址	北京市海淀区成府路205号　　100871	
网　　　址	http://www.pup.cn　新浪微博：@ 北京大学出版社　@ 培文图书	
电 子 信 箱	pkupw@ qq.com	
电　　　话	邮购部 010-62752015　发行部 010-62750672　编辑部 010-62750112	
印 刷 者	天津联城印刷有限公司	
经 销 者	新华书店	
	787毫米×1092毫米　　16开本　　26.25印张　　480千字	
	2020年12月第1版　　2020年12月第1次印刷	
定　　　价	79.00元	

主编：

陈旭光、范志忠

评委（按姓氏汉语拼音字母为序）：

曹峻冰、陈奇佳、陈犀禾、陈晓云、陈旭光、陈阳、戴锦华、戴清、丁亚平、
范志忠、高小立、胡智锋、皇甫宜川、黄丹、贾磊磊、李道新、李跃森、厉
震林、刘藩、刘汉文、刘军、陆绍阳、聂伟、彭涛、彭万荣、彭文祥、饶曙
光、沈义贞、石川、司若、谭政、王纯、王丹、王海洲、王一川、吴冠平、
项仲平、姚争、易凯、尹鸿、俞剑红、虞吉、张阿利、张德祥、张国涛、张
卫、张颐武、赵卫防、周安华、周斌、周黎明、周星、左衡

协助统筹、统稿：

张明浩、晏然

撰稿（按姓氏汉语拼音字母为序）：

高原、康梦影、李典峰、李雨谏、刘强、刘祎祎、潘国辉、申朝晖、石小溪、
宋法刚、田亦洲、薛精华、张明浩

目 录

Contents

主编前言

2019 年的中国影视产业，风云变幻，起伏不定，不断"遇冷"，但总体而言，依然在蹒跚、起落、蜿蜒的"新常态"中倔强前行。

由北京大学影视戏剧研究中心与浙江大学国际影视发展研究院联合发起的"中国影视年度蓝皮书"（《中国电影蓝皮书》《中国电视剧蓝皮书》）项目，也进入了第三届！

一如既往，我们以"影响力""创意力""工业美学""可持续发展"等为关键词，回顾和总结中国电影、电视剧（包括网大、网剧）的创作与产业状况，选出年度影响力十强。

此次影响力十强的评选在作品把控、投票人数、民意调查、数据整合、涉及题材范围等诸多方面均更上一层楼，更具代表性和影响力。2020 年评选的一个重要变革是增设了网络普选环节，即先与影视网络平台飞幕 APP 联手，在飞幕主页上大张旗鼓地进行广泛的网络推介、评选，票数完全公开，然后才是以北京大学与浙江大学为代表的大学生投票评选和专家学者组成的评审委员会成员票决，最终产生"中国影视影响力排行榜"。参加终评的 50 余位影视界专家学者星光熠熠，组成了颇具学术研究和评论话语影响力的强大评审阵容。

显然，从"十大影响力电影"与"十大影响力电视剧"的评选结果看，参评者体现出来的影响力标准既不同于票房、收视率的商业指标，也不同于纯艺术标准。可以说，中国影视影响力排行榜兼顾了艺术与商业（票房）、工业与美学，综合了作品的影响力、创意力、制作的工业化程度、制片及运营的效率和实现，深入分析、探讨可持

续发展的标杆性价值，并体现了影视作品的类别、题材、类型的多样性和代表性，以及产业结构或工业美学的分层化和多样性等。

继而蓝皮书对"双十强"进行了"案例化"的深度剖析、学理研判和全面总结。与现有的一些年度报告重视全局分析、数据梳理与艺术分析相较，《中国电影蓝皮书》与《中国电视剧蓝皮书》侧重于以个案切入来分析年度影视业的现象，案例分析以点带面、以典型见一般，深入剖析年度中国影视业的发展成就、问题症结与未来趋向，力图为中国影视产业的可持续、良性发展提供类似于"哈佛案例"式的蓝本。每个案例都结合具体文本进行深入分析，内容涵盖创意、剧作、叙事、类型、文化、营销、产业等，并且依托对中国影视格局的了然认知，胸怀整个影视产业链，进行"全案整合评估"，总结并归纳其核心创意点、"制胜之道"（或"败北之因"），研判其可持续发展性。

这不仅具有较高的学术价值，还具有对当下影视艺术生产与产业实操的借鉴指导意义。

榜单评选、案例分析不是回顾的终点，而是展望未来的开始。我们力图以此见证并助推中国影视创作的"质量提升"和影视产业的"升级换代"。

《中国电影蓝皮书 2020》及《中国电视剧蓝皮书 2020》继续由北京大学出版社出版，该项目活动则将每年持续进行。

我们相信，"中国影视年度蓝皮书"丛书与中国影视行业的发展共同成长，它将见证中国影视的进程，为建设中国影视的新时代贡献智慧与力量。

北京大学影视戏剧研究中心

浙江大学国际影视发展研究院

2020 年 6 月

导论

2019 年度中国电影地形图：产业、美学、类型与文化消费

2019 年的中国电影，从产业到创作都呈现出一种承上启下、继往开来的样貌，它开启了一个中国电影的多元化消费时代。

总体而言，无论在制作生产还是发行放映方面，中国电影产业持续了 2018 年开始的"整体增速放缓"的态势，进入了一个更加稳定发展的"新常态"，也呈现出更加多元的结构形式。这与中国电影不再依赖明星和宣发而进入"新口碑时代"有关，口碑与票房之间的正比关系让一批优秀电影脱颖而出且坚挺持久。国产电影呈现出异彩纷呈的类型格局。现实主义精神与国家意志汇成"新主流电影"潮流，《流浪地球》《哪吒之魔童降世》等则开启了中国电影的"想象力消费"时代。

一、"蓝皮书"视野下 2019 年中国电影地形图

2020 年 1 月 8 日 24 时，历时 10 天，经过 3 轮即全国影 / 剧迷、北大 / 浙大学生、50 余位国内知名影视专家的激烈票选，由北京大学影视戏剧研究中心与浙江大学国际影视发展研究院合作推出的"中国影视年度蓝皮书"丛书隆重发布"2019 年度中国十大影响力影视剧"名单（按第三轮专家票选票数排序）：《哪吒之魔童降世》（50 票）、《流浪地球》（50 票）、《少年的你》（48 票）、《我和我的祖国》（48 票）、《地久天长》（40 票）、《中国机长》（34 票）、《南方车站的聚会》（33 票）、《撞死了一只羊》

（28 票）、《误杀》（27 票）、《攀登者》（23 票）。

"中国影视年度蓝皮书"丛书是由北京大学影视戏剧研究中心与浙江大学国际影视发展研究院合作推出的年度"影响力影视剧"案例分析报告，至今已步入第三届，成为广受学界、业界好评的口碑书系。

"中国影视年度蓝皮书"丛书之"2019 年度十大影响力影视剧"的筹备、评选工作亦吸引了大量专家、学者、影/剧迷、大学生等数万人积极热情的参与，并有数十家媒体跟踪报道。

此次蓝皮书案例的评选仍以"影响力"为关键词，在作品把控、投票人数、民意调查、数据整合、涉及题材范围等诸多方面均更上一层楼，更具代表性、影响力与专业性。与 2019 年相比，2020 年评选的一个重要环节是联手影视网络平台飞幕 APP，在飞幕主页上大张旗鼓地进行广泛的网络推荐、评选，票数完全公开，投票者可以看到票数。在充分重视网民、大学生票选意向的基础上，还邀请了 50 余位国内影视界知名专家学者票选，使 2020 年的评选既具有大众性，也具有高度的精准性、专业性。

此次蓝皮书筹备工作历时数月，经过前期初定 40 部票选作品、后期 3 轮严格筛选，进而分别选出 2019 年度最具代表性的 10 部电影及电视剧作品。

"中国影视年度蓝皮书"丛书之"2019 年度中国十大影响力影视剧"的前期筹备工作于 2019 年 11 月末开始，经过对 2019 年度影视剧（上映/播出时间为 2019 年 1 月 1 日—12 月 31 日）一个多月的数据调查、综合考据，加上对 12 月 12 日"中国电影 2019 高峰论坛暨'中国影视蓝皮书 2019'出版座谈会"上各位专家、学者对 2019 年中国电影、电视剧作品的总结归纳与未来期许的综合和吸取，在以"影响力"为关键词与出发点的基础上，考虑作品类别、类型的多样性与代表性，进而最终分别确定了 40 部影响力较大、具有深入分析价值和标本性意义，兼具艺术与商业、工业与美学的电影与电视剧。

初选的 2019 年 40 部影响力电影分别是（按上映时间排序）：《四个春天》《"大"人物》《白蛇：缘起》《流浪地球》《疯狂的外星人》《飞驰人生》《新喜剧之王》《过春天》《地久天长》《老师·好》《风中有朵雨做的云》《撞死了一只羊》《雪暴》《进京城》《过昭关》《妈阁是座城》《扫毒 2：天地对决》《银河补习班》《哪吒之魔童降世》《烈火英雄》《古田军号》《红花绿叶》《送我上青云》《罗小黑战记》《我和我的祖

国》《攀登者》《中国机长》《少年的你》《受益人》《平原上的夏洛克》《两只老虎》《南方车站的聚会》《吹哨人》《误杀》《被光抓走的人》《只有芸知道》《半个喜剧》《叶问4：完结篇》《解放·终局营救》《特警队》。

"2019 年度中国十大影响力影视剧"后期票选历时 10 天，经过 3 轮层层递进的严格筛选而产生。第一轮于 2020 年 1 月 1 日至 4 日由所有影迷、剧迷在飞幕 APP 上进行大范围票选，根据票数排名产生影 / 剧 30 佳榜单。据统计，第一轮投票先后于微博、微信、飞幕 APP 等平台持续发酵，专家、学者、影 / 剧迷、大学生等数万人相继积极参与投票并不断热情高涨地转发、宣传，支持此次活动，短短几天时间，投票总人数便突破 2 万人。在第一轮投票中，电影方面，"想象力消费"类作品与现实主义题材类作品平分秋色，《哪吒之魔童降世》以约 1.1 万票拔得头筹，《流浪地球》亦突破 1 万票紧跟其后，这似乎在表达着受众对"想象力""幻想类"题材电影的需求，更仿佛欢呼着"想象力消费"时代的来临！

总之，"2019 年度中国十大影响力电影"的最终出台，经过了重重推选和最终票决。程序严格、公开公正，结合了广大网民、大学生和专家学者的智慧和意志。这 10 部电影在 2019 年度电影的生产格局、美学形态和类型——如新主流电影、想象力消费电影、现实主义电影——的多元化态势中，都具有毋庸置疑的引领性和代表性，都是 2019 年度中国电影地形图中最具地标性的电影。

二、2019 年度中国电影产业状况分析 [1]

与往年相比，2019 年度的电影市场似乎冷清不少，但年末各项数据还算令人满意：总票房 642.66 亿元，同比增幅 5.40%（2018 年总票房为 609.76 亿元），国产票房 411.75 亿元，占比 64.07%，同比增长 8.65%（2018 年国产电影票房 378.97 亿元）；全国银幕总数 69 787 块，新增 9 708 块，同比增长 16.16%；电影院新增 1 074 家，电影院总量已超过 1.4 万家。国产电影前十名的平均口碑豆瓣评分高达 7.13，第一次

[1] 2019 年度电影产业状况分析的详细内容可参阅陈旭光、赵立诺《2019：中国电影产业年度报告》，《中国电影市场》2020 年第 2 期。

超过 7；票房 10 亿元以上的电影达 15 部，其中国产电影 11 部，进口电影 4 部。

总体而言，2019 年度的中国电影产业呈现出"整体增速放缓"但"电影成果颇丰"的现象。

（一）"头部效应"与"多元构成"

分别出现在春节档和暑期档、斩获 46.56 亿元的《流浪地球》和 49.74 亿元的《哪吒之魔童降世》这两部票房黑马，奠定了 2019 年的中国电影市场的国产电影胜局。这两部国产电影的胜出在这两个档期都实属意外，因为这两部电影是纯粹的"口碑黑马"。就 2019 年全年总票房而言，这两部电影贡献了将近 100 亿元的票房，约占全年总票房的 14.98%，占全年国产电影总票房的 23.39%。《流浪地球》的票房比位居第三的《我和我的祖国》的 29.93 亿元高出了 55.56%，比进口电影票房第一的《复仇者联盟 4：终局之战》的 42.41 亿元高出 9.79%；除这两部作品之外，2019 年破 10 亿元票房的国产电影总共才贡献 153.96 亿元票房，总和仅比这两部电影高出三分之一。总体来看，《哪吒之魔童降世》和《流浪地球》都是当之无愧的 2019 年中国电影市场的"头部内容"，它们共同构成了达到新高的第一阵营。

"头部内容"的作用和影响力一直以来是中国电影市场的重要标杆，从历时性数据来看，"头部内容"尤其票房冠军的争夺战事实上成了一个市场的试金石——用以寻找中国电影市场的方向和潜力值：票房收入从 2014 年《心花路放》的 11.69 亿元、2015 年《捉妖记》的 24.4 亿元到 2016 年《美人鱼》的 33.92 亿元，中国电影市场看似无法触顶，每年都会出现一个全新的票房新高，但直到《战狼 2》斩获 56.83 亿元的票房，似乎为中国电影触摸到了一个相对的"市场天花板"。《战狼 2》以后，我们看到，票房格局逐渐形成，主要集中于差别不大的前几名的"头部集团"和"第一阵营"。

"市场天花板"的出现意味着市场增长转型的一种必然，也意味着稳定的平缓增长期的到来。一般而言，这是整个产业链完善的最佳时期，这一时期培养的是院线、后期、后产品开发、观众成长等短板，使得 50 亿元左右的票房天花板从一种偶然的"产业现象"变成一种"产业常态"，从而为下一个阶段的爆发式增长做好准备。

毫无疑问，"头部内容"对产业的意义至关重要，而"头部增重"也在某种程度

上预示着产业的发展。从 2019 年电影市场的"头部内容"来看，另一个鲜明特点是票房前十名的影片以大片为主，打破了从 2011 年《失恋 33 天》之后"话题性超越制作水准""以小博大"的"票房黑马"标准。虽然中小成本电影的票房成功能够使电影市场更加灵活，类型格局更加丰富，但是大片在票房市场中的不断陨落，也在某种程度上限制了高精尖技术和大规模制片业的发展。2019 年除《流浪地球》外，《中国机长》《攀登者》《烈火英雄》等其他几部位列 10 亿元票房榜的电影也都是制作成本超过 2 亿元的大场面、大制作，这种大片云集的现象在近 6 年的国产电影票房前十名的排行榜上是没有出现过的。大片能够重新获得市场认可，对于电影产业而言，是一种更为健康的"投入—产出"模式，是一种良性经济循环；对于制作而言，这样一种票房规律和制作规律可以更好地在前期进行策划，节约资源；对于观众而言，获得的也是更优质的视听体验和奇观感受。

颇具艺术电影气质的《南方车站的聚会》达到了 2.02 亿元的票房成绩，成为这一制作类别的"头部内容"。这与 2018 年《地球最后的夜晚》急于扩大并不适合商业市场的艺术电影票房而最终牺牲口碑的情况不同，2019 年的艺术电影宣发更趋于理性，不再盲目跟随市场，这种做法更适合艺术电影的稳步推广。

"头部内容"的数据可以帮助中国电影市场找到潜力极限，并为电影市场下一阶段的发展提供方向，促进产业链的完善。当然，对于一个健康的电影生态来说，我们不能过于依赖"头部内容"。在"头部内容"的引领下，应该有多元类型电影的各显神通，应该是一个"大鱼带小鱼"的生态格局。只有这样，中国电影的产业结构、市场结构和类型结构才能够更加合理化，充分弥补短板，发扬长处，以全新的增长结构来完善产业体系和市场体系。

（二）市场转轨中的电影企业格局：企业形式构成的多样化

当下中国电影产业的构成模式多元而活跃，主要有四类电影企业，2019 年它们也都在进行新的突破，具体如下：

第一类是发展相对成熟的私营电影企业。经历了 2018 年的低谷，2019 年私营电影企业已然经历了某种淘汰机制和市场转轨，一部分开始制作和发行成本高、制作精良的大片，而另一部分则开始大幅度下滑。例如《哪吒之魔童降世》由光线影业与华

夏影业合作，为电影市场贡献接近 50 亿元票房；博纳集团出品的《中国机长》《烈火英雄》，共为电影市场贡献 46 亿元票房。但万达电影净利润同比约减少 61.88%；华谊兄弟净亏损 3.79 亿元；华策影视中期业绩预计，上半年净利润亏损 5 500 万至 6 000 万元。天眼查数据显示，自 2019 年以来，有 1 884 家影视公司关停，具体表现为这些公司的状态是注销、吊销、清算、停业。这构成了一次自由市场产业发展中的大洗牌，是产业、企业发展到一定时期需要改变增长模式的转轨点。经历了 2017 年至 2018 年私营电影企业的低潮期之后，这些大型电影企业开始进行市场转轨，开发新的合作模式和制作方式。

第二类是近年来一直走在转型道路上的中国传统电影制片厂。它们开始呈现出更高的市场敏感度。2019 年，中国电影集团参与发行《流浪地球》；上海电影股份有限公司发行了《攀登者》，并参与《海上浮城》《流浪地球》《上海堡垒》的发行。然而，长春电影集团、峨眉电影集团、西部电影集团等几大国有电影企业近年已极少参与影片的生产与发行，西部电影集团 2019 年发行了《解放·终局营救》，长春电影集团发行了译制片，而峨眉电影集团、珠江电影集团在电影市场上几乎销声匿迹。

第三类是新兴的互联网影视企业。2019 年天津猫眼电影发行有限公司发行和参投了《飞驰人生》《银河补习班》《反贪风暴 4》《使徒行者 2》等，而阿里巴巴影业集团（简称阿里影业）运营的"灯塔"项目也持续为电影发行助力。数据显示，截止到 2019 年 6 月 16 日，阿里影业的"灯塔"项目已为 176 个电影项目、109 家客户提供服务，为电影举行了 82 场试映会，定制了 210 个服务报告，发布了 117 个市场观察报告，影响"用户观影决策路径"达 3.2 亿次。电影产业已经在阿里影业等互联网企业潜移默化的影响下发生了许多变化。在传统私营电影企业和国有电影制片厂掌控电影产业的时代，无论是编剧、导演，还是制片人，都免不了根据经验和直觉进行决策。以阿里影业为代表的互联网企业拥有在大数据方面的优势，他们对电影市场的动向、观众心理进行更理性、更精确的数据分析，并制订营销和发行等策略。

阿里影业参与出品《流浪地球》，在筹备过程遭遇困难时仍坚定地支持该片制作，并通过旗下诸多网络平台对电影的宣发进行支持，最终促成电影的成功。阿里影业还参与出品了获得第 91 届奥斯卡多项大奖的电影《绿皮书》。总体来看，阿里影业仍然处在企业发展早期，尚未实现扭亏为盈，截止到 2019 年 3 月 31 日，仍净亏损 2.54 亿元，

但与2018年同期相比已实现较快的发展。另一家大型互联网影视公司腾讯影业2019年共计发布34个影视项目，并主投及深度合作了《我和我的祖国》《南方车站的聚会》等电影。

这些互联网公司的快速发展，意味着互联网企业在大数据上的深耕，已然开始改变电影产业的运营、制作和营销模式，正打造着一个电影与互联网全面融合的新时代。

第四类是小型私营公司和个人影视工作室。票房冠军《哪吒之魔童降世》的承制方成都可可豆动画影视有限公司是2015年成立的一个名不见经传的小公司；《流浪地球》的承制方之一是郭帆文化传媒（北京）有限公司，前身是郭帆个人工作室。小公司对于市场的敏锐度，成就了灵活机动的制片模式和以小博大的市场效果。《哪吒之魔童降世》和《流浪地球》这两部"头部影片"皆由小型私营公司参与制作，说明小型私营公司在中国电影产业中大有可为。它们可以更加专注于内容创意和生产部分，故在中国电影产业以"内容为王""创意为王"的时代，必将继续扮演重要角色。

（三）院线形式多元：政策干预与新技术影院的起步

"票补"作为一种拉动票房的促销手段是中国电影产业的独特现象。它的实施和终结无疑都对电影市场产生了重要的影响。2018年10月，国家电影局提出取消网络在线售票的"线上票补"，但对电影制片方、宣发方的票补没有做更多的限制。即便如此，2019年上半年电影票价依旧有了明显的提升，出现两个明显现象：9.9元的网络预售票价几乎很难再看到，预售后的大规模退票现象也没有出现。"取消票补"对于电影院经营方面具有极大的推动作用。"取消票补"虽阻隔了一部分观众进入电影院，但是整治了近年来出现的"票房不实""影院空放""锁住排片"等现象，为国家和社会节约了大量资源，也更有利于电影院对排片进行更灵活的掌控——也正因为如此，2019年春节档的《流浪地球》才得以逆袭。

在院线建设方面，2018年12月，国家电影局下发了《关于加快电影院建设　促进电影市场繁荣发展的意见》（以下简称《意见》），提出要提高院线和影院的门槛，实行年检制度，遏制院线盲目扩张的粗放型发展。《意见》的出台是对自由市场过快、无序发展而引发的资源大规模浪费和恶性竞争的一种控制，是对这一阶段院线发展的一种调整。但就2019年的情况来看，这种情况经过一年的调整并没有得到明显改善。

事实上，院线发展的暂时性停滞显露出整个中国电影产业的短板，它涉及从制作到宣发再到后期的多重环节。

2019 年是电影院线发展的小年，但在影院技术领域却打开了新的大门。10 月，李安导演的新片《双子杀手》上映，再次挑战高帧率（HFR）技术。《双子杀手》上映前华夏影城所属的华夏电影发行有限责任公司自主开发的"CINITY 影院系统"正式发布，售价 550 万元。2016 年支持李安导演的 60 帧率的《比利·林恩的中场战事》的电影院全国只有两家（上海影城和北京博纳影城朝阳门悠唐店），而 2019 年支持《双子杀手》更高规格的 120 帧率的 CINITY 影厅已经在 17 个城市开设 27 家。国内自主研发的"CINITY 影院系统"综合应用了 4K、3D、高帧率、高动态范围（HDR）、高亮度、广色域（WCG）、沉浸式声音（Immersive Sound）等技术，是当前电影放映领域的最高技术规格和最佳电影展现形式，代表了中国影院在新技术层面的发展，是院线发展模式从粗放型开始向技术型转变的标志。"新技术影院"的发展预示着电影院的视听感受向着更具不可替代性的方向发展，也促进着高技术规格的电影作品的拍摄，促进着全新的影像美学的发展。此外，可称之为"新媒介技术影院"的 VR 影院、裸眼 3D 影院、全景 5D 影院等在 2019 年也缓步发展，但与电影院萌芽时期类似，它们以"游乐园"的形式存在，还未形成院线规模。

2019 年艺术院线也有了新的发展。2018 年年底财政部印发了《关于调整中央级国家电影事业发展专项资金使用范围和分配方式的通知》，明确对加入全国艺术电影放映联盟（简称全国艺联）的影院放映传承中华文化、具有艺术创新价值的国产影片予以资助，而全国艺联自 2016 年 10 月成立以来，通过专线放映、联合放映和举办影展等形式共放映了 80 部影片，加盟影院从来自 45 个城市的 110 家扩大到覆盖 248 个城市的 3 222 家，加盟银幕达到 3 795 块。在全国艺联的帮助下，《撞死了一只羊》《地久天长》《送我上青云》等作品分别获得了 1 000 万元、4 500 万元和 3 000 万元的票房成绩。

总体而言，2019 年度中国票房的构成类型更加多样化，电影文化呈现较为多元、繁荣的局面。

三、创作概貌：青年导演群体与新口碑时代

近年来，新力量导演的崛起令人瞩目。"新世纪以来，中国电影与新时代一同繁盛。其间中国电影的一个突出特征是崛起了一个新力量青年导演群体。他们是技术化生存、产业化生存、网络化生存的一代，在主体性、电影观、受众观、电影美学风貌和创作思维等方方面面都表现出与以往导演不同的新特点。新力量导演在产业实践中摸索并逐渐形成自己的具有中国特色的、符合中国社会体制的'电影工业美学'，既在电影生产的领域遵循规范的工业流程化和社会体制要求，又力图兼顾电影创作的艺术品质，在当下类型电影、艺术电影的创作中表现出色。他们是当下中国电影的新力量，更是中国电影未来的重要力量。"[1]

无疑，2019年的中国电影市场依然属于创作越来越成熟、队伍越来越扩大的新力量青年导演群体。

在2019年票房过10亿元的10部国产电影中，有5部为"80后"青年导演的创作，年度票房前三位的导演是饺子、郭帆和柯汶利。此外，申奥（《受益人》）、滕丛丛（《送我上青云》）、黄家康（《白蛇：缘起》）、五百（《"大"人物》）、张栾（《老师·好》）等均为崭露头角的青年导演，有的作品还是处女作。上述电影票房都过亿元，且口碑不错。即便收获高达29.93亿元票房的《我和我的祖国》，这部以系列短片组合而成的电影除陈凯歌系老年导演、管虎算中年导演外，徐峥、宁浩、薛晓路、文牧野都属于青年导演，文牧野更是在仅仅导演了《我不是药神》之后的再次执导。如果从2019年的四大档期看，三大档期的票房冠军作品的导演都是青年导演，即春节档的郭帆、暑期档的饺子和贺岁档的柯汶利。

《流浪地球》强力对抗同档期上映的《新喜剧之王》《疯狂的外星人》《飞驰人生》。按以往市场经验看，周星驰的《新喜剧之王》同时兼具导演品牌、IP吸引力和喜剧类型片三重必胜元素，且积累多年粉丝，本应是春节档最大赢家；而宁浩的"疯狂系列"也早已具有某种IP属性，宁浩也成名已久；韩寒作为"80后"的流行文化

[1]　陈旭光：《新时代　新力量　新美学——当下"新力量"导演群体及其"工业美学"建构》，《当代电影》2018年第1期。

领军人之一又极具粉丝号召力。

《流浪地球》虽有刘慈欣和吴京作为招牌，但号召力与周星驰、宁浩、韩寒不可同日而语。从类型上看，国产科幻电影也不占优势，而且另外三部都是最受市场欢迎的喜剧类型，且与春节档的文化气氛相一致。但在如此众多的不利因素之下，《流浪地球》依旧凭借制作上的精心锻造、灵活的电影院排片新模式以及对市场和年轻观众的敏锐判断而成为春节档的最大黑马。

暑期档的《哪吒之魔童降世》也与同期上映的好莱坞诸多大 IP，如《蜘蛛侠：英雄远征》《速度与激情：特别行动》《哥斯拉 2》，以及国产大片《烈火英雄》和明星云集的港片《扫毒 2：天地对决》等同台竞技。但《哪吒之魔童降世》以其颇具当代青年文化意味的故事和精良的制作，成为 2019 年度票房冠军，完胜诸多大片。柯汶利的《误杀》也以 8.32 亿元的票房收入完胜冯小刚的《只有芸知道》（1.51 亿元票房）。

与已成名导演以风格化表达、获奖认可和票房三赢局面有所不同，青年导演对于当代年轻观众的观影需求、观影标准和文化诉求更加了解，他们与当代流行文化的距离更近，青年导演已经成为中国电影市场中引领票房的主力军。可以说，在市场化档期运作中新力量导演早已力拔头筹。

我们曾经有过口碑与票房极度不成正比的时代。但是，"在今天，以网络、博客、微博、微信等新媒介为载体的电影评论迅猛发展，在新媒介、全媒介的背景下，观众不再是'沉默的大多数'，他可以发表议论和评价，可以吐槽，而观众网络影评对票房的影响力在不断上升。于是，在电影的生产传播与宣发营销过程中，'口碑'舆情越来越成为中国电影票房的试金石，甚至直接决定电影的票房成绩。随着观众的不断成熟，随着新媒体网络环境的逐渐规范化，口碑与票房逐渐地越来越成正比"[1]。

这种正比能使得"水军"无处存身，也使得电影的票房与评价真正以"质量为王"。各大网站评分、影评人的评价等也越来越成为观众选择进入电影院的参考值；而诸如流量明星、大导演、大制作、大宣传等，已经不再像过去那样"一抓就灵"。

2019 年的春节档证明了这一点。一开始《流浪地球》排片并不高，低于《飞驰人生》《疯狂的外星人》《新喜剧之王》等。毕竟春节档放映中国科幻大片还是首次试

[1] 陈旭光：《中国电影的"新口碑时代"》，《现代视听》2019 年第 11 期。

水，院线经理没有太大把握。自信心爆棚的《新喜剧之王》的制片方因为某些影院排片量不够甚至宣称减少或不再供片。没过几天，由于口碑高、评价好，《流浪地球》的全国排片场次占比从大年初一的 11.5% 提升到初五的 32.7%，排片量稳步上升，很快就遥遥领先。

新导演的成功与"口碑"传播的新型市场机制是分不开的。2019 年最具影响力的几部新锐导演作品，例如《流浪地球》《哪吒之魔童降世》《误杀》，都并非前期宣传上最具声势的影片，但都是以"口碑"传播的方式最终获得票房的成功。

因此，如今的中国电影市场已经逐渐远离十几年来"营销大于质量""品牌大于口碑""流量大于演技"的状态，基本形成了以"口碑"和"质量"为标准的"新口碑时代"。在这场长达数十年的质量与资本的审美角力中，质量终于开始占上风。

"口碑"成为市场风向标，新力量导演成为市场主力军，类型生产成为基本形式，这是中国电影"新口碑时代"的三个重要指标和起点。但就现有的"口碑"评价体系而言，依然存在着诸多问题。近几年，质疑豆瓣网使用后台操作手段更改电影评分，操纵电影评分体系以获利的声浪持续甚嚣尘上，包括《流浪地球》的评分波动也引起了巨大的舆论声浪，质疑影片艺术质量的网友和持与之相反意见的网友产生争执。在这一点上，美国电影的电影评分体系显然更加成熟，TOP250、IMDb、烂番茄新鲜度等的公信力都比豆瓣高。在中国，现有的"口碑体系"与专业的电影学术界依旧存在着一条巨大的鸿沟，如何使"口碑"具有一个更为公平公正、更为专业的声音，如何提升网络评分网站的公信力，如何将网络大 V 的意见效应纳入某种机制性构成，如何将电影学术化的评价体系与之相结合，是中国电影"口碑体系"建立和完善的重要课题。

四、年度创作格局之两大主潮：新主流电影与"想象力消费"电影

（一）新主流电影继续引领主潮

如果说 2018 年是电影的"现实主义"之年，那么 2019 年堪称"新主流"之年。依凭新中国成立 70 周年的主流文化机遇，新主流电影继续稳步前行，而且与宏大的国

家主题亲密"合谋"，因而达成主旋律、商业和平民意识形态的最佳组合。

从渊源来看，新主流电影是对传统电影的三分法（主旋律电影、商业电影、艺术电影）的跨越。"开始尊重市场、受众，通过商业化策略，包括大投资、明星策略、戏剧化冲突、大营销等，弥补了主旋律电影一向缺失的'市场'之翼。而商业化运作的结果、票房的上升与传播面的扩展，也促进了主旋律电影所承担的主流意识形态宣传功能的实施，这是作为中国特色大众文化的主流电影的市场和意识形态的双赢。因此，在世纪之初，'新主流大片'概念的提出并得到相当的认同，达成了某种共识，实际上表征了'三分法'的界限逐渐模糊，逐渐被抹杀被抹平的事实。"[1] 新主流电影大片大多数属于大制作，成本较高，制作规模较大，明星较多，奇观场面较为宏阔，常以中国故事、红色经典或传统叙事为蓝本，打造中国故事和中国人物，弘扬中国社会主义核心价值观，凸显中国气韵和大国风度。

2019 年最引人注目的是以陈凯歌为总导演、黄建新为监制，以六位不同年龄段导演联合执导的《我和我的祖国》，这部电影凭借书写大历史环境下的小人物的故事来讲述怀旧情绪下的"共同记忆"，成为"新主流电影"的又一典范。与此同时，《中国机长》《烈火英雄》《攀登者》等几部献礼片也为"新主流"类型的丰富提供了新的养分。纪念澳门回归的《妈阁是座城》和纪念徽班进京 200 周年的《进京城》则以一种中小成本的制作、靠近艺术电影的方式，书写社会主义核心价值观和中国文化、中国精神。无疑，"当代'社会主义核心价值观'如'富强''民主''爱国''敬业''诚信''友善'等核心价值观的体现成为'新主流电影'一个重要的特征。这些表达，一面受到官方的认可，另一面也感染了观众。但是，这些电影之所以成为'新主流电影'，最重要的一点是能够将这些价值观寓于小人物的生命体验之中，与观众产生情感共鸣，通过书写个体来书写群体，通过书写个人史来书写当代中国史"[2]。

《我和我的祖国》从明星阵容和制作精良的视角看堪称大片。当然，该片更以"献礼"之名，而使得明星们免费出演或执导，竟然以 600 万元的成本完成全部制作，其策略与当年的《建国大业》如出一辙。组成影片的 6 部短片都是现实主义作品，并

[1] 陈旭光：《中国新主流电影大片：阐释与建构——以〈战狼 2〉等为例》，《艺术百家》2017 年第 6 期。

[2] 赵立诺、陈旭光：《"新主流"引领下的现实拓展、多元类型与"想象力消费"——2019 中国电影年度报告》，《文艺论坛》2020 年第 1 期。

带有某种浪漫主义色彩，其中现实主义力度最强的是陈凯歌导演的《白昼流星》和宁浩导演的《北京你好》，其余4部作品也都通过真实的历史人物或小人物的琐碎平庸的日常生活，讲述了不平凡的历史。作为献礼片，一要表达主题，二要吸引观众，这样才能在国庆节真正起到举国欢庆的文化目的。因此，《我和我的祖国》通过展现细碎生活的现实主义手法，以及关注中国的每一阶层、每一地区的现实主义视野，让普通观众在观影中获得一种普适而统一的国族历史的想象，并在这种想象中获得一种民族认同和自我认同。

《我和我的祖国》把作为个体的"我"与新中国血肉相连、荣辱与共的关系，把普通人的故事具象化、生活化。剧作取用聚焦主题、集束多个故事的结构，不仅考验编导演讲故事的能力，也利于导演、明星的集中展现，并接受观众评判。这是继《建国大业》的"创意制胜"之后，主旋律电影商业化的再度升级和新主流电影大片的又一成功案例。

这部影片将目光聚焦于重大历史事件中的小人物，这些小人物看似微不足道，但也在历史中拥有自己的一席之地。偶然又必然，他们注定要遭遇大历史或者说以另一种方式创造大历史。于是，影片将某种"英雄"的定义赋予了这些普通人，从工程师、科学家（《前夜》《相遇》）到参与国庆阅兵的飞行员和维护治安的港警（《护航》《回归》），再到更为普通的出租车司机（《北京你好》）、单纯善良的孩子（《夺冠》）和犯错少年（《白昼流星》）。该片将芸芸众生的喜怒哀乐与重大事件的集体记忆相结合，且采用具有"数据库叙事"特质的6部短片相互融合的方式，使其所讲述的"中国故事"新颖而动人。

具有"重工业电影美学"特征的本土化灾难片《中国机长》也是对新主流大片的一次新拓展。影片于"封闭空间"中进行了崇高美学的平民化表达，体现着"中国制造"的速度与质量，彰显着大国效率与大国风范。该片较完美地达成了工业与美学的相互融合，为"电影工业美学"，尤其是"重工业电影美学"，提供了一个鲜活的案例。

《中国机长》虽在聚焦"小人物"、刻画"平民英雄"、献礼、主流价值观等方面与《我和我的祖国》相近，但有着以下两方面的独特性或重要突破。

其一，集体主义精神和职业价值观的新主题。"影片没有浓墨重彩刻画个体英雄，而是聚焦整个机组的团队协作，这自然是中国式的集体主义价值观的显影——影片

甚至表达了以往主流电影不多见的诸如'敬畏生命''敬畏职责''敬畏规章'的理念，呈现出'我为人人，人人为我'的命运共同体价值观。就此而言，《中国机长》不仅是一部具有类型突破和升级意义的类型电影和新主流电影，也是一部表达新型价值观的安全教育片、职业剧。"[1]

其二，《中国机长》取材于真实事件，借鉴但超越了灾难片的类型模式，具有美式灾难电影"本土化"的意义。以美国空难片《萨利机长》为参照，与该片聚焦于机长的形象和心理，探究是否应该迫降着陆的法律意识不同（影片中有大量的飞机迫降后一丝不苟的例行调查询问、英雄自身迷惘困惑等"后情节"），《中国机长》则聚焦于事件本身，真实再现了从起飞到安全落地的全过程，并在着陆后的大团圆中戛然而止。这种追求逼真性、体验性，凸显"空间消费"、视听震撼的场景再现，以及对驾驶舱风挡碎裂原因追究的回避，是明智的也是合理的。因为电影在国庆档放映，有着重要的献礼任务，所以受众的情感共鸣和身份认同压倒一切。

入选蓝皮书、名列"2019年度中国十大影响力电影"第十位的《攀登者》，对探险片、冒险片等亚类型电影有所借鉴，在献礼的主旋律中，通过主人公的爱情这条叙事线，加入了青春片元素，并试图讲述当代和特定时期里英雄的故事（无论是群像还是单个人），但过于强大的主旋律动机使得故事不够真实流畅。

《妈阁是座城》更像一部"小妞电影"。这部改编自严歌苓同名小说的女性电影也是澳门回归20周年的献礼之作。影片具有鲜明的女性主义色彩，洋溢着讴歌女性的悲壮气氛。但电影硬伤颇多，虽明星云集却票房不佳。新主流电影与观众和市场接轨的类型化要求可见一斑。

当下，新主流电影走出纯粹的市场路径和商业模式，尝试以商业类型的模式承担国族想象和民族认同的文化作用，这种在中国独有的文化体系、政治体系和电影市场中形成的独特的文化产品，对社会氛围的塑造、国家精神的弘扬以及个人的发展都有着巨大的影响力。它是一种可形成相对稳定的生产模式的电影类型，也是一种具有中国特色的文化形态。

[1] 陈旭光：《〈中国机长〉：类型升级和本土化、工业品质与平民美学的融合》，《中国电影报》2019年10月23日。

（二）想象力电影：想象力空间的拓展和"想象力消费"时代

2019年，中国电影在科幻、幻想类上突破显著，在超现实美学、想象力消费等维度创造了新空间、新美学与新经验。一个笔者一直疾呼、期待的电影的"想象力消费"[1]时代似乎不期而至。所谓"想象力消费"，"是指受众（包括读者、观众、用户、玩家）对于充满想象力的艺术作品的艺术欣赏和文化消费的巨大需求"[2]。想象力消费电影则包括科幻、玄幻、影游融合电影等。想象力文化的崛起是一个世界性的现象。"漫威电影""漫威宇宙"接续了第一个10年的"哈利·波特系列"，以及新世纪之交的"指环王系列"，已经成为21世纪第二个10年最重要的全球性电影文化现象。这些想象力消费电影几乎囊括了科幻、玄幻、魔幻等幻想类电影，而且常常呈现出混合型的特征，一如"漫威宇宙"的斑驳繁杂，既包含了高科技世界（《钢铁侠》《蜘蛛侠》），也包括了幻想世界《（惊奇队长》《雷神》），以及外太空（《银河护卫队》）。色彩斑斓、诡异奇谲的"想象力文本"几乎涵盖了小说、电影、电视剧和游戏等领域。从某种角度看，这是全球科技快速发展的结果，也是日新月异的日常生活科技化的结果。"科技—幻想"成为这一时期主导性的全球文化的基本语境之一，也因为它与青年受众群体的共生共荣关系，自然而然地表现在流行文化之中。因此，电影对想象力的弘扬和创造，不仅为人们开拓了想象世界的无限空间，也是对人的某种精神需求——一种"想象力消费"和"虚拟性消费"的心理需求——的满足。科幻、玄幻、魔幻等幻想类电影正是因为符合青年受众群体的趣味而需求极大。

与"漫威电影"相比，中国的科幻、玄幻、魔幻等幻想类电影除了具备一定程度的当今后科技时代、互联网时代的某些文化共性外，更表现出对"中国故事"的追求，以及对中国特色、中国精神和中国梦的表达。

它们不同程度地进行着某种"以中国为中心的全球性叙事"——《流浪地球》将

[1]　参见陈旭光：《关于中国电影想象力缺失问题的思考》（《当代电影》2012年第11期）；陈旭光、陆川、张颐武、尹鸿：《想象力的挑战与中国奇幻类电影的探索》（《创作与评论》2016年第4期）；陈旭光：《类型拓展、"工业美学"分层与"想象力消费"的广阔空间——论〈流浪地球〉的"电影工业美学"兼与〈疯狂的外星人〉比较》（《民族艺术研究》2019年第3期）；陈旭光：《中国科幻电影与"想象力消费"时代登临》（《北京青年报》2019年4月19日）；陈旭光：《中国电影呼唤"想象力消费"时代》（《南方日报》2019年5月5日）；陈旭光：《论互联网时代电影的"想象力消费"》（《当代电影》2020年第1期）；陈旭光、李雨谏：《论"影游融合"的想象力新美学与"想象力消费"》[《上海大学学报（社会科学版）》2020年第1期]；等等。

[2]　陈旭光：《论互联网时代电影的"想象力消费"》，《当代电影》2020年第1期。

故事置于世界的末日，虽然面临的困境是全球性的，但主要的拯救者和组织者都是中国英雄；《疯狂的外星人》将西方社会的行事逻辑和意识形态拉入一种在地化的具有中国边缘性特质的地域体系，最终获得一种新型的国际文化视野。

它们也在不同程度地建构着属于当代中国的"超级英雄"形象：冲向木星的刘培强、带队点燃火种的刘启、"我命由我不由天"的哪吒，甚至是用小人物的生存智慧打败美国人和外星人的耍猴艺人——他们用最大的"善"去抵御最大的"恶"，用最大的智慧去彰显对手的愚蠢。

它们都在关注着当代青年问题。《流浪地球》和《哪吒之魔童降世》讲述了青年人的叛逆、出走、回归，描述了他们在面对世界时如何与家人和解、与自己和解，以及如何在这个过程中彰显自己无穷无尽的潜力与意志力。

作为想象力消费电影的集中爆发年，除了《流浪地球》《疯狂的外星人》《哪吒之魔童降世》之外，还有票房和口碑没有上榜的《上海堡垒》《被光抓走的人》等，而在此前，想象力消费电影已经逐渐进入人们的视野，引起大家的关注，例如科幻片《超时空同居》《逆时营救》《美人鱼》等，这些电影在创构假定性世界观的基础之上大都采用了温情叙述的模式。

《流浪地球》改编自中国科幻小说家刘慈欣的同名作品，讲述了一个中国本位的科幻故事。影片设置的"把地球推离太阳系""带着地球流浪"的叙事母题结构，以及隐喻的具有文化原型意义的"夸父逐日""愚公移山"精神等，都表现了独具中国特色的超凡想象力。"流浪的地球"的意象几乎只有中国作家能够想象得出，因为这是典型的浪漫主义想象，与传统欧美科幻的科学观相悖，它源自《愚公移山》的文学传统，这是一种基于中国人民对于艰苦奋斗与"人定胜天"的传统精神的集体想象。因此，它是一部典型的带有中国传统文学特质、中华民族集体想象以及中国传统精神传承的电影。它在类型层面上已经超越了西方科幻片建构的类型美学范式，这也是它获得中国观众广泛认可的原因。《流浪地球》还传达了一种中国式的集体主义精神，中国航天员在自己完全可以逃离的情况下选择了为人类福祉牺牲个体，这种个人选择正是一种核心价值观的体现。当然，《流浪地球》毕竟是在全球化时代，以太空科幻类型的方式讲述中国故事和人类价值，因此同样暗合了全球化时代和谐共处、互惠互利的"人类命运共同体"思想。

　　《流浪地球》对想象力、价值观的表达，无疑受到了不只限于青少年受众群体的热烈欢迎，也预示着一个属于网生代青少年受众的"想象力消费"时代的到来。

　　《疯狂的外星人》更具导演个人风格。作为一部"科幻片"，其"科幻"类型的特质不强，反而呈现出一种"科幻"与"荒诞喜剧"、"科幻"与"现实主义"、"美国大片"与"中国中小成本喜剧电影"的融合性——这种融合性又构成了一种"类型"的"荒诞感"，构成一种美学上的反讽。这部电影反讽、荒诞、喜剧的质感要远远大于"科幻"质感，比起《流浪地球》对青春类型的糅合，《疯狂的外星人》的类型糅合更加明显，且科幻应该被当作子类型看待。《疯狂的外星人》具有鲜明的中国当下性和宁浩式"作者"风格，以四两拨千斤的中国智慧化解与外星人的冲突危机，表达了中国哲学特有的世俗化特性和经验论思维。《疯狂的外星人》这种以本土喜剧为主类型的糅合方式，亦是另一种本土科幻叙事的建构形式，代表了一种本土想象力消费电影的方向。

　　中国传统神话的 IP 改编是近年来电影的热门主题，更不用说原本就适合走玄幻、魔幻或神话之路的动画片。《大圣归来》已经是一个优秀的范本，将中国传统神话故事以当代文化的形式进行改写。近年的西游 IP 改编系列，几乎每一部都极具票房号召力，这与神话故事天然的"想象力"有关，也与它结合了当代青年文化有关。这种类型的电影，题材上可以被看作玄幻、魔幻类，文化上则属于想象力消费电影。

　　《哪吒之魔童降世》对电影生产中"工业""美学"的融合之道进行了成功的探索。影片在美学层面上对中国艺术精神的现代影像转化，呈现出典雅而又不失"灵气"的美学图景；"接地气"的现实感和话题性以及对民间亚文化的开掘，又传达了喜闻乐见的世俗之美，与普泛性的世俗人伦之情产生了共鸣。影片在工业层面努力进行"工业化"、规范化、系统性、协作性的制作和运作，体现了电影工业观念。影片所呈现的"工业化"特点与所表露的"工业缺陷"，都为中国动画电影未来的工业化发展提供了有益的镜鉴，悬拟了高远的未来指向。

　　在文化表达的层面上，《哪吒之魔童降世》还是一次以"反英雄叙事"进行"英雄主义"建构的尝试。与原型故事相比，《哪吒之魔童降世》的人物形象、人物关系（亲子关系、师生关系）更符合当代具有全球化特质的文化印记和价值观，而不是经典文本中传统的儒家文化关系。这种当代的中国青年文化是一种糅合了中国传统文化、美国 20 世纪 70 年代青年文化与当代中国现实的复杂文化形态，并隐含着极为

深刻的内在冲突。青年文化成为一种深刻的"矛盾性的文化"，它体现在面对现实的"自我矛盾"和面对父母、配偶的"关系矛盾"之中。从某种角度说，《哪吒之魔童降世》给予了当代中国青年纾解时代焦虑、时代困惑的正面精神力量。

总之，动画片《哪吒之魔童降世》作为一位青年导演的处女作取得了仅次于《战狼2》的票房奇迹。影片在创造性改写中国古代神魔传说之余，表达了"英雄成长""浪子回头"等文化母题，成功实践了传统文化的现代影像转化。

在《流浪地球》《哪吒之魔童降世》两个"头部电影"独占鳌头的情况下，其他想象力消费电影就显得不尽如人意了。

《被光抓走的人》以一个引人入胜的科幻概念作为剧作支撑，同《超时空同居》类似，但在剧作和制作上尚不尽如人意。《银河补习班》具有和《流浪地球》相近的特质，有着软科幻的特点，又可以说是一部青春类型片，但它所传达的理想主义精神、爱国主义精神、宇宙航空的宏大国家主题，还显得不够真切。《上海堡垒》的惨败也正因为如此。该影片以诸多看似"科学词汇"的方式搭建了一个并不落地的青春爱情故事，几乎完全照搬西方科幻类型范式，而不是通过中国元素、中国价值观、中国人物建构一个可以自圆其说的故事。最终这个故事变成了一个不中不洋的"伪类型"。

无疑，包含科幻、玄幻、影游融合等的幻想类型电影的勃兴，对中国电影的发展意义重大。"幻想类电影"很大程度上是衡量一个民族想象力、创意力、创造力的尺度，其完成度也依赖电影产业的工业化水准。这类电影不仅因其故事的假定性、虚构性、想象力而充分契合当下年轻观众对拟像环境的喜爱，而且类型融合中式幻想并再造的创作模式，也在探索如何实现中国传统文化的现代转化。当然，从《流浪地球》的现象级成功到如何常态化可持续发展，正是当前需要突破的难点。中国科幻/幻想类型电影虽走向成熟但任重而道远。

五、多元类型生产与全面文化消费时代

与美国电影产业近年来依靠翻拍片和续集电影维持产业运行的状况相比，2019年度中国电影反倒显得类型丰富多样，如有喜剧片、动画片、青春片、犯罪片、灾难

片等，呈现出鲜明的多元类型的倾向。

与此同时，2019年度的中国电影还在整体上呈现出极强的消费性，大部分类型电影都已经具有了或强或弱的产业模式，即便是艺术电影，也出现了获得2.02亿元票房成绩的《南方车站的聚会》。多元化类型和全面消费——尤其是想象力消费——时代的到来，是2019年度中国国产电影最大的特点。

以贺岁档为例，"呼应贺岁的多元文化消费需求，电影的多元类型生产态势更为明显。如《吹哨人》《误杀》《南方车站的聚会》《半个喜剧》等相继进入市场并颇获好评。此外，《叶问4》作为以叶问为IP的系列电影的终结篇，以不错的口碑为叶问形象的塑造画上了圆满句号，也为当下电影工业美学的IP品牌化生产提供了鲜活个案。成功翻拍自印度电影且在异国拍摄的《误杀》以其工业和美学的双赢模式为电影翻拍继续积累经验。而如《只有芸知道》这样纯美、小众、抒情的爱情片，软科幻片《被光抓走的人》，有着开心麻花品牌的《半个喜剧》等中小成本电影的多元化拓展，则既展示了中国电影风格样态的多样化，也展现了电影工业的分层化和多种可能性"[1]。

2018年堪称中国现实主义电影之年，这一美学潮流在2019年略有平缓但继续运行，且有类型更加多元的态势。从2019年年初的《新喜剧之王》《疯狂的外星人》到春季档的《过春天》《地久天长》，再到国庆档的《我和我的祖国》《中国机长》《攀登者》，以及《风中有朵雨做的云》《送我上青云》《少年的你》《南方车站的聚会》等，都可以被看作具有现实主义美学特质的电影。在2019年，"现实主义"成了一种与类型叙事相结合的美学方法，是解决多年来中国电影"不接地气"，无法将类型本土化的一个突破口。中国电影有三大类型特别鲜明：一是新主流电影大片；二是喜剧片；三是青春片。而这三大类型涵盖了七成以上的电影市场。

现略述2019年度中国电影主要的几种类型片的态势。

（一）喜剧片

2019年度喜剧电影不太热门，原本常常"顶半边天"的"开心麻花"喜剧除了不冷不热的《半个喜剧》外，基本处于低潮状态。

[1]　陈旭光：《现实力量与想象空间》，《人民日报》2020年1月28日。

周星驰的《新喜剧之王》是进行喜剧的现实主义叙事的一次尝试，其风格依旧带有香港时期的类型化印记。影片在演员选用、置景、故事发生地等方面进行了一次周星驰喜剧视觉美学的大改造。与周星驰早年主演的《喜剧之王》相比，虽难免有炒冷饭之嫌，但与近年国内一些喜剧片相比，其真诚和励志的主题追求仍很可嘉。

韩寒的《飞驰人生》融合喜剧片、体育片、青春片等元素，尽管叙事上多有不足，但多少走出了韩寒电影"叙事不够金句凑"的老路，也体现了国产电影以喜剧为基础向类型融合发展的方向。

相比之下，《疯狂的外星人》的黑色幽默喜剧风格弥足珍贵。影片不同于好莱坞科幻片的剧情模式和惯用的宏大场面，而是科幻电影与导演一贯的黑色幽默喜剧的糅合与类型拼贴，既是一种本土化的科幻电影，也是宁浩的"体制内"却依然保持"作者性"的探索之作。

（二）青春片

相较于前几年的青春片热潮，近几年的青春片市场颇有遇冷之势。大量品质良莠不齐的国产青春片消耗了观众的信任，被指认为是对"理想青春"的凭空想象和无病呻吟。2019 年的青春片开始有了新的标杆。

导演曾国祥在《七月与安生》的突破后，再次突破自己，也突破电影类型，他执导的《少年的你》将校园霸凌与青春成长、家庭教育、社会阶层等社会话题融为一体。片中男女主人公的出色表演、绝不吝惜特写镜头的细腻心理表现、老到沉稳的故事叙述，共同指向了青春残酷的感伤与迷茫。相比青春片常有的"低龄化""轻浅化"，该片以直面现实的勇气、广阔的社会关联，呈现出部分年轻人的真实生活状态，表现了他们的生活梦想和对纯真爱情的执着。

《少年的你》关注校园霸凌这一社会问题，以现实主义的质感，"残酷青春""迷惘爱情"的气息，与犯罪片、悬疑片的结合，与《过春天》一起成为对之前的青春片痴迷于构建"乌托邦式"青春叙事的反诘。

《过春天》《少年的你》《送我上青云》分别讲述了三种不同类型的青春，都以现实主义的白描手法，揭露了造成"残酷青春"的社会问题。如《过春天》和《少年的你》暴露出的阶层分化严重、贫富差距过大而导致的教育问题，《送我上青云》中体

现的是女性性意识觉醒和价值观陨落的问题。这些电影延续了《狗十三》等建构的悲情现实主义道路，虽然没能在揭露问题的同时给出解决问题的方案，但依旧标举了青春和爱的梦想。

事实上，青春元素已经成为某种"普遍元素"，很多类型片都将青春元素融合其中，构成类型融合。例如，《哪吒之魔童降世》《流浪地球》都将成长作为叙事的重要目标，《银河补习班》《小小的愿望》《老师·好》也都有一条成长的线索。这些电影都在书写年轻人成长的焦虑，都涉及教育和亲子关系问题，似乎在以影像的方式为当代"教育焦虑"提供缓释的出路。

（三）悬疑、犯罪片

进入贺岁档，呼应贺岁的多元文化消费需求，2019年度电影呈现出丰富多彩的类型生产态势：偏商业电影如《吹哨人》《误杀》，偏艺术电影如《南方车站的聚会》，等等，它们与底层现实、社会问题紧密关联，颇获好评。

跨国、反腐题材的《吹哨人》，其核心是人性考验、良知感召和正义选择，女主人公艰难的生死选择直接关联着国内一地百姓的生死利益。

《误杀》以其悬疑惊悚、推理烧脑而迷倒大批观众。该影片讲述了家庭与社会之间的关系，从侧面抨击了腐败问题以及青少年霸凌、炫富、仗势欺人等不良现象，大胆地直面未成年人犯罪问题，因而也是将犯罪大片的商业性与现实题材融为一体的作品。尽管把故事发生地移植到了泰国，但很接地气，足以引发观众的共鸣和代入感。《误杀》在电影工业方面的成功经验值得总结。这部成功翻拍自印度电影《误杀瞒天记》且在异国拍摄的悬疑片，以其工业／美学、票房／口碑的双赢重新定义了电影翻拍，为中国电影翻拍积累了重要经验。

《南方车站的聚会》兼有艺术电影的气质，在延续《白日焰火》的风格化黑色电影外观下，通过各色人物对于30万元赏金的不同作为，艺术化地呈现了中国社会的广阔视域，更强化了社会正义、法律严正和人性良善的主题。

（四）艺术片

2019年，"现实主义"类型片已经被纳入"类型体系"的生产当中，或者说中国

电影产业已经具有将美学潮流迅速内化的能力。就连《地久天长》《红花绿叶》《过昭关》等现实主义艺术电影也获得了很大的关注，在网络和艺术院线平台上收获了讨论热度，艺术院线的成熟会进一步推进此类电影的产业化。《红花绿叶》清新而节制，获得了第 28 届中国金鸡百花电影节"最佳中小成本故事片奖"，这也是对艺术电影的生产发行、生存方式的肯定和褒扬。《地久天长》具有浓厚的当下平民史诗气质和现实主义精神。该影片通过两个普通平民家庭的悲欢离合，折射出时代变迁的轨迹，没有过度渲染的戏剧化情节和夸张煽情的情感宣泄，而是着意于表现人与人之间的善意、宽容，对待不公命运的隐忍与豁达，从而洋溢着人性的光辉、道德的力量，以及克制、平和、冲淡的美学风格。

（五）灾难片

《中国机长》《烈火英雄》《流浪地球》在某种角度上可以归为原本类型性就比较复杂、常与其他类型叠合的灾难电影。它们都运用灾难片元素，并在灾难中以超现实主义或现实主义的手法塑造中国式的"超级英雄"或"平民英雄"。2019 年具有灾难片元素的电影大量出现，显示出中国电影工业的巨大进步——毕竟，灾难片需要大量的特效——工业基础薄弱的电影产业是无力制作要求宏大场面的灾难片的。

2020 年全球遭遇新冠疫情，也许在疫情过后会催生灾难电影的发展。因为毫无疑问，疫情过后必然会有这样的现实需求和心理需求。

（六）动画片

头部国产动画片《哪吒之魔童降世》以 49.74 亿元的票房不仅成为中国电影史上票房最高的动画片，也跻身 2019 年度中国电影票房亚军，这是国产动画片持续进步的一个突出表现。2019 年，除票房成绩最为突出的《哪吒之魔童降世》之外，还有《白蛇：缘起》《熊出没·原始时代》《罗小黑战记》等不错的动画电影，预示了国产动画片在未来持续进步的可能性。

六、结语

总体而言，2019年度中国电影产业具有了崭新的面貌，尽管在诸多方面还有上升的空间。与美国相比，2019年度中国电影总票房数对于进口大片的依赖还是过于严重——中国电影票房榜前20名之中就有10部是进口分账大片，其中《复仇者联盟4：终局之战》分走了42.41亿元人民币的票房份额，可与《流浪地球》《哪吒之魔童降世》分庭抗礼。但是，2019年度美国电影725亿美元的票房市场基本没有被外国影片分走份额，票房前20名无一例外全部是美国影片。这反映出中国电影依旧有很长的路要走。类型生产、后产品开发、IP项目的持续运作、电影院线体制和机制的改进，以及各项电影政策的调整，都是未来中国电影产业需要继续前进的方向。

中国电影虽然类型相对丰富，市场趋于多元，但实际上中国电影市场的丰富资源和潜能并未得到全面开发，国产电影依然有其不可替代的文化资源、历史资源、现实资源。关键在于如何把这些不可替代的文化资源、美学资源转化为新型的、具有世界性意义的工业生产力、市场竞争力和文化影响力。如何既走市场化、类型化、工业化的道路，又兼顾电影创作的艺术追求和美学探索，最大限度地平衡电影艺术性与商业性、体制性与作者性、工业与美学的关系，追求社会效益和市场效益的统一，仍然是当前中国电影产业与创作所面临的巨大挑战。

2020年已经到来。这一年的新冠疫情公共卫生危机正在改变很多事情。数十亿人禁足宅家，电影业不期而然遭遇影院关闭、生产停滞等新境况，这对电影产业"后新冠疫情"时代的发展和重构提出了许多严峻的新课题。在此态势下，我们尤需冷静清醒，要有"底线思维"，亦应不惧负重慨然而艰难地前行。

鉴往知来，处于行业大变动之中的这部《中国电影蓝皮书2020》必将铭刻、见证并助力中国电影的发展！

2019年

中国影响力电影分析　案例一

《哪吒之魔童降世》

Nezha: Birth of the Demon Child

一、基本信息

类型：喜剧、奇幻、动画

片长：110 分钟

色彩：彩色

内地票房：50.35 亿元（首映＋重映）

上映时间：2019 年 7 月 26 日

评分：猫眼 9.6 分，豆瓣 8.5 分，IMDb 7.8 分

二、主创与宣发信息

导演：杨宇（饺子）

监制：易巧

编剧：杨宇

制片人：魏芸芸、刘文章

主要配音演员：吕艳婷（儿童哪吒）、囧森瑟夫（少年哪吒）、瀚墨（敖丙）、陈浩（李靖）、绿绮（殷夫人）、张珈铭（太乙真人）、杨卫（申公豹）

音乐：朱芸编

摄影：刘欣

音效：王冲、古川、大海

视觉特效：刘正、石超群、吉姆·瑞吉尔

动作特技：苏沂

制作：霍尔果斯可可豆动画影视有限公司

出品：北京光线影业有限公司、霍尔果斯彩条屋影业有限公司、霍尔果斯十月文化传媒有限公司、霍尔果斯可可豆动画影视有限公司、北京彩条屋科技有限公司

发行：北京光线影业有限公司、华夏电影发行有限责任公司

三、获奖信息

1. 第 16 届中国动漫金龙奖最佳动画长片奖金奖、最佳动画导演奖、最佳动画编剧奖、最佳动画配音奖

2. 第 6 届豆瓣电影年度榜单评分最高的华语电影、最受关注的院线电影（提名）、评分最高的动画片

3. 第 35 届大众电影百花奖最佳导演（提名）、最佳编剧

文本重构下的游戏化叙事、工业美学与"想象力消费"实践

——《哪吒之魔童降世》分析

一、前言

回眸 2019 年中国电影市场,《哪吒之魔童降世》(以下简称《魔童降世》)可谓名利双收,成了本年度的最大赢家。基于中国传统神话故事进行文本重构与现代性改编的《魔童降世》,在剧作结构、叙事方式、人物塑造、价值观念、想象力呈现等方面均表现突出,为国产动画电影的未来发展提供了可借鉴的蓝本。《魔童降世》之后我国动画电影是否还会出现第二部、第三部此类票房口碑双丰收的上乘之作?自《西游记之大圣归来》(2015)后便被诸多受众呼与喊的"国漫崛起"是否可以成真?历经五年精雕细磨并且具有些许工业化特质的《魔童降世》是否还存在不足?诸多问题之下,值得我们对该影片的剧作、叙事、美学与艺术、文化、制作与市场宣发等方面进行文本细读与审视。

该影片自上映以来好评如潮,诸多专家、学者都对其进行了多方面、多角度的分析。在工业美学视域下,陈旭光认为,该影片对中国传统艺术精神进行了现代影像转化,对工业化生产进行了尝试,但该影片也存在诸如协作效率低、导演主观性过强等工业缺陷。[1] 在影片选材、文本改编方面,饶曙光、丁亚平、高小立、孙立军等人认为,影片对传统文化进行了时尚化处理,以及现代性转化与创新性发展。[2] 除此之外,

[1] 张明浩、陈旭光:《"电影工业美学"视域下〈哪吒之魔童降世〉的"工业""美学"之道》,《电影评介》2019 年第 15 期。

[2] 杨志成:《从〈哪吒之魔童降世〉看中国动画电影出路——实现传统文化题材创新性转化》,《中国新闻出版广电报》2019 年 8 月 21 日。

支娜[1]、张晶晶[2]、孙洪宇[3]、孙佳山[4]、张净雨[5]、刘起[6]、罗新河[7]、王玉王[8]、荆翡[9]等人也都分别从叙事模式、人物塑造、时代背景、文化内涵、受众审美等方面论述了影片的成功之道。而陈亦水则对影片进行了反思，认为影片存在"消解严肃叙事、符号界'英雄'缺位等现象"[10]。

在探析影片文本之外，也有诸多专家以小观大，从《魔童降世》看中国动画电影的未来出路。陈旭光认为，"进行'工业化'制作与分层、传达普适价值观念、设置'平民英雄'式人物形象、创造新颖人物造型或许是中国动画电影的未来发展之路"[11]；孙立军认为，"动画电影未来还需要在电视、互联网、衍生产品上发力，不能只靠院线票房的收入"[12]；饶曙光、丁亚平、高小立等人则表示，立足北京、整合各类资源、加强对动画人才的扶持和培养，应该是未来国产动画电影的可探索之路[13]。

纵观学界对《魔童降世》的分析、评论，目前学界对该影片的叙事方式与改编方式的探析较多，但针对影片成功背后的全面审视与案例深层解读（如剧作方面的分析、影片成功背后的文化逻辑等）还稍显欠缺，有待补充。[14] 故此，本文将从"电

[1] 支娜：《从哪吒闹海到魔童拆家——〈哪吒之魔童降世〉是退步还是立新？》，《艺术评论》2019 年第 9 期。

[2] 张晶晶：《〈哪吒之魔童降世〉：东方神话原型的重塑策略》，《电影文学》2019 年第 22 期。

[3] 孙洪宇：《虚实对话·民族溯源·人性之辩——中国古代传说人物的动画"重生"》，《电影评介》2019 年第 17 期。

[4] 孙佳山："丑哪吒"的形象、类型与价值观——〈哪吒之魔童降世〉的光影逻辑》，《当代电影》2019 年第 9 期。

[5] 今日影评：《哪吒之魔童降世》，央视网，2019 年 8 月 2 日（http://tv.cctv.com/2019/08/02/VIDEhz22pUL-MIxN5ZcJM9nlR190802.shtml）。

[6] 刘起：《〈哪吒之魔童降世〉：镜像结构与文化重构》，《电影艺术》2019 年第 5 期。

[7] 罗新河、焦佳靖：《〈哪吒之魔童降世〉的叙事艺术及其对国产动画电影的创新启示》，《传媒观察》2019 年第 12 期。

[8] 王玉王：《从"成为英雄"到"寻回英雄"——国产动画中英雄叙事的本土化历程》，《艺术广角》2019 年第 6 期。

[9] 荆翡：《由电影〈哪吒之魔童降世〉观照传统 IP 的异化叙事与现代价值观迎合》，《电影评介》2019 年第 16 期。

[10] 陈亦水：《〈哪吒之魔童降世〉：国漫复兴语境下中国动画的审美经验创新表达》，《当代动画》2019 年第 4 期。

[11] 陈旭光、张明浩：《论"电影工业美学"视域下中国动画电影的现实困境与未来发展》，《未来传播（浙江传媒学院学报）》2020 年第 1 期。

[12] 杨志成：《从〈哪吒之魔童降世〉看中国动画电影出路——实现传统文化题材创新性转化》，《中国新闻出版广电报》2019 年 8 月 21 日。

[13] 同上。

[14] 笔者通过知网检索主题"哪吒之魔童降世"，在 128 条结果中通过梳理重要刊物、专家的文章后，总结归纳而来。检索时间：2020 年 1 月 29 日 17 时。

影工业美学""想象力消费"等理论视域出发，探析《魔童降世》成功背后的内外因素，反思该片的不足，并试图为今后国内动画电影的创作提供一些切实的、可借鉴的制作经验。

二、剧作分析：互文叙事基础上的文本重构

德国学者卡尔 – 海因茨·施蒂尔勒（Karl-Heinz Stierle）曾言："任何文本都不始于零。"[1] "因此，所谓互文性是指，每个文本都处于已经存在的其他文本中，并且始终与这些文本有关系。"[2] 哪吒的故事可谓流传千古[3]，当下受众所熟知的关于哪吒的故事内核、人物形象多来源于明代小说《封神演义》[4]。我国影视行业中有诸多作品对哪吒这一形象及其故事进行过描绘，如《梅山收七怪》（1973）等[5]；在动画界，则是1979年的动画电影《哪吒闹海》最为经典，该片"手持火尖枪、脚踏风火轮"的哪吒"龙宫复仇"的故事可谓家喻户晓。正是因为关于"哪吒"的文本历史悠久、源远流长，才为《魔童降世》的成功打下了坚实的记忆互文的根基：影片取材于中国传

[1] 转引自郭春宁：《互文记忆体：哪吒作为"反者"神话的动画再生产》，《艺术评论》2019年第11期。

[2] [德]奥利弗·沙伊丁：《互文性》，见[德]阿斯特莉特·埃尔主编：《文化记忆理论读本》，冯亚琳等译，北京：北京大学出版社2012年版，第261页。

[3] "哪吒之名来自佛教典籍，其梵文全名为 Nalakuvara 或 Nalakubala。"（参见郭春宁：《互文记忆体：哪吒作为"反者"神话的动画再生产》，《艺术评论》2019年第11期。）唐代的《北方毗沙门天王随军护法仪轨》、宋代的《佛果圆悟禅师碧岩录》《五灯会元》《密庵和尚语录》《景德传灯录》、元代的《三教搜神大全》《二郎神醉射锁魔镜》、明代的《西游记》《封神演义》等诸多作品中均有关于哪吒的故事记载与形象塑造。

[4] 《封神演义》进一步丰富了哪吒的形象，其作者用了整整三个回目集中笔墨写哪吒的故事，包括灵珠子转世、哪吒出世、大闹东海、误射石矶、剔骨剜肉、翠屏显圣、莲花再生、父子交恶等，情节和形象更为丰富，最终使哪吒传说的叙述达到顶峰，使得李哪吒最终成型。

[5] 据笔者不完全统计，曾讲述、刻画、塑造过有关哪吒故事、形象的影视作品有：1973年电影《梅山收七怪》，1974年电影《哪吒》，1979年动画片《哪吒闹海》，1983年电影《哪吒》，1986年电视剧《西游记》，1989年电视剧《封神榜》，1990年电视剧《封神榜》，1992年电影《青少年哪吒》，1996年电视剧《西游记》，1999年电视剧《封神榜传奇》，1999年电视剧《莲花童子哪吒》，2000年电视剧《西游记后传》，2001年电视剧《封神榜》，2002年电视剧《齐天大圣孙悟空》，2003年动画片《哪吒传奇》，2005年电视剧《宝莲灯》，2006年电视剧《封神榜之凤鸣岐山》，2009年电视剧《宝莲灯前传》，2009年电视剧《封神之武王伐纣》，2010年电视剧《西游记》，2011年电视剧《终极封神》，2014年电影《少女哪吒》，2014年电视剧《封神英雄榜》，2015年电视剧《石敢当之雄峙天东》，2016年动画片《我是哪吒》，2016年电影《封神传奇》，2019年电影《新封神之哪吒闹海》，等等。

统神话故事，但在文本、人物、叙事、主题、美学等诸多方面与受众以往的文化记忆体形成了强烈反差，进而打破了受众的定向期待视野，增加了话题性与新鲜感。

（一）"传承"与"重构"：标准剧作结构下的游戏化叙事

美国编剧布莱克·斯奈德（Blake Snyder）在《救猫咪——电影编剧宝典》中曾在剖析电影剧本后，划分出 15 个关键节拍[1]，用以指导类型电影剧作，这一电影剧作结构范本可以在诸多好莱坞主流商业类型电影中得以印证。《魔童降世》虽非好莱坞电影，但在参照布莱克·斯奈德节拍表后，我们不难发现，该片在剧本结构上对好莱坞商业类型电影的剧作结构进行了借鉴与创新（如表 1-1 所示）。[2]

表 1-1 《魔童降世》剧本结构

序号	时间	段落	影片内容	作用
1	第 1 分钟	开场画面	太乙真人与申公豹两人在元始天尊的帮助下收服混元珠，介绍混元珠。	隽永的画面呈现、高饱和的色彩，确定了影片古典美学的气韵风格。同时，介绍故事前史。
2	前 5 分钟	呈现主题	元始天尊将混元珠炼化为灵珠与魔丸，并分配好二者投胎去向，同时有意让太乙真人封神。	将人物行动呈现给受众，并为之后申公豹的行为做铺垫。同时将问题、概念呈现给观众。
3	第 1-10 分钟	铺垫 / 建构	呈现李靖与夫人拜庙求子、众人贺生、申公豹设计、李夫人遇生产问题、灵丸被调包。	构建了属于陈塘关的世界（世界规则），呈现出人物性格。
4	第 12 分钟	推动 / 转折	魔童降世，哪吒出生便手拿火球攻击村民，众村民被吓到，随后太乙真人用乾坤圈压制了其魔性。	打破了陈塘关所有人的正常生活，故事的转折点，促使所有人面临选择，推进剧情。

[1] [美]布莱克·斯奈德：《救猫咪——电影编剧宝典》，王旭锋译，杭州：浙江大学出版社2011年版，第57页。
[2] 由于电影时长大于90分钟，所以笔者对节拍表中的时间进行了具体问题具体分析与针对性改变。

（续表）

序号	时间	段落	影片内容	作用
5	第12~25分钟	争执／挣扎	李靖面临对孩子的取舍，李夫人面临工作、家庭的取舍，哪吒面临内心的挣扎。	展现主人公在面对意外时与周围人或自己内心发生争执。
6	第25~30分钟	第二幕衔接点	哪吒经历了一直被歧视后找到以吓人为消遣方式的乐趣，吓唬村民，捉弄小朋友。	进入第二幕的衔接点，主人公找到了解决现状的方法，但依然有困惑，依旧想得到社会认可。
7	第30分钟	B故事	《山河社稷图》出现，哪吒进入《山河社稷图》后，开始与师傅修身养性学技艺。	开启另一个故事，促使哪吒转变的节点。在这里哪吒不同于以往的"小魔头"，而是逐渐把自己真实的一面展现出来。
8	第30~55分钟	游戏时间	哪吒与太乙真人在《山河社稷图》中游玩。	游戏阶段，无危险，可见主人公真实性格，也使受众看到了哪吒被欺负、被误解的过往。
9	第55分钟	中间点	哪吒因解救小女孩，在杀妖怪的过程中，被村民误认为烧毁村庄、绑架孩童、殴打村民。	游戏时间结束，主人公迎来第二个大的转折点，哪吒刚被驯化的性格被再一次激发，而哪吒想成为英雄的理想也再一次被打破。
10	第55~75分钟	敌人逼近	正当哪吒以为自己是灵童时，申公豹告诉了他的真实身份。了解真实身份的哪吒，化身为魔王，开始反抗父母、报复社会。	主人公将遭遇挫折，因为坏人搅局，主角（队伍）会遭遇分歧、质疑，最终分道扬镳。哪吒失去了对父母、对师傅、对世界的信任。
11	第75分钟	一无所有	哪吒在变身魔王后反抗家庭、报复村民，与父亲、师傅进行搏斗，失去了理性。	此刻主人公跌入谷底。该阶段是旧事物、旧人物消亡的时候，也为主题的升华扫清道路。
12	第75~85分钟	灵魂的黑暗	哪吒孩童身份被唤醒后，因为愧疚、不甘而离开大家，前往森林，一人独处。	主人公处于深渊中，找不到拯救自身及周围人的办法，看不到希望。

（续表）

序号	时间	段落	影片内容	作用
13	第85分钟	第三幕衔接点	哪吒看到父亲上天求助的画面，得知自己的天雷劫已经被父亲承受，感受到父母的良苦用心，前往陈塘关拯救百姓，抵抗敖丙。	故事的第三幕开始，经历不断的打击后，主人公的态度、追求更为明确，重新出发。
14	第85—100分钟	结局	哪吒、敖丙二人在打斗后，敖丙被改变。二者一起对抗天雷，共同对抗命运。	主人公改变世界、成就自己。新世界的诞生。
15	第100—105分钟	终场画面	依靠宝物保留魂魄的哪吒与敖丙受到村民跪拜，哪吒真正赢得了大众的认可。画外音："如果你问我人能否改变自己的命运，我也不知道，但我晓得，不认命，就是哪吒的命。"	与开头身份形成对比，并为受众呈现出"我命由我不由天"的价值观念；呈现出主人公将会乐观、充满信心地面对新世界、新生活。

　　综上可见，《魔童降世》的剧作结构颇具好莱坞商业类型剧作特质，从开场画面到终场画面无不紧扣受众心弦，并一步一步促使受众进入影片，与主人公共同经历起承转合。与此同时，在叙事方面，影片有着经典三幕剧、英雄之旅式的叙事结构，也融合了西方戏剧体电影与东方叙事体电影的特征。[1] 无疑，影片正是通过对标准化剧作结构的借鉴、对经典化叙事模式的传承，才保证了受众的情感调度，加固了影片的地基，促进了影片的传播。

　　但值得强调的是，影片在传承时根据当下网生代受众群体的审美喜好（如游戏、梦幻等）进行了"游戏化叙事"[2] 的尝试，此叙事方式亦为"影游融合""既电影亦游

[1]　戏剧体电影是指"一切进展都奔赴冲突的爆发"，而叙事体电影则是指"形成单元间均衡起伏的节奏"。《哪吒之魔童降世》中的生日宴冲突爆发的设置具有戏剧体电影的特征，而三幕中分别的起承转合又形成了单元间均衡起伏的节奏，具有叙事体电影特质。参见杨健：《拉片子：电影电视编剧讲义》，北京：作家出版社2017年版，第44页。

[2]　陈亦水：《〈哪吒之魔童降世〉：国漫复兴语境下中国动画的审美经验创新表达》，《当代动画》2019年第4期。

戏"式跨媒介叙事[1] 的重要方式。此种影游融合叙事模式表现为人物设计、场景设计的游戏奇观化[2] 与"游戏线性故事"[3] 设置，它不但可以满足受众视觉奇观性想象的需求，而且可以使受众体验到"过关斩将"的游戏快感。如《白蛇：缘起》便"具有游戏化的场景设置"[4]，而《魔童降世》更是在场景制作、故事讲述、人物塑造等方面进行了游戏化叙事的尝试。

从影片人物来看，人物（角色）作为影片叙事过程中的关键，具有连贯叙事、代入受众等方面的作用，而动画电影的人物与游戏中的角色有着密切联系：同为技术生成的三维虚拟体，并且在形态、动作等方面有着一定程度的相似性。影片在人物外在造型、人物动作、人物服装变化、人物技能等方面体现出影游融合的特点，而这些小细节又在一定程度上奠定了影片总体的游戏化基调，成为影片游戏化叙事过程中不可或缺的有机组成部分。

一是影片中形色各异的人物造型给受众一种玩家选择角色的快感。影片开头便是太乙真人与申公豹"打怪升级"的桥段，混元珠在此犹如游戏中"终极大 Boss"，而太乙真人、申公豹、元始天尊则如可以供受众选择进行此次战争的角色。同样，影片中的哪吒、敖丙、李靖、李夫人等人亦表现出不同的外在形态与核心技能，供玩家（受众）选择：如果选择李夫人，那么要完成疏导孩子、抵御外来入侵的任务；如果选择李靖，则要完成保护哪吒、维护陈塘关的重任；如果选择敖丙，就要进行攻打陈塘关、为龙族翻身的任务……无论受众代入（选择）哪个人物，都可以在该片（游戏）中体会到过关斩将、完成任务、赢取奖励的快感，这无疑拓展了受众的感官认知，使之体会到"选角"的游戏感。

二是影片中人物的动作呈现具有游戏的实践体验感。哪吒从家里到街上，从街上到海边的游走过程极似游戏玩家在游戏中的奔跑、"选择地图"、"走出营地，走向战地"的过程；哪吒大幅度的动作也极似游戏人物"发技能、出大招"的指示；哪吒的

[1] 陈旭光曾提出"跨媒介叙事"，此种叙事方式形成了"既电影亦游戏"的叙事美学。详见陈旭光、李黎明：《从〈头号玩家〉看影游深度融合的电影实践及其审美趋势》，《中国文艺评论》2018 年第 7 期。

[2] 陈亦水：《〈哪吒之魔童降世〉：国漫复兴语境下中国动画的审美经验创新表达》，《当代动画》2019 年第 4 期。

[3] Ernest Adams, *Fundamentals of Game Design(Second Edition)*, Berkeley: Peachpit Press, 2010, p.155.

[4] 刁颖：《从〈白蛇：缘起〉谈中国动画电影神话传奇叙事中的悲情演绎》，《电影文学》2019 年第 10 期。

打斗过程更与游戏中的打斗升级场面极为相似，如哪吒、敖丙二人最后的打斗，二人各发技能，从内到外，从手、脚到法器、技能都与《拳皇》等拳击、格斗类游戏人物的打斗动作不谋而合……从人物行走方式、打斗方式等诸多动作中，受似乎众都会不自觉地产生记忆互文、游戏文本互文，想到以往自己所玩过、所见过的游戏，并在观影过程中再次体验到游戏的刺激感。

三是影片中人物技能随服饰变化的设置具有游戏代入感。片中哪吒从儿童时期变身到青年时期的服饰、外形、技能等都发生了显著变化；敖丙在"初遇哪吒""抵抗哪吒""成为反派"的各个时期，外在服饰也有明显不同；李夫人居家与上战场的服饰也有较大差异……影片通过人物服饰变化来进一步表现人物性格、技能的变化，而此种逻辑与游戏中的"换皮肤""换装备"等互动性设置极其相似，当敖丙穿上装备"万龙麟铠甲"时便可以抵御强攻击；而哪吒在换上"混天绫""乾坤圈"的装备后，便可以增加技能；太乙真人在乾坤圈"法宝"（武器）的帮助下可以压制哪吒……诸如此类通过更换"皮肤"来改变技能、通过安装装备来提升技能的设置，都较为符合游戏玩家的互动性、体验性心理，极具游戏感。

四是在场景制作与呈现方面和传统线性叙事电影不同。游戏化叙事的电影故事空间，更表现为一种"游戏发生的空间"[1]，在这一空间内的工具、场景等都为触发游戏环节打下基础。导演建构的《山河社稷图》、陈塘关、地下龙宫等空间，为玩家（主人公）提供了一种可游戏化空间。在《山河社稷图》中哪吒可以通过"笔"来改变整体内容，空间随着玩家（哪吒）的意念而随之变化，极具游戏化与想象力；在陈塘关内，玩家要经过各种关卡（哪吒要经历各位村民的歧视等）才能获得重生，同样，导演也在李府中设置了诸多类似的游戏类关卡。如哪吒想要出门必须要骗过守门的两个仙童，他故意惊吓村民及逃出李府时所选择的面具、石头等工具，以及影片中的树林、瀑布、沙滩等都在一定程度上决定了玩家（哪吒）可以用何种资源闯过关卡，触发下一步剧情，赢得胜利。此种游戏化的空间设置、工具设置在一定程度上推动着叙事的前进与转折，而受众也于此代入哪吒这一游戏玩家角色之中，跟随其一起探险、成长、闯关，进而促使受众产生游戏的体验感与互动感。

[1]　陈亦水：《〈哪吒之魔童降世〉：国漫复兴语境下中国动画的审美经验创新表达》，《当代动画》2019 年第 4 期。

五是在故事讲述方面，影片呈现出一种游戏线性"英雄闯关式"的关卡样式。影片以"魔丸转世→外逃李府→报复村民→被关画中→大战水怪→被人误解→不出家门→大闹宴会→拯救苍生→承受天劫"为故事总线，在讲述英雄自我成长、自我认同的过程中具有"闯关"色彩。一方面，哪吒从"被误解"到"被认可"的故事线索本身就带有一定程度的突破性与闯关感。另一方面，影片中哪吒收服水怪、结交朋友等支线，也具有游戏质感。在收服水怪的过程中，哪吒从村头到村尾，不断用技能攻打水怪，而水怪则用毒泡泡攻打哪吒，在这一支线叙事中，哪吒与水怪形成游戏中的二元对立关系，并最终以玩家（哪吒）胜利告终；在哪吒、敖丙相识过程中，二人在隔离人群的沙滩（对应游戏中特定的、与世隔绝的结拜场景）相识相知，并最终结为好友，与游戏中团队生成的方式相似。此外，《山河社稷图》中的叙事亦具游戏风格，哪吒在画中修身养性提高技艺，并最终接受模拟战争的考核，此种设置与游戏中玩家"回家修炼"相似，也与单机游戏中玩家通过"人机模式"提升自己技能的设置不谋而合。纵观《魔童降世》的故事设置，主人公（玩家）不断寻求认同的闯关过程与最终攻打"终极大 Boss"、对抗天劫的设置本身便带有游戏风格，与此同时，影片中的支线叙事又在一定意义上扩展了影片游戏世界的维度，使影片达到了影游联动的效果。

综上所述，我们或许可以得出结论：影片标准化的剧作结构与游戏化的叙事创新为影片打下了坚实基础，影片在传承以往哪吒故事的同时，进行了文本重构与剧作创新，不但吸取了西方剧作模式的经验，而且加入了现代青少年受众所喜闻乐见的游戏元素，在传统与现代之间走出了一条康庄大道。

（二）"解构"与"颠覆"：对经典神话人物谱系的现代化、立体式重塑

在全媒体时代，人物性格是否鲜明，人物造型是否新颖独到，都会在一定程度上直接影响到动画电影的传播与发展。[1] 毋庸讳言，《魔童降世》的成功离不开其新颖独到的人物塑造，该片在保留以往《哪吒闹海》中主要人物的同时对其进行了"颠覆式"塑造，此种对受众互文记忆中人物的大胆解构与颠覆性重构，无疑在打破受众定

[1] 陈旭光、张明浩：《论"电影工业美学"视域下中国动画电影的现实困境与未来发展》，《未来传播（浙江传媒学院学报）》2020年第1期。

向期待视野的同时加速了影片的传播。与《哪吒闹海》中人物形象、人物行为动机相比，《魔童降世》中的人物形象更具现代化特质，多为立体、生动的"圆形人物"[1]，人物的行为动机也都有现实根源可寻，受众不仅可以对正面人物产生认同，而且可以了解到反面人物背后的酸甜苦辣。

与此同时，影片在塑造反面人物时也做了游戏化、现代性的处理。如说话口吃、做事糊涂的申公豹，因为自己的"妖怪"身份被元始天尊歧视，所以他才想报复天尊、自己封神，但是他每次在设计计谋时都会"出糗"，令受众哭笑不得。他在最后也未曾想过要伤害陈塘关百姓，并且还为避免战争屡次提醒敖丙不要前去"多管闲事"（正是因为敖丙在哪吒成魔时拯救了百姓，但仍被百姓鄙视，最后才酿成大错的），故此，我们不难看出申公豹也有一颗爱民之心，他也只是一个因被歧视而走向报复之路的"天涯沦落人"。于此而言，孰好孰坏似乎并不是导演想一锤定音的，而是想让受众于主人公现况中自己细品的。再拿敖丙来说，导演给这一"反派"一副惊世容颜与温柔之心，却因人民的鄙视、偏见而走向末路，但他最后与哪吒同仇敌忾、共迎天雷的选择又表现出他的大爱、善良之心；亦如李靖这一人物形象，虽然他爱民、护民、爱子、爱妻，但他也有着偏见、狭隘之心，他看到拯救自己的是龙族后立刻反击，并让敖丙的真实身份暴露于众，他把敖丙从善良的英雄一下拉到了邪恶的罪人，这无疑是压垮敖丙的"最后一根稻草"，进而直接导致了敖丙的杀戮……如上，我们似乎可以发现，导演并没有给人物或好或坏的固定形象，而是以"事出有因"的出发点塑造人物，让受众在每个人物经历中去体会角色的内在，此种塑造方式与价值观无疑是对《哪吒闹海》的一次突破与颠覆。笔者将通过表格与图片形式为大家详细呈现《魔童降世》与《哪吒闹海》两部作品中主要人物形象塑造的差异，以此与大家一起探析《魔童降世》中颠覆性的人物设计（见表1-2、图1-1）。

[1] 佛斯特（E. M. Forster，1879—1970）曾在《小说面面观》中将人物类型分为"扁平人物"和"圆形人物"。"扁平人物"又称性格人物或漫画人物，即自始至终人物性格单一而纯粹、平面化，甚至可以用一个句子概括其特点。"圆形人物"则是立体的、复杂多面的——"一个圆形人物必能在令人信服的方式下给人以新奇之感。如果他无法给人新奇感，他就是扁平人物；如果他无法令人信服，他只是伪装的圆形人物。圆形人物绝不刻板枯燥，他在字里行间流露出活泼的生命。"（参见 [英] E. M. 佛斯特：《小说面面观》，苏炳文译，广州：花城出版社1981年版，第63—64页。）

表 1-2　《哪吒闹海》与《魔童降世》主要人物形象塑造对比

人物	《哪吒闹海》中的人物性格与造型	《魔童降世》中的人物性格与造型
哪吒	**人物背景**：出生虽怪异，但从小到大生活开心，无拘无束，受人尊敬。 **人物性格**：热心大方，有自信，爱帮助人，不畏权贵，有担当，有魄力。 **人物造型**：孩童形象，长相英气，身穿红肚兜，肩挎混天绫，颈戴乾坤圈。	**人物背景**：出身魔丸，从小想融入社会，但在偏见与鄙视中长大，缺乏自信。 **人物性格**：极度反叛，有点自卑，渴望被认可，但内心善良、纯洁、勇敢。 **人物造型**：黑眼圈，大龅牙，不协调的身材比例，大脑袋。
敖丙	**人物背景**：龙王三太子，因其特殊身份而恃宠而骄。 **人物性格**：狂妄自大，傲慢无礼，滥用职权，欺凌弱小。 **人物造型**：一头红发，尖嘴猴腮，眼睛细挑，眉形张扬，獠牙外露。	**人物背景**：出身灵丸，但因龙族身份而缺乏自信，没有朋友，肩负家族使命。 **人物性格**：谦逊有礼，善良大方，重情重义，善良单纯。 **人物造型**：面容精致，翩翩公子，眼睛深邃，一袭白衣，干净大方，令人怜爱。
太乙真人	**人物背景**：自哪吒出生便陪伴左右，教导哪吒、帮助哪吒的师傅。 **人物性格**：做事谨慎，文质彬彬，儒雅大气。 **人物造型**：老爷爷的外表，白发长须，形态纤瘦、面相稳重。	**人物背景**：受命于元始天尊等候灵丸降世，但不料因疏忽而酿成大错。 **人物性格**：做事马虎，为人憨厚，不拘小节，善良单纯，有责任、有爱心。 **人物造型**：中年大叔的外表，体型宽胖、面容浮肿、身材比例不协调，颇显油腻。

通过表格对比，我们不难发现《魔童降世》在人物塑造方面的独到之处。以哪吒这一角色的塑造为例，影片保留了《哪吒闹海》时哪吒的身高比例与出生契机等引发受众产生记忆互文的关键点，但对哪吒的总体命运、外在造型等方面进行了大胆的现代性重塑：一方面，"寻求认同"代表着网生代受众想要融入社会的内心所想；另一方面，"乖张造型"与"反叛性格"也在一定程度上代表着当下青少年与众不同的个性。另外，"烟熏妆""大眼睛"等外在造型也颇具现代玩偶造型、游戏角色造型风格。此外，《魔童降世》中的敖丙、太乙真人等人也都在性格、造型等方面一反以往形象，颠覆受众审美，此种基于受众互文记忆的大胆创新无疑会在一定程度上增加影片的话题性与吸引力，加速影片的传播力，保证影片的受众。

图 1-1　1997 年《哪吒闹海》与 2019 年《哪吒之魔童降世》主要人物造型对比图

综上所述，通过文本对比、剧作解读等方法对影片的剧作结构、叙事方式、人物塑造等方面进行分析梳理后，我们或许可以得出以下结论：《魔童降世》是基于受众互文记忆的一次充满想象力的文本重构。[1] 首先，影片的成功与精准的剧作结构密不可分，合理的剧作节拍拉动着受众情愫，进而带动了影片口碑；其次，影片游戏化的叙事方式充满想象力，为影片锦上添花，同时也代表了影片对"想象力消费"[2] 的实践，颇具游戏感的人物塑造、空间设置与故事讲述，使受众产生具有游戏特质的互动感与体验感；最后，影片对以往受众互文记忆中人物形象的大胆颠覆与现代化创新也极具想象力，增加了影片的话题感与现实性，进而保证了影片的传播发展。

三、美学与艺术价值："工业美学"与"想象力消费"策略的彰显

历时5年，经60多家制作团队、1 600多位制作人员、20多家特效公司团队制作……种种特质下的《魔童降世》具有一定的工业化属性，但也表现出小作坊式生产的弊端，如协作不完善、工业化制作流程不规范等问题。同时，作为魔幻类电影的《魔童降世》，也是"想象力消费"[3] 类电影的力作，我们似乎可以从中窥见并再次论证魔幻类电影"想象力消费"的具体策略：一种是满足受众外在奇观化审美需求的想象力美

[1]　关于影片对"想象力消费"实践的进一步论证，详见下文。

[2]　参见陈旭光近年撰写的探讨"想象力美学""想象力消费"，呼唤"想象力消费时代"的文章，如《"后假定美学"的崛起——试论当代影视艺术与文化的一个重要转向》（《当代电影》2005年第6期）、《中国电影想象力缺失的批判》（《当代电影》2012年第11期）、《想象力的挑战与中国奇幻类电影的探索》（《创作与评论》2016年第4期）、《中国科幻电影与想象力消费时代登临》（《北京青年报》2019年4月19日）、《中国电影呼唤想象力消费时代》（《南方日报》2019年5月5日）、《类型拓展、"工业美学"分层与"想象力消费"的广阔空间——论〈流浪地球〉的"电影工业美学"兼与〈疯狂的外星人〉比较》（《民族艺术研究》2019年第3期）、《论互联网时代电影的"想象力消费"》（《当代电影》2020年第1期），等等。

[3]　在互联网时代，"所谓的想象力消费，就是指受众（包括读者、观众、用户、玩家）对于充满想象力的艺术作品的艺术欣赏和文化消费的巨大需求。显然，这种消费不同于人们对现实主义作品的消费需求，我们也不能以类似于'认识社会'这样的相当于'电影是窗户'的功能来衡量此类作品。在互联网时代，狭义的想象力消费主要指青少年受众对于超现实、后假定性美学类，玄幻、科幻、魔幻类作品的消费能力和消费需求"。互联网新媒介时代下，"想象力消费"类电影具有四种形态：一是具有超现实、后假定性美学和寓言性特征的电影；二是玄幻、魔幻类电影；三是科幻类电影；四是影游融合类电影。参见陈旭光：《论互联网时代电影的"想象力消费"》，《当代电影》2020年第1期。

学呈现与具有"超现实""无中生有"等想象力特质的情节、形象设置；一种是满足受众内在心理化需求的"情感共鸣式"想象力表达。

（一）电影工业美学视域下的"工业呈现"与"工业缺陷"

《魔童降世》的成功离不开工业性技术的支撑，影片震撼性视觉效果的背后是高超技术的助力，"电影中的风、火、雷、电、水、冰，采用了大量的 CG 和动作捕捉技术。以 MAYA 平台为主，3DMAX、Realflow、Houdini 等软件为辅，完成了三维特效相关的模型、材质灯光绑定、动画、渲染等工作"[1]。与此同时，影片联合出品的工业化选择，联合制作的工业化模式，系统化、流水线式的联合工业化协作模式，超强团队阵容的整合协作化创作……也都在为影片保驾护航。无论是影片对高技术水准的尊重与追求，还是影片对协作方式、工业化制作模式的践行，都呈现出影片对工业化制作的探索与实践。

但值得强调的是，影片也在制作时间、制作流程等诸多方面暴露出工业生产制作方面的不足。首先，影片工业化资金与技术化水平不足，导致后期视效呈现有所欠缺。饺子导演曾在接受采访时提到："第一个镜头应该是日月交替，然后斗转星移，镜头慢慢打到地球表面，地球上沧海桑田，大海变成了高山，高山变成了平原……"然而，"花了五个月时间，找了几家特效公司，都没做出好的效果，钱花光了，就只好砍掉了"。[2] 由此可见，《魔童降世》的制作资金与技术方面都不足以支撑其达到如好莱坞式动画大片 [3] 的效果，这便表露出影片工业化资金投入与技术支撑方面的缺陷，更在一定程度上暗示了国产动画行业工业化资金、技术的缺陷。

其次，"60 多家制作团队、1 600 多位制作人员、20 多家特效公司团队制作"（其中包括项目合作人员），这虽然在一定意义上表现出《魔童降世》团队协作、统筹整合的工业化运作，但更在一定程度上揭示了《魔童降世》工业化水平低、协作效率差

[1] 中科曙光：《"哪吒"爆红之后，动画渲染也出圈了》，2019 年 10 月 12 日（https://mp.weixin.qq.com/s/P72Swh-wP22AZIiTasLlBQ）。

[2] 同上。

[3] 好莱坞动画大片的平均制作成本在 1.33 亿美元左右。（国宏嘉信资本：《中美动画电影行业对比研究》，2017 年 12 月 22 日，http://www.cpcfund.cn/index/news_detail/id/138。）

的事实。对比《寻梦环游记》"22 个制作部门、550 人制作团队"[1] 的高效联动式生产制作，《魔童降世》在众多制作团队与制作人员的支撑下历时 5 年才得以诞生的现状，真可谓滚芥投针。正如易巧所言："我觉得这是一件非常悲哀的事情，说明你的产业非常不完善，只能用人海战术，用不专业的合作方式去做。"[2] 另一方面，对比《寻梦环游记》仅灯光组便有 10 个工种的细致化工业分工 [3]，《魔童降世》"从剧本、人物设计、场景设计、动作指导等许多工作，几乎都是饺子导演自己全部包揽下来的"[4]，此种"导演独揽"式的分工可谓极不合理。诚然，一人担任多种分工在一定程度上可以解决资金不足的问题，保证影片的总体基调，但个人显然是无法做到面面俱到的，也无法真正做到精通细微领域的，更难以在各个领域都做到尽善尽美。尤其是在大型团队合作中，单以导演之力进行近乎全案的创作无疑会暴露诸多问题，甚至影响影片的总体品质。至此，我们或许可以说，《魔童降世》中故事线索衔接不够、制作周期较长、视效呈现有待提升等诸多问题的背后，都与其不完善、协作效率低的工业化弊病有密切关系。

最后，需要指出的是，《魔童降世》的工业缺陷还体现在导演主观性过强这一方面。纵观《魔童降世》的背后制作，诸多技术人员指出导演存在不懂技术、过于较真等问题，更有技术人员指出"影片制作前期一直缺失有能力的特效总监，导致我每次拿到文件都毫无头绪"，就连饺子导演自己也曾玩笑着说："被逼走的申公豹技术人员，跳槽别的公司后又避免不了申公豹人物形象的塑造……"诚然，作为影片的生产者，有对影片技术把控与细节考究的权力与职责，影片的成功也离不开饺子导演"较真"的工作态度与艺术追求。但是，过于感性的人员调度与颇为不合理的工作要求无疑会给影片的中期制作增添许多不必要的麻烦，导演对于技术的强要求、对人物塑造的高标准等在保证质量的同时也给技术人员施加了巨大压力，"逼走特效人员""不

[1]　三文娱：《中国动画电影差在哪里？制作技术吗？》，2018 年 7 月 25 日（https://www.jiemian.com/article/2335028.html）。

[2]　三声：《哪吒"是一场彩条屋式的胜利》，2019 年 7 月 28 日（https://www.jiemian.com/article/3350539.html）。

[3]　三文娱：《中国动画电影差在哪里？制作技术吗？》，2018 年 7 月 25 日（https://www.jiemian.com/article/2335028.html）。

[4]　人力资源分享汇：《〈哪吒〉导演的成长之路：真正的牛逼，都在别人看不见的地方》，搜狐网，2019 年 8 月 15 日（http://www.sohu.com/a/333893013_120047182）。

断外包多家制作公司"等种种行为对于动画电影这种十分注重特效、注重影片一致性与连贯性的工业品而言，是十分危险而不可取的。一方面，特效人员作为影片的主力军，调走或更改特效人员无疑加大影片前后基调不一致、特效呈现效果不同等诸多"硬伤"问题的概率；另一方面，不停更换外包制作公司、特效制作公司也在一定程度上增加了影片制作的风险，且不说更换公司后沟通创意、制作等问题对于时间的消耗，不同制作公司的内部理念、工作效率不同也会导致影片前后风格、基调的差异，这些都会直接或间接影响到影片的总体质量。

综上所述，在电影工业美学视域下对影片制作进行审视后，我们不难发现，《魔童降世》虽然在一定程度上践行了工业化制作，对联合制作、技术化运作等方面有所尝试，但影片更多表露的是一种工业意识薄弱、工业生产水平低、工业协作效率慢、导演主观性过强等工业弊端。诸多问题的背后似乎都在进一步强调着践行"电影工业美学"的制作方式、完善工业体系对国产动画电影未来发展的重要性。

（二）想象力加持下的奇观异境呈现：中国传统艺术精神的现代影像转化

《魔童降世》在立足传统、发挥想象力的基础上，对中国传统艺术精神（如意境美学、写意精神、乐舞精神等）进行了现代影像转化，并通过营造一幅幅视觉奇观与幻想灵境图，彰显出"想象力消费"的外在形式策略：满足受众外在奇观化审美需求的想象力美学呈现。

首先，影片为受众营造出一幅幅飘逸灵动且充满想象力的意境空间图，呈现出一种"天人合一、虚实相生、情景交融、时间空间化的意境美学精神"[1]。影片开场画面便给受众一种"宁静致远""悠然见南山"之感。在大远景、高饱和度的视野下，在对称型、开放式的构图中，受众仿佛立足于仙界、脚踏祥云，前方是重峦叠嶂，后景是一望无际的云海与漫天灿烂的霞光，实可谓给受众一种虚实相生、天人合一且颇具"霓为衣兮风为马"的体验，在营造典雅之境的同时表达出其精妙绝伦的独特想象力与创造力。自开场画面勾勒出影片整体基调后，淡雅、幽深且颇具"桃花源"质感的陈塘关便随之而来，伴随着 CG 长镜头与摇镜头，位于山水之间、立于彩霞之处的陈

[1] 陈旭光：《试论中国艺术精神的现代影像转化》，《北京电影学院学报》2018 年第 6 期。

图1-2 《魔童降世》的开场画面（上）、哪吒初入《山河社稷图》的场景（中）、《山河社稷图》全貌（下）

塘关地形图展现在观众面前，在此之中，村民生活井然有序，周边环境宁静悠然，建筑质朴大气，似《清明上河图》一般热闹非凡，却又似"山水图"一般宁静自在，静与动之间表露出一种"时间空间化"之感，呈现出一种天人合一、情景交融之势。另外，影片中的《山河社稷图》亦充满灵动之气，表露出导演丰盈的想象力与卓越的创作才能，在哪吒"入画"后，导演先以远景呈现出哪吒面前雄伟壮阔、高雅别致的宫殿，后用拉镜头为受众呈现出山水相间、淡雅别致的画作全貌，哪吒与画作于此融为一体，而哪吒在此之中修行、玩耍也别有一番天人合一、物我相融、虚实相生之感（见图1-2）。除此之外，影片中阴森黑暗的龙宫、余晖照耀的海滩等都与主人公形成了一种动静结合的二元质感，为受众营造出一幅幅意境悠远的灵动之景，既满足了受众想象之需，也彰显了影片清新雅致的想象力美学。

其次，影片总体基调呈现出一种独特、灵动、飘逸、悠扬并且蕴含着些许"流动性""运动感"[1]的乐舞精神。一方面，影片的构图、景别与镜头呈现出一种别致的流动感，影片较多地运用了长镜头，摇镜头也较为缓慢，在镜头流动转化之间给受众呈现出一种如泉水细流一般的"运动感与流动性"；另一方面，影片中的山水、草木、房屋等呈现出一种"线之美"，如图1-2所示的宫殿，在给人一种崇高质感的同时，其流畅的弧度、对称的构造与四周飘逸的云层也给受众带来了一种独具东方韵味的舒缓感与线性美……种种特质下的《魔童降世》不仅对中国传统乐舞精神进行了现代影像转化，而且为受众呈现出一幅幅灵动飘逸的图景，极具想象力与创造力，进而满足了受众"视听震撼，奇观梦幻"式想象力审美需求。

（三）情节、叙事的想象力美学彰显：怪诞、夸张、超现实、出乎意料

如前文所述，《魔童降世》呈现出一种游戏化叙事与互文记忆基础上的文本重构设置，影片夸张怪诞的叙事主人公造型、超现实的叙事场景呈现及出乎意料的情节设置，都体现出影片的想象力与创造力，也都呈现出想象力美学、想象力消费的内在策略。

首先，影片基于受众互文记忆的文本重构体现出影片独到且卓越的想象力。影片

[1] 陈旭光：《试论中国艺术精神的现代影像转化》，《北京电影学院学报》2018年第6期。

对以往《哪吒闹海》故事的颠覆与现代性改编极具话题性与创造力：一方面影片以"魔童降世、收服魔丸"为故事的出发点，不但重新想象了哪吒的前世，而且重新创造了哪吒的今生，并且大胆重构了人物性格与人物关系（如敖丙的性格、敖丙与哪吒的关系等），给受众以出乎意料的审美体验；另一方面，影片叙事呈现出游戏化"闯关"特点，与以往"哪吒因过失而失去生命，复活后选择复仇"的故事设置相比，该片故事设置为"哪吒为赢得认同而不断突破自己、突破社会、突破命运"式闯关设置，出乎意料的故事改编打破了受众的定向期待视野，极具想象力。

其次，影片的诸多情节设置呈现出超现实、出乎意料的想象力美学风格。哪吒"入画修行"，作为实体进入虚拟空间，而且在其中修炼、嬉闹的情节设置超乎现实逻辑，极具想象力，并表达出一种虚实相生、情景交融、物我合一的哲学色彩。同时，《山河社稷图》中哪吒"以笔运景"的情节设置，亦具想象力与创造力：通过一支笔便可以改变世界、移花接木、扭转乾坤……这无疑是诸多受众闲暇之想。另外，影片中哪吒、敖丙共抵天雷，地下龙宫共铸万鳞甲，哪吒、敖丙海边相遇，李靖、殷夫人共抵龙族，申公豹设计陷害，太乙真人吃酒误事，等等，诸多情节都一反受众定向思维，超乎现实、出乎意料，极具想象力。

最后，值得强调的是，除情节、叙事外，影片中夸张、怪诞、一反以往的人物造型也颇具想象力与创造力，给受众以出乎意料的审美体验。"黑眼圈、大龅牙"的丑哪吒、"鞋拔子脸"的申公豹、"油腻大叔"的太乙真人、英姿飒爽的殷夫人等作为叙事的行动者，在自身呈现想象力的同时也表现了影片的想象力。

（四）温情世界的呈现与人文诉求的表达

鲁迅先生把《封神传》列为明代神魔小说一类，评论其为"实不过假商周之争，自写幻想。较《水浒》固失之架空，方《西游》又逊其雄肆"[1]，尽管此中表现出鲁迅先生对此类作品"自写幻想"的批判，但时至今日，尤其对于魔幻类作品而言，"自写幻想"似乎已经演化为一种叙事方法与表达方式：基于原始神话故事进行现代性转

[1] 鲁迅：《明之神魔小说（下）》，《鲁迅自编文集2：中国小说史略》，天津：天津人民出版社1999年版，第187页。

化，并借古喻今，"把人性、爱情、人与自然事物的原始情感推向幻想世界进行'询唤'，完成大众对魔幻和超验想象世界的消费"[1]，进而表达出影片独到的人文诉求，为受众呈现出一个温情世界。《魔童降世》便是如此。

首先，该影片为受众勾勒出一个充满亲情、爱情、师生情的温情世界。受身份之困而饱受偏见之苦的哪吒在父母、师友的帮助下走出阴霾、重获新生的故事本身便带有温情之意味。相对于哪吒所承受的偏见与狭隘，因哪吒之过失而不断受村民指责的李靖与殷夫人所承受的辱骂、责怪、谣言等与哪吒不相上下。尽管如此，殷夫人依然在妖怪入侵陈塘关时放弃与自己骨肉至亲游戏，李靖也不断放下身段为哪吒求情，二人对职业、对百姓的尊重，也无时无刻不在温暖着受众之心灵；当哪吒屡次闯祸回家后，二人语重心长的教导无不流露着至上之亲情；面对哪吒的误解与反抗，二人虽表面气愤，但内心疼爱自己的孩子，表面严厉的李靖甚至以身为契，代替哪吒承受天雷之刑……李靖、殷夫人无论是对陈塘关百姓的保护，还是对哪吒的宠爱，都在为受众呈现类似现代父母所承受的社会压力：在外要应酬、挣钱养家，处处小心谨慎；在内要持家、保护孩子、照顾老人，时时不敢懈怠。此种借古喻今的情节设置与人物塑造，极具想象力，在使受众感受温情的同时促使受众产生认同，呈现出影片独到的人文关怀。此外，影片中敖丙和哪吒一同抵御天雷、哪吒说服敖丙、敖丙应邀参会等设置在充满想象力的同时，为受众呈现出二人亦敌亦友的纯粹情感，温馨无比；影片中太乙真人对哪吒的不离不弃、认真负责、隐忍宽容、精心照料也充满温情，代表着当下含辛茹苦、不畏辛劳的教师精神，促使受众产生认同、达到共鸣。

其次，影片对"偏见"进行了审视与反思，极具人文关怀与现实价值。纵观影片的主要冲突，我们不难发现，把主人公"逼上梁山"的往往是大众的成见。哪吒因魔丸身份而自小被鄙视、被孤立，就连小朋友都对其言语攻击，哪吒在救人后被误认为打家劫舍、抢走小女孩，哪吒在出门玩耍时被说成是出来祸害村民，等等。被鄙视、被孤立、被妖魔化的哪吒也曾想通过拯救村民、入画修炼等方式融入社会，但村民对哪吒的成见，无疑一步步把哪吒推向了深渊，一句"妖怪来了"，不仅刺痛哪吒的心，更指向了受众的心。同样，出身灵丸的敖丙也因其龙族身份而备受煎熬，善良大度的

[1] 陈旭光：《"狄仁杰"与中国电影的魔幻大片时代》，《当代电影》2013 年第 11 期。

他拯救了即将被哪吒毁灭的陈塘关，但只因村民得知其为龙族异类后，便对其大开杀戒，进而引发了敖丙的报复。与其说是哪吒、敖丙伤害陈塘关，不如说是陈塘关百姓自己引火烧身。哪吒、敖丙所经历的也正指向了现代受众所经历的：当下人们为赢得别人认可，而不停改变自己，甚至违背内心，社会上也经常以"出身""家庭""学历""背景""过往史"等标准来评价个体。哪吒、敖丙通过自己的反抗进行自我救赎的设置无疑颇为符合诸多受众反抗不公、做回自己的情感需求，也在一定程度上释放了受众在工作、生活、学习、人际交往中的压力与苦闷，给受众以片刻的精神复归与解放。诚然，哪吒、敖丙通过牺牲自己的方式回归社会、成为英雄、得到认同的设置，具有浪漫色彩，但此种温情处理也促使身份代入的受众获得快感："身份边缘的我，也是可以作为英雄拯救那些当初看不起我的愚昧之人的。"此中，哪吒、敖丙由"被边缘化"到"被英雄"的弧度性人物设置，无疑是一种富有想象力、创造力的连接和转化，也颇为符合受众想要成为"平民英雄"的未来之想象。我们可以通过此种结局设置感受到导演"期待每个生命个体得到认同、渴望每个个体成为自己的英雄"的美好期盼与人文关怀。我们更可以从此种设置中窥见影片"想象力消费"的内在策略：将原始情感推向奇观异景的幻想世界并进行"询唤"。

（五）小结

《魔童降世》虽在一定程度上体现出联合制作、协作管理等工业化追求与实践，但也表露出"小作坊"式生产下导演主观性过强、协作效率较低等工业缺陷。与此同时，影片奇观异景的外在视觉呈现、超现实的想象力美学表达，以及对温情世界的呈现与人文诉求的表达，都体现出"想象力消费"类电影的内外策略。

四、文化与价值观：主流价值观的彰显与"亚文化"的崛起

纵观近年来高票房作品，其成功背后都有一定的文化逻辑，如《我不是药神》背后的现实医药问题、《战狼2》背后的爱国主义精神、《流浪地球》背后的家文化……无疑，《魔童降世》的成功与其"破除成见""自我成长""共抵危机"的主题密不可分，

但也与其潜文本中的"亚文化"表达有密切关系。

（一）从"削肉还亲"到"共抵危机"的文化转变之思

关于哪吒的影像故事众多，在《魔童降世》之前，几乎每部作品都会呈现哪吒"削肉还亲"的经典桥段，但《魔童降世》一改以往颇为残忍的情节设置。虽然影片最后依然由哪吒自己抵御天雷、承受命运，但在过程中已然增添了颇具现实感与温情感的"共抵危机"式情节设置。此种被诸多受众称道的情节改编，之所以广为流传，与互联网时代受众的审美趣味密不可分，更与时代文化背景紧密相连。

首先，改变以往哪吒"因龙王压迫而自刎"的桥段，彰显出当下的平等意识与对个体生命的尊重。在动画片《哪吒闹海》（1979）中，哪吒因为仗义救人而杀死敖丙，但因龙王施压，不愿百姓受苦而选择以身殉命，此种情节设置与新中国成立之后的意识形态背景有关：新中国的成立解放了诸多新中国成立前处于水深火热之中的人民，哪吒在当时所代表的似乎便是新中国成立前被权力压迫、被阶级剥削的人民，而哪吒的成功似乎代表着广大人民的成功，所指代的便是受众内心的解放意识。而创作出《魔童降世》的当下时代，人民生活质量较高，国民整体素质水平较高，党和政府更是以为人民服务为出发点和落脚点，因此，《魔童降世》对此桥段的改写恰如其分地体现了当下公平、公正、平等的社会环境。虽然影片中还保留了"哪吒个人承担劫难"的设置，但是哪吒承担劫难的对象已然发生变化，以往是承担"权力者"的责难，而当下是"不信命，反抗命"、突破自己的选择。前后变化中哪吒的责任担当依然未变，但以往的选择是主人公被压迫下的被动，而当下的选择是主人公思考后的主动。由此，从《魔童降世》中哪吒的主动"反抗命运"，我们可以窥见当下主流价值观中对个体成长的关注，更可以总结出当下公平公正、平等自由的社会主流文化。

其次，从"共抵危机"的桥段设置中，我们可以看到当下对家庭和睦、团队和谐式文明社会的追求，也凸显了主流价值观中对团队合作、集体精神的强调。与《哪吒闹海》中哪吒在权力压迫下"个人"承担危难不同，《魔童降世》对危难的处理方式呈现出团队合作的特点。与此同时，对比《哪吒闹海》中较为有限的家庭描写，《魔童降世》更为注重营造和谐、有趣、团结的家庭氛围：一方面，影片在家庭成员的塑造上更为现代化，如有点泼辣的殷夫人、外严内柔的李靖；另一方面，影片较为注重

家庭集体观念，每次哪吒犯错，李靖和妻子都会一起前往，最后与敖丙大战时更是协同作战。值得一提的是，影片最后"众人合力"抵御天雷的情节设置，与以往哪吒个人承担责任、个人复仇龙宫的设置形成鲜明对比，这也在一定程度上表现出影片所强调的集体主义主流价值观。

最后，再观"削肉还亲"，此中，哪吒所负责的对象是"亲"，削肉断离的也是"血缘之情"；而"我命由我不由天"中，哪吒所负责的对象是"我"，所反抗的对象是"命运"。此种逻辑变化，不仅在于上文所述的主体意识，更在于表现了当下社会对传统文化的辩证传承，对糟粕文化的舍弃。与此同时，放弃"削肉"等残忍情节，代之以共同体价值观，也在一定程度上表现出当下社会对个体生命的尊重及在处理事情上的友善化与包容性。总之，《魔童降世》的成功离不开自身对家庭和睦、平等友善、合作共生、包容兼收、突破自己、拥抱社会等主流价值观的呈现，这也传达出当下受众对主流价值观与主流文化的审美趋好。

（二）"亚文化"的异军突起

不同于伯明翰学派（如科恩、威利斯、克拉克[1]等人）认为青年亚文化是对主流文化的"抵抗"和"依存"[2]，当下的青年亚文化"往往更长于表征似乎完全属于自我化或虚拟化的感性世界，不是公然地'抵抗'现实间存在的成人文化形态……而且还经常颠倒真实与虚拟的逻辑关系，将真实虚拟化，虚拟真实化"[3]，如"耽美文化""丧文化""二次元文化""宅文化"等，都是偏重于受众/读者个体自身世界，满足其想象与虚拟之需的。显然，在以青少年为受众主体的中国电影市场中，此种满足虚拟、自我化之需的"亚文化"，或许在一定程度上成了满足青少年受众审美趋好的"大众文化"。

首先，《魔童降世》的动漫式人物造型与总体基调吸引了一大部分喜爱游戏、漫

[1]　克拉克（John Clarke）曾提出："亚文化作为一种非官方的文化形式，拼贴所产生的亚文化风格的意义就必然处于和统治阶级意识形态相对立的地位。"[有关科恩、威利斯、克拉克的观点，参见 Stuart Hall（co-ed.），*Resistance Through Rituals: Youth Subculture in post-war Britain,* London: Hutchinson, 1976。]

[2]　马中红：《新媒介与青年亚文化转向》，《文艺研究》2010年第12期。

[3]　同上。

画的二次元粉丝，较高的技术水准、精美的画面呈现、灵动活泼的人物造型设置促使受众与漫画、游戏形成记忆互文，进而促使影片在二次元圈层传播。影片中哪吒"入画修行"的情节设置极具游戏感，"入画后的以笔运意"极具体验感，这也在一定程度上满足了二次元受众对游戏、体验、互动的追求。

其次，该影片对于哪吒人物语言、人物造型的设置颇具"丧文化"[1]之感。如哪吒独白中，"没死就是活受罪，越是折腾越倒霉"等言语表达出他"丧"式的颓废、悲观、绝望，在其独白"自嘲式小诗"的同时，哪吒"葛优躺"[2]在院墙上用忧郁、无神的眼光望向李府之外，嘴叼小草、手扶脑袋、眉头紧锁、衣衫不整……此种"厌世"的语言、"无所谓"的动作及"愁眉不展"的表情，可谓给受众直接呈现了"丧文化"的精髓，在吸引受众、营造话题的同时，无疑也直接引起了当下诸多青少年的共鸣：自嘲个人能力不够、生活无聊乏味、郁郁不得志等，但实际是一种文化形态，一种社交吐槽式表达（见图1-3、图1-4）。

最后，影片还隐现着"耽美文化"。影片潜文本中的"基友情"，在一定程度上吸引了身处互联网亚文化圈层的"腐男腐女"[3]，虽然影片并无直接呈现哪吒、敖丙二人的感情，但二人初次相遇时唯美场景中的余晖、海滩、泡泡、英雄救美、共同嬉闹等浪漫化设置与哪吒在最后一刻疏导敖丙、敖丙同哪吒一起抵抗天雷的设置，都在悄无声息地为耽美圈受众呈现出一种CP之感，隐现着"耽美文化"，进而促进影片进一步在耽美圈层的传播。

（三）"英雄回归"背后的个体认同之需

《魔童降世》最后哪吒"英雄回归"、得到村民认同的结局设置温情无比，受众对其赞誉有加。此种回归社会、拥抱社会的温馨设置在一定程度上也代表了当下受众的审美期待，更隐含着当下融入社会、奉献社会、服务社会的主流价值观。

[1] "丧文化"是指流行于青年群体当中的带有颓废、绝望、悲观等情绪和色彩的语言、文字或图画，它是青年亚文化的一种新形式，以"废柴""葛优躺"等为代表。

[2] "葛优躺"指葛优在《我爱我家》中的一张躺在沙发上的照片，当下人们多用此照片自嘲颓废，是"丧文化"的代表图。

[3] "腐男腐女"是一个网络用语，指互联网时代下，喜欢看"男男之情"的青年网生代人群。他们本身不一定是喜欢同性的，但他们喜欢看"男男故事"，他们形成自己的圈层，喜欢遐想组男男CP，如当下热点话题"博君一笑"等。

图 1-3 哪吒身体形态与"葛优躺"形态对比图

图 1-4 哪吒"丧文化"式面部表情

作为"反抗者"的哪吒，在面对村民的偏见、鄙视、误会后，依然选择通过牺牲个体的方式拯救社会、回归社会，并最终得到认同。此种以"回归社会"为终点的设置，可谓是当下时代文化的缩影：哪吒作为反抗者，虽然对周围人的成见、对社会不公等诸多现状表示反对，但内心是想证明自己，拯救社会、改变社会的。就此而言，其出发点是"寻求认同""反抗社会缺陷"，落脚点是"回归社会""期待社会更好发展"，他最终还是热爱社会、热爱民众的。哪吒就如当下社会中的部分批评者一样，他们看到社会问题后痛批社会弊端、反抗不公，但他们是期待社会更好并热爱社会的，这也在一定程度上表现出当下的主流价值观——为营造自由、民主、文明、和谐的社会而努力。

另外，"回归社会"、寻求社会认同的设置，也代表了当下受众期待融入社会、得到认同的内在心理。用户画像显示，影片主要受众的年龄为 20 岁至 29 岁，职业多为白领[1]，处于此年龄段与此职业的人群，似乎正是需要得到社会认同、成为自己的英雄的"人生上升期"。无疑，在此期间，人们也会遭遇成见、困难与苦闷，也会有反叛、有不满，但人们依然如哪吒一般渴望回归社会、超越自己、成就自己。因此，哪吒的"回归"与"期待认同"在一定意义上代表的是当下青年对融入社会、得到认同的期待，也隐含着对当下集体主义价值观的强调。

综上所述，我们不难发现，影片无论是主流价值观的呈现还是青年亚文化的隐形表达，都在传达出一种"中国社会的大众文化转型"，也似乎都在佐证着电影工业美学理论的现实意义与实践价值："将电影定位为一种大众文化和大众艺术……尊重受众和市场，尤其要尊重青年观众，理解青年文化。"[2]

五、产业与市场分析：生产机制的创新与口碑制胜

电影作为一门综合艺术，是商业与艺术、工业与美学的集合体，一部电影的成功

[1] 数据来源：猫眼专业版 APP。

[2] 陈旭光：《论"电影工业美学"的现实由来、理论资源与体系建构》，《上海大学学报（社会科学版）》2019 年第 1 期。

固然需要自身硬件的支撑，但也离不开外在产业的支持与宣发的助力，电影作为一种"核心创意产业"，其运作过程是整体、全局、动态、全产业链性质的。[1]

（一）彩条屋影业计划：以生产高质量动画电影为目标的孵化基地

毋庸讳言，自《西游记之大圣归来》后业界便呼与喊的"国漫崛起"似乎直至2019年随着《白蛇：缘起》《魔童降世》《罗小黑战记》的成功才有所呈现。截至目前，除去《魔童降世》外，国产动画电影的综合影响力、票房号召力及工业化程度等方面的表现，似乎均不尽如人意。[2] 那么，或许我们会不由得发问，在投资较少的动画电影大产业背景下，是谁在给导演信心？《魔童降世》为何一骑绝尘？其背后预示着何种产业逻辑？诸多问题之下，我们看到了影片背后的彩条屋影业。

彩条屋影业成立于2015年10月25日，前两年便投资了13家极具发展潜能的公司[3]，并且在成立之初便公布了公司未来电影规划的五大类型（国漫风、合家欢、影游跨界、真人奇幻和网络院线电影）与22部影片[4]，其中就有《魔童降世》《大鱼海棠》《姜子牙》。公司有以下几个重要特点：（1）硬软件齐全，从三维动画、二维动画、漫画、游戏到国外版权都有涉及；（2）发展模式具有强烈的互联网思维；（3）作品在题材上立足传统神话故事，主题上追求"合家欢"风格；（4）与其他公司合作时，遵循"参股不控股""帮忙不添乱""建议不决策"[5] 的类似"小米生态链"式的

[1] 陈旭光：《论"电影工业美学"的现实由来、理论资源与体系建构》，《上海大学学报（社会科学版）》2019年第1期。

[2] "2018年国内共上映67部票房过百万的院线动画电影，同比增加6%，但总票房较2017年下滑约13.37%，约为43.23亿元。其中34部国产动画总票房只有16.23亿元。"（参见悦幕中国电影观察：《哪吒再"崛起"，国漫会再度催生产业泡沫吗？》，https://mp.weixin.qq.com/s/kw3NbISnZwkOlNhOpBb9SA，2019年7月25日。）与此同时，据笔者统计，截至2019年10月16日，在中国电影市场动画电影票房前十名中，我国独立生产创作的动画电影只有5部，除去《哪吒之魔童降世》（49.74亿元）以外，其他都未冲破10亿元大关：《西游记之大圣归来》（9.56亿元）、《熊出没·原始时代》（7.14亿元）、《熊出没·变形记》（6.05亿元）、《大鱼海棠》（5.64亿元），与国外动画片票房相差甚远。

[3] 彩条屋影业成立之初投资的13家公司为：十月文化、彼岸天、蓝弧文化、全擎娱乐、光印影业、可可豆动画、玄机科技、颜开文化、中传和道、魔法动画、易动传媒、通耀科技、青空绘彩。

[4] 彩条屋影业成立之初公布的22部作品是：《大圣闹天宫》《深海》《大鱼海棠》《秦时明月》《姜子牙》《哪吒之魔童降世》《凤凰》《果宝特攻之水果大逃亡》《美食大冒险》《我叫MT之勇士战恶龙》《龙之谷：精灵王座》《梦幻西游》《暴走漫画》《莽荒纪》《查理九世》《秦时明月3D》《天行九歌》《星游记》《怪医黑杰克》《昨日青空》《星海镖师》《救命，我变成了一条狗》（成片片名或有所不同）。

[5] 苗兆光：《小米生态链布局及其模式价值》，《中国工业和信息化》2019年第4期。

合作理念；（5）大胆引才，合理用才。公司的这些特点都为《魔童降世》的成功打下了坚实的基础。

诚然，没有彩条屋影业这一"伯乐"，饺子导演的生活可能依旧很窘迫[1]，也正是在彩条屋影业的大胆引才下，仅仅有 16 分钟短片制作经验的饺子才得以"出圈"，创作出与自己经历相似、反抗偏见的"哪吒"。另外，彩条屋影业"参股不控股""帮忙不添乱""建议不决策"的合作理念以及对导演在资金、项目上的保证也为《魔童降世》的成功打下了坚实的地基。易巧在与饺子合作之初为了让导演安心创作，保证其公司三年不愁资金[2]，饺子在专访时也曾表示彩条屋影业给了他很大的创作空间[3]，此种合作模式，不仅可以保证两家公司高效高质地完成合作，而且可以保证导演发挥才能、安心创作，最终得以保证该影片的总体质量与基调。与此同时，彩条屋影业对影片制作的高要求、对影片质量的严把控，也是该影片成功的重要原因：两年剧本打磨、三年后期制作的《魔童降世》虽然在一定程度上表现出工业缺陷等问题，但更在一定意义上表明了彩条屋影业"十年磨一剑"的制作理念。彩条屋影业对影片的高质量要求、对人才的大方引进、对创作环境的开放式营造，都在为《魔童降世》的成功提供辅助与支撑，也都在佐证着遵循"制片人中心制"[4]、合理处理导演与制片人关系的重要性。

正如易巧所言，中国动画电影未来的产业布局，应该是从产品到产业再到产业链。[5] 如今，从彩条屋影业一系列较为成功的动画电影作品来看（见表 1-3），它已经给当下动画影业开辟了一条较为合理、协作、系统、完整、可借鉴、可实施、可持续的"电影工业美学"之路。我们也相信，在中国动画电影践行"电影工业美学"制作理念的过程中，会不断有第二个、第三个《魔童降世》的出现。

[1]　三声：《"哪吒"是一场彩条屋式的胜利》，2019 年 7 月 28 日（http://www.sohu.com/a/329832871_524286）。

[2]　搜狐娱乐：《专访彩条屋 CEO 易巧：不能成功就心急，〈哪吒 2〉估计四年出来》，2019 年 8 月 20 日（http://www.sohu.com/a/334614715_114941）。

[3]　澎湃新闻：《专访〈哪吒之魔童降世〉导演饺子：大圣给我的信心一直都在》，2019 年 7 月 27 日（https://www.thepaper.cn/newsDetail_forward_4021473）。

[4]　陈旭光：《新时代中国电影的"工业美学"：阐释与建构》，《浙江传媒学院学报》2018 年第 1 期。

[5]　搜狐娱乐：《专访彩条屋 CEO 易巧：不能成功就心急，〈哪吒 2〉估计四年出来》，2019 年 8 月 20 日（http://www.sohu.com/a/334614715_114941）。

表 1-3　彩条屋影业旗下动画企业近年来的动画长片及其票房统计

序号	年份	片名	导演	票房收入（元）	出品公司
1	2016	《果宝特攻之水果大逃亡》	王巍	835 万	彩务屋—蓝弧文化
2	2016	《我叫 MT 之山口战记》	核桃	1 126 万	彩务屋—七彩映画
3	2016	《大鱼海棠》	梁旋、张春	5.64 亿	彩务屋—彼岸文化
4	2016	《精灵王座》	宋岳峰	2 511 万	彩务屋—米粒文化
5	2017	《大护法》	不思凡	8 760 万	彩务屋—好传动画
6	2018	《大世界》	刘健	262 万	彩务屋—乐无边动画
7	2018	《熊出没·变形记》	丁亮、林汇达	6.06 亿	彩务屋—方特动漫
8	2018	《昨日青空》	奚超	8 382 万	彩务屋—咕咚动漫
9	2019	《哪吒之魔童降世》	饺子	49.74 亿	彩务屋—可可豆动画

数据来源：屈立丰、白宇恒、王佳楠：《中国动画电影产业发展的"彩条屋模式"》，《艺术评论》2019 年第 11 期。

（二）"作品即营销"：影片文本的多元化解读为影片宣发保底

无疑，《魔童降世》自上映至今，一直具有较高的话题性，这与光线影业的宣发紧密相连。但值得注意的是，影片自身便带有多元解读的话题性，也为宣发助力。首先，影片的立项对于当时的动画行业来说，就带有一定程度的话题性，影片能否打破动画电影的常规市场？在工业体系不完善的动画行业，影片能否按时保质完成？青年导演是否可以担此重任？彩条屋影业的计划是不是痴人说梦？……诸多疑惑、担心、忧虑和偏见，都在一定程度上扩大了影片的业界影响力。

其次，影片基于受众互文记忆上的文本重构，也可谓话题性十足。纵观《魔童降世》播放量前几名的物料视频 [1]，如《〈哪吒之魔童降世〉终极预告哪吒 & 敖丙联手"打破天命"》《每个人终会成为自己的英雄》等，不难发现，关于"丑哪吒""哪

[1] 播放量较高的物料视频有：腾讯视频方面《〈哪吒之魔童降世〉终极预告哪吒 & 敖丙联手"打破天命"》《〈哪吒之魔童降世〉大圣说哪吒是女的，哪吒听后竟然……》《〈哪吒之魔童降世〉首曝形象设计手稿，"丑"哪吒也是百里挑一！》；猫眼方面《每个人终会成为自己的英雄》《大圣说哪吒是女的，哪吒听后竟然……》《生而孤独》《史上"最坏最贱"哪吒就是他》；芒果 TV 方面《让无数人"真香"的国漫》《每个人终会成为自己的英雄》《哪吒大圣"神仙打架"笑看观众》。（资料来源：猫眼专业版 APP，检索时间，2020 年 2 月 7 日。）

吒、敖丙共抵危机""哪吒性格""打破偏见"等关键词成了受众讨论的重点。而这些讨论与话题，无疑是基于影片文本的多元解读与影片创新性文本重构等方面，这也在一定程度上表现出该影片"作品即营销"的特色与可借鉴之处。细观影片文本重构，一方面，影片中的"丑哪吒"形象可谓热度十足，"黑眼圈、大龅牙、齐刘海、矮个子"的哪吒大大增加了影片的讨论热度，受众带着偏见去看"哪吒"，看完后对哪吒产生认同感，让受众"先抑后扬"地进行传播，助力了影片口碑的发酵。另一方面，影片对以往哪吒故事大胆的现代化重构，也在为影片的宣发助力，大胆舍弃"削肉还亲""手刃敖丙"等情节设置，无疑在打破受众定向审美期待的同时也为影片增加了热度，营造了话题。

最后，值得强调的是，影片文本背后的多元文本解读也在一定程度上促进了影片的宣发，体现了"作品即营销"的观念。对于影片哪吒的成长故事，既有受众从中看到哪吒对偏见、不公命运的反抗精神，又有受众从中看到哪吒开朗大度、为人耿直的人品价值，还有受众从中看到如何正确处理家庭关系，如何正确教导孩子……如此，能够让一个故事多元解读并且多处发酵，其背后的文本设置可谓功不可没。另外，影片不仅可以使电影受众感受到主流价值观，也可以使不同圈层的受众感受到不一样的隐含文化，如"耽美文化""丧文化""二次元文化""宅文化"等，这也在一定程度上加速了影片的传播。

（三）多元交汇的宣发方式：精准营销、全媒介营销、渐进式点映、IP 联动

数据显示，影片主要受众年龄为 20 岁至 30 岁，职业为白领，学历为本科及以上[1]，这与易巧"影片更符合当代年轻人现实诉求"[2]的最初设想极为吻合。诚然，能够达到目标受众与实际受众几乎完全吻合的傲人成绩是离不开光线影业多年动画电影的营销经验的，影片映前、映时的针对性点映、精准性营销、全媒介营销、口碑营销等营销方式在一定程度上是影片成功的重要因素与关键关卡。

[1] 影片受众各年龄段占比分别为：20 岁以下占比 3.8%，20 岁至 24 岁占比 23.5%，25 岁至 29 岁占比 24.9%，30 岁至 34 岁占比 21%，35 岁至 39 岁占比 13.8%，40 岁以上占比 13%；影片受众教育程度分别为：本科及以上占比 62%，本科以下占比 38%；影片受众职业信息为：白领占比 55.2%，学生占比 8.9%；影片受众男女比例为：女性占比 57.9%，男性占比 42.1%。（数据来源：猫眼专业版 APP，检索时间，2020 年 2 月 7 日。）

[2] 三声：《"哪吒"是一场彩条屋式的胜利》，2019 年 7 月 28 日（http://www.sohu.com/a/329832871_524286）。

图 1-5 八爪鱼系统上《魔童降世》映前舆情变化

首先，宣发方利用有节奏的递进式点映方式为影片积累口碑，促使影片在"上战场"前便有了扎实的"民众基础"与"营地（院线排片）基础"。根据灯塔专业版中八爪鱼系统的显示，上映前期《魔童降世》的热度一直较低，在八爪鱼系统中关于《魔童降世》的全渠道有效评论数都在个位数左右（见图 1-5），宣传方于 2019 年 7 月 8 日宣布 7 月 13、14 日点映后，舆论变化也较小，再加上同时期《银河补习班》等热度较高影片的分流，上映前的"哪吒"可谓有点"难产"。但影片依靠自身过硬的质量，在 7 月 13、14 日的首次点映过程中有了转折："13 日《哪吒》单日全网的有效评论数从两位数飙升到了 1 000 以上……14 日在点映场次有所下滑的情况下，影片上座率提升至 39%、票房提升至 70.34 万元，场均人次也达到了 40。"[1] 与此同时，据网易新闻频道报道，《魔童降世》首轮点映后便有诸多院线经理、业界同人、学生、白领等开始成了哪吒的"自来水"，为哪吒在微信、微博、豆瓣等平台宣传推广。如

[1] 网易：《〈哪吒〉大爆，点映立了多大功？》，2019 年 7 月 30 日（http://3g.163.com/news/article/ELB2QMS-F0519814H.html）。

上可见，《魔童降世》首次点映的重要性与必要性。但更为重要的是，影片点映过程中采取了循序渐进的模式，第二轮点映自 2019 年 7 月 17 日开始至 7 月 21 日结束；点映范围由小范围、部分城市扩大到全国点映，并且不断增加三线城市的点映排片数量；点映场次也由 7 月 17 日的 2 697 场 / 天一路飙升到 7 月 21 日的 2.3 万场 / 天。最终，《魔童降世》上映首日便成功收获了 33.7% 的排片（《西游记之大圣归来》上映首日排片 9.2%）。综上可见，《魔童降世》由上映前"险些难产""无人问津"到上映时"口口相传""万人空巷"的关键因素就是其精准、递进、统筹、审时度势的渐进式点映：一方面，点映由小至大，既能保证及时调整，又吊足受众的胃口；另一方面，点映范围的不断扩大，也似乎在为影院经理传递着"影片质量过硬、口碑甚好、受众喜欢"的信息，进而促使院线经理加大排片。无疑，《魔童降世》的渐进式点映方式对当下"酒香也怕巷子深"的影视行业而言，极具参考价值与借鉴意义。

其次，宣发方利用全媒介营销方式，顺势而为，不断增添影片内涵、促使受众多元解读的宣发策略带给受众一种"全民都在谈哪吒"的感觉，在一定程度上把影片打造成一种颇具社交意味与功能的"必需品"。纵观《魔童降世》上映期间的微博、微信朋友圈、微信公众号文章，关于"哪吒"的讨论可谓如空气一般与人们如影随形，如微博话题"哪吒熬夜装"、微信文章《谁是〈哪吒〉里面的全场最佳？我选育儿专家李靖夫妇！》《我命由我不由天》[1]……诸多话题、文章都围绕《魔童降世》中的故事进行，从育儿教育、孝敬父母到自我成长、我命由我不由天，再到哪吒妆容、敖丙妆容等。在如上种种讨论中，受众似乎都不自觉地进入了一个关于哪吒的"场域"，在此场域中，受众基于社交、发声、融入社群圈层等需求，通过《魔童降世》这一中间媒介发表看法、参与讨论、进行社交、进入场域。在此过程中，宣发方利用微博、微信、QQ、抖音、网易新闻、搜狐娱乐等诸多媒体平台进行全媒介营销，进一步拓宽、巩固了关于哪吒的讨论场域，使之达到一种横纵交织的网状之势，进而推动了影片的传播与发展。

最后，宣发方采取"IP 联动"式的营销策略，促进了影片的传播。《魔童降世》与"大圣"联动、塑造"封神宇宙"的策略，唤醒了无数受众对以《西游记之大圣归来》为代表的中国传统神话故事的互文记忆，从而达到增加热度、营造话题的目的。

[1] 资料来源：猫眼专业版 APP，检索时间，2020 年 2 月 7 日。

纵观《魔童降世》映前、映时的宣传，很多宣传物料都是以大圣、哪吒联动的形式进行上传的，如腾讯视频的《哪吒是男孩子吗？哪吒与大圣联动萌翻天，江流儿发问太乙真人……》等。此种与以往优秀动画作品进行创新性联动的营销方式，不仅可以促使受众"寻找初心之感"，而且创新性的图片、视频联动也在给受众以"新鲜感"。在新旧交替的人物形象中，在怀旧情感的包围下，《魔童降世》在一定程度上激起了受众对中国传统神话故事的互文记忆，进而吸引着受众抱着怀旧与期待的心理进入影院。与此同时，该影片片末对《姜子牙》进行预告的设置也可谓独具匠心：宣发方在诸多受众意犹未尽时给他们传达出"还有下一部"的信息，这无疑会激发受众观影后的讨论。而此时，讨论已经不仅仅限于影片本体，它会促使受众把讨论视点转移到"封神宇宙"上，进而促使受众形成对整个《封神演义》、整个中国传统神话故事改编的期待，而这种期待又会进一步助力受众对于《魔童降世》内外的讨论……在此种良性循环下，《魔童降世》的热度、受众对影片的关注度、影片的话题性等方面都在一定程度上得到了保障。

此外，需要强调的是，该影片映前、映时的宣传都与当下青少年文化紧密相连、相互促进。如前文所述，该影片文本的背后有着主流价值观与亚文化的显现，而宣发方也正是恰如其分地利用了影片的潜文本进行宣发，达到了对受众全方位覆盖的效果：既可以使部分受众满足自己对主流价值观、对正能量的审美需求，又可以使另一部分受众满足自己对"耽美CP""二次元""丧文化"等亚文化的审美需求。纵观影片宣传物料，针对诸多人物的个体宣传都充满了正能量，传播了社会主义核心价值观，如哪吒是"我命由我不由天"、敖丙是"改变命运、全龙族的希望"。同时，该片还巧妙地利用了"耽美文化"进行宣发，如青年哪吒与敖丙靠在一起、敖丙抱着儿童哪吒等"藕饼CP"物料等（见图1-6）。

综上所述，作为中国电影"新力量导演"的饺子，也正体现着电影工业美学视域下新力量导演的总体风格："新力量导演注重观众，尊重市场，善于利用互联网，善于跨媒介运营、跨媒介创作"，并且也在进一步论证着在互联网时代"技术化生存、产业化生存、网络化生存"对于新力量导演的重要性与必要性。[1]

[1] 陈旭光：《新时代 新力量 新美学——当下"新力量"导演群体及其"工业美学"建构》，《当代电影》2018年第1期。

图1-6　《魔童降世》上映后，受众自己制作的"藕饼CP"图

六、全案整合评估及对中国动画电影未来发展的思考

首先，影片的成功离不开对观众的尊重。影片基于受众互文记忆的现代性文本重构、基于青少年受众审美趣味的游戏化叙事、基于受众"想象力消费"需求的视觉奇观呈现与超现实式情节勾勒、基于受众鉴赏影片节奏的标准化剧作结构、基于受众回归现实需求的主题表达……都彰显出影片对"常人"的尊重，也似乎与电影工业美学所倡导的"常人之美"式生产理念不谋而合。

其次，在生产制作方面，作为制片人的易巧给予导演最大的创作自由，并保证导演团队的收益；作为出品方的彩条屋影业遵循"小米生态链"式的合作模式；作为导

演的饺子则是在遵循市场、受众等规律下"戴着镣铐跳舞";作为合作方的各公司则是遵循质量为王、保质保量的合作生产理念……如此协助、系统的运营机制与生产模式是该影片成功的重要保障,而此种制作模式也仿佛在印证着"体制内作者"这一制作理念的可行性与必要性。

最后,该影片的成功还离不开技术、工业层面的支撑。大量的 CG 长镜头、高难度的渲染工作、高标准的技术要求、1 600 多人的联合协作……《魔童降世》背后的项目制作可谓工程浩大。大项目必然离不开大工业化制作,影片联合制作、众人协作、系统化运作的方式在一定程度上呈现出影片对工业化的尝试与践行,但是影片制作周期长、团队协作效率低、导演主观性强等问题也表现出其工业化水平低的弊端,而这似乎也强调了提升工业水平、进行工业化制作的重要性。

诚然,《魔童降世》的成功有其偶然性,它的成功与同档期影片撤档换挡或质量较低、同年份动画电影较少、同年份奇幻和魔幻类电影稀缺等原因息息相关。它的出现不但满足了受众对奇幻、魔幻的"想象力消费"需求,而且也填补了 2019 年暑期档"无片可看"的缺陷,众多背景之下,它才取得了以小博大的傲人成绩。此外,影片也有一些不足,如在塑造女性人物时的"刻板印象化"、在描绘"同人"时的"妖魔化"、在逻辑上的"相悖化"、在最后情节处理时出现的转折突兀化、化解矛盾生硬化,等等,这些问题值得警鉴。

至此,笔者于电影工业美学理论视域下立足《魔童降世》的成功之因,试图为中国动画电影的未来制作,简单总结出一条切实、可实践、可持续、可借鉴的"工业美学"之道。

在取材方面,未来国产动画电影应充分利用受众互文记忆,挖掘中国传统神话故事资源进行现代性文本重构。一方面,受众已对传统神话故事的世界观了然于胸,这在很大程度上避免了故事晦涩难懂的问题;另一方面,中国传统神话资源取之不尽用之不竭、源远流长、博大精深,转化传统资源不仅可以保证受众,还可以起到传承创新传统文化的作用。

在剧本、叙事方面,未来国产动画电影应充分汲取好莱坞经典剧作的经验,中西融合、兼容并蓄,并适当与游戏进行联动,尝试进行游戏化叙事。一方面,经典好莱坞剧作结构是基于受众鉴赏节奏下的可借鉴蓝本,可以保证受众鉴赏的效果;

另一方面，对天然具有游戏特性的动画电影进行游戏化叙事会在一定程度上引发青少年的兴趣。

在主题、人物塑造方面，天然具有"合家欢"性质的动画电影，在未来应立足于主流价值观、普适价值观，并适当融入亚文化价值观；也应多塑造"平民英雄"式人物形象、多塑造令人过目难忘的人物造型。一方面，普适价值观不仅可以帮助青少年树立正确的价值观，而且极易引起受众共鸣，促进影片传播；另一方面，"平民英雄"式人物形象可以引发无数受众进行身份认同，进而达到共鸣、产生共情、促进传播，而新颖独到的人物造型则会加速影片宣传，增加影片热点与话题性。

在制作方面，未来国产动画电影应遵循电影工业美学的制作原则，遵循"体制内作者"、工业化制作等制作理念，并贯彻"常人之美"的制作宗旨。对于动画电影来说，它是天然具有工业化特性的，它需要技术、人员、资金等，因此，坚持工业化制作、系统化生产是未来动画电影制作的重中之重。另外，正确处理好导演与制片人、出品方与制作方的关系，对动画电影这一工业化要求较高的艺术来说也是至关重要的，只有"聚合力而为之"，才可"众人拾柴火焰高"，在这一方面，国内动画产业可以借鉴彩条屋影业管理、生产、引才的模式，为动画电影导演提供一个"安稳的体制"，促使其"在体制内创作"，"戴着镣铐跳舞"。

在宣发方面，未来国产动画电影应采取分而治之的营销策略，在点映宣发、全媒介宣发等方式的基础上有的放矢、因势而为。毋庸讳言，没有著名明星、导演、热点话题支撑的动画电影在宣发方面的确较为艰难，但可借鉴《魔童降世》递进式点映、话题性营造、多元性解读的宣发策略，并根据影片文本自身优点与社会热点，借力而为，采取 IP 联动、圈层传播的创新性形式。

七、结语

在一定意义上而言，作为一个具有"合家欢"性质的电影片种，动画电影的发展是很有前景的，它在好莱坞占据重要地位，以《狮子王》为代表的诸多票房与口碑双丰收的佳作都直接证明了发展动画电影的重要性与必要性。纵观中国动画电影，在票

房和口碑等方面均与好莱坞差距较大，但自《西游记之大圣归来》（2015）取得斐然成绩后，我们便可以看出这一趋势，即动画电影在中国是有光明的发展前景的，是符合受众审美趋向的。2019年《白蛇：缘起》《罗小黑战记》，尤其是《魔童降世》的成功，更是直接佐证了动画电影未来势不可当的发展趋势。

诚然，《魔童降世》的成功具有偶然性，与2019年暑期档其他影片状况、自身排片及精准宣传密不可分，同时，相较于好莱坞动画大片的强视效、大体量、强共鸣而言，它在体量和视听呈现等方面还有所欠缺。但是，瑕不掩瑜，我们应该看到它对国产动画电影发展的推进作用，它的成功不但给予了中国动画电影在未来创作上的极大自信，也给予了"电影工业美学"在未来理论建构与实践道路上的极大自信。就此而言，我们应该大力呼吁、大量创作此类充满想象力、具有奇观化视听、具有趣味性与游戏性、满足受众认同心理与"想象力消费"需求、传递普适价值观且具有票房号召力与话题性的动画大片。

无疑，中国动画电影应在包容、创新、发展的过程中充分发挥想象力与创造力，大胆突破、精心制作，满足互联网受众日益增长的"想象力消费"需求与文化诉求，传达出中国精神与中国梦，在不断实践的过程中增加自信。笔者相信，未来国产动画电影将在践行"电影工业美学"的过程中越来越好，在扎根国内的基础上走向世界！

（张明浩）

附录：《哪吒之魔童降世》导演访谈

问：《哪吒之魔童降世》是一个命题创作还是自发的选题？有《哪吒闹海》这样的珠玉在前，创作上应该压力不小吧？

饺子：是自发的选题。原来是觉得有包袱，我一开始非常喜欢哪吒这个传统的英雄形象，但后来我想了想，为什么喜欢上他？是因为我看了1979年的《哪吒闹海》才喜欢上他的。为了拍这部电影，我又去把原著《封神演义》找来看了看，才发现原作中的哪吒让我大失所望。那里面别说是正义了，简直就是一个反派角色。因为一开始他就是太乙真人的弟子转世投胎到李靖的三儿子身上。而李靖对这个儿子是非常忌惮的，他知道儿子"上面有人"，有背景，所以只能供着。这个印象是很颠覆性的，原来大家喜欢上的哪吒形象是来源于1979年的改编版，以前的哪吒真的完全是一个流氓形象。然后我就反思，大家为什么对哪吒有这么美好的印象呢？原来都要归功于改编，是改编让人快乐，所以我现在的包袱就没有那么重了。

问：所以现在电影里哪吒这个非常"熊孩子"的设定，灵感是来源于原著？

饺子：还真不敢完全照原著来，那实在太坏了。原著里的哪吒是别人都不惹他，他非要去惹别人，别人想跟他讲理，他也不讲理的，一言不合就动手。真照原著拍，谁都受不了，而且也不符合我们这个时代的世界观、价值观，所以我改动的时候，所有的角色都是为了我们要讲的中心思想去服务的。

问：您想赋予它的中心思想是哪些？

饺子：就是打破成见，不认命，扭转命运。"史上最丑哪吒"，创造"偏见"让观众亲手打破。

问：据说这个哪吒形象是力排众议选的最丑的选项。为什么这样做？

饺子：因为我们做帅的、萌的，已经做麻木了，而且这个哪吒形象也更契合我们

的主题，大家对他产生了偏见，然后再走进电影院，能够耐心地欣赏完故事，最终对他产生好感，喜欢上他。这样在现实中也打破了观众对形象的成见，这是对我们主题的深化。

问：相当于您给观众安排了一个陷阱，一开始预告片出来的时候，观众越吐槽，您是不是越得意？

饺子：其实这是如履薄冰的感觉。我们也没有这么强大的自信，觉得观众最后一定能接受他。但是从一个设计人员的角度出发，我们一直想努力突破。所有的设计、所有的突破都是有风险的，所有的设计师听到我这句话，应该都很有共鸣。这个不突破的话就是重复以往。

问：哪吒的神话里有很多个"点"，比如怀胎三年，比如对敖丙剥皮抽筋或者剔骨还父，您对其中的各个"点"都做了自己的解读，也有所取舍，这个取舍的标准是怎样的？

饺子：标准就是有些"糟粕"一定得坚定地把它给去除掉。现在很多人可能津津乐道的就是那个"削肉还母，剔骨还父"，他们之所以津津乐道，是被文学美给洗脑了。如果真的还原成画面，我估计现在世界十大禁片就又多了一个。对于做动画的导演来说，这是有画面感的东西。因为有画面感，所以觉得不能表现。那个画面想起来都觉得真的是反人类，而且他是未成年人。

问：所以拍这个片子的时候，也照顾到对孩子的一些影响，比方说对敖丙"抽筋剥皮"这样的情节，也就没有去放大它，对吗？

饺子：对。原著中的哪吒会做这些，是因为真的把他当成一个反派来描写。1979年的版本虽然做了改编，但是如果我们真把这个画面做得真实一些，其实也是不妥当的。当时人们的神经还是比较大条吧，哪吒自刎，那是一个未成年人自刎，我们很难想象，在好莱坞的电影当中会出现未成年人自杀的镜头，而且还是大特写。

问：说到好莱坞，其实从这部电影的故事中拎出一条主线来看，差不多就是一个

问题儿童成为超级英雄的故事。是不是在做剧本的时候，有意往这种西方的叙事类型上去靠呢？

饺子：倒没有特别想去靠，因为毕竟我们一开始就想做出东方的这种色彩，中国的这种感觉，一切都是自然而然，存乎一心。我们不刻意地去回避什么，也不刻意地去学习什么，我要做的东西，是我自己最想看到的东西。

问：这些东西具体是指什么呢？

饺子：喜剧、动作、玄幻。喜剧能够让人在电影院发笑；动作，我会感觉很刺激、很爽，够过瘾；玄幻，这就是想象力的表现。同时还加入能够让人产生思考的更深层次的含义。这样的电影是我最想看到也是最有满足感的。

问：采访里有提到一些死磕的镜头，也有因为没钱而放弃的镜头，原本还有一些什么设想和遗憾可否分享一下？

饺子：比如说哪吒和敖丙牵手之后，他们对抗天劫的镜头，一开始我是这么想的，他们本来就是生于天地之间的混元珠，回想起了以往的记忆，就看到了整个地球形成的历史，然后再倒放回宇宙，看到这个宇宙的历史。后来就花了五个月的时间，找了几家特效公司，结果都没做出好的效果，钱也花光了，就只好砍掉了。虽然很不甘心，但是如果达不到好的效果就没法用，不然和其他的特效镜头不在一个水准线上就更难看。

问：片尾提到的动画制作公司特别多，这个制作模式是什么样的？是一开始就想好这样的效果，还是被逼无奈？

饺子：其实是被逼无奈。在一路摸索的过程中，不断地发现哪些地方做不完，需要找更多的公司，还有就是哪些公司不擅长做什么，还得再分包出去。而且这些我们分发的公司，有可能它们再把自己的内容分发给其他的公司。虽然现在您在片尾看到了那么多家公司，但是这个数量还是不完全统计的。参与的人和团队只可能更多。基本上已经动用了全国大部分动画公司来做，按照以前上映的一些动画电影，或者说是拍了那些电影的特效公司，按照名单去找，看哪些公司还能帮我们消化一些东西。我

们在成都的核心团队还好一些，因为我可以跟他们谈心，据其他那些外包团队反馈，当时他们的离职率都陡然升高。

问：您觉得这样的一种制作模式，对当下的中国动画行业发展有什么启发吗？

饺子：在这个过程当中，我深深地感觉到中国动画工业流程、工业体系的不完善、不完备，确实落后好莱坞太远。各家公司标准不统一，软件不统一，从业人员的水准参差不齐。但好多团队心里都憋着一股劲儿，想要证明国产动画，想让这个市场繁荣起来，想让动画人更有自豪感，宁愿亏损也加入我们的项目。

问：当年《西游记之大圣归来》确实是很多动画人的强心针，但之后市场对很多良心动画并没有给出很好的反馈。您的心态在这几年会有变化吗？

饺子：没有变化。因为我觉得观众一定会认可优秀的国产动画，"大圣"给我的信心一直都在，让我觉得只要全身心地投入，做出真正好的作品，观众一定会看得到。

（采访者：澎湃新闻记者陈晨、实习生吴昕怡

《专访〈哪吒之魔童降世〉导演饺子：大圣给我的信心一直都在》，

2019 年 7 月 27 日）

2019年

中国影响力电影分析　案例二

《流浪地球》

The Wandering Earth

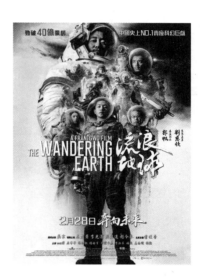

一、基本信息

类型：科幻、冒险、剧情、灾难

片长：125 分钟

色彩：彩色

内地票房：46.56 亿元

上映时间：2019 年 2 月 5 日

评分：豆瓣 7.9 分，猫眼 9.2 分，IMDb 6.0 分

二、主创与宣发信息

导演：郭帆

原著、监制：刘慈欣

剧本指导：王红卫

编剧：龚格尔、严东旭、郭帆、叶俊策、杨治学、吴荑、叶濡畅、沈晶晶

执行制片人：王鸿

制片人：龚格尔

主演：吴京、屈楚萧、李光洁、吴孟达、赵今麦、Mike 隋、屈菁菁、张亦驰、杨皓宇、阿尔卡基·弗拉基米尔维奇

摄影指导：刘寅

美术指导：郜昂

概念设计、故事板指导：张勃

造型指导：王熙雨

视觉效果总监：丁燕来

视觉效果指导：徐建、赵浩强、Samir Ansari、陈钟铉、卢克泰等

动作指导：严华

声音指导：王丹戎

声音设计：祝岩峰

录音师：马牛

原创音乐：阿鲲、刘韬

剪辑指导：张嘉辉

剪辑：叶濡畅

出品：中国电影股份有限公司、北京京西文化旅游股份有限公司、北京登峰国际文化传播有限公司、郭帆文化传媒（北京）有限公司

发行：中国电影股份有限公司、北京京西文化旅游股份有限公司

三、获奖信息

1. 第 9 届北京国际电影节最佳视觉效果奖

2. 第 26 届北京大学生电影节最佳影片奖

3. 第 32 届中国电影金鸡奖最佳故事片、最佳录音奖

硬科幻电影的中国道路

——《流浪地球》分析

一、前言

改编自刘慈欣同名中篇科幻小说、由郭帆执导的电影《流浪地球》于 2019 年 2 月 5 日（农历大年初一）上映。影片讲述了为逃离即将衰老膨胀的太阳，人类启动了将地球推离太阳系的"流浪地球"计划。主角刘启在逃离闭塞的地下城生活的途中遭遇了木星引发的地震，随后被救援队征召，一同投入救援行星发动机、阻止地球坠入木星的行动中。在众人的团结努力和刘启父亲刘培强牺牲的情况下，地球逃离了木星引力，人类踏上了寻找新家园的道路。

《流浪地球》上映初期排片不佳，但凭借着优秀的口碑在上映第三天便成功登顶单日票房冠军，最终取得了 46.56 亿元人民币的优秀成绩，并获得第 9 届北京国际电影节最佳视觉效果奖、第 26 届北京大学生电影节最佳影片奖、精神文明建设"五个一工程"优秀作品奖、第 32 届中国电影金鸡奖最佳故事片、最佳录音奖。

同时，该影片上映后引发了专家学者的广泛讨论。饶曙光认为，《流浪地球》是中国电影升级换代、从电影大国走向电影强国的一个标志性的具有里程碑意义的作品。它对于中国电影的意义，对于中国科幻电影的意义，会随着时间的推移更加强烈地显示出来。[1] 赵葆华提到，《流浪地球》是在中国电影业关键节点上出现的一个关键性的作品。在"影市寒冬论"甚嚣尘上的节点上，《流浪地球》的出现给我们带来了充满希望的春天的力量，让电影业的可持续发展依然动力十足。[2] 陈旭光认为，《流浪

[1] 杜思梦：《中影股份董事长喇培康：拍〈流浪地球〉是场冒险，更是责任》，《中国电影报》2019 年 2 月 20 日。

[2] 同上。

地球》以其大场面、"重工业化"大制作，成就中国电影工业化的新高度，更以其大想象、大人类情怀和大宇宙格局，成就其美学品格。[1] 周星指出，《流浪地球》的价值在于它展现了中国科幻电影的创造性意识，不受好莱坞类型片的约束，创作了一种博大的、具有世界视野的价值观。[2]

也有不少专家关注到《流浪地球》中的文化表达。张颐武认为，《流浪地球》把科学、人类共同的关注和感受与中国精神、中国人的伦理意识和价值观结合得非常精彩，展现了东方的气概与中国式的想象力，是一部古典式英雄主义与中国精神相结合的力作。[3] 黄会林认为，《流浪地球》作为中国第一部硬科幻作品，充满了中国独有的人文追求，体现了中国人对土地的情义，既有家庭的情结，又透视出家国的情怀。从"祖"到"父"再到"子"，三代人情感线的贯穿，带有非常独特而浓厚的中国人特有的情感表达，很有情感冲击力。[4]

综上可见，作为国内首部硬科幻电影作品，《流浪地球》在类型创新、产业拓展、中国文化表达等方面受到了一致好评。但客观来看，作为开拓者的《流浪地球》，在剧情线整合、人物形象塑造、工业化加深等方面仍具有提升空间。本文将从剧作、美学与艺术、文化与价值观、产业与市场运作四个方面对《流浪地球》展开剖析，以期为中国电影产业的发展提供经验和依据。

二、剧作分析

（一）剧情线的灵活安排

这部影片依照悉德·菲尔德（Syd Field）的编剧理论，以三幕七个情节点的结构来建构故事，在空间范围上可以分为地球和空间站两条剧情线。从北京出发的

[1] 陈旭光：《类型拓展、"工业美学"分层与"想象力消费"的广阔空间——论〈流浪地球〉的"电影工业美学"兼与〈疯狂的外星人〉比较》，《民族艺术研究》2019 年第 3 期。

[2] 黄今：《科幻放飞电影艺术之美——"中国科幻电影的创世元年与中国电影学派的理论建构学术讨论会"综述》，《北京电影学院学报》2019 年第 4 期。

[3] 杜思梦：《中影股份董事长喇培康：拍〈流浪地球〉是场冒险，更是责任》，《中国电影报》2019 年 2 月 20 日。

[4] 同上。

CN171-11 救援队是第一叙事线索，空间站中刘培强逐渐查明"领航员计划"的真相为第二叙事线索。在影片的不同部分，两条剧情线互动、融合，完成影片的家庭主题叙事。

表 2-1 《流浪地球》剧情大纲

结构		内容	时间点	空间站与地球的联系	作用
开端	开端	"流浪地球"计划概况，祖孙三人关系初现。	第 1-6 分钟		"建置故事、人物、戏剧性前提，建立主要人物关系。"[1]
	对抗	刘启偷偷开车带朵朵地表探险被抓；行星发动机故障，一家人被困；刘培强完成退休交接，从空间站帮家人寻找避难所信息。	第 7-32 分钟	父子矛盾初显，提供避难所信息。	激励事件、埋下叙事线索。
	结局	韩子昂一行遇到救援队，车辆被征用，空间站开启低功耗模式。	第 33-34 分钟		情节"钩"1：推动故事进入新阶段。
对抗	开端	刘启一行前往杭州；父子矛盾激化。	第 35-41 分钟	协调任务，明确矛盾。	营造矛盾与冲突。
	对抗	地球引力激增，韩子昂牺牲，重组后的救援队转而前往苏拉威西，多数发动机得以重启；刘培强设法拯救家人和地球。	第 42-73 分钟	查明"领航员计划"真相，宣判地球危机。	展现对抗，主人公遭遇和克服重重困难，"实现戏剧性需求"[2]。
	结局	地球不可避免地撞向木星，MOSS 全球播报，"流浪地球"计划失败；刘启想到新方法。	第 74-79 分钟		情节"钩"2：扭转逆风局面，对抗出现转机。

[1] ［美］悉德·菲尔德：《电影剧本写作基础（修订版）》，钟大丰、鲍玉珩译，北京：世界图书出版公司北京公司 2012 年版，第 6 页。
[2] 同上书，第 10 页。

（续表）

结构		内容	时间点	空间站与地球的联系	作用
结局	开端	刘培强协助地面救援队为点燃木星做准备，MOSS 推测成功率为零，联合政府协助接入全球频段，韩朵朵发表演讲，各国救援队返回。	第 80–96 分钟	协助沟通。	集中矛盾。
	对抗	燃爆点差 5 000 公里，救援计划再次陷入困境；刘培强点燃空间站，最终完成引爆，父子矛盾化解。	第 97–115 分钟	达成关键合作，点燃木星计划的决定性因素。	高潮段落。
	结局	地球获救，"流浪地球"计划继续进行。	第 116–118 分钟		冲突解决，回归日常生活。

在悉德·菲尔德的编剧理论中，结尾、开端、情节点 1、情节点 2 是电影剧本的四个要素，两个情节"钩"更是叙事动力的源泉；情节点 1 是故事的真正开端，是推动日常生活发生转变的偶然事件。情节点 2 则将故事导向结局。在《流浪地球》中，韩子昂运载车被征召，加入前往杭州的救援队为情节点 1，是激励事件发生后主人公目标的变动，连同第一幕与第二幕，开启"木星危机"的主线叙事。发动机启动后地木距离仍在缩短，刘启回忆童年与父亲刘培强的谈话后想到了点燃木星的解决方案是情节点 2，在此之前救援行动陷入困境，故事氛围跌至最低点，情节点 2 使主人公重拾信心，对对手发起最后一搏，故事也进入结尾。

可见，《流浪地球》的剧作是严格遵循好莱坞编剧理论进行设计的，在沿用好莱坞经典结构的同时，将家庭重构、人类情感作为主题。从故事类型来看，《流浪地球》属于布莱克·斯耐德的《救猫咪——电影编剧宝典》中提到的"金羊毛"类型，亦即主角踏上征程，去完成某项任务，或者寻找某种东西，克服重重障碍之后收获了自身的成长。[1]《流浪地球》中，刘启和王磊一行重启发动机，拯救地球的征程是《救猫咪——电影编剧宝典》中寻找"金羊毛"故事的变形。在经历了姥爷、父亲以

[1] ［美］布莱克·斯奈德：《救猫咪——电影编剧宝典》，王旭锋译，第 27—28 页。

及救援队其他成员的牺牲之后，刘启也从影片开始时的叛逆青年成长为一个顾全大局、善于理解他人并且能力突出的人。促成刘启成长的一个重要因素，是他与远在空间站的父亲刘培强之间的矛盾，这也是《流浪地球》区别于一般的"金羊毛"类型故事的主要特征。

从空间来看，地面救援队与空间站相互隔绝，但是两条剧情线需要有机地整合起来才能使故事完整，这其中最重要的黏合剂便是木星危机和父子情感。在影片的前两幕中，"木星危机"作为空间站和地球的共同危机，成为两条线索的黏合剂。比如，第一幕结局木星引力激增，地球面临解体危机，空间站也被迫进入低功耗模式。地球的危机将两条故事线置于联动状态，产生"共同反应"，直到第二幕结尾，MOSS 宣布"流浪地球"计划失败，"领航员计划"更名为"火种计划"，联合政府放弃拯救地球之后，空间站继续飞往新家园，地球撞向木星，二者之间的共同体消解。在此之后两条故事线的黏合主要由父子情感来完成。刘启的安危是刘培强多次违反禁令拯救地球的直接原因，也促使韩朵朵在最后关头求助刘培强，将两条故事线索置于"点燃木星"这一行动中。由此，刘启与刘培强的父子矛盾得以化解，家庭重构的主题与影片对人类关系与情感的诉求相呼应。

空间站支线中还有一种重要的元素是名为 MOSS 的人工智能，刘培强在多数情况下是与 MOSS 产生戏剧冲突，初期协助，后期阻碍。MOSS 是政治的个体化，也是科技的化身，但是刘培强与 MOSS 的冲突不在于 MOSS 的政治属性。第一、第二幕休眠舱内，刘培强与 MOSS 的矛盾在于刘培强因为担心儿子而多次拒绝休眠，MOSS 背后的联合政府的政治决定，刘培强并没有异议。二者之间矛盾激化是因为刘培强主张引爆空间站完成点燃木星计划，而 MOSS 的科技理性不允许牺牲空间站。当 MOSS 推演出地球解体的结果之后，根据最优解原则，它要选择放弃伴飞以保全人类文明的种子。MOSS 的选择从逻辑的角度来看是完全正确的，是绝对理性的结果。但是，这对于生长在地球的刘培强和马卡洛夫来说，是无法接受的叛逃。刘培强认为："没有人的文明，毫无意义。"而 MOSS 最终感叹："让人类永远保持理智，确实是一种奢求。"二者之间的矛盾根源不在于个体与强权政治，而是人类情感与科技理性。

《流浪地球》原著作者刘慈欣曾多次表示，自己的科幻创作深受英国科幻小说家阿瑟·C. 克拉克（Arthur C. Clarke）影响。从两人的创作理念来看，《2001 太空漫游》

对刘慈欣的影响最为深远。[1]《流浪地球》中的 MOSS 形象致敬了《2001 太空漫游》中的 HAL 9000。《2001 太空漫游》中，HAL 被指派完成木星任务，但是它又必须对船员隐瞒真正目的，内在指令中的悖论使它出现错误。当飞行员发现它的错误，决定停止 HAL 的时候，飞行员自身成为木星航程的障碍，为了完成设定好的任务，HAL 只能选择杀掉飞行员，以便完成高于一切的指令。虽然 HAL 做出了"屠船"的残忍行径，但是从机器的推理来看，它的行为是没有错的，也是必然的。HAL 在绝对理性下的选择，与飞行员保全生命的行为都是合理的。真正的矛盾在于绝对的科技理性与人性之间的固有矛盾。

科技作为一种人类发展的工具，随着人类对物质和金钱的追求，逐渐走向极端化，给人类历史带来了深重的灾难。在人工智能广泛应用的今天，科技与人的关系走向何方，值得人们思考。作为"人类未来预言家"的科幻电影，也将其纳入经典母题的讨论范围。但是《流浪地球》作为一部灾难片，人与自然灾难的对立是影片的首要矛盾。在木星的巨大引力下，人类倾尽全部力量建造的发动机微不足道。面对毁灭性的灾难，人类所展现出的勇气与爱是值得颂扬的。MOSS 的加入使人与科技的对立成为影片的暗含主题，将人推向了规则与理性的对立面，这一好莱坞的经典母题在影片西方结构、中国情感的整体框架下显得格格不入，使影片的主题变得复杂，反倒显得有些突兀。

（二）群像式的英雄形象

在"金羊毛"类型的故事中，团队的形成是故事主体的开始。当干扰事件发生之后，主角聚集起来成立一个团队，踏上"寻找"的路程。团队中的人物组成各有分工，按照功能主要有主人公、对手、爱恋对象、催化角色、伙伴、"插科打诨"的角色等。从人物功能的角度来考察《流浪地球》中的人物，可以发现叛逆冲动的刘启是主人公，他的成长与转变是影片的重要内容。韩朵朵的角色是伙伴和家人的结合，支撑起社会关系网络。她在最后时刻的演讲也使她承担了部分主题性角色的色彩。韩子昂是"催化角色"，是刘启成长的导师，他的去世使刘启被迫独当一面。Tim 是"插

[1] 张晓妮：《刘慈欣对阿瑟·克拉克科幻作品的接受研究》，贵州大学硕士论文，2017 年，第 18 页。

科打诨"的角色，为影片增加笑料。以木星引力为代表的自然灾害、MOSS 的科技理性，都在不同程度上饰演了反面角色。

但是比起好莱坞经典人物设计，《流浪地球》的救援小队存在一个显著的特点：频繁变动的人员组成。队员牺牲之后又不断有新的人物加入，救援队的领导力量也几次变动：救援队队长王磊在救援行动中发挥的作用越来越小；在后期点燃木星计划中起到关键作用的李一一，在影片的第 60 分钟才出现。在最后的点燃木星计划中，救援队的人呈现出一种分工合作的状态，这与好莱坞影片中队友辅助、主角完成主线任务的设定不同，呈现出一种开放的状态。不同于好莱坞的"个人英雄主义"，《流浪地球》救援队员身上所体现的是"前赴后继"的群体英雄主义。郭帆导演在采访中提到，150 万人参与救援的设定，来自汶川大地震的照片。"既然我们没有超级英雄，我们也不要去建立超级英雄……我始终觉得我们现在还没有真正达到可以拍超级英雄电影的程度，因为我们没有这个类型的文化土壤。"[1]

相比地面救援队的英雄群像设定，空间站中刘培强的形象有着一定的个人英雄色彩。他克服重重阻碍，违背联合政府的"火种计划"，以一人的牺牲成功点燃木星，拯救了地球上的 35 亿人。但是刘培强的个人英雄与好莱坞的孤胆英雄也存在着不同。刘培强在最终撞击之前，并没有对救援起到实质性的帮助，他的英雄成就是建立在地面救援队众人的努力和牺牲之下的，而好莱坞电影中成就的英雄需要经历一路的调查、努力和牺牲，虽然有导师、伙伴等人的帮助，但英雄本人是战胜对手的关键力量。对比之下，刘培强在主线任务的完成过程中所起到的作用，不足以成为一个完整的好莱坞个人英雄。

好莱坞电影中的人类组合，是以一种最简化的方式组建一个团队。而群像式的展示有一个致命的缺点，就是观众无法分清人物主次。《流浪地球》试图采用《红海行动》的多专精、多分工、有机整合的特战小队来进行群像英雄的塑造，但是碍于影片长度，救援队成员的表现远不如主要角色丰富。如锤子、刚子、溜子、黄明等陪衬角色性格特点不突出，外貌展示也不够，缺乏辨识度，这就导致他们的牺牲很难引起观众共情，显得缺乏意义。"前赴后继"的人民英雄策略也有无法推进剧情而随时增加

[1] 郭帆、周黎明、孟琪：《"拍摄共情的中国工业电影"——郭帆导演访谈》，《当代电影》2019 年第 5 期。

人物的嫌疑，这与影片突出人物关系、展现人类情感的整体策略是相违背的。

群像式的英雄策略不失为探索中国故事的一个有效尝试，但是在突出集体主义的同时，如何保证个体形象的质量，仍是一个需要探索的领域。

（三）"重人文，轻科幻"的表达策略

《流浪地球》拥有着极为宏大的世界观，这在原著小说中已经有所体现。小说《流浪地球》将整个"流浪地球"计划分为刹车时代、逃逸时代、流浪时代 I（加速）、流浪时代 II（减速）、新太阳时代五个步骤，共需 2 500 年，小说中的时间跨度为一个人的一生，展示了"末日景观"以及灾难面前的人性。电影继承了原著中太阳即将毁灭、人类制造出大批行星发动机将地球推向新家园的故事，但是聚焦于逃逸时代冲出木星小行星带后即将与木星相撞的 36 个小时，即"木星危机"，将故事中的核心任务明确化，用小片段去展示大世界。在侧重点方面，电影《流浪地球》仍然延续原著"硬科幻"的风格，同时突出了末日危机前人类的选择与情感，呈现出一种"重人文、轻科幻"的表达策略。

科学元素是《流浪地球》展开叙事的关键因素，但是导演郭帆和编剧、制片龚格尔在剧本创作的初期就以克制"科幻"为基本准则，"无论是视效还是美术都不是最想表现的"。"流浪地球"计划中涉及的大量科学知识，在电影叙事中都尽量避免。木星危机中地球行经木星时的"引力弹弓"效应、片尾点燃木星大气产生的划破长空的火流星等物理、天文现象，其中的原理都简单带过，片中保留并且详细解释的，只有"洛希极限"。"基于最普世的情感，以及朴素却又因时空特殊性而形成的人物关系，才是他们一直着力并且有野心要完成的。"[1]

编剧之一严东旭曾引用古罗马哲学家塞内加（Lucius Annaeus Seneca，约公元前 4—公元 65 年）的话来阐明电影人物与世界观的关系："人爱自己的国家，并非因为她的伟大，而是因为她是祖国。"[2] 要想在观众陌生的中国科幻电影中表现具有文化共情功能的人，首先要做好人物关系的自洽性。为此，电影《流浪地球》在未来世界的

[1]　朔方等编著：《流浪地球电影制作手记》，北京：人民交通出版社股份有限公司 2019 年版，第 33 页。

[2]　同上书，第 29 页。

设定中加入了大量的中国文化元素，以寻找与观众的共情基础。中学生穿校服、《春节序曲》下的地下"王府井"、麻将馆、炸串、舞狮表演、晾衣场等场景，都是原著中未曾提及的文化元素，增强了观众对故事世界的接受度。

如前所述，"金羊毛"故事类型中的主题往往是主角的内心成长。电影的情感内核是依托于人物表述的。刘启的叛逆青年形象与刘培强不善言辞的父亲形象之间，是两代人固有的代际矛盾，也是当下中国多数家庭父子关系的真实写照。影片开始，刘启因为躲避刘培强而离家出走，不愿意与刘培强交流。而当地球被宣判死刑，刘培强用自己的生命拯救了地球的时候，两人之间的矛盾才自然化解。父子关系的背后是中国人的家文化。影片中的"家"主题，小的体现是刘启一家人，矛盾频出却甘愿为彼此付出生命；大的体现则是灾难面前各个国家组成的人类命运共同体，最后点燃木星时，不同国别、民族、语言，来自地球不同角落的人都加入了这场战斗，地球就是人类的"大家庭"。

在用特效手段展示末日景观的同时，《流浪地球》通过"轻科幻"的方式完成了一个"硬科幻"的世界观设定，通过在叙事空间中加入众多中国文化元素，减少科幻外壳与中国文化的不适感，使科幻世界真实可信，并在遵循原著的同时，着力展现了人类面临毁灭危机时的选择与情感。

三、美学与艺术分析

（一）硬科幻电影下的类型融合创作

科幻电影是"以科学幻想为内容的故事片。其基本特点是从今天已知的科学原理和科学成就出发，对未来的世界或遥远的过去的情景做幻想式的描述"[1]。作为一种类型电影，它的程式化规律并不体现为具体的题材、时间、地点、叙事规律、表现手法等。科幻电影诉求一种对未来科技的体现，并在此基础上进行艺术创作，这使得科幻电影的类型程式更多地体现在故事背景中，而对具体的人物、场景、时间、叙事、基

[1] 许南明、富澜、崔君衍主编：《电影艺术词典（修订版）》，北京：中国电影出版社2005年版，第69页。

本主题、艺术风格等无强制要求。这种与其他类型电影迥然不同的特征赋予了科幻片极强的可塑性，让它可以自由地与其他类型片进行类型糅合，从而衍生出不同的子类型电影，如科幻惊悚片、科幻恐怖片、科幻冒险片、科幻爱情片等。因此，在考察科幻电影时，多类型糅合是不可忽视的。

在《流浪地球》中，我们在剥离影片的科学幻想背景，去掉太阳即将熄灭、"流浪地球"计划、行星发动机、木星的洛希极限、MOSS AI 等科幻元素后，所保留下来的，是一个在灾难发生前如何拯救全人类的生存故事。这是一个典型的灾难片结构。作为"流浪地球"计划的起始，太阳的急速老化导致其将在 100 年内快速膨胀而吞噬地球，这是作为影片背景的大灾难。在地球逃亡过程中，由于木星引力增强，上万座行星发动机停机，导致地球即将进入木星的洛希极限从而不可避免地被撕碎而坠入木星。这一由木星所引起的自然灾难构成了影片的主要情节动力。在主角由北京到济宁再到上海、杭州直至苏拉威西的旅途中，一路上所经历的地震、冰山倒塌等，则构成了直接的灾难表现，营造了灾难片所需要的恐惧感、奇观感以及灾难解除的释放快感。整部电影正是依靠不同层级的灾难表现，一步步地逼迫主角走上求生之路，并最终完成了人类的自我拯救。从这个角度来看，《流浪地球》延续了西方《2012》《后天》等科幻灾难片的传统。正如导演郭帆所说："最开始的时候，我们是把迈克尔·贝 1998 年拍摄的《世界末日》作为蓝本参考，只不过他们的问题是集中在一个点（陨石）上，而《流浪地球》中的问题是全球性的。"[1]

尽管面临的灾难是全球性的，《流浪地球》重点表现的主体却是中国。主人公刘启和他所遇到的救援队都是中国人，甚至外国人长相的狱友 Tim 都要用京片子说一句"正儿八百的中国心"。前期救援队所奔赴的主要目的地是杭州，引导主角从北京一路来到上海，展现了近未来末世中国的地理奇观。最后，影片又通过中国式的过饱和救援以及刘培强颇具献身精神的自我牺牲换来了地球的新生。《流浪地球》虽然在类型创作上大量借鉴了好莱坞同类型影片，但是最终所表现的是中国主流价值观，是典型的新主流大片。与之前大获成功的几部新主流大片相同，中国军人的形象承担了大部分价值观的传达任务。他们英勇果敢，各具特长，形成了一个有机整体。他们富

[1]　郭帆、周黎明、孟琪：《"拍摄共情的中国工业电影"——郭帆导演访谈》，《当代电影》2019 年第 5 期。

有牺牲精神，会为了保护火石将自己防护服的电源耗尽，会为了试图拯救同行的平民而牺牲自己，会为了地球的命运开着空间站撞向火焰。这些在机械外骨骼下坚毅又不失温情的中国军人，是以往好莱坞科幻电影中不曾出现过的军人形象。可见，作为新主流大片的《流浪地球》并没有落入西方科幻电影的窠臼，而是在积极寻找科幻电影类型下新的创作空间。而这样的科幻创作也拓展了新主流大片的边界，使得近未来的国家想象成为现实。

这种崭新的国家想象，与之前灾难片中所面临的危机，一同被统括在科幻电影类型下，完成了奇观展现与价值观表达。而这一切得以实现的基础，是《流浪地球》对于国产硬科幻电影的类型突破。科幻电影的类型程式要求从现有科学出发进行幻想式描述，而对于未来科学技术的想象精细程度则构成了科幻电影内部的两种分支——科学性较强、注重于细节及合理性的硬科幻和幻想性较弱、相对灵活的软科幻。对于科幻电影制作经验较为匮乏的我国电影业来说，软科幻不苛求科技表现，剧本与制作难度较低，是较为容易实现的科幻电影类型。此前我国的科幻片也大多属于此类，如《长江七号》《催眠大师》等。但同时，由于世界观设定较为松散，软科幻无法承担起宏大叙事的任务，大多表现为以科幻元素推动的科幻喜剧片或是将视角集中于心理学、政治学、社会学等来探讨人物内心。对于软科幻电影来说，去表现一个全球性的灾难或是表现一种国族想象，都是超越其世界观设定的不可能完成的任务，而这正是硬科幻电影所擅长的领域。由于具有完善的科学设定和世界观背书，硬科幻电影可以将世界范围内的变动以一条清晰的科学脉络进行叙述表达。比如在《流浪地球》中，由于太阳衰老膨胀，人类需要将地球推离太阳系，这就需要通过木星的引力弹弓进行加速，而地球在经过木星时受木星引力影响导致发动机熄火进而推力下降，使地球有坠入木星的危险，这一系列危机的发生具有明确的因果链条。而飞离太阳系所造成的大气层逃逸、温度降低等问题，又促使地表活动人员需要身着防护服和机械外骨骼。详尽的科学设定为影片的故事发展、人物活动、美术表现等提供了理论支撑和艺术指导意见，这些又共同支撑起影片的宏大叙事，在一个未来灾难故事中实现了中国价值的表达。

从类型角度来说，电影《流浪地球》的最大意义，正是实现了中国硬科幻由 0 到 1 的突破，为中国科幻电影打开长期以来被封闭的另一扇窗户，提供了更为广阔的创

作空间，丰富了中国类型片市场。《流浪地球》的成功不单意味着科幻灾难片的成功，同时预示着未来的中国电影市场也可接受科幻冒险片、科幻动作片、科幻史诗片、科幻惊悚片、科幻社会片等更多细分类型的科幻电影。这意味着电影创作者，尤其是热衷于科幻电影创作的导演，拥有了更加广阔的创作空间。但同时，我们仍需要正视中国科幻电影尚处于发展初期，盲目地追求类型糅合、类型细分，去大肆创作，必然会导致一时间良莠不齐的科幻电影泥沙俱下，从而对市场造成损害。《流浪地球》的导演郭帆在谈到类型细分时表示："美国电影行业的大规模工业化生产，使他们积累了很多实践经验，能够逐步细分不同类型。但是，对目前才刚刚起步的中国科幻电影而言，创作者们所面对的核心问题是先活下来。这是最现实的问题。所以我们要着重考虑的是市场环境和受众。"[1] 要想稳固中国科幻电影的市场，就要在这些不同的科幻类型电影中把握一个统一的创作原则，一个符合中国电影受众的接受心理、符合中国电影工业的科幻电影美学标准。

（二）中国科幻电影美学探索

作为广义"幻想电影"的一员[2]，科幻电影诉诸"想象力消费"。"电影对想象力的弘扬和创造，不仅为人们开拓了想象世界的无限空间，也是对人的某种精神需求——一种'想象力消费'和'虚拟性消费'的心理需求的满足。科幻、玄幻、魔幻等幻想类电影正是因为符合青年受众群体的趣味而需求极大。"[3] 这些奇观的本质是对幻想事物的表现，是一种假定性美学，是不同于常识的表现。

在影片《流浪地球》中，随着旁白介绍太阳衰竭，"流浪地球"计划逐步展开，观众一步步地从现实世界进入影片所营造的未来时空。而伴随着不同语言说出"再见，太阳系"，观众也与现实世界短暂告别，一同来到了 2075 年的地球。从这里开始，整部电影所展现出的时空对于观众来说都是一种未来的假设，是一种幻想下的奇

[1] 郭帆、孙承健、吕伟毅等：《〈流浪地球〉：蕴含家园和希望的"创世神话"——郭帆访谈》，《电影艺术》2019 年第 2 期。

[2] "在西方，通常不将'科幻'单独划成一类，而是归入'幻想'这个大类中。"（江晓原：《好莱坞科幻电影主题分析》，《自然辩证法通讯》2007 年第 5 期。）

[3] 陈旭光：《论互联网时代电影的"想象力消费"》，《当代电影》2020 年第 1 期。

图 2-1 不同层级的想象力表现

观。这类似于经典科幻电影《2001太空漫游》《银翼杀手》等，在这些电影中未来的人类社会、生存环境都是作为一种奇观进行表现的。而观众则在作品中完成了对人类未来的想象。《流浪地球》既展现了天体级别的危机与应对措施，又充满着对地下城、宇宙航行机械、未来载具、辅助外骨骼等社会环境、生活道具的想象。在大的幻想下辅以小幻想，《流浪地球》就这样构筑起不同层级结构的奇观想象，从天体级别的危机到普通人的日常吃穿，《流浪地球》做到了同时满足多种想象需求，符合当下"想象力消费"的大趋势。

另外，科幻电影中的想象力表现也不是天马行空的幻想。电影中的奇观越符合科学原理以及合理假说与推论，就越接近现实世界可能发生的情况，其表现就越真实，观众就越容易接受。反之，如果电影在真实性上有所欠缺，观众就会对影片所展现的奇观产生怀疑，从而拒绝接受作品。不具有真实性的科学幻想只能是空想，这种真实性的欠缺正是以往国产科幻电影的普遍缺陷，而这一问题在《流浪地球》中正在被一步步改进。我们从电影《流浪地球》中可以看到三个层面的真实性。

首先，逻辑真实。作为硬科幻电影，《流浪地球》对于科学理论的细节和准确性

有很高的要求。在谈到理论设定时，郭帆说道："2007 年，我就开始着手在刘慈欣的科幻小说《流浪地球》的基础上，做宇宙原则、维度等世界观的撰写。确定要拍摄这部电影之后，我们从政治、经济、文化、教育等方面，全方位做了一百多年的编年史，非常复杂和庞大，为的就是用科学严谨的态度和精神做这部电影。我们邀请了四位中科院专家共同研讨设计，解决包括天体物理和力学上的知识。"[1] 这种由专业科学家介入的科学设定，保证了影片逻辑上的科学性，也为影片故事的展开提供了坚实的理论基础。

其次，科幻电影需要有表现真实，即呈现于银幕上的画面要具有现实世界的质感。这主要针对的是科幻电影中的奇观表现。观众在欣赏电影时对影像的真实性假设是与摄像机直接拍摄到的对象相一致的。因此，一切出现在镜头中的幻想物品都需要具有和现实事物相同的真实质感。表现真实对摄影、灯光等部门提出很高的要求，更是对传统服化道及物理特效、数字特效部门的挑战。对此，《流浪地球》选择了一条较为稳妥的道路——避开较为复杂的生物动画，选择更为容易实现的落石、崩塌等灾难动画。同时，影片更为注重对物理特效的制作与使用。"那些被统称为'道具'的'物理特效'正是后期电脑特效的基础，物理特效道具越真实，后期效果才更能给观众代入感。"在谈到宇航服设计时，负责设计宇航服、打火石等道具的 MDI 工作室主理人黄天禹说道，"所有看起来能拆卸的零件，都是能拆卸的，我们没有做一体成型的设计。这种设计能够最大限度地给观众真实感。"[2] 正是依靠这种不苟且的精神，电影中的物理特效与人物、环境融为一体，带来了真实的观感。可见，《流浪地球》在特效表现上并没有一味地追求高难度大场面，而是优先保证画面的真实感，最终实现了表现真实。

最后，影片需要有接受真实。中国观众是缺乏科幻电影经验的，中国文化对于科幻电影也是陌生的。长期以来，中国观众的科幻片经验都来自好莱坞，而这种由西方文化主导的科学幻想一旦与中国文化相结合，就会构成一种错位感。"如果美式钢

[1] 郭帆：《中国的科幻电影怎么拍？》，《天津日报》2018 年 9 月 27 日。

[2] 李杰、李叶：《物理特效：科幻电影的硬核——探访〈流浪地球〉幕后的工业设计小分队》，《设计》2019 年第 6 期。

铁侠摘掉面具后出现一个中国式的面孔，人们会出现强烈的违和感。"[1] 从这个意义上讲，中国科幻电影不仅需要将假定性的奇观以现实世界的真实性进行表现，而且要以中国观众可以接受的真实性进行表现。

导演郭帆在《流浪地球》中最主要的美学拓展，便是探寻了中国人的科幻审美标准。这首先要找到中国人的科技记忆，再在其中寻找到与西方不同的本土化风格。最终，在新中国几十年的工业化道路中，郭帆选择了苏联重工业风作为影片的美学指导风格。"我们的出发点其实是依据苏联的重工业的那些视觉、听觉，因为中国人对那个是有一定情感的。"[2]

在这种美学风格的指导下，影片一转好莱坞科幻片富有未来感和科技感的美术风格，呈现出一种粗糙、厚重、带有一些年代感的未来重工业画面质感。从设计上来讲，传统科幻电影多追求流线造型，为了突出信息时代的科技感多采用触控屏幕、VR/AR 界面等操作方式。而在《流浪地球》中，设计风格更为硬朗，动力结构外露，操作界面为机械按钮和工业化 UI。这继承了苏联的工业设计风格。依靠这种重工业风格勾起中国人在新中国成立初期工业化建设时的科技认知，从而保证在观影时不会因为文化认知的差异而产生违和感。为了进一步加强这种认同，影片又在视觉表现上融合了大量的中国特征。以电影中的冰封大陆为例，为了保证特效镜头所呈现的视觉感受是中国化的，特效团队就从中国城市建筑、中国自然和地域视觉风格以及中国绘画的视点这三个方面入手去构建影片场景[3]，从而保证从客观风景到主观视点的选择都是具有中国质感、符合中国人习惯的。这种中国化同样延伸到物理特效的制作，影片中不仅枪械采用的是现役中国军队的制式，甚至行星发动机点火启动器"火石"都是借鉴了鲁班锁的形制。[4] 最后，在颜色使用上，《流浪地球》也采用颇具中国特色的红色而不是西方科幻电影惯用的蓝色、白色为标志性颜色：红色的防护服、按钮、

[1] 郭帆、孙承健、吕伟毅等：《〈流浪地球〉：蕴含家园和希望的"创世神话"——郭帆访谈》，《电影艺术》2019 年第 2 期。

[2] 同上。

[3] 刘小冬、苏洋：《打造中国科幻大片的视效景观——与视效主创谈〈流浪地球〉的特效创作与实现》，《电影艺术》2019 年第 2 期。

[4] 李杰、李叶：《物理特效：科幻电影的硬核——探访〈流浪地球〉幕后的工业设计小分队》，《设计》2019 年第 6 期。

图 2-2 《流浪地球》与好莱坞科幻电影的风格差异

图 2-3 一脉相承的苏联重工业风格

警示灯，以及所有人袖标上的五星红旗……在《流浪地球》中，红色同时是民族和国家的颜色。影片没有盲目模仿西方科幻电影的程式化视觉元素，而是回到观众本身去思考中国人可以接受的科学性及其所具有的真实感，最终在苏联重工业风格的基础上实现了中国化的科幻表达，以及在接受心理上的真实。

在这三层真实性的保障下，《流浪地球》以硬科幻的方式实现了自己的奇观表现，完成了中国科幻片的美学突破。为了实现最真实的想象力表达，科幻电影对电影工业提出了极高的要求，使其成为最能代表电影工业发展水平的电影类型。曾于 2014 年到好莱坞学习的郭帆深知电影工业对于科幻电影创作的重要性，在《流浪地球》的摄制中，他结合好莱坞管理模式，应用规范化编剧管理软件，但依旧遇到了 UI 制作经验不足、物理特效人员短缺、重资产渲染困难等多个制作方面的困境。如果说想象力是科幻电影的上限，那么保障影片顺利制作的电影工业水平就是科幻电影的下限。如今，科幻电影已经于中国起步，它呼喊一种"尊重电影的艺术性要求、文化品格基准，也尊重电影技术水准和运作上的'工业性'要求，彰显'理性至上原则'"[1]的电影工业美学对其进行支持。只有确保电影工业可以为电影艺术创作进行合理支撑时，科幻电影创作者的想象力才能真正得以解放，才能去探索中国科幻电影未来的方向。

四、文化与价值观分析

（一）复兴下的未来想象

"为什么中国电影都是历史剧，美国电影都是科幻片？因为一个怀恋过去，一个思索未来。"这曾是网友对中国电影长期缺少科幻片的调侃，但也从侧面反映了科幻电影所需要的重要社会语境：对国家实力和未来发展的自信。

诚然，中国电影市场缺少科幻片有许多客观因素，比如电影工业实力不足，无法支撑科幻电影的特效画面制作；长期以现实主义创作为纲，在假定性作品上缺少创作经验；作为科技后发国家，缺乏科学技术与科学精神，影响了科幻创作；等等。但更

[1] 陈旭光：《新时代中国电影的"工业美学"：阐释与建构》，《浙江传媒学院学报》2018 年第 1 期。

重要的是，创作者与观众对于中国的未来想象相当陌生——人们无法想象中国人如同好莱坞科幻片中所表现的那样，利用先进的科学技术去引领人类的未来发展，因为这与中国现实中的科技水平、国际地位都有出入。"如果国家不够强大，普通观众没有自信去看本国人、本国'方案'来解决世界危机。"[1] 从这个角度来说，科幻电影的拍摄，其基础是国家综合实力的强盛。

在综合国力提升的背景下，一批强调爱国主义精神、展现当下中国形象的"新主流大片"开始登上银幕。从《建国大业》《智取威虎山》等主旋律电影商业化的最初尝试，到《战狼》《湄公河行动》等对当代国际关系的表现，再到《战狼2》《红海行动》中积极参与国际反恐的中国形象，"新主流大片"在维持爱国主义精神内核的前提下，呈现了一个由历史到当下、由国家到国际的趋势。这与近年来国家实力、国际地位的提升趋势是吻合的。这说明一种中国化的世界问题解决方案已成为可能。

另外，伴随着经济实力的提升，中国电影市场在世界票房的占比越发显得重要，好莱坞也开始与中国资本进行合作。越来越多的电影以合拍片的方式立项制作，这其中不乏最具票房号召力的科幻片。从早期《变形金刚3》中的植入广告，到《环太平洋2》中景甜以配角身份协助战斗，再到《巨齿鲨》中李冰冰成为主演，科幻电影中逐渐有了中国人的面孔，出现了中国的地理风貌。虽然其中部分影片的质量不尽如人意，但这些逐步增多的中国元素都在昭示着一个事实——中国人正在逐步出现于科学幻想之中。

于是，当中国人正在开始想象引领世界之时，当科幻电影开始接纳中国形象之时，一部中国人自己创作的科幻电影可谓呼之欲出。2019年，《流浪地球》《疯狂的外星人》《上海堡垒》三部国产科幻电影先后登上银幕，其中《流浪地球》又以最具科幻感的视觉表现展现了中国化的未来想象，获得了最大成功。《流浪地球》如同一面镜子，反映出当下中国人的国族认同、文化内涵和精神气质。正如导演郭帆所说："科幻片有一个特别的属性：只有国家强大，你才有可能去拍科幻片。这涉及观众的自信心和故事的可信度。如果现实中国家没有足够的国力，是无法支撑这两点的。之前，我们经常会看到在美国的电影里面，他们去拯救世界的时候是无所顾忌的，他们

[1] 邹松霖：《专访〈流浪地球〉导演郭帆：科幻和艺术的背后是工业化》，《中国经济周刊》2019年第4期。

的军队可以出现在全世界的任何地方，解决一切问题。如今，我们有资格并且有能力开始尝试了。"[1]

（二）中国文化的未来表达

我们之所以说《流浪地球》是一部属于中国人的科幻电影，不仅仅是因为其原著、资金、主创、主演及制作团队来自中国，更是因为它在科学幻想的奇观中表达了中国文化，展现了一种不同于好莱坞的中国化的未来景象。郭帆认为："对于中国科幻电影而言，我认为，最重要的一点是在观念和精神指向层面，如何定义中国科幻片的问题。其中一个基本的前提是，包含中国文化内核的科幻片才能被称为中国科幻片。"[2]

寻找能够代表中国并与观众产生共鸣的文化内核，一度是制作团队在前期的主要工作，而对这一方向的确认则来自和美国特效团队的交流。"去'工业光魔'的时候……他们认为'带着地球去流浪'这件事情很奇特，有些不合逻辑。"[3]此时导演意识到，由于中美文化的差异，美国人很难理解中国人对于房子、土地的情感，他们同样无法理解同时出动150万人的救援队。而这些"美国人不能理解的部分，恰好就是中国文化最具独特性的部分，而这份独特性就是《流浪地球》所表现的文化内核"[4]。

在漫威和DC的连续轰炸下，似乎超级英雄电影已经成了科幻片中的主流。"美国超级英雄的神话，作为其国家意识形态对个体询唤机制中重要的一部分，在过去的几十年里，曾经成功地给公众灌输了诸如美国国家民主制度下合法的暴力、可放纵的个人主义、优越的国家意识等概念，这种概念至今仍然是美国超级英雄电影蕴含的主流价值观。"[5]同时，"超级英雄调和了个人与大众的矛盾冲突，在那些乐观的超级英雄电影的结局，似乎总是向观众做出这样一种应许：一个有着超越大众力量的人完全可以尊重大众的道德、为大众服务，而大众也可以与这样的超级英雄和谐共存、互相

[1] 朔方等编著：《流浪地球电影制作手记》，第10页。

[2] 郭帆、孙承健、吕伟毅等：《〈流浪地球〉：蕴含家园和希望的"创世神话"——郭帆访谈》，《电影艺术》2019年第2期。

[3] 郭帆、周黎明、孟琪：《"拍摄共情的中国工业电影"——郭帆导演访谈》，《当代电影》2019年第5期。

[4] 郭帆、孙承健、吕伟毅等：《〈流浪地球〉：蕴含家园和希望的"创世神话"——郭帆访谈》，《电影艺术》2019年第2期。

[5] 蒋好书：《商业与政治背景下的美国超级英雄电影》，《贵州大学学报（艺术版）》2010年第3期。

帮助"[1]。这些超级英雄的形象如此之典型，以至于我们在其他科幻电影中依旧能够看到这些代表大众、崇尚个人主义及自由精神的"英雄"，比如《明日边缘》中的凯吉、《阿凡达》中的杰克等，他们在关键时刻依靠个人行动逆转了局势，造就了历史。

然而在《流浪地球》中，这些好莱坞式的超级英雄却被瓦解了。刘启初期只是一个旁观者，被迫参与到拯救杭州行星发动机的任务之中。他在意识到责任开始转向去拯救苏拉威西转向发动机时，却在过饱和援救下被其他队伍抢先完成了任务。如果说"最后一分钟营救"片段中，刘启冒险送入火石的自我牺牲精神与超级英雄如出一辙的话，导演却在接下来的镜头中，以同时喷上天空的三束火焰告诉观众——虽然形式上很相似，但这并不是一次"超级英雄"式的救援。在全球近 5 000 座发动机停机的情况下，共投入了 150 万人的救援队伍，对关键转向发动机会同时投入数个救援队伍进行过饱和式救援，以保障最终修复地球动力。当主角团队一行人实施点燃木星计划时，被告知 7 小时前以色列科学团队已经提出过相同方案。在这样绝望的情况下，依旧有另外两处发动机同样成功地执行了这一救援方案。这些共同努力的背后，正是扎根于中国人记忆中的集体精神，是源自历史唯物主义的"人民群众是历史发展进步的根本动力"的论断。150 万人的救援队伍、3 束成功喷向天空的火焰、在联合政府授权下用空间站引爆木星的刘培强，都是人民的代表，而人的历史、地球的历史将由人民所创造。

更让西方人感到奇怪的是中国人"带着地球去流浪"的执着。"为什么连逃离都要带着地球？"这是 2016 年交流时美国同行向郭帆提出的疑问。"我当时朴素的第一反应就是，买房子贵，我们还得还房贷。但是细想一下，这恰好就是中国人对房子、对土地的情感。"[2] 作为一个历史悠久的大陆型国家，中华文明的基础长期以来是农业文明。对于百姓来说，土地意味着庄稼，意味着收成，意味着生存。对于土地的依赖形成了人对于土地的感情，从而构成了"生于斯，长于斯，死于斯"的乡土观念。这种安土重迁的观念进一步影响了中国人的家庭观念、宗族观念。二者的结合便是"愚公移山"的精神，面对艰险的自然环境，愚公没有选择抛弃故土，而是积极地改造生

[1] 刘康：《超级英雄电影：由对立构筑起的当代神话》，《当代电影》2013 年第 10 期。

[2] 郭帆、孙承健、吕伟毅等：《〈流浪地球〉：蕴含家园和希望的"创世神话"——郭帆访谈》，《电影艺术》2019 年第 2 期。

图 2-4 逆流而上的集体主义英雄们

存环境，他敢于挑战自然的根本动力是家族的"子子孙孙无穷匮也"。这正如《流浪地球》中刘培强所说："没事，我们还有孩子，孩子的孩子还有孩子。终有一天，冰一定会化成水的。"只不过这次世代更迭所改造的不再是门口的两座大山，而是地球家园外的整个太空——推动地球驶离太阳系？不，是推动整个宇宙让比邻星来到地球的身边！这种价值观与西方科幻电影中常见的放弃地球、移居外星的殖民式思想有着本质上的不同。在 2014 年的电影《星际穿越》中，诺兰则是通过大型空间站将地球上的人类带往适宜居住的星球。这种当居住地环境不佳时，迁徙到新的适宜居住的地方继续生活的模式，实际上是承接自古希腊城邦文化以来的传统。对于习惯了这种殖民思想的西方社会来说，35 亿人带着地球一同奔向新的家园，无论是规模上还是行为上都是不可理解的。正因为如此，《流浪地球》才成了一部真正属于中国人的未来罗曼史。

作为一部中国科幻电影,《流浪地球》科学地幻想了近未来中国文化如何提供世界性问题的解决方案。然而,一部优秀的科幻电影,不仅需要科学的幻想,更需要去幻想科学,去思考科学的未来和它的本质。自科学诞生以来,人类可以更加精确地揭示世界的本质,更加高效地改造自然为己所用。对于具有基督教传统的西方而言,人的力量膨胀消解了神的存在,而失去了上帝善的指引的人类,就如同艾略特在《荒原》中描绘的:"人们现在所能见到的除了一片荒原之外什么也发现不了。上帝存在便剥夺了世界的意义,上帝不存在则剥夺了万物的意义。在这一片神秘莫测的荒漠面前,人们什么也不能理解。"[1] 科技的过度发展所带来的是人文领域的不足,如果人的心智跟不上力量的发展,那么科学所带来的就不是希望而是毁灭。基于此,西方形成了对于科技的反思传统,即对科技发展报以批判性态度。第一部科幻小说《弗兰肯斯坦》,就以怪物的形象实质性地展现了科技发展所带来的恐惧。这最终形成了科幻题材中长期以来的理性与感性的冲突 —— 科学理性和人类情感不可调和的矛盾。在《2001 太空漫游》中,人工智能 HAL 9000 和人类宇航员鲍曼之间的冲突,最终只能以尼采笔下的"超人"诞生的方式进行超越;在《星际穿越》中,种种理性的错误和感性的错误,最终也只能依靠超越时空的父女情解决。

但是,在中国,这种由于科技发展导致的信仰崩溃并没有出现,反而是留下了由于科技落后,而被列强轰开国门的屈辱历史。从而让中国"对现代、科学、工业的强烈崇拜,以至于形成'现代 = 科学 = 科技 = 工业 = 科幻'的价值链,相信科学、技术会带来更大的进步"[2],这造就了中国人普遍的科技乐观主义。在这种乐观主义下,科技的发展带来的应当是人文的解放,理性是保证感性的基础而不是对抗的力量。《流浪地球》中的人工智能 MOSS 更应当像手机里的小 E、小爱等语音助手一样,在关键时刻提供帮助,而不是阻碍主角的行动。在 MOSS 与刘培强的对立中,我们可以看到 HAL 9000 与鲍曼的影子,但是由于文化语境的不同,理性与感性的冲突这种西方化的科学反思,是不能完全适应中国科幻创作的。

如同中国科幻具有自己独特的美学表现、文化表达一样,中国科幻电影对于科学

[1] 郑克鲁:《外国文学史(下)》,北京:高等教育出版社 1999 年版,第 113 页。

[2] 张慧瑜:《〈流浪地球〉:开启中国电影的全球叙事》,《当代电影》2019 年第 3 期。

的思考，也应当从本土出发，去提供独特的视角和解决方案。在"科学技术是第一生产力""科学发展观"等思想的指导下，当代中国是积极拥抱科学技术的，但同时也要求这种发展要以人为本、全面、协调、可持续。古代中国虽然没有现代意义的科学精神，但有对技术的思考。"庄子十分推崇庖丁解牛一类的巧夺天工的精湛技艺……'通于天地者，德也；行于万物者，道也；上治人者，事也；能有所艺者，技也。技兼于事，事兼于义，义兼于德，德兼于道，道兼于天。'技与道可以相通，这对于今天陷于技术与人文对立之泥坑的现代技术而言，是一个得救的福音。"[1] 我们相信，中国独有的科技思考将打开西方理性与感性斗争的死结。《流浪地球》为中国科幻电影打开了大门，而它将和它的继任者一起共同探索中国文化的未来想象，为世界带来另一种不同的科技反思。

五、产业与市场运作

（一）"重工业美学"的实证：系统协作的工业化生产

电影工业美学认为，从生产者层面来看，"电影生产是集体合作的产物，不是个人凭天才完成的。电影生产不止于导演、编剧，任何个人、环节都是电影生产系统或产业链条上的有机一环，必须互相制约、配合、协同才能保证系统运作的最优化，系统功能发挥的最大化"[2]。

多方协作是《流浪地球》生产与制作过程中的一大亮点。北京电影学院表演系特聘研究员赵宁宇教授曾指出："《流浪地球》的成功在于具有潜力的导演、商业演员、优质国企与民企资本的联袂，在制作规范及程序上和好莱坞没有大的差别。"[3] 2012年，中国电影集团公司（简称中影）购买了三部刘慈欣小说的版权，《流浪地球》就

[1] 吴国盛：《技术与人文》，《北京社会科学》2001 年第 2 期。

[2] 陈旭光：《论"电影工业美学"的现实由来、理论资源与体系建构》，《上海大学学报（社会科学版）》2019年第 1 期。

[3] 黄今：《科幻放飞电影艺术之美——"中国科幻电影的创世元年与中国电影学派的理论建构学术讨论会"综述》，《北京电影学院学报》2019 年第 4 期。

是其中的一部。2015 年，确定郭帆担任该影片导演。[1] 重工业科幻片的预算非常大，在郭帆的牵线下，2017 年北京京西文化旅游股份有限公司（简称北京文化）加入该项目并主控宣发。中影董事长喇培康在采访中表示，中影致力于推动国产科幻片诞生，部分原因在于国有企业的市场责任。电影开拍前，喇培康组织团队带领导演郭帆前往美国、新西兰寻找特效公司，开研讨会，利用自己的资源为影片铺路。[2] 在项目拍摄的四年里，中影方经常去探班，仅喇培康本人就至少去过两次剧组，及时沟通，排解问题。[3] 爆款频出的北京文化主控营销，组建了传统媒体执行团队、新媒体执行团队、口碑执行团队三个外部营销执行团队 [4]，从出品、营销、发行等多个方面为《流浪地球》保驾护航。《流浪地球》制片人龚格尔表示，在影片的制作过程中，剧组、中影、北京文化三方"相互制衡，各有优势……但是各自发挥了优势"。

对于《流浪地球》的电影工业化尝试，喇培康曾说，《流浪地球》冲刺的不是中国科幻电影的终点线，而是起跑线。《流浪地球》的制作团队达 7 000 余人，如此复杂的人员构成，各部门之间的沟通成本、意见处理，使得不同部门的素材兼容、管理组的管理压力成倍增长。作为重视效电影，《流浪地球》后期的视效工作量巨大，剧组将视效分配给多家公司，平衡风险，也能在进度上掌握主动权，但是多家公司带来的沟通成本和素材统一问题，又成为横亘在视效组面前的难题。对此，后期制作总监孙敏组建了专门的视效管理部门，在命名方式、存储格式等方面统一处理，及时跟进，并填写体现全片镜头管理的表格，根据各个公司的进度调整方案，用好莱坞通用的 Shotgun 软件打包阶段性完成的镜头，建立起一个行之有效的沟通体制，在分工极细的情况下，将多方的制作标准化。

"电影生产中必须弱化感性、私人、自我的体验，代之以理性、标准化、规范化的工作方式。"[5] 相比一些注重现场灵感的剧组，《流浪地球》的创作都集中在前端，

[1] 李博：《〈流浪地球〉塑造了中国英雄，展现了中国精神》，《中国艺术报》2019 年 2 月 18 日。

[2] 杜思梦：《中影股份董事长喇培康：拍〈流浪地球〉是场冒险，更是责任》，《中国电影报》2019 年 2 月 20 日。

[3] 同上。

[4] 谢维平：《宋歌专访：从〈流浪地球〉再看北京文化屡出爆款的方法论》，360 图书馆，2019 年 2 月 15 日（http://www.360doc.com/content/19/0215/07/39548115_815035999.shtml）。

[5] 陈旭光：《论"电影工业美学"的现实由来、理论资源与体系建构》，《上海大学学报（社会科学版）》2019 年第 1 期。

现场只执行，不创作，这就避免了创意变更带来的意见不统一、效率低下等问题。影片的重场戏使用 PreViz 动态分镜预演，将演员走位、拍摄角度、摄影机运动等因素提前规划好。过场戏、文戏等重量程度稍弱的戏份用动态故事板剪出来，影片开机之前已经剪满了 160 分钟的故事板，为现场拍摄工作提供了重要的参考。如此，现场要做的就只剩下按流程执行了。[1]

导演郭帆曾在访谈中提到："工业化是我们画画的纸和笔，是让电影完成真正视觉化呈现的重要工具。只有中国电影真正建立起工业化的体系，中国科幻电影所构建的世界观才能实现影像化的视觉呈现……摸索工业化的体系标准和运作流程，目的是为了找到创作的那支笔……这是我们的方向和目标。"[2]在成功产业经验几乎为零的情况下，《流浪地球》开创了众多的"第一次"，探索出一套标准化生产流程，使剧本研发、现场拍摄、后期制作等各个流程都能够按计划进行，责任到人，有效规避了个体差异导致的沟通成本，这些工业流程上的基础设施建设，正是中国电影工业发展所缺少的内容。而中国电影工业也将伴随着一部部《流浪地球》这样的"重工业电影"的创作，继续发展完善。

（二）从科幻迷到普通大众的"破圈"

电影的大众文化属性是电影工业美学理论的出发点，"将电影定位为一种大众文化和大众艺术……主张电影传达一种人类普世的价值观念，秉持一种大众化而非精英和小众的'常人'美学"[3]。虽然原著作者刘慈欣获得了雨果奖，成为当代中国著名科幻作家，但是科幻这一题材还是一个小圈层传播的内容。相比春节档常见的"合家欢"电影，《流浪地球》的科幻题材、灾难主题都显得格格不入。而如何将影片受众由科幻迷拓展至普通大众，实现"破圈"，是影片营销的关键。作为营销主控方，北京文化事业部经理张苗将《流浪地球》的宣发策略总结为"类型渗透、渠道下沉、差异凸显和情感共鸣"。

[1] 朔方等编著：《流浪地球电影制作手记》，第 48 页。

[2] 郭帆、孙承健、吕伟毅等：《〈流浪地球〉：蕴含家园和希望的"创世神话"——郭帆访谈》，《电影艺术》2019 年第 2 期。

[3] 陈旭光：《论"电影工业美学"的现实由来、理论资源与体系建构》，《上海大学学报（社会科学版）》2019 年第 1 期。

《流浪地球》相对于其他电影，最大的特点在于科幻片的属性，这是影片的核心卖点。与剧作上的"轻科幻"原则相一致，影片在宣传上也用爱国情与亲情弱化了科幻和灾难与春节氛围的冲突，将"硬核科幻"的概念巧妙地转化为"中国科幻"，"通过循序渐进的、系统性的概念灌输和传播，逐步提高普通观众对影片的认知度，符合观众对中国新类型科幻片的认知曲线"[1]。基于刘慈欣书迷多为大学生的大数据调查，片方在 20 所高校开启路演，把握科幻迷这一核心受众。影片映前一个月的密集宣传期，有 3 次营销事件都是围绕着"中国科幻终于起航""国产电影太空首飞"等主题；映后的重大营销事件中，有 5 次选用了"中国科幻诚意起航""国产电影出海""我们自己的科幻电影"等将《流浪地球》与国家整体概念捆绑的主题。这一营销主题在《流浪地球》的营销中占据最大篇幅[2]，也印证了《流浪地球》的核心卖点在于"中国首部硬科幻电影"的说法。

除此之外，《流浪地球》电影官方微博中有 19 条内容都与中国航天相关，包括"致敬中国航天，致敬中国航天人""中国航天 + 中国科幻齐开花""航天精神就是有种""中国航天与中国科幻共同在新领域的探索"等关键内容，转发《中国航天园宣传片》、我国成功发射"中星 2D 卫星""嫦娥四号月背之旅"等国家航天取得的重要成就，将电影与国家航天精神相联系，利用观众的爱国热情和民族自豪感推广电影。这样一来，科幻片这种圈层较小的电影，就与更广的爱国情怀相结合，利用民众自豪感这一普世情感，吸引普通大众去了解《流浪地球》。

仅靠"科幻"主题收获年轻受众，无法实现现象级的高票房。《流浪地球》主题中的普世情感，也成为宣发中的一大利器，释放"硬核科幻"外表下的柔软内核。影片为地球寻找新家园的故事，与春节档的诉求相一致，官方微博中也频繁出现"因为有家有牵挂""带着家一起前行""为了家园，战斗到底"等关键词。同时，"亲情"，尤其是"中国式亲情"，也是《流浪地球》官方微博的常用关键词，共有 12 条微博与"亲情"相关，并呼吁"带上家人去电影院""一起回家"等，用亲情、爱等温暖的情感减少灾难题材的不适感。这一偏重情感的"软性"营销使《流浪地球》的女性观众占据

[1] 话说泛娱乐：《〈流浪地球〉崛起的背后，北京文化如何为中国新类型片保驾护航？｜专访张苗》，搜狐网，2019 年 2 月 11 日（https://www.sohu.com/a/294141713_649449）。

[2] 数据来源：猫眼专业版 APP。

54.5%，反超男性观众；30 岁以上观众占据总人数的 43.9%，几乎达到总人数的一半。[1]

影片的口碑营销，包括官方宣传与网民自发两部分，是吸引大众走进电影院的重要因素。"不请流量明星，把钱用在特效上。""3 000 张概念设计图、8 000 张分镜头画稿、10 000 件道具制作、100 000 延展平方米实景搭建"等数据，为观众构建起高质量的预判。映前的重大营销事件中，多次提到"首映口碑爆棚""口碑好评如潮""戴锦华称赞"等，并通过大量路演积攒口碑。电影上映之后，关于影片票房暴长的报道大量涌出，微博上关于《流浪地球》的话题共有 405 个，其中话题性最高的"电影流浪地球"阅读量为 24.1 亿次；央视《焦点访谈》栏目采访了影片主创；中国人民解放军火箭军官方微博"@ 东风快递"也为影片宣传；《参考消息》、《共青团中央》、月球车玉兔二号、人民网等官方微博都与《流浪地球》官方微博有不同类型的互动。影片不断增长的票房收入、豆瓣评分，以及看过的观众自发在微博、微信等社交媒体上为《流浪地球》宣传，形成"自来水现象"，大大增强了潜在观众的观影信心，"国产科幻良心之作"的影片形象得以树立。

由此，《流浪地球》通过"爱国情"和"亲情"等多维度的情感营销，将科幻电影推向大众视野，同时影片的高质量引发讨论热潮，票房与口碑的双赢吸引一拨又一拨的观众步入影院，以民族自豪感为核心，实现从科幻迷到普通大众的"破圈"。

（三）衍生品市场的建立

作为一种"核心性创意产业"，电影的"后产品开发"，甚至"全产业链开发"，是可以带动大量相关产业、产生经济价值的产业布局。[2] 好莱坞从 20 世纪 80 年代就已经开始布局衍生品行业，迪士尼每年的衍生品收入可达电影票房的 50% 左右，主题乐园、快速消费品等各个类型都有投入。相比之下，中国衍生品市场在 2016 年左右达到一个小高潮之后，又迅速跌入谷底。随着《流浪地球》的火爆，电影周边也大热起来，开发了 100 多个品类的产品，市场容量达到 8 亿元左右。[3]《流浪地球》衍生品开发的成功，似乎让业内人士看到了中国电影衍生品市场的巨大潜力。

[1]　数据来源：猫眼专业版 APP。

[2]　陈旭光：《新时代中国电影工业观念与"电影工业美学"理论》，《艺术评论》2019 年第 7 期。

[3]　《版交会上〈流浪地球〉展位成亮点，衍生品销售已达 8 亿》，《半岛都市报》2019 年 7 月 5 日。

北京中影营销公司的副总经理朱海荣曾在采访中提到："最适合做电影衍生品的，第一类是动画电影，第二类是科幻电影，第三类是与科幻电影相关的超级英雄系列电影，像漫威、DC。"也就是说，奇幻、科幻、动画等符号特点较为突出的类型电影，在衍生品的开发方面更为便捷，可发挥的空间也更大。

《流浪地球》于 2019 年 2 月 5 日上映，根据《流浪地球》官方微博，《流浪地球》于 2019 年 1 月 1 日开始在微博上发布电影周边的相关信息。进入 2 月之后，官方微博转发了三家授权企业的微博，其中附有详细的衍生品介绍、照片和购买链接。此时影片已经上映一周。影片下映之后的 6 月 22 日、7 月 23 日、9 月 30 日也发布了新周边信息，但 6 月 22 日的饰品众筹只完成了 18%。不过，《流浪地球》的周边众筹项目完成度整体较好，其中最高的是与上海超电文化传播有限公司（简称超电文化）联合发起的周边众筹，达到了 2 681.68% 的完成率，共筹集资金 536 万元，有 2.85 万人参与。在众多的支持项目中，还有 1 780 份的无偿支持，即付款后不需要任何周边回报。[1]

在衍生品遇冷的市场状况下，《流浪地球》周边何以如此火爆？从以上数据不难看出，《流浪地球》的粉丝相对来说比较热情，这与电影本身的热度和高质量是密切相关的。衍生品是依附于影视作品而生的，影视 IP 的影响力越大、影响时间越长，衍生品的受欢迎程度就越高。

《流浪地球》剧组虽然在影片上映前早已做好衍生品开发计划，但是其衍生品开发的时间周期依然存在问题。2016 年之后衍生品市场的冬天使很多企业望而却步，而科幻片的电影类型更打击了合作企业的信心。从符号特质来看，《流浪地球》无疑是适合开发衍生品的电影，影片中大量出现的非现实元素都有拓展的空间。但是市场影响力是另一个影响衍生品开发的重要因素，在这个方面，《流浪地球》并没有优势。朱海荣在采访中提到："《流浪地球》是一个新 IP，很多人并不信任它，上映前没人看好其衍生品。我们早在去年就启动了授权工作，找了十几个品牌谈合作，但推进得十分缓慢。愿意出高授权费的商家比较少，而拿到授权的商家也不敢量产或者推出比较多品类的产品，大家都保持着一个观望的态度。"[2]影片上映之后票房和口碑逆袭，

[1] 数据来源：摩点 APP。

[2] 毒眸：《〈流浪地球〉衍生品大热，为何映前却没人敢做？》，虎嗅网，2019 年 3 月 5 日（https://www.huxiu.com/article/287396.html）。

许多商家才开始布局衍生品众筹，但是很多项目都已经错过了最佳时期。电影衍生品的消费很多情况下是带有冲动性和随意性的，并且多发生于观影前后[1]，这是一个非常短暂的时间，现货的缺乏会影响到部分观众的购买行为，短暂的开发周期也会限制衍生品的空间和质量。

因此，《流浪地球》虽然有衍生品开发的意识和规划，但是因其映前影响力差，预期不好，再加上衍生品行业整体遇冷，更多的商家保持观望状态，这就导致《流浪地球》前期的衍生品规划没能很好地执行。不过，幸运的是，《流浪地球》上映之后排片、票房、口碑都迅速逆袭，收获大量粉丝，并且延长了上映时间，这在一定程度上弥补了映前衍生品开发的不足。《流浪地球》的周边已经超越了简单地将IP名称附加到已有产品上的快速套现方法，而是设计了很多优秀的衍生品，如"铜师傅"出品的纯手工铜工艺摆件、苏拉威西发动机加湿器等，都是基于片中形象、道具原创设计的产品。《流浪地球》衍生品项目的成功无疑给中国电影衍生品市场增强了信心，商家在此看到电影衍生品的巨大潜力，激励更多人投入衍生品产业的开发。不过，《流浪地球》只是个案，衍生品市场的整体建立，不仅需要有特色的原创IP，还需要从授权、设计、生产到分销等环节的完整产业链，这些都是未来中国电影衍生品市场有待加强的能力。

六、全案效果整合性评估

回望《流浪地球》的制作背景，可谓天不时，地不利，唯有人和。缺乏科幻语境，缺少工业基础，一批对科幻电影怀着满腔热血的年轻人靠着对科幻的热爱，完成了中国硬科幻电影从0到1的突破。优秀的票房成绩不但是对其本身的肯定，更揭示了中国科幻电影市场的巨大潜力。

该影片的成功得益于其对科幻类型和中国市场的高度把握。详尽的世界观设定为影片的故事背景提供了坚实的理论支撑；优秀的物理特效和恰当的数字特效为奇观表

[1] 刘晓艺：《中国电影衍生品产业发展现状及对策研究》，上海师范大学硕士学位论文，2018年，第32页。

现保驾护航。更重要的是，影片从剧作、视觉呈现到文化表达，都遵循了以中国观众最易于接受的方式进行创作的标准。在剧作上，考虑到国人的科学接受水平，将大部分科学术语、设定进行简化，并以一对父子的情感关系作为线索，构建起整个拯救地球的故事。在表现上，选择苏联重工业风格作为美学的主要参考对象，试图通过熟悉的风格唤起中国人独有的科技记忆，从而实现中国科幻的视觉合理性。在文化上，影片一改好莱坞科幻片中惯常出现的超级英雄，以汶川地震中的救援队为参考对象，构建了近未来下中国式的集体主义人民英雄。影片"带着地球去流浪"的主题更充分表达了中国人对于故土的感情和百折不挠的意志，带来了与好莱坞科幻电影截然不同的中国未来想象。这使得《流浪地球》成为新主流大片这一序列中的新篇章，实现了中国式的未来想象。但美中不足的是，影片对于科技的反思仍停留在西方理性与感性二元对立的层面，这间接导致了影片在 MOSS 线处理上的突兀。

作为最能体现电影工业发展水平的科幻电影，《流浪地球》的诞生意味着我国电影工业已经进入了新的发展阶段。但是，影片在制作过程中仍然暴露了我国电影工业体系与世界一流水平的差距。物理特效制作的不足、数字特效重资产的管理不当、UI 部门的缺失等，甚至只能使用人海战术对技术难点进行补救，这些都表明我国电影工业仍有部分环节处于手工作坊的事实。电影产业的发展呼唤一个更加系统化、产业化、标准化的电影工业，它将是电影创作者的有力后盾。

电影衍生品的开发滞后也说明我国电影产业尚未完全打通周边市场，没有形成一个有机的文化产业体系。《流浪地球》周边市场的火爆证明了中国衍生品市场的潜力。一部优秀的科幻电影，其生命力不仅局限于电影院本身，游乐场、书籍、玩具等衍生品都可以在电影之外为电影创造新的价值，并延长 IP 寿命，从而形成良性循环。

七、结语

《流浪地球》的出现终结了我国"硬科幻"电影的空白，打开了科幻电影创作的新篇章，其历史意义不言而喻。但我们不能仅因为它的出现，就乐观地认为"中国科幻电影元年"已经到来。在没有形成规模效应前，观众对于中国科幻电影的概念将仍

然是模糊的、不确定的。甚至部分电影创作者依然拿捏不到科幻电影创作的脉门，西方中心主义、反智主义在国产科幻作品中不时出现，消解了刚刚建立的中国科幻概念。现在迫切需要的是在《流浪地球》之后的第二部、第三部科幻电影，是成系列的科幻电影，是能充分体现电影工业美学原则、在高视觉完成度的基础上继续探索中国科幻美学风格和中国科学观念的科幻电影作品。只有这样，中国化的未来想象才能真正融入观众心中，中国科幻电影才能真正迎来它的元年。

（高原、薛精华）

附录：《流浪地球》导演访谈（存目）
（原载于《电影艺术》2019 年第 2 期）

2019年

中国影响力电影分析　案例三

《少年的你》

Better Days

一、基本信息

类型：剧情、爱情、犯罪

片长：138 分钟

色彩：彩色

票房：15.58 亿元

上映时间：2019 年 10 月 25 日

评分：豆瓣 8.3 分，猫眼 9.4 分，IMDb 7.5 分

二、主创与宣发信息

导演：曾国祥

监制：许月珍

编剧：林咏琛、李媛、许伊萌

主演：周冬雨、易烊千玺、尹昉、黄觉

摄影：余静萍

剪辑：张一博

服装设计：吴里璐

录音师：黄铮

出品：河南电影电视制作集团有限公司、拍拍文化传媒（无锡）有限公司、深圳市中汇影视文化传播股份有限公司、天津磨铁娱乐有限公司、我们制作有限公司、喀什嘉映文化传媒有限公司

联合出品：诸神联盟影业（天津）有限公司、上海阿里巴巴影业有限公司、天津猫眼微影文化传播有限公司、优酷电影有限公司、天津联瑞影业有限公司、北京金逸嘉逸电影发行有限公司、大地时代文化传播（北京）有限公司、霍尔果斯磨铁影视娱乐有限公司等

发行：天津联瑞影业有限公司、联瑞（上海）有限公司

三、获奖信息

1. 第 69 届柏林国际电影节新生代单元入围

2. 第 15 届大阪亚洲电影节观众选择奖获奖

3. 第 39 届香港金像奖最佳电影、最佳导演、最佳编剧等 12 项提名

4. 2020 香港电影导演协会奖最佳电影、最佳导演、最佳女主角获奖

5. 2020 香港电影编剧家协会年度推荐剧本奖获奖

6. 第 4 届澳门国际影展新华语映像单元入围

工业美学视野下现实主义青春"新类型"

——《少年的你》分析

一、前言

在 2019 年国庆档电影市场的一片喧嚣之后,《少年的你》片方于 10 月 22 日在微博低调宣布影片将于三天之后正式上映。这部此前历经第 69 届柏林国际电影节退赛、2019 年暑期撤档等风波的青春电影,此次选择"淡季临时定档"与几乎"零宣发"的策略以求顺利上映,影片主演周冬雨与易烊千玺等均未在社交平台与影片定档的相关消息进行互动。然而,与片方的刻意低调形成巨大反差的是,《少年的你》定档时间一经宣布,便迅速获得了影迷与观众的极高关注度。预售票房仅用 57 小时就突破 1 亿元,首日票房 1.5 亿元,最终以 15.58 亿元的票房与 8.3 的豆瓣评分成功收官 [1],一举打破了近年来华语青春片口碑与票房难求双赢的一贯局面。此前凭借青春片《七月与安生》为内地熟知的导演曾国祥,再一次展现了自己对青春类型电影的良好操作能力。与前作《七月与安生》一样,《少年的你》也将叙事视角聚焦于"青春的付出与牺牲",并着力勾画出文本中复杂的人物关系与情感,但在此基础上,《少年的你》一片将切入点从单纯感情转移到更具现实意义的"校园霸凌"题材,并在剧作叙事、美学风格、文化深度、产业运作中继续寻求着青春类型话语的突破。

《少年的你》改编自玖月晞的同名小说。该影片以尖锐的视角与细腻的影像语言,勾勒出看似平静的校园里的另一种隐秘生态。不同于近年来内地青春电影因剧作单薄

[1] 数据来源:灯塔专业版 APP。

尴尬屡遭口碑撕裂的窘境，《少年的你》始终在艺术表达与商业类型之间寻求一种平衡：用扎实的叙事与环环相扣的逻辑来打造文本的层次感，在保证艺术质感的基础上不忘融入商业类型的运作方式。曾国祥导演体现出电影工业美学理论中"体制内作者"的创作自觉，在敏感性题材与作者性表达之间探寻着微妙的平衡尺度，最终呈现的影片既有强烈的作者风格，亦有类型运作策略，可以说为"现实主义青春"的文本书写与产业运作提供了新的可借鉴路径。

学界对于《少年的你》同样予以广泛关注。陈刚在《〈少年的你〉的社会学意义》中认为，从本片得以看到内地青春片正在从封闭单纯的自指性空间走向更加宏阔复杂的社会景观[1]；吴曼芳、郭姝南在《〈少年的你〉：现实主义电影人文主义精神的应用自觉与主动适配》一文中谈到，本片印证了创作中以人文主义作为依据的重要作用，也为未来现实主义题材商业化创作提供了更为有效的参考路径[2]；姜维在《〈少年的你〉之"主体三界说"视阈下的少年集体"症候"》中引用拉康的精神拓扑学"主体三界说"对影片中少年的自我建构进行阐释[3]；胡亮宇在《〈少年的你〉：重新开始的"青春"时间》中将文本中的时间概念提取出来对作品进行多方面的解读[4]；张煜在《释放中回归：网络小说电影改编策略研究》中将曾国祥导演的两部青春片《七月与安生》和《少年的你》作为分析案例，试图寻求网络小说电影转化中的共性和改编的新特征[5]；等等。

在影像文本之外，因涉及校园欺凌、高考、原生家庭、未成年犯罪、校园监管等诸多热点敏感话题，《少年的你》一经上映便牵扯出面向社会现实的多重讨论向度，在电影文本之外形成了新的外在话语空间。网络上引发的讨论从对未成年人应负刑事责任的年龄限定，到电影接地气的本土化塑造与影像质感，甚至到影迷解密般挖掘电影内容中不曾明确解释的"电影彩蛋"，层出不穷。影片非但没有因其题材的厚重感而失去大众关注，反而在上映之后迎来了远超定位人群的口碑爆发。在"边缘少年的

[1] 陈刚：《〈少年的你〉的社会学意义》，《当代电影》2019 年第 12 期。

[2] 吴曼芳、郭姝南：《〈少年的你〉：现实主义电影人文主义精神的应用自觉与主动适配》，《电影评介》2019 年第 22 期。

[3] 姜维：《〈少年的你〉之"主体三界说"视阈下的少年集体"症候"》，《电影评介》2019 第 22 期。

[4] 胡亮宇：《〈少年的你〉：重新开始的"青春"时间》，《电影艺术》2020 年第 1 期。

[5] 张煜：《释放中回归：网络小说电影改编策略研究》，《电影文学》2019 年第 24 期。

残酷青春"之外，影片在零宣发策略、互联网营销方式、粉丝经济成功破圈的实施路径、工业化制作与产业化市场运作的结合等方面，都成为舆论不断探讨的焦点。在电影工业与美学两个层面的交织之下，《少年的你》从文本深度、美学价值、商业策略及社会效应等几个层面，完成了对华语青春类型片的一次有力拓展。[1]

在实现娱乐价值之余，《少年的你》因其现实主题还承担了更多的社会责任与使命。电影上映后，"校园霸凌有多可怕""一起向校园霸凌说不"等话题迅速登上微博热搜，《人民日报》发声："'你保护世界，我保护你'的少年意气固然可贵，面对校园霸凌，要有零容忍的态度、切实有力的行动。"这更引发了广大观众的共鸣。与2018年的《我不是药神》一样，现实主义电影又一次通过艺术表达在现实世界中激起巨大回响。曾被认为校园中"不成问题的问题"的霸凌现象，再一次得到社会广泛的重视。《少年的你》用自身影响力引起大众对类似问题的集体反思，也赋予了电影文本之外更为深刻的意义。与此前众多内容同质化、演员流量化、用网络 IP 与媒体宣传造势的青春片不同，《少年的你》试图脱离那些滤镜化的无病呻吟，开创一种更能使观众共情的青春叙事。它是一个关于校园霸凌的故事，更是两个在泥泞中试图仰望星空的少年，彼此为伴走出困境的故事。那些晦暗底色上细微的温暖与抚慰，让人看到国产青春片能够在"讲好中国故事"的框架中带给观众真实的共鸣与长久的感动。

二、剧作分析

（一）类型叙事：戏剧性与写实性的融合

好莱坞著名剧作家布莱克·斯奈德认为，所谓类型片都有相近的故事结构，只有贴近观众心理、符合观众观影习惯的剧作结构，才能让观众反复对该类型进行选择。于是布莱克·斯奈德在《救猫咪——电影编剧宝典》一书中将传统电影剧作划为三幕十五个节拍。[2] 这十五个节拍也可以理解为是对电影三幕结构的细化，旨在恰如其

[1] 刘起：《〈少年的你〉：使命感是青春类型电影的重要维度》，《文汇报》2019 年 11 月 5 日。

[2] ［美］布莱克·斯奈德：《救猫咪——电影编剧宝典》，王旭锋译，第 57 页。

分地把故事组织在或多或少的场景和段落之中。根据表 3-1 对本片结构的梳理就会发现，《少年的你》同样参照了好莱坞屡试不爽的商业叙事结构来展开自己的剧作内容创作，并在此基础上进行了改善与创新。

表 3-1 《少年的你》情节内容与剧作节拍之对应

段落	对应情节	功能／作用
开场画面	成年的陈念注意到班上小女孩的异样，一边领读着《失去乐园》的英文，一边开始了回忆。	倒叙开始，展现整个影片的题材、类型、影调，建置主要人物的前史。
呈现主题	备战高考的场景拼接，胡小蝶跳楼，众学生拍照旁观，陈念上前盖上衣服。	交代故事发生的背景，并用悬疑感带出整部影片的主题，将"为何自杀"的问题抛给观众。
铺垫／建构	魏莱将陈念视为新的被霸凌对象；陈念在回家路上偶遇并解救小北。	构建出影片描述世界的规则，展现人物的个性、人物之间的关系。
推动／转折	霸凌三人组因为陈念说出实情被停课，三人晚上去找陈念"复仇"。	第一个故事的转折点，打破主人公平静生活的事件出现，剧情向前推进。
争执／挣扎	躲在垃圾箱里的陈念给郑警官打电话，郑警官未接。	主角在挣扎中面对意外，与自己内心发生争执（警察不会随时保护自己）。
第二幕衔接点	走投无路的陈念，选择去找小北来保护自己。	故事进入第二部分，经历了与他人的斗争和内心的挣扎之后，主人公找到改变现状的办法。
B 故事	小北每天在陈念背后护送她上学。陈念有了小北保护，两个人的关系进入新阶段。	第二阶段开启了另一条轴线，用"爱情故事"展现主人公的性格和环境，与前段有巨大反差。
游戏时间	陈念住在小北家，两个人的关系逐渐亲密和升温。	主人公在第二阶段较轻松的氛围中快速成长，体现更真实的性格，真正的敌人尚未出现。
中间点	为高考做最后的准备，陈念参加高考，小北护送，苦日子似乎快结束了（伪胜利）。	游戏时间结束，主人公迎来第二个大转折点，一个乐极生悲或者否极泰来的时刻（"伪胜利"或者"伪失败"）。
敌人逼近	魏莱一行人对陈念拍裸照，进行了最严重的欺辱。	再次用倒叙展现主人公原本的目标被对手破坏，遭遇巨大挫折。

（续表）

段落	对应情节	功能／作用
一无所有	陈念失手将魏莱推倒致死，小北提出替陈念顶罪，陈念默许。	此刻主人公跌入谷底，"一无所有"这个时机让某个人死掉，暗示旧世界、旧人物的消亡，同时为主题的升华扫清道路。
灵魂的黑夜	小北将面临牢狱之灾，陈念失去保护并深陷负罪感之中。	黎明前的黑暗，该阶段的主人公处于深渊，想不出拯救自身及周围所有人的办法，看不到希望。
第三幕衔接点	陈念决定背负起原本自己应负的责任，去警局自首，并真正面对自己，不再躲避。	故事的第三部分开始，经过了一连串的打击，主人公态度更为明确，重新出发。
结局	自首后的陈念与小北，在警车上终于面对阳光，承担责任，获得新生。	新世界诞生，不只是主角陈念个人的胜利，她没有让小北承受无妄之灾，改变了两人的命运。
终场画面	陈念保护世界（保护被欺凌的孩子），小北直视摄像头，保护陈念。	对应开场画面，表明事件的变化，强调新世界与主人公的成长。

通过以上《少年的你》剧作节拍与相应情节的对应，我们梳理出电影的剧作结构基本遵循好莱坞常用的商业类型片剧作方式，在恰当的时间通过交代叙事背景、发展主线／支线的情节与升级激化矛盾冲突，完成文本深度的逐层递进，最终指向具有社会现实意义的主题。《我不是药神》的导演文牧野说过："我觉得电影不只是文学，也是建筑学，非常需要理性的平衡。怎么吸引观众在电影院看两个小时？就是把每个笑点和泪点都打好位置，再反复去验证。"[1]《少年的你》作为一部商业电影，其剧本创作同样倾向于沿用好莱坞类型片模式：重情节，强冲突，以戏剧化的情感起伏来吸引观众的注意力。但与此同时，其在商业化的叙事模式中融入了写实性的内容展现，让改编自网络文学的虚构文本增添了现实的厚重质感与反思的深广面向。

在叙事手法的选择层面，整部电影采用倒叙和插叙的手法与线性叙事相交叉，间歇打破叙事的时空顺序，令影片节奏更加紧凑，并有效延展了故事宽度。叙事方式的多样化有助于推动观众的情绪，让观众感受到情节的张力与人物情感的波动。同时，

[1] 《一张节拍表看懂〈我不是药神〉的剧作》，编剧圈，2018 年 7 月 12 日（https://www.sohu.com/a/240845847_257537）。

在处理情节的矛盾冲突时，影片独具匠心地把悬疑片的类型特征融入剧情，例如在高潮部分以高考试卷启封与挖土机挖出尸体交叉剪辑，通过"设置悬念"的商业化叙事手法极大地增强了矛盾冲突的情绪感染力，丰富了影片的内在结构。这就令剧作文本在好莱坞式的规范化之余，通过对叙事节拍的灵活掌握增强了情节内容的收放张力，更好地调度观众情感与思考空间，提升了影片的观赏性。

在叙事背景的建构层面，本片不同于国内此前盛行的"怀旧青春片"对于代际历史的刻画或代际符号的偏爱，而选择将"高考"这一文化元素提取出来作为影片的叙事后景，开展对于其书写主体——"90后"青少年在亚文化背景下的青春记忆建构，把"校园"这一青少年必经的成长环境从以往青春片中"乌托邦式的假想地"转为暴力的发生现场，从而进行现实主义的表达。影片将故事开始的时间点设定在高考前夕，由高考这一绝大部分中国学生都会经历并印象深刻的共同事件，塑造了具有索绪尔（Ferdinand de Saussure）所称的"共时性"文化特色的叙事背景。《少年的你》最终呈现的高考前夕的校园极具真实性，在开篇便将影片笼罩在一种压抑阴郁的氛围之中：操场誓师大会上高喊的口号，耳机里重复的英语听力，校园各处以高考为关键词的标语与横幅，高高摞在课桌上遮住面孔的课本，考试结束后集体调整座位的同学们，冰冷的倒计时钟表，等等。在特殊的时间节点，镜头里每一个视觉元素都充满压迫感。高考背景让影片整体基调变得更加晦暗紧张，由此将校园霸凌带来的阴影放大，让观众通过对"备战高考"的回忆更为顺利地代入影片人物的身份与环境中，继而用立体多面的校园生态与社会环境来引发思考。

除有叙事背景的作用以外，"高考"在《少年的你》中已经作为支线中重要的文化符号充分参与到主线叙事之中，并在一定程度上论证着剧情的合理性，推动情节发展。一方面，作为霸凌事件旁观者的同学群体，正是高考复读期间承受的巨大压力令其对个人成绩以外的所有事件集体漠视，甚至在心中隐隐将霸凌视为某种奇观，通过围观与传播来达到内心宣泄的目的。而这种漠视与无所谓的态度让霸凌者群体更为肆无忌惮，促使暴力程度不断升级。另一方面，作为影片主人公的陈念，高考成为她在固有校园阶级结构中突出重围、改变命运的唯一通道，高考为她提供了贯穿始终的行为逻辑：无论母亲躲债、自己被霸凌、过失杀人找小北顶罪，一切乱象都无法改变她将高考视为自己的最高任务，或曰救命出口的行为决心。也正是因为高考，以陈念为

代表的霸凌受害者背负着比高考本身更具压迫感的现实危机。

在情节与结构设置上，恰因高考话语与霸凌主题的重叠，后者迸发出更多的暴力。这一必不可少的叙事元素，为影片带来更为紧张的内部节奏、更为凛冽的影像质感，以及文化层面更深维度的现实表达。而对剧作节拍的良好运用与叙事方式的创新，让这一现实主义青春电影没有沉湎于少年个体经历的私人化表述，拓展了类型诉求的广度与商业探索的可能。

（二）三重暴力叙事与文化逻辑

《少年的你》作为一部以校园霸凌为主题的影片，暴力是其中十分重要的叙事元素。然而影片并未只着墨于"施暴者／受害人"的二元暴力，而是将旁观同学、家长、教育部门、执法部门等各类身份的人物都放置在暴力的语境当中，"在一定程度上揭示了一种社会结构性的暴力，暴力将人物的命运联结，每一个人都笼罩在一种无法摆脱的'宿命'之中"[1]。通过对暴力多维度的刻画，影片突破单纯呈现霸凌的个体经验，而是抽丝剥茧般揭开隐藏在社会深层肌理中的种种症结，引发观众对暴力之因的追问与思索。

第一重暴力是以魏莱为首的霸凌团体对他人实施的校园暴力，与她们自身同时承受的外界暴力。除最后一次魏莱带领众人拍摄陈念的裸照之外，电影选取的视角并非聚焦于某次霸凌事件的特定性或奇观性，而是选择不分代际的日常化场景来唤起每位观众的疼痛记忆：在厕所里，魏莱等人把用过的卫生纸扔到胡小蝶的身上，陈念的椅子被泼墨水无法正常上课，陈念体育课上被排球砸到头、直接被从教学楼的台阶上推下去，在对方带着死耗子找来时无奈之下躲进垃圾箱，等等。这些暴力行为远远突破"少年"或"校园"的范畴，弥漫的是魏莱们恃强凌弱的人性之恶，是在毫无逻辑的党同伐异中呈现的无知无畏与傲慢冷漠。

在加害事件发生时，许多影片会弱化对于施暴者的形象刻画，往往将其施暴行为赋予过简的归因，如复仇、重压、反社会人格等，其中难见文本的复杂性。而《少年的你》却给每一个施暴者都设置了相应的背景，借由表面的施暴行为反向表现其背后

[1]　王小鲁、泰禾：《〈少年的你〉的观赏机制》，《经济观察报》2019 年 11 月 8 日。

隐藏的现实缘由，对其中的深层逻辑加以质问。魏莱看似暴力事件中的强者，观众却可以通过许多细节看到她同时也是暴力的受害者。父亲因其高考失利产生的冷漠态度（一年不和她说话）与魏莱找陈念讲和时谈及自己怕再度让家长失望的恐惧，都折射出她本人在家中同样承受着冷暴力的威胁，除了成绩优异值得父母炫耀以外，几乎没有存在感。我们不难通过这些细节拼凑出这个"精英家庭"的日常图景与魏莱在其中的地位：作为家庭权力结构中的弱者，长期被另一种形式的暴力压制是她一定要通过校园霸凌取得强者地位，从而获得存在感来彰显自我、表达反抗的重要原因。

同样，霸凌团伙中的罗婷长期照顾酗酒的父亲，使她对来自外界的保护极为渴望，因此对陈念能有小北保护产生恨意；徐渺则一直懦弱地生活在父亲的暴力之下，害怕被欺负继而成为她加入霸凌团体的动机，最后却依然难逃成为下一个被霸凌者的命运。施暴人个体及其身后的背景都被牢牢地镶嵌在暴力的圆环之上，由此，剧本人物塑造层面也跳出了施暴／受害、善／恶之类简单的二元划分，而是通过复杂成因的多维呈现，赋予每个人物自身善恶交织的情感逻辑。

除魏莱之外，第二重暴力是以小北为代表的朴素暴力逻辑。美国心理学家埃里克森（Erik H. Erikson）曾将12岁至20岁的青春期划定为"两性期"，认为这一阶段青少年的主要矛盾是"角色混乱"，即不断成熟的生理与越加困惑的心理产生的自我认同混乱。在这一阶段，青少年需要在社会坐标系中找到自己的定位，从而以社会认同的手段合理地追求自我；若该阶段未能形成符合社会认同的自我认同，就会产生自我认同的混乱，包括对自我的怀疑及对抗情绪等。[1] 小北作为只能靠暴力谋生的街头混混，认为自己"没有脑子，没有未来"，正体现出他未能形成符合社会认同的自我认同。身处社会底端的少年已被过早地剥夺了改变命运的资本，直到认识陈念，他才意识到只能通过教育才有阶级跨越的可能。在他羡慕陈念会读书并问出"大学毕业生能挣多少钱？"的过程中，展现的皆是自己对获得符合社会认同的自我认同的渴望。[2] 这也驱使他对陈念的态度逐渐由暴力占有转至守护，从不摘下的帽衫可视为小北克制与掩盖自己并逐渐接受社会规训的过程。直至后来暴力事件发展至失控状态，小北再

[1] 杨楼生：《景观的瓦解　文化的流变——由青春电影〈过春天〉引发的现实主义思考》，《电影评介》2019年第 5 期。

[2] 知著网：《〈少年的你〉：魏莱所代表的"暴力的文明"才是至暗隐喻》，2019 年 10 月 30 日。

次回归暴力逻辑，采取以暴制暴的方式加以反抗，均是力图在失序的环境中运用自己仅有的能力，以求达到他与陈念心中共同期待的社会认同与自我认同。正是这种期待给了小北性格转变的动机，也为他的保护行为赋予了青春情感之外更深层的逻辑。

影片向观众展示的第三重暴力，是以手机为载体的媒介暴力。在《少年的你》中，从陈念走出冷漠的人群，为自杀的胡小蝶盖上衣服开始，她便走进了魏莱等人的暴力视野之中，同时身处媒介暴力的中心。同学们作为旁观者纷纷举起手机对准死者，并将相关信息迅速传播，沉浸在某种集体无意识的"媒介狂欢"之中：胡小蝶的遗照、陈念母亲的跑路消息，这些充满恶意的信息与面孔经由手机这一媒介加以放大与扩散，每一个参与的旁观者都在进行着无意识的暴力传递。这一切被饱满的影像呈现在大银幕上，观众能够真切体会到"人人皆为地狱"的残酷情境。影片中段能看到小北始终戴着帽子以躲避监控摄像头，后段同样由魏莱用手机拍摄陈念裸照而激化矛盾，陈念激愤之下失手杀人而达到故事高潮。数字媒体时代，新技术一方面带来更为多元的话语空间，另一方面也将暴力现场进行无限度的呈现，进而催生了新的暴力形式。相比实体暴力，隐形的虚拟暴力甚至对受害者产生更为持久的冲击。媒介暴力将道德界限更加弱化，媒介受众对受害者的一再消费，往往以对受害者造成二次甚至多次伤害为沉痛代价。"电影的所有变化，都处于这种'媒介文化'革命的背景中。"[1]

"当青春成为追溯，当青春片的可写性不断扩大时，那些晦暗与伤痛的部分也成了新的书写对象。这些创伤性的体验，被重新结构为某种暴力的时空'晶体'，最终被书写成为引发广泛共鸣的叙事。"[2]《少年的你》虽以校园霸凌为主题，但显然影片文本对于"霸凌"的呈现并未局限在校园的环境中。有着社会学背景的曾国祥导演在影片中投入了多重思考，将原生家庭的缺位、校园生态的失序、教育监管的疏忽、阶级结构的划分、少年犯罪的追问、法律与情感的冲突等多层面的批判共同铺陈在影片的现实主义叙事之中。于是本片的青春话语表达并未局限在"暴力事件"的单层维度里，社会维度与人性维度的现实观照为《少年的你》在商业叙事的框架之中，成就了更为深广的文化格局。

[1] 陈旭光：《新时代 新力量 新美学——当下"新力量"导演群体及其"工业美学"建构 》，《当代电影》2018 年第 1 期。

[2] 胡亮宇：《〈少年的你〉：重新开始的"青春"时间》，《电影艺术》2020 年第 1 期。

三、美学分析

（一）城市空间：文化景观下的观看语法

城市景观作为一种整体视觉形象出现在电影作品中时，便是因为其自身蕴含的文化历史与人文性格超越了单一的"城市风貌"形态展现，而具备了文化地理学中的"文化景观"意义。"文化景观"意义在于人文地理景观可以被当作美学来审视，于是电影中的城市成了人物内在世界中被物化的美学视觉，观者可以通过这一外在形象来把握人物的生命情态与导演的艺术审美，它所形构的是一种电影文化，是一种文化价值的美学观。[1]《少年的你》的取景地重庆无疑拥有这种复杂的视觉文化景观，其自然环境山水交叠，"山城"地平面起伏而富有层次感；域内新老城区并置，桥梁密集，200 米以上的摩天楼数量仅次于深圳、香港与上海。[2] 都市丛林的城市形态下暗藏着各种不为人知的经历与生活，同样易于影片开展自己独特的青春叙事。

导演曾国祥曾说："重庆有很多大型立交桥、高楼，也有小巷子，就像个迷宫。把人物放在这里，就有一种逃不出这个地方的感觉，这有助于电影呈现出青春期难以逃避的忧郁情绪。"[3] 于是在拍摄中导演意在用真实的环境来赋予影片题材内容以外的真实质感。小北的家为棚户区的自建房，低矮简陋的住房与远处高耸闪亮的立交桥被放置在同一个全景画面中，形成鲜明的对比。迷离夜色中车流不息的高架桥，恰当地呼应着陈念与小北在泥泞中抬头憧憬的未来。陈念的居住地为拥挤密集的筒子楼，晦暗老旧的气息与许鞍华导演镜头下常出现的香港公屋颇为相似。男女主人公初次见面的玩具童车城门口，取景自重庆朝天门批发市场[4]，脏乱嘈杂的环境本就是各色人等聚集之地，也为影片中小北被小混混殴打的情节发生提供了合理性。而这些地点天然带有的无序感与故事中整洁的校园、豪华的魏莱家形成强烈的视觉冲击。"重庆这一所谓'3D 城市'独有的地理特质，极大地赋予了表述这种阶层差序可能性的外部空间。"[5]

[1] InYour 影约：《影评 |〈少年的你〉：后现代主义的青春景观》，2019 年 12 月 21 日（https://mp.weixin. qq.com/s/gBLqnkOpxIQjEZ6U8G0CLA）。

[2] 那一座城：《重庆 |〈少年的你〉为什么选择了重庆？》，2019 年 10 月 30 日。

[3] 雾都过儿：《取景地巡礼——少年的你，在重庆》，2019 年 10 月 28 日。

[4] 同上。

[5] 胡亮宇：《〈少年的你〉：重新开始的"青春"时间》，《电影艺术》2020 年第 1 期。

图 3-1 近处小北家与远处立交桥的全景

在重庆丰富的城市景观之间，影片还有意选取诸多交叉层叠的建筑元素来共同营造出一种压抑氛围，多次以景观空间暗喻人物的心理状态。男女主人公作为社会边缘群体无处发声的困境，同样借由视觉可见的建筑关系搭建完成。陈念每天放学时走下的楼梯蜿蜒曲折，而其上方是高耸的人行天桥，鳞次栉比的高楼为保护陈念的小北提供了天然的遮蔽感。取景地高盛大厦遮挡住江城的日光，陈念走在阳光下，小北跟在阴影中[1]；影片的空镜中多次同时出现层叠的立交桥、穿桥而过的地铁与桥下方的城市景观，用立体的层次表达着主角少年们难以逃脱的围困感与孤独感；陈念上学路上的长电梯与魏莱最后跌下的长楼梯都似乎没有尽头，画面语言的纵深感暗示着底层少年们幽暗无边的社会困境。导演用城市景观中错综复杂的视觉意象倾泻出无尽的压迫感，继而勾连起影片中角色与空间的相互指涉，形成了独特文化景观语境下的观看语法。

重庆在视觉上与导演曾国祥熟悉的香港城市景观有诸多共性，而作为一位从香港

[1]　那一座城：《重庆 |〈少年的你〉为什么选择了重庆?》，2019 年 10 月 30 日。

图 3-2　影片与现实场景对比

电影体系中成长的导演，其在影片中也流露出港式美学的某些特征与痕迹。在相对收敛的暴力美学以外，小北破败的房间里的美术布置与港片小混混所住的城中村别无二致，陈念所住的密集的筒子楼对应着香港电影中拥挤的公屋；陈念靠在骑摩托车的小北背后的暧昧桥段，让人联想起港片《天若有情》中刘德华与吴倩莲演绎的机车驰骋画面；陈念不让小北出门寻仇，恰似《人在边缘》中罗慧娟挡住黎明的路；市场里陈念望着鱼缸的镜头，虚实之间仿佛在致敬同样于重庆取景的港片经典《重庆森林》。在图解式的视觉设计和影调中不断流动的霓虹光斑之外，影片整体对于边缘人投以关注的精神气质，同样寄托着某种似曾相识的港片情怀。

两座城市的真正共鸣由此构架：一面是现代的都市景观，一面是真实的市井生活，繁华与陆离下的真实人生恰由两种气息彼此渗透——阴沟与星空共生，苦涩与憧憬同在。贴近现实的叙事空间为文本讲述提供了更高的可信度。借此，曾国祥导演将作者化的美学追求与艺术表达潜藏在富有深意的影像语言之中，既保留了作品中独

特的"港味"，同时又成就了本土化青春话语的良好实践。

（二）镜头美学与影像寓言

曾国祥在采访中曾说："《少年的你》和《七月与安生》是完全不同的故事，但唯一相同的，是对于情感细腻的表达。"[1] 于是"用情绪感染观众"的作者风格在本片中得以沿袭，视听语言配合着现实感突出的主题，在昏暗阴沉的色调中大量使用特写与近景镜头、手持晃动摄影，以求在保持叙事真实感的基础上，强化对角色内心与情感的展现，并使整体氛围沉浸在"失去乐园"的惆怅之中。

贝拉·巴拉兹（Béla Balázs）在其著作《电影美学》中称："我们能在电影孤立的特写里，通过面部肌肉的细微活动，看到即使是目光最敏锐的谈话对方也难以洞察的心灵最深处的东西。"于是在电影中，观众数次通过特写镜头凝视着男女主人公不断被破坏的身体和脸庞。特写镜头带来的直观视觉冲击与心理压迫感，让人得以从这些伤痕满满的面孔下感受少年们直面世界的隐忍与艰辛。周冬雨饰演的陈念多次用不同场景下的流泪来表达人物状态的层次，向观众传递着角色不断深化的痛苦情绪与复杂心理，同时用被放大的眼泪消解着暴力的程度。小北第一次与陈念见面时他正被小混混缠住手臂，特写镜头下的鲜血与眼神表达出人物难以被驯服的个性；影片后段二人被迫分开之际小北被警察抓走，人物同样动弹不得的身体语言与相遇时的境况极为相似，然而俯拍特写镜头下小北的眼神却与此前截然不同：由不羁变为甘愿，奋力反抗转为自我牺牲。影片最后的探监段落，陈念与小北笑中带泪的面部特写在玻璃中叠化，暗喻着哲学家拉康所称的自我与他者的镜像共生；两人都将"爱"作为他们所认同的"大他者"，在立交桥的分界路口处，两人同时走向了同一方向，实现了作为少年统一的"自我"建构与"自我"的成长与救赎。[2]

特写镜头的巧妙运用使得非语言符号传递出远胜于语言的情感浓度与感染力。在《少年的你》中，"人物的脸部不再是一种自然之物，而是被导演建构成一种特有的美学符号。面部特写作为理解电影的视觉关键性因素，不只表现出一种与外部世界的

[1] 中国电影资料馆：《〈少年的你〉：青春期的"刺客列传"》，2019 年 11 月 1 日（https://baijiahao.baidu.com/s?id=1648955305334996106&wfr=spider&for=pc）。

[2] 姜维：《〈少年的你〉之"主体三界说"视阈下的少年集体"症候"》，《电影评介》2019 年第 22 期。

图 3-3 《少年的你》中主人公特写镜头

空间关系，而且代表着一种向内生长的情感性关系"[1]。在特写镜头下，我们能够清晰地捕捉到少年们细微的情绪流露与转变：陈念最初的恐惧在被小北保护后得以暂时缓解，继而隐忍中被警察紧追真相又展现出难掩的痛苦与愤怒；小北的眼神也从夜色下奋力抵抗的不羁与孤独转变为潮湿光线里自我牺牲的甘愿与决绝，最终二人共同借由他者完成了自我成长。"推得很近的摄影机直指面孔上压抑不住的细微部分，并且能拍摄下意识的东西。"[2] 富于象征意味的特写镜头不断向观众渗透着暗潮涌动的情感，在那些稍纵即逝的嘴角弧度与复杂眼神对面，观众在凝视的过程中完成对角色现实处境的深切共情与情感心理的多重想象。

手持摄影的大量运用也成为本片一大美学特色。20 世纪 40 年代的意大利新现实主义已开始采用大量的实景拍摄、特写镜头、摄影机跟拍等方法促使影片充满纪实性的影像风格，目的是希望借由传统场面调度的消失来更为充分地展现"平民化"的情节。[3] 作为一部同样以反映现实弊病为初衷的青春片，《少年的你》采用了大量的跟拍与手持摄影，一方面增强了观众主观视角下的写实感，另一方面以风格化的影像语言营造着人物青春期特有的不安与焦虑情绪，恰当地服务于影片叙事。摄影指导余静萍曾凭借《七月与安生》被提名第 39 届香港电影金像奖最佳摄影奖，她在与曾国祥导演的二次合作中商定继续采用手持摄影，是因为"手持摄影有一种呼吸感，可以给人一种不确定、不安定的感觉。我们希望拍片的节奏是跟随演员，尽量不要给他们限制"[4]。于是观众从最初的高考话语中便感受到晃动的手持摄影迅速扫过种种校园景观，试卷、书本、黑板、操场，这些高考元素无一不展现着学生们备考期间的焦虑情绪，压抑感随之笼罩全片。陈念被霸凌时的心态越痛苦愤怒，镜头的晃动程度也随之越强烈。在影片后半部分众多情节冲突迭起的段落，灵活的手持摄影更让摄影师得以随时控制自己与演员的距离，近乎精准地捕捉到人物的真实状态。

[1] InYour 影约：《影评 | 〈少年的你〉：后现代主义的青春景观》，2019 年 12 月 21 日。

[2] [匈] 贝拉·巴拉兹：《特写（1930）》，安利译，载李洋主编：《电影的透明性——欧洲思想家论电影》，郑州：河南大学出版社 2017 年版，第 70 页。

[3] 郑亚玲、胡滨：《外国电影史》，中国广播电视出版社 1995 年版，第 152 页。

[4] 影视工业网：《易烊千玺的表演，改变了拍摄方式 | 〈少年的你〉摄影指导余静萍专访》，2019 年 11 月 17 日。

（三）现实主义青春电影类型创作策略

近年来青春电影中的话语表达开始有了明显的转型：从以"爱情"为核心关注自我的青春怀旧表达，转变为以"成长"为核心关注时代与社会的现实主义青春书写。比如，《嘉年华》冷静讲述了未成年性侵事件中的种种困局，《狗十三》书写了少女被成人世界规训后的被迫成长史。现实主义青春片的创作者不惮于直指社会问题，而且触及成长的坚硬与残酷。然而，这样拥有现实指涉的青春电影在内地市场往往难以获得票房与口碑的双赢。比如，同在2019年上映的现实主义青春片《过春天》，虽成为小众口碑佳作，却仅收获995万元的惨淡票房[1]，难逃"叫好不叫座"的尴尬局面。令人意外的是，此前经历多次退赛及撤档风波的《少年的你》，却以15.58亿元的票房顺利收官，同时凭借良好口碑入围第39届香港金像奖等重量级奖项。显然，导演曾国祥在标准模糊的官方框架之中找到了恰当的表达方式，也"在试探中完成了对极其微妙的界限的把控"。不同于以往"现实主义青春电影"直白地书写社会现实与人性灰色地带的叙事方式，《少年的你》选择了类型电影的创作策略，试图在艺术表达与商业价值之间寻找一种平衡。

叙事策略上，《少年的你》采取强烈情感叙事构架起整部影片，不同于《狗十三》的尖锐刺探或《嘉年华》的冷静记录，本片将被欺凌者陈念和救赎者小北的情感高度放大为故事前景，在数次递进的欺凌与反抗／保护中，影片用少年间的深情包裹着现实的残酷。与许多青春片过度美化或无病呻吟式的情感书写不同，陈念和小北二人的感情被看作跳脱了传统青春片中爱情描写的矫揉造作，于困境中结盟的两人相互温暖、陪伴、扶持与救赎，这样复杂的情感已超越"爱情"的范畴，屡屡被解读出青春片感情叙事的新义。文本中两人的复杂情感看似出于偶然，实则符合逻辑——被家庭抛弃，被同伴欺凌，这些经历令二人在各自的社会关系上越加孤绝，而正是残酷现实中的共性遭遇成就了这段互相依赖的特殊情感。这种感情关系的塑造既为影片的校园霸凌叙事提供了铺垫，又与主题紧密相连，从而使暴力和情感交织成全片两条重要叙事脉络。其中暴力被呈现得越真实，两个少年的情感连接就越合理；两个少年的情

[1]　数据来源：灯塔专业版APP。

感越动人，电影对暴力、制度、冷漠等成人世界的种种问责就越深刻。[1]用两个少年之间的关系勾连出少年群体与成人世界的关系，这是《少年的你》隐藏在青春故事背后的完整逻辑。将情感前置包裹尖锐社会议题的叙事策略，也让《少年的你》能够在类型性和作者性之间找到一种良好的平衡，从而实现现实主义题材的软着陆。

在用情感叙事消解暴力浓度的同时，《少年的你》也融入商业化的类型语法来提升影片的可读性。比如在影片的剪辑当中，多种剪辑方式的使用让影片的叙事节奏更为灵活多变，也让观众在密集的压抑感中感受到剪辑带来的更丰富的观影体验。影片开场用多剪辑点的快速切换迅速交代故事背景，提升节奏的同时营造出平静校园下青春隐秘的慌乱与躁动。第二篇章小北开始保护陈念的段落："在剧本中是按传统的处理方式，这场戏结束接下一场戏。但整体剪辑完之后觉得太长了，节奏也不太行。"[2]于是剪辑师将原素材全部打散，采用交叉蒙太奇呈现小北和陈念并行于光明与阴影之中，一明一暗的色调对照着彼时少年们的真实处境：光明与黑暗共生，彼此却不曾远离。在《少年的你》中，我们能够看到青春片似乎与某种程度上的悬疑片做着类型糅合的尝试，而跨类型的融合则更有助于调动不同类型中"类型愉悦"的内容。影片开篇即采用碎片化剪辑迅速交代故事发生的背景，校园之中潜藏的慌张与躁动形成的悬疑气氛将观众迅速带入情节之中。影片最大的冲突——杀人事件的呈现，直接采用非线性剪辑打破常规叙事进程：一边是高考试卷拆封，另一边是挖掘机翻出尸体，配合影片整体阴沉晦暗的色调，营造出高浓度的悬疑氛围，将观众心中的紧张感推至最高处。《少年的你》将悬疑元素贯穿在叙事之中，形成了青春片糅合悬疑元素的独特风格。也通过对"类型愉悦"的良好操作适时调节了观众的观影体验。

陈旭光在"电影工业美学"理论中提出："（新时代中国电影）秉承电影产业观念与类型生产原则……最大限度地平衡电影艺术性／商业性、体制性／作者性的关系，追求电影美学效益和经济效益的统一。"[3]曾国祥作为更成熟的香港电影工业体系培养的电影人，无论是用情感包裹尖锐现实议题的叙事策略、巧妙运用现实地理空

[1] 宋诗婷：《〈少年的你〉：关乎现实，无关流量》，《三联生活周刊》2019 年 10 月 31 日。

[2] 影视制作：《交叉蒙太奇、音乐辅助剪辑……〈少年的你〉剪辑师张一博专访》，2020 年 1 月 22 日（https://mp.weixin.qq.com/s/s3zI7rEfwhGI_1UmcAposg）。

[3] 陈旭光：《论"电影工业美学"的现实由来、理论资源与体系建构》，《上海大学学报（社会科学版）》2019第 1 期。

间打造的观看语法，还是大量特写镜头与手持摄影织就的影像寓言，或是融合多种类型、调动各种"类型愉悦"元素满足观众的观影快感的尝试，都体现了《少年的你》的创作恰恰是符合"电影工业美学"原则的良好实践。青春类型电影的这种创作方式，既保持了现实主义的时代感，又提升了影片的观赏性，收获艺术口碑与商业佳绩的双赢。

四、文化分析

（一）亚文化主体的青春话语与银幕景观

2013 年，由赵薇执导的电影《致我们终将逝去的青春》凭借对"80 后"集体青春记忆的刻画成功收获 7.2 亿元票房，并由此开启了此类国产青春片持续近 5 年的商业热潮。当红明星参演、网络 IP 改编、代际符号堆积、流行文化的融入，成为这一时期青春片的几大关键词。这些以"80 后"作为叙事与消费主体的青春电影大多围绕"那些有关过去的以及有关过去的世代转折的"假想性回忆展开讲述，符合弗雷德里克·詹姆逊（Fredric Jameson）所谓"怀旧电影"的种种特征。在詹姆逊眼里，怀旧电影对于历史的再塑总因其"新的美感模式"而将真实历史拒之千里，所谓的历史之写实不过是反证着"往昔本身是永远不可企及的"。[1] 这些以爱情叙事为主线的怀旧青春电影，似乎在内地市场找到创作的万能模板，大多抛却所属身份或社群对于社会与时代中种种严肃命题的回应，刻意放大或美化青春的无因与浪漫。银幕中的"80 后"主人公们也往往身处当下对过去开始回望与追忆，彼时的当下正是这一代际群体处于人生而立之年的前后阶段，初出校园的理想与现实的种种压力产生冲撞，电影中被美化的青春恰好成为失意现实的庇护所，为同样是"80 后"的主要观影群体提供了现实烦恼的假想性抚慰。

与"怀旧电影"呈现的青春叙事明显不同的是，从 2016 年《七月与安生》开始，国产青春片开始了自己的类型改写，出现了青春类型电影的另一种呈现样貌。《闪

[1]　赵彬：《想象的抚慰和症候的再现——论当下怀旧青春片》，《北京电影学院学报》2016 年第 1 期。

光少女》（2017）、《狗十三》（2018）、《嘉年华》（2018）、《过春天》（2019）、《少年的你》（2019）等青春片相继面世，它们不再试图"以怀旧视野洗净青春岁月的创痛"[1]，而是更为直接地呈现青春时期特有的兴趣、困惑、恐惧与伤痕。究其背后的社会文化之因，不难看出正是"90后"开始取代"80后"，逐渐从旁观者与被观赏者的身份转变为文化创作与呈现的主体。其与"80后"的代际差异形塑了两代人整体价值观的变迁，也影响着青春片人物形象与创作思路的内在转型。"90后"作为网生代的第一代人，集体记忆的缺失让其索性不再沉迷于代际共同回忆的构建，而是更善于呈现个人化的感性世界。[2] 在新媒介时代，"90后"选择青年亚文化取代此前似是而非的流行文化作为青春电影中的主要表现对象，走出模式化的故事结构，更多展现出与主流话语和权威力量的冲突与抵抗。

"亚文化"（subculture）最早由芝加哥学派在20世纪40年代提出，青年亚文化作为亚文化的一个类型，是以青少年群体为文化主体，反映青少年群体在主流文化之外形成的群体性社会体验、心理结构，具有抵抗性、风格化、边缘性的显著特征。[3] 在以"90后"为文化主体的青春电影中，我们能明显看到"抵抗"开始取代"怀旧"成为主要叙事元素，进而成就了亚文化视野下青春景观不同的关注面向。无论是《狗十三》中李玩不曾获得的来自父权的理解，还是《过春天》中佩佩无处获得的自我认同，这些电影以青春片为底色，通过年轻人在成长中与社会、文化、父权、资本发生的碰撞与矛盾，来完成对社会的审视。在抵抗的姿态中，青少年不再如怀旧电影一般因留恋昨日而抗拒成长，反而因为对青春期创痛的直白剥露，在被规训的过程中直面自我，"抵抗"本身成为成长叙事的重要推动力。"当下"亦不再作为回溯往昔的时间坐标，而是作为对成长中片断性体验做出表达的时空场域，或是"青少年在童年与成人之间一个暂时的文化栖息地"[4]，并由此开启未来。

《少年的你》一片同样带有强烈的青年亚文化特征，无论是对校园暴力的呈现还

[1] 戴锦华：《电影批评》，北京：北京大学出版社2004年版，第163页。

[2] 李思思：《"后青年亚文化"时代的中国电影解读》，《当代电影》2018年第5期。

[3] 杨楼生：《景观的瓦解 文化的流变——由青春电影〈过春天〉引发的现实主义思考》，《电影评介》2019年第5期。

[4] 尹敏捷：《谢幕与登场：基于代际价值观演变视角的青春片风格转向研究》，《电影新作》2019年第6期。

是对青少年犯罪的表达，都是青少年作为相对弱势的主体对成人世界进行的自我反抗。陈念和小北分享着"边缘群体"的阶级共性，以不同形式被成人世界抛弃的他们试图重塑自我认同，在此过程中却面临其他学生家长、校方、警方等成人世界共同编织的重重阻碍，使其无法顺利通过高考摆脱困境，到达"成年"的彼岸。有学者曾指出，好莱坞青春片类型语法即是基于"青少年—成人"这对稳定关系，来塑造成人世界主导价值观和青春叛逆亚文化之间的紧张感。[1] 以《少年的你》为代表的把"90后"作为叙事主体的青春电影，正是国产青春片在对好莱坞青春类型进行本土化创作的过程中，对类型语法范式的探索与再现。

随着青春怀旧电影的热度逐渐退潮，华语青春片的叙事主题也在发生转折性的变化：由真空气泡中的滤镜化回忆，转为更能与时代现实相呼应的社会话题。我们从《少年的你》中可以更加明显地看到这种现实主义创作倾向的转变：在表现亚文化与主流文化的冲撞之余，影片还通过对以往弱化的青少年所处成长环境与社会现实的关注，扩展了青春类型文本的解读空间。这部聚焦校园霸凌案件激起的一系列社会冲突的影片，首次将高考、校园监管、阶级结构、少年犯罪、公权力运用等社会议题共同纳入青春类型片的框架。其中虽不乏暧昧情感、暴力斗殴等"常规"青春片元素，但在"改写"过程中，影片始终着眼于现实基础上少年无可逃避的成长困境，爱情也不再是青春叙事的母题，而是退居为成长叙述的一部分，陈念们的最高目标越加清晰地指向自己的前途与未来。曾国祥导演延续了前作《七月与安生》中的"反青春"风格，在本片中通过对残酷现实的描摹、青少年主体意识的找寻和人性中无解之惑的质问与表达，将成长叙事的层次感刻画得更加丰富。《少年的你》"找到了一个绝佳的平衡点，关注当下社会现状与个体经验，从而重新打造青春电影的类型化元素，在商业市场与艺术特色间谋求对残酷青春的浓烈关怀"[2]。

《少年的你》通过电影文本与社会现实完成互动，试图开创一种更真实的成长叙事来实现青春类型电影的作者化表达。从这个意义上来讲，《少年的你》不仅塑造了以陈念与小北为代表的少年们终于历经困境走向成年的青春故事，也许同时标志着内

[1] 梁君健、尹鸿：《怀旧的青春：中国特色青春片类型分析》，《电影艺术》2017 年第 3 期。

[2] InYour 影约：《影评 |〈少年的你〉：后现代主义的青春景观》，2019 年 12 月 21 日。

地青春类型电影正在迎来自己的"成人礼"。"内地青春片正逐渐告别狗血、浅俗、标签化和程式性的青春美学，试图呈现更真实、更复杂的青春成长，正在从封闭单纯的自指性空间走向更加宏阔复杂的社会景观，从吟咏个体悲欢到触摸和影响社会现实。"[1]《少年的你》超过15亿元的票房表现同样证明，内地青春类型电影可以很好地融合商业诉求与作者化表达，"现实主义＋类型融合"的创作策略拥有良好的市场前景，亦为青春片类型拓展提供了良好借鉴。

（二）生产与消费：偶像策略与粉丝文化

2019年的国内电影市场同样不乏偶像明星的身影，然而许多商业影视作品虽然票房成绩尚可，部分偶像明星低劣的演技、敷衍的态度，明星本人与角色本身的巨大割裂产生的"违和感"，都难逃大众的诟病。偶像的启用变为商业机制下的一把双刃剑，可能迎来小部分粉丝影迷，也可能同时失去更大部分的真实观众，由此给片方在主演选择上带来了更大的考验。

《少年的你》成为2019年现象级电影之后，发酵而来的话题中不少是围绕着流量明星易烊千玺的。年少成名、参演时已为娱乐圈顶级流量明星的他选择《少年的你》开启大银幕首秀，非但没有遭遇观众对其演技的质疑，反而收获颇多积极评价。在片中易烊千玺的造型刻意剥去明星光鲜的外衣，也隐含着主创希望让观众越过偶像颜值体会到角色的内心与情感的创作心思。监制许月珍在采访中说："很喜欢易烊千玺在这个年纪身上真实显露的东西，再换一个大一点的演员，可能就没有了。"作为年少成名的偶像明星，其自身气质中的某种不安与拼命，和小北这一角色的赤诚与不羁，在"少年"的框架之中进行着极好的融合。无论是和残酷生活对抗的不屈，和陈念单独相处时的天真，还是决定替陈念顶罪时的坚决，在警察局看到陈念被欺辱时的愤怒与伪装，以及最后男女主角无语对望时流露出的如释重负与五味杂陈，易烊千玺作为偶像明星与电影角色相互成就，无疑为影片里小北这一角色演绎了可圈可点的高光时刻。

"自大众媒介开启轰轰烈烈的'造星'运动以来，演员、歌手、网络红人等娱乐

[1] 詹庆生：《〈少年的你〉：青春片的一次"成人礼"》，《中国电影报》2019年11月6日。

化明星被包装成万众瞩目的偶像，成了'世俗的乌托邦中的新神'。而当明星作为消费型偶像取代生产型英雄成为人们崇拜的主要对象时，作为'过度的大众文化接受者'的粉丝也就此粉墨登场，并制造出一场场令人惊叹的消费奇观。"[1] 的确，对偶像明星易烊千玺的大胆启用，让《少年的你》在商业收益上迅速见到成效。官宣定档后 57 小时预售票房便迅速突破 1 亿元，最终以 1.5 亿元的预售佳绩收场。灯塔用户画像数据显示，《少年的你》受众群体中女性占比超过 70%，可以看出女性群体是本片的主流受众，而这其中不乏易烊千玺的大量粉丝。如果说粉丝群体只是影片受众的一部分，无法起到决定性的作用，那么在临时定档、几无宣发的前提下，《少年的你》跻身猫眼平台"想看"人数历史第四，105 万的想看人数中，25 岁以下观众占比超过 75%，1.5 亿元的预售佳绩更无疑对影片后续引流起到了关键作用。

美国学者约翰·费斯克（John Fiske）是最早研究"迷"（fans，"粉丝"）文化的学者之一，他提出大众文化迷是一个具有主动性、创造力和生产力的群体。[2] 传统的粉丝经济主要是粉丝围绕明星或媒介文本而产生的消费行为，粉丝主要作为单纯的产品消费者。而约翰·费斯克认为，大众文化迷虽然是媒介文化工业中相当特殊的预先消费、重复消费和额外消费的主体，还应将其视为一种另类的生产者，而且在某种意义上还是介于生产者和消费者之间的代理人。[3] 此种论断在此次粉丝对偶像易烊千玺的支持中可以直接得到见证：为了易烊千玺参演的影片大卖，粉丝各出奇招参与到宣传环节，除自身群体以外更希望驱动潜在观众群体贡献票房。从柏林国际电影节开始，粉丝就开始积极配合影片的宣发节奏，把应援做到德国，在柏林地铁上投放自制应援海报广告。在国内更是大量参与线上和线下宣传、首周包场等一系列活动，成了推动影片票房的重要力量。[4] 截止到影片下映，粉丝组织总包场数为 4 552 场，总出票数多达 34 万张。与此同时，粉丝们开始自发地以社群形式向外界提供自制的宣传

[1] 蔡骐：《社会化网络时代的粉丝经济模式》，《中国青年研究》2015 年第 11 期。

[2] 张潇扬：《新媒体语境下的中国"迷"文化研究——基于约翰·费斯克的大众文化研究视角》，《山东社会科学》2015 年第 6 期。

[3] 郝延斌：《媒介工业与粉丝经济》，《河南社会科学》2015 年第 8 期。

[4] 杨雪：《"少年的你"极限定档后成功落地，宣发做对了什么？》，数娱梦工厂，2019 年 10 月 30 日（https://mp.weixin.qq.com/s/cftCx9ZzLgOGBqC0EAmzCg）。

物料，并通过向自媒体 KOL 赠票、公益活动等集体行为来引发广大非粉丝观众对影片的关注。[1] 电影上映不到半天，淘票票、猫眼和豆瓣上涌进了上百条好评，"易烊千玺""四字弟弟""小北"等关键词不断闪现；在微博上，"易烊千玺演技""易烊千玺吻戏"的热搜也是高居不下。在粉丝的卖力宣传下，易烊千玺的微博粉丝在电影上映之后激增，这无疑给电影带来了更大的关注。由此亦可见，"在社会化网络构建的传播生态中，粉丝已开始全方位地参与至文化产业链中"[2]。

随着微博、微信等自媒体技术的快速发展以及媒介融合趋势的加剧，大众文化迷以一种参与、互动、创造的形象出现，不仅呈现出鲜明的本土特征，也不断生产创造着当代中国的流行文化，已成为大众日常生活中重要的文化表征和社会现象。[3] 作为青春类型电影，《少年的你》采用的偶像策略，既很好地利用其偶像身份自带的巨大粉丝群体，在影片开跑之初扩大宣传范围，收获流量带来的票房价值，又通过易烊千玺展现出的出色表演能力，成功发酵口碑，带动更多潜在观众走进影院，更使自身在传播影响力上远远超越了之前青春片口碑佳作《狗十三》《过春天》等，实现了青春类型传播层面的积极拓展。[4] 需要承认的是，粉丝经济和流量红利确实能够助推影视作品，前提是作品要达到一定的工业品质和情感诉求。与人们生活经验与审美要求过于相悖的作品，未能通过内容本身与观众建立交流并使之获得情绪满足的作品，依然面临被市场抛弃的风险。[5] 玩转粉丝经济固然能够取巧，但众多"当红偶像未能拯救糟糕作品"的前车之鉴也让电影主创意识到，下沉到内容本质，发酵口碑调动主动传播才是影视作品商业价值开发最为长效稳定的策略，也只有通过扎实的工业制作与独特的美学风格相结合，才能实现青春类型电影艺术与商业的共赢。

[1] 华言不巧语：《北大学生研究易烊千玺粉丝之后发现……》，2020 年 1 月 17 日（https://mp.weixin.qq.com/s/jeI6NGjGlktW1wFqq1mANg）。

[2] 蔡骐：《社会化网络时代的粉丝经济模式》，《中国青年研究》2015 年第 11 期。

[3] 张潇扬：《新媒体语境下的中国"迷"文化研究——基于约翰·费斯克的大众文化研究视角》，《山东社会科学》2015 年第 6 期。

[4] 刘起：《〈少年的你〉：使命感是青春类型电影的重要维度》，《文汇报》2019 年 11 月 5 日。

[5] 刘婧：《〈少年的你〉：亚类型的完善和流量明星的新可能》，光明网，2019 年 11 月 13 日。

五、产业分析

（一）监制型制片人：电影工业美学的本土化实践

陈旭光曾在"工业美学"理论的生产机制分析中，着重谈到"监制"这一角色在中国电影工业体系内的作用，认为其是中国电影创作由"导演中心制"向"制片人中心制"过渡的独特产物，是不同于好莱坞工业机制的中国电影工业美学理论需要特别关注的对象。[1]《少年的你》一片的成功同样离不开监制许月珍对这一作品的整体把握。本片是许月珍继《七月与安生》后与导演曾国祥的第二次合作，曾作为陈可辛的金牌监制的她，有着近30年的从业经验，担任监制的不少影片，如《甜蜜蜜》《投名状》《武侠》《十月围城》《中国合伙人》等，都取得了叫好又叫座的佳绩。在与曾国祥合作的两部影片中，同样需要她以专业的视角来对待文本选择、内容把握、商业运作等电影全产业链中的每一个环节。

在电影项目的选择上，许月珍认为：感性上，要看作品里是否有想要对这个世界传达的东西，产生创作冲动；理性上，虽然不要求其必须是一个商业片，但起码要有商业片的结构，能跟观众沟通，传递的是大部分人在乎的、有情感诉求的内容。[2]许月珍"艺术与商业并重"的想法也正符合电影工业美学理论所提出的"常人之美"与"个性之美"并存，符合"类型生产"与"艺术创作"共建的新时代中国电影的创作原则。[3]在《少年的你》的团队搭建层面，许月珍选择沿用《七月与安生》的原班制作团队，除了导演曾国祥之外，还有林咏琛、李媛、许伊萌和吴楠的剧本支援模式，以及摄影指导余静萍、造型指导吴璐、声音指导黄铮等。许月珍曾表示，在组建团队时首先考虑的是班底的匹配度，这种匹配度体现在对作品有认同感且专业化的团队共同为导演的艺术风格营造最有效发挥的整体环境。

作为监制，许月珍和导演曾国祥始终保持着良好的合作氛围。在被问及监制是否和导演产生过分歧时，她坦言："说实在话，我们没有特别大的分歧，因为项目都是

[1] 陈旭光、李卉：《电影工业美学再阐释：现实、学理与可能拓展的空间——兼与李立先生商榷》，《浙江传媒学院学报》2018年第4期。

[2] 详见附录：《〈少年的你〉导演和监制访谈》。

[3] 陈旭光：《论"电影工业美学"的现实由来、理论资源与体系建构》，《上海大学学报（社会科学版）》2019年第1期。

共同决定做或不做的，已经有了一个根本的共同认知，中间产生的小的分歧我们会通过创作会议去解决，小的分歧我会让导演去决定，因为他才是导演和作者。"对导演艺术创作的风格与意见的尊重，以及凭着自身多年经验对项目整体运营的拿捏，作为监制式制片人的她在项目实施过程中，形成了一种"制片人中心制"和"电影作者论"的平衡。工业美学理论认为："类型电影应是建立在观众与制作者普遍认同和默契认同的基础上，是导演与制片人、观众等共同享有的一套期望系统、惯例系统。"[1]二人共同"以理性、标准化、规范化的工作方式，游走于电影工业生产的体制之内，服膺于'制片人中心制'但又兼顾电影创作艺术追求"。《少年的你》作为青春类型电影取得的成功，正体现了"制片人中心制"与"体制内作者"的良好实践与共谋。

（二）出品与发行：多方资本助力提升营销附加值

灯塔专业版数据显示，影片的主出品方包括河南电影电视制作集团有限公司、拍拍文化传媒（无锡）有限公司（以下简称"拍拍文化"）、深圳市中汇影视文化传播股份有限公司（以下简称"中汇影视"）、天津磨铁娱乐有限公司、我们制作有限公司、喀什嘉映文化传媒有限公司 6 家。其中，我们制作有限公司由香港导演陈可辛与其创作团队创立；拍拍文化为《少年的你》制片人许月珍和导演曾国祥共同持股的公司，持股比例分别为 46% 和 27%，分别为公司的第一、第二大股东；同属出品方之一的天津磨铁娱乐有限公司也是拍拍文化的股东；中汇影视的背后则有原盛大文学 CEO 侯小强，该公司曾出品了《嫌疑人 X 的献身》《快把我哥带走》等热门影片。影片宣布定档后，中汇影视便举行了包场活动，中汇影视创始人侯小强也在微博上持续为电影助威。[2]

主出品方之间的相互了解与配合保证了投资方对作品拥有较高的把控能力，电影人管理的传媒公司相对更了解电影产业的运作过程，也从侧面为影片品质奠定较为良好的基础。在这样的投资力度下，电影制作成本在 1 亿元左右，但首映当日票房突破 1.46 亿元，首日票房已经回本。截至 2019 年 12 月 8 日，《少年的你》正式下档，累

[1]　陈旭光、张立娜：《电影工业美学原则与创作实现》，《电影艺术》2018 年第 1 期。
[2]　影视数据官：《数解 |〈少年的你〉为青春校园类型片正名》，2019 年 11 月 13 日。

计票房达到 15.58 亿元，并在 45 天的排片中成功斩获 17 天单日票房冠军。

除以上 6 家主出品方外，《少年的你》还有 12 家联合出品方及 7 家联合发行方，其背后的资源优势也十分强大：不仅包括阿里影业、猫眼微影、优酷电影、淘票票，还有横店影业、大地时贷、金逸嘉逸等公司。这些联合出品方与发行方涵盖了内容公司、院线资本、票务平台、整合营销公司等多个领域，通过其掌握的资源优势进行多家联动，进一步推动《少年的你》实现更大的曝光度。和《少年的你》同期上映的《双子杀手》与《沉睡魔咒 2》口碑均不如预期，国庆节后电影市场产生一定的供给缺口，《少年的你》借势上行，口碑迅速发酵。在影片口碑对观众持续产生影响力的同时，该片的出品发行方共同助力，成为提升票房的重要力量，并协力运作以实现营销附加价值最大化。[1]

（三）口碑制胜："内容为王"时代的票房逆袭

《少年的你》虽以 15.58 亿元的票房成功收官，但回溯其上映过程则难称顺利。2019 年年初，影片入围第 69 届柏林国际电影节新生代单元，随后影片官方却宣布因"后期制作尚未完成"无法展映，临时退赛。2019 年 6 月 24 日，片方称因制作完成度和市场原因选择撤出原定暑期档。由于牵涉敏感话题，历经临时退赛、撤档等一系列波折，《少年的你》也因此错失暑期档、中秋档和国庆档三个重要档期，直到 10 月 22 日，官方突然宣布影片于三天后登陆各大院线正式上映。作为一部现实主义青春电影，《少年的你》与同期商业电影相比，定档前宣传造势范围与力度相差悬殊，但凭借独特的后续宣传模式、口碑营销与社会话题持续发酵，成功将撤档的劣势转化为优势，最终实现票房逆袭。这些做法具有一定行业启示性，值得后来者学习借鉴。

1. "零宣发"："裸映策略"与逆势爆发

作为一部投资过亿、金马奖主创班底打造、流量明星参与的商业影片，所采用的"零宣发"战术在国内院线上是十分罕见的。一般而言，提早定档带来的好处显而易见：为影片宣传争取的时间越长，辐射的观众越多，其票房号召力相对就越大。然而，《少年的你》作为一部涉及敏感题材的影片，片方将"安全性"的考量放在了首

[1] 第一财经：《资本助推流量明星逆袭，〈少年的你〉成票房黑马》，2019 年 10 月 29 日。

位，最大限度规避宣传过程中可能出现的各种问题：一旦无法平安上映，所有宣发收益皆为空谈。定档后，片方也未举办大规模线下活动，线上宣传也多依靠影迷之间的自发传播。

然而，上映过程的多舛波折与宣传采取的"裸映策略"却让《少年的你》得到了意外的更多关注。接连不断的小道消息吊足了观众的胃口，伴随而来的惊人预售票房以及火热的话题度，让外界对电影的期待值不降反升，一直维持到上映前。更为有趣的是，"零宣发"的这种做法，本身也成了一个重要的话题点。上映前后微博、微信公众号等渠道上发表的许多文章，都选择其作为重要的切入点。而影片零宣发的"特征"引发了另一个维度的讨论，引导观众追溯它"坎坷的历史"、期待影片本身的质量，无形之中发挥了非常自然的宣发效果。[1] 一种"解禁"式的刺激感令观众与整体市场处于极度兴奋的状态，票房只待初期传播后的爆发。

2. 口碑制胜："内容为王"下的票房逆袭

对传统青春电影题材的突破与几番撤档的经历，在今天的电影市场上，往往只是营销的手段，并不天然地意味着内容和品质的惊喜。2013年至2019年，票房超千万元的42部青春片中，《少年的你》以豆瓣8.3的评分高居榜首，而将近62%的青春片的豆瓣评分不及格。一部电影的口碑已经成为其后续票房的极为重要的影响因素。数据统计显示，截至2019年10月30日，电影《少年的你》上映6天就揽获60多个热搜，成为影响力超92%的娱乐事件。在电影上映期间，宣传与传播的人群中不乏张译、刘嘉玲等演艺界明星，王小帅、陆川等知名电影人，李银河、易中天等社会文化名人。据不完全统计，超过70位名人明星与史航、柏邦妮等上百位微博大V对电影公开表示肯定，这无疑促进了影片的二次传播，有助于产生更为广泛的社会效应。在众人的自发宣传下，电影从定档开始话题不断，直到上映后关于电影的讨论达到高潮。"你保护世界我保护你""少年的你哪个瞬间让你落泪"等影片相关话题与"青少年心理健康""保护未成年"等社会热议话题共同出现在影迷自发的评论分享过程中，并迅速登上各大互联网平台的热搜榜单。

电影工业美学理论多次强调影片内容的重要性，在新时期的电影创作中应"赋予

[1]　奇爱博士讲电影：《骚宣发》，2019年10月24日。

影片中国特有的美学精神和与时俱进的时代内容"[1]。《少年的你》正是凭借自身过硬的影片品质在社交平台上口碑持续发酵，为影片后续票房提供了重要的保障。"我们一直希望电影能够给大家带来一些反思，到底我们要创造一个什么样的世界，让少年在其中更好地成长。"曾国祥在接受笔者采访时说，这也是他与监制许月珍希望带来的社会效应。"内容为王"的时代对电影市场来说是机遇也是挑战。观众"以消费投票"展现的正是对好作品的珍视和对差内容的零容忍。《少年的你》取得票房口碑双丰收，更加验证了优质内容的市场号召力。正如曾国祥所言，片方"从心出发"打造好电影，收获的优异口碑无疑是"内容为王"的时代对影片最好的营销。

（四）全媒体时代：互联网引领宣传新风向

2019 年，对微博等网络平台的多元开发似乎成了电影营销新风向，《少年的你》的一大亮点是上映期间展现出的超高媒体热度。2019 年 10 月 22 日，关于《少年的你》电影定档的消息一经发布，就在社交媒体上得到广泛的舆论关注。从 10 月 23 日至 29 日，该电影热度居高不下，7 天热度均值高达 78.53，热度峰值达 98.46。[2] 作品的微博指数、微信指数均在短期内出现猛增态势，在上映前后达到峰值。伴随着上映后的关键节点，主演易烊千玺和周冬雨的个人自媒体热度也出现了相应波动，峰值与之基本吻合（见图 3-4）。[3]

《少年的你》发行期间，舆论信息量最多出现在 2019 年 10 月 28 日，当日共产生 77 739 条舆情信息，其中微博平台最为突出，最高达到 66 215 条传播量，成为该事件的主要传播媒体。《2019 微博电影白皮书》显示，年度票房过亿元的影片中，《少年的你》单片微博视频播放量达 64.8 亿次，为 2019 年度影片宣传视频类物料的播放冠军，比 2018 年 TOP1 翻了 2.6 倍。影片相关话题更在上映 6 天之内收获 60 余个热搜，口碑的成功扩散不断助推影片热度，发挥着对票房的正向作用力。除官方短视频物料外，微博 KOL 自制特色视频内容成了影片信息扩散的重要补充；多元话题玩法和粉丝创作热情的激发持续为影片贡献声量；易烊千玺与周冬雨等明星个人微博成为宣发

[1] 陈旭光、李卉：《争鸣与发言：当下电影研究场域里的"电影工业美学"》，《电影新作》2018 年第 4 期。

[2] 华言不巧语：《北大学生研究易烊千玺粉丝之后发现……》，2020 年 1 月 17 日。

[3] 影视数据官：《数解 |〈少年的你〉为青春校园类型片正名》，2019 年 11 月 13 日。

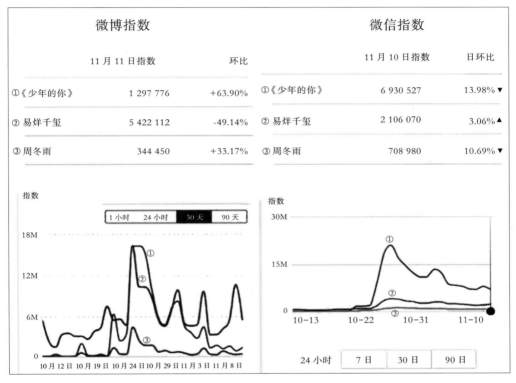

微博指数			微信指数		
	11月11日指数	环比		11月10日指数	日环比
①《少年的你》	1 297 776	+63.90%	①《少年的你》	6 930 527	13.98% ▼
② 易烊千玺	5 422 112	-49.14%	② 易烊千玺	2 106 070	3.06% ▲
③ 周冬雨	344 450	+33.17%	③ 周冬雨	708 980	10.69% ▼

图3-4 《少年的你》自媒体热度曲线图

主阵地，互动更多元也更具趣味性。随着娱乐用户需求泛化，内容消费也在走向分众化，只有实现破圈层辐射，才能尽可能触达每一个人。因此，基于互联网平台的破圈层宣发将成为电影宣发的关键概念。

接受采访时，监制许月珍坦言："市场一直定位《少年的你》是青春电影，甚至我们自己宣传的方向都是往不一样的青春电影去的。……加上两位主演也是青少年的偶像，所以我们的宣传计划是先保住已有的阵地（就是青少年），直至电影上映的第一周，口碑及讨论话题出来后，我们努力地通过各种平台希望能破圈，也终于幸运地把电影传到更多不同的群体及阶层中。"[1] 口碑中心制时代，《少年的你》将目标群

[1] 详见附录：《〈少年的你〉导演和监制访谈》。

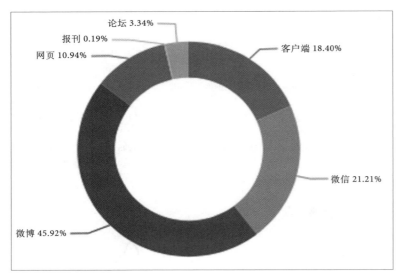

图 3-5 《少年的你》媒体报道分布图

体不只局限于明星粉丝群体与电影爱好者，也注重挖掘更多泛娱乐人群和有增长潜力的人群。比如，在影片上映后的宣传阶段，片方在网络平台主动营造强情感的互动话题，与《少年的你》相关的"你小时候被霸凌""少年的你后遗症"等话题吸引了众多网友参与，其中前者话题阅读量超过 1.7 亿次，不少人在话题下分享自己被霸凌的经历，也有人分享抵制霸凌的方法。片方此举即通过价值内核的构建与传播实现口碑发酵，从而驱动影片释放更大的潜力。

除网络社交平台以外，如《人民日报》、共青团网站、央视新闻等官媒发文称"《少年的你》把校园霸凌话题带入公众视野"，不仅为影片内容的正面意义背书，也进一步推动了《少年的你》的口碑传播。与此同时，《新京报》《南方周末》《中国新闻周刊》等热门媒体对影片、主创与校园霸凌等话题均有多次报道。线上线下各大媒体合力为影片发声，让影片的优质内容可以触达更多的泛影迷群体，高效助力影片口碑扩散，成就潜力票房的转化（见图 3-5）。

全媒体时代下，传统的宣发规律已被打破。微博热搜、微信公众号、豆瓣影评等

多元的互联网媒体内容共同影响着一部电影的口碑，片方官方宣传和通稿作用有限，社交媒体的互动更能引发大众的广泛讨论，从而将互联网媒体用户转化为电影观众。借助互联网平台我们能够看到新潜力用户正在崛起，微博、微信等网络媒体为电影宣发的新形式增添了活力。优质内容、消费者口碑传播、多维度营销共同作用，推动着整个电影行业营销格局的变革。于是，崛起的"新潜力"观众和"新风向"宣发一起为行业注入了"新力量"，同时也为中国电影的未来带来了更大的想象空间。

六、结语

《少年的你》作为一部以"校园霸凌"为题材的青春类型电影，不仅对两位少年"残酷青春"的种种困境进行了细致的勾勒，实现了国产现实主义青春片在口碑与票房上的巨大成功，更运用自己的影响力令全社会再次对"校园霸凌"问题展开广泛的探讨。也正是因为电影创作者一再将镜头聚焦于生活中的边缘人物或小人物，才让现实问题以更多的形式被人关注，甚至得到纾解。从这个层面而言，电影体现的不仅是艺术作品的审美价值或商业机制，更是一种人文关怀与精神品格。从 2018 年《我不是药神》到 2019 年《少年的你》，现实主义题材凭借其对生活细致的体察与对社会的思考，正在逐步走入当下中国电影的主流视野，力图"在产业与资本的喧嚣与躁动中，更多地实现与社会价值互动共生"。《少年的你》中陈念与小北终于走向成年，而本片也与此前的《嘉年华》《狗十三》《过春天》等电影一起，标志着国产青春类型电影正在以直面生活的姿态，真正"长大成人"。 此刻在青春类型电影格局里正在发生的现实主义转向尤其弥足珍贵，正如歌中所唱："一代人终将老去，但总有人正年轻……"

（刘祎祎）

附录：《少年的你》导演和监制访谈

问：我在网上看到《少年的你》这个项目好像是许月珍老师先看到的，然后交给了导演。跟我们聊一聊电影的落地实现经历了怎样的过程？

曾国祥：其实那个时候我们刚刚拍完《七月与安生》，还没开始剪辑、做后期。那个时候许月珍就收到这个故事，觉得很好，很喜欢，就让我看看有没有兴趣。我记得我是一个晚上把它看完的，看完之后特别激动，非常希望能把这个项目拍出来。因为我一直以来就很想拍一个跟校园霸凌有关的故事，里面有很多元素都是我自己非常想要探讨的，觉得非常有意义。

许月珍：《少年的你》的故事无论在主题上还是在价值观上都非常接近我们想做的事情，而且故事能与现实世界接轨，让社会及观众都能产生共鸣。因为在探讨这样一个新主题，我们心里非常清楚，电影能顺利呈现于市场，肯定不是一件无风无浪的事情，就凭着一股信念吧，不知为什么，我和导演就是挺有信心能到达"彼岸"。其实经历了《少年的你》之后，我更相信真诚是非常重要的，《少年的你》自身散发着一种真切，是来自导演以及每个参与者的真切和期望，因此，从成片至上映的整个过程，沿途有无数被电影本身感动而不断为我们伸出援手的人，我想如果没有这股真诚的信念，电影的命运可能就不太一样。

问：在拍摄的过程中有很多内地和香港不同文化语境下的工作人员参与，对于这些不同文化语境下成长的工作人员，这个过程中有什么融合上的困难吗？

曾国祥：其实在做这个项目的时候，我自己最担心的就是这个。因为我是一个没有在内地经历过高考的香港导演，在一开始做这个项目的时候，我特别担心会不会我拍出来的电影会让大家觉得不接地气，会让人觉得我们高考不是这样的，我们的高中不是这样的。所以，一开始在进行剧本的创作时，就特别想要多下功夫去了解内地的学生，他们经历的高考到底是怎么一回事，他们是怎么走过来的。所以就下了很多功夫去找各方面的资料，比如说看了很多跟高考有关的纪录片和图书，还有一些报告文

学，也找了很多朋友聊。尽量拍出让大家会觉得是自己经历过的高考，而不是一个北上的香港导演拍出来的、不接地气的感觉。2018年高考那几天我们就在重庆几个考场外面一直观察和抓拍，不管是学生进考场和出来的状态，还是带他们去的家长的状态，他们穿的衣服是什么，还有一些陪学生去的老师，他们在考场外面做什么，他们用什么话去鼓励学生，等等，这些对我们来说都起了很大的作用。我们那天虽然抓拍了很多，后来在电影里面就用了几个镜头，但是我们在电影里拍高考那几天的整个状态、氛围，以及那些学生、老师、家长的状态，都是根据那天我们观察到的、看到的还原出来的。

许月珍：我一直会跟香港的工作人员说，内地太大了，我们必须虚心，我们北京公司的同事，不是清华就是北大毕业，他们的中文水平和历史知识比香港工作人员都厉害。但电影不单只是一种文化，也是一种历史不长的艺术形式和娱乐，而且好莱坞早就有一套不断在验证的讲故事的方式，香港编剧因为更早接触国外电影甚至国外小说和文学，所以香港编剧对如何讲故事的结构更自由和自如，可以拿着好莱坞验证过的结构举一反三地来定剧本的结构，甚至自己实验新的讲故事的方式。但香港编剧普遍生活在一个相对来说比较简单而有系统的社会，对人性的看法或信念有时也会来得更单纯，加之我们都在拍内地的人和事，把两边的优点和特性融合在一起变得很重要。而且这是一个极度有趣的过程，没有一项工作能让你每天和不同地方的创作者深入谈论不同地区的人、不同的人性、不同的信念，这可不是钱或旅行能获得的经验。

曾国祥：我觉得整个团队里面有香港的，有内地的，反而是一件好事。虽然我们一定要把整个故事做得很接地气，但我觉得因为大家有不同的文化背景、成长背景，反而会让作品多一些不同的价值观，从而使整个故事没有很强烈的地域性。它反而是一个不管你是哪里人看了都会有共鸣的故事。我觉得恰恰是大家有这样不同的文化背景，才让整个故事打破了地域限制。

问：我们都知道易烊千玺是第一次作为男主角出演电影，最开始选角的时候是基于怎样的考虑呢？

曾国祥：我们从头到尾其实没有必须要找一个偶像来演，经历了一个挺漫长的选角过程。我们除了见易烊千玺之外，其实也联系了很多其他的演员，陈念这个角色也

是。我们一直是保持一个很开放的态度，希望能找到真的很适合来演这个角色的演员。但我觉得，反过来说，我也不抗拒用偶像。我们在选角的时候并没有说一定得找一个实力派来演；或者去找一个偶像，因为他有商业价值。我们是一直希望找到很合适去演这个角色的演员。易烊千玺眼神里面很有故事，后来在跟他聊的过程中，才知道他对这个故事和人物还是非常有感觉的，觉得他其实非常合适去演，所以就定了他。

许月珍：当时定男女主演时，我们只有两个宗旨：第一当然是必须能传达出角色的内容及气质，第二是观众对这两个演员是带好感的。因为电影的题材本身比较写实，写实有时候会代表残酷及小众，所以，若男女主演是观众已有好感的，必然比较容易增加电影的传播度，全新的演员在这方面就会比较吃亏和费劲。我们也可以说，他们俩作为偶像明星和电影角色是可以互相成就的，使得艺术表达和商业效益并行。

问：在《少年的你》中，我们能看到高考作为很重要的一个叙事背景，您完全把这种真实的压抑氛围给拍出来了，这样的真实感也打动了很多观众。您这样安排的用意是什么？

曾国祥：我觉得在故事上，高考是一个时间轴，它在整个故事里面是一个很大的背景。因为我们要讲的不只是霸凌，我们要讲的也是高中生经历的整个高中，高考作为最后的大考试，是一个很大的压力面。所以，我们在写剧本的时候，也希望把它变成整个故事的骨干，真实地还原出来。

问：能看出整个电影的格局并不想要仅仅围绕校园霸凌，您在很多现实题材的处理上和常见的青春叙事话语做了一个很好的融合。请问导演，您在这种现实主义题材和青春叙事相融合的类型创作方面，有怎样的策略或经验可以给大家分享吗？

曾国祥：我觉得最主要的还是希望把讲故事的重心放在陈念这个人物跟小北这个人物上，他们之间的情感在哪儿，怎么发展才能让观众投入他们的感情。纯粹地从故事出发，从人物出发。

问：我看到网上说这部影片拍了两个结尾，为什么最终选择我们目前看到的这个结尾？您希望观众在观影结束后产生怎样的感受呢？

曾国祥：虽然拍了好几个结局，但是我们拍的方向都没有差太多。我们希望大家能正视很多残酷的事情，但还是希望在这么沉重的一个故事背后，给大家一点点的希望，而不是完全带着一个绝望的心情走出影院，所以我用了这样一个结局。我还是希望观众看完电影之后有多一点的反思。不管是讨论高考、讨论高中，还是讨论校园霸凌，说到底还是希望观众能多一点反思。也就是说，我们到底要创造一个什么样的世界或环境，让年轻人去成长。

问：请问导演，在电影创作过程中，您最满意的地方，以及最遗憾的地方是哪里？能不能跟我们分享一下？

曾国祥：最满意的地方我觉得还是两位演员的演出。我们两位演员真的是很用心去演，然后我们一直在拍、在调教，让他们投入，后来你真的可以看到他们俩真的变成小北和陈念了。所以，在拍到一半的时候，慢慢就越来越有信心。要说遗憾的话，我觉得自己在这部电影中最大的遗憾还是没有足够的篇幅去讲故事里的每一个人，毕竟篇幅有限。霸凌者，比如魏莱，她的故事是什么？被霸凌者胡小蝶，她的故事又是什么？没有办法把每一个人的故事都讲得很清楚。

问：当时在选择文本的时候，因为是在青春片里关注了校园霸凌这个比较敏感的话题，会不会有票房上的担心？

许月珍：决定做这个项目的时候我们没太往票房上去想，但做了这么多年的监制，我对这个故事当中拥有的传统商业元素是清楚的，再加上若能控制好预算的话，会预判肯定不会让投资者亏本。拍摄早期我经常和导演说，只要能比《七月与安生》更有影响力以及在票房上有更好一点的成绩，我们就会很高兴，因为这是我们俩都很想拍的一个题材。《少年的你》在商业及艺术上比较大的考验是这部电影可以产生多少影响力，这个考验就是当你找到一个不容易消化的社会话题，如何把它成功地商业化，让更多的人产生去电影院观看的想法，看完能消化它并喜欢上它。

问：对于这部电影来说，在追求商业效益和作者自身的艺术表达之间，是否有一些需要寻求平衡的地方？

许月珍：《少年的你》在剧本阶段就已经不断为类型性和作者性寻找平衡，故事中要讨论的校园霸凌议题本身就是我和导演都很关注的，所以在创作上已经有了一个坚定不移的点。让电影拥有更多普遍性和商业性的元素就是小北和陈念之间的关系。创作期间，我们会不断提醒编剧这并不是单纯的爱情，这是兄弟情，是同是天涯沦落人的友情，是成就别人的大爱，否则若变成爱情电影的话，那个平衡肯定就会失去。我们第一次看《少年的你》故事的时候，就知道它自身带有这两个元素，就是苦难中我们还是可以给出一丝的希望、一颗救命的巧克力，大家还是必须继续上路的。

问：可不可以从导演的角度总结一下您的电影取得票房跟口碑双丰收的经验？给影视领域的学习者和从业者参考。

曾国祥：从心出发吧，我觉得这是最重要的。因为其实一开始我跟监制决定要做这个项目，如果你那个时候和我说这个电影后来会有这么好的成绩，我们是完全想不到的。我们只是真的很相信这个项目，很喜欢这个故事，觉得拍这个故事很有意义，然后都一股劲地一直往前走。我觉得在未来想要做导演也好，做编剧也好，一切还是要从你的心出发。因为只有你自己相信并把这个故事讲出来，才会打动别人。

问：在电影剧本的改编与创作中，公司是否会对导演的剧本和创意提出很多建议或进行调整？公司对创意的完善和实现进行了哪些管理与支持？

许月珍：剧本是非常重要的一环，我们整个剧本以及每一场戏都是和整个编剧团队一起来定的。我和导演提出各种问题，编剧们提出各种方案，然后讨论各种方案的价值观以及是否合适，导演不想采用的，会告诉编剧们原因，大家再在一起解决，这是我们公司习惯的一种创作方式。

问：许老师，在创作过程中您与曾导是否有意见分歧的时候？您作为监制，和导演的分工可以给我们介绍一下吗？

许月珍：说实在话，我们没有特别大的分歧，因为项目都是共同决定做或不做的，已经有了一个根本的共同认知，中间产生的小的分歧我们会通过创作会议去解决，小的分歧我会让导演去决定，因为他才是导演和作者。制片人最主要和最关键的工作应

该是去发掘题材和项目，判断项目是否成立，在商业上成立还是在艺术上成立，我们家的导演是否合适拍，以及他是否喜欢拍这样的一个项目，这些决策性的问题必须尽量做好。

问：《少年的你》宣传与发行工作的主要思路是什么？重点和难点有哪些？

许月珍：当时比较难以取舍的是我们是否应该往青春电影和爱情电影的方向去宣传。我和导演心里很明白，我们不只是在拍一部青春片，但电影中青春片该有的元素都有，而且你要找出一个方法让观众知道这不只是一部青春片，而是另一个类型，这是何其绕路和困难。所以，我们尝试在每一个预告片里都去表达不一样的信息。

问：这部影片最初的受众定位是什么？后来成为口碑爆款，远超定位人群，对此您是如何看待的？

许月珍：市场一直定位《少年的你》是青春电影，甚至我们自己宣传的方向都是往不一样的青春电影去的，其实我和导演在选中《少年的你》的时候，并不是因为被它青春电影的元素所吸引，我们被吸引的是整个事件背后的社会现象和人性。但因为电影中的两个主人公都是少年，加上两位主演也是青少年偶像，所以我们的宣传计划是先保住已有的阵地（就是青少年），直至电影上映的第一周，口碑及讨论话题出来后，我们努力地通过各种平台希望能破圈，也终于幸运地把电影传到更多不同的群体及阶层中。中国电影的宣发是一个日新月异的板块，我感觉自己每部电影宣发的时候都在重新学习，每次我都会和宣发团队确认自己的认知是否还能反映观众和市场的需求，每次我也都会小心提醒自己必须不断地去印证这些旧有认知。

（采访者：刘祎祎）

2019年

中国影响力电影分析　案例四

《我和我的祖国》

My People, My Country

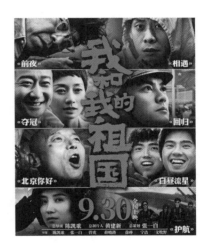

一、基本信息

类型：剧情

片长：158 分钟

色彩：彩色

内地票房：31.02 亿元

上映时间：2019 年 9 月 30 日（中国内地）

评分：猫眼 9.7 分，豆瓣 7.8 分，IMDb 6.4 分

二、主创与宣发信息

总出品人：傅若清

总导演：陈凯歌

总制片人：黄建新

总策划：张一白

总监制：傅若清

领衔出品：华夏电影发行有限责任公司

出品：北京博纳影业集团股份有限公司等

发行：华夏电影发行有限责任公司等

各短片主创名单：

（一）《前夜》

导演：管虎

编剧：管虎、张珂、葛瑞、刘沛

主要演员：黄渤、耿乐、王千源

（二）《相遇》

导演：张一白

编剧：张冀

主要演员：张译、任素汐

（三）《夺冠》

导演：徐峥

编剧：华伟琳、何可可、布鲁鲁夫、徐峥

主要演员：韩昊霖、吴京、樊雨洁、马伊琍

（四）《回归》

导演：薛晓路

编剧：薛晓路

主要演员：杜江、王洛勇、惠英红、任达华

（五）《北京你好》

导演：宁浩

编剧：许渌洋、王昂、刘晓丹

主要演员：葛优、王东

（六）《白昼流星》

导演：陈凯歌

编剧：文宁

主要演员：刘昊然、陈飞宇、田壮壮

（七）《护航》

导演：文牧野

编剧：韩伯士、修梦迪

主要演员：宋佳、佟丽娅

三、获奖信息

1. 第三届金色银幕奖最佳导演奖

2. 首届"光影中国"电影荣誉盛典 2019 年度
 荣誉推介电影、荣誉推介编剧

新创意、新形式与新文化：献礼片的承续与超越

——《我和我的祖国》分析

一、前言

2019年，新中国成立70周年，对包括电影在内的所有艺术门类来说，"责任"与"任务"同在，"机遇"与"挑战"并存。如何在完成政治任务的同时勇敢地承担历史之于当下的责任，如何迎接题材的挑战并转化为经济收益和社会效益的完美双赢，这一命题因为电影的特殊性——社会影响力大、意识形态性强、投资风险性高等——而备受关注。

这一年诞生了很多献礼片：回顾革命烽火岁月，有闪烁历史伟光、传承红色基因的《古田军号》《决胜时刻》《红星照耀中国》等，《开国大典》的4K修复也重现了一代人的历史记忆；注目和平现实年代，有彰显英勇无畏、歌颂不辱使命的《中国机长》《攀登者》《烈火英雄》等。以上故事大多有真实事件的依托，这种艺术距离和接受语境无疑更容易建构起取得政权的历史合法性和传承政权的现实自豪感。公允地说，以上影片不乏佳作。但是，如果放到"新中国成立70周年"的"献礼台"上，"礼品"还是轻了一些，只能作为"陪礼"，而"主礼"非《我和我的祖国》莫属。正是由于这部影片的诞生，我们说，2019年中国的"献礼片"交出了一份优异的——而不是仅仅及格的——答卷。

作为引爆国庆档的现象级影片，《我和我的祖国》取得了31.02亿元的高票房，唤醒了观众的历史记忆与家国情怀，成为一次具有共振意味的"集体狂欢"。该片由7部短片构成，紧扣7个"历史星光"，组成献礼片星空中的灿烂"北斗"，以点带面

地展现出新中国的发展图谱。而这耀眼的"北斗"方阵也为电影工业的发展提供了一条更为明晰的路径。同时，与影片热度相呼应的，是学界的关注。

饶曙光[1]、王霞[2]、李滨娜[3]、陈玠廷[4]、安莉[5]、冯海燕、舒敏[6]、周达祎[7]等学者以影片的叙事策略、叙事视角、形象塑造等为切入点，探讨《我和我的祖国》作为主旋律电影的创新之处。其中，饶曙光认为，该片"抛弃献礼片惯用的宏大叙事方式，以平民史观切入平凡人物的小故事，使得个体对于国家的记忆和情绪在潜移默化中累积"。李滨娜认为，影片"由小见大地将个人经历与情感寄托、时代主旋律甚至国家联系在一起，以'我'的视角贴切地展示了人性与爱国主义情怀的光辉"。陈玠廷认为，该片"摒弃了传统电影中'英雄人物'的塑造模式，转而拾起'家国同构'的概念，极力演绎平凡，展现人物群像"。

除分析文本之外，学者还指出《我和我的祖国》对电影美学、电影工业甚至是对电影全局的影响。其中，饶曙光认为，该片实际上与"共同体美学"在情感与思想上高度一致，"导演们的创意，让故事有着不同的视角和风格，满足了不同层次、不同年龄、不同地域的观众多样化、差异化的需求"。郑炀认为，该片给电影产业提供了一个反思的契机，他指出，"主旋律电影由于在选题上天然具有宏大视角，其创作趋势亦逐渐朝着'大片'的方向发展迈进"。在"大片"刺激市场活性的另一面，"假如这种主旋律电影大片化的趋势逐渐陷入一种对生产技术的片面强调，技术就有可能会使艺术创作越来越疏离于自身存在的完整意义"。[8]孙柏、严芳芳则透过《我和我的祖国》重新思考了"中国电影"的命题，指出电影与国族命运高度吻合，"当一部影片把它的镜头集中对准了现代工业和科学技术的发展，并且调动电影自身的工业和技术支持来将这一历史画卷形诸银幕之时（更不用说，它所投注的全部情感资源直

[1] 饶曙光：《〈我和我的祖国〉：全民记忆、共同体美学和献礼片的 3.0 时代》，《中国电影报》2019 年 10 月 23 日。

[2] 王霞：《〈我和我的祖国〉：视觉动力学的中国叙事》，《中国电影报》2019 年 10 月 16 日。

[3] 李滨娜：《〈我和我的祖国〉微观视角下的爱国主义精神表达》，《电影文学》2019 年第 24 期。

[4] 陈玠廷：《"伟大"孕于"平凡"之躯——从〈我和我的祖国〉看主旋律电影的"平民视角"》，《新闻前哨》2019 年第 11 期。

[5] 安莉：《〈我和我的祖国〉：以人民为中心的创作》，《电影文学》2019 年第 24 期。

[6] 冯海燕、舒敏：《〈我和我的祖国〉：主旋律电影视觉表征策略聚焦》，《电影评介》2019 年第 21 期。

[7] 周达祎：《〈我和我的祖国〉：家国情怀的个体书写》，《艺苑》2019 年 12 月。

[8] 郑炀：《〈我和我的祖国〉：主旋律电影创作的另一种视角》，《中国艺术报》2019 年 10 月 16 日。

接来自国族认同本身），那么，对于'中国电影'的历史与现实意识就必然要成为这类影片的自觉"[1]。

总之，学者围绕该片进行了深刻的分析和热烈的讨论。其间，饶曙光对于"共同体美学"的阐释，为电影工业形态下的"分工"与"合流"亦有所启示。孙柏、严芳芳在思考"中国电影"议题的同时，也强调了现代工业和科学技术与电影生产的关系。可见，影片的成功同样离不开电影工业体系下的规划与协调、分工与合流，甚至是技术与艺术的热情拥抱。郑炀针对主旋律大片提出了对电影工业化生产的反思，强调工业不等于丢弃美学，摸索流程不意味着放弃艺术，追逐技术不表示脱离现实，只有平衡两者的关系，才能真正达到对工业美学的追求。

二、策划制胜：工业美学下的"顶层设计"

在电影工业体系中，策划作为整个环节的起始键和关键源，其重要性无须赘述，但就策划难度来说，献礼片则更大一些。作为承担着传播核心意识形态任务的"类型片"，需要"在特定历史社会语境中塑造自我和他人"[2]，具有鲜明的教育性与导向性，而这些特性／诉求一旦得不到故事情节的有效支撑和艺术语言的成熟展现，在多元文化滥觞的今天就会显得古板而生硬。通观献礼片的历史，不难发现，一部分影片陷入传记书写的洪流之中，受困于"历史真实"与"生活真实"；一部分影片委身于宏大叙事的话语之下，湮灭了"烟火气息"和"人性弱点"。

《我和我的祖国》能够成功突围，首功当属其策划。该片的策划和"顶层设计"主要由三人构成——黄建新、陈凯歌、张一白，通过他们的具体部署，影片在以下方面达成了共识。

[1] 孙柏、严芳芳：《〈我和我的祖国〉：历史的提喻法》，《电影艺术》2019年第6期。

[2] ［英］丹尼·卡瓦拉罗（Dani Cavallaro）：《文化理论关键词》，张卫东、张生、赵顺宏译，南京：江苏人民出版社2013年版，第76页。

（一）"7个故事"与"70年历史"：以点绘面，合力而为

提及该片的主要策划者，首先是总制片人黄建新。面对新中国成立70周年，主创团队决定以"7位导演"拍摄的"7个故事"来指代新中国"70年历史"。黄建新在谈及这一策划灵感时说："这是我和总导演陈凯歌在2018年10月接到相关主管部门的通知后，反复思考讨论，才商议出来最适合这部影片的呈现方式。"[1] 主创团队建立的"顶层设计"首先从"70"和"7"的完美拆分开始。

其一，用以点绘面的形式勾勒新中国的历史画卷。可以说，新中国发展史用一点特写很难面面俱到，铺展开书写则又无法连贯顺畅。"70"与"7"的拆分可以利用分散的力量完成不同阶段的书写，以点绘面地描摹出新中国不同发展阶段的伟大成就，完美地规避了上述两难。在具体的规划中（见表4-1），7个故事与70年历史环环相扣。可以说，这样的设计使得新中国的发展节点得以凸显，不偏颇于一隅，亦不乱作一团。

表4-1 《我和我的祖国》的选题内容

影片	时间	事件	导演	人物	身份	有无原型
《前夜》	1949年10月1日	开国大典	管虎	林治远	电动升旗组组长	有
《相遇》	1964年10月16日	原子弹爆炸	张一白	高远	原子弹研究人员	无
《夺冠》	1984年8月8日	女排奥运夺冠	徐峥	冬冬	乒乓少年队队员	无
《回归》	1997年7月1日	香港回归	薛晓路	朱涛	回归仪式升旗手	有
				莲姐	女督察	
				华哥	修表匠	
				安文彬	外交官	
《北京你好》	2008年8月8日	北京奥运会开幕	宁浩	张北京	出租车司机	无
				四川男孩	汶川地震遗孤	

[1] 戴天文：《〈我和我的祖国〉总制片人黄建新：每组都很优秀，风格没法比较》，界面新闻，2019年10月2日（https://www.jiemian.com/article/3549042.html）。

（续表）

影片	时间	事件	导演	人物	身份	有无原型
《白昼流星》	2016 年 11 月 18 日	扶贫政策	陈凯歌	沃德乐	无业青年 / 小偷	无
		神舟十一号飞船着陆		哈扎布	无业青年	
				老李	退休村干部	
《护航》	2015 年 9 月 3 日	纪念抗战胜利70 周年阅兵式	文牧野	吕潇然	战斗机女飞行员	有
	2017 年 7 月 30 日	朱日和阅兵式				

其二，通过 7 部各具风格的作品实现资源整合。作为作品很多的导演，黄建新积累了丰富的创作经验与资源，因此在协调影片的过程中显得措置裕如。将 70 年的历史分成 7 部作品，可以有效地让更多的导演参与进来。另外，与演员的整合不同，导演的主观能动性更强，可以更好地调动创作能力与艺术激情，并借助导演的号召力实现宣发效应的最大化。在具体规划和特殊设计的拉动下，不同风格的导演通过内部规范与自我约束，建立起一条与核心相符却各自成节的创作链条。

（二）"小人物"与"大事件"：分层规划，以"小"搏"大"

《我和我的祖国》通过"小人物"与"大事件"的嫁接，擦出了新的火花。实际上，这样的策划并不是一蹴而就的，而是经过具体的规划与协商后分层确立的（见图 4-1）。

首先，"顶层设计"，确立方针 —— "历史瞬间、全民记忆、迎头相撞"[1]。陈凯歌指出："没有这十二字方针，我们根本就不知道应该怎么做这样一个戏。在 70 年间发生了那么多的事情，我们着眼在哪儿，角度在哪儿？哪些事件可以进入我们的视线，哪些是不可以的？有很多疑难的问题。"[2] 可以说，十二字方针直接贯穿于该片的创作始终，体现出作为"顶层设计"的价值与意义。

[1]　黄建新、尹鸿：《历史瞬间的全民记忆与情感碰撞 —— 与黄建新谈〈我和我的祖国〉和〈决胜时刻〉》，《电影艺术》2019 年第 6 期。

[2]　耿飏：《听了陈凯歌的回答更能体会〈我和我的祖国〉中的深情》，腾讯新闻《一线》，https://new.qq.com/omn/ENT20191/ENT2019100100118700.html。

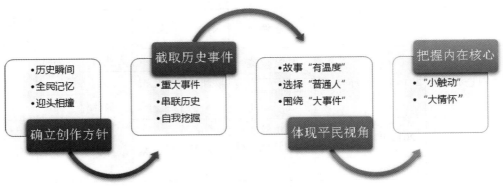

图 4-1 《我和我的祖国》分层策划图

　　其次，截取事件，串联历史。在确立方针的基础上，黄建新等人用两个月的时间选择题材。[1] 其中，主创团队更是专门寻求策划团队进行选材，他们规划出二三十个包括航空母舰、汶川地震、南方洪水等重大事件在内的方案。黄建新等人以时间的先后顺序，确立了一个明确的时间线，最终截取了"开国大典"等 7 个杰出成就作为影片的背景，串联成一段新中国 70 年的心灵史。

　　再次，另辟蹊径，寻回温度。在确立"大事件"的同时，顶层设计者们确定该片应该是不同于以往献礼片的一首普通人的赞歌。其中，陈凯歌特别强调该片应该是和人有关系的故事，因此，《我和我的祖国》中的主人公是一群"有人情味儿的普通老百姓"。

　　最后，昂扬深情，把握内核。仅抓住"小人物"并不能充分实现一部献礼片的价值，因此，影片无不围绕着这些激动人心的事件展开叙事。"大事件"虽然是这些"小人物"生命中的背景板，但它们无一不是"小人物"人生中最为绚丽的记忆。从一个层面而言，"小人物"个人化的爱与憎、情与感与普通观众的日常生活密切相关；从另一个层面而言，这些"小人物"对"大事件"的触动也与普通观众相一致。

[1] 戴天文：《〈我和我的祖国〉总制片人黄建新：每组都很优秀，风格没法比较》，界面新闻，2019 年 10 月 2 日（https://www.jiemian.com/article/3549042.html）。

（三）"老导演"与"新生代"：坚持风格，差异共生

作为总导演的陈凯歌义不容辞地拿起了接力棒，成为第一位确定的导演。而作为总制片人的黄建新则负责总体规划与协调。"有的导演在戏上不能过来，有的还有某些别的事情，最终就落在了这7位导演身上。这7位导演都挺高兴，欣然接受。"[1]

根据表4-2可知，最终7位导演涵盖了"50后""60后""70后"与"80后"，组成了伴随着新中国成长起来的电影创作者的接力队。他们中有第五代导演陈凯歌、第六代导演管虎、青春片"教父"张一白，还有新生代导演薛晓路、宁浩、徐峥，最年轻的导演则是凭借《我不是药神》而一战成名的文牧野。另外，他们之间存在的共性使电影得以拍成，而由他们的差异所产生的张力，也分外突出。

表 4-2 《我和我的祖国》导演简历

代际	导演	出生年份	代表作品	从业时长
"50后"	陈凯歌	1952	《黄土地》	35年
"60后"	张一白	1963	《将爱情进行到底》	21年
	管虎	1968	《斗牛》	27年
"70后"	薛晓路	1970	《北京遇上西雅图》	9年
	徐峥	1972	《人再囧途之泰囧》	7年
	宁浩	1977	《疯狂的石头》	16年
"80后"	文牧野	1985	《我不是药神》	1年

说明：表中的从业时长是指导演长片的从业时长，以《我和我的祖国》出品年为截止年份。

这样，第五代、第六代导演的作品在《我和我的祖国》中实现直接"对垒"。陈凯歌身上具有鲜明的风格气质，即历史与个体命运融合的叙事特征以及环境大于个体的叙事结构，他的作品中的人物往往不是孤立的个体，而是某一群体的特殊指代，这在《白昼流星》中得到充分体现。与陈凯歌的寓言性言说不同，管虎兼具个性化的叙事特征以及商业化的创作思维，在作品的处理上幽默风趣、犀利生动，因此，其作品

[1] 戴天文：《〈我和我的祖国〉总制片人黄建新：每组都很优秀，风格没法比较》，界面新闻，2019年10月2日（https://www.jiemian.com/article/3549042.html）。

在人文关怀的基础上带有鲜明的戏剧张力。这种风格特征在《前夜》中继续延续，使得工程师的昨昔与今日、各岗位工作人员的妥协与互助、迫在眉睫的快与危难之时的慢相互碰撞。顶层设计者借此碰撞出新的火花。值得一提的是，两者间的差异与不同代际的风格休戚相关，这也暗合了新中国不同时代下不断更迭的风貌与追求。

另外，擅长拍摄商业类型片尤其是爱情片的两位导演在影片拍摄中狭路相逢。实际上，两者之间既有顺承关系，又有差异性。《相遇》的导演张一白擅长描摹城市男女的鲜活爱情，其作品《将爱情进行到底》可以说是商业爱情片的开山之作。同样，《相遇》亦是两个城市青年从邂逅相恋到因故分离再到公车相遇的故事。当男青年再度遇到久违的爱人，喋喋不休与只字不提、追忆的渴望与眼神的扑朔、奔放的追逐与无奈的回避集中在一个景深长镜头之下，显得激情有力。与激情流露的张一白不同，薛晓路在《回归》中显得温情十足。以爱情片《北京遇上西雅图》成名的她擅长描摹人物内心情感，《回归》便在这一点上展现得淋漓尽致。当具有不同身份特征的个体保证回归"一秒不差"之时，个体内心的情感追溯也彻底建立完成。

面对当下电影危机以及影视产业寒冬，中国导演不经意间放弃了风格之争等诸多争议，转而抱团合作。这种合作像是一种朋友间的握手言和，更是创作者对中国电影市场和中国电影未来发展的深度认同。作为一部集锦式的作品，《我和我的祖国》的7部短片无法脱离策划这一核心存在而各自独立地完成创作，但它并未落入窠臼，而是接下了主旋律电影的接力棒，成为工业美学下极具规划与协调性的作品。

毫无疑问，"作为一种创意文化产业，电影一方面能创造票房，即经济价值，另一方面则还能创造符号价值或象征价值，即增强国家文化软实力和文化影响力"[1]。7部短片的拆分触及了不同阶段的民族情绪，全方位地展现出新中国发展过程中的伟大成就，不仅迎合了"我和我的祖国"的个体情绪、民族情绪，更成为党员教育"不忘初心"活动的优质内容。实际上，"7"这个数字在中国传统中一直极具含义，作为阴阳与五行之和，"7"与儒家之"和"、道家之"道"都有着密不可分的关联。因此，7位导演通过"和"而共"道"的方式恰巧与之不谋而合。

[1] 陈旭光：《新时代中国电影工业观念与"电影工业美学"理论》，《艺术评论》2019年7月。

三、剧作分析：风格鲜明的短片经典

《我和我的祖国》"北斗七星"式的高能创意决定了在艺术上不可能照抄照搬电影长片的经验和套路，只能在内容之后选择恰当的形式。但导演们借助献礼的机会贡献出堪称标杆意义的短片精品。同时，在统一的主旨下各自有着个性的价值表达和复调的艺术张力。

（一）《前夜》：三幕结构·最后一分钟营救·突破型人物

无论是第一幕的任务建置，还是第二幕的危机设置，以及第三幕的高潮设置，影片都是在规整的三幕剧设置下进行的（见图4-2）。这样的设置使得"故事通过动作和说明不断地向前推进"[1]，也更为有效地服务于短片的节奏。值得一提的是，《前夜》不仅使用了三幕剧的情节结构，也在时间点上与三幕剧模式相一致，呈现出等比例缩小的状态。具体而言，《前夜》的第一幕时长控制在7分钟左右，第二幕时长在13分钟以内，第三幕时长在7分钟左右。这样的设置不仅服务于短片的节奏，也与影片中"等比例安装旗杆"的情节实现了影像内外的观照。

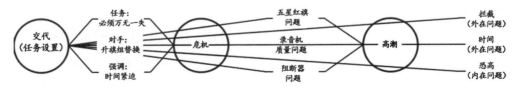

图4-2 《前夜》的戏剧性结构

除此之外，短片以画外音的第一人称视角证明历史的"在场"，以"最后一分钟营救"的时间要求、"万无一失"的质量要求等营造出令人窒息的紧张节奏，同时以克服停电、音乐伴奏、阻断球、高空安装等重重困难"推波助澜"，情节发展和人物关系互为动力，完美演绎了一个成功安装电动升旗设备的"终极任务"，从而和伟大历

[1]　[美]悉德·菲尔德：《电影剧本写作基础（修订版）》，钟大丰、鲍玉珩译，第136页。

史有了一次"亲密接触"。可以说，整个高潮部分的主体都建立在林治远的"最后一分钟营救"之上，他克服了时间的外在因素和恐高的内在因素，顺利修好阻断系统，完成了内心的升旗仪式。这样的设置方式有效地摆脱了实际时间的束缚，打破了传统戏剧叙述的原则，创造出真正符合电影艺术规律的叙事时空。短片不仅展现了林治远专业的精湛，还突出他恐高的"弱点"，从而实现"国家新生"与"自我突破"的互文；同时，其"拱手行礼"的君子遗风也被老杜认可和继承——"政治身份"和"文化身份"的错位安置让"立国之事"多了些许文化意味。

（二）《相遇》：长镜头叙事·情感动力·"无名英雄"建构

影片示范了景深长镜头的调度，并凭借张译和任素汐的精湛演技取得撼人心魄的美学体验。景深长镜头往往不掩盖人物所处的环境，并将其作为内容的外延。随着公共汽车的前进，人来人往的公交、红旗招展的氛围、固定年代的风貌都成为时代的缩影，观众也由此感受到一种"运动中的冲突"（车窗外人们的欢呼和激情与车厢内一对男女表面上的冷静和克制）。因此，"环境不是被动的，它是一种戏剧性力量"[1]。

与其他几部短片中的主角相比，高远无疑付出了最大的"牺牲"。因此，在这里也爆发了"个体利益／爱情与生命—国家利益／原子弹研发"之间的"终极对决"。短片没有给出确定的答案，一切都在结尾处方敏的特写镜头中。方敏从新闻里知道了高远"无名英雄"的身份和事迹，此时，楼下街道上是庆祝女排胜利而游行的民众（举旗高喊"团结拼搏""振兴中华""祖国万岁"），屋内的电视机里是庆祝原子弹爆炸而游行的民众，声音笼罩中的方敏没有言语，演员任素汐用神一样的演技演绎了谜一样的表情——"哭了又笑，笑了又哭，边哭边笑"的脸部特写，不排除有观众发出"可怜无定河边骨，犹是深闺梦里人"的慨叹。

不像林治远，高远没有特定的人物原型，但是了解那段历史的人都深知他们的选择，懂得他们的沉默，并报以深深的敬意。从这个意义上讲，高远这一"无名英雄"奏响的"青春之歌"不仅仅属于制造原子弹的科研人员，也属于为国家富强而不懈奋

[1] ［美］J. H. 劳逊（J. H. Lawson）：《戏剧与电影的剧作理论与技巧》，邵牧君、齐宙译，北京：中国电影出版社1979年版，第482页。

斗的各行各业的普通劳动者。

（三）《夺冠》：对立人物·儿童视角·时间延宕

徐峥导演以惯用的矛盾人物建构方式，设置出二元对立的碰撞格局。A. J.格雷马斯（A. J. Greimas）在《结构语义学》中提出了一套通用的"叙事语法"/"叙述语法"，并推演出一套具有范式性的"意义矩阵"。[1] 我们通过矩阵设置的方式能更加清楚地认清这几组鲜明的矛盾关系（见图4-3）。具体而言，完成居民诉求与送别小美是冬冬心中最为突出的两组对立矛盾——对抗性A与B，女排比赛的分秒必争与小美妈妈的刻不容缓为次要的两组对立矛盾——对抗性 −B 与 −A。与此同时，A 与 −B、B 与 −A 之间实是有效的互补，A 与 −A、B 与 −B 则为矛盾的对列。这样的多层矛盾关系使得冬冬陷入左右为难、举步维艰的两难局面，共同推动了影片的叙事进程。

图 4-3 《夺冠》人物关系矩阵

《夺冠》以儿童的视角切入叙事，显得生动有趣。是观看比赛还是去送别小美，其实作为孩子的冬冬并不纠结，但是邻居们的期许让他陷入"服务他人"还是"关爱自己"的"悲惨人生"。最终，冬冬在邻居爱国热情的感召下，选择了返回屋顶，告别"凡胎"，成为"超人"，举起天线——牺牲"小我"，成全"大我"。是大家的期许"绑架"了冬冬的选择，还是大家的爱国热情"帮助"了冬冬的成长，抑或二者兼而

[1] 刘云舟：《电影叙事学研究》，北京：北京联合出版社2014年版，第77页。

有之？在这里，徐峥以升格镜头的慢叙方式，完成了关于超人冬冬的"时间特写"，强化了观众"在场"的情绪。30年后的他得以和小美再次相遇，这也不失为一次内心的情感补偿。

（四）《回归》：散点透视·多元视角·时间主体

与其他短片的"焦点透视"不同，薛晓路导演用"散点透视"法在短短20分钟内展开了4条叙事线索与4个主要人物，分别从回归仪式的决策者（安文彬）、执行者（朱涛）、保卫者（莲姐）、亲历者（华哥）4个身份总绘了这一重大历史图景。这其中又蕴含了内地到港人士（华哥）、香港本地人士（莲姐）、内地人士（安文彬、朱涛）三种观察角度。但是每个角色的中心诉求——让香港在1997年7月1日安全、稳定、准时地回归祖国——是始终如一的。这无疑也是眼下香港最需要的凝聚力量。

华哥这一形象的"前史"赋予了香港空间独特的意味，而其家传的手艺"修表"则凸显了时间的内涵。在广义上，7部短片都以"时间"为表现对象，但这一"时间"更多的时候是因大事件的发生才产生意义的（例如《相遇》等），或者夹杂着营造紧张情绪的需要（例如《前夜》等）。但在《回归》中，"时间"本身成了故事的主体。短片是从历史纪录片影像的倒计时开始的，紧接着就是几位主角看手表的镜头，然后才出现片名。当华哥把父亲从内地送来的手表戴在妻子莲姐的手上时，"香港时间"就和"内地时间"一致了，颇有"家祭无忘告乃翁"的意味。当华哥把莫林女士的手表时间修正到和安文彬的手表时间——格林尼治天文台和南京紫金山天文台的时间——一致的时候，"中国时间"也就和"世界时间"一致了。或许时间的"一秒不差"和时代的"更新换代"之间的张力正是导演所追求的。

（五）《北京你好》：市井人物·情感互补·城市寓言

如果说，《夺冠》中的冬冬是"年龄"上"最小"的人物，那么张北京就是"品格"上"最低"的人物。《北京你好》中的他是一个有明显缺点的小人物，好吹牛，爱虚荣，以致"妻离子散"；他不关心奥运，有意或无意地"破坏"奥运准备工作——经过鸟巢时，还说出"这巢，得养多大鸟"的挪揄性话语。

尽管如此，但张北京想做一个有"尊严"的父亲。他对门票的看重，在于它能

让自己在儿子面前捡起做父亲的尊严。正是在父亲的身份立场上，他读懂了四川小孩的执念，并在助人为乐中实现了自己父亲角色的升华——影片里有个段落，哥儿们问他："你这会儿应该在鸟巢里啊。"他说："票给儿子了。"笔者不认为张北京此时是撒谎。在情感的意义上，四川男孩这个"儿子"完成了他作为父亲的荣誉感，缺少父亲的四川男孩与渴望获得父亲尊严的张北京实现了情感互补。在张北京身上，我们没有看到"北京奥运会因他更精彩"，却惊喜地发现"北京奥运会让他更精彩"。而"他"又是没有名字特指的北京人。于是我们看到了双重的反哺：四川男孩以"儿子"对父亲的情感升华了张北京的父亲意识，同时北京奥运会让北京人／北京城更加美好。这样的主题润物无声地融化在宁浩导演独特的喜剧之风和葛优典型的北京小市民的形象中。

（六）《白昼流星》：寓言叙事·土地情结·三重救赎

作为短片中题材跨度较大的一部，《白昼流星》承续了陈凯歌导演擅长的思想启蒙和寓言叙事。作品以"救赎迷途羔羊"的故事，缝合了"扶贫／精神空间""航天／心灵空间""民族／身份空间"三个话题。寓言叙事往往与第五代导演相勾连，这一代导演的早期作品常借个体／家庭／团体描写社会／民族／国家，呈现出启蒙话语的姿态。除此之外，第五代导演的经历让他们热爱土地、敬畏土地，无论是抑扬顿挫的《黄土地》还是野心十足的《孩子王》，土地成为陈凯歌一路走来的符号指征。《白昼流星》也与陈凯歌的土地情结相关，影片表现出他将土地作为叙事对象的意图。影片中，大量的远景让大片大片的黄土、一望无边的公路、远远悬挂的夕阳、三两奔波的骏马悉数呈现于观众面前，不仅夹带着中国人辽阔宏远的审美情趣，更折射出新中国70年来克服艰难险阻与一往无前的迅速发展。

不仅如此，《白昼流星》以救赎为叙事主线，完成了两个少年从身体到精神的重建（见图4-4）：电影的第一次救赎与身体有关，两个少年的洗澡与剪发在某种程度上意味着身体的"皈依"；第二次救赎与行为有关，两个少年被警察抓获，老李担下了一切，实现了米里哀主教式的行为规训；第三次救赎与心灵有关，当白昼流星的寓言实现，少年们获得了精神上的超越。电影甚至不惜以高于生活真实的超现实主义手法，让二人出现在飞船着陆的现场，做出帮助宇航员的义举。该片终以李主任的离场

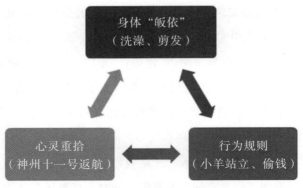

图 4-4 《白昼流星》中的三重救赎方式

完成了一代人的启蒙，二人也在验证祖先的传说（有一天能在白昼里看到夜里的流星，人们在这一片穷土上的日子才会逐渐兴旺起来）中重归精神家园。

（七）《护航》：片段拼接·插叙追述·女性话语

《护航》以插叙的方式将飞行员吕潇然从幼年到如今的部分经历悉数展现出来（见图 4-5）。具体而言，文牧野导演通过对四个人生片断——大胆冒险，跃下塔台；参观神舟五号，埋下理想的种子；誓不服输，一决高下；热爱飞行，感情受挫——的拼接，巧妙地突破了单纯"备飞护航"情节的空间局限和拍摄难度，并将"理性/性格"的成长之路勾勒了出来。

除此之外，《护航》也是《我和我的祖国》中唯一一部以女性形象为主角的短片。编剧不断捕捉人物的特点：在外在形象上，以英姿飒爽的短发作为人物的标识；在人物动机上，以热爱飞翔作为人物贯穿始终的兴趣；在角色处理上，以果断、洒脱、不服输的性格特点规制人物的一言一行。吕潇然在漂亮的镜头画面和流畅的零度剪辑中一展飒爽英姿的外在形象和以大局为重的强大内心，以备飞的无名英雄形象赢得了战友们的尊敬。也因此，吕潇然这一形象不仅鲜活、生动，也在打造蓝天上闪亮的"国家形象名片"的同时，状写了新时代的新女性面貌。

诚然，《我和我的祖国》选择 7 个短片合集成片的形式肯定不是为了满足一般观众对短片的观看期待，而是在创意策划的统领之下的自觉选择。但是不可否认的是，

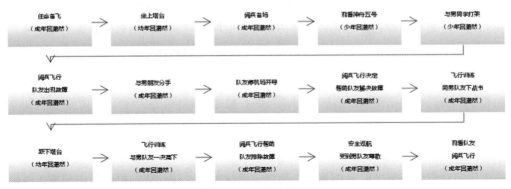

图 4-5　《护航》情节设置

由于导演的艺术水准之高超和后勤保障之到位，这些短片表现出了大制作的一面，为短片创作树立了标杆。

四、美学分析：服务于"协调"机制的艺术追寻

如上分析，7 部短片极具"精神个体性的形式"[1]，呈现出迥异的风格追求。可以说，风格是作品隐于内而浮于外的整体面貌，更是电影创作者成熟的天然标志。尽管 7 位导演在风格上的碰撞是影片成功的关键之所在，但呈现出的合奏韵律与美感同样值得书写。所谓的"协调"，绝不仅仅是"外部的协调一致，而是形式与内容的内在和谐，这种和谐是靠思想的力量、靠作者对被描述对象的态度产生的"[2]。

（一）压缩性叙事与象征化影像营造短片美学

我们不得不接受这一现实，手机作为移动互联网的代言人，一方面切割了时间导致"碎片化"，同时又随叫随到地提供娱乐／故事填充被"碎片化"的时间。故事视

[1]　陆贵山：《美学·文论·批评》，桂林：广西师范大学出版社 1996 年版，第 228 页。

[2]　[苏] B. 日丹：《影片的美学》，于培才译，北京：中国电影出版社 1992 年版，第 278 页。

频作为一系列非实体的"文化经济的商品"，也是"意义和快感的促发者"。[1] 于是，我们迎来了短视频时代。尽管短视频的暴增短时间内可能不会对影院电影的生产和消费产生强大的冲击，但毫无疑问，受众对短视频的习惯性接受在相对意义上也影响了对故事时长的期待；加之网络平台播出完全可以突破影院放映对时间长度"教条性"的要求，所以出现了更多具有影像追求且时长较短的短片。

值得一提的是，《我和我的祖国》中有五位导演都有过短片创作的经验（见表4-3）。作为电影艺术中常见的创作方式，短片逐渐从简单的压缩、横截中摆脱出来，形成压缩性叙事、象征化影像等美学品格，而这也在《我和我的祖国》中完成了一次集体实践。

表4-3 《我和我的祖国》主创人员导演过的剧情短片

导演	短片名称	拍摄时间	短片时长（分钟）
黄建新	《失眠笔记》	2015	41
陈凯歌	《百花深处》	2002	10
	《朱辛庄》	2007	3
张一白	《以光与梦之名》	2012	21
宁浩	《奇迹世界》	2007	29
	《迷失》	2010	11
	《巴依尔的春天》	2020	23
文牧野	《金兰桂芹》	2007	29
	《安魂曲》	2014	12
	《斗争》	2015	12

《我和我的祖国》展现出服务于"碎片化"的压缩性叙事特征。这样的短片合集通过大银幕的方式呈现出来，不仅对电影的放映时间进行了重新划分，更对故事内容的时间跨度进行了大胆的尝试。为此，观众可以直观地感受到创作者对于选题的情节压缩。如《相遇》实际上大大压缩了方敏这一角色的前史，而将方敏与高远的爱情凝

[1]　[美]约翰·费斯克：《理解大众文化》，王晓珏、宋伟杰译，北京：中央编译出版社2001年版，第31页。

聚在公交车上的长镜头之中；《白昼流星》压缩了少年成长的转合，以致米里哀主教式的救赎与观看飞船返航的心灵重建稍显断层。压缩是创作过程中一次迫不得已的时间重组，但随着剧情的压缩，高潮跌宕的情节也演变为短片美学的一大倾向：《前夜》中，一晃而过的个体、今夕前夕的对照、家庭与事业的取舍都紧凑而连贯地一笔带过，成为"国"之背后的点点繁星；《回归》中，升旗手朱涛、女港警莲姐、外交官安文彬、修表匠华哥也指代了一个又一个身份各异的群体，成为你我虽各异心愿却相连的"回家"礼赞；《北京你好》中，一张奥运会开幕式门票连接了两段父子情感，成为情感救赎路上的通行证。这些情节性的压缩与强化最大限度地服务于短片美学的创作，成为银幕新形式的一次集体展示。

影片展现出具有集体意志的象征化影像特征。作为电影重要的视觉语言，象征一般分为"造型象征、戏剧性象征以及意识形态象征"[1]。在长片中，象征的影像手法往往运用于局部，而《我和我的祖国》却借此形成了助推主题的利器。为了在有限的时间内展现出"历史洪流中的小人物"这一命题，7位导演都将红旗作为国家的指征，而作为主角的个体往往被置于满幕红旗之中，两者形成了一组语句，即"洪流聚滴水，个体汇家国"，这也与题目"我和我的祖国"相扣合。

（二）共识性视听与符号性形象打造结构系统

近年来，不少网络门户与电影节不仅成为这些具有影像追求的短片的港湾，更以整合多方资源的方式打造出形成系列的短片集锦，不仅摸索短片的美学表达，也在短片系列的美学结构上有所尝试。

优酷网制作的"大师微电影"专栏自2012年推出，共制作了"美好2012""美好2013""美好2014""美好2015"四个系列，汇集了顾长卫、许鞍华、蔡明亮、杜可风、张元、姜帝圭、莫森·玛克玛尔巴夫（Mohsen Makhmalbaf）等国内外知名导演，《我和我的祖国》的总制片人黄建新也为其执导了短片《失眠笔记》。尽管这些短片以集锦的方式呈现给观众，同样较为集中地体现出短片的影像追求，但每部影片之间很难寻找到关联性，未构成一个统一整体。2007年，戛纳国际电影节推出了"每

[1] [法]马塞尔·马尔丹（Marcel Martin）：《电影作为语言》，吴岳添、赵家鹤译，北京：中国社会科学出版社1988年版，第96页。

个人都有自己的电影"主题活动，30 余位世界顶级导演围绕这一命题拍摄短片为戛纳国际电影节 60 周年献礼。其中陈凯歌也为其导演了《朱辛庄》。这一系列影片尽管表现出极强的探索价值与个人风格，但在风格与主题上大相径庭。可以说，这些短片集锦都是有意义的整合，但无法构成一个"各词项都是相关联"[1]的语言系统。

Netflix 制作的动画短片集锦《爱，死亡与机器人》以及迷你剧《黑镜》，也颇具代表性。通过极具锐度的内容与形式脱颖而出的《爱，死亡与机器人》共分成 18 部短片，尽管都以动画为载体，但在表现形式上不尽相同（包括传统 2D 和 3D CGI 短片，汇集了喜剧、科幻、动画、恐怖、奇幻等类型元素），对于主题的指向也南辕北辙，比较分散。《黑镜》每季由三个独立的故事组成，都以极端的黑色幽默讽刺和探讨了科技对人类生活产生的影响。尽管这样的设置与《我和我的祖国》相似，但细究起来却存在鲜明的差别。《我和我的祖国》通过"共识性"[2]特征建立起相对稳定的语言体系，因此，7 部影片尽管可以是各自成篇的沧海独珠，但更是一个整体一致、单珠成串的作品。在结构主义理论中，"共识性中的语言稳定一致，它具有一系列联想场的形式使之形成系统"[3]，这种"联想场"可以通过声音、画面、意义等元素的类似性加以实现。

在《我和我的祖国》中，除了影片首尾以主题曲照应以外，大都以一首代表"我"与"祖国"的歌曲进行贯穿，展现出典型的共识性特征：管虎导演的《前夜》以歌曲《义勇军进行曲》作为人物从"遇难"到"解决问题"的关键，伴随着耳熟能详的旋律，"不愿做奴隶的人们"，渴望新中国建立时的激动不言而喻；张一白导演的《相遇》以歌曲《歌唱祖国》体现出男主人公割舍小我、成就家国梦的伟大，更展现出第一颗原子弹爆炸时人们的激扬情绪；薛晓路导演的《回归》以歌曲《东方之珠》展现出香港的沧桑巨变以及归途游子的款款深情。正如前文所说，影片中存在大量个体被置于满幕红旗之中的镜头以及真实素材与故事内容嫁接的画面，这些内容不仅具有指代性，更形成了内容上的共识。

[1] 齐隆壬：《电影符号学：从古典到数位时代》，台北：书林出版有限公司 2013 年版，第 75 页。

[2] ［法］罗兰·巴尔特（Roland Barthes）：《符号学原理（罗兰·巴尔特文集）》，李幼蒸译，北京：中国人民大学出版社 2008 年版，第 26 页。

[3] 南野：《影像的哲学：西方影视美学理论》，北京：中国传媒大学出版社 2009 年版，第 97 页。

除此之外，影片不仅以时间递进为逻辑关系，更是蕴含着两条暗线：第一条为贯穿始终的爱国主义精神；第二条则是"小人物"与"大历史"的选题内核。正因如此，7部短片形成了一个各词项相互关联的语言系统，"其中每个词项的价值是因为有其他词项同时存在"[1] 而产生的，即单一的影片不足以陈述"小人物"与"大历史"的关系，而七重演绎在反复重申这一命题的同时，更为具象地展现出历史是由无数个"小人物"参与的结果。也可以说，不仅是一面面国旗成为"表达面的能指"[2]，开国大典、第一颗原子弹爆炸等事件也成为历史的"中介物"[3]，而林治远等人物形象同样也成为普罗大众的化身。因此，整部《我和我的祖国》形成了一条环环相扣的"纵聚合"链条。

值得警醒的是，《我和我的祖国》在结构的处理上仍旧显得不尽如人意。尽管影片以时间逻辑为链接，但没有找到相互之间的连接线，以致只能以人物书写的方式勾连段落。这样的设置无疑打乱了"聚合体"中原本可以自然而然建立的"适切性"[4]，略显生硬。另外，各短片之间的节奏应该服务于整部影片的观影节奏，而不是纯粹的各自成篇。

五、文化分析：献礼片的"变"与"不变"

"7"在中国传统文化中是个非常"大"的数字，70周年诞辰对新中国而言自然是异常隆重的节日，无疑需要一部史诗级的作品伫立于此、铭刻于斯，与国民共振、共情和共鸣。于是，我们看到了用"小人物"的星光汇成的家国史诗。

"与其像亚里士多德认为'人是政治的动物'，不如说'人是文化的动物'（政治也只不过是文化的一种组织形式而已）。"[5] 作为主旋律电影中最主旋律的献礼片，《我和我的祖国》反映出从"历史叙事与英雄话语"到"大历史"与"小人物"的文化转

[1]　齐隆壬：《电影符号学：从古典到数位时代》，台北：书林出版有限公司2013年版，第75页。

[2]　南野：《影像的哲学：西方影视美学理论》，北京：中国传媒大学出版社2009年版，第97页。

[3]　[法]罗兰·巴尔特：《符号学原理（罗兰·巴尔特文集）》，李幼蒸译，第33页。

[4]　同上书，第54页。

[5]　[德]恩斯特·卡西尔（Ernst Cassirer）：《人论》，甘阳译，上海：上海译文出版社2013年版，第7页。

变，也顺应了新时期书写家国史诗的抱负。另外，献礼文化作为极具传统文化基因和当下生存属性的特色现象，也在该片中得到了新的诠释。

（一）从"历史叙事与英雄话语"到"大历史"与"小人物"的文化转变

电影工业美学的体系既强调电影的工业属性，又主张电影的美学价值。因此，电影工业美学否认大规模的批量生产，但并不否认经验复制所带来的创作动能与美学价值。换言之，电影工业美学也如同"工艺美术运动"一般，是一种强调"大量的、经济的制造物品，而又无损于创造性和美质的手段"[1]。《我和我的祖国》的创作实际上也与电影工业美学所强调的经验复制密切相关。具体而言，7位导演所惯常使用的叙事策略实际上与该片中"大历史"与"小人物"的笔调相统一。

尽管如此，影片实际上更是一次历史的必然选择。英雄崇拜虽然是人类与生俱来的本性之一，人们也很难摧毁"心中的这种高尚的天生的忠诚和崇拜"[2]。观众喜欢那种富有正义感的角色，并且很容易把自己代入具有正义性伦理观念的角色身上，无论是《战狼2》中冷锋的舍生取义、救人于水火，还是《哪吒之魔童降世》中哪吒的义无反顾、重寻自我，抑或是《我不是药神》中程勇的割舍利益、救人于危难，都表现出正义的一面。但是，冷锋不再如传统英雄一般，而成为一个饱含真性情的铁血男儿；哪吒也不是为国为民负担一切的神话人物，而是被塑造成个体情感抗争下的少年；程勇尽管最终割舍了利益，但也走了一条长长的自我救赎之路。因此，观众不再纯粹地看向英雄，而是看向"自我"。

一方面，传统叙事中的英雄形象和由此形成的英雄话语已经成为"俗套"，被放大的超级英雄不再是观众趋之若鹜的唯一崇拜对象；另一方面，人在自我解放的过程中也越加"寻找自己"[3]，因而与观众互为观照的小人物反而更能撩拨到彼此的心弦。因此，"小人物"与"大历史"相结合的方式是当下市场的需要，也是当下文化的主流。正如前文所言，文化作为环境语境始终流动在创作者周围，成为创作内容的缩影

[1] ［英］丹尼·卡瓦拉罗：《文化理论关键词》，张卫东、张生、赵顺宏译，第187页。

[2] ［英］T.卡莱尔（T. Carlyle）：《英雄和英雄崇拜——卡莱尔演讲集》，张峰、吕霞译，上海：上海三联书店1998年版，第24页。

[3] ［德］恩斯特·卡西尔：《人论》，甘阳译，第11页。

与模板。值得一提的是，电影创作中所展现的工业美学价值，实际上建立在创作者对于市场与文化的把握与洞察之上。换言之，作为工业而言的艺术"商品"，更加不能抛弃时代语境而独自前行。

（二）以结构性力量架构起"国家史诗"

短片尽管时长有限，但在"小人物"的形象塑造上非常成功，"小人物"性格的独特鲜明或成长变化，让我们看到了丰富立体的角色和复杂真实的人性，因而这些"小人物"呈现出来的不仅仅有当下的现状，还有其人物前史和人生轨迹。而这些在成就其"凡人小传"的同时，也串联起一些历史事件，散发出别致的历史韵味，并借助"北斗七星"的结构性力量架构起"国家史诗"。实际上，"人人都创造了自己的历史，人人都参与了对历史的创造，只是贡献、作用、程度不同"[1]。在这一观念的助推下，创作者们涌入撰写国家史诗的文化潮流中，实现了国家历史的再书写。

林治远的家庭是要经过革命政权的政治审核的，新中国成立后的人民民主专政意味顿时浓厚了许多。高远和方敏的爱情在小说《青春之歌》的咏叹之下。冬冬练习的是乒乓球，后来成为中国乒乓球男队的教练，这样的身份无疑把"国球"的荣耀借助女排夺冠的机会也彰显了出来；且演播室现场不但强调了赵启美女士的海归物理学家身份，还一同见证了2016年8月21日里约奥运会上中国女排第三次夺得奥运冠军的激动人心的一刻，排球、乒乓球的长盛不衰不正呼应着"海归"背后国家科技的振兴吗？《回归》中华哥当年以伤腿的代价从佛山来到香港，发出"故地有月明，何羡异乡圆"感慨的他终于见证香港的回归。《北京你好》借助四川男孩的愿景将汶川大地震的沉痛一刻和民工一代的伟大牺牲精神凸显出来。《白昼流星》在将神州十一号飞船着陆视为点燃希望这一形而上的演绎之外，更在修建公路的同时提出"精神扶贫"，而老李的知青经历让他的扶贫救助有了更真实、更深刻的动因。《护航》的故事背景无论是抗战胜利70周年阅兵式还是朱日和阅兵式都将军人形象、军备实力和军队使命彰显出来。

以上人物小传中的前史与勾连到的历史正如一颗星星的光晕，积点成线，并在连

[1]　雷戈：《创造历史与书写历史》，《延边大学学报（社会科学版）》1998年第2期。

线成面的结构中获得艺术甚至是哲学的张力，使小人物的奉献、牺牲与命运足以架构起"国家史诗"。正如上文所说，每一个短片互为词项，以"纵聚合"的结构之力构成系统，非此，7部片子质量再高，也只能被视为"大历史"中的一个个孤立的、淹没在历史长河中的"小人物"，而不足以称之为"国家史诗"。

这一结构与具有相似特征的《爱情麻辣烫》《万有引力》《将爱情进行到底》等影片不同，它不再是"形散神不散"的文字游戏，也不是通过结构性处理后的情节相加，而是几个故事各自独立成篇的精彩合集。这样的短片合集，因为有着统一的策划协调、承续的历史记忆、连续的影院放映，因此又不同于"十分钟年华老去"和"11度青春"系列影片。该片不仅对故事的讲述时间进行了重新界定，更赋予每一个故事中的人物具有现象学意义上的个体唯一性和历史唯一性，从而构建起不一样的"国家史诗"。正如黄建新导演指出的："还有一个就是故事里藏着的主角——祖国。所有的情感积累到最后，形成新中国成长和民众的心理。我喜欢用一个词是'心理历程'或者'心灵史'，《我和我的祖国》其实就是新中国70周年的心灵史。"

这样的"国家史诗"创作背后支撑的价值理念毫无疑问正是"人民史观"。"人民史观是以人民为历史主体、坚持人民是推动历史前进之根本动力的历史观。人民作为历史主体和历史根本动力的地位，不是靠理论演绎或逻辑推导得来的，而是人民用自己的辛勤劳动奠定的，是他们以自己的社会贡献与历史功绩来体现和证明的。"[1] 这一点在影片策划阶段已经非常明确，正如黄建新所言："人民是中华人民共和国的基石，《我和我的祖国》表现的是这块土地上的人民，他们实实在在地做着一件件具体的事，做着为社会添砖加瓦的事。每个人都有自己的缺点，但是做好事的时候就显现出伟大的本质。我们努力塑造的就是在伟大历史瞬间发挥其价值的普通人。"

当然，人民史观应该并不完全排除对历史人物的塑造与刻画、对历史人物功绩的歌颂与铭刻。但是，从大的方面说，我们要在艺术生态整体平衡中来考虑这个问题，无论是《开国大典》还是《建国大业》，都是在讲述历史人物的故事；另外，从当下审美接受的文化心理上来看，正如黄建新所说："伟大历史人物不是不拍，但要拍就一定要拍好，否则会影响人们对电影的观感，造成误解，影响对伟大历史人物的认

[1] 史岩：《站在人民史观的立场上》，《红旗文稿》2016年4月8日。

知。这类作品应该少拍一点，找好的团队拍好，观众会喜欢的。"这也是促成"献礼文化"重新被观众接纳的根本之所在。

（三）用"生命个体筑家国大梦"的献礼表达

献礼片一般以新中国成立前后的重大事件和历史人物为核心／题材，具有浓郁的爱国主义精神。可以说，在文化定位／意识形态上献礼片是主旋律电影中的主旋律电影。国庆献礼片作为其中的重要组成部分，贯穿了新中国的整个发展史：自 1959 年新中国成立 10 周年大庆伊始，除了"文化大革命"期间电影生产全面停顿以外，几乎每年都有献礼片诞生，逢十大庆则规模更大。可以说，这种极具规模性的意识形态宣传已成为中国电影的一大特色，也折射出不同时代的面貌和气象。

1959 年，我国全年出品的 82 部影片中，献礼片占 29 部，其中包括《老兵新传》《万水千山》《林则徐》《永不消失的电波》《五朵金花》《聂耳》《青春之歌》等 18 部故事片以及《和平万岁》等 11 部纪录片、科教片、美术片。这些影片以红色革命题材为主，通过革命队伍的成长故事，建构起观众对于新时代的认同，直接形成了新中国电影的第一次创作高峰。为了迎接新中国成立 30 周年，当时文化部专门成立了专家领导小组，组织拍摄了以《小花》为代表的《泪痕》《瞧这一家子》《从奴隶到将军》《归心似箭》等献礼片，适应当时的主流民意，表达了人们对新生活的真挚渴望，象征着"春来到"。新中国成立 40 周年之际，创作了《开国大典》《大决战》《周恩来》《开天辟地》《焦裕禄》等 20 余部故事片，以及一批纪录片、科教片、美术片，展现出历史叙事和英雄话语的面貌，通过对英雄话语的摹写，强化人们对英雄的景仰与对革命的认同。1999 年继续表现大格局与大情怀，比较典型的有《义勇军进行曲》《国歌》《横空出世》等。2009 年不再着眼于宏大叙事，而是日趋关注历史中的个体，展现出对传统意识形态话语与现代化改革之间的碰撞。比如影片《建国大业》《风声》《高考 1977》等。《我和我的祖国》同样展现出新的时代需求，即"注重生命个体，共筑家国大梦"。

该片速写了平民与历史的关联，为普通人立传。但同时，它仍旧充盈着献礼片应有的意识形态属性。可以说，"主观的摄影机占据着主导地位"[1]，它通过一系列的"拟

[1]　[英] 劳拉·穆尔维（Laura Mulvey）：《视觉快感和叙事性电影》，范倍、李二仕译，载《电影理论读本》，杨远婴主编，北京：北京联合出版社 2017 年版，第 530 页。

人的景别、空间、情节"[1] 把观众带向不同的主观世界。在该片中，观众被主观的摄影机代入具体的情境之中，从而逐渐认同家国一体的概念：林治远割舍掉小家为开国大典争分夺秒；高远放弃爱情为原子弹事业付出了一切；冬冬错过了送别小美为邻居播放女排奥运直播；中方外交官、仪仗队军人、香港警察、钟表师傅为香港回归的一秒不差付出了心血；张北京把奥运开幕式的门票卖给了汶川男孩，圆了少年的梦；退休干部老李不顾个人性命，为迷途少年指明了前行的道路；吕潇然放弃了参加阅兵的机会，为队友保驾护航。《我和我的祖国》通过个体与家国之间的牵连，完成了观众对国家的认同。

六、产业分析：工业体系运作与多点并行策略

《我和我的祖国》上映首日就收获 2.44 亿元票房，36 小时票房突破 5 亿元大关，并一路高歌猛进，最终收获 31.02 亿元票房。影片的票房数量肯定是以艺术质量为前提的，但也不能忽视营销模式和宣传路径的功劳。

（一）工业流程与统一营销

"进入新世纪后，'文化产业'成为中国的国家文化发展战略，电影又与'文化创意产业'连在了一起。"[2] 实际上，产业的完善离不开电影从生产到营销的各个环节，它意味着无论是最初的创意、策划阶段，还是最后的宣传、营销阶段，都是电影工业产业链中的重要组成环节。电影工业美学的实现离不开创作者的分工与合作，甚至可以说，脱离了个体与个体之间的共赢约定与互助原则便不足以称之为工业美学。在电影宣传营销阶段，《我和我的祖国》同样体现出协同化运作的工业流程。

合作是建立工业系统的基础，共赢是实现工业流程的公约。尽管影片制作分为 7 个剧组，但在宣传营销上，却紧紧聚于一体，呈现出系统性、协作化的宣发模式。影

[1] ［英］劳拉·穆尔维：《视觉快感和叙事性电影》，范倍、李二仕译，载《电影理论读本》，杨远婴主编，第 524 页。

[2] 陈旭光：《新时代中国电影工业观念与"电影工业美学"理论》，《艺术评论》2019 年 7 月。

片由统一的发行团队进行统筹发行，其中包括华夏电影发行有限责任公司、联瑞（上海）影业有限公司等优秀发行团队，共创未播先火的氛围。各营销公司在网络平台上不仅攻占了话题高地，更是凭借精心制作的预告片让中国影迷热血沸腾，调动起高涨的市场热情。

（二）明星效应与粉丝经济

早在《建国大业》《建党伟业》《建军大业》等献礼片上映之际，观众便大呼"数星星"。作为总制片人的黄建新在《我和我的祖国》中更是吸引了一众演员、明星参演，明星数量高达 50 余人。其中黄渤、张译、吴京、杜江、葛优、刘昊然、陈飞宇、宋佳、王千源、任素汐、马伊琍、朱一龙、佟丽娅等更是极具票房号召力。可以说，这样的集合积极利用了明星的人气，通过明星效应与粉丝经济的完美结合，加大了电影的宣传力度。与此同时，该片更是集合了具有影响力的 7 位导演，集合创造力的优势，使得整部影片呈现出群星荟萃的观感，并成为大众茶余饭后的谈资。

这也是主旋律电影，特别是献礼片的价值之所在。更值得一提的是，随着 7 位导演的介入，颇具制作经验的制作团队也纷纷参与其中。可以说影片在整合导演资源的同时也整合了导演的粉丝和人脉，整合了宣发资源。

（三）国庆献礼与红歌助力

《我和我的祖国》未映先火实际上同国庆献礼的宣传难以分割。作为中华人民共和国成立 70 周年的献礼片，《我和我的祖国》一经宣传便成为热点，一上线就爆红全国。献礼片所凝聚的主旋律内核也与观众所处环境、所提倡的核心价值观相一致，这也使得角色很快成为观众价值指认的对象。可以说，"人的性格在社会活动中才有最丰富的表现。我们不能想象个人脱离了他所生活于其中的社会而独立"[1]。实际上，主旋律电影中的角色设置往往与观众的价值取向相一致。正如傅若清所说："中国电影在快速发展中，确实出现了一些浮躁行为，但是崇尚英雄、正能量内核的电影永远是观众需要的。"另外，《我和我的祖国》并未受限于主旋律的题材，而是借机主动与商

[1] ［美］J. H. 劳逊：《戏剧与电影的剧作理论与技巧》，邵牧君、齐宙译，第 524 页。

业化搭桥。傅若清表示，在主旋律电影探索商业化之路时，商业电影也在进行主旋律化的尝试，而且已经有不少成功案例，比如《战狼2》《红海行动》《中国机长》《攀登者》。主旋律电影商业化和商业电影主旋律化殊途同归。因此，《我和我的祖国》不单拥有献礼片的头衔，更是在商业化制作的模式下应运而生的。

在商业化制作模式的推动下，影片在宣发上也热切地同社会热点话题相结合。《我和我的祖国》的片名本身就来自创作于1985年同名歌曲。为了庆祝祖国母亲的70周年华诞，各高校自2018年年底开始，便以快闪的形式同唱《我和我的祖国》，使这首老歌在30多年后再次成为流行歌曲。另外，影片更是借王菲演唱的同名主题曲于映前传播。傅若清透露，最初张一白导演拿来常石磊改编的歌曲小样，常石磊模仿王菲唱了一段，拿给王菲听后，王菲很喜欢。张一白征求了陈凯歌、黄建新等导演的意见，大家也都希望由王菲演唱。傅若清表示："把人们耳熟能详的经典歌曲翻唱成流行歌曲，我们想到可能会有一些质疑和反对的声音，但让更多的人用更多样的旋律和音色去演唱这首《我和我的祖国》，能打动更多人的心，也更能体现海纳百川的情怀。我们推出的首款MV，社交媒体反应非常强烈，接受度极高，成为国庆期间风靡全国的传唱歌曲，也激发了大众的观影热情和爱国热情。"

与此同时，凭借王菲特有的嗓音以及《我和我的祖国》的熟悉旋律，同名主题曲MV成为宣传中的焦点。除此之外，"表白祖国"的线下活动作为产业链条中的一部分，同样起到了推波助澜的功效。虽然没有办法统计到底有多少观众是被这首歌带入电影院，但可以感觉到，年轻观众对这首歌的反应非常强烈，这首已经传唱了30多年的歌曲，引发了很多比这首歌年龄还小的年轻群体的共鸣。

（四）身份代入与全民共情

傅若清表示："此前的主旋律电影受限于题材，很多做成了宣教式的影片，观众没有自发观看的热情，因此市场上很难成功。但是，我坚信，主旋律、正能量的影片和市场回报绝对不矛盾，主要看你如何去诠释。"因此，在家国情怀背后以具象化、烟火气的小人物故事映衬出伟大的时代瞬间，最终引起全民情感共鸣。为了实现这个目的，《我和我的祖国》整部影片都在"追求塑造的就是在伟大历史瞬间发挥价值的

普通人"。[1]

为了让观众产生共鸣，《我和我的祖国》通篇借助历史素材，打开了真实与虚构之间的一扇窗。在《前夜》中，影片的首尾段落通过相关的历史纪录片和新闻素材，使得观众从虚构的剧情中建立真实的观念。值得一提的是，在开国大典上，林治远走向人群伫立于毛主席身后的素材是通过修复旧素材并再度着色、抠图成像形成的。我们也随着演员黄渤真正身临那段激动人心的历史高光时刻。在《相遇》中，导演同样借助真实素材建立具有真实感的历史语境，当第一颗原子弹爆炸的画面出现在方敏与高远之间，个体的情感与国家的荣辱瞬间建立起直接的关系，高远的牺牲变得越发伟大。在《夺冠》中，女排比赛的素材作为第二叙事时空直接牵连着冬冬的悲喜，它也同紧张、刺激的冬冬"战场"形成了超越空间的共振。《回归》中香港回归现场的真实素材、《北京你好》中奥运会开幕式的素材、《白昼流星》中宇航员真实参与的素材以及《护航》中阅兵式的素材无不如是。

正因如此，《我和我的祖国》实现了"全民共情"的目的，也就获得了保障票房市场的通行证。

（五）跨屏传播与全媒联动

电影工业美学强调切合时代、应时而作。这是工业体系中作品创造于人、服务于人、回馈于人的回环锁链所形成的天然场域。视频的碎片化倾向已经成为大势所趋，人们更希冀利用碎片时间观看碎片视频，从而更为高效地满足自身的收视需要。在此情景下，短片的制作与传播更加贴近受众的观看需求，顺应了时代的影像潮流。

《我和我的祖国》尽管是一个整体一致、单珠成串的集锦，但仍旧是可以分割为7部各自成篇的沧海独珠，为工业内容的产业化提供了一条路径。毕竟，合则一团火、分则满天星的集锦方式便于影片进行二度传播，即在通过网络形式实现整合传播的同时，也实现了各自独立的碎片化传播。影片《我和我的祖国》一经撤档，便在爱奇艺、腾讯视频、优酷电影等诸多网络门户上架，在超高票房的天顶之下迎来了网播热

[1]　黄建新、尹鸿：《历史瞬间的全民记忆与情感碰撞——与黄建新谈〈我和我的祖国〉和〈决胜时刻〉》，《电影艺术》2019 年第 6 期。

度的又一春。值得一提的是，分段化播放抑或取舍式观看成为该片的一大观影选择，这也极大地迎合了网络播放空间的个性化设置。

"作为一种创意文化产业，电影一方面能创造票房即经济价值，另一方面还能创造符号价值或象征价值，即增强国家文化软实力和文化影响力。"[1]《我和我的祖国》正是借助产业经验完成了内容生产，又实现了文化产业属性和文化社会属性的完美对接。其经典策划为影片的成功奠定了良好的基础，以真实的"小人物"的情感钩沉历史的荣光与梦想，精湛的艺术品质加上独特的集片结构实现了主题高光又精深的表达。所有这一切成就了中国主旋律电影天空中的"北斗星"。

七、全案整合评估

庆祝新中国 70 周年华诞，2019 年度的国产献礼片既不缺乏数量，又实现了质量的飞跃。在娱乐大片横行的时代，国产主旋律电影不遗余力地发挥着自身的宣传与教育使命，实现了传递文化自信、发扬文化自觉的总体目标。值得一提的是，2019 年度的国产主旋律电影表现出整体高票房的走向，而《我和我的祖国》更是以 31.02 亿元的总票房成绩脱颖而出，伴随着新中国成立 70 周年的激情时刻，显得余味绵长。

对于策划策略而言，《我和我的祖国》在"顶层设计"的基础上，经过战略性和系统化的总体安排与部署，实现了整体创作的分配与完善。首先，主创团队以"70"和"7"的完美拆分开始，打开了《我和我的祖国》的创新模式与开拓图景，实现了一次合力而为的献礼。其次，主创团队确立创作方案、截取历史事件、体现平民视角、把握内在核心，逐层确立了"小人物"与"大事件"嫁接的方案，以小博大。最后，主创团队选择了 7 位伴随着新中国的发展而成长起来的导演分头创作，实现了内容与风格的共振。

对于剧作策略而言，《我和我的祖国》借助献礼的机会贡献出堪称标杆的短片精品。一方面，"七仙过海"各显神通，借视角、节奏、调度、影像、声画等各种元素

[1]　陈旭光：《新时代中国电影工业观念与"电影工业美学"理论》，《艺术评论》2019 年 7 月。

对短片叙事进行了经典示范；另一方面，在统一的献礼主旨下有着个性的价值表达和复调的艺术张力。因此，《我和我的祖国》的 7 部作品在剧作上极具精神个体性的形式，呈现出迥异的风格追求。

对于美学层面而言，《我和我的祖国》体现出一种趋于"协调"的韵律。首先，《我和我的祖国》以短片集锦的形式实现了集体共振，这一形式不仅贴合时代的影像潮流，更显现出独特的审美品格。其次，7 部短片在结构上形成锁链，展现出"纵聚合关系"。换言之，单部短片与整部电影恰如词语与语言系统的关系。最后，7 部短片以整合的形式集中表现出创作者的平民美学追求，观众被代入剧情之中的同时，也伴随着角色的跌宕起伏完成了对于其价值观的体认。

对于文化层面而言，《我和我的祖国》不仅能够反映出献礼片从历史叙事与英雄话语到"大历史"与"小人物"的文化转变，也顺应了创作者撰写"国家史诗"的抱负。另外，献礼文化作为中国特色的产物，也在该片中得到了新的诠释。可以说，献礼片作为我国电影发展过程中的重要组成部分，成为数次推动国产电影创作的历史契机。《我和我的祖国》接过了献礼影片的接力棒，在速写平民与历史关联、为普通人立传的同时，也使得观众被代入具体的情境之中，逐渐认同家国一体的概念。

对于产业层面而言，遵循工业美学的运行规律，采取多点并行的策略，借助工业化流程下的统一营销，最大化导演、演员的明星眼球效应和粉丝效应，并在国庆献礼与歌曲《我和我的祖国》唱遍大江南北的时候让观众的"我"嵌入"我的祖国"，达到了情感共鸣。还借助短片的传播优势在多屏时代实现了跨屏传播和全媒互动，实现了良好的传播效果。

八、结语

《我和我的祖国》作为一部书写"大历史"中"小人物"的集锦式影片，成为工业美学下极具策划意识和思想张力的现象级存在。

"顶层设计"下"7 个故事"与"70 年历史"、"小人物"与"大事件"，以及"老导演"与"新生代"的构思使之在命题创作中成功突围，映射了从英雄话语到平民

叙事的文化转变，并借助结构性力量架构起深沉的"国家史诗"。7部短片以各自成篇的沧海独珠连接成具有共同追求又彰显导演风格的"北斗七星"。作为一部以时间为逻辑的影片多少忽视了相互之间的连接点，这或许是影片结构的疏忽之处。但是，《我和我的祖国》仍不失为献礼片的一次超越，打造了献礼片的又一高峰！

（宋法刚）

附录：《我和我的祖国》制片人和导演访谈

《我和我的祖国》导演薛晓路访谈

问：薛导演您好！您是怎样参与到这个项目中的？

薛晓路：凯歌导演和陆亮局长给我打电话说，您就来吧，这是一个让我特别荣幸的项目。1999 年的时候我给凯歌导演写过剧本，那个时候我们就认识。因为我是编剧出身，能写能编，所以找我这样的也省事。（笑）

问：香港回归这个选题是您选的吗？

薛晓路：当时是给我们很大的创作自由的，发了一个单子，上面是新中国成立后的重大事件，是那种盘点式的，基本就是一句话的概括，比如 1964 年原子弹爆炸、2008 年汶川地震、1998 年洪水，等等。然后可以主动认领。

我其实第一波选的不是香港回归，是抗美援朝。第一次的时候交了一个故事梗概，交上去以后，可能有多种考虑吧，导演和领导认为不要做这个题目，所以我就挺着急的。然后就接着看大事件里面还有哪些题材，结果就看到了香港回归。因为我之前合作的制片公司和团队很多都是香港的，所以觉得要是能够在香港拍摄，这个团队还是蛮熟的。然后在网上找资料，于是就看到了"零分零秒"这个事，觉得它还挺有叙事性的，挺有张力的。

问：《回归》的故事中，朱涛、安老等都是有原型的，肯定进行了大量的采访等准备工作吧？

薛晓路：确定了以后就开始做采访。一个是网上的资料，一个是买书。看资料的时候就会有一些新的细节，带入新的人。安老肯定是大家一看就能看出来的，除了安老还有交接仪式活动的一个执行人，美国人莫琳·厄尔斯（Maureen Earls）。

当时她在纽约，我们项目的英文助手就跟她联系，从她的角度来谈这一秒中的记忆。然后又找了当时的一些图片，一些具体环境的介绍——都用什么东西，她的助手是谁，当时穿的什么衣服，等等，这些都是她提供的。

跟安老谈判的对手是英国的休·戴维斯（Hugh Davies）爵士。我们通过和他认识的一个英国电影界的制片人联系到他。他就把我们当时的一些问题，比如，谈判的地点是在什么地方，有几个人，具体职务是什么，谈判的几个重要话题，等等，进行进一步的确认。

国内主要想采访安老和朱涛，但是都要通过官方。安老特认真，在打过报告、经过电话核实后才同意采访。因为大的事件是知道的，主要是问一些细节。比如他从哪里领的任务，领了任务以后大概是几个小组成员去了香港，什么季节去的，谈判历时多长时间，谈判地点摆的是什么，桌布是什么颜色的，有没有纸笔，就是这些细节。就这样，更多的细节补充进来，包括活动过程中穿的衣服、耳麦的系统是什么等。

找朱涛老师也是辗转了很长时间，因为他已经离开仪仗队了。刚开始他也不接受采访，后来约到后，也挺巧的，还约到了当时仪仗大队的大队长，就是高亚麟扮演的程志强。就又问了他们当时的好多细节，包括他们怎么训练，怎么做一比一的台子，也看了当时他们的好多照片。

所以说基本上把事件主要的亲历者，中国的、外国的，都给采访到了。

问：薛导，《回归》故事里角色数量众多，人物层级饱满，在策划构思阶段是如何想到用"时间—手表"来架构故事和人物的呢？

薛晓路：香港回归这件事不能只写到国家层面，不能光从内地这边的官方切入，那样不够，也不好。但是香港那边怎么切入就一直没想出来。

香港警察的这个切入点是当时我看到一则资料，就是香港本身没有驻军，之前我们的军队也进不去，所以当时我们就说过一定要依靠香港警察，因此，我觉得香港警察这条线是可以有的。但是怎么把女警察和那些事情联系起来，就把我卡住了。我觉得有 20 天，后来是偶然获得了灵感。（笑）

说到时间，我就觉得这个时间肯定和那个表有关系。因为当时采访安老的时候说过当时确实买了一块表。后来就想到要有一位修表师，他和时间之间的关系是比较多

的，然后就用了修表师这条线索。这条线索找到之后我就知道故事该怎么编了。剩下的就是他和故事的关系，所以就设计他是女警的老公。确实是因为他们的表是需要调校的，所以用这些东西就把故事联系起来了。

问：现实中，美国人莫琳女士其实没有修表的这个事情吧？

薛晓路：没有，这是一个艺术创作，是虚构的。因为我当时也在想是谁去弄这个表。我也问安老有没有去调校这个表，他说确实是有的，但调表师是国内派过去的。后来我就觉得编在一个外国人身上可能会好一点吧。所以，剧本交上去以后，凯歌导演说用表的这个构思挺好的，挺扣题的，还蛮完整的，你的确是编剧出身啊。（笑）

问：剧本完成之后，其实拍摄时间也是非常紧张的，肯定遇到了很多困难和突发性情况吧？

薛晓路：困难当然有，每个组肯定都很多，我们拍摄中的困难就特别多。因为大部分场景都是在香港拍的，特别现实的问题就是没有摄影棚，各个环节缺乏支持，租金该怎么付就怎么付。

我们拍摄回归的场地是国际会展中心，就给了我们两天的时间。时间太紧了，关键还得在里面置景，而且这个场景和当年也发生了变化，现在加了四扇大门。所以就得用电脑把那个门的部分去掉。后来租了一个棚，等于在外面做了一个环境，也就是仪式的台子，用电脑合成到会展中心去，难度还是挺大的。前面的部分要做得特别细致才能把拍的内容复原进去。

服装也是一个特别大的问题。当时用的是三军仪仗队 1997 年制式的服装，现在早都没有了。借不到，那我们做吧，也没有样式和料子。但是我运气特别好，程志强大队长说他们认识一个专门给军队做服装的老师傅。我们就赶快联系了这位老先生。他也不能马上答应我们，因为得找有没有能做制服的料子。等了好几天，最后他说找到了，这才能完成这些衣服。

然后英军的制服也很难找，英军撤走以后在香港这些东西都没有了。现做也面临着没有料子、没有准确的样式等问题。后来就去借，通过一个英国制片人来找，也是辗转了好长时间，凑不够这么多套。我说必须凑够这么多套，这个都有数的。一直都

没消息，天天查收都收不到。真是一点都不开玩笑，直到第二天就要拍英军了，货物才到达香港。然后我亲自去把货物押了回来，去做熨烫、整理，我觉得挺惊险的。

问：没想到如此困难，好在有惊无险。

薛晓路：对，真是特别难，场地也是这样。那个谈判地点还好，坚尼地道 28 号，现在是董建华的办公室。我们去申请了一下，就给我们用了。

但是他们训练的地方需要一个大的空场，像军营一样的那种。驻港部队的军营是坚决不能进的。后来就想把军营这部分拉回深圳拍，南方战区说可以配合我们，但也面临器材入关、香港的工作人员进军营需要审批等问题。后来就在手机地图上搜索，看到有块空地，叫西港军营的一个像飞机场一样大的空地。经过协调，允许我们进去拍摄。工作人员上午搭台子，我们中午进去拍，一直拍到晚上，大概是半天多的时间。结果还下大雨，有些戏雨不停拍不了，好在最后雨停了一会儿，当然我们也有冒着雨拍的，就这么把它给拍完了。

《我和我的祖国》导演宁浩访谈

问：宁浩导演您好！能不能跟我们谈谈您是如何选中北京奥运会这个选题的？

宁浩：这个选题几乎是在我脑子里第一个蹦出来的。在新中国成立以来的大事件中，北京奥运会因为持续时间比较长，不是只有一天的事，我印象比较深刻，加上那时我也在北京，感受比较直观。所以，在确定选题时，我第一个想到的就是北京奥运会。

问：《我和我的祖国》整体上是书写"大历史"中的"小人物"，但即便如此，《北京你好》中的张北京还是"更小"的那一个，并给我们留下了深刻的印象。当时您是如何想到要塑造这样一个人物形象的呢？

宁浩：张北京不但是个小人物，也是个普通人。我本身也是工人家庭出身，一个蓝领阶层，首先我对小人物、普通人的生活和状态是特别熟悉的。而且，这种人物也是最鲜活的，是我最热爱的一群人。中国一直就是一个由千千万万个小人物支撑起来的巨大的国度。既然是拍"我和我的祖国"，祖国是什么？在我的理解里，她就是由一个个微不足道的个体组成的。在他们的平凡中，就可以看到整体，也可以看到伟大的力量，就是因为每一个人为别人付出的那一点点东西，大家才连接起来。

问：您为什么选择葛优来出演这一角色呢？主要考虑了哪些因素？

宁浩：选择葛优来演这部电影是一个顺理成章的事，因为拍北京奥运会，就离不开北京文化、北京演员，能完美诠释北京文化的演员就是葛优了。在整个拍摄的过程中，葛优自身所携带的气质赋予这个底层人物特别丰富的、多义的东西，他的那种"不努力"的气质，不用力气的状态，特别有一种京腔的懒散和北京文化中那种"大爷"的韵味。他起到的是一种化学作用，而不仅仅是物理作用。葛优身上自带的那些独特的东西给了这部电影一种呼吸感。

问：由于是短片创作，是不是需要忽略或者取舍一些原本想表达的内容？

宁浩：其实没有特别需要取舍的东西。因为我在短片创作方面有比较多的经历和经验，所以在刚开始做的时候，我就知道它的体量大概是多大，就不会去选择特别复杂的叙事情节，会计算好故事的当量，用尽量轻巧的办法，去传递小而动人的情感。

问：您在拍摄过程中遇到的最大的困难是什么？

宁浩：拍摄过程比较顺利，当时几乎没有感受到什么太大的困难。现在回想起来，最大的困难可能也就是两场夜戏。因为需要在居民区的胡同里拍，有扰民的可能，所以制片做了一些工作，和附近所有的居民打招呼，拍摄的时候我们尽量小声，尽可能不要打扰他们的休息。

问：您是如何看待《我和我的祖国》这种集锦式的创作方式的？您对这种合作方式有哪些体会？

　　宁浩：这种方式的创作之前在国外有过很多尝试，像"巴黎我爱你"系列等。在这种短片集合中，每位导演都有他自己的风格体现，所以在同一部电影中能看到不同的风格，但大家又有同一个主题，还是挺有意思的。这是蛮轻松的一种创作方式，会让整部影片显得比较轻松、松散。

　　当然这种松散也是一种特别的感受，其实有点像中国绘画中的散点透视，虽然好像没有那样精致的结构感所产生的力量，但它有每一个章节本身所展现出来的生动的部分。所以，我觉得这类作品也是电影中一种独特的类型存在。

《我和我的祖国》导演文牧野访谈

　　问：文导演您好！作为 2019 年的献礼影片，《我和我的祖国》中 7 部短片从不同的事件/时间节点上实现了创作组要求的"历史瞬间、全民记忆、迎头相撞"。不知道您是怎样参与到这个项目中来的？

　　文牧野：一天，国家电影局的领导给我打电话，让我去开会。我到了发现另外的几位导演和作为总制片人的黄建新都来了，然后就有这么一个故事要拍。

　　问：接触到这个项目的时候，是哪一点吸引了您？

　　文牧野：献礼啊！这是一个献礼片嘛。再一个是因为这是 7 位导演合作创作的短片集锦。这一点也吸引了我。

　　问：总制片或者总导演给大家一起开过会吧？开会的时候有没有提出统一的要求，比如时长等方面的。

　　文牧野：我印象中应该是开了三次会议。因为当时是 7 位导演，所以平均算了一下，尽量控制在 18 分钟到 20 分钟。我这个是最后一个，14 分钟，也是最短的一个。

问：影片由 7 个"凡人小传"汇集成一幕幕历史的场景。具体到《护航》这个讲述女飞行员吕潇然"备飞"的故事，是自己挑选的还是创作团队分配下来的呢？

文牧野：我的这个刚开始的时候是没有的。当时好像有 20 多个选题，我选了一个，已经写完一稿剧本了，又通知要换。题材是与阅兵有关的，然后要拍女飞行员，要拍摄阅兵当天的故事。

问：最初您选的不是 70 周年阅兵的这个时间点？

文牧野：不是，不是。

问：那领到新的任务后，是不是需要抓紧时间进行剧本创作？

文牧野：因为时间有限，就把给我们的剧本进行了修改。因为它在题材上限定很大，必须要写一条 B 线索出来，要不然 A 故事在天上没什么事做。

问：在剧本方面，是有这个决定权的吧？

文牧野：有，但之后肯定是电影局审过的。

问：演员选择呢？肯定有决定权吧？

文牧野：演员选择是有的，就是尽量选一些有名的演员。

问：宋佳身上的哪些特质让您选择她来担任主演呢？

文牧野：当时有一个原型叫陶佳莉，宋佳的气质很像陶佳莉。跟陶佳莉聊完后发现这些演员里面宋佳是最像的。然后就去问了宋佳，宋佳很兴奋，也正好有时间。

问：围绕故事里的原型肯定做了大量的采访工作吧。

文牧野：对，去采访了一些飞行员，女飞行员和男飞行员都采访了。感触最深的就是飞行员的成才率，几万甚至几十万分之一的成才率，尤其是女飞行员。她们的容错率，也就是从她们上飞行学院开始，只要有一科成绩不及格就终生停飞。她们没有补考、重考的资格。就像笔试，你今天状态不好考了 59 分，以后一辈子都不

能再飞了。

问：创作团队的选择呢？

文牧野：就是自己的团队。

问：经费使用上呢？

文牧野：先做出预算来，然后给黄建新导演取舍。当然尽量还是要省钱的，虽然是短片但还是要花不少钱，所以要尽量省钱。

问：在拍之前就知道《护航》是压轴之作吗？

文牧野：（笑）当然不知道，最开始我是倒数第二个。

问：倒数第二个？

文牧野：是第六个。最开始拍的时候是第六个，后来换到了最后一个。

问：原来还有一个后面的时间点和故事吗？

文牧野：原来最后一个是陈凯歌导演的《白昼流星》。

问：事件时间是在你后面吗？

文牧野：我这个故事题材最开始没有朱日和阅兵，也就是 2015 年的抗战胜利 70 周年阅兵，其实就是在《白昼流星》的前面。后来加了朱日和阅兵才被调到后面去了。

问：我看到《护航》的线索，一个是现实中的"护航"，一个是过去的"成长"。为什么要选择这样的两条线呢？

文牧野：很重要的一点是因为任务要求拍阅兵当天的事，但是阅兵当天的事，人在天空中，说白了你没任何动作可做。飞行员只要在驾驶舱一坐，你就没有任何动作能做出来。而且还有一点，你就算出事故、解决事故，也不能出很严重的事故。因为

严重的事故就会导致阅兵不成立。所以，实际上就是研究 B 线索，因为你看 A 线索是没有动作可做的。A 线索只能做一点点小故障。

问：两分钟时间内能解决的小故障。

文牧野：对，很快解决了。B 故事最重要的一点就是在地面上，从小长到大的故事。这样就可以解决 A 故事没有动作性这么一个困难。然后就这么去做，因为时长有限，也就 14 分钟，所以就只能剖析人物几个年龄阶段的几个侧面，生活、小时候、跟爱情有关系的、跟训练有关系的这些方面。

问：但是这几个断面设计得非常好，包括父亲对她的感情等。拍摄过程中肯定也会遇到各种困难吧，印象中遇到的最大困难是什么呢？

文牧野：最大的困难肯定是拍飞机，因为咱们国内其实也没有拍得特别可供参考的战斗机题材的电影。战斗机特别难拍，不像拍那种玄幻、魔幻、古装的，因为观众都没见过，没有那种实体性参考。但拍摄战斗机，实际上等于你拍一个现实，现实中的一个大怪兽，一个在空中超音速飞行的飞机。这个东西其实是最容易露怯的，很多特效做不了，而且时间有限。当时我写完剧本就已经 5 月份了，而这部戏十一就要上。我就选择了 50% 到 80% 实拍。实拍的话，我们的摄影师还不能上飞机。因为坐飞机是要经过特殊训练的，要不你上去那个载荷力是承受不了的。我们就培训了他们的飞行员，教他怎么用摄影机。然后让他坐到双驾舱室里，上天去拍。所以，整个片子 80% 的战斗机镜头都是实拍的，有 20% 是特效。

问：但是飞行员的那种飒爽英姿还是拍出来了。

文牧野：（笑）所以只能拍人，拍飞机太费事了。

问：还有一个问题，你觉得《我和我的祖国》这种集合导演进行短片创作的方式怎么样？有哪些体会？

文牧野：我觉得挺好的，就是每个年龄段的导演，每个人拍不一样的题材，然后合在一起。这样导演的制作周期就会短很多，又会相对快地成片，同时又能保证质

量，因此，非常适合做这种献礼片的故事。

问：这个片子取得了超过 31 亿元的票房，您觉得怎么样？

文牧野：我觉得很大的加持是因为爱国主义情怀吧。因为正好到了观众最想在电影院感受这种国家强大的时刻。

（采访者：宋法刚）

《我和我的祖国》总制片人黄建新访谈（存目）
《我和我的祖国》总导演陈凯歌访谈（存目）

《地久天长》

So Long, My Son

一、基本信息

类型：剧情、家庭

片长：175 分钟 /185 分钟（国际版）

色彩：彩色

内地票房：4 523 万元

上映时间：2019 年 3 月 22 日（中国内地）/
2019 年 2 月 14 日（柏林国际电影节）

评分：豆瓣 8.0 分，猫眼 8.8 分，IMDb 7.7 分

二、主创与宣发信息

导演：王小帅

编剧：阿美、王小帅

制片人：刘璇

主演：王景春、咏梅、齐溪、王源、杜江、艾莉娅、
徐程、李菁菁、赵燕国彰

摄影指导：金铉锡

剪辑：利·查泰米提古

原创音乐：董颖达

特效化妆：马修·史密斯

出品人：王小帅、杨巍、于冬、王海、韩家女、何
俊逸

出品：冬春（上海）影业有限公司、和和（上海）
影业有限公司、浙江博纳影视制作有限公司、风山
渐文化传播（北京）有限公司、春凡艺术电影（上
海）有限公司、正夫影业有限公司、霍尔果斯万年
影业有限公司、北京万年奈思文化传媒有限公司

国内联合发行：浙江博纳影视制作有限公司、华夏
电影发行有限公司

海外发行：The Match Factory

三、获奖信息

1. 第 69 届柏林国际电影节主竞赛单元最佳男演员
 银熊奖、最佳女演员银熊奖

2. 第 37 届乌拉圭国际电影节国际长片竞赛单元评委
 会特别奖、观众选择奖

3. 布鲁塞尔国际电影节国际竞赛单元大奖

4. 第 32 届金鸡奖最佳编剧、最佳男主角、最佳
 女主角

情节剧叙事、平民史诗、作者电影的继承与创新

——《地久天长》分析

一、前言

在 2019 年的中国电影版图中，《地久天长》以其鲜明的家庭史诗情节剧、演员出众的表演水准和影片整体的艺术气质，在国内外产生广泛的影响和讨论。该片通过讲述刘耀军、沈英明两家之间的恩怨情仇，以及刘家夫妇围绕孩子问题所引发的艰难命运，观照着从 20 世纪 80 年代至今的 30 年社会变迁与恒久不变的家庭情感结构。时隔多年之后，王小帅在《地久天长》中展现出为人们所熟悉的作者美学，同时难得地突破创作局限，采用史诗化的艺术手法首次面对有关时空变化中的家庭往事、历史记忆，使之成为串联王小帅作品序列的一把钥匙，打开通往他过去作品点滴细节的观看路径。影片入围第 69 届柏林国际电影节主竞赛单元，并获得该电影节历史上唯一一次双银熊奖。2019 年 3 月 22 日在国内上映，最终拿下 4 523 万元票房，创造了王小帅导演影片在国内取得的最高票房纪录。

作为时隔多年的王小帅新作，《地久天长》在国际上收获大量的好评和肯定。《国际银幕》（*Screen Daily*）认为："中国导演王小帅的新作是本届柏林国际电影节上最好的影片，不仅在情节上非常成功，极为吸睛而又引人入胜，而且对 20 世纪后期的中国社会进行了极具洞察力和人情味的剖析。"[1]英国《卫报》（*The Guardian*）的影评认为："这部华美悲怆的大师之作，节奏是如此有分寸，时间线是如此跳跃，演员对

[1]　参见 https://www.screendaily.com/reviews/so-long-my-son-berlin-review/5137002.article。

痛苦的表达是如此见微知著，以至于观众从第一幕起就不知不觉地深陷其中。"英国 BFI 电影协会的尼克·詹姆斯（Nick James）认为："一种恒久的哀伤情绪一直弥漫在影片中，这是导演最有野心的一部作品，带着质朴感，将叙事与表演都保持在悠缓的节奏上，随着影片后段逐渐填补前期的叙事空白，整体展现出强大的情感张力。"《首映》（Premiere）杂志的米歇尔·杜邦（Michel Dupont）认为："电影用克制的动作及语言，传递出人物命运中难以言说的痛苦，给予观众直面未来、爱、死亡、内疚与宽恕的力量。"[1] 这些外国影评人都将影片的成功之处归功于演员的表演能力、叙事的情感张力等具有公认度的气质和特点，并肯定了影片中凝望式的美学追求。

　　同样，《地久天长》在国内也得到了较多的关注和肯定。戴锦华认为："如何讲述一个家庭的个人生命史，同时赋予它一种艺术的表达、艺术的形态，然后去触碰中国独有的现实。"[2] 周星认为："影片不显山露水，却充满了钝痛感……造就了含而不露地触及历史变化，实际上是人心历史的一种逼真写照。"[3] 侯克明认为，影片与《霸王别姬》一道书写了中国百年的平民史诗。丁亚平认为："《地久天长》在电影本质的意义上发挥了电影的纪录美学作用。它不只是简单地讲述这样一个故事，对于我们认识真实的生活，特别是重新审视我们自身的历史，具有重要的意义和价值。"饶曙光认为，电影是克制的，王小帅用悲天悯人的眼光让影片具备了丰富的内涵，这是时代和历史的画像，一次中国电影的超越，一部具有史诗品格的电影。[4] 刘宇清认为："《地久天长》从个体经验出发，编织共情共鸣的故事，透过辛苦煎熬的命运，寻找 / 表彰支撑人生的群体价值，可谓立意中正，善道人心。"[5] 从总体上来看，国内学者更偏向于影片中的史诗特点，即影片通过再现历史事件和细节等让人们重新关注历史、审视历史。

[1]　上述评论根据北京冬春文化传播有限公司宣传资料整理。

[2]　引自 GQ Talk 采访，《对话戴锦华：我更关心真实有效的社会思考，而非有辨识度的立场》，https://www.thepaper.cn/newsDetail_forward_6366641。

[3]　周星：《钝痛令人窒息，暗处弥生善意》，《中国电影报》2019 年 3 月 27 日。

[4]　参见 https://3g.china.com/act/ent/205/20190428/35779545.html。

[5]　刘宇清：《〈地久天长〉：知天命，慰平生》，《上海艺术评论》2019 年 10 月 15 日。

二、叙事分析

（一）伤痕叙事与温情转向

在王小帅过往的作品里，无论是遭受欺辱的青红、时刻想念上海的父辈，还是少年懵懂的孩子，历史语境下的贵州，带给人们的往往是苦难、不堪，他们以各种方式试图逃离历史宏大叙事的支配，但离开的时候总是带着"伤痕"，并且终身都难以逃脱这道"伤痕"，无法被治愈。这彰显了宏大历史叙事的残酷性，也延续着个人价值在历史宏大叙事中的缺失与渺小，让人们在哀叹人物命运的同时反思、审视那段历史岁月。尤其是主人公们在历史语境下所做出的个人决定，究竟是历史形势所趋还是个人意志所为，青红父亲的高压逼迫、哥哥替妹妹报仇的怨愤、检举他人保护自己孩子的私情等，是时代悲剧，个体悲剧，还是说两者都有？总之，观众通过这些事件能够形成自身对历史价值的判断和认知，从而填补宏大历史叙事所无法覆盖到的个体价值表达。而与之前的作品有所不同的是，《地久天长》选择以温情、团圆的方式去结束朋友之间、家庭成员之间长达半个世纪的恩怨情仇，这种带有治愈功能的社会情感表达正体现出创作者一种人到中年的温存心态，而不再像年轻时通过悲剧性来批判、揭露那些创伤的存在。比起带有启蒙性的历史感，影片将宏大历史退到幕后深处，甚至可以说已经不再重点去审视所谓的宏大历史叙事，而是回归家庭，探讨人与人之间的和解与修复，或者更准确地说，人与历史的和解——与其活在过去的历史记忆中，不如缝合伤痕，找到继续生活的勇气和方向，毕竟活着更为重要，人是活在当下，活在未来。在这样的个体与自身、历史、现实的和解中，《地久天长》失去了过去王小帅电影的启示性和批判性，或者说失去了过往的锋芒，但仍然用温情完成了对宏大历史叙事的再次去历史化，让历史叙事的终极意义最终被温情的回归取代。

在《地久天长》里，从伤痕走向温情、治愈的叙事策略转变并不意味着伤痕叙事的不存在。在影片前三分之二的情节中，大大小小的创痕与撕裂助推着影片整个情感节奏中的压抑感。中国文艺作品中的伤痕叙事与西方的个体创伤叙事不同，其历史语境的溯源是"文化大革命"中的种种个体事件，并由此成为中国当代文学中一股具有社会批判性、反思性的文学潮流，即伤痕文学。正是通过精神、思想、心灵这三个维度上的内容讲述与历史再现，作家笔下的知识分子、知青群体等不仅将乡土视为落后、

封闭的代名词，更将自身命运的悲惨遭遇诉诸时代的不公与压迫，形成了过去与未来不断纠缠、无法逃离的个体悲剧性命运。在王小帅的创作序列中，《闯入者》是其伤痕叙事的集大成者，影片主角在现实生活中遭遇的陌生人"闯入"，牵连出主人公无法逃避的历史记忆——写检举信，而那个遭遇不公对待的家庭的孩子在结尾处坠楼身亡，与敞开的窗口镜头一同将历史创伤无限期地打开、呈现，显示出伤痕永远无法愈合的寓意以及对个体历史行为进行忏悔和赎罪的拒绝。

具体到影片《地久天长》，伤痕叙事集中在刘耀军夫妇及其生活世界的几个维度：（1）家庭内部之间的创痕撕裂。儿子意外身亡，刘耀军夫妇领养另一个"星星"作为想象性替代的举措是他们无法回避伤痕的一种表现，而丈夫出轨、妻子喝药意图自杀，更是将这个家庭完全撕裂。（2）朋友之间的创痕裂隙。星星落水意外身亡、计划生育政策的强制执行，沈英明夫妇的种种行为从主观和客观上造成朋友之间无法"地久天长"的种种裂隙，尽管这种伤痕在结尾处得到一定程度上的缝合，但漫长的时光流逝已然让他们无法再回到那个年代中的纯真友谊。（3）个体与时代的创痕纠缠。当计划生育、国企职工下岗等无法阻挡的宏大政策来临时，刘耀军夫妇无力面对洪流，尽管顽强地继续努力生活，但他们选择逃离故土、偏安一隅的决定，既是一种面对命运无法反抗的回避，也是一种可能将自身从命运中解放的尝试。夫妻二人的生存境遇就像那些尚未拆除的旧房区一样，暗示了个体与时代的创痕永远无法得到安置，成为城市发展与个体命运中一道无法释怀的伤感图景。（4）沈英明的孩子始终没有直面星星死亡的创伤回避。尽管星星的意外死亡是客观原因造成的，但沈家孩子始终没有去主动面对这一创伤，使得这道创痕始终横亘在两家之间，也始终横亘在观众心中。正如影片最后的戏剧性转折一样，在星星死亡和保护浩浩之间，刘耀军夫妇早就做出了自己的选择，但他们需要释怀的或许不是成年人之间的对话，而是一次来自浩浩的坦白告解。这四个维度的伤痕叙事正如前面所分析的，影片通过生命迭代的东方伦理话语，用治愈的方式去完成刘耀军夫妇的伤痕叙事，无论是养子重新回归家庭、朋友之间再次团聚，还是新一代人的诞生与命名，刘耀军夫妇似乎不用再去背负历史宏大叙事的包袱，曾经无法把握的命运似乎又回到自己的手中，日子似乎也有了幸福的盼头，人情伦理的冲突最终消弭在家庭的重新形成与复活之中。

在这四层伤痕叙事的横向结构里，影片又并置了几种不同维度上的空间特点，使

得影片的叙事架构显得异常丰富，这些空间包括：（1）跨地域性的静态空间。影片设置一系列具有对立意义的空间概念，例如，刘家在沿海小镇的破旧房屋与沈家在内陆城市的现代住宅，机械工厂中的巨大设备与刘耀军海边的小作坊，等等。这些空间的差异化处理一方面是视觉设计在镜头中的有意识体现，另一方面也直观强化了刘家的艰苦生活和偏安一隅的心理诉求，同时也强化了历史叙事对个体生命所带来的巨大创伤。（2）历时性的时代变迁空间与共时性的情感结构空间相互交织。影片中萦绕在刘耀军一家的情感创伤始终是一道已经凝固在时空中的静态情感空间，一如那张几次被掏出的全家福所要告诉人们的，在星星死亡的那一刻"时间停止了"，这道伤痕横亘在影片主要讲述的三个时空中。与之相匹配的是三个时空中的刘耀军一家都面对着星星及其孩子、养子在时代变迁中的"丢失"。（3）故事文本空间与创伤视角结构的回忆式架构。在《地久天长》中，故事文本空间是横跨 30 年的人事变化，但王小帅在前三分之二的情节里采用的是回忆式内在视角，将刘家在海边的生活作为叙事锚点，通过刘耀军和王丽云的闪回去重述过往岁月中的创伤故事，由此生成一种个体的内在视角，带领观众进入历史，并在抒情化的音乐与凝望的长镜头运动中走入那些让人心碎的历史现场。

正是通过较为扎实的伤痕叙事，《地久天长》进一步结合情节剧模式，形成了一种回归中国传统电影创作中的剧作模式，即"个体创伤＋家庭情节剧"的经典文本。

（二）家庭与女性结合的情节剧叙事

在世界电影史的进程中，情节剧被认为主要起源于美国导演格里菲斯（D. W. Griffith），他"建构起以女性角色为叙事核心的基本情节剧模式"[1]，往往借助女性在银幕上的贞洁气质，去着重表达女性在残酷的现实环境中承受的来自爱情幻灭、家庭暴力和社会贬斥的受辱经历。"观众的情感跟着主人公的遭遇跌宕起伏，视点时而旁观者清，时而与主人公感同身受，时而远观主人公陷入危机而无法近身营救，时而与主人公并肩前进，共渡难关，在视点的进趋变化之际，完成对受难角色的情感认同。"[2]

[1] 杨远婴主编：《家之寓言：中美日家庭情节剧研究》，北京：东方出版社 2015 年版，第 38 页。

[2] 同上。

正是因为对角色经历的同情与体认，情节剧一直以来才能够让观众获得具身化的强烈共鸣，也是情节剧作为一种创作类型的重要标志。作为好莱坞和世界电影中的一种特殊类型的电影，情节剧始终聚焦在各个时代中的家庭生活，并将社会问题融入家庭生活，让家庭成员始终处于家庭与社会的悲欢离合、喜怒哀乐之中，从而潜移默化地将社会主流价值观传递给观众。

正如许多研究者所表明的，情节剧在中国电影史中的起源、生产和消费与西方有着许多差异，这些差异究其原因是中外家庭伦理体系的差异，因此，中国的情节剧出现了"善良与罪恶的固定化图解、独特的情感色彩，其戏剧风格和奇观效果，将个体作为受害者加以描述，以及将个体与社会命运合二为一并由此探讨对于正义问题的理解模式"[1]；固然，这是特殊时期中国电影的具体困境所致，但总体上仍然能够为人们提供一种研究中国情节剧的视角，如个体的受难者、个体与社会命运的结合等。纵观整个中国电影史，情节剧经历了从郑正秋伊始，到蔡楚生、费穆，再到革命家庭、伤痕家庭等的变迁发展，时至今日，它不再是主流商业电影中所采用的主要创作要素，反而在艺术电影中得到延伸，尤其是贾樟柯近年来的《山河故人》《江湖儿女》等，都在一定程度上吸收了女性情节剧的有益部分，延续着《美丽上海》《我们俩》《立春》等影片中对于女性独立与自主命运的书写。在《山河故人》《江湖儿女》这两部影片中，赵涛所饰演的女性角色呈现出一种更加独立的形象，与周围男性的多重关系终结后仍显得异常独立和强势，并在孩子、情人、丈夫、父亲等人的一一离去后，仍然顽强地生活在岁月残酷和情感磨难之中。显然，贾樟柯式的女性情节剧继承了个体受难与社会命运结合的创作模式，但其对女性情感的塑造仍然是较为积极和当代的，即女性人物在现实境遇与男性关系中挣扎着生存，就像《山河故人》结尾处的那一段独舞、《江湖儿女》中独立撑起凝聚众人的打牌铺，都表达着女性不再是生活理想与现实困境的牺牲品，也不再屈服于现实。

具体到王小帅的创作中，情节剧一直都不是其作者性标签，反倒是悬疑要素近来出现在《日照重庆》和《闯入者》的剧作结构中。考虑到在王小帅的创作序列中，围

[1] ［美］尼克·布朗（Nick Brown）：《社会学与主体性：中国情节剧的政治经济学》，《上海大学学报》2009年第 3 期。

绕家庭产生的伦理冲突始终占据着重要地位，所以情节剧进入导演的创作视野也有着水到渠成的可能与必然。如果我们用家庭的分裂、改造和终结来梳理王小帅的作品，似乎也能看到情节剧的影子，但他的重点并没有放在通过情节剧去架设剧情，传递主题，而是始终以历史的视角去审视和再现历史记忆的相关议题，或是偏重对现实问题的批判与揭示。这一次在《地久天长》中，王小帅采用了标准的家庭情节剧的创作方式，聚焦家庭的离散、女性的受难与父子冲突，重点表达和传递有关家庭的分崩离析和浴火重生，努力放大一切催生情感的叙事要素，从而带给人们具身化的情感共鸣，达到动人心魄、感人至深的效果——这也切合了王小帅多次在采访中所提及的"情感力量"。作为一位典型的作者型导演，王小帅在多年的电影创作中总是不断地在作品中复现自身所具有的标志性的作者性，比如支援三线城市建设、女性受难、"文化大革命"背景、少年成长、地下舞厅、父子关系等叙事事件、情节、视角、人物关系等，就像贾樟柯的"电影宇宙"一般。《地久天长》作为王小帅时隔多年之后的又一部艺术电影，一方面为熟悉或了解他的"电影宇宙"的观众带来许多互文点，延续着作者性的标签；另一方面又为不熟悉他作品的年轻观众提供了许多可供深入了解其作者性和作品序列的机会和入口。相比他之前的作品，《地久天长》以其"史诗性"作为电影标签，并且有效地吸收了日本电影（比如是枝裕和导演的作品）中的"家庭情节剧"[1] 特色，既试图让史诗感贯穿在一个家庭的分裂—和解的叙事中，又尝试跳出过往创作的新历史主义视角，让戏剧性弱化在时代变迁中，从而实现一次史诗感与情节剧的创作结合。

表 5-1　家庭情节剧元素与王小帅作品的比较

家庭情节剧元素	王小帅电影序列	《地久天长》家庭情节剧元素
父子冲突	《日照重庆》《二弟》	刘耀军与养子
女性困境	《青红》《闯入者》《我 11》	刘妻与沈妻各自的受苦
新型家庭	《十七岁的单车》《左右》	刘家与养子组成的"新家"
家庭离散	《日照重庆》《二弟》《左右》等	刘家的悲欢离合

[1]　GQ Talk 采访：《对话戴锦华：我更关心真实有效的社会思考，而非有辨识度的立场》，参见 https://www.thepaper.cn/newsDetail_forward_6366641。

作为情节剧的核心元素，家庭是亚洲导演或者亚裔导演经常聚焦的地方，无论是小津安二郎、是枝裕和，还是李安、李沧东等，在他们的电影中家庭的解体、分裂与内部变化都表现出相应的社会征候和代际观念差异，对于《地久天长》来说也是如此。该影片表面探讨的是刘耀军一家因为孩子问题试图重建家庭的努力与尝试，核心冲突是社会语境对家庭聚散的外在挤压。刘家孩子星星的死亡与"替代"，导致刘耀军夫妇最终远离朋友，定居他乡过日子，这也是影片的戏核所在——围绕着刘家孩子的得与失不断发生的故事。由此可见，孩子在中国当代家庭观念中的精神意义与情感归属，也正是把握住这一点，《地久天长》如前文所分析的，围绕孩子的得与失构筑起伦理冲突，并不断让影片叙事紧紧围绕这一点去撕裂刘耀军夫妇所努力经营的家。影片围绕孩子发生了如下事件：星星之死、政策堕胎、领养养子、沈茉莉怀子，这四个事件的前后出现与四个孩子一同推动着刘家的分崩离析。政策堕胎是刘家创伤的起始阶段，也是沈家对刘家第一次造成伤害；星星之死是刘家创伤的第二阶段，也是沈家对刘家第二次造成伤害；领养养子是刘家为了自我治愈而完成的一次修复，但养子的离家而去暗示着这次修复失败；沈茉莉怀子是沈家试图"治愈"刘家的第一阶段，但它的反作用是刺激王丽云喝药自杀，使得这次治愈戏剧化地转变为更加深刻的伤害，支撑刘家存活的最后一点信任和温暖崩塌，让影片的悲剧性张力达到高潮，也让影片此刻的情感力量达到了负向维度的最大化，极大地冲击着观众的情感。至此，影片的叙事开始进入舒缓的收尾阶段，以和解、赎罪等为主题释放观众之前的情感积累与负担，这也是情节剧的经典情感套路——大悲怆之后必有大酣畅。最终沈家忏悔、孙辈出生、养子复归等事件先后发生，既暗示孩子对于家庭重建、和睦及延续的重要性，也将王小帅的作者性从批判的理性主义精神转变为温情的人本主义关怀。

如果说《地久天长》的叙事结构是建构在孩子得与失的基础上，那么影片的情感结构则是紧紧围绕王丽云建立起认同和体味。正是她在不同层面上的受难和隐忍，以及咏梅用无表演状态的方式诠释，隐隐地牵动着观众的情感线索和动情能力。相比于刘耀军，王丽云几乎在任何时候都显示出一种平和、隐忍的处事状态，无论是看见沈茉莉对刘耀军的崇拜，刘耀军对待养子离家的态度，还是被删去的领奖场景等，她的全部行为都似乎再现着整个中国近现代文艺作品中所特有的女性受难形象：无力对

图5-1 《地久天长》戏核分析

抗洪流，于现状中挣扎并最终接受。从这个角度来看，王丽云成了一种谢晋式的女性角色，而非贾樟柯式的独立女性，她具有典型的家庭贤妻形象的情感和道德，也是刘耀军精神世界与实际家庭生活中的守护神。影片的表象是刘耀军一直在保护王丽云，从他对妻子堕胎的反抗，到拒绝朋友聚会的邀请，但实际上王丽云随着岁月流逝，不断地在受难，从失去三个孩子、失去工作到差点失去丈夫、失去生活的勇气，女性在亲子关系、宏大历史叙事、夫妻关系、友情层面上的多维度失去，印证着这种女性形象的典型性与套路性。对于王丽云来说，失去孩子固然可怕，丈夫有婚外恋也很可怕，但因为日子还要继续，这些还能忍受；可如果丈夫一直沉溺在过去的记忆中，通过酗酒等方式也无法走出来时，那种丧失未来生活可能的失去才是最为可怕的。也就是在那一刻她选择喝药自杀，这不仅是个体情感压抑的极限，也是影片情感力量积累的高潮，更是观众情感无法把持的界限。这并不是王小帅第一次尝试这样的创作方法，在《青红》《闯入者》两部影片里，他也呈现出带有女性受难的叙事／情感线索，但《地久天长》把家庭元素与女性元素甚至史诗元素结合在一起的做法，显示出导演野心勃勃的创作尝试。一般来说，女性情节剧有时会包括家庭情节剧的部分内容，比如

以母亲为核心的家庭故事，但女性情节剧主要是写与社会相关、与男性相对的个人故事，家庭故事并不占主要地位。显然，就《地久天长》来说，影片透露出将家庭情节剧与女性情节剧相结合的尝试。正是从这个角度来说，《地久天长》的情节剧模式既与家庭离散、父子冲突相关，也叠加着女性生命史的情节模式，形成了较为丰富的家庭情节剧内部层次。

三、影像美学分析

（一）凝望的镜头运动

对于国内第六代导演群体来说，他们主要的创作理念和美学风格都深受意大利新现实主义运动和法国新浪潮电影运动的影响，表现在从长镜头、纪实性到意识流等的诸多作者美学范畴中。就王小帅电影创作的影像美学来说，大体上属于偏写实化，如长镜头调度的抒情化、深焦镜头对人物与时代背景的塑造、手持跟拍的气氛代入等，都遵从一种巴赞式的美学真实再现，试图还原人物、事件与时代三者之间的整体性、完整性，以此营造较为克制的具有真实质感的故事氛围。如前所述，《地久天长》通过富有戏剧性的情节剧套路和意识流式的时空穿插构建起影片的叙事结构，多少与王小帅之前的影像表达有所冲突，它们所匹配的影像应是蒙太奇式的、戏剧化的、富有表现力的美学特质，以此构筑起较强的情绪积累和情感氛围。但从影片最终呈现的影像形态来看，王小帅在保有原本美学的基础上，有效地结合蒙太奇式的、表现力式的镜头语言，建构起一种较为综合性的影像表达和视觉风格。

从整体上来看，《地久天长》的镜头语言是较为简洁和克制自省的，许多地方都有意识地采用留白的手法，让观众去体味其中的人物情感，而不是刻意地去营造一种人为戏剧性的情感表达。其中，影片的长镜头起到了一定作用，尤其在情感最激烈的关键场景中，摄影机仍然保持着克制的距离。在《地久天长》里，长镜头形成了两种完全不同的功能作用。纪实性仍然是导演作者性的体现，一方面用来塑造一种真实的故事氛围和历史记忆，如机械厂下班时的人潮涌动、刘耀军夫妇四处寻找养子的踪迹等，跟拍、固定机位镜头等手法都很好地再现了相应的年代氛围，让观众能够体味其

中的生活质感，同时也营造出一种现实感，增强人们对影片的代入感；另一方面，长镜头的调度用来克制影片的情绪表达，尤其在刘耀军夫妇赶到水库边的场景，以及将孩子带到医院的场景，星星死亡的悲痛与夫妻哀求的情形都被放置在画面深处，在抒情化的音乐流淌中，让观众静静地凝视着这场悲剧的发生与死亡的无法挽回，显示出对于历史事件发生的无奈回望和悲悯心境。在这样的长镜头调度下，影片在美术方面也力图还原当时的年代记忆，从场景、服装、道具等多方面较为细致地搭设出历史质感，以此为影片的史诗化提供有力的支撑。除了纪实性，影片还将长镜头用于人物心理和人物形象的塑造，以此让观众代入其中的情感状态，体味角色的内心世界。比如，刘耀军孤身一人在岸边偷偷醉酒，孤身一人在医院等候妻子的面部大特写，王丽云守候丈夫晚归时等来一句无关痛痒的话，等等，无不透露出人物内心世界的绝望、痛苦，促进观众的情感体验，从而进入影片所要传递的情感力量的共鸣中。此外，《地久天长》里还有几处将长镜头用于抒情表达，并没有削弱影片所构建出的现实力度和艺术质感，反而很好地舒缓了影片的情感力量积蓄过程，没有一味地让人物和观众处于负面情感的冲击中，如王丽云在海边工作结束后，坐在车里沐浴阳光的画面，伴随着音乐共振，形成唯美、抒情的画面表达，透露出人物内心的平和纯真；而在夫妻俩再次坐在儿子墓碑前的大全景画面中，开阔的景别与深远的画面都对应着夫妻俩内心世界的一望无垠，显示出他们与历史记忆的和解、与自己命运的和解，也完成了对影片情感力量的收尾。

正是通过较为克制的、不着痕迹的长镜头在影片几处充满悲伤的场景中进行表达，使得影片在宏观历史感的基础上没有陷入一种过度渲染的情感之中，而是多了一些人文主义的温情关怀，使得影片在情感积累中不至于完全进入情节剧的一般煽情模式，也使得观众在这样凝望式的镜头观察中，更准确地把握悲剧背后个人对于社会、时代的无力感和渺小感。

（二）跳跃的时空剪辑

在延续自身作者影像的同时，王小帅也首次尝试一种跳跃性极强的剪辑手法和影像美学，正如他所言："使用目前的剪辑方式，我的故事结构和剪辑的自由度会更大一点，既能保证三个小时以内讲完故事，同时时间跨度和苍凉感也都出来了，所以这

其实是一个很冒险的做法。"[1] 这里所提到的剪辑自由度是指与故事结构的闪回式相匹配，影片在最后一段之前的段落中，以闪回的蒙太奇方式将叙事穿插在不同的几个年代中，时而回到 20 世纪 80 年代，时而回到 90 年代初。使用这种方式一是在于打乱叙事时空，需要观众在观影时整合不同时空中的事件，从而梳理出线性的人物关系和事件关系的变化方向，增加观众的代入感；二是闪回的蒙太奇切换是根据导演后期制作的选择，其建构逻辑主要围绕着人物、物件和话题等激发点生成，时而伴随火车声、海浪声等环境音效，时而又有抒情音乐的介入。这样的剪辑处理会最大限度地减少观众对剪辑点的注意，通过情绪或情感的延续消除剪辑切入的突兀和跳跃，这就需要观众代入其中的影像逻辑和情感逻辑，体味这种自由剪辑的艺术化表达和情感渐进的整体积累。影片的第一个时空剪辑是从星星死亡的 80 年代跳跃到刘家与养子所处的 90 年代，其剪辑点的选择依照的是刘耀军心中的情感记忆，他坐在躺椅上似乎仍在回想那个下午的悲剧。第二个时空剪辑是在夫妻拾起泡在水中的相片时，影片回到星星所出生、成长的年代。第三个时空剪辑是短暂地返回刘耀军在海边醉酒，紧接着又返回 80 年代。第四个时空剪辑是跟随有关独生子女的话题再次回到 90 年代，然后跟随刘耀军与沈茉莉的谈话再次回到过去。如此反复切换的时空转换，并不是一种碎片化的叙事，更像是一种古典式的联想叙事，使得影片的整体呈现更像是听一位老人讲述过往的岁月，谈到相关的地方就回到历史中去解释，然后根据讲述的整体情感积累去强化背后的情感结构。从总体上看，尽管《地久天长》采用了一种跳跃性的剪辑手法，但它最终呈现的影像效果具有古典意味，更像是古典好莱坞电影或者中国老电影中的影像风格。如《魂断蓝桥》开场，男主角拿起手中的物件，回想起过去的岁月，紧接着故事和影像切换到"一战"时期的两人相遇。值得注意的是，影片在几乎所有的闪回剪辑点的选择上都与孩子、歌曲《友谊地久天长》相关，要么是从情节内容上回到戏核，要么是从情绪上回到主题曲的抒情化表达，这在一定程度上强化了影片中的戏核力量和主题力量，也使得剪辑点虽来回切换但没有中断影片的整体情感流淌。

有意思的是，从对时空剪辑点的归纳和总结中，能够看出影片所提供的时空穿插

[1] 《专访王小帅：人的情感穿越时间，才是真正的"地久天长"》，《三联生活周刊》2019 年第 10 期。

讲述的实质是为了更好地将刘耀军夫妇在海边生活时期的事件串联起来。如果将整部影片的时空做一次梳理的话，可以将影片大致分为过去历史时期、海边生活时期、朋友病逝时期三个阶段。过去历史时期讲述刘耀军家从孩子出生到离开工厂远走南方，海边生活时期讲述刘耀军夫妇与沈茉莉、养子之间的情感纠葛，朋友病逝时期讲述朋友再次相聚并与过去和解。相对于前后两个段落的情节完整自足，刘耀军夫妇在海边生活的时期则较为分散，并没有一个明确的时间线索去梳理事件之间的关联。沈茉莉的两次到来与养子的两次出走之间有着怎样的前后逻辑，影片并没有明确表述。但通过将这个时期与过去历史时期之间的时空穿插，可以看到这种剪辑方式对于前者的梳理反而提供了叙事上的帮助，使得影片呈现为立足海边小镇时空，通过回忆式视角回到历史现场的影像结构。值得注意的是，这样的剪辑方式使得文本看上去更接近于一种小说体的影像呈现，也使得观看影片更像是一次阅读体验，从人物的现实困境入手，回到困境的历史发生地，然后呈现人物的未来命运。

四、文化分析

（一）个体与时代的共振：新历史主义观念下的平民史诗

在王小帅导演的作品整体序列中，伦理与历史讲述占据一半。涉及社会历史等话题的有《青红》《我 11》《闯入者》，简称"三线建设三部曲"；涉及人情伦理等话题的有《日照重庆》《左右》《十七岁的单车》等。而这一次的《地久天长》，可以说是导演自身创作序列的整合与并置，既有再现历史背景的情节内容，也有触及家庭伦理关系、时代与个体伦理关系等沉重思考的情感表达。

在再现历史背景的情节内容方面，影片的前三分之一内容主要为整个故事的历史前因做铺垫，一方面交代刘耀军、沈英明等挚友生活其中的国企机械厂大院，讲述他们在历史变迁语境下那些或"叛逆"或"伤痛"的个人经历，涉及地下舞厅、计划生育、国企下岗等事件。这些事件的出现延续着王小帅在"三线建设"系列中的伤痕叙事印记，并再次借助影响中国当代文学至深的新历史主义视角，意图给人们呈现有关微观个体记忆下的历史面貌。

自莫言的《红高粱》伊始，新历史主义视角逐渐成为中国文艺作家普遍采用的手法之一，形成带有历史伤痕叙事的新历史主义小说潮流。新历史主义的"新"在于它以一种后现代式的话语再现，区别于宏大历史叙事的整体讲述，也区别于"十七年文学"的革命历史事迹视角。它可以简单地被概括为三个主要特点：（1）历史场景的个体化意识凸显。在过往的宏大历史叙事中，个体意识、个体观念往往遵循、服从和消融在整体、宏大的历史叙事中，并显示出与历史叙事同行的命运起伏、思想主题等。而新历史主义视角主张历史叙事后退为背景，个体色彩成为前景，更多地去关注、呈现人的个体状态（从主观意识到客观生存），这种个体生存状态有时可能是与历史叙事相左，有时可能是自足且无关历史叙事，凡此种种都是另一个维度上的历史真实再现——对于个体而言的历史真实。（2）个体人性的复杂呈现。由此，在宏大历史叙事中那些较为整齐的、典型的"人性"，转变为一种更加自我、鲜活、独特和复杂的"人性"，比如爱情、亲情等，使得诸多历史个体可以变得更加丰满和具有血肉质感。这种对历史个体的新理解，不再是符号化的简单关系对立，而是以一种带有西方视角，或者更准确地说，带有现代性的人本主义关怀，去审视宏大历史叙事下的个体生存境遇及命运起伏。（3）借助个体来提供一种历史价值。个体意识的表达和个体价值的凸显，使得历史书写不再是稳定的、固化的、权威的历史阐释，而是更加多元化的历史价值表述和历史记忆反思。于是，原本的历史叙事变得可能不再是理性的，而是非理性的或荒诞的、偶然的，历史活动下面那些人的盲目行为所产生的价值诉求，一方面消解了宏大历史叙事的统一性和正当性，另一方面复活了个体叙事的有效性和合法性。正是上述三个维度，使得带有新历史主义特点的文艺作品成为突破历史一元论的创作新方向，帮助人们重新打开那些历史重大事件中的枝节片断，去重新体味那些容易被宏大叙事所忽略的个人记忆、个体情感。

就中国电影的历史发展阶段来看，新历史主义视角的出现起始于第五代导演，《红高粱》《一个和八个》《黄土地》等作品都多多少少地采用了这种新的历史讲述方式和视角，并结合电影语言的大胆革新，形成了有别于前辈的影视作品、美学风格和思想主题。此后，尽管第六代导演群体试图走出第五代导演浓墨重彩的影响，在纪实性、边缘群体等维度上建构起具有作者性的创作标签，但从新历史主义这一点来看，他们仍然在继承、延续这种视角，试图结合自身的成长经历去呈现、表达和再现那些历史

记忆。在贾樟柯、王小帅这两位第六代作者性导演的电影作品中，经常能够找到新历史主义特点的叙事视角和相关的个体情节。相比较而言，如果说贾樟柯的部分作品始终在探讨时代变革过程中的个人境遇，那么王小帅的"三线建设三部曲"则主要将目光放在那些活在过往历史阶段的个人境遇，讲述他们在历史语境中的痛苦与无奈。

在影片《地久天长》中，围坐在一起聚餐的人们讨论着三线建设的困惑与逃离冲动，听着"软性音乐"翩翩起舞且向往港台文化，刘耀军、沈英明以及他们的家庭伴随着机械厂的时代兴衰，从幸福满满的青春走过伤痕累累的人生。面对朋友入狱、孩子死亡、工作下岗等个体事件，历史进程中的刘沈两家显得无助和弱小，他们无法阻挡任何一件事情的发生，只得接受这些事件的逐一到来。而在这种历史境遇下，作为丈夫的刘耀军一方面试图努力生活、陪伴妻子，意图通过抚养孩子重建家庭；另一方面却出轨沈英明的妹妹，驱逐养子，远离曾经的挚友。他曾试图让妻子隐瞒孕情，反抗计划生育政策，也曾劝阻朋友扫除孩子成长的情感障碍，时而大义、时而忠厚、时而耍小聪明、时而不能自持。这诸多维度的人物面向，诠释着新历史主义所主张的复杂个体人性，以及这种人性与时代话语之间的相互冲突。

正是在新历史主义观念的统摄下，《地久天长》打造出平民史诗的文化观念，并以一种较为私密化的故事讲述方式呈现出来。同时，似乎是以刘家夫妇思绪不断跳跃在现实与过去之间所形成的全知客观与局部主观相结合的方式，架构起创作者对于历史的认知与态度——一种非整体化的记忆逻辑和历史逻辑。也正是从这个方面来看，《地久天长》的另一个突破在于王小帅首次将史诗元素贯穿于刘家的命运轨迹，将家庭聚散、个体命运与时代发展进行了有机结合。传统意义上的史诗式创作手法是指通过重大历史事件或英雄活动来描述某个时代的社会面貌和人物命运，基本上是一种全景式的视角呈现，往往涉及不同群体和事件的呈现与表现，可以说是文艺创作中一种较难的手法。在中国当代文艺作品中，《平凡的世界》《霸王别姬》等作品是较为典型的代表。在第六代导演创作群体中，这种方式在贾樟柯近来的作品中有着较为明显的体现，但他更关注的是个体命运与时代发展的共振，讲述方式也基本上是采用线性历史进程。但就王小帅的创作来说，史诗化手法没有在他之前的创作序列中出现，这对他无疑是一次巨大的挑战，如何跳出既往模式具体去描绘一个家庭与社会结合的生命史，从整体到局部的衔接显得十分重要，家庭与社会之间也需要紧密相连。

在这个意义上,《地久天长》体现了对于这种结合的努力与尝试,但真正意义上的有效结合大都集中在刘耀军夫妇及友人所生活的 20 世纪 70 年代至 80 年代末,这 20 年覆盖了他们的友谊、孩子的出生与成长,一直到星星意外身亡,影片在这一阶段主要依据计划生育、地下舞厅这两个相对有标志性的历史事件展开。

影片借助对沈英明妻子的角色的批判,让刘家不仅失去孩子,还使得王丽云失去生育能力,并且黑色幽默般地得到当年的先进奖。这里需要探讨的是,应当如何理解沈英明妻子所承担的角色及其个体的行为。这样一位特殊时期的女性角色并不是王小帅首创,在当代小说家李洱的代表作《石榴树上结樱桃》中,作家创造出的女村委会主任就是一位执行计划生育政策的角色,她迷恋于工作但又任劳任怨。相较于作家李洱所揭示的批判性,王小帅并没有重点去刻画这个人物的行为,表面上塑造了一位不苟言笑、严于律己并有着那个年代特殊思想觉悟的干部形象,然而这种干部形象在公私领域的两面性才是影片进行批判的地方:当遇到别人违纪时,坚定地执行角色责任;当自家遇到非议时,只顾着逃避和掩盖。正是在这种两面性面前,才有了影片结尾处的忏悔,以及人与人之间的和解、人与时代的和解,而不再像《闯入者》那样永远无法实现和解。据此,我们或许可以认为,影片的历史观念仍然是站在当代人本主义的立场上去审视那个年代中的诸多悲剧。

另外一个历史事件围绕地下舞厅展开,这也是贾樟柯等人在表现年代感时所采用的经典场景和经典事件。与贾樟柯将地下舞厅描述为边缘人群的文化聚集点不同,王小帅电影序列中的舞厅总是预设着一种社会禁忌的味道,既是一种偷偷摸摸的私下活动,又是人们展开情感表达的场所。《地久天长》分别讲述了张新建、高美玉这对恋人的悲剧经历,以及刘耀军与沈茉莉之间的恋人情谊。地下舞厅的出现预示着时代开放的先声即将到来,但张新建的被捕入狱也暗示了那个年代的高压与闭塞;后来刘耀军、沈英明等职工终于在舞厅解禁的晚上纵情舞蹈,揭示出时代变革的无情与快速。除了铺垫张新建一家的命运,舞厅也传递了刘耀军与沈茉莉之间的暧昧与纯真,为后续两人的出轨埋下伏笔。

除 20 世纪 70 年代初至 80 年代末之外,影片还触及了国企下岗这一历史背景,并且还原了那个历史语境中的职工大会,人物或是惊慌,或是愤怒,或是无助,并在蒙太奇的镜头组接中呈现了激烈的冲突现场。站在现在去回望当时的历史语境,国企

下岗在主流表述中是国家的经济止血，正因为及时采取了措施，国民经济才开始强制性转向，并为后面的改革开展奠定了基础。但影片所讲述的是这一措施给人们的日常生活带来的创伤，人们不仅不明白为什么要被动下岗，更不明白这种下岗标准是怎么制定的。下岗意味着失去工作，意味着吃大锅饭的时代终结，意味着一种解放人的生产生活能力的时代的到来。但在这股洪流之中，并不是每个人都能完成自身的转变，沈英明一家的下海经商和张新建的致富都表明他们快速地适应了时代，但对较为憨厚的刘耀军和王丽云来说，他们选择默默地去往南方，只依靠自身手艺去艰难地生活，以采集海产品和制作五金等方式活着，一去几乎就是半辈子。而当两人再次回到旧宿舍时，他们应当已经与时代完成了和解，与过去完成了和解。刘耀军依旧带着儿子的照片，也依旧放在曾经存放照片的地方，那个静态的筒子楼建筑就像一道凝固的历史伤口，成为当时下岗潮的最好注解。

　　上述历史事件的重现，再次将新历史主义的主体性询唤到历史观念的面前，也再次将中国社会一直缺乏的个体观念和个体价值植入历史语境的具体表达中，形成个体生命史与宏大历史的有机结合，从而体现出一种去历史化的历史表述，显示出典型的启蒙主义文化价值：块茎般真实存活的个体与地久天长，才是历史记忆存活的根基。

（二）伦理冲突与东方伦理文化

　　在平民史诗的维度上，王小帅创作序列中的另一支脉络——伦理冲突——也始终贯穿于《地久天长》之中，形成影片在另一个维度上的文化表达。从总体上看，由伦理困境产生的伦理冲突是王小帅构筑故事戏剧性（家庭内部的分裂与修复）、情感共鸣性（接近人们日常的生活经验）乃至作者性的主要方式，也是他区别于其他第六代导演的核心创作要素和思想气质。换言之，其核心要素是家庭重建过程中形成的内部伦理冲突与外部伦理冲突。如《十七岁的单车》中的二婚家庭与少年之间的自行车之争，《日照重庆》中的二婚父亲努力寻找儿子的真相，《左右》中为了拯救孩子而引发的两个家庭的纠葛，这三部作品都是围绕二婚家庭所自带的伦理困境形成一种极具戏剧性的当代伦理讲述：现家庭内部成员之间的沟通与牺牲、旧家庭成员之间的维系与割舍，这两点所形成的伦理困境是当代婚姻常见的问题，也是当代人多元化决定所必须承受的伦理责任和道德义务。除了二婚家庭的伦理困境外，讲述子女与父母之

间的观念对抗也常见于王小帅的电影作品中，比如《青红》中青红的爱情与父亲的执念、《闯入者》中同性恋儿子的自由与母亲的担心等。这些伦理困境的存在天然形成了一种较强的戏剧性和故事性，其不断出现的行为对抗、情感冲突都不断促使人们去思考血缘关系，从而唤起人们的切身感受，引发人们的情感共鸣。放眼亚洲地区，具有类似表达的创作者以日本导演为主，例如是枝裕和的作品中就出现了夫妻分居、兄弟相见、互换孩子的两个家庭、没有血缘的"家族关系"等。

影片《地久天长》围绕刘家所展现的人伦冲突表现为以下两个方面：（1）刘耀军夫妇与养子之间内部家庭关系的分裂与重建。作为无血缘关系的养子，被取名为星星，也承受着去自我化的生活压力，他的离家出走既是自我意识的萌发，也是刘耀军夫妇第三次"失子"的家庭幻想的破碎。（2）外部力量对刘家孩子的失去与补偿。沈英明妻子的社会职责导致刘家失去第二个孩子，其子意外导致刘家失去第一个孩子而后将孩子命名为星星，其妹沈茉莉意外怀上刘耀军的孩子并借着出国机会欲将孩子给刘耀军来养育，作为外部力量的沈家始终与刘家保持着不同程度上的伦理责任和道德牵连，使得刘耀军夫妇经受着从社会角色、家庭责任、情感维系等多方面的道德考验。由此，内与外的伦理冲突夹击着刘耀军夫妇，不仅考验着演员的演技，也考验着人们对这样一种戏剧力量的承认与接纳，极大地冲击着观众在观影时的情感体验，从而使《地久天长》成为王小帅创作体系中最有情感冲击力和戏剧张力的高峰作品。

在上述人伦冲突背后，隐含着的则是作者较为传统的东方伦理观念，即家庭与"血缘孩子"在当代中国伦理观念中的不可或缺。无论刘家夫妇受到多大的内外部打击，无论时代如何发展变迁，那个破旧的房屋和破旧生意摊都是家的物质性、实体性存在，尽管老朋友邀请一同居住，但家始终是中国人生活的根基——这种具有封建农业社会传统的道德表述，正是作者对现代性发展、历史大叙事前行的一种思考。与西方人热衷冒险与开拓相比，血缘根基、和合亲情等道德伦理和美学原则是中国电影相对注重电影的道德教化功能的一种体现，这也是影片《地久天长》所继承的一种文化优点，将人物放置在伦理道德冲突的情境中进行拷问，从而通过这一情境与人物的最终选择，体现出教化意味的文化精神。在宏观的历史进程中，影片所讲述的时代正好伴随着中国社会被裹挟进现代性潮流，一面是寻求民族精神的寻根文化，另一面是个体意识觉醒的启蒙潮。如果说影片通过平民史诗所呼唤的是个体意识、个体人性的

张扬，那么通过伦理冲突的维度，影片又锁定了另一个历史事实，即无论现代化如何发展，东方伦理的价值观与文化观念并未发生原则性的改变，它保护着个体意识，为个体意识的觉醒提供港湾和安抚功能。正是从这一点来看，《地久天长》似乎返回《小花》《人到中年》等影片的文化表述中，聚焦家庭伦理关系，以家庭隐喻社会，肯定个体的真情实感，呼唤人性与家庭的双重表达。

五、产业分析

北京冬春文化传播有限公司（简称冬春影业）成立的契机源于 2016 年前后，由于当时海外制片公司 Fortissimo Films 破产，促使王小帅与刘璇开始思考有关版权等方面的未来发展，并最终完成从独立导演工作室到正式影视公司运营的制作身份转变。王小帅之妻刘璇既是冬春影业的创始人，也是王小帅团队中重要的制片人，两人的合作关系也是目前国内影视行业较为普遍的"导演 + 制片人"形式。对于艺术电影来说，这样的合作关系更有利于王小帅专注于电影创作和电影节期间的活动，一如刘璇在采访中所提及的，柏林国际电影节期间，王小帅专注于各类采访，帮助影片完成相当程度上的前期营销工作，同时她会专注于市场环节，与海外销售、买家等群体进行沟通、交流和谈判，保证影片在国内外发行环节上的平稳推进。而在制作环节中，通过导演在具体工作层面上的经验积累，制片人能够较为有效地了解成本、优化预算并最终控制成本，保证导演意图与艺术想象的贯彻执行。通过对冬春影业创始人、制片人刘璇的采访，我们能够更加明确艺术电影在电影节策略、国内外发行等方面所需要掌握的经验和可能规避的风险之所在。

（一）艺术电影后期制片的主流通用公式："电影节获奖 + 国内外发行"

伴随着中国电影产业的强势发展，国内电影市场的生存空间不再是单一的以商业大片为主导的市场格局，中小成本的现实主义电影、艺术电影等影片在大银幕上的表现越来越好，也越来越得到人们的广泛认可。正是在这种背景下，越来越多的艺术电影获得了一定规模的生存空间，也开始越来越多地利用不同的放映平台、口碑点映、

自媒体采访等多维度的市场策略来获得消费人群的更多关注和广泛传播，从而助推和带动影片在市场上的表现。

表 5-2　2018—2019 年重要国产艺术电影的票房统计对比

片名	票房（万元）	上映年份	获奖 / 入围	题材
《地球最后的夜晚》	28 219	2018	第 71 届戛纳国际电影节	剧情、犯罪、爱情
《南方车站的聚会》	20 292	2019	第 72 届戛纳国际电影节	剧情、犯罪
《江湖儿女》	6 995	2018	第 71 届戛纳国际电影节	爱情、犯罪
《地久天长》	4 523	2019	第 69 届柏林国际电影节双银熊奖	剧情
《撞死了一只羊》	1 039	2019	第 75 届威尼斯国际电影节最佳剧本	剧情

数据来源：猫眼 APP 数据统计。

就当代艺术电影的制作维度来看，它的主流公式仍然是"国内外电影节获奖＋国内院线上映或视频平台放映"，并越来越倾向于将宣发的推广部分外包给其他公司去运作，从而有效地降低自身风险，并发挥专业团队所应有的能力和专长。除了院线发行的选项外，近年来诸如爱奇艺、优酷电影、腾讯视频等优质的网络平台也成为许多艺术电影发行所考虑选择的渠道，尤其是国外的 Netflix、亚马逊等网络公司开始参与到影片的投资、发行等全方位制作流程中，打开了一条未来国内艺术电影制作的新路径。

《地久天长》的后期制片也遵循"电影节获奖＋国内外上映"的主要思路，这条公式所依据的逻辑是电影节自创立以来所具有的社会功能——提供平台，并供买家与卖家进行谈判，同时它所能提供的艺术评判标准对于买家参考、判断影片的艺术水平和可能的商业收益起着至关重要的作用。对于艺术电影来说，这条思路是比较严苛的，毕竟能够入围世界知名电影节本身的难度就不小，更何况在其中还需要通过获奖进一步获取关注度和推动后续的商业行为。首先，在全世界大大小小的电影节中，以戛纳、柏林、威尼斯为核心，以鹿特丹、洛迦诺、多伦多、圣塞巴斯蒂安等为辅的国

外电影节等级体系，其内在有着相互的"排斥"，如艺术电影的国际首映权选择问题，这既彰显电影节之间的权威性，也保证电影作品在其他领域的平行推广。因此对于许多艺术电影来说，如何在众多电影节之间选择，利用有限的世界首映权、大洲首映权等条件去进行资源分配显得十分重要，尤其是影片正式进入电影节周期的一年内。冬春影业的资料显示，《地久天长》在全球范围内共入围42个电影节（其中A类电影节包括柏林国际电影节／国际首映权、多伦多国际电影节／北美首映权、圣塞巴斯蒂安国际电影节／欧洲首映权），并在其中的6个电影节中获得重要奖项，其中包括柏林国际电影节和中国电影金鸡奖。在A类国际电影节中，王小帅导演的作品4次入围多伦多国际电影节、2次入围柏林国际电影节、2次入围圣塞巴斯蒂安国际电影节，显示出自身在海外的影响力与知名度。

　　另一个国产艺术电影发行的渠道则是海外销售，从总体上看，它们的销售成绩并不理想，只有毕赣、胡波等极少数导演的作品能够在海外真正上映并获得部分的票房收入。但海外销售依旧是大多数获奖艺术电影在参加海外电影节期间主要的社会活动，并通过组织放映观看与海外买家进行商业谈判，即使最终很难获得收益，但这样的商业行为既可以作为与国内发行进行谈判的资本，也可以在一定程度上有助于后期国内营销时口碑方面的打造与维护。就第六代导演来说，王小帅属于在海外有着相当知名度的导演之一，他的影片从《青红》开始就已经由国外顶尖的销售公司Fortissimo Films代理，并持续保持着良好的海外销售合作关系。随着该公司于2016年宣布破产，冬春影业又与目前欧洲艺术片发行的另一家顶尖公司The Match Factory（火柴工厂）进行合作，将其作为海外销售的代理人并初步敲定未来几部影片的合作意向。根据冬春影业负责人刘璇介绍，对于海外发行公司来说，其所顾虑的仍然是影片的片长问题，这也是海外发行公司较为在意的地方。而在柏林国际电影节期间，由于影片的正式首映并不在电影节头三日，故专门对市场买家进行了内部放映。而在影片首映之后，对于影片的询问反响较为热烈，收到来自欧洲和亚洲诸多核心市场买家的购买意向和谈判邀请，但仍然有许多买家更看重影片是否能够最终获奖。刘璇在采访中表示，国内外的发行一定程度上存在着差异，国内偏重短平快，密度高，需要工作团队的极高配合度和积极性；反观海外发行则是进程相对较慢，对于团队分工的要求也不太一样，在一定程度上并不太需要国内那种大面积曝光、多维度

积累口碑等策略，而是更依赖于影片自身的艺术品质。《地久天长》的海外发行工作严格意义上讲是在国内发行结束之后才陆续开始的，其海外最先登陆院线的地方是法国，在 2019 年 7 月公映显示了海外发行公司对影片的信心与肯定，能够在较为热门的暑假档与其他国外电影一同竞争，这也从另一个侧面反映出该影片在市场上的较好预期。影片最终收获近年来较好的票房成绩，观众约有 146 910 人次，成绩虽然不能算特别好，但就艺术电影本身在法国电影市场上的表现来说，仍可以说交出了一份不错的成绩单。值得一提的是，该片在近年法国上映的几部中国国产艺术电影中观影人次排名第二位。

表 5-3　近年重要国产艺术电影的法国上映数据对比

片名	国内票房（万元）	法国观影人次	上映年份	题材
《地球最后的夜晚》	28 219	20 684	2018	剧情、犯罪、爱情
《南方车站的聚会》	20 292	22 7691	2019	剧情、犯罪
《江湖儿女》	6 995	136 766	2018	爱情、犯罪
《地久天长》	4 523	149 610	2019	剧情

数据来源：猫眼 APP、Allôciné。

（二）国内发行与营销

以柏林国际电影节的获奖为契机，该影片团队决定与博纳影业集团合作来进行国内上映的相关计划统筹，这也是博纳影业集团继《日照重庆》后第二次负责王小帅作品在国内的发行工作。制片人刘璇在接受采访时谈及，影片的发行工作早在 2018 年就有了雏形，其中的特色在于博纳影业集团提议以一个月为期进行提前点映，再进行集中上映。就当下的电影发行来说，点映是一个常规操作，其主要作用一方面是铺口碑，请媒体造势，在各平台宣传；另一方面，有些场次团队也会在现场，可以提供与主创沟通交流的机会。多城市巡回点映，在物理空间上也有利于宣传的铺开。最终目的都指向提高大部分观众的期待，故而对于质量上乘的文艺片来说尤其重要。《地久天长》开展点映活动是有一定的宣传条件作为支撑的，其媒体数据显示，截止到

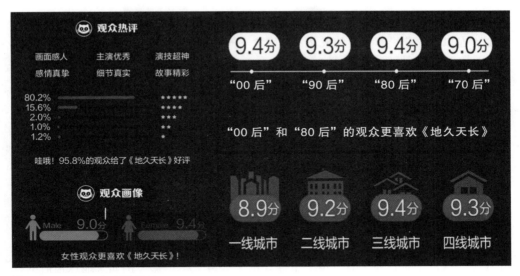

图 5-2　影片点映的猫眼数据统计

2019 年 3 月初，影片在豆瓣上收获 7.4 万个关注，在微博"想看"同档期排名第一，微博大 V 推荐度 92%，有超过 80 家微博上的意见领袖发布相关信息，使得与《地久天长》相关的话题在微博上的阅读量近 1.1 亿次，共有 17.9 万人次参与讨论；而围绕"柏林国际电影节""王源首遇柏林国际电影节""王源柏林国际电影节""王景春咏梅柏林国际电影节影帝影后""地久天长包揽柏林国际电影节影帝影后""齐溪柏林国际电影节"这几组相关话题的阅读量共超 25.7 亿次，讨论量超 665 万人次。同时，贾樟柯、姚晨、王中磊、乔振宇、龚蓓苾等明星、大 V 进行了转发推荐。另外，当下热门的 16 家观影团发布的相关首映招募信息均在几分钟之内完成报名，其中包括豆瓣观影团、猫眼观影团、今日头条观影团、桃桃淘电影观影团等。

最终，影片点映共开启 3 天，2019 年 3 月 15 日至 17 日，共在 205 个城市 3 000 家影院率先开展点映互动，并在 3 月 22 日上映时收获 9.2 分的当时最高评分，其相关统计如下：

从时间性来看，从 2019 年 2 月获奖到 3 月 22 日影片上映，博纳影业集团趁热打铁，利用 3 月末至清明节之间的档期以及对同时间即将上映影片的判断，最终将《地

久天长》进行全国集中放映。回望当时的票房成绩，影片与其他艺术电影的遭遇较为相似，在口碑上获得非常大的成功，分别拿下同时期豆瓣的8分和猫眼的9.2分，并被韩寒等国内知名人士推荐，首周2 455万元票房，最终收获4 523万元票房，票房成绩尽管不太理想，但仍然打破了王小帅本人国内票房的单片纪录。在后续的国内发行环节中，影片也延续着近年来较为流行的互联网销售，并采取较为传统的买断模式，而不是弹性化的分账模式，使得影片能够在线上继续为其他观众所观看。

总结《地久天长》在国内的营销与发行，能够获得以下启示：

（1）影片时长对于发行的影响。正如冬春影业负责人刘璇在采访中所表明的，《地久天长》的时长对于海外发行是一个顾虑，而在国内发行方面，这个问题也同样存在。3个小时的影片排片对于影院来说具有一定的难度，充其量一个厅每天只能排五六场，相较于时长在120分钟上下浮动的大多数艺术电影（例如《地球最后的夜晚》123分钟、《南方车站的聚会》113分钟、《江湖女儿》136分钟、《撞死了一只羊》87分钟）来说，无疑在一天内少了2场到4场。相较于院线其他影片来说，《地久天长》的时长与《复仇者联盟》等商业大片相近，再加上以艺术性作为标签等因素，使得当下较为年轻的主流观众在主动观影时会有一定的心理障碍，毕竟，选择一部较为轻松的、时长短的商业片看上去更符合当下观众将电影院作为话题提供场所的社交功能。我们并不是要求每部艺术电影都以时长作为创作前提来考虑，而是从侧面反映影片时长对于排片造成的难度。

（2）营销策略的适合性。相较于《地球最后的夜晚》所展现的功利性营销策略，《地久天长》的营销在一定程度上也采取了类似的营销策略，将目光放在流量、流行梗、粉丝等非常当下性的话题打造与切合上，形成一种强行贴近市场的表现。而根据冬春影业所提供的点映数据来看，人们主要关注的兴趣点和关键词是："柏林擒熊""王景春""王小帅""王源""实至名归""齐溪""期待""三小时""最终回归温馨""缓慢走向激烈"等。从这些关键词中不难看出，真正与流量相关联的只有王源这个点，其他无论是导演、演员，还是对影片的相关概述，都不是切合当下市场热点的兴趣点，相反都是有品质、有内涵的概述。正是营销策略的"自降身价"（发生诸如"强迫"王源粉丝、午夜观影梗等不良事件），与许多专家、知名人士对影片深度、内涵和主题等多维度的称赞有着极大的反差，给影片带来了一些不利影响，甚至被不

少具有影响力的自媒体称为"自杀式营销"。这也从侧面显示出艺术电影的营销对于当下粉丝经济、媒介时代的认知不足，营销中应考虑如何打造与影片相关的话题，而不是一味地将影片宣传下沉。

（3）从前文几个表格中可以看出，无论国内还是国外，艺术电影本身的市场界限就已经存在，对于质量过硬的影片来说，其票房基本在 5 000 万元到 3 亿元之间浮动，如《地球最后的夜晚》凭借出色的、贴调性的营销策略，极大地拉动了影片票房成绩；《南方车站的聚会》则是在美学上融入商业化气质，切合当下市场对犯罪片的青睐，从而也赢得了较好的成绩。这个弹性空间的存在也在一定程度上给艺术片的宣发操作提出了一些实践性问题，如如何向市场、观众介绍艺术电影，如何将商业化行为与艺术电影本身的艺术品质相结合，等等。

从总体上看，《地久天长》仍可视为未来中国艺术电影面向市场发行所要关注的经典案例，它的制作精良和艺术水平是影片进入市场的前提条件，但后续营销问题及本身的时长限制则在一定程度上冲击了票房的应有表现，使得影片在国内市场上发挥不佳。

六、全案评估

作为 2019 年年初最受瞩目的"作者电影"，《地久天长》继承并延续了王小帅作品序列中的作者气质和标志性要素，同时借助家庭情节剧叙事和平民史诗视角的有力结合，突破自身创作瓶颈，成为其又一部具有代表性的艺术力作。作为艺术电影的倡导者与践行者，王小帅有着自觉的理性主义批判和深切的人文主义关怀，延续着第六代导演在当下娱乐时代、消费时代中的审视、沉思与回望。

《地久天长》典型地糅合了家庭情节剧与伤痕叙事的双重叙事特点，戏核设置紧紧围绕中国社会中的传统家庭伦理秩序，以孩子的得与失、个体／家庭生命史为双主线，观照着中国当代社会近 30 年的社会变迁与人事流转，使得该影片具有极高的历史整体感和人文深度，同时结尾处的温情转向与影片始终着力的情感力量的积累，也使得该影片更具有人情味和现实切合感。与其他电影的线性史诗讲述不同，《地久天

长》部分采用闪回式的时空跳跃剪辑，将观众代入主人公的情感记忆，不断重返历史创伤，并结合凝望的镜头运动完成克制的影像美学表达。在上述诸多艺术处理中，影片回归一种较为经典的中国电影气质，以家庭为核心阐述其中的伦理文化与道德观念，建构起个体生命史与大历史叙事之间的有机融合。

从市场分析来看，《地久天长》采用的是"电影节获奖＋国内外发行"的艺术电影后期制作策略，优质的艺术水准和高质量的奖项获取使得该影片在国内外市场上具有广泛的关注度，并通过点映的形式赢得了一定程度的青睐与聚焦。值得注意的是，影片在宣传营销上的部分失误导致影片没有将市场策略与艺术电影品质进行有效结合，过度下沉的话题与流量追求反而对影片票房造成不良影响，这也为艺术电影走向市场提供了一个较为典型的产业案例。

（李雨谏）

附录:《地久天长》制片人访谈

问：每部电影都有自己的美学诉求，电影节也有不同的审美偏好，《地久天长》选择柏林国际电影节首映，是缘于影片或电影节怎样的气质？

刘璇：从第一部影片《冬春的日子》开始，导演王小帅在国际上可以说是最受关注的中国导演之一，和许多其他导演相比，在国际专业电影领域的观影者中，对他的关注度是比较高的，所以都希望了解他在做什么，以及在创作和思考方面有哪些转变。他的风格从第一部影片开始便有很强烈的个人传承性，从美学到关注的主题内容都是具有传承性的。

问：在柏林国际电影节获奖后，有研究者指出，影片创下海外预售的最佳战绩，能介绍一下影片当时以及后来的海外预售情况吗？

刘璇：我本人更关注从艺术品位到发行渠道都与导演更为切合的海外销售。除制片外，我的主要工作是负责海外洽谈。从公司的层面来讲，我们比较正式地以公司形态来运转和运营，从 2014 年《闯入者》开始，我和导演自那时起开始合作，在此之前更像是导演工作室的性质。当时刚好发生了一个事件，一家顶尖的海外销售公司，同时也做海外市场的制片公司，于 2016 年宣布破产。它是导演的一些早期作品（包括《青红》在内）的海外代理。在后续处理一些影片的版权事务的过程中，我就感觉到要有非常好的海外发行渠道去帮助导演的影片进入海外市场。

我们现在合作的公司 The Match Factory 是目前欧洲做艺术片发行最顶尖的公司之一。我们的谈判经历了很长时间，国内外电影在发行层面上一个很大的区别，就是国外电影发行周期是非常长的。后来我们确定了合作关系，并达成了未来至少再继续合作三部影片的战略性合作意向，自此之后的许多工作都推进得非常顺畅。

问：不少艺术电影都采用"海外获奖推动国内上映"的制片策略，想问一下，《地久天长》也是这样的吗？

刘璇：艺术影片与商业片最大的区别在于，商业片可能纯粹来自票房的肯定，很多时候口碑及专业的认可度并不属于优先考虑的环节，也不以此去评判一部电影的优劣。但对于艺术片来讲，最重要的评判标准就是电影节。电影节可以从市场上帮助一部影片，这是电影节的创办初衷之一，帮助此类型的影片做更大程度的推广。《地久天长》也延续了这种做法，但后期时间较为紧张，因为制作层面非常复杂。

问：能介绍一下影片的发行策略和发行规划吗？具体发行阶段中遇到了哪些困难？以及又是怎么选择影片的公映档期的？

刘璇：我们与海外发行公司共同的顾虑是片长问题，这是海外发行公司不敢特别确定的一个方面。当时我们收到很多核心的欧洲艺术片市场的购买意向，也包括亚洲市场。海外的发行其实是在国内发行结束之后才陆续开始的。先是从法国开始，法国是7月份上映。法国的发行方是法国最大的发行公司之一，他们当时选择暑期档也是因为对这部影片预期很高。

至于国内的发行，包括市场方面，相对于海外来说，一方面是时间短、速度快，另一方面是密集度很高。博纳影业集团前一次跟导演合作是《日照重庆》，作为出品方，此次是第二次合作。在柏林国际电影节获奖后，他们希望能够在影片上映前做一些点映，尽可能地覆盖全国较为重点的城市。最终决定3月上映也是想趁热打铁，并且上映影片的整体竞争力没有那么激烈。

问：艺术电影依靠分众市场，您认为在今天中国的市场环境中，艺术电影有没有形成它独有的分众市场？它的表现如何？

刘璇：艺术电影的分众市场是一个自然形成的过程，完全不依赖于硬件配合、相关的指导，或是某些规则的制定。在中国，这些是缺乏的，所以目前艺术片分众市场，我个人认为是不存在的。

这种市场的形成，其实不仅依靠是否有观看此类影片的观众，更重要的是为了这样的观众要有专门的场所。这样的场所形成后才会有市场。如果没有这样的场所，那么这样的市场就不存在。中国可能只有个别或很少一部分城市有这样的场所，比如上海，也包括电影资料馆等，但相对于中国这么大的市场来说，数量太少了。

问：《地久天长》现在在多个流媒体平台上可以看到，团队是如何与这些平台沟通影院下映后的网络播映的？是采取网络播放版权买断还是分账形式？

刘璇：《地久天长》整个互联网的发行也都是由博纳影业集团的团队去做的。据我所知，不是采用分账模式，而是传统的买断模式。

问：导演怎样看待互联网独家发行？如果有互联网公司出资并给予高度的创作自由度，但要求影片直接线上首映，导演愿意接受吗？

刘璇：我个人认为，像 Netflix、HBO、亚马逊等，这些大的国外互联网平台做的院线标准的网上首映的片子可能是一个未来的趋势，会拓宽电影未来的发展领域。因为整体的终端就是在往线上移动的，这是一个大趋势。但是另外一个层面，我觉得艺术电影和商业电影最大的区别就是娱乐性的问题，艺术电影和商业电影可能并不完全是同一类产品。

我们可以去设想，假设 Netflix 做一场歌剧的直播，比如说《图兰朵》，制作成本非常高，他们愿意高额付出来做直播，进行线上的会员观看或收费观看。这种方式能不能被人接受，我认为关键还是内容，即内容和它所固有的形式本身与互联网结合的可能性。如果把商业片，比如说《囧妈》，由于今年受到疫情的影响，转成线上放映，我认为是顺理成章的。无论对于投资方还是导演，都能够获得影片应有的一些回报。观众也可以看到导演以及演员的新作品。

但是艺术片能否参考这样的模式，我对此持怀疑态度。像《爱尔兰人》等其他一些影片，情况还是各有不同，具体的情况要具体分析。

问：能否介绍一下影片的制作成本以及制作成本的主要分配情况？影片的制作周期是怎样的，前中后期各占了多久？

刘璇：我们是 2017 年开机，拍摄有小半年，2018 年一整年都是在做后期，一直到 2019 年 2 月去柏林，包括在柏林前后，制作都还没有最后完成。从制作层面来讲，关于成本从一开始我就跟导演有一个整体的商定，在这样一个成本框架下去量力而行。

这次成本方面比较高的原因一方面是搭景，另一方面是特效化妆，还有特效后期。这些都是在以前的片子制作里面不需要花费太多的地方。从置景层面讲，导演非

常有经验；从特效方面讲，要靠制片团队做好前期工作，了解清楚成本，预算要做得合理，调研工作、洽谈工作都提前做好。

问：《地久天长》与导演以前执导的年代戏（例如《青红》《我11》等）相比，在创作心态与具体实践方面有何不同？对于今天的电影产业环境和观众群体，这一时代的故事处于什么位置？

刘璇：《地久天长》依然是一部鲜明的"作者电影"。一位作者型导演的电影拍的实际上就是他的世界观，从《冬春的日子》讲述两个大学毕业生的迷茫算起，包括出国、家庭、婚姻等主题，其实都是导演通过电影反映自己眼中的世界。从这个层面来讲，导演进入50岁后，对社会和世界的关注开始变得更深层，过去还是以自身的经历、体验作为核心创作动力，现在随着年龄的增长、经历和思考的增多，他对很多事情都有了很明确的态度，比如很多东西应该留住，而不是丢失。

《地久天长》就整个产业的环境来讲是与时代潮流背道而驰的，并不是顺应潮流的片子。这个过程难度较大，需要说服别人参与电影制作的过程，就像别人都在做时髦的东西，你却在做一些不时髦的创作。受众群体不是特别广泛，整个融资过程都很不容易。所以，就这部影片来讲，我认为专业做电影的人，包括做中国电影研究的人，对这个片子比较认可的一个关键原因，就是导演的立意——他最初创作这部电影时想要实现的东西。

（采访者：李雨谦）

2019年

中国影响力电影分析　案例六

《中国机长》

The Captain

一、基本信息

类型：剧情、传记、灾难

片长：111 分钟

色彩：彩色

内地票房：29.12 亿元

上映时间：2019 年 9 月 30 日

评分：豆瓣 6.7 分，猫眼 9.4 分，IMDb 5.9 分

二、主创与宣发信息

导演：刘伟强

编剧：于勇敢

监制：李锦文、刘伟强

制片人：李锦文、于冬、蒋德富、曲吉小江

主演：张涵予、欧豪、杜江、袁泉、张天爱、李沁、

张雅玫、杨祺如、高戈

摄影：杨勇、李小虎、杨德俊

剪辑：李建祥、辛子敏

出品：北京博纳影业集团有限公司、阿里巴巴影业

（北京）有限公司、华夏电影发行有限责任公司

发行：浙江博纳影视制作有限公司

三、获奖信息

1. 第 32 届东京国际电影节中国电影周"金鹤奖"

最佳电影作品奖

2. 第 15 届中美电影节开幕式电影和年度最佳电影

3. 第三届"金色银幕奖"最佳女配角

4. 第 11 届澳门国际电影节金莲花优秀男演员奖

5. 首届"光影中国"电影荣誉盛典 2019 年度荣誉

推介女演员

类型突破、工业美学与"新主流"的新拓展

——《中国机长》分析

一、前言

近年来，中国影视行业大步向前，年度总票房不断攀升，中国电影生态版图呈现出多元、平衡之态势。但灾难类型电影在我国一直未有长足发展，相比于好莱坞而言，我国的灾难类型电影在质和量上都相差甚远，远未形成一个可持续的类型。2019年，《流浪地球》《烈火英雄》《中国机长》的出现，可谓给中国灾难类型电影的发展带来了希望，让导演与受众都看到了灾难片的现实意义与票房价值，它们在弘扬主流价值观、塑造平民英雄的同时，也"感动了影院内外的大量观众，在中国电影里成就了一种泪水深埋的英雄叙事"[1]。而作为献礼片、改编自热点事件的《中国机长》更是对"灾难""主旋律"等关键词进行了融合与超越，极具研究意义与借鉴价值。

《中国机长》根据 2018 年 5 月 14 日四川航空 3U8633 航班机组在飞机右侧风挡玻璃破碎、客舱释压等极端险情下成功将飞机安全降落的真实事件改编。电影上映24 天票房就突破 27 亿元，并强势赶超超大制作阵容与演员阵容的《我和我的祖国》。《中国机长》上映后受到学界的关注与肯定，并对其充分展开了讨论。陈旭光认为，"《中国机长》可谓是以崇高美学的平民化表达与类型化书写塑造了职业岗位的平民英雄群像"[2]；蒲剑认为，这是"一场与观众共谋的叙事……与其说《中国机长》是一

[1] 李道新：《〈烈火英雄〉与泪水深埋的英雄叙事》，《中国电影报》2019 年 9 月 4 日。

[2] 陈旭光：《类型升级或本土化、工业品质与平民美学的融合——评〈中国机长〉》，《中国电影报》2019 年 11 月 6 日。

部灾难片，不如说是一部惊悚／惊险片"[1]；范倍认为，"影片以镜头画面的'眼见为实'、音响音乐的'动人心魄'以及基本清晰的叙述脉络向观众重述曾经'实况'的'此情此景'及其前因后果，把观众重新置入'险境'，从而体验从危机到安全的虚拟航空之旅"[2]；《人民日报》发表评论："影片从不同角度对'英雄'进行了解答，表达了敬畏生命、敬畏职责、敬畏规章等主题，并起到了很好的科普作用。"[3]

综合来看，《中国机长》通过类型电影的叙事思路、较高的工业美学水准为观众呈现了震撼的灾难视听、封闭的情感空间、乘客群像和群体英雄，并且将3U8633航班这一真实事件上升为艺术文本，获得观众的青睐。本文将从影片的剧作策略、美学呈现、文化征候、产业运作等方面对《中国机长》进行分析。

二、剧作分析：对真实事件的再现与超越

作为一部根据真实事件改编的电影，观众对3U8633航班整个事件的来龙去脉已经有所了解，因此创作者在电影的题材、情节上可发挥的空间受到很大限制。对于灾难电影来说，险情体验、复杂情感和灾难化解是吸引观众的重要因素。如何将三十几分钟的遇险实况在一个有限的空间内扩展为一部情节集中、险情惊悚的影片且在最大限度地降低已知结局对观众的干扰，是《中国机长》主创所面临的首要问题与关键问题：既要保证真实，以促使受众代入情境之中；又要创新，将固有文本进行突破式改编，最终达到"营造真实，又超越真实"的美学效果。在此背景下，影片进行了以下几个方面的突破与实践：（1）沿用并创新经典好莱坞三幕剧叙事结构，促使影片整体情节跌宕起伏、结构紧凑；（2）为了营造险情体验和呈现"陌生化"效果，影片平行加入地面航空指挥作为支线，一方面还原了飞行管理网络的紧张状态，另一方面以空管人员的指挥工作来衬托飞机的遇险程度；（3）对遇险情境进行戏剧化扩充，集中险

[1] 蒲剑：《一场与观众共谋的叙事 ——〈中国机长〉的类型化叙事探析》，《当代电影》2019年第11期。

[2] 范倍：《〈中国机长〉：实况再现与险情体验》，《电影艺术》2019年第11期。

[3] 参见人民网：《〈中国机长〉：致敬"平凡"英雄》，2019年10月10日（http://m.people.cn/n4/2019/1010/c3351-13270630.html）。

情叙事，营造震撼的视听奇观；（4）立足人民，进行英雄群像主线叙事与乘客群像支线叙事，以此和观众产生互动，增强现实感知。于此，影片非常巧妙地将险情体验、复杂情感和灾难化解紧密联系在一起，既满足了受众对视听刺激、情节陡转的审美需求，又因其描绘的乘客群像和"大团圆"式结局使得影片具有人文关怀与现实意义。

（一）经典叙事模式的沿用与创新：三幕剧结构与多线交叉叙事

"电影是一种视觉媒介，它把一个基本的故事线戏剧化了。"[1] 所谓经典好莱坞叙事，是在时间链条上故事沿着开端、发展、高潮、结局的顺序来展开。著名编剧悉德·菲尔德将剧本的叙事结构划分为三幕，分别是"建置部分、对抗部分、解决部分"[2]。"亚里士多德在其著作《诗学》中所描写的古典戏剧结构，直到19世纪才被德国学者古斯塔夫·傅莱塔（Gustav Freytag）用倒'V'字形叙事结构表述出来（见图6-1）。这种叙事结构始于外在的冲突，这个冲突会随戏剧动作与场景的逐渐开展而更加剧烈，与此无关的细节全被剔除或视为偶发。主角和反派一路攀升至冲突高峰。结尾故事告一段落，生活归于平常，动作也由此完结"[3]。

图6-1　古斯塔夫·傅莱塔倒"V"字形叙事结构

[1]　[美]悉德·菲尔德：《电影基本写作基础（修订版）》，钟大丰、鲍玉珩译，第5页。

[2]　同上书，第7页。

[3]　[美]路易斯·贾内梯（Louis Giannetti）：《认识电影》，焦雄屏译，北京：世界图书出版公司2007年版，第297页。

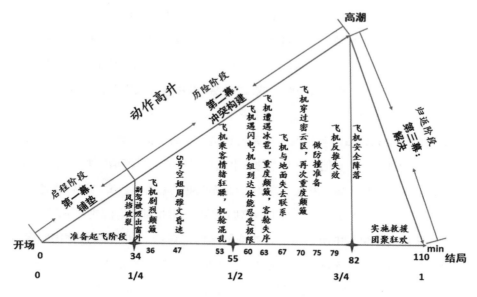

图 6-2 《中国机长》的古典叙事结构

电影《中国机长》也正是从时间点、情节点的安排上遵循了好莱坞的三幕叙事结构和古典主义叙事模式。在此，笔者对《中国机长》的叙事进程按照三幕结构和古典主义叙事模式进行拆解（见图 6-2）。影片共 110 分钟，其中 0—34 分钟属于建置部分（登机前准备至飞机右侧风挡破裂）；34—82 分钟属于冲突对抗部分（风挡破裂至平安降落）；82—103 分钟属于解决部分（飞机平安落地至 3U8633 航班机组团聚狂欢）。

从图 6-2 和表 6-1 我们可以看出，电影的叙事按照"开端—发展—高潮—结局"进行，并且在故事线索上遵循了"启程—历险—归返"的叙事思路，线索简单，一气呵成。影片按照起飞前、起飞后、安全着陆为时间线，因而故事叙述具有一定的目的性和流动性。影片叙事在飞机遇险时达到高潮，从最初机长的谈笑风生到突然半个身体飘在空中，从刚刚做好服务工作到客舱突然重度颠簸一片狼藉，从经济舱乘客情绪失控到头等舱乘客躁动不已，从机务人员摔倒在地到险些昏迷，等等，诸多问题、矛盾在飞机遇险时都达到顶点，而当一切正要平息之时，却又遭遇了强风、雷电、冰雹等外在阻力。于此而言，剧情可谓一波三折，跌宕起伏。正如导演刘伟强所言：

"像很多年轻人打游戏通关，简单的开头，一家人去拉萨玩，（再遇到）一波三折。整个过程好像坐过山车，一关过一关，精彩与体验并存。"[1]

表 6-1　电影《中国机长》的重要时间点与事件点

时间点	事件点
第 25 分钟	飞机开始出现颠簸
第 34 分钟	飞机风挡破裂，副驾驶员身体飞出窗外
第 36 分钟	飞机剧烈颠簸，机舱内部大幅度晃动
第 47 分钟	5 号空姐周雅文暂时昏迷
第 53 分钟	机舱乘客情绪狂躁
第 60 分钟	飞机遭遇闪电，机组人员达到人类体能极限
第 63 分钟	飞机遭遇狂风与冰雹冲击，机舱再次重度颠簸
第 67 分钟	空管中心呼应机组人员杳无音信，3U8633 航班暂时失联
第 70 分钟	飞机再次重度颠簸，机舱一片狼藉，飞机穿过密云区
第 75 分钟	地面启动二级响应，做好防撞准备
第 79 分钟	飞机反推失效
第 82 分钟	飞机平安降落

与此同时，为了将故事讲述得更加一波三折、跌宕起伏，《中国机长》采用了多线交叉叙事。其中以飞机作为主线，以空管指挥中心作为辅线，以航空发烧友作为支线，在呈现飞机从遇险到降落航空各部门人员协作配合的同时，也全方位、多层面呈现了灾难叙事的"灾难"体验、"灾难"属性和"灾难"真情。尤其是在飞机落地后，由于反推失效不能及时有效刹车，再次将影片叙事推到高潮。在这个小的叙事段落内部又加入了交叉叙事，机长刘长健踩刹车的脚、乘务长毕男听天由命的表情、急速追随的消防车、航空发烧友一众的紧张表情、摇摇晃晃的客舱、作为机长的主观镜头（飞机即将抵达跑道终点）、飞机破损的轮胎等镜头在最后段落以快节奏反复交替出现，增进了叙事张力，营造了"最后一分钟营救"的美学体验。

[1]　腾讯新闻：《导演刘伟强解答〈中国机长〉为什么要做杜比版本？》，2019 年 8 月 23 日（https://new.qq.com/omn/20190823/20190823A06F5U00.html）。

（二）险情叙事：对"奇观性"遇险情景的集中呈现

"媒介社会里，真相亦是奇观。""对于渴望被视觉奇观触动的大部分观众而言，'事实'本身即具有'吸引力'。"[1]李显杰把"作为本文故事材料对象的原始事件称为故事本事"，并认为，"故事本事自身就已经蕴涵了一定的故事性，也正因为这种故事性的蕴涵，为故事的讲述提供了基础和前提"。[2]《中国机长》的险情叙事没有那么强的因果性和逻辑性，叙事重心也没有追求故事的前因后果和情节的起承转合，影片在叙事上之所以获得成功，在很大程度上归因于真实事件有着很强的吸引力和感召力，并在此基础上形成了一种大于事件本身所具有的叙事张力。

作为"命题作文"的《中国机长》，由于观众对其原型事件的结局是已知的，所以编导创作者在题材、剧作上可发挥的空间受到很大限制。电影从总体上围绕着风挡破碎、穿越雷云区、落地反推失灵三个核心困境展开，在这三个核心困境中又加入了诸多小的困境情节，营造了一种"过山车"般的闯关游戏体验。在原型事件中，"事故发生34分钟后，3U8633航班降落在成都双流机场"[3]。34分钟的时长对于一部电影高潮段落来说肯定远远不够。因此，为了营造这种紧张激烈的情节，电影将从飞机风挡破裂到安全降落的时长扩充到48分钟，在对飞机风挡突然爆裂、仪表盘出现故障、自动驾驶完全断开、机舱出现爆破性释压、机舱内温度极低等各种危险事件进行还原的基础上，又对飞机遇险的过程进行了改编和夸张处理，比如加入了穿过密云区、遇闪电、遭冰雹等情节点，以达到险情叙事的目的。

事实上，据当时乘客所言，3U8633航班在遇险时并没有出现像电影中脾气暴躁的乘客等一些明显的悲观主义者。[4]影片为了增进戏剧冲突，加入了情绪失常的乘客和要求见机长的行为，此时乘务长毕男站出来以一种现身说法的说辞有效地安抚了机舱内乘客焦躁的情绪和焦灼的心态。不仅如此，为了增加影片险情叙事的紧张程度，在剧作上又安排了5号空姐周雅文出现短暂昏迷，并将这一生死未卜的险情作为全机

[1] 范倍：《〈中国机长〉：实况再现与险情体验》，《电影艺术》2019年第11期。

[2] 李显杰：《电影叙事学：理论与实例》，北京：中国电影出版社2000年版，第31—32页。

[3] 人民网：《中国机长原型故事是什么 中国机长真实事件资料原型曝光》，2019年10月15日（http://ah.people.com.cn/n2/2019/1021/c358329-33456537.html）。

[4] 笔者将电影《中国机长》中的乘客群像分为理想主义者、悲观主义者和反讽主义者三类。其中，悲观主义者有随丈夫进藏的民工妻子、坐在客舱后排的大爷、爱喝啤酒的大叔（见本文图6-3）。

舱乘客的关注焦点，乘客会因此产生一种同理心。因此，影片以这样的现身遭遇和共情策略，巧妙地缓和了险情叙事中乘客个人意志与航空公司官方意志的冲突，为灾难到来时刻双方即将产生的矛盾找到一个临界点和平衡点。

值得注意的是，创作者通过对真实事件的险情处理，也呈现了三层狂欢叙事：第一层狂欢 5 号空姐周雅文从昏迷中醒来；第二层狂欢是飞机成功穿越密云区；第三层狂欢是飞机平安降落。总之，《中国机长》在剧作方面做到了张弛有度，在尊重现实的基础上又超越现实，营造了一种大于事件本身所具有的叙事张力，对故事事件和本事事件进行了有效缝合。

（三）英雄主线与乘客支线的融合交会式叙事：对英雄群像与乘客群像的塑造

卡莱尔曾说过："只要有人存在，英雄崇拜就会永远存在。"[1] 英雄作为人类一种内心原始的欲望，体现了人类寻求安全性的期许。约瑟夫·坎贝尔（Joseph Campbell）在《千面英雄》中曾对英雄成长叙事进行过总结与阐释："为英雄的神话历险标注路径是成长仪式准则的放大，即从'隔离'到'启蒙'再到'回归'，这种路径或许可以成为单一神话的原子核模式。"[2] 实际上，在电影《中国机长》的背后，也蕴含着一个我们熟知的英雄试炼与成长的故事内核。在这种英雄试炼的叙事框架中，主人公历经艰难险阻，克服重重困难完成对众人的营救和对自我的试炼。

影片的英雄成长叙事体现在主人公的拯救过程中。在危机困难到来之际，机务人员拼尽全力展开营救，并最终完成救援任务蜕变为英雄。以副驾驶员的个人成长为例，飞机起飞前的他是一个骄傲甚至有点"滑头"的"毛头小子"，他不屑于听取长者的嘱咐，并在行为上体现出反叛之感；但当灾难来袭之时，他被吹出窗外，在机长一边驾驶飞机、一边保护他的行为下，他受到了"启蒙"，重新审视了自己工作的庄严性与崇高性；当他回到损坏的机舱后，他理智对待、协助机长、调试设备……有条不紊地强忍伤痛处理紧急事务。经历了生死之后的副驾驶，似乎也从一个毛头小子真正变为一个有责任、有担当、极具使命感的"机长"，于此而言，他在灾难中超越

[1] 刘启良：《西方文化概论》，广州：花城出版社 2000 年版，第 51 页。

[2] ［美］约瑟夫·坎贝尔：《千面英雄》，朱侃如译，北京：金城出版社 2012 年版，第 20 页。

了自己，拯救了他人，更完成了自我成长。当然，这种成长还体现在"撩妹"的第二机长身上。当灾难来临之时，他拼命爬到驾驶舱，理性从容地处理舱内事务，谨慎小心地帮助机长判断，从"油腻"到"专注"，为我们展现了一个英雄的成长。再如，说着"我们也是儿女，我们也想回家"的乘务长、说着"要回家看女儿"的机长，他们也都是灾难中最为普通的个体，但是在灾难中却说出了"请相信我们""我带你们回家"的有力之言，在灾难中从普通人成长为一个个具有崇高职业道义与伟大责任使命的英雄。

虽然影片以英雄叙事为主线叙事，但是又不止于英雄成长叙事，还体现在对平民英雄群像的创新型塑造上，即对具有群体化、职业化、女性化、平民化等特质的新英雄形象的塑造。

其一，《中国机长》体现了英雄的群体化。如果说机长刘长健在故事中作为"主英雄"的话，那么对于第二机长、副驾驶员来说，他们无疑是"辅英雄"，甚至航班组的所有人员在这次飞机事故中都发挥了重要的作用。此外，在飞机还未落地，民航局、军队、医疗、安保、消防等各个部门就已预先启动，密切配合，响应指挥，为飞机的降落和乘客的安全提供了支持与保障。因此，《中国机长》不再仅仅强调英雄个体的价值彰显，而是注重营造一种"生命共同体"，或者说在这种共同体叙事下歌颂英雄集体所发挥的强大作用，即成功往往不是一个人的成功，而是众人共同努力的结果，符合中国传统团结协作的文化价值观，具有非常强的现实意义。

其二，《中国机长》体现了英雄的职业化。《中国机长》呈现出的不是那种超人式的、舍小求大的英雄形象，而是带有个人的职业操守、有着良好的职业处理应变能力的英雄形象。机长刘长健这一角色的塑造，符合观众的审美期许，更易于被观众接受，他靠的不是天赋，而是那种日复一日的自我严格要求和勤奋训练，把日常的平凡做到不平凡。在电影的开篇部分，他坚持洗冷水澡，在冷水中屏住呼吸 3 分钟，这些日复一日的生活习惯都为应对紧急危机提供了强有力的保证。电影原型人物刘传健在接受央视访谈节目《面对面》的采访时说道："你要真正做到平凡，要做好平时的一些积累和准备，很多人把平凡理解为不作为，其实平凡就是在所有的岗位上，把每一件事做好，做到在关键时候能拿得出手，关键时候能挺身而出，关键时候能解决问题，而

不是说无作为，碌碌无为。"[1] 很显然在这次飞机故障中，机长刘传健以临危不惧的心理状态沉着应对，最终将飞机成功降落，靠的就是对平凡简单的工作进行了不平凡的自我训练准备，最终将平凡之事转化为不平凡的作为。在此基础上，《中国机长》似乎赋予了英雄新的含义，即在关键时刻用自己扎实的专业技巧和良好的职业操守挺身而出，化险为夷。

其三，《中国机长》体现了英雄的非性别化。新英雄主义的另一种体现便是"英雄的非性别化"[2]，即对女性英雄形象的彰显。这种女性英雄形象在近年来的主旋律大片中也有所体现。比如《红海行动》中由海清饰演的夏楠、蒋璐霞饰演的佟莉，《战狼2》中由卢靖姗饰演的 Rachel、余男饰演的龙小云，等等，都是新时代的女性英雄形象。而《中国机长》呈现的是乘务长毕男及其他四位乘务员的职业女性英雄群像，从飞机起飞时她们用热情周到的服务有效应对乘客刁难到飞机遇险时她们临危不惧地指引乘客，调节整个机舱乘客的情绪氛围，无一不体现了她们的责任、担当、勇气和专业能力。因此，《中国机长》改变了很多人对空乘职业"端茶送水"的刻板印象，向观众呈现了一个个女英雄形象，可以说是对以往的"男尊女卑"观念的有力颠覆，对"女人撑起半边天"说法的再次突破，更是女性群体从"女人到女强人再到女英雄"这一过程的有力见证。此外，这种英雄的非性别化也呼应了我国传统小农经济"男耕女织"的性别协作配合模式，成就了"英雄必然有美女加持"的人物设置，为《中国机长》形成一道靓丽的身体美学景观。

最后，《中国机长》体现了英雄的平民化。电影在进行人物塑造的时候，没有着意去刻画人物的某一鲜明的特征，而是把人物塑造得更加接地气、更符合观众审美期许的普通人。例如机长刘长健这一角色，电影并没有夸大他职业属性上"高大全"的角色功能，而是把他塑造成了一个普通人。作为一名父亲和丈夫，他有着"暖男"特质；作为一名机长，他更有着高冷的性格和扎实的专业能力。同样，由欧豪饰演的副驾驶员徐奕辰也被塑造成具有活泼幽默、爱开玩笑的性格特征，可以说副驾驶员的插科打诨和机长的一脸严肃在人物塑造上形成有力的互补。此外，由杜江饰演的第二机

[1]　电影《中国机长》机长原型刘传健在接受央视访谈节目《面对面》采访时所发表的言论（http://tv.cctv.com/2019/11/03/VIDEQBQ6UtdKKxaMfYVrrRaP191103.shtml?spm=C45404.PNkJlDGx4S3Q.ELPeXNCqdx5e.1）。

[2]　王建疆：《后现代语境中的英雄空间与英雄再生》，《文学评论》2014 年第 3 期。

长梁栋也有着"撩妹"举动，向美女炫耀自己的"机长"职位。因此，《中国机长》呈现的不再是传统电影中有着神性特质的主流英雄形象，而是一个个符合当下现实、更被观众认可的圆形人物。虽然这样处理第二机长、副驾驶员的形象会略显浅薄和轻浮，并且有悖于观众认知经验里的机长形象，但这不是编剧的最终目的，而是在紧急事件到来之际让人物带着职业责任和经验挺身而出，从而完成对英雄形象的再认知，达到英雄形象升华的目的。

如果说影片中的新英雄呈现是让受众在代入角色后产生认同和共鸣的话，那么影片中对受难乘客群像的塑造则是受众寻觅"真实"、产生认同的重要基础。因为各种各样的受难群众堪为影片的叙事支撑，他们不仅可以使受众感受到"烟火气""真实感"或"人生百态"[1]，更能让受众加深对民航人员的工作认知。

电影从建置部分就极力去呈现飞机上的乘客群像，其中有老人，有小孩，有夫妻，有情侣，有朋友……编导在此没有将叙事重心放在人物的深度塑造上，而是想极力呈现社会各年龄段、各种职业属性并且兼具理想主义、悲观主义和反讽主义性格特征的乘客群像（见图6-3）。

在这个乘客群像里，有作为理想主义者回家的藏族母子、偶遇结缘的聋哑女孩和帅气小伙、去西藏看望战友的老兵、独自去西藏旅行且有些高冷惆怅的美女，有作为悲观主义者随丈夫进藏的民工妻子、坐在客舱后排的大爷、爱喝啤酒的大叔，有作为反讽主义者坐头等舱傲慢不逊的乘客、和父母闹矛盾离家出走的女孩……他们都是最普通的群众（有的甚至是自私自利、愚昧无知的代表），从他们的人物群像塑造中，我们不难看出，编导创作者有意通过这种群像来呈现不同社会阶层的人物，从而和观众形成最大限度的互动和最深层次的共鸣。

此外，需要指出的是，虽然电影呈现了丰富多彩的乘客群像，但是在具体的人物塑造上仍然被很多观众诟病，呈现出人物性格深度不够、动机不足、极端化、片面化以及人物形象设计多余等方面的问题。虽然编导试图在这样的人物群像表层去表达人

[1] 刘伟强在接受采访时曾表示，他想让编剧展现"人生百态"。参见娱匠：《专访刘伟强：没有任何悬念的〈中国机长〉最难拍》，2019年9月29日（https://mp.weixin.qq.com/s?src=11×tamp=1584030587&ver=2212&signature=xkZHcGFmo5eGMn9*mEMB09NRsfVv-gK0rfEznb9U3-Jd5Co6PTGeoXGgCHlXknD-JpLIuffQ9TM9P2dls9MldfwPbzSe72KNp9OiZrZwn37Trv8t0sPFNYepKlKZmDrkc&new=1）。

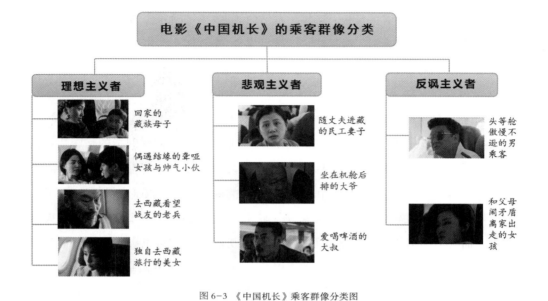

图 6-3 《中国机长》乘客群像分类图

物更深层次的性格特征和行为动机，但是由于要顾全群像人物的安排，导致影片丧失了对个体乘客的深度呈现。比如惆怅的女乘客，直到影片最后也没有交代她的心事缘由和行为动机；又如一开始态度恶劣、傲慢不逊的男乘客到飞机平安落地后五体投地的作态未免有些夸张和刻意。

总而言之，虽然影片支线叙事有些弊端，但瑕不掩瑜，其总体布局与人文诉求还是合理可取的，即将主线英雄叙事与支线受难乘客叙事进行统一与融合，并将单一的社会热点文本赋予了人文意义与社会价值。而这似乎也是影片成功的重要原因：无论是剧作的整体布局还是内在的主旨意涵，都在一步步地吸引着受众，影响着受众。

三、美学分析：对献礼命题的艺术书写

《中国机长》通过震撼的视听呈现和封闭的空间再现，为观众带来颇为真实的视听体验。另外，影片通过封闭空间表达灾难母题时又超越灾难强调仁爱、反思、回归

和成长，讲述了一个个有关爱情、亲情、友情的故事。不仅如此，影片通过崇高的平民美学，让人学会敬畏生命、敬畏职责、敬畏规章、珍惜生命、回归家庭，引起观众的思考与共鸣，传递出集体主义与命运共同体的普适价值观。

（一）封闭的空间再现

"封闭空间是现代电影中常见且重要的叙事空间类型。封闭空间指的是影片在相对封闭的场所展开，将故事空间限定在一定范围之内，使影片产生较强的社会隔绝感。"[1] 灾难电影往往因为叙事空间的封闭和场景的单一从而使叙事变得更纯粹。《泰坦尼克号》将故事的空间锁定在一艘豪华游轮上，《釜山行》将叙事空间安排在火车车厢里，而《中国机长》的叙事空间则是逼仄的机舱……灾难电影采取封闭空间叙事的本质就在于通过对叙事空间的压缩，以及人物活动场域的有限呈现，从激烈的外部冲突中展开逃离或营救，从而展现了生存的本能和欲望。《中国机长》作为一部灾难电影之所以获得成功，很大程度上缘于在封闭的空间展开叙事。

封闭空间和开放空间往往是相生相伴的，设置一个封闭的内部空间，便一定会有一个开放的外部空间存在。《泰坦尼克号》和《釜山行》均有外部空间作为逃生的可能，而《中国机长》除了机舱这个封闭空间之外没有外部生存逃离的空间，只是呈现了人物的外部情绪，因而消解了由争夺生存机会而暴露的人性黑暗的一面，也丧失了对人性深层次的探讨，因此，《中国机长》的灾难属性并不是那么强。当灾难来临的时候，飞机上所有乘客所伴随的社会身份属性被全部剥离，俨然聚拢为一个无力求生与反抗的"命运共同体"，所有乘客在生死边缘和生存欲望面前关于人性的挣扎和冲突不再激烈。《中国机长》在此将封闭空间化为求生空间和生存空间，改变了轮船叙事和火车叙事对扭曲人性的揭露和批判，而转向对空间外部故事的放大呈现和对空间内部英雄航班组的刻画与描摹。正如乘务长毕男所说："从飞行员到乘务员，我们每一个人都经历了日复一日的训练，就是为了能保证大家的安全，这也是我们这些人为什么在这架飞机上的意义。我们需要你们的信任，需要你们的配合，需要你们给我们信心。"因此，《中国机长》在外部逃离空间缺失的前提下，将封闭的内部空间化为求

[1] 周稳：《封闭空间与两性关系——波兰斯基电影再探》，《当代电影》2016年第4期。

生空间而不是待命空间，在这种危机时刻飞机的成功迫降需要所有人的协调和配合，即在紧急时刻服从组织和安排。

"空间结构的单纯化使被表现的对象从错综复杂的空间关系中凸显出来，从而获得象征意义。"[1] 尽管封闭空间在空间呈现方面有所局限，但是依然要求在有限的时间空间内传达出无限的情感。灾难电影因为空间的狭小更有利于情感的流露，往往能够释放出巨大的情感力量，起到以小博大的作用。《釜山行》在十几节车厢中讲述了一个爱情、亲情、友情的故事，《泰坦尼克号》讲述的也是一个有关爱情的伟大故事，而《中国机长》在灾难面前也有爱情、亲情的元素呈现。例如：在飞机剧烈颠簸时刻，帅气小伙和聋哑女孩表白可谓是一个"灰姑娘也有春天"和"有情人终成眷属"的故事呈现；对于离家出走的叛逆女孩来说，则呈现了一个有关亲情的"浪子回头"故事；对于中年夫妻来说，在飞机遇险时刻丈夫向妻子坦露自己给修路工人做饭的工作实情，这样的坦白让观众觉得心酸之余，更能体会到夫妻之间的相爱相守。

因此，灾难电影因其空间的封闭性和叙事的灾难性更易让人学会敬畏生命，珍惜生命，回归家庭。"从心理学的角度看，这些封闭空间影片其实是在一种客观形成的异质空间中营造出灾难或灾难感，使人物处于一种心绪纷繁、时间隐显互见的情态氛围下，人物心理会出现从失衡失序到重新调整的激烈变化，影片的细节与表述都因异质空间而重新布局，为影片带来一种叙事架构的新向度，并在叙事中嵌进一种承载人类意识、精神、价值观等微妙变化的基模。"[2] 因此，无论是飞机、轮船还是火车，在灾难来临时都迅速成为一种空间意象，这种封闭叙事空间由于对人最本真的欲望的激发、对人性最深层次的挖掘，瞬间将物理空间升华为一种承载着人类精神与价值观，并且象征着求生欲望、情感回归的叙事空间。

（二）震撼的视听呈现

陈旭光认为"电影工业美学"体系的建构包括以下几个方面："第一，侧重于文本、剧本，也就是内容层面。第二，侧重于技术、工业层面。电影是视听艺术，需要视听

[1] 王志敏：《现代电影美学基础》，北京：中国电影出版社 1996 年版，第 176 页。

[2] 张晶：《美国电影封闭空间叙事的经典》，《电影评介》2018 年第 23 期。

的震撼力。第三，侧重于电影的运作、管理、生产机制的层面。"[1]据悉，《中国机长》在视觉呈现上下了很大的功夫。剧组花了近 3 000 万元专门搭建了 1∶1 的空客 A319模拟机。"这架模拟飞机最高的离地高度有 20 米，尾巴上翘 15 度，主创团队需要在这个会动的模型里模拟真实飞机的飞行感受。"[2]剧组还请来了为"星球大战"系列、《美国队长》《雷神 3》制作特效的好莱坞团队，为影片后期提供了强大的技术保障。因此，在飞机遇险时刻，惊险氛围的营造给观众带来了强大的视觉体验，最大限度地还原了观众的飞行体验。此外，电影对拍摄的许多场景也进行了高度还原。在《中国机长》拍摄过程中，"西南空管局为影片提供了大量专业技术支持，导演刘伟强带领剧组到西南空管局实地取景，6 名西南空管的专业技术顾问加入剧组，对现场拍摄进行技术指导，力求帮助剧组把每一个细节真实还原"[3]。

震撼的视觉呈现背后，得益于中国电影工业水平的提高和强大的技术团队。"《中国机长》技术负责人王宝拨透露，为精准还原当时的情况，此次运用了不少国内首创的技术：首次实现三舱联动，误差不超过 0.1 度，并且首度实现了用平板电脑控制飞机，实时响应速度不超过 10 毫秒，能够实现飞机的俯仰、滚转、颠簸等多个动作的精准操控，确保完美重现当时事件的情景。"[4]因此，当飞机遇险的时候，电影为我们呈现了真实的视听效果，飞机飞行时的全景呈现、旋转晃动的镜头、逼仄压抑的封闭空间，以及缓慢裂开到瞬间爆炸的风挡玻璃、身体悬在半空中的副驾驶员、电闪雷鸣以及枪林弹雨般的冰雹等，所有这些镜头、特效、声音在将观众全身心地代入影片的同时，也成为中国电影工业进步和美学升级的有力见证。

《中国机长》运用了构成杜比影院电影效果最核心的技术杜比全景声（Dolby Atmos）和杜比视界（Dolby Vision）。"杜比全景声打造的左右前后和上方环绕效果，以及杜比视界 100 万比 1 的超高对比度，能够让观众在杜比影院感受到非常不同于普

[1] 陈旭光：《新时代中国电影的"工业美学"：阐释与建构》，《浙江传媒学院学报》2018 年第 1 期。

[2] 关雅兮：《〈中国机长〉引领中国视听新高度——中国电影产业之后期制作公司的现状及对策》，《电视技术》2019 年 10 月。

[3] CC 影城：《〈中国机长〉真实事件还原，英雄背后的英雄》，2019 年 9 月 28 日（https://mp.weixin.qq.com/s/py94FDe-GD7zvZ9RbsFKAw）。

[4] 腾讯新闻：《〈中国机长〉用领先模拟机操控技术 三舱联动误差不超 0.1 度》，2019 年 6 月 21 日（https://view.inews.qq.com/a/20190621A0HME100）。

通影厅的观影效果。"[1] 这种杜比声技术的运用，在影片以声音来叙事抒情方面发挥了巨大作用。咆哮的风声、冰雹的击打声、电闪雷鸣声放大了叙事张力，带给观众真实的惊险体验。电影理论家马赛尔·马尔丹（Marcel Martin）在《电影语言》中指出了电影音乐具有"节奏作用、戏剧作用、抒情作用"[2]。日本导演黑泽明也曾说过："电影的声音不是简单地增加影像的效果，而是其两倍乃至三倍的乘积。"从音乐的角度来看，音乐作为一种叙事手段在影片中发挥了极大的作用，有效弥补了叙事的碎片化。在影片开始的建置部分，轻快的音乐将乘客候机登机、航班组安全检查等碎片化的场景串联起来，这段纪实性场景呈现为影片的逼真性叙事奠定了基础。尽管有网友调侃说，这是"MV"呈现，但是不得不说，这种快节奏的音画组合呈现了机组工作的专业化，并成为观众进入影片情绪的重要铺垫。此外，音乐还在本片中参与叙事，起到强大的剧作意义和主题升华功能。当飞机穿越密云团、遭遇闪电冰雹时，此时类似于"天堂声音"的合唱响起，很明显声音在此做了写意处理，伴随着戏剧性的光效、黑暗低调的画面，声音似乎成为对3U8633航班的一种祈祷。此外，在5号空姐周雅文昏迷的时候，机舱内紧张急促的音乐放大了叙事悬念，营造了一种窒息般的紧张氛围。在经过乘务长毕男和几位乘务员不放弃的生命呼唤之后，周雅文从昏迷中醒来并缓缓举起大拇指，此时背景音乐在钢琴级进音阶的伴奏下，将故事情节渐渐推起。再加上钢琴力度由弱渐强的音乐效果，将影片的情感推向高潮，故事情节与背景音乐在此完美融合，牵动着观众的情绪，既是对生命的赞颂，也是对女性集体英雄主题的升华。

值得一提的是，当片尾曲《我爱祖国的蓝天》再次唱响的时候，可谓是将观众的观影体验推到最高潮。一方面，这首歌是"庆祝中华人民共和国成立70周年优秀歌曲100首"之一；另一方面，它由演唱过《渴望》《思念》《同一首歌》等时代金曲且歌喉辨识度高的毛阿敏演唱。在此，用动人的情感唱出这首歌唱祖国的歌曲，可谓是对新中国成立70周年、民航发展史、民众的爱国热情以及3U8633航班的故事进行了有机缝合，并且最大限度地引起观众的情感共鸣，将观众带入审美高潮。"金色的

[1] 腾讯新闻：《导演刘伟强解答〈中国机长〉为什么要做杜比版本？》，2019年8月23日（https://new.qq.com/omn/20190823/20190823A06F5U00.html）。

[2] ［法］马赛尔·马尔丹：《电影语言》，何振淦译，北京：中国电影出版社2006年版，第113页。

朝霞在我身边飞舞，脚下是一片锦绣河山""白云为我铺大道，东风送我飞向前"的歌词在新中国成立 70 周年的献礼片中重唱，不仅唱出了对 3U8633 航班创造民航史上壮举的致敬，而且传达出中国民航人对祖国大好河山的深深爱恋，同时也是对中国英雄、中国力量的一次爱的礼赞，极大地丰富了影片的时代内涵。

（三）崇高化的平民美学

"崇高是在表现那些在现实中可能是痛苦的或是可怕的东西时所产生的愉悦的体验。"[1]《中国机长》凭借机长和驾驶员临危不惧的应变能力、乘务员的安全指引与情绪抚慰、乘客的有效配合、地面各个部门的协调引导等多方努力终将飞机安全降落，在此基础上将一个转危为安的灾难事件升华到一个崇高文本。这种崇高的平民美学赋予观众的不仅是个体心灵的震撼，更是人类对于敬畏生命、敬畏职责、敬畏规章的深度思考。

电影中，3U8633 航班遇险新闻在网络上一经散播，便牵动着手机屏幕前亿万网友的心。在飞机还未落地，民航局、军队、医疗、安保、消防等各个部门就已预先启动，密切配合，响应指挥，为飞机的降落和乘客的安全提供了支持与保障。因此，《中国机长》在增强对平民个体生存境遇关注的同时，放弃了对个体英雄的塑造，努力呈现英雄群体的职业能力和行业系统的优化集成，并且把目光聚焦在那些幕后的群体力量和无名英雄身上。可以说这是中国速度、中国力量的彰显，更是一次平民美学的胜利。

此外，如果说《中国机长》中被称为"客"的乘客是客体的话，那么四川航空及其 3U8633 航班组上的机长、驾驶员、乘务员便是作为"主"的主体。当灾难发生时，这种主人 / 主体和客人 / 客体的二元关系属性便凸显出来。在乘客情绪焦躁不安时，该影片站在平民立场上叙事，乘务长毕男秉承"以客为先"的服务理念现身说法去安抚乘客："从飞行员到乘务员，我们每一个人都经历了日复一日的训练……我们需要你们的信任，需要你们的配合，需要你们给我们信心……我们也想回去。"这番话感化了乘客，也感化了观众。此外，创作者在剧作上对真实事件加以改编，

[1]　[美]尼古拉斯·米尔佐夫（Nicholas Mirzoeff）：《视觉文化导论》，倪伟译，南京：江苏人民出版社 2006 年版，第 19 页。

让作为主人 / 主体的 5 号空姐周雅文昏倒在地，那么作为客人 / 客体的乘客便会在某种程度上以一种同情心弥合主人 / 主体和客人 / 客体之间的对立关系的鸿沟，所以影片以这样的同理心叙事有效地化解了在灾难事件中主人 / 主体和客人 / 客体之间的矛盾，并且以一种崇高的平民美学消解了伦理冲突与悖论，使得电影超越一般灾难片的叙事窠臼，增强了现实感知和人文关怀。

四、文化分析：灾难片的本土化与主流价值观的彰显

作为主题电影创作[1] 或"主旋律电影"的《中国机长》，能够在 2019 年国庆档新主流大片"三足鼎立"[2] 的局势中取得佳绩，与影片背后所饱含的文化价值观密不可分。作为"非典型"航空题材灾难电影，该影片对集体主义价值观的彰显、对"平民英雄""职业英雄"的人物刻画、对生命共同体观念的表达……都充满了中国特色，这既是该影片的成功之道，也是在拓展新主流的新内涵，书写新主流的新篇章。

（一）集体意识与职业精神

首先，《中国机长》在人物刻画与故事讲述方面对灾难片进行了本土化的处理，表达出影片背后独特的中国集体主义文化价值观念。与美国灾难大片重点刻画"个人英雄"不同（如《萨利机长》，主要刻画的是机长个体的行为与心理），《中国机长》重点刻画的是"集体英雄"，强调的是团队合作、集体主义，传达的是中国集体主义文化价值观念。对比两部影片，《萨利机长》讲述的是机长个人拯救大家但在事后被问责的故事；而《中国机长》则重点讲述的是整个民航系统、整个团队对乘客的解救，并于大团圆时戛然而止。无论是强调整个系统的重要性，还是不去事后追责的情节设置，都呈现了中国集体主义的精神。一方面突出系统协作、强调团队合作，与当下强调"人人都是社会一分子，都可建设社会、发展社会"的社会主义核心价值观

[1]　王一川：《主题电影类型化新趋势与电影高峰之路》，《中国文艺评论》2019 年第 12 期。

[2]　2019 年国庆档三部新主流大片分别是《我和我的祖国》《攀登者》《中国机长》。

相符合；另一方面，于大团圆处戛然而止的设置，与中国人推崇的"大圆满""合家欢"不谋而合，进而满足了受众审美心理，传达出独具东方意味的圆满精神。

其次，影片中"职业英雄人物群像"的设置表达出当下社会的平民价值观念，强调了当下文化对"职业英雄""平民英雄"和职业精神的重视，也对新主流大片的书写进行了新拓展。与以往《战狼2》《湄公河行动》《红海行动》等主旋律影片重点刻画从事特殊职业的血性英雄个体或英雄群体不同，《中国机长》所呈现的人物则更为"普通"，也更为"多元"：影片中的英雄多为平凡岗位上的普通人，不仅包括机务组成员，还包括整个民航系统成员，他们日复一日地在自己的岗位上劳作，在危机时以自己精湛的职业素养、高超的协作能力营救人民于危机之中。此种设置不仅可以为受众传达出一种"每个坚守岗位的人都是英雄"的理念，促使受众产生共鸣；而且也彰显了影片对平凡人的关注，表达了影片背后所蕴含的平民价值观念；更拓展了新主流大片刻画人物、传达价值观的方式。

最后，与以往大多数主旋律电影中以"执行特殊任务"为故事出发点的设置不同，《中国机长》的故事出发点是一次平常的工作任务，更为普遍，也更切合受众日常经验。以往大多数新主流大片中的英雄是以"保卫家国"为出发点，而《中国机长》讲述的则是一群受过严格训练的普通职员，依靠其职业素养与专业技能解决工作中突发的紧急事件，进而拯救更多的人。影片中主人公行动的出发点是完成工作，顺利保护乘客安全。显然，影片的出发点没有以往新主流大片那样宏大，但它的故事更能引起普通老百姓的共鸣：尽管前者在诸如反抗敌人、追捕毒贩的过程中给受众以视听震撼，并且激起了受众的爱国之情，但"执行特殊任务"的人群有限，无法直击受众的切身生活，而"出行安全"却是每个受众都会遇到且十分关注的事情。因此，《中国机长》是在以往新主流大片"家国叙事"的基础上进行了"平民化叙事"的创新，体现出当下"以人民为中心"的发展思想与社会主义核心价值观。

（二）从"舍生取义"到"人人为我，我为人人"的文化转变之思

与《战狼2》《红海行动》《湄公河行动》《烈火英雄》等新主流大片中主人公为追求"大义"而不惜舍弃生命的设置相比，《中国机长》中主人公"保护自己和乘客都能顺利回家"的行为出发点显然更具普遍性。从"舍生取义"到"人人为我，我为

人人"的影片内核之变，也隐含了当下社会的文化之变。

首先，影片背后的文化之变彰显了当下"生命共同体"的价值观。飞机作为灾难的发生地与灾难空间，具有划分、集合的作用。事发时，飞机上乘客与乘务人员被放置在"灾难共同体"这一封闭空间中，作为灾难承受者与自救者的受难人，随即意识到团队合作与集体协作的重要性。换言之，灾难本身便具有共同体性质，而灾难的化解更是离不开生命共同体的集体协作。当灾难来临之时，机上乘客躁动不已，但在机务人员的疏导下开始配合工作，机务人员的一句"我们也想回家，我们也有父母子女"，道出了机务人员 / 乘客二者的共生性，进而隐含着"我们是一个集体，我们需要配合，才可以共渡难关"的深层意义，彰显出灾难下共同生命体的同生性。

其次，从"舍生取义"到"人人为我，我为人人"，彰显了个体价值观念与生命意识、平等意识。对比《烈火英雄》中"明知山有虎，偏向虎山行"的充满"大义"的情节设置，《中国机长》中的人物行为只是出于职业素养。从主人公的出发点便可窥见影片背后的文化内核，前者中江立伟是为"义"，是一种拥有家国情怀与崇高追求的英雄行为，而后者中刘长健是为"己"，为回家团圆，为都能平安，是一种基于最深层的生命意识与平等意识的职业行为。于此而言，作为献礼片的《中国机长》表达出"人人为我，我为人人"的价值观，是颇为大胆的，也是颇为务实的，这也在一定程度上表明了当下社会对职业平等、生命平等的倡导，也在一定意义上彰显了影片所表达的个体价值观念与生命意识、平等意识。

（三）"港文化"的呈现与题材局限

由刘伟强执导的《中国机长》是一部内地与香港的合拍片，它带有明显的"港味"，也流露出独特的"港文化"。一般认为，"港味"体现在香港电影"爽朗的叙事、跌宕的剧情、亮丽的影像、流利的剪辑、明快动感的节奏、类型多元而不拘一格、感官刺激强烈、娱乐性丰富、人性展示复杂等美学特征"[1]。《中国机长》在艺术技巧与美学特质等方面具备了"港味"特征，并体现了"港文化"的存在价值。

在画面方面，精巧的剪辑为受众带来了前所未有的切身体验。透过昏暗的灯光、

[1] 黄文杰：《"港味"究竟是什么"味"？——兼论香港电影的来路与去路》，《北京电影学院学报》2019 年第 7 期。

摇摆的飞机以及缺氧的恐慌，受众真实地体会到飞机遇险的状况；另外，影片高震撼的视听呈现、快节奏的影像表达也带给受众特殊的视效体验。大全景下突然下落的飞机、在雷雨中穿过云层与山峦的刺激景观、飞机遇险时突发的玻璃破碎……诸多场景都给受众营造一种逼真的刺激感，而受众也得以在视听震撼中感受到生命的重要性。此外，影片中第二机长这一人设也是影片"港味"的代表，"撩妹"的设置及行为谈吐具有喜剧效果，使受众仿佛回到香港电影中无厘头、混账小子等的互文记忆之中。

具有"港文化"特质的《中国机长》，由于文化差异及内地观众审美趣味等原因，也表现出诸多不足与缺陷。在人文关怀方面，内地观众经过长时间的观影积淀，对于影片是否展现主人公内心变化、是否诉诸人文价值等方面具有了集体无意识式的评判标准。于此而言，大手笔描摹视听效果的《中国机长》显然在某种程度上缺失了人文关怀。在结局的处理上，影片于大结局处戛然而止，虽然看似完满，但使受众感觉意犹未尽：主人公之后的生活如何？事故原因为何？遇险飞机上所有人事后的心理变化是怎样的？同时，影片封闭空间内的叙事张力还有待提升，本应于飞机出事故时集中呈现机舱内的矛盾，但影片在此时对重点进行了消解，指向了相关性并不大的地面指挥人员、飞行爱好者等人物，表现出影片在叙事张力、矛盾冲突处理等方面的不足与缺陷。

综上所述，《中国机长》对灾难这一类型进行了本土化改造，一方面加入了中国集体主义价值观，另一方面也融会了西方个体生命意识，在颂扬群体英雄、称颂职业英雄的同时表达了生命共同体价值观。与此同时，《中国机长》作为一定意义上的合拍片，在视听呈现、人物塑造、剧情呈现等方面具有"港味"特征，但它似乎也在叙事表达、矛盾处理、人物形象等方面与内地受众审美相悖，值得今后相似类型的作品借鉴。

五、产业与市场分析：工业运作、精准定位与品牌策略

作为 2019 年国庆"献礼三部曲"中前期热度相对较低的一部，影片的成功是建立在系统化、协作式的生产宣发，IP 品牌的拓展运用，品牌合作的历史性突破，"共

情"目的的宣发定位，以及"热点"事件的保驾护航等多元条件下的。我们探析影片成功的背后原因，将会为今后电影创作、宣发提供参照。

（一）制作与宣发的工业化呈现

对于电影制作，电影工业美学要求"在电影生产过程中弱化感性的、私人的、自我的体验，取而代之的是理性的、标准化的、协同的、规范化的工作方式，力图达成电影的商业性和艺术性之间的统筹协调、张力平衡而追求美学的统一"[1]。《中国机长》所呈现的工业化，一方面表现为影片系统化、协作化的制作，另一方面则表现为影片生产与宣发的协作化。

在影片制作方面，影片依靠系统、协作、高标准、高要求的工业化制作打造了高质之品。据《中国机长》IP 授权书 [2] 显示，影片在 2018 年 12 月创建项目组、2019年 3 月 20 日杀青、2019 年 4 月至 6 月步入后期制作、2019 年 9 月 30 日上映（见图 6-4）。由此可见，仅仅不到一年时间，便完美地进行了"建组—拍摄—制作—宣发—上映"，这其中的协作性与高效率不言而喻。在演员与导演协作方面，演员在剧本完成前纷纷到剧组学习飞行知识，导演则负责各方统一调配协作。在飞机制作方面，为真实还原高质量飞机，导演与技术人员多次前往国外取经，并且取得了三舱联动等技术突破。在后期协调方面，飞行顾问、乘务顾问、机场、消防、医务等各方工作人员与电影制作人员充分沟通协作，才得以使影片再现真实。诸多实例均直接佐证了影片的工业化特质，也在一定程度上强调了践行电影工业美学生产制作观念的重要性与必要性。

值得一提的是，这种制作上的工业化、协作化还体现在民航公司对于影片的帮助上。作为事件原型的四川航空股份有限公司（简称川航），对于影片制作的帮助可谓自始至终、周到全面，从影片前期的制作到影片后期的发行都有所涉及。在演员培训方面，川航为演员们提供了专门的培训，机组英雄与演员不断沟通，促使影片对真实人物做了完美还原；在宣发方面，川航官网不断紧跟宣发、紧随热势。影片的被众人

[1] 陈旭光：《新时代中国电影的"工业美学"：阐释与建构》，《浙江传媒学院学报》2018 年第 1 期。

[2] 由《中国机长》项目组提供。

图6-4 《中国机长》业务拓展开发节点

称赞的"万米高空首映礼"便是在川航3U8803航班上进行的。此外，影片的成功离不开整个民航系统的协助，导演多次表示在拍摄过程中得到了上千民航人的支撑与帮助，如管辖较为严格的成都机场、重庆机场全部开放，为影片提供拍摄场地。在一定程度上，影片与整个民航系统的关系是相互的，民航给了影片以生产制作层面的支撑，影片也给川航甚至整个民航系统带来了意想不到的收获，即受众的理解、认同与尊重。可以说，影片的工业化不仅在于影片内部的协作式制作，更在于整个民航系统等外在机构对影片的大力协助。因此，影片内外之间都做到了系统的、协作式的工业化生产。

在生产与宣发的联动方面，影片宣发紧贴制作，形成双线并趋之势（见图6-4）。纵观整个项目的业务开发节点，项目自2018年11月便开始进行评估、市场调研，拍摄过程中开始进行品牌营销，上映前就已经做好所有工作。此种系统化配合生产与协作式运筹帷幄可谓工业化生产的典型，一方面影片在上映前不断调整宣发策略，保证在全线上映时拥有一定数量的粉丝基础与品牌基础，进而保证影片的基本受众；另一方面，制作与宣发调研的同步并行，也在一定程度上为影片后期宣发打下了坚实基础。

（二）紧跟体制的宣发策略：真实改编、国庆献礼与"歌颂平民英雄"的助力

毋庸讳言，当下很多影片的宣传都要与社会热点话题相结合，而本身便是基于社

会热点新闻进行文本重构与影像转化的《中国机长》，显然是自带流量的。在此基础上，它还拥有着"献礼片"的头衔，并且扎根在"歌颂平民英雄"的社会语境下。因此，如果说影片的成功与宣发、影片质量等密不可分，那么在宣发过程中，热点、政策、题材可谓是影片的"自来水"式助力者。

纵观中国当下高票房作品，无论是现实主义题材的《我不是药神》，还是新主流大片《战狼2》《湄公河行动》《红海行动》等，都是基于真实事件进行影像化重构的佳作。如果说人们观看《战狼2》等作品是从中获得国家荣耀与民族认同的话，那么《中国机长》背后的热点事件便是使受众从中获得个体认同感与职业归属感。因此，与《攀登者》讲述在时间和认同方面距离受众较远的登山队的故事相比，改编自"川航成功降落"这一真实社会热点的《中国机长》，似乎从一开始就注定了在亲和力与话题性上的不菲成绩。尽管前者有着吴京、章子怡、胡歌等国际巨星与银幕翘楚的助力，但影片最初的文本话题性与现实感显然是不及后者的，而正是基于此种在时间、认同、亲和力距离较近的"真实事件"，影片才得以找到宣发的关键词与突破口——寻找观众的"共情之处"[1]。

如果说川航事件是影片宣发成功的重要地基，那么"献礼新中国成立70周年"的定位与"歌颂平民英雄"的社会环境，则是影片成功"出圈"的一对有力翅膀。自项目审批后便带着"献礼"任务与光环的《中国机长》，可谓是以平民／职业英雄为新中国成立70周年献礼，颂扬了每一个兢兢业业、坚守岗位、认真负责的普通人。而"献礼"的定位与光辉，也在某种程度上为影片迎来了受众与宣发热度。国庆档前期，各大影院对"献礼三部曲"采取捆绑式宣发策略，使《中国机长》似乎成为国庆档必看片目之一，大部分受众似乎都会在三部中选择两部或以上进行观看。因为相互对比讨论、商榷仿佛是受众发声的最好方式，所以受众会就此在社交圈层进行发声讨论。正是基于此种社交"场域"，《中国机长》有了一定意义上的直接受众群体。

就当下社会文化环境而言，《中国机长》立足于"颂扬平民英雄"的社会文化语境，在意识形态、主旋律的表达方面也十分贴合受众的内心。纵观当下社会楷模，他们都

[1] 寻找观众"共情"，以共情为突破口进行宣发，是《中国机长》综合宣发的突破口与重点。（参见本篇附录作者对《中国机长》宣发负责人孙尘的采访。）

是出自平凡岗位的平凡人物，为国家和人民无私奉献、尽职尽责。近年来一直开展的"感动中国十大人物"等系列主题活动，可以看出当下对职业英雄、平民英雄的重视。在此背景下，《中国机长》的创作、宣发可谓如鱼得水，无论是国家领导人对川航机务组的高度肯定与赞誉，还是全国人民对机务人员的高度传颂，都在直接助力着影片的宣发推广。值得一提的是，影片项目组曾于 2019 年春节联欢晚会上与全国人民见面，在新年便让广大受众产生审美期待，这无疑是最为广泛也最为正统的宣发，而此种前无古人的宣发模式背后离不开国家社会主义核心价值观的支持，更离不开"颂扬平民英雄"的社会语境的支持。

综上所述，从影片内在真实事件的文本基础到影片外在社会语境的支持，《中国机长》的宣发可谓占据"天时地利人和"，正是宣发方此种顺势而为的宣发模式，才得以使影片在三强争霸中立于高地。而此种基于"体制内"且充分发挥体制优势的宣发思路，也恰恰为电影工业美学在宣发方面提供了一种类似"体制内作者"的宣发思路与经验。

（三）以"共情"为宗旨的创新型宣发策略

在演员阵容、影片人气上稍微逊色于《我和我的祖国》和《攀登者》的《中国机长》，重点在营销上打出了差异化与创新化的妙招，进行了"共情"式宣发：以打动专业人士为前期布局，并在此过程中围绕"敬畏职业、敬畏生命、尽职尽责"等情感关键词进行"共情"式物料视频的制作。在扎根专业口碑的同时，以爱与责任的"共情"式情感宣发策略扩展市场受众。

如前文所述，影片扎根于真实事件进行改编的举措带有天然的"共情"性。在此基础上，影片"共情"式的营销以打动航空专业人士为首要目标或前期目标，因为"当电影专业性立得住之后，观众自然会买单"[1]。纵观影片营销大事件，都是在以"接受专业人士检验、促使受众共情"为营销策略进行的：2019 年 4 月 13 日，主创以片中机组人员服装造型亮相北京国际电影节；2019 年 9 月 20 日，影片举行"万米高空首映礼"与"重庆解放碑线下首映会"，获得了民航局及川航的大力支持；2019

[1] 杜思梦：《营销做对两件事，一是"共情"，一是"出圈"》，《中国电影报》2019 年 11 月 20 日。

年 9 月 21 日，主创与真实机组原型到中国飞行技术学院一起观影、讨论，接受专业人士检验等。由此，我们不难发现，影片围绕"专业人士"进行了一系列的宣发营销，并在此基础上以真实服装宣发、4DX 观影等活动促使受众产生共情，达到共鸣。

值得一提的是，影片举行"万米高空首映礼"可谓赚足观众眼球。这种前无古人的宣发方式不仅增加了影片的热度，更重要的是在乘客"旅行"中带给他们惊喜与感动。在此种良性循环下，影片不仅从"真实事件的空间"宣发中获得了专业人士、乘客的青睐，更打破了以往诸多影片"地推式"的固定宣发模式，真正达到了创作改编真实、宣发扎根真实的效果，具有一定的人文意义。

此外，影片的"共情"式宣发还体现在物料的发放上。正如营销团队负责人所说："我们做任何一个动作，发送任何一款物料，做任何一个活动之前，都会先问自己两个问题：第一，这个物料（动作）能不能出圈？第二，这个物料（动作）能不能达到共情？"[1] 以"袁泉缺氧疏导乘客"这一视频物料为例，乘务长虽遭受重击，但毅然选择在缺氧的情况下安慰乘客，并说出"我们都是受过专业训练的，请相信我们"这种铿锵有力的话语，彰显了平凡主人公崇高的职业责任感与使命感，进而促使受众产生身份认同与心理共情。因为，在简短的物料视频中受众不仅看到了从事普通职业也可以发光发亮的希望，更在代入乘客身份后看到了乘务人员的善良与仁厚，缓和了他们对旅行灾难的恐惧。

（四）品牌联动宣发：220 个品牌与影片的双赢

近年来，诸多电影都与品牌进行了联动式宣发，如《捉妖记》在与将近 60 家品牌合作的支撑下，票房在预售期便突破了 5 000 万元。此种宣发模式不仅可以保证品牌的曝光度，而且还可以增加电影的热度，拉动电影的预售票房。一般而言，电影与品牌的合作方式包括品牌与电影 IP 进行媒体资源合作，合推联名海报；品牌为电影提供道具、衣服等拍摄物料；品牌消费后馈赠电影票或电影优惠券等形式。《中国机长》与 220 家品牌进行合作，可谓是诸多方式的集大成者，它不仅紧紧把握住了诸多品牌所辐射的受众，更是利用品牌张弛有度地进行宣发、推进，进而达到了品牌与影

[1]　杜思梦：《营销做对两件事，一是"共情"，一是"出圈"》，《中国电影报》2019 年 11 月 20 日。

图 6-5 《中国机长》12 元代金券

片的双赢。

首先，品牌与影片之间形成了相互反哺、相互促进的双赢合作方式。品牌在借力影片 IP 进行自我宣发的同时，也增加了影片的话题性与讨论度。据悉，在线上宣发方面，影片曾在微博获得了 166 家蓝 V 品牌的联合支持，在支持过程中还伴随着"转发抽奖""点赞抽奖"等参与性极强的互动活动，而这场声势浩大的宣发活动也在吸引 166 家品牌固有粉丝的基础上进一步拓展了影片受众群，进而达到"166 + 影片 = 多赢"的效果。在线下宣发方面，不仅有合作方为影片铺设地铁广告，还有餐饮类合作方以"观影吃饭打折"的促销形式达到了二元互动。无论是线上的全媒介合作式营销宣发，还是线下的实体式"折扣"策略，都在增加影片的热度与话题度。这些活动

似乎使受众沉浸在《中国机长》的"场域"之中，把观影与老百姓的生活、娱乐联系起来，使影片的宣发呈现出一种全覆盖式的网状结构，既降低了影片的宣发难度，又在一定程度上降低了影片的风险。

其次，品牌紧跟影片宣发节点、全程深度参与影片宣发的合作方式，为实现双赢打下了坚实的基础。在影片营销大事件中，我们都可以看到品牌的助力与支持。如"万米高空首映礼"中片方为乘客准备的礼物是由金士顿提供的电影联名款礼盒及纪念版内存盘等；又如"重庆解放碑线下首映会"中粉丝通过华为荣耀智慧屏 PRO 进行了远程连线参与；再如在影片与张裕红酒联合举办的"观影品鉴会"中，受众体验了边喝红酒边观影的乐趣；等等。由上可见，品牌紧跟影片宣发的大小节点，在助力影片宣发形式创新的同时，也为自己品牌增加了曝光度与话题性。与此同时，品牌与影片的密切合作还体现在二者的深度捆绑式合作上，以 WEY 高端汽车品牌与影片的合作为例，品牌前期在海报与 TVC 等方面与影片紧密相连，并且依靠影片热度又发起"征集担当故事"的活动，进一步增加了影片的曝光度，延长了影片的热度。更为重要的是，品牌与影片达到了价值观上的融合，影片中尽责、仁爱、宽厚的主题表达与 WEY 品牌定位理念相似，受众在观影过程中也会不自觉地从主人公开 WEY 车的场景中代入自己开此品牌车的场景，在使受众内心认同的基础上达到对品牌的推广。

六、全案评估及反思

从剧作策略来看，一方面，影片沿用并创新了经典好莱坞三幕剧叙事结构，并在此基础上进行了交叉叙事，促使影片整体情节跌宕起伏，节奏紧凑；另一方面，影片对遇险情景进行了扩充，集中险情叙事，增加了自身的感染力与影响力；此外，影片立足于人民，进行了英雄群像主线叙事与乘客支线叙事，呈现了具有群体化、职业化、非性别化与平民化等特质的新英雄形象，展现了各式各样的受灾乘客形象，描摹了人间百态，获得了受众的认同。但是，影片在支线人物塑造上呈现出人物性格深度不够、动机不足，极端化、片面化以及人物形象设计多余等方面的问题，这也为今后同类型影片的创作提供了镜鉴。

从美学层面来看，《中国机长》以较高的工业美学水准进行了震撼的视听呈现和封闭的空间再现，带给观众颇为真实的视听体验。另外，影片在封闭空间中讲述了一个个有关爱情、亲情、友情的故事，并且通过崇高的平民美学呈现，让人学会敬畏生命、敬畏职责、敬畏规章、珍惜生命、回归家庭，引起观众的思考与共鸣。

从文化层面来看，《中国机长》对灾难类型进行了本土化改造，在颂扬英雄的基础上注入了中国式集体主义价值观念与崇高的职业理念，并传达出平民意识、个体意识与命运共同体的价值取向。此外，影片在视听、叙事等方面传达出独特的"港味"，促使受众与以往港片中的无厘头、搞怪等特色文化形成记忆互文。但是，在这种"港文化"的影响下，影片也呈现出人物塑造、叙事方式层面的不足，值得今后合拍片警鉴。

从产业与市场层面来看，《中国机长》在制作与宣发的良性互融方面为电影工业美学理论提供了有力的佐证，而影片紧跟体制的宣发策略则是一种"体制内的宣发"，扩充着电影工业美学的理论建构。此外，影片"共情""出圈"的宣发宗旨以及与220个品牌联动宣发的宣发策略强调了针对性宣发、联合互动式宣发的重要性与必要性，更为今后同类型电影的宣发提供了一条可借鉴、可实践的宣发道路。

作为国内为数不多的改编自真实重大热点事件的影片，《中国机长》具有其特殊性，在一定意义上而言，"真实事件"的背景决定了它制作、宣发的特殊性。就此而言，影片的成功不仅为今后取材真实事件的电影创作提供了借鉴，更预示着改编重大社会热点事件的影片具有强大的票房号召力与现实意义。毋庸讳言，中国改编真实事件类、灾难类电影是很少的，如果川航事件没有转危为安，其改编可能性也是极小的，这与国家主流意识形态、电影审查制度、国民不喜欢看悲剧的审美喜好等诸多原因有关。《中国机长》的创作也正是基于此种社会背景。一方面，它具有灾难类型的特质，在奇观化的视觉呈现、英雄成长叙事、紧凑的情节设置等方面表现出与灾难电影的神似性；另一方面，它又根据国民观众的审美趣味巧妙地转变主旨内涵，设置了英雄成长归来的叙事思路、呈现了"大团圆""合家欢"式结局、传达出"敬畏生命、敬畏职责、敬畏规章"的主题，灵活运用灾难电影的类型，既可以顺利通过较为严苛的审查制度，又满足了受众审美的趋势。可以说，《中国机长》是一部智慧之作、创新之作和时代之作。

但是值得注意与反思的是，影片巧妙转化"灾难"内涵，设置大团圆结局，也在一定程度上削弱了"灾难"背后的意义，削弱了影片的深度。和国外同类型电影《萨利机长》相比，《中国机长》对于"事件之后"的反思及"事发之因"的探索是缺失的，最后航空管理局调查员的检查也局限于一种例行公事，对于主人公事件之后的心理变化、灾难创伤等也没有深入表达，总体呈现出一种"为视听而视听、为刺激而刺激"的单薄感，造成影片叙事上的缝隙，削弱了影片总体的人文价值与现实意义。可以毫不避讳地说，《中国机长》是缺乏反思的，缺少一种直接揭露问题的现实性和关注主人公内心情感、使受众深入思考的人文性。

诚然，反思是创新、发展的开始。一方面，我国灾难类型电影相较于好莱坞在质和量上还有较大差异，尚未形成一个独立的类型；另一方面，在一定意义上，灾难类型电影应该是我们需要大力呼吁、大量创作的，因为它在营造灾难奇观、注重视效呈现的基础上塑造英雄、讴歌人性，并不断传递着勇敢、奉献、仁义等主流价值观念。所以，我们需要从《中国机长》的成功中汲取经验，在其不足中总结教训，并在此基础上大力呼吁我国电影人创作传播正能量、反思现实问题、呈现人性光辉、颂扬英雄人物的灾难类型电影。

七、结语

作为一部根据真实事件改编而成的灾难片，《中国机长》堪称一部"重工业美学"作品，在灾难类型上是极具历史性和开创性的。它的成功不仅预示着"新主流大片"与灾难片的发展前景，更佐证着"电影工业美学"理论的重要性与可行性。

《中国机长》在营造视听奇观美学的基础上传递着集体主义与命运共同体的普适性价值观念，在塑造平民英雄的同时又强调职业能力、专业素养、责任坚守等英雄光辉，在表达灾难母题时又超越灾难，强调仁爱、反思、回归和成长。遗憾的是，电影对于"事件之后"的反思及"事发之因"的探索是缺失的，造成了影片人文深度方面的不足。《中国机长》作为一部灾难片，不应该仅仅停留在视听感官的冲击上，更重要的是对灾难事件本身的反思，通过反思有效地规避灾难，实现影片文本和现实存在的

良性互动。

　　总之，《中国机长》对经典叙事的沿用与创新、对热点事件的影像转化、对崇高美学的平民书写、对工业美学的贯彻践行、对普适价值观的有效表达，都将为今后同类作品提供有意义的参考，而它在人物塑造、灾难反思等方面的不足，也都将为未来创作者提供镜鉴。诚然，纵观好莱坞灾难片的强大影响力与号召力，于中国而言，以《中国机长》为代表的传达普适价值观、塑造英雄、讲述平民英雄故事的灾难类型电影，是应该大力呼吁、大量创作的。继往开来！我们期待！

（潘国辉、张明浩）

附录 :《中国机长》导演和宣发访谈

《中国机长》导演访谈

问 : 之前有传言说，影片考虑过以半纪实风格呈现，有这样的考虑吗?

刘伟强 : 不对。我们当时在想怎么拍这个电影的时候，真的花了很多时间。比如从哪里开始拍? 从（危机）结束开始拍，还是从中间开始拍? 我觉得从头开始拍会好一点。第一个镜头先拍张涵予，观众会喜欢跟着（主角）一路看下去，看人物会怎么样，下一步事情会怎么样发展，我就用这个心态去拍。

当然最重要的是你怎么能让观众在知道故事结局的情况下，看起来还能感觉很惊险呢? 这个我们就用了很简单的方式，让观众好像坐过山车和跳楼机一样。因为现实中飞机颠簸也好像是过山车，那就让观众有这种感觉，我们用尽所有方法让观众有这种感觉。所以我们真的弄了一台 1:1 的飞机，放在一个运动平台上，还原颠簸的效果。

问 : 电影里设计了机长驾驶飞机穿过云层的虚构情节，这样的情节也是为了加强这种效果吗?

刘伟强 : 电影就是电影，大家明白，是有很多艺术加工的，应该给观众奇迹感。观众怎样才能感受角色呢? 就是一关一关地通关，进入云团之后还有各种危险。这时我们用很多方法去根据真实做改编。因为这是电影，不是拍一部纪录片，如果我们是拍纪录片，那大家也不用看我们的电影了。

问 : 有考虑过做 3D 版本吗?

刘伟强 : 从第一天开始就没有考虑弄这个。4D 是有的，就是要给观众坐过山车、跳楼机的感觉。我都很想去看一场，看的时候椅子咯噔咯噔的。我们路演时，有一个

观众就说出了自己看电影时的感觉，说能不能给他一个安全带。我听了好开心，就想要这样的效果，最好有安全带在座位上。

问：杜江的角色在飞机上和乘客搭讪的情节会不会显得有点轻佻呢？

刘伟强：不会，这个其实是因为杜江跟梁栋本身是很好的朋友。梁栋是个很开朗的人，很 social，这个不是轻佻，是有些酷酷的。欧豪的角色本身就很年轻，这是设计出来的，都是人性化的东西。

问：电影里设计了关晓彤饰演的航空爱好者视角，是如何考虑的呢？

刘伟强：因为这个事情，不只是机组的事情，是整个民航，甚至全民都很关注的事情。为什么我要拍一个航迷的家，因为现实里也有很多爱好者，在成都就有很多这样的爱好者，专门去听航空广播，一有空就去机场边的小山坡看飞机。

你看我们 119 个乘客，每一个人都有戏，一点点，比如老兵他们。我觉得应该给观众一个全方位的视角，原来航空是不简单的，是有很多人关注的事情。压力是最大的动力，拍这样的题材，太过瘾！

问：其实我们很关心他们在这个事件之后心理上的一些变化，但是因电影的篇幅所限而没有展开。

刘伟强：这个留白给观众想吧，我觉得这样是最好的。

问：在整个拍摄、创作的过程中，跟各个部门打交道都顺利吗？

刘伟强：顺利，每一个部门真的是很帮忙。比如成都机场、重庆机场，全开放给我们拍。这不是简单的事情，机场不是平常人能进去的地方，他们全程帮忙。还有电影里的消防车这些，全是真实的，各个部门全在帮忙，没有他们帮忙，电影出来没有现在这么好看。

问：每次我们都在说主旋律和类型片该如何结合，从《建军大业》到《中国机长》，您觉得这个路子已经找到了吗？

刘伟强：哪有那么容易找到，但是现在有一个很好的环境，你说有没有找到一个路子，现在还要不停地在找。因为每一次的题材都是不一样的，每一次都要用不同的方式去处理。拍电影就是这样的，没有一本通书看到老，不停有新的东西在出现。

（采访者：腾讯新闻《一线》报道。

《〈中国机长〉破13亿背后　刘伟强为什么感叹像在做梦》，2019年10月25日，

https://ent.qq.com/a/20191005/000598.htm）

《中国机长》宣发孙尘访谈

问：面对《我和我的祖国》《攀登者》的强大阵容，影片的营销思路是什么？

孙尘：我们营销团队很清楚影片的"处境"，目标也订得很理性 —— 成为国庆档观众的第二观影必选。

拼不过阵容、拼不过人气，但是我们可以给观众带来最直观的视觉享受，以及最共情的英雄情结。营销团队打算把《中国机长》的营销既做出专业度，又要有差异化；既要"共情"，又要"出圈"。

营销工作启动后，宣传上以"真实人物加强受众共情"为主轴，同时"凸显电影的灾难大片属性"；营销上围绕"真实事件""大片气质"和"中国骄傲"展开，既要强调献礼属性，也要强化商业属性，去做一些别人做不到的事情。

问：营销关键和重点在哪一方面？

孙尘：前期的重心在"打动专业人士"上，花心思让专业人士理解电影，感受影片的诚意，同时，感受到电影对于事件本身的尊重。经过多轮努力，影片品质征服了专业人士，他们的疑惑逐渐打消。

问：您觉得哪几个营销活动对影片起到了直接的推动作用？

孙尘：首先是"万米高空首映礼"，然后就是在重庆解放碑的活动和北京首映礼上，3U8633 航班机组原型人物站台。此外，还有在"春晚"的舞台上英雄机长原型刘传健和饰演者张涵予共同登台、举办 4DX 观影等活动都较为有创意，宣传效果也很好。

问：在物料投放上，有什么特别注意的吗？

孙尘：我们每投放一个物料都会问自己这个物料能不能"出圈"，能不能"共情"。

问：您觉得影片还有什么亮点吗？

孙尘：当时的商业合作也是亮点，影片与 220 家品牌进行了合作，对影片起到了极大的推动作用。

（采访者：潘国辉、张明浩）

2019年

中国影响力电影分析　案例七

《南方车站的聚会》

The Wild Goose Lake

一、基本信息

类型：剧情、犯罪

片长：113 分钟

色彩：彩色

内地票房：2.03 亿元

上映时间：2019 年 5 月 18 日（戛纳国际电影节）/
2019 年 12 月 6 日（中国内地）

评分：豆瓣 7.4 分，猫眼 7.8 分，IMDb 6.9 分

二、主创与宣发信息

导演：刁亦男

编剧：刁亦男

制片人：李力、沈旸、卢芸

主演：胡歌、桂纶镁、廖凡、万茜、奇道

摄影：董劲松

配乐：张阳

制作：绿光影业（上海）有限公司、麦颂影视投资
（上海）有限公司

出品：麦颂影视投资（上海）有限公司、山南光线
影业有限公司、幸福蓝海影视文化集团股份有限公
司、腾讯影业文化传播有限公司、万达影视传媒有
限公司、绿光影业（上海）有限公司、和力辰光国
际文化传媒（北京）股份有限公司

联合出品：中影（上海）国际文化传媒有限公司、
一山文化（天津）合伙企业、杭州嘉艺影视传媒有
限公司

发行：霍尔果斯众合千澄影业有限公司

三、获奖信息

1. 第 72 届戛纳国际电影节主竞赛单元金棕榈奖
 （提名）
2. 第 26 届明斯克国际电影节非竞赛单元（展映）

"类型—作者"的叙事策略、黑色美学与工业自觉

——《南方车站的聚会》分析

一、前言

在新主流话语喧嚣的时代，《南方车站的聚会》（以下简称《南方车站》）以清醒、沉稳的风格书写当下社会现实，成为 2019 年中国电影版图里的"典型个案"，值得格外重视。该片沿袭了导演《白日焰火》的类型范式和黑色风格，作为 2019 年唯一入围第 72 届戛纳国际电影节主竞赛单元的华语电影，《南方车站》以东方电影的诗意向世界展示了黑色电影在中国本土的蓬勃发展。

《南方车站》以一个嫌犯逃亡中的生命救赎为故事主线，讲述一群相对底层的都市人的真实生活，以及那个斑驳世界隐约现出的历史倒影。主角逃犯周泽农是个偷车团伙的小头目，在一次团伙拼杀的逃亡中误杀了一名警察，被警方悬赏 30 万元缉拿。生命末路的他想用命换得 30 万元赏金留给 5 年未见的妻儿，他的逃亡和这 30 万元赏金牵出一个真实的底层世界。面对对手追杀、兄弟背叛，他一路血拼，最后只得把希望托付在一个同在底层挣扎、末路相遇的陪泳女身上。影片的最初灵感来自导演的某种"浪漫情怀"，后来得到真实新闻案件的印证。导演利用"真实生活原型＋类型叙事"的策略，借助黑色电影的外壳，给我们营造出一个包含善与恶、罪与罚的艺术世界。而经由这个艺术世界，我们或许可以像影片中 85% 的夜景叙事一样触摸到光鲜历史的暗面，发现黑暗处那些奋力挣扎与救赎的微光。

《南方车站》上映后，评论者和业内人士对其题材的现实关怀属性和影像的风格化表达给予了肯定和赞扬，但由于对故事结构的松散追求和意义的零度表达，学界在

赞誉的同时也普遍感觉阐释的困难。左衡认为，该影片是一场"影像的盛宴与迷宫"，是"属于那种令影评人渴望多次观看以求有所发现的影片，同时又是那种很难得出结论的影片"。[1] 谭政认为，该片是"网络时代的作者影像生产"，肯定其作者气质。[2] 王小鲁则认为，《南方车站》是导演刁亦男从第六代导演到"黑暗美学"的转化。[3] 这也是学界在刁亦男研究中有关代际归属问题的分歧，刁亦男是第六代导演的同龄人，但他对类型的认可、对市场的诉求又十分清晰地区别于第六代。而同为偏爱黑色类型的学院派导演曹保平在《南方车站》映后交流会上对影片给予了高度评价，认为："这是一部并非用情节讲故事而是用声音和画面造型讲故事的作品，作为同行，我深知这有多么不易，多么难以平衡。这部电影看似有一些'闲笔'，却达到了类似文学层面的高度。"[4]

当然，对《南方车站》的作者性表达在评论界也引发了争议。尤其是刁亦男对故事的淡化处理和要求演员中性表演所引发的人物心理逻辑演进的缺失，让一般观众极为不适，一些业内人士对此也提出了不同意见。知名导演谢飞在豆瓣上给该片的评分是三星，他直言："导演拍黑色犯罪片的技艺是很不错的，只是几个主要人物都单薄、空泛了些，血腥、杀戮、色情虽多，也无法给片子增加分量。"[5] 张斌宁在讨论《南方车站》中黑色电影风格的在地化实践时认为，其影像过于"夸张乖戾"，"叙事上不连贯"，"导致观者对故事本身的感知难免支离破碎"。[6] 很明显，这种淡化故事情节的叙事方式有悖于主流的电影叙事。

综观《南方车站》的评论，学界对其黑色电影的本土化与精致考究的影像风格的赞誉达成共识，而对于情节与人物的淡化处理存在争议，正如左衡所说："《南方车站》出现在中国电影文化发育的现阶段还是超前了。"[7] 在艺术与商业的两难选择上，

[1] 左衡：《〈南方车站的聚会〉：话语消散后的影像"独白"》，《电影艺术》2019 年第 4 期。

[2] 谭政：《〈南方车站的聚会〉：网络时代的作者影像生产》，《中国电影报》2019 年 12 月 18 日。

[3] 王小鲁：《〈南方车站的聚会〉：从第六代电影到"黑暗美学"的转化》，《中国电影报》2019 年 12 月 11 日。

[4] 鑫哥娱乐快讯，2019 年 11 月 23 日（https://baijiahao.baidu.com/s?id=1650941419190613347&wfr=spider&for=pc）。

[5] 关耳：《〈南方车站的聚会〉值得更多肯定之声》，光明网—文艺评论频道，2019 年 12 月 9 日（http://wenyi.gmw.cn/2019-12/09/content_33387418.htm）。

[6] 张斌宁：《〈南方车站的聚会〉——一次黑色电影风格的在地化实践》，《当代电影》2019 年 1 月。

[7] 左衡：《〈南方车站的聚会〉：话语消散后的影像"独白"》，《电影艺术》2019 年第 4 期。

再高明的艺术家也可能难以权衡。刁亦男一直致力于平衡电影的类型性与作者性，《南方车站》无论是在导演个人的创作史上还是在中国电影产业发展的视域内，都非常值得学界与业界作为经典案例进行深入研究。

二、叙事分析

作为典型的有市场野心的作者型导演，刁亦男在《南方车站》中沿用了《白日焰火》的类型策略与黑色风格，并以影像的考究、场景的宏大和风格的独特拉升了中国新黑色电影的审美标杆。当然，同样是犯罪类黑色电影，在剧作方面，有着强烈作者情怀的刁亦男似乎并不满足于轻车熟路地重复《白日焰火》中一些成熟的经验，他放弃了最取悦一般观众的悬疑叙事，转而去挑战人物关系繁复的群像呈现和一种极致的黑暗美学的风格化追求。

（一）黑色类型编码下人物的网状呈现与"众生相"书写

乔治·萨杜尔（George Sadoul）曾指出，黑色电影是一种有着具体叙事范式的电影类型。相对于把黑色电影看成一种风格而言的泛化理解，这是关于黑色电影的经典而又狭义的类型解释。《南方车站》在人物设置上采用黑色电影的经典范式，即"硬汉 + 侦探（警察）+ 蛇蝎美女"的剧作结构，这是继《白日焰火》后，刁亦男对经典黑色电影的再次致敬。"侦探"线中"猫捉老鼠"的模式是维系故事必要的悬念设置，而"蛇蝎美女"的角色功能使电影具备了 B 故事，即爱情线，增强了故事的娱乐性和商业性。《白日焰火》剧本七易其稿，其"侦探—蛇蝎美女—第三人"的模式是刁亦男在艰难的寻资途中不断向类型靠近的过程，是一个浸染过"第六代"群体思维的导演在市场遇合中的商业探索。《南方车站》剧本写作阶段要顺利得多，刁亦男在访谈中曾说，剧本两年定稿，一遍过，足见电影类型的高度自觉对于作者型导演同样重要。

当然，《南方车站》并不是《白日焰火》的简单拷贝，而且刁亦男作为典型的作者型导演亦志不在此。《南方车站》正如片名中的"聚会"所暗喻的，是一场场声势

浩大的聚会与群演，影片涉及主要人物 13 位，超过 3 000 人次的群演，其中还涉及大量非职业演员，在某种意义上说，导演的野心不仅仅是讲述一个嫌犯逃亡过程中自我救赎的故事，而且旨在挖掘这些人物所在阶层的社会镜像及其深层历史原因。也许正是基于这种艺术野心，导演在《南方车站》中既保留了黑色类型"硬汉 + 侦探（警察）+ 蛇蝎美女"的骨架结构，又试图将这种简单的戏剧骨架融入自己对当下中国都市底层社会的影像书写当中，刁亦男称之为"沙盘演绎"，他说："我的电影是一种沙盘演绎，我不仅想给观众一个骨架和线性的情节，我还想给观众人物周围的世界，人物的根茎还能带出来一些周围世界的泥土，而不能只是人物关系、铺垫、矛盾、转折、戏剧性的解决。"[1]

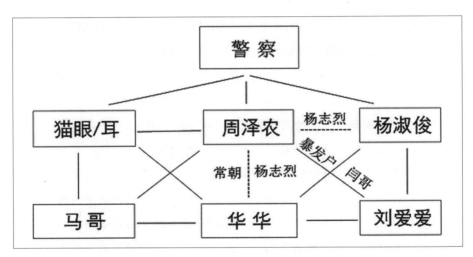

图 7-1 《南方车站》主要人物关系图

这种"沙盘演绎"式的艺术追求使得刁亦男在《南方车站》中选择了网状式的人物关系图（见图 7-1），故事中警察视角的追捕线和周泽农视角的逃亡线交替使用，但重点落在周泽农的逃亡与自我救赎的故事主体上，围绕周泽农的逃亡，牵出一个都

[1] 刁亦男、李迅：《〈南方车站的聚会〉：复原怪诞现实的审美追求——刁亦男访谈》，《电影艺术》2019 年第 4 期。

市底层世界。这种网状式的人物呈现更像是点亮了社会底层某个黑暗处的顶灯，亮灯处，一个被社会有意无意漠视的阶层与他们真实的生活原生态豁然出现。一个处于城市边缘的黑色群体，包括周泽农、常朝、杨志烈、马哥、猫眼猫耳兄弟等以自己的方式生猛地游走在城市的夜晚；华华、闫哥和兴庆都宾馆老板则代表一群夹在黑白之间的灰色人群，他们在警方悬赏的 30 万元赏金面前全都选择逐利而行；而以刘爱爱为代表的"陪泳女"处于食物链的底端，这是一个依赖丛林法则生存的世界。人物所有的悲剧性不仅源于人性的局限，这种阴暗的底层生态可能更深层地根植于当代社会。

影片中警察追捕一线值得玩味。不同于经典黑色电影对警察或侦探形象的"英雄或准英雄式"的书写，《南方车站》对警察形象的塑造是众生相的。刁亦男在类型的外壳之下依然试图表达自己对于时代的思考，影片中大量警察戏份同样通过"群演"完成，他们不是"英雄"的这一个，而是众生相的"那一类"，为了追捕逃犯周泽农，他们也在一次次地"聚会"（见表 7-1）。极富深意的是，导演将刑警队的开会与之前地下室的小偷大会进行艺术"同构"，两种聚会中地图、地段分配甚至中场安排提问都如出一辙，只是导演给"低配版"的小偷大会增添了一个颇具喜感的"用拖把挂地图"的细节，这种处理无疑是主流的表达，但前后两段"黑白"同构又在主流表达的同时或多或少注入了一点批判、反思与悲情的色彩。

表 7-1 《南方车站的聚会》中的"聚会"

类型	聚会地点	内容（叙事功能）	时间点
黑社会	宾馆地下室	周泽农、猫眼、猫耳、马哥等聚集瓜分利益场子	第 8 分 30 秒
警察	办公室	布置追捕周泽农的工作	第 25 分 42 秒
警察	大会议厅	刑警大队分配搜捕周泽农的责任片区	第 27 分 6 秒
警察	西桥洞	警察捕杀杨志烈	第 45 分 28 秒
警察	动物园	警察捕捉常朝	第 52 分
警察	城市街道	警察摩托车队追捕周泽农	第 1 小时 14 分 24 秒
灰色群体	棚户区	闫哥等聚集拆迁户抽签	第 1 小时 32 分 5 秒
警察	公安局	警局表彰刘爱爱大会	第 1 小时 41 分 8 秒

图 7-2　生活在底层的"陪泳女"刘爱爱

　　影片即将结束时，导演还安排了一场几乎游离于故事主线的"聚会"，即以闫哥为首的一帮人正聚集附近商户协调野鹅塘商铺和小厂拆迁事宜。这仍然是一群露脸却全然没有话语权的个体，而且在不久的将来即将被广告牌里的高楼替代和省略。当然，"陪泳女"刘爱爱甚至都进不了这条利益链，她生活在华华的欺压、闫哥的踩躏和底层商户的嘲笑之中（见图 7-2）。反而是亡命之徒周泽农给了她些许信任与尊严。此段周泽农棍打闫哥、解救刘爱爱，在叙事功能上也为周泽农和刘爱爱匆忙之间建立的信任感做了必要铺垫，增加了故事的可信度。而偏爱"沙盘演绎"的导演此处两笔并作一笔用，不仅营造出一种拔出萝卜带出泥的附加效果，而且这场"拆迁聚会"的旁笔也是他给故事人物安排的历史背景。

（二）重复与闪回的交叠叙事与生命咏叹

　　刁亦男是一位有市场追求的作者型导演，他的创作一直偏爱犯罪类题材，影片故事性强，情节上讲究环环相扣的悬念设置，而且他对于叙事时间有独到的理解，在叙事的娴熟中表现出一种对生命美学的自觉追求。

　　在《南方车站》之前，刁亦男偏爱顺叙结构，他的前三部影片甚至没有一处闪回

镜头，这与一般犯罪电影习惯使用闪回探寻案件真相的惯常做法大相径庭。这种极致的时序追求其实是作者美学风格的体现。尤其是在《白日焰火》中，这是一个连环凶杀案，在探究真相的过程中，导演非常克制，比如最后一段吴志贞指认案发现场，如果放在一般导演手里，闪回镜头呼之欲出。国内同系列其他导演的作品如《烈日灼心》《暴雨将至》《爆裂无声》等无一不是通过闪回镜头加以补叙说明案发原委。但刁亦男有意回避这种惯常手法，他要将时间凝固在现在，如同那场由一件皮氅引起的连环血案和由此改变的人物命运一样无法修正，他要用矢量的叙事时间表征同样无法重来的生命悲剧。

而在《南方车站》中，刁亦男似乎又完全颠覆了之前这种对情节线性追求几近偏执的创作习惯。国内公映版本113分钟，前56分钟通过5次同一场景的重复叙事和4段闪回交替剪辑结构剧情（见表7-2），其中周泽农和刘爱爱短暂的车站聚会被剪成5段，占时12分钟，交叉编织在实际构成故事建置主体的4段闪回叙事当中。这4段闪回共占时46分钟，导演采用顺叙的方式讲述故事的大致脉络和人物关系。首先，周泽农回忆自己如何在一次帮会厮杀逃亡中误杀了一名警察；其次，通过刘爱爱在候车室买啤酒的视角从电视上得知警察正悬赏30万元通缉周泽农；最后，刘爱爱回忆自己如何代替周泽农病妻杨淑俊来完成举报的起因经过。考虑到刘爱爱"陪泳女"的身份，为避免警察起疑，周泽农决定第二天改到野鹅塘完成自己的生命救赎。

表7-2 《南方车站》中叙事的重复和闪回

类型	内容	时间点	时长
重复叙事（1）	车站聚会：周泽农、刘爱爱初见试探	第2分24秒－7分12秒	5分钟
闪回	周泽农回忆：帮会拼杀，误杀警察	第7分13秒－22分48秒	15分钟
重复叙事（2）	车站聚会：候车室买啤酒	第22分49秒－25分04秒	3分钟
闪回	电视插播：警方悬赏30万元通缉周泽农	第25分05秒－29分20秒	4分钟
重复叙事（3）	车站聚会：周泽农问其妻为何没来	第29分21秒－30分28秒	1分钟
闪回	刘爱爱回忆：代替杨淑俊来举报的起因经过	第30分29秒－50分29秒	20分钟

（续表）

类型	内容	时间点	时长
重复叙事（4）	车站聚会：周泽农质问如何相信刘爱爱	第50分30秒－51分40秒	1分钟
闪回	警察动物园捕捉常朝	第51分41秒－53分53秒	2分钟
重复叙事（5）	车站聚会：为避免警察起疑，改到野鹅塘举报	第53分54秒－56分07秒	2分钟

重复叙事是艺术创作中的一种叙事手法，就像热拉尔·热奈特（Gérard Genette）所言："重复事实上是思想的构筑。"在有限文本里同一场景或意象的重复使用往往会带来文本意义的叠加和增殖。《南方车站》前半部分五度重复了周泽农和刘爱爱的"车站聚会"，加之片名本身的再度重复和强化，实际上火车（站）意象成了本片最耐人寻味的空间意象。

刁亦男曾这样解释《南方车站》片名的由来："火车站就是一个聚散离合的地方。我们总是在生活中经历一些车站的记忆，车站对我们来讲都是一个非常重要的记忆空间。而车站又给人一种命运中转站的感觉，一个人，从一列火车上下来，被丢到一个小城，被丢到一个雨夜，或者是被丢到未知中，都是车站赋予的。车站还是男女相遇的地方，他们各自都有自己的目的，具有某种神秘的气氛，再加上雨夜，感觉必须得用车站来作为开场，我就想用它来作为电影的名字。"[1] 在此段采访中，导演主要从个体经验谈到火车站是一种充满未知、转折和聚散离合的记忆空间。而实际上，火车作为一种夹裹着现代文明的交通工具，从田壮壮的《小城之春》中火车穿过寂静小城的现代启蒙想象，到贾樟柯的《站台》中年青一代对奔向远方的火车的向往，火车在中国电影影像史中有意无意地成为中国现代文明发展的符号象征。从《制服》《夜车》《白日焰火》到《南方车站》，火车也一直是刁亦男反思中国社会现代性问题的一个重要意象。《制服》里火车从旁边穿过小裁缝偷偷藏身换假警服的烂尾楼，隐喻他是社会转型中被抛弃的夹生一代。《夜车》中的火车意象类似《周渔的火车》，导演大量使用绿皮火车来结构剧情和表达女法警的现代性压抑。而《南方车站》则通过对"车

[1] 杜思梦：《〈南方车站的聚会〉导演刁亦男：想给观众一个故事，也想给观众一个世界》，《中国电影报》2019年12月11日。

站"这个充满现代意味的意象的反复运用，着力营造人物命运的未可知性及人物关系的疏离感，而车站短暂聚会的五度重现，无疑是叙事节奏的加强，并形成一种时间的延宕。如同周泽农在火车站的徘徊，这种"慢节奏"与闪回段落中激烈的打斗或搜捕行动中的"快节奏"交替出现，形成强烈对比，从而表达出对一个悲情的"末路英雄"的生命咏叹。

三、美学风格

《南方车站》是一部高度风格化的新黑色电影，影片以既克制又瑰丽的色彩、灯光、阴影、雨雾营造混杂在现实生活中的那种潮湿、压抑又不失斑驳的梦幻感。影片中的暴力充满仪式的美感，在硬朗的剪辑风格下，暴力的表达遵循着既真实又血腥的路子，美与冷硬同在，表现出生活的怪诞和不安。影片以细节的真实、中性的表演和大量闲笔的运用，完成一种对社会的超现实表达。从其个人的创作史看，《南方车站》中这种视觉系的风格化追求应属刁亦男自觉为之。他在采访中说："风格和内容是矛盾的，在追求风格的时候必然要损失内容，它们之间的关系是暗合的。所以在这个过程当中，为了追求风格，而在内容上承受的损失我是认可的。"[1] 从《制服》《夜车》到《白日焰火》，编剧出身的刁亦男擅长故事的讲述、悬念的设置，而此次在《南方车站》中，他在寻求艺术突破时，在风格化的路子上跨得稍微有点大，多线叙事、淡化悬念和演员的中性表演等都多少偏离了一般观众的审美趣味，对于目前中国电影的市场接受水准而言还是超前了一些。

（一）东方新黑色美学的经典传承与诗意创新

西方黑色电影两度风靡之时，中国电影史上却并未形成典型意义上的黑色电影风潮。但近年来，这一现象明显改变。《白日焰火》《烈日灼心》《追凶者也》《暴雪将至》《暴裂无声》等一系列黑色电影相继出现，构成了"当代中国的黑色电影景观"。在 2017

[1] 刁亦男、李迅：《〈南方车站的聚会〉：复原怪诞现实的审美追求——刁亦男访谈》，《电影艺术》2019 年第 4 期。

年 9 月至 11 月，以上述电影为代表在美国纽约、波士顿和洛杉矶三地举办了一个以"新黑色电影：中国新侦探类型片"为主题的展映。[1] 在这场黑色电影中国化与本土化的过程中，《南方车站》在表现暴力、犯罪的同时，无疑又以其细腻而不失克制的影像风格诗意地表达了东方新黑色电影独特的神韵和淡淡的梦幻忧郁。

《南方车站》在视觉形态上同样包含了类型与作者两个维度。从类型的角度看，影片承袭了经典黑色电影的成规。全片超 80% 的场景是夜景拍摄，大量不规则斜线构图，极致的阴影使用，追逐戏设置于逼仄窄小的街巷和工业时代留下的陈旧的集体筒子楼，小偷聚会设置在现代宾馆幽闭的地下室里，所有这些都营造了一个充满压抑、不安、恐惧并具有明显悲观意味的暗黑世界。在接受"电影工业网"采访时，本片美术指导刘强和灯光指导黄志明都强调了主创团队在创作阶段极强的"黑色电影"的类型自觉。影片通过极致而大块的阴影处理、强烈的明暗对比，捕捉老街区、城中村等都市边缘和底层空间中的真实生活（见图 7-3），在写实的基础上布景、控光，保留底层生活的质感、粗糙和野性。如兴庆都宾馆开"小偷大会"的地下室，逼仄幽暗的空间、暗黑粗糙的墙壁，整个空间只用了一个裸露的灯泡布光；再比如军平馄饨店、面馆、"陪泳女"的宿舍等（见图 7-4）。影片还原了这个时代真实生活的另一种空间，一个被光鲜城市外表遮蔽的另一面或阴暗处。这个鱼龙混杂的世界里有黑色的交易，有生命的救赎，还有真实的市井生活。《南方车站》在黑色类型的整体视觉风格里，仍然包裹着作者从独立电影以来所保持的底层关怀和精神坚守，这一点明显区别于西方黑色电影中的虚无和幻灭，是刁亦男对黑色电影的中国化与本土化改造。

除了传承黑色类型的成规之外，在视觉形态上《南方车站》还表现出另一个作者的维度，影像利用灯、影、雨、雾营造出一种东方诗意。这种光影的写意手法在本片中的运用极为克制，却不可忽视，也是刁亦男个人影像史创作序列中一次自觉的艺术突破与风格追求。如故事开头刘爱爱出场和候车室对谈等场景，影片大量利用车灯经过的灯光效果，用"隔"的手法拍出人在伞下、镜中的美感效果，加上晶莹的雨珠点缀，画面极富诗意，为周泽农与刘爱爱这对陌生男女之间微妙的情感发酵平添了浪漫的想象。

[1] 向宇：《论中国当代黑色电影的迷宫叙事与时代症候》，《浙江传媒学院学报》2018 年第 6 期。

图 7-3 野鹅塘湖区拆迁楼

图 7-4 "陪泳女"男女混杂的脏乱宿舍

　　而"雾夜船戏"一节，除了通过在湖面远处布灯来增添空间场景的层次感和灵动性之外，还通过周泽农与刘爱爱眺望远处追捕周泽农的摩托车灯来映射人物复杂的心理。那些灯光在盘山公路上忽隐忽现，时多时少，明暗交替，正如刘爱爱问的那句"你没想过跑吗"里所蕴含的希望一样，闪烁不定，最后伴随着周泽农那句"我哪里也不去，找你帮忙就是要把赏金留给屋里"的决绝声，远处的灯光泯灭了。虽然远处的灯光是现实的，但此处经过人物视角的处理，灯景奇观的营造明显具有写意性。

　　另外，影子的意象在《南方车站》里也极为灵动、丰富，充满了浓厚的东方诗意，其功能远远超越传统黑色电影中用影子表现黑暗、制造紧张和恐怖的功能。在"筒子楼追逐戏"里，周泽农逃跑时影子在楼梯间的亮光处晃动，被后面追逐的警察发现，于是这场追逐戏就变成了影子与影子的追逐，画面新颖，充满律动。在"军平馄饨店混战"中，一边表现便衣警察蜂拥而出追捕杨志烈的宏大场景，一边镜头对准刘爱爱，捕捉这场混战中烧烤店塑料雨棚后那些慌乱躲藏和蜷缩的影子，叙事节奏一张一弛，极富表现力。而且，《南方车站》的影子色调很少用纯黑色，多用灰色和隔着半透明塑料雨布映出的白褐色（见图7-5），再加以灯光处理，这种微微的暖色调

图7-5　对诗意影子的捕捉

使影子变得柔和且具有诗意。

类似的诗意镜头在《南方车站》中并不鲜见，本片灯光指导是业内著名的灯光大师黄志明。他曾与王家卫合作拍摄过《春光乍泄》《重庆森林》，近期参与贾樟柯的《江湖儿女》、毕赣的《地球上最后的夜晚》。但刁亦男《南方车站》中的诗意表达与王家卫电影中的"唯美"追求有所不同。王家卫的影像在鱼眼镜头下夸张变形，追求一种减格摄影下MTV似的动感意境，其内核有一种小资的迷离、浪漫和甜美；刁亦男的诗意里藏着一份硬冷，一种底层的粗糙生活质感。就像周泽农与刘爱爱在车站为避免警察起疑，决定改在野鹅塘的告别场景，片中用颇具诗意的双人影子加以表现，但影子映射的水泥墙极为粗糙并贴满各类小广告，在画格左侧导演还设置了一条大雨倾泻的脏旧下水管道，整个画面虚实结合，以写实为主，诗意是迷离的，困顿却如大雨倾泻，势不可当。总体而言，《南方车站》中的诗意表达极美也极克制，加上硬朗的剪辑，表现出导演对黑色底蕴的坚守，相较刁亦男之前的三部影片清一色的冬天北方工业老城的萧条，《南方车站》的色彩表达更为丰富、瑰丽，充满南方的诗意与韵味。

（二）暴力美学的日常化与仪式化

《南方车站》中的暴力叙事表现出双重性，既遵循生活逻辑的真实性原则，又在视觉上追求某种暴力表达的形式美感。这种复合风格依然源自导演刁亦男在影片的商业性和艺术性中寻求某种平衡。暴力描写是动作类影片尤其是黑色电影里不可或缺的一项基本元素。《南方车站》中刁亦男在暴力美学中探究人性的黑暗和美好，也试图通过暴力美学认知世界和表现当下中国的现实问题。

《南方车站》中的暴力描写形态丰富，贯穿整个故事。影片共涉及10场暴力，这10场暴力场景均匀地分布在故事情节主线的各个节点上（见表7-3），在叙事效果上起到一个节拍器的作用，调节着情节主线一张一弛地向前推进，也为影片增强了娱乐性、可看性和趣味性。或者也可以说，部分弥补了该片对于一般观众而言由于故事单薄和人物关系繁杂所引起的不适。在暴力的表现形态上，《南方车站》也极为丰富，并寄托了导演的"作者之思"。影片既表现了警察办案"惩恶"的"正义暴力"，如周泽农及其手下常朝、杨志烈都死于警察的"正义暴力"，描写得冷峻而严肃；也表现了犯罪小团伙之间的"内讧式暴力"，如周泽农和猫眼等的几场"黑社会团伙混战"，

在配乐和视觉奇观方面更为惊骇，又不乏几分江湖气息。另外，《南方车站》除了描写符合剧情逻辑走向的"报应不爽"的"必然性暴力"，也穿插了几件"无因由"的"偶然性暴力"，如在筒子楼混战中，猫眼枪击周泽农时误杀了深夜回家的一对夫妻中的丈夫。这种"无因由"的"偶然性暴力"看似闲笔，其深层却有着现代社会人对偶然性和不安感的现代性反思。

表 7-3 《南方车站》的暴力设计与时间节点

时间节点	暴力事件	场所	暴力双方	暴力工具	暴力奇观	风格偏向
9 分 05 秒	小偷大混战	宾馆地下室	周泽农团伙—猫眼团伙	枪、车锁、棍	配乐	写实
17 分 30 秒	黄毛飞车断头	工地	黄毛、周泽农—猫眼	工地横叉、枪	配乐	写实
20 分 08 秒	周泽农误杀警察	公路	周泽农—警察	枪	无	写实
41 分 02 秒	警察围剿杨志烈	西桥洞	警察—杨志烈	枪	亮光鞋	写意
50 分 44 秒	警察搜捕常朝	动物园	警察—常朝	枪	动物眼睛	写意
1 小时 14 分 05 秒	猫眼杀华华	度假村	猫眼—华华	刀	水波钱	写意
1 小时 22 分 16 秒	猫眼设局杀周泽农	筒子楼	周泽农—猫眼、猫耳、马哥	刀、枪、伞	血伞画	写意
1 小时 24 分 04 秒	猫眼错杀路人	筒子楼	警察—猫眼—周泽农—群众	枪	无	写实
1 小时 32 分 16 秒	周泽农棒打闫哥	洗衣房	周泽农—闫哥	铁棍	洗衣机上性暴力	写实
1 小时 37 分 40 秒	警察围剿周泽农	野鹅塘边	警察—周泽农	枪	无	写实

尽管《南方车站》中不乏暴力奇观的描摹，但其影像风格首先根植于真实的日常生活，以写实的手法表现现实的残酷和暴力的血腥。除了枪和刀之外，影片中的许多暴力工具都是日常生活中最常见的生活用具，如伞、车锁、铁棍，或者工地横叉等。暴力的日常化往往在突兀的同时带来深层不安，因为熟悉反而更觉恐怖。如影片中黄毛飞车飙过桥洞，工地横叉直接削断了他的脑袋，空留横叉上血淋淋的观音挂坠。这

种暴力场景因为非常贴近我们的现实生活，在阴森鬼魅的配音下悲剧的突然发生使观众极为不安和恐惧。刁亦男似乎偏爱挖掘这种暴力，《白日焰火》中碎尸杀人的暴力工具是一直挂在梁志军脖子上的那双冰刀鞋，《夜车》中李军准备用以杀害女警的是工具包里的锤子和小水果刀。另外，《南方车站》还尝试从听觉上挖掘日常生活中的类暴力声音，比如爆米花爆炸的声音与枪声的类比，影片从华华和杨志烈这两个局中人的视角，刻画了他们的惊恐之心。刁亦男这种"暴力奇观设计遵循真实与血腥的思路，试图以写实的手法表现"[1] 的暴力叙事，有着扎实的现实生活的底色和严肃的现代性反思精神。

当然，《南方车站》的暴力叙事在秉承真实性的基础之上也表现出"暴力奇观"的一面，即刁亦男试图把写实与写意两种风格糅合起来，表现日常生活中突如其来的"不可思议"的暴力视觉冲击，给观众一种"连体双胞胎"的复合体验。尤其是在描写黑社会"内讧式暴力"时，导演借鉴了香港武侠片、吴宇森英雄片中有关暴力的娱乐化元素。如周泽农打架的一招一式，有板有眼，尤其在筒子楼"猫眼设局杀周泽农"一节中，猫眼、猫耳兄弟和马哥等设局杀周泽农，最后反被周泽农以少胜多，杀出重围。此处最具视觉冲击效果的是周泽农杀猫耳那段"雨伞穿肚"，在视觉形象上形成了"以血作画"的美学效果，这场戏还以经典武侠片的对白作为背景声音。这种浓墨重彩的暴力叙事一方面是向中国电影暴力美学的鼻祖武侠片致敬，另一方面也表达了作者对周泽农身上体现出来的"江湖好汉"气质的认同。而在西桥洞"军平馄饨店警察围剿杨志烈"一节中，便衣警察穿着"闪光鞋"跳着广场舞，构成了一场极具当代中国民族特色的都市生活景观，当然这种看似平和的日常景观里却是一场杀机四伏的"猎杀"，当大批警察穿着"闪光鞋"从四处涌向已被击毙的杨志烈时，我们既认识到"正义暴力"的必要性，同时又感叹生命的悲凉和无可奈何。

《南方车站》中暴力美学的呈现是严肃而极具现代性反思意义的，在真实性基础上探讨中国社会暴力滋生的现实土壤，又以风格化的写意语调触摸其中的暴力心理逻辑，如同故事中有意设置了"猫眼猫耳孪生兄弟"的视觉奇观一样，在《南方车站》中导演以暴力美学的形式隐喻社会发展与问题同在，有如一朵并蒂开出的"恶之花"。

[1] 刁亦男、李迅：《〈南方车站的聚会〉：复原怪诞现实的审美追求——刁亦男访谈》，《电影艺术》2019年第4期。

（三）表现主义延展中的美与思

《南方车站》在现实主义的基本框架之上追求一种超现实主义的精神内蕴，这是导演刁亦男有意为之。他在采访中坦承："这部电影不完全是现实主义的。这部电影具体到每场戏都是现实主义的，但是组合在一起的时候是超现实主义的、表现主义的，甚至可以说是浪漫主义的。"[1] 其实，在现实主义的基础之上做适度的表现主义的延展，并以此探究现代人的异化、无助和存在的荒诞感，也是刁亦男一以贯之的艺术追求。

表现主义作为现代艺术的流派之一，最初起源于绘画，它不满足于再现式地摹写客观事物，而以夸张、抽象、扭曲、变形，或者缺乏逻辑等手法表达工业社会异化下人的内心恐惧和精神危机。刁亦男电影中最鲜明的表现主义符号是一些动物意象的运用。在《夜车》里当内心压抑的女警得知李军是来找自己复仇的女犯人的丈夫时，在她逃离的路上突然出现了一匹马，这匹疲惫的马在众多农人的抽打下最终选择了放弃，瘫坐在地，女警由此返回了李军的处所选择接受心灵的救赎和未知的命运。马的意象从细部看是写实的，但从前后语境来看是突兀的，而且众多农人的抽打更极尽夸张，这是一种人物意识的银幕化，是这个压抑已久的女警最后的心理决堤。这匹马的意象后来又重复出现在《白日焰火》的居民楼走廊里，与马匹同样突兀闯进故事的还有居委会里无缘无故的哭声。这些看似缺乏逻辑的意象组合以一种抽象和象征的方式直抵现代人所生活的世界的荒诞和离奇。《南方车站》里动物意象的运用更为丰富，企鹅、猫头鹰、长颈鹿、火烈鸟、老虎等，他把动物的眼睛、皮毛的细部放大，并与人的眼睛特写进行画面的蒙太奇组合，启发观众在不连贯中关注形式本身的美感和可能的弦外之音，而不是单纯沉浸在"警察抓坏人"的剧情游戏里。无论你将之解释为动物世界弱肉强食的丛林法则，还是别的什么都没有关系，但正如刁亦男前面几部影片中出现的马匹意象一样，是人物意识银幕化的一种手段。作者希望经由这种突兀，让观众感觉到我们生活的世界看似真实与合理，背后却存在着某种无法言说的荒诞、无助和可怕。

为了营造这种纯粹的形式美感，《南方车站》中导演还要求演员进行中性表演，即要求演员只表达出瞬间的内心体验，把表演融为整个画面中有机的一部分，打破人

[1] 刁亦男、李迅：《〈南方车站的聚会〉：复原怪诞现实的审美追求——刁亦男访谈》，《电影艺术》2019 年第 4 期。

物心理呈现的连续性，追求一种表演的"仪式感"。这与一般好莱坞电影中凸显人物中心与故事本位的观点迥异，事实上这也是《南方车站》最挑战普通观众观影习惯的地方。刁亦男在采访时特意用"列宾"和"塞尚"的画做比较，列宾是典型的批判现实主义的画家，风格写实，其代表作《伏尔加河上的纤夫》的情感态度和价值评判十分清晰；而塞尚是典型的现代派画家，风格鲜明却立场含混，如他的代表作《玩纸牌者》系列，没有鲜明的故事，拒绝简单的戏剧冲突与因果关联，只是作为一种"有意味的形式"表征真实的当下存在。这种表面看似无立场、无因果的存在片段在刁亦男的电影里极为常见，《白日焰火》中在雪天长椅上静坐的老人、理发店里的枪声和那些死去的人等，以及《南方车站》筒子楼里骨瘦如柴的病老头等。作者似乎有意不把这些"有意味"的碎片编织进故事的主线里，也绝不把这些当作故事的杂毛修剪整洁，如同用"中性表演"有意淡化故事因果一样，以回归形式美感本身，把所有的道德评判和意义阐释的空间留给观众自己完成。

刁亦男受现代主义文化的影响之深是一个时代的烙印。他1987年考入大学，大学时代还与孟京辉、蔡尚君等一起创作过先锋戏剧。20世纪八九十年代西方现代派思潮席卷中国青年知识界，深深地影响了他的同龄人即第六代导演的作品风格。刁亦男转行电影导演稍晚，赶上中国电影产业化时代，他的电影一直在寻找艺术和商业的平衡，并以一种新东方黑色美学的视觉风格诠释现代社会日常生活中隐含的暴力美学，用看似游离故事主线的"碎片"意象探究现代社会的异化、精神危机和内心压抑，这一点明显受到现代主义思潮的影响，并打上了表现主义的烙印。

四、文化分析

刁亦男一直致力于以黑色类型讲述社会转型期的中国故事，《南方车站》沿袭并丰富了这种主题，他从《制服》《夜车》和《白日焰火》中清一色的"清寂、阴沉"的北方故事延伸到热闹的南方，并以更加风格化的影像语言呈现了被主流话语有意无意忽视的都市底层真实的"异托邦"，聚焦社会转型期中被时代洪流"遗忘"或"抛弃"的边缘人的真实生存状况。作者在类型的外壳之下潜藏着对时代、历史和人性的深层

反思，他的底层立场使其坚守了艺术的良知。在 2019 年的国产电影序列里，《南方车站》犹如一个黑色刺点，在盛世的喧嚣声里谱写了一曲最后的生命"挽歌"。

（一）"野鹅湖"的"异托邦"呈现及其文化症候

《南方车站》英文片名"*Wild Goose Lake*"，中文译作"野鹅湖"，是作者虚构出来的一个故事空间，依水而生，是一个烂尾的类城中村地带。在影片的汉语字幕和方言表达中，可注意到作者用"塘"而非"湖"指称，即是要保留其中的野性状态，是一种有意的"去诗意化"表达。野鹅塘湖区，用影片中廖凡饰演的警察的话来说是一个"三不管地带"，旧的秩序正在破坏，新的秩序却未建立，正如片中兴庆都宾馆的老板抱怨的，"开发区也黄了，生意不好做"。其实，这也是中国形形色色、大大小小跟风的开发区"流产"后的缩影。

刁亦男在《南方车站》里是有野心的，他说："我除了想给观众一个故事外，还想给观众一个世界。"[1] 如果说在《白日焰火》里刁亦男还饶有兴趣地和观众玩着一个连环杀人案的追踪游戏，那么在《南方车站》中他无疑更关注这个"世界"的空间呈现，甚至一反商业主流片人物中心制原则，要求演员的表演融入周围的环境中，"人物只是世界的一部分"，换句话说，《南方车站》中独特的"有意味"的空间生产具备了主体位置和独立品格。影片中大量使用"定镜拍摄"，凸显空间的主体位置。在拍摄过程中，"摄影师通过改变摄影机和演员间的距离来调整景别"，让"空间成为演员表演的一部分，不能随意被排除或虚化"。[2] 当然，如果借助福柯的空间与权力理论加以解读，其中彰显的文化症候意义或更为清晰明了。

人类活动的空间并不是空洞的容器，而是人类社会权力关系的投影与表征。在《南方车站》里，小偷聚会的地方是在无人的郊区宾馆的地下二层，"陪泳女"刘爱爱的宿舍是男女混杂的上下铺，杨淑俊从纺织厂到二手家具市场，这些空间均处于主流社会的边缘地带，狭窄、暗黑、潮湿、脏乱，也表征了那些厕身其中的空间主人处于社会的底层与边缘。福柯在《乌托邦身体》（1966）、《异托邦》（1967）和《别样空

[1] 杜思梦：《〈南方车站的聚会〉导演刁亦男：想给观众一个故事，也想给观众一个世界》，《中国电影报》2019 年 12 月 11 日。

[2] 刘娟：《以夜为魅，借光传神——与董劲松谈〈南方车站的聚会〉的影像创作》，《电影艺术》2019 年第 4 期。

间》（1984）中三度论述了他的"异托邦"空间理论。在福柯看来，"异托邦"是相对于"乌托邦"而言，或者说处于"乌托邦"背面的"异类空间"，它不像"乌托邦"是完美的"彼岸想象"，"异托邦"是一种包含真实、多样、混乱的此岸存在，是"对所有空间的争议"的一种"异质空间"。[1] 影片《南方车站》在 2019 年的国产电影序列中无疑是难得而仅有的几部"异质"电影中的翘楚，而片中有意建构的野鹅塘湖区的生态就是福柯式的多样而混杂的"异质空间"，是主流话语形态描述下典型的"异托邦"存在。不同于刁亦男之前的"北方三部曲"中街景的萧条，《南方车站》呈现的底层都市生活充满生命的活力，如热闹的西桥洞夜市，在市井生活里有着一股夹缝长草的自然生命力。在野鹅塘湖边熙熙攘攘的人群里，花钱买乐的暴发户、底层拉客的"陪泳女"、马戏团演员、便衣警察，形形色色的生活中遮掩着周泽农与刘爱爱卑微而又惊险的逃亡和生命救赎。

福柯认为："异托邦的本质就是向权力关系、知识传播的场所和空间分布提出争议。"异托邦"使我们能够在面对当下状态时，施行我们的批判权能。它将我们转移到被统治和被治理的地缘边界"[2]。野鹅塘的"异托邦"建构区别于当前新主流大片《流浪地球》《攀登者》《中国机长》等所热衷的宏大主题的主流话语表达，《南方车站》对于社会现实的黑色讲述明显呈现出一种"他性"和"异质"，并以此表达其对社会主流话语的疏离与批判。

（二）历史的暗面书写与"南方"隐喻

空间本身也是一种历史。《南方车站》的"异托邦"的空间建构折射出作者对这段特殊历史的深刻反思，导演刁亦男以"体制内作者"的自觉，把批评的锋芒深藏在类型的外壳之下，不动声色地切换到光鲜历史的暗面，记录着在世纪之交中国社会转型中被时代巨浪无情抛弃的底层和边缘的生命个体。

刁亦男的前三部影片，从《制服》《夜车》到《白日焰火》，在某种程度上也是"工人／工厂三部曲"，这些故事的背景都设在北方老工业基地，描述一群工人或工人

[1]　［法］阿兰·布洛萨（Alain Brossat）：《福柯的异托邦哲学及其问题》，《清华大学学报（哲社版）》2016 年第 5 期。

[2]　同上。

之子在遭遇中国工业的产业化转型的过程中，在生存和生活的挤压下慢慢走向犯罪的故事。[1]《制服》中的小裁缝为了解决"老工人"父亲的住院难和住院费问题，走上了冒充交警进行诈骗的犯罪之路；《夜车》中的工人李军养不活家，因妻子沦为妓女而失手杀人；《白日焰火》中煤矿过磅员梁志军夫妻赔不起客人的一件皮氅。这些影片的镜头充斥着废弃的巨型工业炉、烟囱、破败的厂房和整天无所事事的下岗工人。在《南方车站》中，导演仍然部分延续了这一主题，虽然周泽农的身份设定过于模糊或没有言明，也广为影评人所诟病，但从周泽农逃亡所穿的灰色工服可以猜测，他应该与这个阶层有着紧密的关联。而周泽农的妻子杨淑俊的身份设定十分清晰，她曾是纺织厂的工人，三年前才离开工厂去卖二手家具。影片有意让前来找寻杨淑俊的刘爱爱和华华在车间绕了一圈，以刘爱爱的视角对杨淑俊曾经工作过的纺织车间进行了长镜头的跟拍展示，并有意凸显车间的巨型风扇、车床机器，以及噪音之下纺织女工用写字板交流和景深维度下的工厂展示等奇观。从陈旧的老纺织厂到城市的二手家具市场，杨淑俊的人生轨迹可能是许多下岗工人的宿命。而周泽农藏身的废弃厂房、刘爱爱和华华生活的筒子楼，以及闫哥主持的"厂子拆迁"聚会，等等，这些空间无疑有着明显的 20 世纪中国工业化时期的历史烙印。事实上，散落在全国各地的这些工业时代的厂房或宿舍楼，正在以某种速度悄悄消失，而不管这里面住的是不是原来意义上的产业工人，寄身其中的人处于社会底层的事实并不能改变，他们可能是工业时代的下岗工人，也可能是从农村或其他经济状况更差的地方过来的"某城漂"，这也是各地城中村、老旧危房里真实的社会生态。

世界电影史上，黑色电影的几度兴起都有与之相关的历史语境，正如 H. 丹纳（H. Taine）在《艺术哲学》中提到的"精神气候"一样，某种艺术类型流行的背后往往都有深刻的现实土壤，表征着那个时代的集体无意识。近年来，国产黑色类型影片方兴未艾，在某种程度上也表征着改革红利期后社会矛盾凸显、阶层固化明显以及底层人的艰难和抗争等现实社会问题的存在。从《白日焰火》《追凶者也》《暴雪将至》《暴裂无声》到《南方车站》，这些电影在展示"暴力奇观"的同时都有着浓郁的

[1] 申朝晖：《"类型—作者"的创作路径与电影工业美学的自觉——刁亦男导演创作论》，《四川戏剧》2019 年第 12 期。

现实关怀和底层呼喊，而且都弱化或者摒弃了简单的道德审判，超越泾渭分明的正邪界限，站在弱者的立场坚守艺术的良知。

《南方车站》作为这个序列中的又一部标志性作品，值得作为个案进行症候解读。影片中周泽农是一个悲情人物，在一次团伙厮拼中不幸误杀了一名警察，当得知警方悬赏30万元通缉自己时，他想用命换得这30万元去弥补妻儿。比较杜琪峰《放·逐》中同样想要在死前为妻儿留笔钱的杀手和，和最终得到了兄弟们的鼎力相助，而《南方车站》中的周泽农所托付的兄弟华华早就出卖了自己，他最终只能把希望寄托在一个比自己更卑微弱小的"陪泳女"身上。《南方车站》或者内地几乎所有的黑色电影中的英雄都是孤身一人的，没有吴宇森和杜琪峰电影中的那些兄弟情谊和江湖想象，甚至都算不上英雄。当然，刁亦男还是试图给周泽农的生命救赎一些安慰，因此，在周泽农走向死亡的过程中，他的上衣从深蓝T恤、浅灰工服，到最后的白条纹浅蓝色球衣，服装颜色的浅化隐喻了作者对人物的臧否转向，正如电影行将结束时刘爱爱问周泽农"最后的晚餐"是选择吃面，还是吃粉，他犹疑中没有回答（见图7-6）。正如许多底层人生一样，人们在生活的重压之下根本没有选择，由此"底层的暴力"具有某种不得已性，作者也因此超越了简单的道德审判，转向对周泽农的担当及其命运悲剧的同情。

近年来国产黑色电影在关注"底层暴力"问题时呈现出两种不同的视角：一种以《暴裂无声》和《追凶者也》为代表，故事冲突呈横向建构，表现不同阶层或利益群体之间的不同诉求和矛盾激化。如《暴裂无声》中底层矿工、律师和采矿老板三方有意无意中非常精准地映射了中国社会底层、中产和权贵三个阶层的固化问题，由于中产的消解与背叛，底层的抗争最终只能像张保民那样在"失声"中走向暴力。另一种是《暴雪将至》和刁亦男的系列影片，试图将矛盾引向对更隐蔽的纵深历史原因的探讨与思考，《暴雪将至》中的"神探"余国伟一心想从"工厂保卫科的干事"变成"真正的警察"，然而无论他的个体能力有多出色，在历史转型的巨浪中他的努力最终只能归为徒劳。刁亦男的系列影片也延续了对这一主题的关注。

在《南方车站》中，周泽农藏身于废弃厂房过夜，晨曦中他裹完纱布后用枪指着墙上的废旧报纸，影片用一组特写镜头表现墙上的废旧报纸，这些隐喻历史进程的静止图片在周泽农的枪口下变成了动图，让这个奉行暴力的黑道好汉大汗淋漓甚至窒息，

图 7-6　周泽农吃最后一碗面

这显然是一种表现主义的夸张叙事，却十分精准地捕捉到人物悲剧的深层原因。当然，不同于刁亦男之前的"北方三部曲"中侧重问题的发现和呈现，《南方车站》无疑在影像和故事上都更为瑰丽热闹，也更富生命活力。中国工业历史的重镇在北方，而改革开放的历史却是从南到北，刁亦男从北到南的影像序列似乎在隐喻中国的希望所在，正如《南方车站》"泊船望灯"中刘爱爱问周泽农为何不逃，为何不"往南，一直往南"逃，"南方"在此处无疑喻指着"希望"，事实上，这也是中国社会的共识。

在《南方车站》中，作者在暴力的奇观展示和风格化的叙事追求之下，以"异托邦"影像景观聚焦都市底层的真实生活，深入历史的暗面，抚摸在社会急剧转型中被历史无情"抛弃"的弱势心灵。而刁亦男从北到南的作品序列，正是以一位艺术家的直观和敏感提醒那些野鹅塘边的困境或许只有在"往南，一直往南"中找寻，或许也隐喻了当下大众希望继续通过深化改革以寻求社会发展的集体潜意识。

五、产业分析

当今世界，艺术电影与商业电影之间互相借力和相互影响的趋势越来越明显，2019年韩国导演奉俊昊的《寄生虫》，同时获得第72届戛纳国际电影节金棕榈奖和第92届奥斯卡最佳影片，成为世界电影史上的一大奇观，其实也是艺术电影与商业电影彼此合流的一个征兆。商业电影借鉴艺术电影提高品质和口碑，艺术电影倚重观众和市场扩大影响，获得投资青睐，为自身追求更高品质提供资金保障。这种相互影响不仅表现在电影文本的故事呈现和价值取向上，也延伸到电影运作的全产业链，比如用商业片的宣发模式推广艺术电影，在艺术电影的制作里引入好莱坞通用的完片担保制度，等等。刁亦男导演一直致力于类型片与作者表达的融合，有着"体制内作者"的身份认同和电影工业美学的自觉，他的《白日焰火》在艺术与市场的平衡处理上堪称完美，《南方车站》虽偏重作者性，然而在中国电影大盘遇冷的情况下仍获得2.03亿元的票房，也算差强人意。影片在融资、角色选用、全路径营销，以及导演对"体制内作者"的身份认同等方面的经验都值得分析和借鉴。

（一）"作者电影"的多元融资与"名导""体制内作者"的身份认同

《南方车站》的制作成本近1亿元，在同类型题材中算是体量较大的项目。由于《白日焰火》艺术与商业的双重成功，《南方车站》的融资和团队组建多少表现出一些"名导"的"虹吸效应"，成功吸纳堪称华语业内顶尖组合的主创团队。毕竟"作者电影"区别于一般商业电影，在好莱坞，工业体系逐渐形成多家共投、分担风险，然后放手让导演干的"独立制作"形式以支持中小型的艺术电影项目。很明显《南方车站》属于此例，项目最终选择了"明确表示资方能够保证拍摄资金充分且绝不影响创作"[1]的和力辰光国际文化传媒（北京）股份有限公司（简称和力辰光）主控。《南方车站》共有7家出品公司和3家联合出品公司，除了在《白日焰火》时就鼎力支持导演的幸福蓝海影视文化集团股份有限公司（简称幸福蓝海），也包括有发行渠道的腾讯影业和万达影视传媒，另外还有像中影（上海）国际这样传统的影视公司等。这些

[1]　内容来源于作者对本片制片人沈暘的采访，2020年2月25日。

资金来源多为行业内资本，这种优质组合不仅能降低沟通成本，还能带动项目其他环节深层次的资源互补。近年来，国内电影市场和观众消费渐趋理性化，口碑对票房的驱动作用已然成为市场的一个"基本定律"，为把握风控，资本市场也越来越青睐有内容保障的知名导演。而这种"传统影视巨头 + 互联网巨头"的组合模式也必然成为进行"大制作"的"名导"和文艺片融资的一种趋势和标配。

刁亦男的工业美学自觉最突出的表现是对"体制内作者"的身份认同，并基于中国体制对黑色电影的本土化改造。"在艺术创作中处理主客体关系，是隐藏自己，还是张扬自己，是一个重要问题。"[1] 如何在社会主流文化和意识形态安全的框架内有效表达自己的作者性，并接受包括道德准则、民族禁忌等电影内容的审查，都需要作者以智慧进行艺术摆渡。《南方车站》涉及公安形象，却过审极快，甚至得到了公安系统发函协助拍摄的支持。其实，刁亦男导演的影片都涉及公安形象，他擅长以"体制内作者"的身份认同加以处理。《白日焰火》里他把原剧本中"钓鱼执法"的现役警察变成受伤后去了保卫科的张自力和好友同事王队，《制服》中打人的警察永远是脱去制服的，《南方车站》里的警察都兢兢业业，这种处理无疑满足了主流意识的审美期待。但刁亦男也深谙"藏锋之道"，他将作者性表达编织进文本的叙事纹理之间，比如《制服》里将真交警的威武拉风与假交警的底层羸弱进行对比处理，《白日焰火》里把警察张自力设定为卑琐粗鲁甚至有些浑蛋的"基层混"，而《南方车站》里最典型的是数量悬殊的对比，如警察对杨志烈、常朝、周泽农的"围捕"和"猎杀"，特别是在周泽农一心求死时，文本暗藏的消解与反思维度不言而喻。正是基于这种成熟的叙事把控，刁亦男的黑色电影实现了在类型叙事的框架下关注现实、直面问题，并以"春秋笔法"坚守了艺术的批判与反思功能。

演员或明星无疑是当代电影最吸引观众注意的元素，电影工业体系成熟的好莱坞通常是导演与制片人一起根据剧本与电影的市场定位来选择演员。在《白日焰火》中刁亦男接受了资方为顾及南方市场，选用南方系演员桂纶镁出演女一号，而《南方车站》中导演在制片人沈旸的极力推荐下选用了实力派的流量明星胡歌。胡歌之前一直主演电视剧，转型挑梁大银幕算是新人，性价比更高。而且胡歌粉丝量高达 7 191 万，

[1] 陈旭光、张丽娜：《电影工业美学原则与创作实现》，《电影艺术》2018 年第 1 期。

其成功出演的《琅琊榜》大热之后，实际上在中国还掀起"大银幕"明星重返"小屏幕"的逆流。《南方车站》中周泽农这个人物身份前史略显含糊，但胡歌很好地诠释了这个"狠角"罪犯内心的温柔、良知和全部人格的复杂性。另外，从胡歌加盟《南方车站》开始，在社交媒体上，几乎所有宣发营销的文案标题都有意无意地关联了胡歌话题，而从点击率上来看亦见效果。另外，胡歌对影片宣发也极力配合，这一点后面有详述，此不赘述。

最后，回到导演与制片人关系这一问题上，从《夜车》《白日焰火》到《南方车站》，无论是文晏还是沈旸，刁亦男与制片人搭档之间都形成了很好的制衡与互补关系。《白日焰火》的剧本修改阶段，实际上文晏兼任了类似"剧本医生"的功能。[1] 沈旸在选角、制作和海外发行运作等方面都助力了《南方车站》的成熟和成功。"制片人中心制"关系着中国电影工业美学体系的真正成熟，即便在偏艺术类的作者电影中，形成导演与制片人之间适度制衡与互补的关系也极为重要，因为这是由电影艺术与商业二重性的本质先天决定的。这一点电影新人容易做到，对于"名导"而言，在目前中国的电影工业美学体系当中则更依赖导演自觉。

（二）营销宣传与市场表现

《南方车站》的营销结合了刁亦男《白日焰火》的经验，从参加国际电影节发酵口碑，建立核心受众和业内口碑，然后再做破圈和下沉；同时大胆采用时下最热的线上路演形式，以"明星＋网红"直接带货预售。《南方车站》国内票房最终获得 2.03 亿元，首日票房 4 438.4 万元，前三天票房 1.36 亿元，在同类型电影中算是差强人意。当然，作为典型的"作者型"艺术电影，《南方车站》还有海外发行和长期限版权收益，特别是海外发行成效不错，对于国产电影突破过度依赖票房有一定的启示作用。

《南方车站》项目历时较长，鉴于之前《白日焰火》在柏林所斩获的成绩，各界对刁亦男蛰伏 5 年之久的力作都怀抱希望，加之主演是首次转战大银幕的流量明星胡歌，媒体的曝光度一直较好。由于时间跨度较长，《南方车站》在营销策略上呈现明

[1]　申朝晖：《"类型—作者"的创作路径与电影工业美学的自觉——刁亦男导演创作论》，《四川戏剧》2019 年12 月。

显的阶段性特征。第一阶段在 2019 年 4 月围绕影片是唯一入围戛纳国际电影节主竞赛单元的华语片话题进行口碑营销，翻译知名外媒如《卫报》《国际银幕》《好莱坞报道者》中的影评文章，以及黑色电影大师昆汀·塔伦蒂诺（Quentin Tarantino）的评价。国内《三联生活周刊》（2019 年 5 月 24 日，胡歌专访，阅读量"10 万＋"）、虹膜、深焦 Deep Focus、桃桃淘电影、1905 电影网等都对《南方车站》进行了专访，或者发表长篇专业影评，并给予正面评价，为影片在影迷内部的良性传播奠定了基础。

第二阶段是映前一个半月开启的有节奏的营销造势，锁定目标观众。根据艺恩数据，从映前 45 天开始，《南方车站》的营销开始变得密集，前 30 天共投放 8 次电影物料，平均每三四天推新一次，包括特辑、预告片和海报等。重点是让观众明确电影类型以及剧情预告，亮点是物料的 50% 围绕影片制作特辑展开，强调《南方车站》的作者风格和艺术品质，这种宣传无疑更贴合《南方车站》，不同于一些电影噱头式的虚假宣传，这种本色宣传为上映之后特别是针对那些习惯进电影院寻找悬疑剧情和刺激的观众的不适做了铺垫，因此，即便是后期《南方车站》在票房乏力的现实情况下，口碑一直保持不错，十分难得。当然，这个阶段营销也试图破圈和下沉，最明显的是围绕胡歌和桂纶镁，以"爱情"主题试图将影片引向大众市场，对观众来说也算是一种想象和情感补充。

第三阶段是映前半个月非常密集的线上"冲击波"推广和线下路演活动。路演活动主要借势 2019 厦门金鸡百花电影节，主创人员兵分南北两路，从厦门和北京相对而行，最后在"聚会"拍摄地武汉胜利会师。此间依然重视口碑推广，比如金鸡百花电影节展映上各类名家的点评，特别是同为擅长黑色类型片拍摄的导演曹保平对《南方车站》在艺术上的肯定。另外，物料投放变得更为密集，包括海报、花絮、胡歌主唱的 MV 主题曲等。这一阶段宣发最为生猛的是采用时下最新、最热的网络直播间线上路演方式。2019 年 11 月 5 日大鹏、柳岩做客"淘宝第一主播"薇娅的直播间助力电影《受益人》的宣发，开启"灯塔 × 淘宝"直播线上路演模式。《南方车站》在总制片人李力的力荐下，2019 年 12 月 4 日，胡歌、桂纶镁以及导演刁亦男做客"口红一哥"李佳琦的直播间为影片宣发造势，当晚活动直播间观看人数达到 636 万，直播互动量超过了 3 500 万人次，在明星效应和网红直播的双重号召下，最后 6 秒售出 25.5 万张特价预售票，充分显示了直播高效的带货能力。大数据时代，《南方车

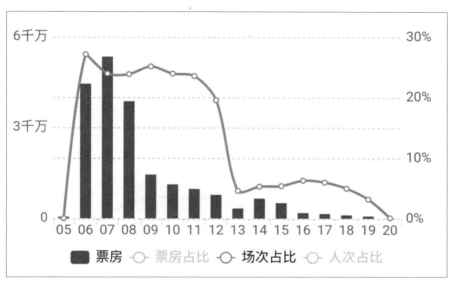

图 7-7 《南方车站的聚会》日票房与日排片量走势
数据来源：艺恩数据。

站》的宣发理念总体来说是稳中有进、大胆新颖，而"灯塔 × 淘宝"直播助力售出的 25.5 万张预售票增强了早期影院加大影片排片量的信心。近年来，随着中国自媒体的高速发展，短视频、直播等媒介形式成为传播业态的新宠，阿里影业旗下的灯塔致力于打造数字化的宣发平台，通过关联淘宝直播和阿里整个生态资源，为电影行业的宣发营销提供数据化、可视化的效果，并同步带来实实在在的电影票房转化。可以预知，在自媒体、融媒体高度发达的中国，这种"网络路演 + 直播售票"的方式必然成为未来网络宣发的大趋势。

从首周票房和排片量来看（见图 7-7），《南方车站》的营销是比较成功的，比较同日首映影片《勇敢者游戏 2：再战巅峰》和《吹哨人》，从映前营销、映前热度、排片率以及首日票房来看，颇具文艺气质的《南方车站》在中国市场与好莱坞大片《勇敢者游戏 2：再战巅峰》势均力敌（见图 7-8），在日排片量均高出《南方车站》的情况下，《勇敢者游戏 2：再战巅峰》国内总票房为 2.89 亿元，《南方车站》取得 2.03 亿元的票房，而薛晓路的《吹哨人》最终只获得了 5 025.1 万元的票房。比较三部影

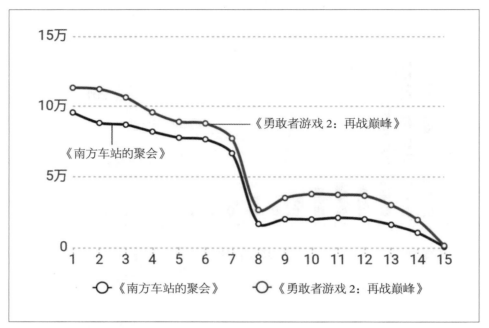

图7-8 《南方车站的聚会》与《勇敢者游戏2：再战巅峰》票房对比图
数据来源：艺恩数据。

片的评分（见表7-4），在IMDb上，《南方车站》略高于《勇敢者游戏2：再战巅峰》，达6.9，而《吹哨人》只有4.9，这个评分暗示了《南方车站》这种"类型—作者"的电影模式在海外观众的接受度更好，这也是《南方车站》海外发行颇为成功的一个见证。豆瓣评分《南方车站》为7.4，三者中最高；而有意思的是在猫眼上，《南方车站》和《勇敢者游戏2：再战巅峰》评分均为7.8，而《吹哨人》则高达8.3。猫眼和豆瓣代表大众与"文青"的差异，《南方车站》的猫眼评分为7.8，而《吹哨人》猫眼评分为8.3，随后柯汶利翻拍的《误杀》猫眼评分则高达9.4，说明中国观众的分层现象严重，中国大众市场对于故事和悬疑的接受度普遍更好，这也是《南方车站》总体票房高开低走，在成就艺术高度的同时部分牺牲了票房的遗憾所在。

表7-4 《南方车站的聚会》《勇敢者游戏2：再战巅峰》《吹哨人》对比分析

片名	国内总票房（元）	首映日票房（元）	首周票房（元）	微博数量	微信公众号	IMDb评分	豆瓣评分	猫眼评分
《南方车站的聚会》	2.03亿	4 438.5万	1.36亿	161.42	873.49	6.9	7.4	7.8
《勇敢者游戏2：再战巅峰》	2.89亿	6 139.5万	1.74亿	13.56	897.32	6.7	6.0	7.8
《吹哨人》	5 025.1万	934.6万	3 020.6万	34.01	513.52	4.9	5.5	8.3

数据来源：艺恩、猫眼、IMDb、豆瓣。

六、全案整合评估

在电影工业美学体系中，影片在艺术与商业上的两难选择具有终极意义，但随着大众市场接受力的普遍提升以及资本对于小众市场的青睐，电影在艺术与商业上的融合已渐成世界潮流。刁亦男一直致力于用"类型—作者"的方式兼顾电影艺术与商业的平衡。《白日焰火》和《南方车站》的获奖情况与海外发行都取得了相当不错的成绩，《白日焰火》当年在法国的观影人次是仅次于王家卫的影片。截至2019年年底，《南方车站》的版权卖到了30个国家和地区，在法国获得了华语电影继《一代宗师》后的首周最佳观影人次和票房数字，并在同日上映的影片中，上座率超过《星球大战9：天行者崛起》以及是枝裕和在法国拍摄的由两位法国国宝级女演员比诺什和德纳芙联合出演的《真相》。刁亦男电影创作的经验对于"中国电影走出去"具有很好的启示意义。

《白日焰火》和《南方车站》是借用类型电影成功讲述中国故事的典范，并以瑰丽诗意的东方美学诠释了新黑色电影的艺术魅力。在剧作上，影片借用传统黑色电影最常见的"硬汉＋警察＋蛇蝎美女"的叙事模式，又超越简单的二元叙事，着力塑造人物的多面人生以及复杂的人性，并把镜头扩大到人物的生存空间，映出历史的深邃倒影。在视觉风格上，《南方车站》以高度风格化的镜像语言表达了粗粝现实与诗意表现相糅合的东方新黑色电影美学特征，暴力设计既遵循生活逻辑的真实性原则，

又在视觉表达上追求某种形式美感，其鬼魅瑰丽的风格化叙事既有对黑色电影的经典传承，又有东方式的诗意创新，是中国黑色电影本土化的集大成者。从产业经验来看，第六代导演的同龄人刁亦男有着"体制内作者"的身份认同和对电影工业美学的自觉，与制片人形成既制衡又互补的良性关系。在剧本完善、角色选用、营销发行等方面，刁亦男在作者表达的同时努力兼顾市场的需要，力求电影艺术与商业的更好平衡。当然，相较《白日焰火》，《南方车站》淡化故事悬念和演员的中性表演还是偏离了大众的审美预期和观影水准，导致影片高开低走，票房后继乏力是不争的事实，这也算是《南方车站》的一点遗憾，尤其值得大体量的艺术电影借鉴参考。

当然，电影是产业，也是艺术。在 2019 年中国电影版图里，《南方车站》是众声喧哗的主流表达中难得的一个"异声"。导演以"体制内作者"身份自觉，"戴着镣铐跳舞"，通过书写底层人物及其生存空间，把对社会的反思"藏锋"于绵密的叙事肌理中，以"腹语术"的形式坚守艺术的良知，关注社会转型期的大时代背景下可能被主流话语有意无意忽视的个体命运，在某种意义上具备了悲剧的精神。

七、结语

虽然中国电影已进入世界电影大国行列，但必须承认我们的电影工业美学体系尚未完备，中国电影在世界的影响力与体量是不对等的。中国故事如何走出去，如何寻找与世界交流及被认可的普世价值，而且即便是国内市场，中国电影如何抗衡好莱坞大片，甚至说我们的电影如何与韩国、印度电影一样获得更多的认同，或许我们还有很长的一段路要走。随着电影市场热钱的退去和观众的理性化消费，国产电影也进入了"以质取胜"的年代。刁亦男选择从黑色电影入手，借助类型叙事的策略寻求电影商业和艺术的平衡，并拉近中国故事与世界观众的距离，从《白日焰火》到《南方车站》在海内外的影响来看是可行的，也值得期待，其中经验和些许遗憾也可资后来者借鉴参考。

（申朝晖）

附录：《南方车站的聚会》制作人访谈

问：《南方车站的聚会》（以下称《南方车站》）投资成本近 1 亿元，对于一部偏艺术的作者电影，是基于哪些要素决定了现有的投资规模？

沈旸：尽管是一部偏作者表达的电影，但影片在类型、可看性上做了很多努力，这种努力是导演创作的自觉性以及一个有责任的创作者对自我的挑战，而非某种刻意。事实上，大部分的美国独立电影、越来越多的欧洲艺术电影，也越来越重视观众的存在，无论多小或多大规模，电影必须具有的"投资"属性就注定了它必须考虑受众性。因此，刁导和整个团队是非常注重作者表达和受众接受的平衡的。这部影片的投资也是基于影片创作周期和规模估算的，我们团队在做的项目中有些也包括几百万投资的项目，但我们都强调在找投资前一定要有完整的剧本，制片团队做投资预算一定要在文本的基础上做剧本分解，然后才能有一个更准确的投资估算。无论《南方车站》还是《白日焰火》都是基于剧本分解的预算。所有的线上、线下的预算都是基于行业标准线，有些可能更低。表面上看，预算比《白日焰火》时提高了，但是，如果看文本、看创作本身，就会马上明白这中间的差异。《南方车站》涉及主要人物超过13 位、3 000 多人次的群演、1 200 多车次的道具车辆、超过 80 个场景，而且是在现实环境中改造、搭建，还有超过三分之二的夜戏，武汉雨水又多，夏天日照长，夜间有效拍摄时间短，所有这些数字本身，大家就应该看明白了，为什么投资会超过《白日焰火》，更何况如果加上 5 年期间的通货膨胀、国家税务制度的改变，只能说这个成本偏低不偏高了。

问：《南方车站》的具体融资情况，以及立项制作团队如何保持与资方的沟通？

沈旸：幸福蓝海作为《白日焰火》的主控及发行方，给了刁导最关键的支持，刁导和团队始终铭记这一点，哪怕大家抢份额，也一定要将原始份额保留给幸福蓝海。确定了和力辰光为国内投资主控方之后，作为独立制片人在明确了资方能够保证拍摄资金充分且绝不影响创作的基础上，我和团队将更多的精力和重心转移到制作和国际

合作上，并保持全透明的每周财务报备，甲乙双方保持高度的信任和及时的沟通，哪怕是超期，制片团队也一直在密切关注并报备给和力辰光，这样就保证了影片基本按照我和导演最早定下的时间节点有序推进，一直到入围戛纳。

问：作为业内主攻发行的万达和腾讯也加盟了《南方车站的聚会》，我想了解本次万达与腾讯的参与是不是双向的？是否有从市场角度对本片的制作有过建言？网络发行最后花落谁家？

沈旸：腾讯和万达的加盟，可以说是和力辰光和我们共同商量确认的结果，我们双方跟这两家平台方关系都很好，腾讯负责这个项目的是《地球最后的夜晚》的投资负责人，彼此非常清楚项目的气质以及策略，而且腾讯影业的程总也特别支持配合，包括万达的曾总和姜总，都反复观看影片，给出发行上的建议。感谢这些投资方，特别尊重创作本身，从没有干扰过创作，即使是看不同的剪辑版本，他们也只是非常含蓄地指出可能的、更好的市场方向。网络销售卖给了今年春节档突然发力的欢喜传媒，背后老板董平其实进入行业很早。互联网资本进入艺术电影已是世界潮流，传统制片公司不可能从传统市场回报的角度花巨资投资这类作者表达的电影，独立制片公司更没有这个资金体量。从制片人的角度讲，既帮助导演实现了梦想，也对得起资方的投入。一方面，影片在爱奇艺平台的点击远远高于院线上映；另一方面，优秀的艺术电影可以在网络媒体上长线播放，对网络平台内容的多元贡献和吸附观众的黏性达到很好的补充，而艺术电影本身参加国际电影节又促进了网络平台的口碑和高层次观众的积淀。

问：影片立项周期和预算是多少？项目最终完成情况与预期是否相符？是否有项目延期或预算超支的情况？

沈旸：每个项目的立项周期都是不同的。《南方车站》的立项阶段特别高效，一来因为刁导的剧本创作自我要求高，他最早给我和摄影指导看的版本，已经是一个特别优秀的文本了，我负责提供从制作层面包括立项过审层面的建议，摄影董劲松陪他南下，从广州然后直驱武汉进行了近三周的勘景，对文本进行确认和修正。这些几乎是同步推进的。2017 年夏初剧本完成之后，我们马上在上海立项，同时确定演员和

主创，效率特别高！经历了第一次勘景、剧本调整之后，很快10月初又进行了主创和制片部门一起的第二次全面勘景。这也是作为独立制片团队去跟资方洽谈前预算精准的很重要的原因。当然，因为内容涉及公安干警的形象，所以电影局非常重视，电影局负责人建议并帮助我们快速联系了公安部相关负责人，密切沟通对剧本的过审意见，因此，当我们2018年春节之后主创和主演进驻武汉筹备时，公安部已经批发了协助拍摄函。2017年夏秋立项，冬季得到上海政府"促进上海电影发展专项资金"的资助，2018年年初拿到公安部协拍函并顺利开拍。除了大家高效的工作作风，还有很重要的一点，就是电影总局、上海市和湖北省以及武汉市等各级管理部门的高效配合。至于影片的总体预算，我们在各种采访中都已经明确了。整个项目严格意义上讲前期筹备时间为半年，不包括导演和摄影指导第一次勘景的时间；拍摄期差不多5个月，后期制作6个多月。因为受天气影响，影片超期，但是没有超支。

问：像刁亦男这样个人风格明显、追求艺术表达的作者型导演，您作为制片人在电影创作过程中，和导演之间是如何合作的？有没有产生创作上的分歧？怎么解决这些分歧和矛盾？

沈旸：刁导确实是一位风格鲜明、作者性特别强的导演，尤其他的文本能力又是业内最强的。作为制片人，跟不同的创作者合作，方法和切入点都是不一样的。但无论创作者能力多强，制片人必须从最早的立项、创意层面给出建设性意见，有些是创作层面的，有些是制作层面的，有些是国际或国内市场层面的，各不相同，但一个有责任的、职业性强的独立制片人必须是贯彻整个项目的，只是每个阶段侧重点不同而已。作为独立制片人和作者型导演的合作，永远是一对矛盾的有机体，秉着完成共同的终极目标、分阶段目标，我们几乎一直是在跟对方的分歧、彼此煎熬然后实现统一中跨过一道道坎的。好在无论刁导还是主创，大家都特别纯粹，尤其在影片拍摄阶段，尽管涉及的人员繁杂，但都是秉着完成一部好电影这个终极纯粹的目标，大家最后都特别齐心，这也是作为独立制片人，我特别喜欢在制作现场的原因，往往一个好的项目的拍摄阶段是最纯粹的。哪怕每天甚至每时都有新的困难、新的麻烦出现。

问：刁导喜欢顺拍，本片顺拍比占多少？哪些戏基于哪些特殊情况导演最终放弃

顺拍？作为制片人，谈谈您在平衡这种电影工业标准与导演个人艺术习惯之间的关系的宝贵经验。

沈旸：其实很多导演都是顺拍的，包括娄烨导演、王小帅导演和陈凯歌导演以及国际上不少优秀的导演。这次基本属于大顺拍，差不多占四分之三左右，但很多现场的因素，比如场地突然变卦，比如某个重要道具或某个重场戏的景因为天气出了状况等，随时可能发生。一方面，制片部门保持每天跟各个创作部门的沟通，我的原则是制片部门必须在预算确认的前提下充分为创作部门做好所有的服务和保障；另一方面，遇到完全不可逆的情况，比如突然某个城中村拆了，这种时候只能说服导演马上调整文本，好在这种大状况只出现了一次，而且导演在我们给出的两天时间里，调整得比原来剧本更有突破性，而制片部门则趁此时机调整整个剧组作息，倒白班和夜班，或让剧组得到充分休息和休整。还是那句话，电影从创意到拍摄再到国际国内宣发，整个过程充满不确定性，作为制片部门的工作人员，一方面必须具有坚韧的工作作风，另一方面一定要对你所投入的项目有坚定的信心和信念！这也是我和团队在做其他项目时贯彻的精神。像《冥王星时刻》的整个拍摄过程，包括拍摄完成送电影节，我对项目的信心可能超越了导演本人，最后才在戛纳国际电影节导演双周单元获得成功。

问：《南方车站》制片工作的重点和最大的难点是什么？如何克服？作为女性制作人，您方便从性别角度谈谈本次制片管理中的经验吗？

沈旸：最根本的就是整个创作团队从独立制片向工业化转变的过程，这部影片的体量跟刁亦男导演御用的主创团队之前拍摄的《白日焰火》相比，制作周期上几乎是3倍时间，涉及各部门的工作人员也超过3倍，更不用说四分之三的夜戏和雨戏拍摄，还有超3 000人次的群演，以及超过《白日焰火》4倍的场景设置，等等。这些具体的困难叠加在一个习惯了独立制作的创作团队身上，包括制片部门也是第一次着手相对大体量的制作，那么作为制片工作的重点就是如何做好高效的管理。片场的管理跟现代企业管理既有相同之处又有很多不同之处，不同之处在于制片管理是一个必须完全以人为本的有温度的管理。剧组里都是创作者，都是各自领域的专家甚至艺术家，彼此之间都会有创作理念和制作流程上的冲突，这种时候，可能女性制片人的柔韧甚

至坚韧会起到不同的作用。另外，感谢上海国际电影节对我们这个女性制片团队的培养和历练，我们习惯了完成不可能完成的任务和挑战，对项目管理有自己的方法，对突发事件有充足的信心去处理，而且，还有一点比较不同，女性制片人可能心地柔软些：无论在哪个剧组，我都首先强调，剧组人人平等，绝不允许有三六九等现象，拍摄期间大家就是一个大家庭，一个好的剧组就是从尊重每一位场工开始的。制片主任也特别有接地气的管理经验，我们彼此配合得非常默契。这些保证了一部制作庞杂的影片的有序推进。

问：《南方车站》海外发行情况如何？对"中国故事走出去"的启示是什么？

沈旸：《南方车站》国际发行的合作伙伴是 Memento，我们主要看中他们对艺术电影在国际电影节和国际市场上的运作能力，比如他们成功运作影片《一次别离》获得金熊奖和奥斯卡最佳外语片奖；另外，他们擅长用商业片的宣发模式去推广艺术电影。因此，《白日焰火》在法国发行期间，我们双方就确立了对未来新项目的国际合作。《白日焰火》的观影人次和宣传规模相当成功，可以说是仅次于当年王家卫影片的中国艺术电影在法国市场获得的成功。因此，我们早于国内投资前就确立了跟 Memento 的合作关系，这也促使国际发行和销售都在我们双方确定的时间轴上展开。早在 2018 年 5 月夏纳国际电影节期间，他们就对《南方车站》做了预售，并已经确定了 7 个国家和地区的销售合约，当时我们还处在武汉拍摄的第一阶段。

2019 年入围金棕榈奖之后，Memento 又将影片卖到了 30 多个国家和地区。新冠疫情期间，《南方车站》在北美以"虚拟放映"模式上映，影片逆势而行，与美国、加拿大的共 195 家影院展开合作，即观众通过所在城市影院后台买票，去北美发行商那里得到线上放映的一对一放映链接，这种"虚拟影院"模式，既帮助影院渡过了难关，又开拓了大量新的观众。在法国，尽管受到法国大罢工的影响，电影市场下滑 25%，但是《南方车站》依然保持了中国艺术电影的高票房，收获了首周华语电影继《一代宗师》后的最佳观影人次和票房数字，并在同日上映的影片中，上座率超过《星球大战 9：天行者崛起》以及是枝裕和在法国拍摄的由两位法国国宝级女演员比诺什和德纳芙联合出演的《真相》。法国媒体评价普遍给出了四星。从这次《寄生虫》的奥斯卡折桂可以看出，事实上，亚洲和中国电影走出去，一方面仍然要依靠美学和

内容上的亚洲文化特点，但又必须保持更新和突破；另一方面，选择了解当地文化资源的宣传公关团队会起到事半功倍的作用。

问：映前公司对《南方车站》的预期如何？

沈旸：要感谢资方，他们在票房上并没有给压力。能进入"神仙打架"的戛纳，他们已经认为我们交了很好的答卷。李力老板甚至说只要票房超过《白日焰火》哪怕100万元就是胜利。但作为独立制片团队，我们一直以超过3亿元为票房目标，这样才能对得起各家资方的投资，而事实上，几家发行团队也一直有信心拿下3亿元票房。最后的结果，大家也都在总结，市场的整体遇冷是不争的事实。事实上，中国电影由于整体投资环境的急剧变化从2018年就已经呈现出投资和市场收紧的趋势，我自己由于正好有两部影片分别在2018年年底（《地球最后的夜晚》）和2019年年底发行，则更深刻地体会到市场热度和体量的大幅度变化。尽管如此，行业内外包括影片的各投资方普遍认同《南方车站》所取得的市场业绩。

（采访者：申朝晖）

2019年

中国影响力电影分析　案例八

《撞死了一只羊》

Jinpa

一、基本信息

类型：剧情

片长：87 分钟

色彩：彩色

内地票房：1 038.9 万元

海外票房：34 679 美元

上映时间：2019 年 4 月 26 日

评分：豆瓣 7.2，猫眼 7.9，IMDb 6.7

二、主创与宣发信息

导演、编剧：万玛才旦

监制：王家卫

主演：金巴、更登彭措、索朗旺姆、然秀新巴、仲日、尼玛扎西、加花草、达杰丁增、索南毛拉、扎西、更旦、洛松次成等

摄影指导：吕松野

剪辑指导：张叔平

美术指导：旦增尼玛

音乐：林强、许志远

声音指导：杜笃之、吴书瑶

录音指导：德格才让

剪辑：金镝、西多杰

出品：上海繁花里企业发展有限公司、上海盛唐时代文化传播有限公司、青海嘛呢石影业有限公司、北京见天地文化传播有限公司

发行：北京全映文化传播有限公司、北京合瑞影业文化有限公司、全国艺术电影放映联盟、上海淘票票影视文化有限公司、北京九州中原数字电影院线有限公司

三、获奖信息

1. 第 19 届韩国釜山国际电影节亚洲电影项目市场（APM）剧本大奖

2. 第 75 届威尼斯国际电影节地平线单元奖最佳剧本

作者风格、文化表达与产业运作的多重变奏

——《撞死了一只羊》分析

一、前言

《撞死了一只羊》是一部由王家卫监制、万玛才旦编剧执导的少数民族题材艺术电影。该片于 2018 年 9 月 4 日在第 75 届威尼斯国际电影节期间全球首映，并斩获了该届威尼斯国际电影节地平线单元最佳剧本奖。该片于 2019 年 4 月 26 日在中国内地正式上映，并最终取得了 1 038.9 万元的票房成绩。风格化的影像语言、稀有的藏地题材、强烈的作者性表达让这部电影在业界引起了广泛讨论，国内外影评人、观众、学者从不同角度给予了这部影片高度关注与丰富解读，使其成为 2019 年度最受瞩目与最具影响力的电影之一。

影片《撞死了一只羊》由万玛才旦本人创作的《撞死了一只羊》与藏族作家次仁罗布的《杀手》两部小说结合改编而成。该片讲述了这样一个故事：司机金巴在旅途中意外撞死了一只羊，怀着愧疚心，前往寺庙为羊超度，途中偶遇寻找杀父仇人的杀手金巴，二人一同上路。在岔路口，杀手金巴下车离开，司机金巴独自前行，完成了为羊超度的心愿，却对杀手金巴的复仇一事难以释怀。在得知杀手金巴找到仇人后却不忍下手，最终哭着离开时，司机金巴在梦中化身为杀手金巴，替他完成了复仇，仇恨与救赎在梦中达到了和解。

在一系列访谈中，导演万玛才旦对自己的作品做出了如下解读："这个故事的内容和讲述方式其实是非常规的，内容比较荒诞，不太像常规的现实主义的故事，人物、情节的设置都会带点神秘或者荒诞色彩，所以我们觉得在影像上也需要用比较特

殊的方式去呈现它……这部片子里，风景都不重要，重要的是两人的关系。"[1]关于影片的主题，他还指出："（这部电影）是一部关于觉醒的电影，一个人的觉醒或者一个族群的觉醒。在个体觉醒之后，这个民族整体的觉醒才有可能……通过这样一部电影，希望本民族对某些传统有一个终结，走上一条新的道路。"[2]

国外影评人主要围绕这部影片的宗教命题与影像美学展开讨论。英国著名权威影视刊物《银幕时报》（*Screen Daily*）的乔纳森·罗姆尼（Jonathan Romney）认为："角色之间的相互作用，以及驾驶员独自或与乘客一同在驾驶室中的场景，让人看到电影大师吉姆·贾木许（Jim Jarmusch）或阿基·考里斯马基（Aki Kaurismäki）的风格……（这部电影）带领观众到一个在地理意义上以及在电影艺术意义上均不常去的地方。"[3]《纽约时报》（*The New York Times*）的德维卡·吉里什（Devika Girish）则认为："（《撞死了一只羊》）是关于业力和命运的寓言般的故事……它讲述了一个西藏人眼中的西藏。"[4]《好莱坞报道者》（*The Hollywood Reporter*）的博伊德·凡·霍伊（Boyd van Hoeij）指出："摄影将冷酷的外部环境与炽热温暖的内部空间进行对比，男主角的谦逊包容以及精准的表演使得影片非常具有张力。片中不是你每天都能想象到的西藏。"[5]《综艺》（*Variety*）杂志的乔·莱顿（Joe Leydon）认为："西藏电影人万玛才旦在一部特异的公路电影中巧妙地平衡了凸显的机智和隐蔽的魔力。"[6]同时，也有影评人指出了这部影片在叙事上存在的一些问题，意大利电影批评杂志《昆兰》（*Quinaln*）的拉斐尔·米勒（Raffaele Meale）认为："万玛才旦并不总是以最好的方式来处理剧本，最重要的是他无法抵挡自己去展现影像的魅力，在审美上的处处

[1] 万玛才旦、叶航、董璐瑶：《镜像与寓言：访〈撞死了一只羊〉导演万玛才旦》，《北京电影学院学报》2019年第6期。

[2] 万玛才旦、胡谱忠：《〈撞死了一只羊〉：藏语电影的执念与反思——万玛才旦访谈》，《电影艺术》2019年第3期。

[3] Jonathan Romney, "'Jinpa': Venice Review", *Screen Daily*, https://www.screendaily.com/reviews/jinpa-ven-ice-review/5132228.article, 2018.9.4.

[4] Devika Girish, "'Jinpa' Review: Murder and Mystery in Tibet", *The New York Times*, https://www.nytimes.com/2020/02/20/movies/jinpa-review.html?searchResultPosition=1, 2020.2.2.

[5] Boyd van Hoeij, "'Jinpa' ('Zhuang si le yizhi yang'): Film Review", *The Hollywood Reporter*, https://www.hol-lywoodreporter.com/review/jinpa-review-1141500, 2018.9.9.

[6] Joe Leydon, "'Jinpa': Film Review", *Variety*, https://variety.com/2020/film/reviews/jinpa-review-1203512552/, 2020.2.23.

迷茫是远没有必要的……它给人的印象是一部比第一眼看上去更为贫瘠的电影。"但同时，"（这部电影）也不乏神秘的古老魅力"。[1]

国内学界针对这部影片的探讨主要集中于美学和文化方面。李彬在《〈撞死了一只羊〉：意象与镜像》一文中指出："导演万玛才旦的电影创作从关注藏区现世生活图景，转向刻画佛性观照下的人心本性，借由影片书写了一次内省之旅，完成了人物精神上的自我救赎。"[2]杨喻清在《〈撞死了一只羊〉梦境叙事之维的物化、欲念与治愈》一文中认为："影片引入精神分析视角演绎人类欲望执念，追索心灵困境的出路，并以梦境为桥梁打破线性叙事流，在真与幻两个境界的转化间，呈现对普遍人性的哲学思考。"[3]在对藏地电影民族化叙事转向的文化意义上，学者们也给予了较多关注。叶航、董璐瑶在《〈撞死了一只羊〉：循环叙事中的藏地显影》一文中认为："万玛才旦镜头中的地景不是一个被本质化的藏区，而是一个充满'时间性'与'空间性'所带来的内部张力的场域，这是一个在不断现代化、世俗化、商业化过程中处于'流动''变迁'状态的藏区。"[4]巩杰在《解读"藏地密码"：当下藏地电影空间文化审美共同体建构阐释》一文中指出："（万玛才旦）用本民族的视角去观察藏族，既可以体察到藏族的文化传统和民族坐标，同时又可以超越狭隘的民族视野，以现代性的眼光审视藏族文化和族人的生存缺失。"[5]周倩文、丁珊珊在《〈撞死了一只羊〉：民族电影领域中的突破之作》一文中则认为："这部影片将是民族电影领域中的又一突破之作，它隐藏着未来民族电影发展的另一种可能：把作为他者想象的民族族群和个体拉回到主体位置，正视其民族个体的信仰、情感、状态变化来寻找传统与现代交融的边界，以赋予民族电影更广泛的认同和价值。"[6]

此外，胡谱忠在《〈撞死了一只羊〉：藏族题材文艺片的升级之作》一文中对该片的商业化尝试予以肯定，并认为："从2006年拍摄第一部故事片《静静的嘛呢石》至今，万玛才旦的个人创作正经历一次'巨变'，从相对边缘逐渐进入主流文艺电影制作的'正

[1]　Raffaele Meale, "*Jinpa* di Pema Tseden", *Quinaln*, https://quinlan.it/2018/09/05/jinpa/, 2018.9.5.

[2]　李彬：《〈撞死了一只羊〉：意象与镜像》，《电影艺术》2019年第5期。

[3]　杨喻清：《〈撞死了一只羊〉梦境叙事之维的物化、欲念与治愈》，《北京电影学院学报》2019年第12期。

[4]　叶航、董璐瑶：《〈撞死了一只羊〉：循环叙事中的藏地显影》，《电影新作》2019年第5期。

[5]　巩杰：《解读"藏地密码"：当下藏地电影空间文化审美共同体建构阐释》，《当代电影》2019年第11期。

[6]　周倩文、丁珊珊：《〈撞死了一只羊〉：民族电影领域中的突破之作》，《中国艺术报》2019年5月17日。

轨'……与香港电影资本强强联合，抢占市场先机，证明了迅速发展的内地电影具有很大的市场潜力。"[1] 同时，也有一些媒体和影评人关注这部影片的发行与市场问题，新浪娱乐用《〈撞死了一只羊〉公映 用 0.1% 争取 99.9% 的未来》为标题，指出该片作为一部小众文艺电影在商业电影中突围的艰难处境。[2] 而环球网则关注该片上映后亮眼的票房成绩，并指出："（该片）目前电影票房已突破一千万，虽然这个成绩在市场中微不足道，并不起眼，但是对于这部电影来说，却是意义非凡。"[3]

二、叙事分析：镜像人物、循环叙事与类型外观

镜像人物的巧妙设置、循环叙事的时间结构与公路片的类型框架为本片简单纯粹的故事增添了多维解读空间，并将观众由对叙事的关注引向对意象的思考，从而建立了本片"轻叙事，重表意"的艺术风格。

（一）人物镜像中的民族书写与个体观照

传统与现代更迭中藏族文化主体性的断裂与缝合一直是导演万玛才旦电影表达的重心，在中国藏地电影经历了服务于建构国族认同的意识形态需求的"国族化叙事"时期、从外部视角与汉族视觉出发建构想象中的"景观西藏"时期之后 [4]，以万玛才旦为代表的藏地电影新浪潮力量将藏地电影从宏大叙事与民俗奇观中解脱出来，以内在的民族身份提供了更贴近藏民日常生活的叙事视角，开启了藏地电影的民族叙事与身份重构。在万玛才旦的电影中，藏区不再是满足异域想象与承载"乌托邦"理想的

[1] 胡谱忠：《〈撞死了一只羊〉：藏族题材文艺片的升级之作》，《中国民族报》2019 年 4 月 26 日。

[2] 参见新浪娱乐：《〈撞死了一只羊〉公映 用 0.1% 争取 99.9% 的未来》，电影宝库，2019 年 4 月 26 日（http://ent.sina.com.cn/m/c/2019-04-26/doc-ihvhiqax5199821.shtml）。

[3] 参见环球网：《万玛才旦〈撞死了一只羊〉热映 票房破千万》，百家号，2019 年 5 月 8 日（https://baijia-hao.baidu.com/s?id=1632930978680363623&wfr=spider&for=pc）。

[4] 向宇将国产西藏电影叙事按照其在历史发展中的身份想象分为三种基本模式：第一种是强调国族认同建构和国族身份生产的国族化叙事；第二种是突出和强调西藏自然、人文和日常生活的奇特性、浪漫性、神秘性的景观化叙事；第三种是在尊重和挖掘西藏语言、文化和生活经验的特殊性、异质性的基础上探索西藏民族主体性的民族化叙事。（参见向宇：《国族化、景观化、民族化——国产西藏电影叙事的身份想象》，《电影新作》2016 年第 5 期。）

文化符号，而是糅合了现代与传统文化、宗教与世俗生活的流动变化着的生动场域；故事中的人物也不再是身着五彩民族服饰的"橱窗景观"，而是兼具少数族群特性与普遍人性在面临现代文明与消费文化冲击下徘徊于固守与改变、回望与前瞻之间的活生生的人。

从《静静的嘛呢石》中的为看电视上《西游记》里的"唐僧喇嘛"而不停奔波的小喇嘛，到《老狗》中的不能理解城里人为何要花大价钱买藏獒的老牧人，再到《塔洛》中的终于办了二代身份证却迷失了自我的塔洛，万玛才旦将处于时代夹缝中藏人族群的困惑与两难放置在一个个具象的人物身上，通过这些人物的矛盾与挣扎来体现整个族群在民族主体性上的探寻与疑问，从而完成由个人上升到族群叙事的民族寓言。

在以上案例中，无论是小喇嘛、老牧人还是塔洛，都是作为族群的象征和缩影，以外部事件、外部空间和他人为镜观照自身，而在《撞死了一只羊》中，观众可以明显地通过故事中"两个金巴"这样一对镜像人物看出万玛才旦的创作转向，在其一贯的极具当代性的主题表达之下，导演将视角由族群投向族群中的个体，构成人物内心冲突的张力不再存在于人物与外界之间，而是更为内化，换言之，个体由外观转向内省，而这也标志着万玛才旦由写实走向写意的风格变迁。

"除了文本阶段给了他们同样的名字让人产生关联，另一方面就是通过影像。"[1] 影片选择了 4∶3 的方形画幅，对空间环境的压缩是为了突出画面中的人物，使观众将关注的重点投射于人物本身。在司机金巴询问杀手金巴的名字，得知他也叫金巴后，画面变成两人的半张脸各占一半的构图，形式上的强化加深了观众对二人内在关系的联想：代表杀戮的杀手金巴与寻求救赎的司机金巴是否就是一个人的一体两面？在小酒馆一场戏中，司机金巴与杀手金巴坐在同样的位置，与老板娘发生着相似的对话，使人产生时空同置的错觉；在玛扎的杂货店里，司机金巴又追着杀手金巴的踪迹寻来，同样坐在杀手金巴坐过的位置上，面前的茶杯中，茶叶梗循着相同的方向旋转。故事最后，司机金巴怀着遗憾入梦，在梦中，他穿上了杀手金巴的衣服，替杀手金巴

[1]　万玛才旦、叶航、董璐瑶：《镜像与寓言：访〈撞死了一只羊〉导演万玛才旦》，《北京电影学院学报》2019年第 6 期。

图 8-1　两个金巴分居两侧的对称构图

实现了未完成的复仇，二人在梦中终于合体。至此，前面埋下的疑问得到了解答：两个金巴即是在杀戮与救赎中不断转化的矛盾体的一体两面。

不同于其他电影作品中对镜像人物的经典用法，如《两生花》中同貌人之间的命运牵绊，《七月与安生》中性格迥异的两个女性之间的互补与对比关系，《撞死了一只羊》中两个金巴虽有着不同的人物形象与行为动机，但在内心的矛盾性上是一致的：戴着墨镜、唱着《我的太阳》的司机金巴更为接近现代文明与世俗生活，连酒馆老板娘都一眼看出"你和我们这里的人不一样"，但在宗教信仰上的坚持又让他做出了执意为羊超度的行为，这是宗教与世俗、现代与传统在司机金巴内心的拉扯；而一心一意遵循着康巴人有仇必报之传统的杀手金巴，在见到仇人的孩子时却因良知的拷问而痛苦地放下了复仇，这是理智与情感在杀手金巴内心天平上的较量。显然，导演无意通过"他者"来重构"自我"，而是让人物在"一念之间"的选择上分裂出两个自我，最后又经由梦境让分裂的自我合二为一，从而实现心灵上的救赎与放下。

如万玛才旦在一次采访中所说："我真正想讲的是个体的觉醒，在这样一个族群

当中，个体处在什么样的状态其实是很重要的。复仇这样一个传统一直在束缚着个体，每个个体都在这样的传统中轮回……作为族群的一员，我希望这样的传统终止，希望族群的个体有所觉醒……所以司机金巴在梦里面完成了这样的复仇，看起来很血腥，很暴力，但他其实也是更广泛意义上的一种慈悲和施舍。"[1] 如果说万玛才旦在之前的作品中，对人物状态的静观与客观化呈现以更加纪实的方式指出了族群的时代处境，那么，在《撞死了一只羊》中，导演则借助更为个体化的书写为这样的处境提供了一次方向性的指引：无论是传统与现代，还是宗教与世俗，都并非简单的二元对立关系，在施舍心与慈悲心（"金巴"在藏语中为"施舍"的意思）的引领下，做出无愧于自身的选择，即不失为一种安顿自我的归宿。

尽管万玛才旦在谈及此片的创作转向时多次强调这只是一次实验性质的尝试，但无疑，这种尝试打破了观众对藏地电影写实主义风格的消费惯性，而"两个金巴"更是提供了对藏地人民族群想象之外的另一种可能，开启了向内求索的"轻叙事，重表意"的表达路径。由此，个体的故事拥有了超越国族叙事的"世界电影"的成色，在寻求全球范围内的文化认同方面也不失为一种唤起普遍认同的叙事策略。

（二）循环叙事中的重复结构与圆形缺口

从叙事的起点与发展来看，《撞死了一只羊》遵循着最简单的因果逻辑：司机金巴撞死了一只羊，因此要去寺庙为羊超度；杀手金巴背负着杀父之仇，因此要去寻找仇人，为父报仇。然而，影片对循环叙事技巧的运用不仅让两个人物的行动线交织在一起，还在现实、记忆与梦境间形成了复叠交映的变奏，从而赋予影片极富魔幻现实主义色彩的荒诞感。

影片的循环叙事首先体现在对同一事件的重复讲述上。民俗叙述学者弗拉基米尔·普罗普（Vladimir Propp）发展了语言学家威廉·拉波夫（William Labov）对重复叙述提高话语可信性的假设，认定除了因为口传的需要之外，提高说服力也是民间传说大量使用重复结构的一个重要原因。[2] "重复的叙述结构虽然与人类深层意识中

[1] 万玛才旦、叶航、董璐瑶：《镜像与寓言：访〈撞死了一只羊〉导演万玛才旦》，《北京电影学院学报》2019年第6期。

[2] See Vladimir Propp: *Morphology of the Folktale*, Austin: University of Taxes Press, 1968.

的原型叙述本来并没有本质上的联系，但在叙述传统的发展中产生了惯性的联系。"[1]
无论在《撞死了一只羊》中，还是在导演的其他作品中，万玛才旦对重复叙事的运用
都是一大特色，这当然与导演自身深受藏族民间文学与宗教文学寓言体叙事的影响有
关，用短小精悍的故事来揭示亘古不变的真理往往是这类文学作品的特点。另外，重
复叙事还能使观众对重复的事件本身产生免疫，从而聚焦于人物的内心世界。在《撞
死了一只羊》寓言体的故事架构之下，导演通过重复叙事中人物行为状态的差异引起
观众对人物内在精神的关注，塑造了人物性格的复杂与多元。司机金巴撞死了一只
羊，他请僧人为这只羊超度，并通过天葬仪式使羊的灵魂得到安息。回程路上，他又
买了半只羊，这半只羊被他作为礼物送给了情人。同样是羊，何不将撞死的羊直接送
给情人？但对于司机金巴来说，此羊非彼羊，给羊超度代表着对信仰的虔诚，买羊送
人代表着对世俗的通达，缺其一则不能成就司机金巴有血有肉的人物形象，看似荒诞
的行为逻辑在藏民族的身份加持下获得了一种合理的解释。另外影片通过重复叙事来
表现人物内心情境的变化，货车上，司机金巴反复哼唱着藏语版《我的太阳》，而在
影片结尾的梦中杀人段落，《我的太阳》再次响起，这次却变成了意大利语版本，除
了展现梦与现实的差异，对两首歌的不同用法也体现出司机金巴由世俗的一面转向救
赎别人的崇高感与情感升华。

　　除了塑造人物，重复叙事还作用于两个金巴之间，通过不同时间下两人在同一空
间情境内行为方式的对比来强调人物之间的内在关联，同时为司机金巴逐渐理解并认
同杀手金巴做铺垫。在酒馆与玛扎杂货店，司机金巴通过旁人的回忆与口述得知杀手
金巴如何寻人又是如何放弃复仇的过程，在经历这两段相似情境下的情感代入后，司
机金巴在故事结尾入梦并代替杀手金巴复仇这件事就变得更为合理了。通过这种方
式，导演在彩色现实、黑白回忆与金色梦境间架起了连接的桥梁，不仅使现实与梦境
交互指涉并形成互文，还实现了异人同梦的超验性交集，印证了片尾的点题："如果
我告诉你我的梦，也许你会遗忘它，如果我让你进入我的梦，那也会成为你的梦。"

　　在重复叙事之外，影片还有意构建了圆形的时间结构，一方面与藏民族佛教信仰
中的业力轮回观相呼应，另一方面也进一步模糊了现实与梦境的边界，使影片在整体

[1]　杨慧仪：《万玛才旦的寓言式小说——在深层意识对精神状态的叙述》，《东吴学术》2015 年第 4 期。

上更加偏重超现实主义层面的表意言说。"佛教教义中业力轮回的原则是：第一，一个行为会带来一个相应的果报，也就是善有善报、恶有恶报的因果报应之说。"司机金巴在撞死那只羊的同一地点爆胎正是对"杀生"之果报的暗示。"第二，一个人的行为所带来的果报只有他自己才会承受，没有任何人可以代受别人的业报。"[1]这也解释了杀人者玛扎在面对杀手金巴与司机金巴分别找上门来时同样的惶恐与不安，尽管他并未被杀手金巴杀死，但多年来惴惴不安的等待无疑是变相承受业报的另一种表现，在杀手金巴离开后，这种惶恐与不安仍将在他的余生中持续下去。

循环叙事与轮回观的相互呼应并非万玛才旦的创作落点，相反，对这一观念的反思才是。无论是"有仇必报"还是"因果轮回"，当它成为一个人唯一的生存目标乃至成为人的心理枷锁时，也便失去了其救赎心灵的初衷而成为一种反向阻力。影片中，司机金巴在回程路上回到原点，杀手金巴在放弃复仇后不知所踪，无论是选择复仇还是放下，都要继续承受那个选择之下的心理煎熬。导演用司机金巴的梦境给出了一个开放性的结局，作为打破人物心灵痛苦轮回的缺口，以此表达与传统文化力量和解的姿态。

这种圆形缺口的设定不仅体现在这部影片中，同时也在《寻找智美更登》《老狗》《塔洛》等万玛才旦的其他作品中有着一脉相承的线索，对此，李美萍在《现代语境中藏族文化发展探微——以万玛才旦创作为例》一文中做出如下阐释：这种设定"其一，体现了作者一种开放的、面向未来、谋求发展的远见卓识与写作姿态。其二，作者希望受众参与到他的作品中，能以思考的方式为作品注入活力与血液。其三，体现了作者对所探索道路不确定的一种表现方式"[2]。无疑，在需要做出选择的岔路口，导演并未给出非黑即白的答案或选项，或许在如何定义"自我"与"民族身份"上，多样的解读与思索才是回答这个问题的最优解。

（三）公路片类型外壳下的内心真实之旅

从影片类型来看，该片属于公路片的范畴，有着公路片典型的叙事内核："以公

[1]　高野优纪：《藏族轮回思想及其民俗研究》，中央民族大学硕士学位论文，2013年。

[2]　李美萍：《现代语境中藏族文化发展探微——以万玛才旦创作为例》，《西藏民族大学学报（哲学社会科学版）》2017年第9期。

路作为基本空间背景，以逃亡、流浪或寻找为主题，反映了主人公对人生的怀疑或对自由的向往，从而显现出现代社会中人与地理、人与人之间的复杂关系和内心世界。"[1] 杀手金巴寻找杀父仇人，司机金巴追寻杀手金巴的踪迹，二人都处于一种寻找的状态，但与此同时，万玛才旦摒弃了类型电影戏剧化的"起承转合"，将外部的事件冲突消解到极致，从而使有限的叙事空间最大限度地聚焦于人物内心。换言之，导演无意强化司机金巴赎罪与杀手金巴复仇这两件事本身，而是更加注重描写人物寻找的状态，寻找的意义超越了寻找的结果。在故事的结尾，杀手金巴虽然找到了仇人却放弃复仇，黯然离去，而司机金巴也并未找到杀手金巴，只能在梦境中化身为杀手金巴，从而实现对自身的救赎。

显然，万玛才旦虽然借用了公路片的外壳，但无意沿着时间的线条展现人物的成长或治愈，更放弃了此种类型展现外部空间环境的便利，这一点从影片淡化无人区外部景观，而将主要叙事空间集中于狭小的车厢或酒馆中可见一斑。与此同时，循环叙事的讲述方式与模糊的时间坐标将时间的效力稀释，横向的事件延伸被纵向的意象隐喻的深度开掘所取代，在这种类型改写之下，万玛才旦的电影将自身与"以'冲突—对决'式的主流电影或商业电影区分开来。在某种程度上，万玛才旦失去了横向上的紧张、刺激、悬念丛生，但收获了纵向上的厚重、丰富和多元"[2]。

对公路片类型的选择与改写一方面来源于万玛才旦民族身份的创作自觉，这一自觉"指向的是族群意识的觉醒和自己言说自己的渴望……借助一种从电影起源开始就一直存在，并在西方被发扬光大的旅行电影的类型化拍摄手法，开启了以民族个体视野去讲述自己民族故事的新叙事模式"[3]。另一方面，这也是万玛才旦电影主题在形式上的外在体现，本土与外来文化的融合、民族传统与现代主义的共振，不仅体现在故事文本的讲述背景中，也体现在公路电影本身的隐喻性上。"对族裔经验和故乡记忆的表达，需要依托于电影这一现代性发展的媒介手段和旅行电影这一他者文化的叙事方式。这种强烈的混杂性映射了其中所蕴含的多重现代性。"[4]

[1] 邵培仁、方玲玲：《流动的景观——媒介地理学视野下公路电影的地理再现》，《当代电影》2006 年第 6 期。

[2] 万传法：《语言与言语——游走在民族间的万玛才旦导演研究》，《当代电影》2017 年第 1 期。

[3] 张斌、张希秋：《类型与民族的共和——万玛才旦电影中的多重现代性》，《民族艺术研究》2019 年第 1 期。

[4] 同上。

图 8-2　极具地域特色的藏区公路

　　《撞死了一只羊》中的货车、《塔洛》与《老狗》中的摩托车、《寻找智美更登》中的吉普车作为现代文明的符号，承载着连接不同文化地理空间并在其中寻找身份主体性的意义，同时也与这些交通工具的使用者，即身处城镇化、商业化变迁中的年青一代所代表的多元视野形成同构关系，而这也是万玛才旦本人作为创作者切入叙事的独特视点。从藏区到北京，再由北京走向世界，最后回到故土去寻根，万玛才旦的多元文化成长背景给了他融合内外视角的体验者与观察者的双重身份，这使得万玛才旦眼中的故乡既是熟悉的，又是陌生的，外来与本土、城市与乡村、传统与现代不再是割裂的，而是不断生成的混合空间。因此，在《撞死了一只羊》中，我们才能跟随着司机金巴的货车闯入寺院、酒馆、情人的家、玛扎的杂货店，并在这些空间中激发出不同的化学反应，而每一次闯入都是主人公叩问自身的回响。

三、美学追求：极简主义与现代主义的双重实验

在以往藏地电影多集中展现宗教美学、民族美学的总体创作倾向下，万玛才旦借助《撞死了一只羊》进行了一场大胆的美学实验，将现代主义的存在之思与充满佛性的心理顿悟融为一体，并依托极简主义的电影语言呈现出来，从而创生出了一个神秘诗性的审美空间。在美学上，这部影片虽与万玛才旦以往的电影作品存在较大差异，但延续了其小说作品一贯风格，因而，与其说该片代表了万玛才旦的一次显著的风格转型，不如说其实现了一种在延续个人风格的基础上求新求变的尝试。

（一）极简主义的影画空间

万玛才旦电影中的极简主义风格是其跨过纷乱的生活表象对人的生存本质与心灵真实的一种提纯。在《撞死了一只羊》中，这种极简主义形式配合寓言体的叙事模式将东方美学的含蓄隽永和宗教哲思的深入浅出发挥到极致，从而观众被调动起的是一种最原始与最本真的内心体验，它既有民间传说与现代寓言的神秘感，又具有一种被称之为"天真艺术"（naïve art）的童真笔触而足够简单纯粹，同时，民族美学又赋予它返璞归真的真实质感。在小津安二郎、西奥·安哲罗普洛斯（Theodoros Angelopoulos）或是吉姆·贾木许的电影作品中，我们或许能感受到这种极简主义创作风格的异曲同工。但万玛才旦的电影折射出的多重文化基因使其超越了极简的单一向度，获得了一种跨文化美学碰撞下的新鲜感与独特性。

作为一种艺术流派，极简主义兴起于第二次世界大战之后的 20 世纪 60 年代，又可称之为"Minimal Art"。"极简主义艺术家力图将造型语言简练化、纯粹化，将抽象表现主义绘画中依然存在的图式、形象或空间按照杜桑的'减少、减少、再减少'的原则进行处理。"[1] 冷静、客观与留白是极简主义艺术的呈现方式，依靠克制与表达之间的情绪张力来获得观众的参与感是极简主义的创作目的。在《撞死了一只羊》中，万玛才旦通过色彩、声音、画面造型、人物形象等打造了一个从形式到内容都非常完整的极简世界，以此来探讨更广泛意义上的精神性命题。

[1] 李李：《极简主义艺术道路之无止境》，华东师范大学硕士学位论文，2007 年。

在画面造型上，万玛才旦以其冷静的摄影风格与凝练的色彩运用来勾勒极简的物理空间、象征空间与精神空间。首先，固定镜头与长镜头的大量使用。影片开场即使用了一个两分钟的固定长镜头来拍摄司机金巴的货车驶入无人区公路又消失在路尽头的全过程，观众在漫长的等待中建立起"即将有事发生而未发生"的心理期待，随之跟随摄影机镜头以静默旁观的方式进入情境。接下来，无论是在外部空间环境，还是在酒馆或杂货店这样的内部空间，摄影机始终与人物保持着一定的距离，除了货车驾驶室使用了中近景来突出人物的面部表情与微小动作外，在影片大部分时间中，摄影机多以全景固定镜头来记录人物的动作或对话，人物在空间中的存在感被摄影机放大，使观众在仿佛静止的时间中将全部注意力集中于人物身上的每个细节。其次，简洁均衡的构图将画面空间中不必要的干扰项排除在外，除了影片中经典的两个金巴的脸各占一半的意象性构图，在司机金巴去找情人一场戏中，导演使用镜子来拍摄金巴与情人的身体局部，通过两只手拉在一起这一个简单的动作，以点到即止的方式给了观众无限的遐想空间。最后，在色彩的运用上，影片最为鲜明的特点即是用彩色、黑白和金色来区分现实、回忆与梦境，简单直接地给出了解读不同空间寓意的线索。除此之外，在人物造型服饰上，导演使用了低对比度与低饱和度的色彩来降低人物与人物之间、人物与环境之间的差异和对比，一方面营造了影片整体的冷峻气息，另一方面也与人物沉思苦闷的心境相吻合。

在角色塑造上，克制的表演风格、简洁的对白帮助影片建立了简单鲜明的人物形象。无论是司机金巴还是杀手金巴，在动作、姿势或表情上都没有大幅度的、带有冲突感的设计，所有的表演几乎都是生活化乃至刻意克制的结果。杀手金巴除了在见到仇人玛扎后无声地哭泣之外，始终是面无表情且沉默寡言的；司机金巴与杀手金巴相比，虽然在人物性格上更为外放，但总体都体现在与人的对话当中，在不同情境中的动作与表情并没有明显的变化，即使在与酒馆老板娘调情一场戏中，也是通过细微的面部表情与递给老板娘一块牛肉这一简单的动作来传达暧昧气息。在如此克制的表演风格之下，观众只能调动自己的感知力去猜测人物此时的心理状态，有意地"留白"带来了丰富的解读空间。此外，大段的沉默与简洁的对白将语言在叙事中的作用降到最低，"感知意象"而非"知道信息"是该片所要传达给观众的重点，而这也符合万玛才旦"重表意、轻叙事"的创作倾向。而在本来就有限的台词对白中，貌似无用的

对话占据了大量篇幅，如在货车驾驶室中司机金巴与杀手金巴就骆驼牌香烟展开的争执，小酒馆中司机金巴与老板娘就百威啤酒与拉萨啤酒展开的对话，寺院门口僧人与司机金巴就羊是否应被超度展开的讨论。从叙事的角度来说，这些台词并没有传达有意义的信息，但在回味其言外之意的过程中，观众却通过这些对白不难发现其在反映人物深层心理上的作用。贝拉·巴拉兹在谈到言语在电影中的作用时说道："言语的唯一作用只是使画面造成的印象趋于圆满，或加深这种印象，因此，言语在画面中不可显得太突出，有声片所需要的是一种简练的台词。"[1]《撞死了一只羊》中极简主义的台词风格无疑是对这一看法的有力印证。

除了画面造型与角色塑造，影片在主题表达与叙事手法上也坚持极简主义的风格，这一点与万玛才旦的文学创作也存在着某种共通性。简单的人物形象与直接的目标诉求决定了影片在主题表达上的纯粹性，这使得万玛才旦笔下的故事更趋近于某种原型叙事，个体的离奇遭遇或包罗万象的生活再现都不在万玛才旦的表达范畴之内，跨越族裔与历史的局限去复现人普遍的精神困境才是极简主义的核心诉求，这便是上文提到的聚焦于精神性命题的主题探索，在《撞死了一只羊》中，这种精神性命题可以被概括为人类对心灵救赎的渴望。在叙事手法上，无论是司机金巴的赎罪还是杀手金巴的复仇，都被抽离于复杂的人物关系与故事背景，极简的故事内容在"目标—行动"的两点一线间无限接近于直线，而重复叙事的运用则进一步压缩了有限的叙事空间，从而为意境的营造留出了更广阔的余地。

（二）现代主义的个体寓言

借助现代主义的表现形式，《撞死了一只羊》示范了一种以个体寓言对抗象征的新的美学呈现，这是在以往的藏地电影中不曾看到的美学范式。《冈仁波齐》以非藏地作者模拟的内视角创造了一种经过选择的真实美学，《阿拉姜色》以松太加一贯的个人视角实践着他的纪实美学，而在万玛才旦以往的电影作品中，鲜明的二元化（在人物、空间、主题等方面）设定又使其始终囿于符号象征的表达层面，与之相比，《撞死了一只羊》对"内在体验"而非"外在经验"的强调使得万玛才旦在美学探索上走出了令

[1]　［匈］贝拉·巴拉兹：《电影美学》，何力译，第243页。

人惊喜的一步。巧合的是，这种美学探索将宗教美学的精神内核与现代主义的审美特性自然地融为一体，使得这部影片拥有了一种难以归类但又独树一帜的美学风格。

影片的现代主义美学首先体现在对叙事的排斥与现代性经验的表达上。回溯现代主义流派在电影中的起源，无论是欧洲先锋派电影还是后来的法国新浪潮电影，其所建构的非线性叙事、回忆与梦境的穿插、开放式结局等均创造出一种与好莱坞经典叙事模式相悖离的新的叙事方式。"作为一种文化现象，扎根在整个现代社会发展的语境中，着眼于个体的存在和感受。"[1]《撞死了一只羊》对个体内在精神的深入关注，对超现实主义梦境的诗意化运用，以及其多义的开放式语境，都是对这一叙事模式的高度回应，其目的是"推出声音和图像的集群效应，要求观众参与叙事过程，最终形成对语言功能的理解"[2]。对主观性经验的表达代替了戏剧性的事件表述，人物当下存在主义的精神困境成为影片关注的焦点。

与此同时，处于时代变迁与现代文明冲击下的藏族文化主体所产生的现代性经验又赋予影片以实在的内容痛点，藏区的原生态与自然结界被现代都市文明逐渐侵占，身居断裂带上的精神个体面临着传统与现代的来回拉扯，无论与哪一边割裂都会产生阵痛，困惑、徘徊与焦虑成为当代藏族青年的集体症候，阻碍着每个个体的身份指认。从这个意义上来说，影片对现代性经验不加评判地客观展现无疑构成了一种现代主义的寓言。

与之相似，现代主义的个体寓言在中国第六代导演的作品中也多有涉及，但《撞死了一只羊》的独特性在于其在自身的宗教美学中找到了与现代主义美学相承接的支点，即藏族宗教文化与原始信仰当中的幻想与魔幻色彩，从而给予观众崭新的在地化体验。以藏传佛教为核心的宗教文化对于藏区民众而言不是生活以外的文化形式，而是生活本身——在《静静的嘛呢石》中，万玛才旦就曾借助小喇嘛再现了自己童年记忆中宗教化的生活日常。这种长期的文化浸淫培养了藏族人看待生活与自身的独特的思维方式，"万物有灵论""转世轮回观""肉体借魂说"等观念成为藏族人普遍的人生信条。同时，因信而仰的宗教精神教会了藏族人以体验、感受而非理性判断为定

[1] 池艳萍：《浪荡子：法国新浪潮电影的现代主义再解读》，中国艺术研究院硕士学位论文，2017年。
[2] [法]雷米·富尼耶·朗佐尼（Remi Fournier Lanzoni）：《法国电影——从诞生到现在》，王之光译，北京：商务印书馆2009年版，第170页。

义真实的评判标准，幻想真实超越了现实真实，因此，"在别处是荒诞的，在此却是司空见惯的；在别处是神秘的，在此却可以是赤裸裸的"[1]。这是独属于藏族人的魔幻现实。回到《撞死了一只羊》这部影片，尽管该片采取了"在路上"的叙事模型，但影片对于具体时间与空间的描述却是含混的，看不出地理坐标的某条无名公路，随机闯入视野的肉摊、酒馆、杂货店，只有昼夜之分而无刻度可供参考的经验式时间，共同构成了影片暧昧不明的意象时空，发生于其中的事件或荒诞或合理或真实或虚幻都已不再重要，或许整部影片都不过是司机金巴的一场梦，而他进入杀手金巴的梦境则可以理解为是梦中梦。重点在于，无论这是梦还是现实，在人物的内心层面都是无比真实的，现代主义的存在之思与充满佛性的心理顿悟荒诞地交汇，完成了对人物主体定位的一次隐喻与深描。

四、文化意义：传统／现代二元的超越与藏族题材电影的成熟

在文化层面，影片《撞死了一只羊》尽管延续了少数民族题材电影对于传统与现代文化母题的探讨，但对这组二元对立进行了某种超越的尝试；与此同时，该片异于以往同类电影的相对自由、开放的主题选择与风格倾向，则昭示着藏族题材电影在文化表达上的日趋丰富与成熟。

（一）传统／现代文化的二元对立与相互消融

影片《撞死了一只羊》在完成一种叙事与美学的现代主义实验性探索的同时，还实现了一种文化的寓言性表意。而这具体反映在影片关于传统与现代文化的二元建构之中。

克洛德·列维－斯特劳斯（Claude Levi-Strauss）的结构主义神话学认为，世间万物皆可被归为一组组的二元对立，而这既内化为人类的深层心理结构，亦外化于作

[1] 徐琴：《西藏的魔幻现实主义——评扎西达娃及其小说创作》，《西藏民族学院学报（哲学社会科学版）》2005 年第 2 期。

为人类心理结构投射的诸多文化现象与叙事作品之中。而彼得·沃伦（Peter Wollen）则将列维－斯特劳斯的思想引入电影研究之中，并由此形成了一种经由影片的二元对立结构分析，揭示作者创作风格与心理的结构主义研究路径。借助这一理论方法，我们或可更加有效地把握影片《撞死了一只羊》背后所蕴藏的创作动机与文化心理。

根据前文分析可知，影片确实在叙事与影像层面呈现出多组二元对立：无论是作为两个主要人物的复仇的康巴人金巴与撞死羊的卡车司机金巴，还是以叙事行动元素出现的超度作为圣灵的羊与购买作为商品的羊，抑或是故事结尾处司机金巴梦境中的复仇与杀手金巴现实中的放弃，还有那组颇具文化象征意味的、由秃鹫展翅翱翔变为飞机划过天空的镜头，甚至在酒馆中出现的拉萨啤酒与百威啤酒这样的微小细节。而这些位于影片文本表层的二元对立组合，可被归纳为一种关于传统与现代文化母题的深层结构。两个金巴看似代表了个体的善恶两面，但同时他们在行动上的复仇与放弃，又指向着对传统轮回观念的延续与对现代文明秩序的顺从；司机金巴将撞死的羊带到山上的寺院请僧人为其念经超度，接着又回到市场买了羊肉去见他的情人，这又不无荒诞地折射出他同时受到传统宗教信仰与现代世俗生活影响的两面世界；而诸如拉萨啤酒与百威啤酒、秃鹫与飞机等符号，则更加直接而明显地对应着传统与现代这组二元并置。

事实上，做出这一判断与分析并非一种理论先行或过度解读，导演万玛才旦自己也坦言："我并没有想强化所谓的现代和传统之间这种似乎觉察不到的状态，虽然这部片子确实还是有一些这样的考虑。"[1] 这就说明，影片《撞死了一只羊》的确是在有意无意地遵循一种传统／现代文化的二元并置法则来安排情节和设计形式的。

当然，该片虽依循了二元并置的思维逻辑，但并没有因此而陷入一种传统与现代的对立矛盾之中。一方面，导演万玛才旦延续了此前《静静的嘛呢石》《寻找智美更登》《塔洛》等作品中的表达方式，一以贯之地对藏族地区传统信仰与现代文明并存的状态予以客观呈现；另一方面，与以往文化寻根、身份定位的主题无不流露出的困惑与焦虑有所不同，《撞死了一只羊》在面对传统与现代这对二元关系时，呈现出相

[1] 万玛才旦、叶航、董璐瑶：《镜像与寓言：访〈撞死了一只羊〉导演万玛才旦》，《北京电影学院学报》2019年第6期。

对明确的态度立场。尽管导演万玛才旦并没有将杀戮（复仇）/慈悲（放下）所对应的恶/善，与传统（古老仪式）/现代（文明秩序）建构起一种本质化的同构关系，但正如他自己所说："复仇是一个传统，是一种轮回，这肯定是一个不好的传统，要中止这种传统，只能完全放下，所以金巴在梦里替这个杀手操刀。因为虽然杀手在现实中放下了，但是这种传统还在，他的仇人虽然没有反杀他，但是压力还在。所以金巴在梦里，让双方彻底有了一个解脱和放下。"[1] 这就意味着导演万玛才旦在传统与现代之间做出了相对明确的判断，只不过，在面对以往同类主题"传统文化的影响依然存在，现代文化的步伐不可阻挡"的纠结情势时，影片通过"梦境"这一颇具精神分析色彩的精巧设计，将原本存在于传统与现代二元之间的对立冲突化解、消融于无形之中。显然，这既是影片表达的一种叙事智慧，也是作者透露的一种文化选择。

（二）藏族题材电影的文化想象与日趋成熟

相比于文本层面与作者层面相对明晰的二元文化指涉，《撞死了一只羊》作为一部藏族题材电影，其异于以往同类影片的主题选择与风格倾向，或许更加值得我们去关注和探讨。

本尼迪克特·安德森（Benedict Anderson）认为，民族性是"一种特殊类型的文化的人造物"，而民族则是一种"想象的共同体"。[2] 在当今视觉文化主导的时代背景下，影像无疑成为建构民族认同的最具传播力与感染力的文化载体，而藏族题材电影之于藏族文化想象建构的意义亦是如此。

回顾自新中国成立至今的藏族题材电影，其主题选择与风格倾向因自我与他者、自塑与他构、同质化与异质化、国家性与地方性等诸多复杂矛盾，而呈现出了一种变迁流变的特质，而这也决定了与之对应且彼此相异的民族文化的想象模式。在"十七年文学"时期，基于巩固新生政权、加强民族团结的需要，以及藏族创作者"缺席"的现实，国家意志全面掌控着少数民族地区民族文化想象的诠释权，具体体现在以李

[1] 万玛才旦、胡谱忠：《〈撞死了一只羊〉：藏语电影的执念与反思——万玛才旦访谈》，《电影艺术》2019年第3期。

[2] ［美］本尼迪克特·安德森：《想象的共同体——民族主义的起源与散布》，吴叡人译，上海：上海人民出版社2011年版，第4、6页。

俊导演的《农奴》为代表的藏族题材电影之中，汉族主创倾向于将汉族人物塑造成
"拯救者"或"启蒙者"的形象（如代表了汉族文化的解放军），将藏族民众放置于
"被拯救者"或"被启蒙者"的位置（如强巴一家），而这反映了一种通过阶级认同来
实现民族融合的叙事策略与国家想象。改革开放之后，尽管在社会文化领域中政治统
摄褪去，个体意识渐显，反思热潮兴盛，但包含藏族在内的少数民族群体依旧因位置
边缘而难以发声，于是以田壮壮导演的《盗马贼》为代表的藏族题材电影，呈现出一
种以汉族知识分子个体的外部视角来观照藏族历史文化的创作倾向，而这"与其说创
作者是在塑造少数民族的文化想象，不如说是借主人公来阐发自身汉族主体的文化反
思……该类题材影片仍旧没有摆脱'汉族中心主义'的藩篱"[1]。自新世纪以来，随着
少数民族地区在经济、教育、文化上的全面发展，一批少数民族精英创作者开始登上
历史舞台，而藏族导演的代表人物便是万玛才旦，在不再受制于国家政治导向与汉族
中心主义意识的社会背景下，他以《静静的嘛呢石》《寻找智美更登》《塔洛》等作
品，在主题上开启了藏族文化的寻根之旅，以一种静观、写实的风格寻求着自身民族
主体性的影像化建构。

　　显然，影片《撞死了一只羊》的主题选择与风格倾向不仅异于以往同类藏族题材
电影，而且也同导演万玛才旦的电影创作序列有所区别。事实上，作为藏语电影的先
行者，万玛才旦先前的电影创作影响了众多年轻的藏族导演，这也使得当前的"小成
本的藏语电影"呈现出一种"同质化"倾向，与影像中的藏区景观相类似的同时，主
题多为"藏文化精神"，风格则偏向纪实性书写。正如万玛才旦所说，藏族题材电影
在"发展初期……可能会呈现出一些相似的东西"。这无疑与该类题材电影的审查、
投资等因素不无关系。与此同时，万玛才旦也认为，尽管"可能大家目前看到的藏语
电影是关注某一个主题的，但是将来这方面的人才越来越多，导演的兴趣肯定也会不
一样，肯定会呈现出不同的选择"。[2] 而他在影片《撞死了一只羊》中就已做出了某种
"不同的选择"。如果说万玛才旦此前的电影更多是通过一种现实主义的影像外观，在
认同焦虑中实践着对藏族文化的主体追寻与定位，那么《撞死了一只羊》则超越了以

[1]　田亦洲：《新中国成立以来少数民族电影的视角范式及其多重模式景观》，《电影评介》2017 年第 13 期。

[2]　万玛才旦、胡谱忠：《〈撞死了一只羊〉：藏语电影的执念与反思——万玛才旦访谈》，《电影艺术》2019 年
　　第 3 期。

往追寻民族性的文化想象，在获得一种明确的主体意识之后，以一种现代主义的风格呈现，拓展了更具开放性、实验性、商业性的表达空间。这既是对以往藏族题材电影固有主题模式与刻板影像风格的突破，也深刻地显现出藏族题材电影在探索本民族文化历程中日趋自由与成熟。

五、产业策略：藏族艺术电影的商业化探索

值得肯定的是，《撞死了一只羊》这部被贴上精英化、类型化、小众化等标签的艺术电影，在 2019 年最终取得了 1 038.9 万元的票房成绩。其投资成本约为 1 000 万元，而该片除了票房之外还有诸如网络版权、电视版权、海外版权、政府资助等其他的收益，因而，在整体上还是实现了一定的盈利，甚至超出了原本的预期。尽管这样的商业成就尚且不能与典型的商业化大片甚至同属藏族题材电影的《冈仁波齐》（票房超过 1 亿元）相提并论，但作为导演万玛才旦的第二部院线电影，其票房已远超第一部院线电影《塔洛》（票房为 112.8 万元），这无疑已是一个不小的突破。

（一）制片基础：华语电影圈的顶级创作团队与王家卫的金字招牌

影片《撞死了一只羊》由王家卫监制，万玛才旦执导，上海繁花里企业发展有限公司（简称"繁花里"）、上海盛唐时代文化传播有限公司（简称"盛唐时代"）、青海嘛呢石影业有限公司（简称"青海嘛呢石"）、北京见天地文化传播有限公司（简称"见天地"）联合出品。

在上述列出的出品公司名单中，除了主营影城业务的盛唐时代以及属于导演万玛才旦自己的青海嘛呢石之外，繁花里与见天地均为王家卫在内地成立的影视公司。很大程度上，正是由于王家卫及其影视制作、发行公司的鼎力支持，《撞死了一只羊》才得以从最初万玛才旦根据次仁罗布的小说《杀手》改编的剧本付诸实践，进而最终成就为一部院线电影，促成了藏族艺术电影自身在题材、内容、主题等多方面的拓展与突破。

与此同时，《撞死了一只羊》在王家卫的号召下，还吸引到张叔平、杜笃之、林强等电影节获奖者，加上导演万玛才旦、摄影师吕松野等优秀藏族主创，以及国内顶级

电影海报设计师黄海，组建起一支华语电影圈的顶级主创团队。在具体的制作过程中，王家卫作为监制可谓亲力亲为，不仅在前期剧本阶段会就某些细节参与讨论，而且在后期剪辑阶段也提供了具体的修改意见，比如考虑到影片发行、观众接受等因素，在王家卫的建议下，导演最终删掉了原片中一个长达10分钟的长镜头。

此外，王家卫的名字本身就是一块金字招牌。暂且不论《阿飞正传》《重庆森林》《春光乍泄》《花样年华》等在国内外频频获奖并为影迷津津乐道的王家卫代表作品，毕竟因时间较早未能进入内地电影市场；仅就其首部内地与香港合拍片《一代宗师》来看，该片不仅获得超过3.5亿元的票房成绩（包括2015年重映的《一代宗师3D》），而且横扫当年台湾金马奖、香港金像奖评奖中的多个奖项，完美地达成了"票房口碑双丰收"。因此，能够获得王家卫御用团队的大力协助，以及王家卫本人的亲自站台、摇旗呐喊[1]，影片《撞死了一只羊》在制作环节就已基本实现了较高影片品质的保证以及稳定影迷群体的关注。

事实上，影片《撞死了一只羊》在受到王家卫光环影响的同时，也成为其内地影视商业布局的一个重要的组成部分。

自2002年始，王家卫就在内地相继成立了上海泽东咨询有限公司、上海泽十东文化传播有限公司、台中央活动管理公司三家影视制作公司，并且，在制作影片《2046》时就与上海电影（集团）有限公司展开密切合作，而影片《一代宗师》也吸引了博纳影业集团的加盟；但王家卫真正开始在内地进行商业布局，其实是在《一代宗师》之后，即2014年北京见天地文化传播有限公司的成立。"而王家卫在内地的公司网络也越织越密。出于成本考量，在上海的泽东咨询公司已经不再承担制作业务，反而派生出了新公司繁花里；更早的公司台中央活动管理公司则基本隐退幕后。同时，在象山，王家卫又注册了泽十东作为制作公司，霍尔果斯也多了家摆渡人。而泽东的元老彭绮华、董炎炎、杨德芬等人，在这些公司中交错持股，成了王家卫在内地的资本脉络。"[2]

[1] "很罕见，惜字如金的王家卫在《撞死了一只羊》的首映上，连续不停地说了3分钟，为这部万玛才旦导演的新作站台。要知道，之前打着自己公司泽东电影25周年旗号的《摆渡人》，王家卫导演也只说了三个字：'我喜欢。'"[参见1905电影网：《为这部电影不再惜字如金？原来王家卫的商业版图如此庞大！》，网易，2019年4月30日（http://dy.163.com/v2/article/detail/EE1UCJA6051791LB.html）。]

[2] 1905电影网：《为这部电影不再惜字如金？原来王家卫的商业版图如此庞大！》，网易，2019年4月30日。

表 8-1　王家卫内地公司一览表

公司名称	成立时间	主营方向
上海泽东咨询有限公司	2002 年 2 月	商务服务业
上海泽十东文化传播有限公司	2003 年 12 月	文化艺术业
台中央活动管理公司	2009 年 4 月	活动创意、执行管理
北京见天地文化传播有限公司	2014 年 12 月	文化艺术业
见天地（上海）文化发展有限公司	2016 年 4 月	文化艺术业
南京摆渡人影视文化有限公司	2016 年 7 月	商务服务业
霍尔果斯摆渡人影视文化有限公司	2016 年 12 月	广播、电视、电影和影视录音制作业
上海繁花里企业发展有限公司	2018 年 8 月	商务服务业
象山我们有戏影视文化有限公司	2018 年 9 月	广播、电视、电影和影视录音制作业
象山泽十东文化传播有限公司	2018 年 9 月	广播、电视、电影和影视录音制作业

资料来源：1905 电影网：《为这部电影不再惜字如金？原来王家卫的商业版图如此庞大！》，2019 年 4 月 30 日，网易。

在整体布局的过程中，王家卫主导的内地影视公司先后制作、出品了《摆渡人》《欧洲攻略》《撞死了一只羊》等电影作品。

表 8-2　王家卫内地公司出品代表作品

上映日期	片名	类型	票房（万元）	豆瓣评分	获奖
2016.12.23	《摆渡人》	喜剧 / 爱情	48 297.4	4.1	
2018.8.17	《欧洲攻略》	喜剧 / 动作 / 爱情	15 321.4	3.6	
2019.4.26	《撞死了一只羊》	剧情	1 038.9	7.2	第 19 届韩国釜山国际电影节亚洲电影项目市场（APM）剧本大奖；第 75 届威尼斯国际电影节地平线单元最佳剧本奖。

资料来源：艺恩与豆瓣。

图 8-3 万玛才旦斩获第 75 届威尼斯国际电影节地平线单元最佳剧本奖

由此可见，与以往专注于文艺片的创作有所不同，王家卫在内地的影视布局更多侧重于商业电影项目的开发制作。然而，《摆渡人》与《欧洲攻略》不仅没能实现预期的票房收益，而且豆瓣评分分别只有 4.1 和 3.6，糟糕的口碑也为其冠以"烂片"之名，这无疑令王家卫的金字招牌出现了几道裂痕。因而，王家卫此次投拍、发行影片《撞死了一只羊》，不仅是对其所熟悉、偏爱的艺术电影的一种回归，同时也是希望能够借助该片，修复因此前两部"烂片"而造成的个人品牌上的裂痕。当然，从另一个角度来看，经历过《摆渡人》《欧洲攻略》的运作，王家卫公司在内地发行宣传等方面积累了充足的经验，这自然也有助于《撞死了一只羊》在电影市场上完成更好的表现。

（二）档期特征：面临超强进口商业片与多部品质艺术片的双重压力

档期选择的正确与否，将直接关乎一部影片的票房成败，对于相对缺乏市场竞争力的中小成本艺术电影而言尤为关键。

影片《撞死了一只羊》定档于 2019 年 4 月 26 日。仅从中国内地电影市场的整

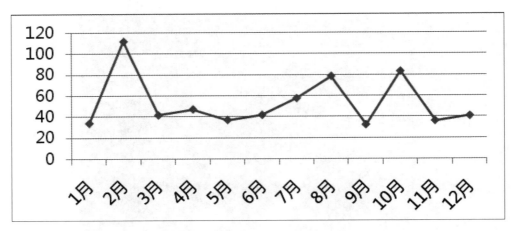

图 8-4　2019 年中国各月票房（亿元）走势
资料来源：艺恩数据。

体环境来看，这一档期选择无疑是明智的。每年的 3 月至 5 月是电影市场的淡季，并不处于春节档、暑期档、国庆档与贺岁档几大档期之列。因较难形成大范围的观影热潮，市场大盘规模有限，大制作的商业类型电影往往不会选择在这一时间上映，市场竞争的激烈程度也相对较小，为中小成本电影或艺术电影提供了相对宽松的空间。

但事实上，2019 年 4 月的单月总票房达到了 47 亿元，环比 2018 年 4 月增加了 13.46%，仅次于 2 月（春节档）、10 月（国庆档）、7 月和 8 月（暑期档），甚至略高于位于贺岁档的 12 月。

之所以出现如此现象，很大程度上要归因于 2019 年 4 月 24 日上映的好莱坞超级商业大片《复仇者联盟 4：终局之战》。该片不仅在月末仅剩的一个多星期时间里豪取近 26 亿元的票房，占去该月总票房的 55%，而且创造单日票房、单日排片场次、单日排片占比等多项纪录，最终以 42.5 亿元的票房成绩跃居中国内地总票房排行榜的第四名。正是因为"一家独大"局面的出现，其他国产电影的排片也被挤压到不足 20%，其中还包括诸如《反贪风暴 4》《老师·好》一类商业类型特征明显的影片，以《撞死了一只羊》为代表的同期上映的影片面临着前所未有的压力。

当然，超级大片的影响是整体性的，而《撞死了一只羊》作为一部中小成本的非商业片，其本身的市场预期就相对有限。此外，正如王家卫在首映式上回应"撞档"

时所说的"并不冲突"那样，该片与《复仇者联盟4：终局之战》并不存在直接的竞争关系，而鲜明的文艺属性与审美品质恰恰为其提供了一种差异化取胜的可能性。然而，在影片《撞死了一只羊》所处档期之中，并非只有这一部上乘的艺术电影，除了中国第六代导演代表人物娄烨的新片《风中有朵雨做的云》以外，还有国外的多部艺术片佳作，如2019年4月3日上映的《调音师》、4月29日上映的《何以为家》以及5月10日上映的《罗马》。这些影片均与《撞死了一只羊》形成了同质化竞争的关系。

其中，《风中有朵雨做的云》虽取得了近6 500万元的票房成绩，但在《撞死了一只羊》上映之时已经下档，因而其影响可以忽略。而《调音师》与《何以为家》两部影片均取得了超过3亿元的票房。《调音师》上映时间虽早，但在《撞死了一只羊》上映的那一周依然拿到了2 000多万元的票房；《何以为家》上映时间虽晚，但在首周便取得了近1.7亿元的票房。至于威尼斯国际电影节金狮奖、奥斯卡最佳导演获奖影片《罗马》，也在上映的艺术电影中小有影响。

表8-3　电影票房排行榜（2019年4月1—30日）

票房排名	片名	上映日期	类型	单月票房（万元）	豆瓣评分
1	《复仇者联盟4：终局之战》	4月24日	动作、奇幻、冒险	259 562	8.5
2	《反贪风暴4》	4月4日	动作、犯罪	77 942	6.0
3	《调音师》	4月3日	喜剧、悬疑、惊悚	31 251	8.3
4	《雷霆沙赞！》	4月5日	动作、奇幻、冒险	29 382	6.3
5	《老师·好》	3月22日	剧情	13 195	6.7
6	《小飞象》	3月29日	奇幻、冒险	7 513	6.7
7	《祈祷落幕时》	4月12日	剧情、悬疑	6 609	8.0
8	《风中有朵雨做的云》	4月4日	剧情、悬疑、犯罪	6 471	7.2
9	《海市蜃楼》	3月28日	科幻、悬疑、惊悚	4 455	7.8
10	《比悲伤更悲伤的故事》	3月14日	爱情	3 926	4.8

资料来源：艺恩与豆瓣。

纵观这一档期的整体情况，影片《撞死了一只羊》不仅要面临后于自己定档的超强进口商业片《复仇者联盟4：终局之战》对于排片空间的挤压，而且还要应对多部优质艺术片的同质化竞争。

（三）调整策略：上映范围由"全国"变更为"艺联"

针对上述档期内存在的压力，《撞死了一只羊》片方如何进行自身策略的相应调整，显得至关重要。

一般情况下，基于档期的重要性，片方在定档的问题上往往慎之又慎，而根据市场变化适时更换档期甚至"撤档"的情况也是常见之事。一方面，发行方可根据原定档期内其他影片的具体情况，做出提前或推迟上映的决定，以错开具有超强市场统治力的影片或同类型、同题材的影片，从而避免因现象级大片而造成的排片不足，以及因同质化竞争而带来的票房分流；另一方面，尽管国产影片改档并无任何限制，但必然会增加与之相关的宣发成本，如媒体投放、发布会等。更为重要的是，变更档期不仅会打乱影片原有的宣发节奏，而且会影响到观众的观影期待与热情，为影片的市场表现带来更大的不确定性。因此，"换档"可谓是一把"双刃剑"。

为了避免因"换档"而造成的诸多风险，《撞死了一只羊》片方没有按照部分电影的常规操作更改影片上映的日期；当然，片方也并没有因监制王家卫在首映式上谈及与《复仇者联盟4：终局之战》"撞档"时的自信[1]而无所作为，而是采取了变更影片上映范围的调整策略。2019年4月19日，影片《撞死了一只羊》正式宣布，影片上映范围由"全国"变更为"艺联及片方指定影城"。

与此同时，片方回应称："在时下这个不寻常的档期里，我们坚持为让观众在约定的日期看到《撞死了一只羊》而努力着。幸运的是，全国艺术电影放映联盟及其加盟影院在大片笼罩的环境中，为这部威尼斯国际电影节获奖作品保留了一条温暖的放映专线。每一位观众都是我们的太阳，我们把上映日期看成一个约定，万玛才旦导演

[1] 王家卫认为这两部影片并不冲突，且没有逃档的必要。"档期是合适的，另外，是我们先定档的，如果自己退了，基本等于自我放弃。"［参见 Fuki：《〈撞死了一只羊〉直面〈复联4〉，艺术电影的坚守之路》，2019年4月28日，影投人（https://baijiahao.baidu.com/s?id=1632049157011414428&wfr=spider&for=pc）。］

的这部新作依然会在 4 月 26 日等待我们的观众。"[1]

事实证明，这是一次极具针对性且收效颇佳的应对调整。值得注意的是，全国艺术电影放映联盟（简称艺联）是在电影局支持下，由中国电影资料馆作为牵头单位，联合国内主要电影院线、电影创作领军人物、网上售票平台等多方面力量，共同发起的长期放映艺术电影的社团组织。[2]而最为重要的是，加盟艺联的"每家影院固定一个影厅作为艺术影厅，保证每天至少放映 4 场艺术电影（其中一场为黄金场放映）……放映艺术影片的影厅座位数不少于 100 座"[3]。

图 8-5 《关于影片〈撞死了一只羊〉变更上映范围的通知》

在预见到排片空间会受《复仇者联盟 4：终局之战》严重挤压的情况下，《撞死了一只羊》变更上映范围的调整策略可谓实现了"一举多效"的结果。首先，没有采取"换档"的应对方式，避免了因档期被迫调整而打乱宣发节奏、增加额外成本的风险；其次，利用艺联对艺术电影的政策性保护，为影片争取到虽小但相对稳定的排片空间，这在纯粹市场竞争的环境下，尤其是遇到超级大片的时候，很可能都是无法保证的；再次，有目的地缩小上映范围，本就是中小成本艺术电影在发行措施上的应有之举，国外（特别是美国）的院线电影大多会选择部分区域而非全国上映，这其实也

[1] Kino：《〈撞死了一只羊〉变更上映范围 由全国改为艺联》，1905 电影网，2019 年 4 月 19 日（https://www.1905.com/news/20190419/1368346.shtml）。

[2] 首批加盟院线包括中影影院、万达院线、百老汇电影中心、保利万和电影院线、卢米埃院线、湖北银兴院线、幸福蓝海影业集团、陕西文投、曲江国际影城等。[参见全国艺术电影放映联盟：《联盟介绍》，中国电影资料馆、中国电影艺术研究中心（https://www.cfa.org.cn/tabid/587/Default.aspx）。]

[3] 全国艺术电影放映联盟：《联盟介绍》，中国电影资料馆、中国电影艺术研究中心。

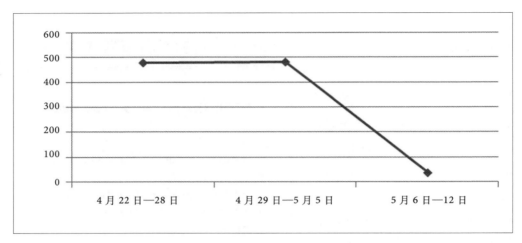

图 8-6　《撞死了一只羊》周票房（万元）走势图
资料来源：艺恩数据。

极大地节省了影片宣发放映的成本。最后，由"全国"变更为"艺联"，某种程度上反倒更加聚焦了影片的目标受众，因为爱好艺术电影的观众群体本身就会对艺联放映的影片多加关注。

　　因此，正是得益于片方对市场变化的敏锐洞悉，以及对原有策略的及时调整，影片《撞死了一只羊》在超强进口商业片与多部高品质艺术片的双重压力下，上映首日排片虽低，票房占比仅 0.2%，但上座率稳居第二，并且，电影上映不足 12 小时便刷新万玛才旦导演个人电影的票房成绩，上映两周每周均收获近 500 万元的票房，这也为其回收成本、实现盈利奠定了坚实的基础。

（四）宣发模式：制造口碑效应与借力短视频平台

　　一部电影的宣传发行工作是否得当，将直接反映在影片最终的市场表现上。目前，国内的院线电影多采取线上与线下相结合的宣发模式。

　　在线下，影片《撞死了一只羊》先是于 2019 年 4 月 14 日在第九届北京国际电影节上进行展映，并获得了广泛赞誉。在影片上映前 10 天左右，影片集中开展了一系列的路演活动。根据路演地区分布可知，该片除了选择传统的一线城市北京、上海、广州、深圳外，还选择了杭州、南京、成都、重庆、长沙、天津 6 个"新一线城市"，

以及邯郸和西宁两地。显然，这是一种具有针对性的分区性局部宣传策略。事实上，中国的省份城市众多，市场空间广大，在进行电影的具体宣发工作时，没有必要对所有地区"一网打尽"，尤其是对于中小成本的艺术电影而言更是如此。反倒是有选择性地对目标城市予以定位，更能有利于集中优势资源，实现预期效果，同时，还能够有效地节省宣发成本。具体到《撞死了一只羊》一片，由于该片属于小众化的艺术电影，其目标受众多会集中于高知人群，因此，将传统一线城市以及"新一线城市"作为宣发的重点区域，无疑是其最明智的选择。加之，影片随后变更了上映范围，艺联所属影院也多集中于上述城市之中，这也进一步体现出有目标的区域性宣传的重要性。

表 8-4 《撞死了一只羊》宣传活动

时间	活动
2018 年 9 月 20 日	曝光国际版预告片
2019 年 3 月 15 日	定档 2019 年 4 月 26 日
2019 年 3 月 26 日	曝光新预告片
2019 年 4 月 11 日	发布幕后特辑
2019 年 4 月 14 日	北京国际电影节展映
2019 年 4 月 17 日	杭州路演，对话作家、编剧麦家
2019 年 4 月 18 日	南京路演
2019 年 4 月 19 日	上海路演，复旦大学主创见面会，对话艺术家张洹
2019 年 4 月 20 日	广州路演，藏乐专场，音乐人晓军、春丽助阵
2019 年 4 月 21 日	深圳路演
2019 年 4 月 22 日	在北京举行全国首映礼，主创团队到场，王家卫现身，谢飞、史航、张一白、郭晓冬、黄觉等人出席
2019 年 4 月 24 日	西宁路演，涂们、蔡成杰、忻钰坤、拉华加、陆庆屹等人出席
2019 年 4 月 26 日	成都路演，对话肖全
2019 年 4 月 27 日	重庆路演
2019 年 4 月 28 日	长沙路演
2019 年 4 月 29 日	发布名人口碑特辑
2019 年 4 月 30 日	天津路演，发布与快手联合打造的卡车司机主题视频
2019 年 5 月 1 日	邯郸路演
2019 年 5 月 5 日	北京法国文化中心放映、交流

在路演过程中，片方还邀请到王家卫、谢飞、史航、张一白、郭晓冬、黄觉、涂们、忻钰坤等电影大咖助阵，目的就是尽可能地吸引文艺高知人群。与此同时，在《撞死了一只羊》自身品质以及导演万玛才旦个人品牌的号召下，徐峥、周迅、姚晨、郭麒麟、张钧甯、周冬雨、胡歌、春夏、窦靖童等多位明星化身"牧羊人"，为影片声援。更有贾樟柯、段奕宏、万茜、杨颖、FIRST 青年电影展、罗晋旗下昊星影视文化、张一白旗下拾谷影业、姚晨旗下坏兔子影业、和和花园、工厂大门、麦特文化、完美影视、Hi 辣火锅等个人及单位包场支持。[1] 由此，《撞死了一只羊》的口碑效应也迅速呈现出快速增长的态势。

在线上，《撞死了一只羊》与快手短视频平台展开合作，基于影片主人公金巴是一名卡车司机的剧情设定，推出"老司机的送货之旅"的标签宣传页，征集现实中卡车司机群体的生活记录，并将其剪辑成片，让每位"卡友"都有可能变成电影主题视频的主人公，并在院线影片开始前上映。在此之前，得益于短视频的强社交属性，卡车司机的生活得到了更多人的关注，在快手上已形成了以"卡友"为中心的庞大社群。于是，当《撞死了一只羊》将内容与高关联度人群联系在一起时，该活动上线仅数天，便获得了近 2 500 万人的参与，实现了电影内容、社交平台与关联用户的深度融合。

事实上，短视频已迅速成为我国网络用户日常生活的重要组成部分。2018 年，短视频市场规模同比增长 744.7%，其用户规模达到 6.48 亿人次，短视频的日均使用时长已反超长视频。而在短视频平台方面，快手的市场占有率则位居第二名。由此可见，利用短视频平台助力电影宣发将成为未来中国电影市场的一种趋势。正如有的电影行业人士所评论的："虽然目前尚未有数据量化短视频平台对电影票房的推动力有多大，但大多电影宣发公司或明星个人，已将短视频平台当作'必修课'，甚至是'主修课'，而像快手拥有高用户黏性及高用户量级的平台，已形成了稳固的宣发堡垒，成为'兵家必争阵地'。"[2] 而影片《撞死了一只羊》在宣发层面与快手短视频平台展开合作的初步探索，无疑是极具市场前瞻性的。

[1] 参见环球网：《万玛才旦〈撞死了一只羊〉热映　票房破千万》，百家号，2019 年 5 月 8 日（https://baijia-hao.baidu.com/s?id=1632930978680363623&wfr=spider&for=pc）。

[2] 机智万象：《2500 万人次打卡〈撞死了一只羊〉宣传页　快手成影视宣发必修课》，百家号，2019 年 4 月 25 日（https://baijiahao.baidu.com/s？id=1631770256614749240&wfr=spider&for=pc）。

六、全案评估

　　整体上，影片《撞死了一只羊》是一部在美学、文化、产业等多方面均属上乘的品质之作。在美学上，影片极具艺术实验精神，经由一组镜像化人物关系、一套循环式叙事框架以及一种公路片类型外观，实现了主题、叙事、影像、表意等层面极简主义与现代主义的美学风格建构，看似有别于导演以往电影作品的外观，但实际完成了作者风格的一种内在延续。在文化上，影片延续了有关传统／现代文化母题的探讨，并对这组二元结构实现了一种想象性的超越。尽管影片所呈现出的这一相对浪漫化、折中化的文化倾向，使其在消解了传统文化与现代文化之间对立、冲突的同时，部分地遮蔽了当前全球化背景下少数民族个体或群体的复杂现实境遇；但这从另一个侧面也无不反映出藏族电影作者意欲突破以往同类电影的文化主题、拓展更为自由的表达空间的努力，因而昭示着藏族题材电影正在逐渐走向自信和成熟。在产业上，影片在监制王家卫及其公司的助力下，较好地完成了一次藏族艺术电影的商业化探索，以其成熟而优质的制片基础、及时且精准的策略调整以及稳健却不失新意的宣发模式，取得了超过1 000万元票房的不错成绩，创造了导演万玛才旦个人院线电影的市场新高。当然，由于档期内超级大片的统治力影响，该片的上映范围被迫缩减，进而使得票房没能更进一步，而这也为这样一部勇于在商业上力图有所斩获的优秀艺术电影留下了些许遗憾。

七、结语

　　尽管影片《撞死了一只羊》所取得的市场收益与社会影响力相对有限，但并不妨碍它成为一个颇具启发意义的案例，为未来的藏族题材电影甚至国产艺术电影提供了一条可借鉴、可复制的发展路径。首先，应始终坚持艺术审美的创新性，在有机融合类型电影元素以增强大众性、观赏性的同时，敢于在创意、剧本、摄影、剪辑等各层面展开全方位的美学实验，而这也是国产艺术电影锐意进取的应有之义。其次，应大力拓展文化表达的丰富性，包括藏族电影在内的少数民族电影，均需突破固有的写实

性、奇观性的影像惯例以及传统／现代二元对立冲突的观念逻辑，以宽广、开放的视野去探索更为多元、深层的文化空间。最后，应不断顺应电影市场的规律性，积极探索青年导演与成熟导演、艺术片导演与商业资本的合作模式，在精准定位影片诉求的基础上，也需要适时、适度地采取分区域、分圈层与分需求的宣发、放映策略，以避免或应对风险的发生。此外，应积极利用科技发展的加成性，在当今"短平快"特征显著的互联网时代，短视频的传播力和影响力与日俱增，而与短视频平台的深度合作，或可成为一种增强中小成本艺术电影营销效果的有力手段。总之，在新时代中国电影市场秩序逐渐完善、分众需求日益凸显的趋势下，艺术电影获得了前所未有的发展机遇与空间；而这类电影的丰富与成熟，也必将为中国电影产业升级的实现增添色彩。

（康梦影、田亦洲、石小溪）

附录：《撞死了一只羊》导演访谈

问：请您介绍一下影片《撞死了一只羊》的立项过程以及与王家卫的合作是如何展开的。

万玛才旦：《撞死了一只羊》是先立项，再跟王家卫导演合作的。剧本由我的《撞死了一只羊》和次仁罗布的《杀手》两部短篇小说改编而成。剧本完成的时间比较早，在五六年前，因为审查、投资等原因，一直没有找到合适的时机去拍摄。之前，参加了一些电影节的创投，获得了一些剧本基金支持。后来，剧本立项了，那时泽东正在计划做一部藏族题材的电影，大家谈来谈去，就合作了这部电影。

问：影片的总投资是多少？具体的投资构成与分配情况是怎样的？

万玛才旦：投资大概为 1 000 万元，主要用于前期和后期的制作，包括主创、演员等的费用，不包括宣发。这次我们在制作上投入了比较多的时间、精力和资金。

问：请您介绍一下影片的制作周期，以及前期筹备、中期拍摄与后期制作各占了多久？制作时间与原定计划是否一致？

万玛才旦：从开始计划做这部电影、立项拿到拍摄许可证到最后拿到龙标大概两年多时间。具体前期筹备大概 3 个月，中期拍摄 40 天，后期制作六七个月。制作时间与原定计划基本一致，没有太大出入。当然，剧本完成的时间比较早，参加了一些电影节的创投。这个项目有一个逐渐完善的过程。到决定要拍之后，我集中一段时间对剧本进行了完善、修改和润色。其间和王家卫导演也做了很多的讨论。

问：在制作过程中，你们都遇到了哪些困难？具体造成了怎样的影响？又是如何克服和解决的？

万玛才旦：在拍摄过程中，主要的困难是大家对高原气候的适应问题。拍摄地在可可西里，那里的平均海拔在 5 000 米以上，所以剧组很多人都适应不了，甚至昏迷，

面临生命的危险。因为不断要换人，所以耽误了一些时间，不过还好，慢慢大家还是适应下来了。其他的还好，就是吃饭、住宿艰苦一点。

问：影片剧本改编自次仁罗布的《杀手》与您的同名小说，为什么会选择两者的结合，以及采取了怎样的改编策略？

万玛才旦：我是先看到次仁罗布的小说《杀手》，很喜欢，觉得可以改编成一部电影。后来在着手改编的过程中，觉得篇幅太短，撑不起一部长片的容量，就和自己的小说《撞死了一只羊》结合起来，完成了剧本的创作。首先，两个短篇都是讲发生在路上的故事；其次，两个小说都涉及了救赎、放下、觉醒等概念。有了这样一些基础，就比较轻松地完成了剧本的创作。剧本创作过程也比较短，大概用了一周时间就完成了剧本的初稿。

问：在影片的创作环节中，王家卫是否有所参与？他提供了哪些具体建议？是否受到他的影响？

万玛才旦：王家卫导演的参与主要在前期和后期阶段。前期完善剧本时，每次改完一稿我都会发给他，他看完会提出具体的建议供我参考，有时候就某些细节我们也会有深入的探讨。后期阶段我完成初剪版后拿给他看，他看完觉得不错，认为有更加完善的余地，就联系张叔平老师进行精剪，然后又请杜笃之老师做声音指导，林强老师为影片配乐，这些都让影片增色不少。后来，考虑到发行、观众的观影习惯等因素，又拿掉了一个大概 10 分钟的长镜头。总之，作为监制，王家卫导演非常认真，让人敬佩。

问：您的作品一直都有涉及传统与现代的文化母题，而《撞死了一只羊》的结局似乎在二者之间做出了一种相对明确的选择，可以就这一点展开谈一谈吗？

万玛才旦：因为电影的审查、投资等众多因素，我所拍摄的几部电影似乎呈现了那样一个样貌，似乎只关注某一种主题，但对我来说这基本上是一个假象，我自己倒希望涉及更多的主题，也希望涉及更多的题材。《撞死了一只羊》就是这方面的一个呈现，而不是很多人认为的某种转变或者人为的转型。其实我的文学作品涉及的题

材、内容、主题更加广泛，我希望我的电影作品也有更加丰富的呈现。

问：您曾在其他访谈中讲到，包括您以往的作品以及受您影响的部分藏族电影"可能会呈现出一些相似的东西"，而《撞死了一只羊》显然在题材、风格等方面都呈现出新的变化，这是否意味着您在有意识地突破某种藏族电影的固有表达模式？对于藏族电影的现状与未来，您有怎样的思考？

万玛才旦：这个问题在上一个问题中也谈到了一些。《撞死了一只羊》其实不算是一次有意的突破，只是这样一个题材立项了，有投资了，可以拍了，所谓"天时地利人和"，各个条件都具备了，就有了这样一个结果。关于风格，是这个题材及故事本身决定了这部电影的风格。关于藏族电影的现状我觉得是可喜的，但只是呈现了一个好的势头，要想有好的长久的发展和进步，还有很多事情要做。比如创作人才的培养和积累、各种题材的开发与挖掘，以及如何应对市场找到一个生存的方法，等等。

问：在"大资本"的助力下，《撞死了一只羊》的宣发思路与您此前的作品有什么具体的不同？其重点与难点分别是什么？

万玛才旦：宣发的各个环节都做得很细，有的放矢，宣发的效果比较明显。重点就是尽力找到它的目标观众，让更多的人关注到它。难点是作为一部凸显个人表达的电影，如何让观众在观影之后有所收获是一个问题。再加上这部电影是藏族题材，里面涉及很多宗教文化的东西，就增加了理解的难度。

问：好莱坞超级大片《复仇者联盟4：终局之战》先于《撞死了一只羊》两天上映，这是否对影片产生了巨大的冲击？影片将上映范围从"全国"改为"艺联"是不是对此做出的针对性调整？这对影片最终的市场成绩有着怎样的影响？

万玛才旦：肯定有影响，这个我们是有心理准备的。宣发阶段我们就是在做找到这部电影的目标观众的事情。最后调整为艺联专线放映，就等于做到了有的放矢。因此，对最终的市场成绩几乎没有什么大的影响，我们对最终的结果还是挺满意的。

问：《撞死了一只羊》还与快手短视频平台展开合作，推出"老司机的送货之旅"

的标签宣传页，具体的合作方式是怎样的？效果如何？您又是如何看待短视频对于院线电影宣传营销的作用的？

万玛才旦：这些具体是宣发团队在做，由他们来策划实施。这些宣发方式拓展了传统的宣发方式及理念，效果还是很不错的。

问：影片在海外的发行情况如何？海外票房是多少？

万玛才旦：海外由不同国家和地区的发行代理在做。目前在欧美及亚洲地区都有一些发行，总体还不错。具体票房我不太清楚。

问：作为您的第二部院线电影，《撞死了一只羊》在市场收益上是否达到了预期目标？

万玛才旦：影片除了票房之外还有其他的收益，比如网络版权、电视版权、海外版权、政府资助等，所以整体下来还是有一些盈利的。所以，可以说达到了预期的目标，而且还有一点超出预期。

问：您对《撞死了一只羊》这一项目的总体评价如何？是否存在遗憾？

万玛才旦：整体上很满意，无论制作、宣发，还是最后的结果，都达到了基本的预期，所以可以说没有什么遗憾。电影就是这样，做的时候要全力做好，尽量不要留下什么遗憾就好。

问：在当前电影产业升级的大环境下，您对国产艺术电影未来的发展有何建议？

万玛才旦：首先要做好自己的电影，这是根本。

（采访者：田亦洲）

2019年

中国影响力电影分析 案例九

《误杀》

Sheep Without a Shepherd

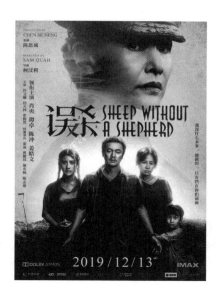

一、基本信息

类型：剧情、悬疑、犯罪

片长：112 分钟

色彩：彩色

内地票房：12.7 亿元

上映时间：2019 年 12 月 13 日

评分：猫眼 9.4 分，豆瓣 7.7 分，IMDb 6.7 分

二、主创与宣发信息

导演：柯汶利

监制：陈思诚

编剧：杨薇薇、翟培、李鹏、范凯华、秦语谦、雷声

总制片人：林朝阳、马雪、姜伟、赵海城、

曹勇、杨抒

主演：肖央、谭卓、陈冲、姜皓文、秦沛、边天扬、许文姗、张熙然、施名帅、黄健玮

摄影指导：张颖

灯光指导：胡天恩

造型指导：李淼

声音指导：李涛

剪辑指导：汤宏甲

剪辑师：祖昕宇

美术指导：赵学昊

音乐指导：赵惠媛

视效指导：王铭彭

出品：福建恒业影业有限公司、万达影视传媒有限公司、中国电影股份有限公司等

发行：福建恒业影业有限公司、万达影视传媒有限公司、中国电影股份有限公司、五洲电影发行有限公司、北京光线影业有限公司等

全产业链打造新类型电影

——《误杀》分析

一、前言

2019 年 12 月 13 日，柯汶利导演的《误杀》在中国内地上映，银幕表现力惊人，票房和口碑双丰收，颇有重新定义国内翻拍电影类型片的气势。本片英文名为 *Sheep Without a Shepherd*，意为"没有牧羊人的羊"，为了避免和原定于春节档期多部优秀的国产电影互相绞杀，《误杀》的档期定在了年底贺岁档，恰好赶上英美电影评奖季的时段，与后来荣获大奖的《寄生虫》以及《小丑》这两部电影形成了意外的呼应之势。

《误杀》的故事围绕一件误伤人命的案件展开，通过案件嫌疑人与警方之间斗智斗勇的过程推进叙事，而本片的隐文本是关于两个家庭所代表的阶级之间如何角力。《误杀》用黑色电影风格构建悬疑情节，再潜入人性深处去探究救赎的价值与正义的拷问。其叙事节奏和价值观把握都立足于国内市场，整体观感高于原版的印度电影《误杀瞒天记》。缜密的叙事铺陈中时时有情感的真切流露，逻辑推理环环相扣，情节推进处处暗藏玄机，并且套嵌电影画中画的影史致敬要素，让本片以元电影形式构成一个叙事闭环。

电影在国内影院上映后观影人群反响良好，获得票房和口碑的双重保障，虽然后来在国内影评网站给出的电影综合评分没有高于印度版原作《误杀瞒天记》，但可视为国内观众对于翻拍影片的某种审美"芥蒂"。[1] 而从国内专业电影评论者的反馈来

[1] 孙佳山：《试析当下电影批评若干理论误区》，《中国文艺评论》2019 年第 11 期。转引自李晨宇《电影〈误杀〉改编背后的批评主义》，《大众文艺》2020 年第 5 期。

看，《误杀》对国内类型片市场的贡献还是非常积极的，并且值得肯定。[1]

在影片《误杀》中，多种富有宗教意涵的符号出现在情节画面中，符号象征并具有沟通创作者精神领域的引申意义。影片《误杀》中"羊""铃铛""佛塔"等都是作者的创作意图与影片情感表达之间约定形成的桥梁。"随着剧情的推进，在影片整体的叙事框架中'羊'在不同情节环境下代表不同意义，突破了单单指代一个物种的独立名称，此处可引申麦茨的电影符号学，以精神分析法为基础理论的学说。"[2]然而符号作为隐文本，需要多次观看，反复挖掘，才能让观众实现和创作者的有效对话，这对一部商业电影的观众提出了更高的审美要求。在国内网络影评中，如知乎和豆瓣等网站上也都有大量的解析文章，这是一次观众完成自我审美训练的自发行为，非常具有研究价值。

以电影工业美学的视角来看，从"叙事掌控、情感表达、镜头语言到主题呈现，《误杀》可以被看作基于原作创意内容的全新创作"[3]。影片在更符合中国观众的文化心理和观赏习惯的基础上，兼顾了"紧张刺激"的商业需求、"逻辑缜密"并充分尊重创作者个人的风格表达，使各种要素间实现了良好的平衡。在创意资源日渐昂贵的当下电影市场，翻拍片必将越来越多地出现在银幕上，通过对《误杀》中电影工业美学价值的挖掘，可以为未来的内容生产树立一个典型范本。

国内大多数学者评论《误杀》主要是从价值观的角度着手，然而《误杀》本身作为影像工业制成品，它背后的制作逻辑也需要进行深挖。杨俊蕾提出应该以"翻改"替代"翻拍"来讨论这部电影的制作逻辑是非常重要的，并以"异境构型"与"跨域影像"等概念重新修正了对国内目前一系列境外制作影片的分类框架。[4]影片《误杀》在原版基础上进行了大量改动，添加了不少情节，具有很强的新鲜感和时代感。丁亚平从"迷影"等概念入手分析其"元电影与视角转换"[5]的具体过程，也为理解《误杀》在类型研究和叙事研究上提供了精准的定位。

[1] 张颐武：《〈误杀〉的魅力》，《中关村》2020 年第 1 期。

[2] 吴小雯、胡少婷：《解析"羊"符号在影视作品中的传达和运用》，《卫星电视与宽带多媒体》2019 年第 24 期。

[3] 晓筠：《从〈误杀〉看犯罪类型片的破与立》，《中国电影报》2019 年 12 月 25 日。

[4] 杨俊蕾：《〈误杀〉：异境悬疑与跨域影像》，《电影批评》2020 年第 1 期。

[5] 丁亚平：《元电影、"坏世界"和一场"战争"——影片〈误杀〉及其创作意义》，《当代电影》2020 年第 2 期。

而从电影工业美学的角度分析看，福建恒业影业有限公司（简称恒业影业）真正原创性的"全产业链"生产开发模式或许会在未来变成一个具有强竞争力的电影市场现象。从电影工业美学的角度考察制片和宣传过程，可以看出，《误杀》是一部精确定位市场需求而进行制作的商业片，它的剧本筹备历时两年，而拍摄周期用了 10 个月，这是非常成熟的快销品行业的生产节奏。

综上所述，近年以《战狼》《红海行动》为主的高成本商业电影已经形成了新的制片趋势，但《误杀》在复制这一模式的基础上利用自己的全产业模组进行精确的市场定位，未来这种翻改方式也可以被其他电影公司借鉴，但能否继续复制《误杀》的成功，则需要接受时间和市场的检验。

二、叙事分析

改编作品近几年成为世界影像生产的流行趋势。尽管人们通常认为改编电影是一种衍生作品，但其最近已被诸如罗伯特·斯塔姆（Robert Stam）等电影研究学者视为跨媒介的对话过程。电影改编的常见形式是使用小说作为故事基础或者题材背景，但是随着不同文化间翻拍电影的流行，电影逐渐形成了一套自我衍生的经典文本对话范畴。实际上，电影生产一直都从其他形式的文本中吸取丰富的资源进行改编，这一传统在今天电影制作中也形成了一种普遍制作思路。

电影改编在当代电影研究领域算是一个热门研究课题，20 世纪 70 年代的改编理论应运而生。这主要得益于电影、电子游戏等各类新媒体形态的出现和发展，改编实践越来越普遍，成为一种全球性的文化现象。

影像内容的改编随着科技和媒体的发展层出不穷，基于对过去理论的研究与当下媒体内容的结合，从我们可以挖掘的理论视角来看，琳达·哈琴（Linda Hutcheon）与西沃恩·奥弗林（Siobhan O'Flynn）合著的《改编理论》是当前改编理论中极具探讨价值的理论著作，对改编问题全方位进行了阐释。著作中关于文化资本的问题让大量的改编作品都遵循某一种"行动准则"[1]，这个"行动准则"在《误杀》中就是黑

[1] 参见 [加] 琳达·哈琴、西沃恩·奥弗林：《改编理论》，任传霞译，北京：清华大学出版社 2019 年版。

色电影风格融合悬疑情节推理。通过回顾影片的剧情推进，以及对镜头语言与"互文性"的分析，我们可以看到《误杀》在本土化的过程是如何将印度的故事"翻改"，并通过这种同类型改编创作的方式打造出一个全新的电影翻改标准。

（一）类型电影叙事分析

从类型片角度分析《误杀》的叙事结构，我们会看到整个故事情节的构造是印度宝莱坞向美国新好莱坞时代黑色电影这一类型片借鉴学习的成果。《误杀》讲述了一家人在误杀猥亵女儿的官二代公子后，如何逃脱司法制裁的故事。故事背景换到了以泰国风土人情为背景架空的"赛国"，把原来发生在印度听经的桥段，改为看泰拳比赛。电影的角色设计略微进行了调整。故事发生在一个赛国小城镇的华人家庭，父亲李维杰和当地女警察局长拉韫的斗智斗勇是故事主线。网络设备公司的小老板李维杰和警察局长都是为了亲子感情在进行搏斗，超出了犯罪电影的通常套路。被误杀的是警察局长的儿子，这种对位关系和传统黑色电影的角色设定相似。影片开始时李维杰讲述电影中的越狱场面，展现了其通过观看犯罪电影所具有的对警方探案方式的熟悉度，而拉韫也通过一个侦破杀人案的环节展现了她高超的推理能力，这是两个高手之间的对决。

《误杀》中的司法腐败，如警察收受贿赂，在早期黑色电影中有很多相似的写照。区别是以黑帮成员做生活秩序的重要补充，建立在禁酒令时期美国的生活环境已经被改为泰国当地的生活环境。

因对黑色电影的归纳方法的不同，早期的黑色电影研究分为原型构成派和镜头构成派。原型构成派认为："黑色电影显然是经历了深刻的社会和心理变革的战时和战后美国特定的一套历史文化条件所做出的特定的艺术反映。说到底，只要对现象予以承认，便了解这一点。"[1] 因此，我们在讨论如何将黑色电影本土化的时候，需要将两种不同文化间的历史现象进行对比，这一点非常必要。

首先，《误杀》作为黑色电影与传统犯罪类型片中黑帮英雄人设最大的不同在于，黑色电影早期都是关于城市中产（基本上是男性）的故事，主人公和大多数人一样，

[1] ［美］詹·达米科：《黑色电影：并不过分的建议》，何小正译，郝欣校，《世界电影》1988年第1期。

既不是太穷，也不是太有钱，和当时美国的大多数中产一样普普通通。实际上，在印度版《误杀瞒天记》中，似乎印度的维杰相比泰国（赛国）的李维杰生活更宽裕一些，这是随着国家总体经济水平而波动的中产阶层资产浮动造成的结果。

其次，黑色电影的男主人公多半为自身的欲望所困惑，并最终为此误入歧途，而两版"误杀"的故事都变成了为家庭而战。此外，最重要的一点是，黑色电影必须强调命运的作用。换句话说，不论主人公多么积极地试图改变眼前的现状，但面对厄运和黑暗的力量时，最终的结果必须是无能为力。而国产版《误杀》和印度版《误杀瞒天记》对于命运和正义给出了不同价值观的解释。

从这些地方我们不难看出，黑色电影的底色是带有绝望性质的。从故事原型来概括传统美国黑色电影，可以归纳为：

"一名男子不论是因为命运还是巧遇而行动，或是受雇于人专门应付某一女子，生活的经验都使他充满血性又时常感到痛苦。当他邂逅具有同样人生观且并非天真无邪的女子时，便会在性的方面被她吸引，从而难逃厄运。这种吸引力——不管是女子的诱惑还是他们之间的关系——所产生的自然结果，会让这名男子陷入设谋欺骗、蓄意谋害另一名男子的境地，此人是那名女子不喜欢或不愿意接触的（通常是她的丈夫或情人）。这种行动往往最终会给那名女子以及她接触过的男子，还有主人公自己招来隐喻性的但又是真实的毁灭……

"典型的黑色电影通过主题性和视觉性的'一套写作技巧'，准确地表现出对'限定的、连续的题材或主题'的同样安排，而且传达出以'特殊的恐怖'打动观众的'审美意义'，即使在认识生活的黑暗面时未必都充满快感。"[1]

实际上，《误杀》的定位同大多数黑色电影一样，都是运用这种原型故事瞄准中产阶级的焦虑，而生产大量的影像消费品。

自1978年改革开放以来，中国出现了第一批中产阶级，这批中产阶级和50年前的美国中产阶级境遇类似，但在国际上的地位又有不同。面对这些不同的文化特点和阶级特征，亚洲的黑色电影如何进行标准化生产，以符合整个亚洲电影市场中产阶级的审美需求，就变成一个需要漫长磨合的过程。"《白日焰火》提供了一个解决难题

[1]　[美]詹·达米科：《黑色电影：并不过分的建议》，何小正译，郝欣校，《世界电影》1988年第1期。

的思路，如何在市场化和个人表达的夹缝中谋求平衡，使得影片既尊重观众的欣赏习惯，又不失在各个层面进行艺术探索的勇气。具体地说，就是在类型片的框架里'说事'。"[1]印度版《误杀瞒天记》就是采用一个黑色电影的叙事结构，讲述一个只能发生在本土的阶级矛盾的故事。这就是拿黑色电影类型片"说事"的表现，可以直接拿来翻改。

当然，具体到《误杀》如何叙事，则是导演柯汶利用拼贴的方式修改经典的黑色电影文本并形成一种"异境构型"的过程。实际上，因为传统美国黑色电影的类型化过于成功，已经让观众形成对类型文本的深刻印象，所以对这种非常成功的类型电影进行重构是一个非常复杂的历时工程。

这个历时工程也就是亚洲各国对于类型电影的探索，印度对于歌舞元素的硬贴合，韩国电影大量的伦理问题讨论和社会话题隐喻，中国香港早期黑帮片的浪漫叙事，都是对黑色电影化的犯罪类型片进行改造的尝试。在《误杀》中，我们看到整个黑色电影本土化的发展都凝结其中，柯汶利导演只留下一个"随时濒临滑落的中产家庭"的设定，以及黑色电影的镜头语言及叙事风格。虽然推进主角产生犯罪动机的情节仍然是无道的社会，但李维杰已经少了当年美国黑色电影主角那种逆来顺受的特点。平日拜佛烧香的羔羊，这时露出尖锐的犄角。

这种主角发自内心的主动改变，让李维杰不再以传统黑色电影的角色成长为范式，而更像今天流行的漫画英雄，"宅男拯救全家"的设定也和漫威电影"宅男拯救世界"颇有几分相似。这是一种符合一定阶段大众主流审美趣味的套路设计，也让《误杀》在国内市场收获了丰厚的票房回报。除去美学设计和电影类型改变的工业制作范式，《误杀》还在电影末尾加入了在大众看来颇具争议的价值观改造的内容。

纵观全片，我们会发现对于"翻改"电影，类型框架下的剧本改编仅仅是第一步。下一步就是导演对视听效果的处理，选择怎样的拍摄和制作技巧，决定着观众最终的视听体验。《误杀》的导演柯汶利是一位新人，本片是其作为导演的第一部剧情

[1]　陆绍阳：《〈白日焰火〉：黑色电影的本土改写》，《电影艺术》2014年第3期。

长片，然而导演在这部电影中大量使用"迷影"[1]式画中画叙事，会让大部分喜爱悬疑类型片的观众看到来自电影史上的经典桥段。

（二）镜头语言叙事分析

从视听语言的角度来总结黑色电影，则会让我们了解另一个层面的《误杀》。实际上在早期黑色电影确实画面呈现暗部较多，色调昏暗。但这种"暗"并非一黑到底，而是一种有层次的灰暗。在当时主流的好莱坞电影中，尤其是歌舞片和爱情片，其画面都明亮异常，通过打光使得演员面部近乎呈现出无死角的状态，而这些光的光源到底是哪里来的其实观众并不会深究。

黑色电影对于光源的应用形成了特定的影像风格，明暗对立的光线突出了人物诡谲偏执的轮廓，类似于伦勃朗肖像风格的人物画面，明部和暗部区域对立明显。"小块面的明部区域似乎有濒于被完全淹没的危险。因此，脸部用低调拍摄，内景也总是黑暗的，用预示凶兆的阴影图形缀饰墙面，外景是采用'晚上拍晚上'的方法。而先于'黑色电影'的夜景场面大多采用'白天拍晚上'，也就是说，这些场面是在明亮的日光下拍摄的，但是在摄影机的透镜前加上了滤光镜，并结合把进入摄影机的光量加以限定，创造出夜景的效果。"[2]

《误杀》将外景设在泰国，顺势将"听经"改为"看泰拳"。在电影前半部分，就有非常精彩的看泰拳的夜景段落，这段拳赛是和上门骚扰的叙事交叉剪辑在一起的。李维杰之所以利用看拳赛为全家制造不在场证明，是因为"误杀"这件事发生时，也就是2号晚上，他就在看拳赛。

李维杰在2号出差给罗统的酒店维修网络，晚上完工后看到从酒店房间门下塞进来的小卡片，决定去看泰拳。同时，官二代素察来到灿班镇李维杰家里调戏大女儿，并与察觉到不对劲的妈妈阿玉产生冲突。

在同一时间、不同空间，李维杰在看泰拳竞技，阿玉和平平在和素察扭打。导演

[1] 转引自 Marijke de Valck, Malte Hagener, eds., *Cinephilia: Movies, Love and Memory*, Amsterdam University Press，2005。迷影（cinephile），指对电影、电影理论和电影批评有浓厚兴趣的人。这个词是"cinema"（电影）和"philia"（爱人）两个词的合成词。

[2] ［美］J. A. 泼莱思、L. S. 彼德森：《"黑色电影"的某些视觉主题》，陈犀禾译，《当代电影》1987年第3期。

图 9-1　误杀和拳赛的交叉蒙太奇

对这两段戏采用了交叉蒙太奇的手法。一边是泰拳拳手踢到肚子，一边是素察踢到阿玉；一边是拳手倒地，一边是素察倒地。而且"拳赛"和"误杀"两边的镜头时长越来越短，镜头切换越来越快，节奏也越来越紧张。

　　通过这一手段，导演将李维杰完全不知情的状态与官二代对妻女的欺凌和泰拳的激烈赛况剪辑在一起，观众在这段观影过程中是全知视角，神经逐渐被绷紧。这段交叉蒙太奇，既完成了误杀官二代的过程，又给后知后觉的李维杰出了一个难题。观众在紧张过后，心理继续被剧情调动，就像李维杰在片头所说的"希区柯克式悬疑"——全家人现在怎么办？

　　有意思的是，这一段情节在印度版的《误杀瞒天记》中，父亲维杰并没有特殊理由需要离开家人，他只是"更喜欢在自己的公司看电影"。父亲、母亲以及女儿之间的关系并没有国产版的《误杀》这么立体。同样需要注意的是，印度版中被误杀的官二代萨姆相比国产版中的素察来说，人物更趋近脸谱化，并没有太多的性格描写，从偷拍洗澡到雨夜殴打，都略显生硬。

　　国产版《误杀》中的慢镜头有 10 次以上，尤其是最后在大雨里"墓地寻尸"那场终极对决，几乎整段都使用了慢动作镜头。使用慢镜头的目的大概分为"制造滑稽效果""强调心理对时间的感受"或"凸显某一重要时刻"等，这部电影多次使用慢

镜头的目的肯定是后两个。比如李维杰销毁跑车一段戏，当时人物心里非常紧张。李维杰看到高速路上警察设卡和牧羊人路过时，都用慢镜头来强化李维杰当时紧张的心情。慢镜头配上暴雨的场面调度，雨滴的速度也被放慢，不仅制造出震撼的视觉效果，也通过刻意放慢速度，主观上加长寻找尸体的时间，提升李维杰最后一击的震惊感。

导演柯汶利善于利用各种风格化的光影制造黑色电影风格的视觉效果，比如特别极端的"逆光＋构图"，让画中角色产生一种非常强烈的压迫感，但又借助剪辑让正反打的对手角色产生对光明的欲求。随着黑色电影的兴起，光源本身的真实性开始被探讨。更多的人意识到，在电影的物质复原属性中，光源的真实性尤为重要。从这一角度来说，黑色电影的用光方式直接推进了电影视听技巧的发展。

在黑色电影的调度中，必须充满阴影、暗块，墙上、器物上多呈现条状阴影。人物造型则通过这些阴影（如百叶窗、铁栅栏）突出其被束缚的感觉，让观众从潜意识里理解其陷入困境的状态。《误杀》利用布光塑造人物和烘托氛围最明显的，就是陈冲饰演的女警察局长。女警察局长这个角色处境非常复杂，她既要在下属面前树立威信，又迟迟攻破不了李维杰的手段，还要忍受母亲失去儿子的巨大痛苦，同时还要顾忌丈夫竞选市长。

因此，陈冲饰演的拉韫出场时，导演所用的室内布光特别丰富。有一个镜头是在灿班镇警察局，脸上是百叶窗投下的如钢锯般的光影。这种非常特殊的光影投射在人物脸上，体现出当时人物内心巨大的痛苦和矛盾。

除了拉韫，导演对主角李维杰和阿玉的布光也做了精心安排。比如李维杰从罗统回到家后，得知大女儿被侮辱，妻女又把素察误杀，从此影片的影调全部变成低调光。李维杰在得知这一"痛心＋震惊"的消息时，脸上几乎没有打光。这样处理非常鲜明地表现了李维杰和一家人的生活从此陷入黑暗。他们要在一点点微光中找寻希望。观众观影时可以注意，电影仅仅在前15分钟和最后15分钟有比较明亮的打光，从误杀案发后就再无亮光，影片的影调变得非常暗。

通过布光与镜头剪辑等镜头语言，导演将国产版《误杀》拍出独特的风格，让该片超越了传统翻拍电影的逻辑，而成为一部风格化的翻改片。"翻改"（Renovate）与"翻拍"（Remake）不同，前者更强调影像语境整体转换后的风格化建构，并且基于这种风格建构起属于导演自身的早期镜头语言，这种镜头语言在多年后又会形成成

熟的镜头语言，并被别的新进导演学习。镜头语言对于导演来说，就是如何利用自己最熟稔的方式来讲述一个属于自己的故事，虽然这个故事曾经被别人讲过，比如《误杀》，但不妨碍导演用自己的方式让观众重新陷入对故事的沉迷。

（三）影像互文叙事分析

当一个熟悉经典电影文本的认知主体面对一部可以让观众反复观看挖掘细节的电影时，大量镜头和叙事结构会激发观众"互文理解认知"的主体情绪，这就是《误杀》想要达到的在叙事和价值观渲染之外的第三层情绪调动。

《误杀》是改编电影，除了导演和剧组作为改编主体外，我们需要理解观众对于改编存在相当大的认知差异。在《改编理论》第四章哈琴重点讨论了认知主体在认知过程中的问题。哈琴根据认知主体的认知过程，将其分为两种类型，即"互文理解认知"主体和"无互文理解认知"主体。对两种类型的认知主体的区分在于认知主体在认知的过程中是否熟悉被改编的前文本。依据熟悉程度的不同，认知主体会对改编作品产生不同的体验。

表 9-1 《误杀》涉及的互文电影汇总

《肖申克的救赎》	电影开始，李维杰从监狱下水道越狱是对《肖申克的救赎》的直接致敬。
《蒙太奇》	韩国案件的追诉期是 15 年，一个案子过了追诉期，公检法机构再也无能为力。
《控方证人》	"我会给他一个不在场证明，而且很有说服力。"
《狩猎》	丹麦电影，完美体现"乌合之众"。
《白夜行》	向日本悬疑推理大师东野圭吾致敬。
《天才枪手》	天才枪手，伪证脱罪。
《猫鼠游戏》	海报在李维杰家的地上，内容剧情暗合《误杀》，英文——"有本事你来抓我呀。"
《活埋》	以片头作为结局，狭小空间的极致摄影。

这也是影片内部大量的悬疑类型片"彩蛋"让《误杀》获得影迷高度赞赏的原因之一，然而对于其他电影的引用和拼贴并不只是李维杰帮助全家人洗脱嫌疑的办法，

它还是电影编剧独具匠心的剧本创作方法。可以看到类似的影片情节其实也用在电影前期制作中，原作《误杀瞒天记》本身就是一部具有元电影形式的作品，关于电影剪辑的自我指涉，让悬疑类型片的影迷们有反复进入文本搜索的动力。

柯汶利导演在《误杀》中使用电影拼贴玩法，将故事首尾形成叙事闭环，同当代影像中的"迷影"理论形成对话。这种对话在国内主流商业片制作里是难得的。值得玩味的是 Mas Generis 在评论一部关于"迷影"历史的书时写道："迷影，是电影产生性的条件。"[1] 而在电影《误杀》的情节中，作为父亲的李维杰便借用"迷影"要素编制的心智谜题消解了少年犯依仗权势来猥亵女性的暴力诉求，电影似乎暗喻在体制漏洞内寻找并提出一种用理性游戏活动消解社会过剩"力比多"的方案。

对电影的迷恋，同时发生在主角李维杰和一部分观众身上，它是"一种对电影的审美品位，建立在大量观看和重温电影辉煌历史的基础之上"[2]。因此，对于《误杀》的市场定位，制片人林朝阳谈到一个有趣的现象，在国内吸引一线城市影迷的不是该片的故事情节，也不是电影所呈现的价值观，而是其中大量致敬过往电影的"迷影"要素。这也是本片相比于《战狼2》在做到下沉的同时还能保持口碑的一部分原因。

因此，当我们面对《误杀》内部的"迷影"情节时，我们会发现影像内外有三类人同时在表达着对影像的迷恋，导演、男主角、观众，在这一刻三位一体。当然，除了"迷影"要素，让《误杀》能够捏成一个主体且杂而不散的要素还有其内部形成的"异境构型"的叙事手法。

"迷影"式的影像互文在借用其他以往同类型经典电影的镜头语言和风格的同时，也尽力以拼贴的方式构建属于国产版《误杀》自身的"异境构型"。这个构型由显性和隐形两个部分构成，即以泰国特色的泰拳和原始剧情作为显性结构，以亲人受难和阶级对立煽动观众情绪作为隐形结构，一个融合众多经典互文要素的《误杀》"异境构型"便形成了。

[1] Mas Generis, "Cinephilia Now: Review of Cinephilia: Movies, Love and Memory", *Screening the Past*, La Trobe University (20), Archived from the original on 8 March 2011; Retrieved November 7, 2009, p. 75.

[2] [美]苏珊·桑塔格（Susan Sontag）：《重点所在》，陶洁、黄灿然等译，上海：上海世纪出版集团2004年版，第149页。

<center>表 9-2 "异境构型"的影像拼贴</center>

视觉方式	功能属性	翻改手法	片名	出品地
显性	仿制画面	模仿	《监狱风云》	中国香港
		引用	《肖申克的救赎》	美国
		再现	《活埋》	西班牙
	直接画面	作为叙事逻辑核心	《控方证人》	中国香港
			《蒙太奇》	韩国
		兼为地理空间标识和线索走向暗示	《天才枪手》	泰国
隐形	刺激链	惊悚想象	《妖猫传》	中国、日本
		单帧画面构图	《沉睡魔咒》	美国
		情节转折	《看不见的客人》	西班牙
	风格化	潜在的场面调度	《七武士》	日本
			《公民凯恩》	美国

资料来源：杨俊蕾：《〈误杀〉：异境悬疑与跨域影像》，《电影批评》2020 年第 1 期。

"如上表所示，多部影片的碎片影像在《误杀》中或显现或隐存，通过异境构型达成《误杀》的风格化外观。原生故事的语境整体迁改后，叙事强度和画面张力逐步叠加，构成并着意延长罪案严重、悬疑紧张和侦破／反侦破的新快感链条，带给观众更为密集的知觉要素刺激。"[1]

李维杰使用的蒙太奇拼贴是同时发生在两个时空的并行剪辑，一方面是在电影情节内，作为父亲的李维杰代领全家去观看泰拳比赛，制造不在场证明的素材；另一方面，在观众脑海内，导演使用大量过去经典类型片的剪辑方式进行镜头语言表达，试图抹除观众辨认出经典好莱坞叙事法的可能。追逐、抹除、剪辑、重构，《误杀》作为关于悬疑电影的元电影充分调动了观众的注意力，并尝试通过符号叙事的方法挖掘观众内心的文化潜意识。

从琳达·哈琴的"互文理解"角度来分析"异境构型"说，我们会发现导演柯汶

[1] 杨俊蕾：《〈误杀〉：异境悬疑与跨域影像》，《电影批评》2020 年第 1 期。

利的具体操作方法。影迷在观看电影识别互文要素时会产生兴奋，进而因为情绪波动而被转移注意力。大量的互文要素拼贴进电影，可以分散观众的注意力，这就类似于李维杰用剪辑家人供词的方法分散拉韫跟踪案情的时间，以便让他有充分的时间寻找新的藏尸地点。李维杰藏尸实际上才是真正的犯罪行为，人的尸体何时变成羊的尸体是本案的关键，而最后观众和拉韫实际上是一起在"大雨挖坟"这场高潮戏中才意识到被"骗"了。这是互文和拼贴同时作用，以求同时调度戏中人物和观众的情绪，达成一个反向的共鸣。拉韫作为反派，非常愤怒但又无助，观众站在与李维杰一家共情的角度，兴奋于罪行被掩盖，又释然于发现所有谜底都被揭开。

三、符号意象和文化价值

与印度版《误杀瞒天记》对比，国产版《误杀》大量使用"羊"这个符号作为穿针引线的叙事"麦格芬"[1]。这一影像符号让整部电影的完成度和流畅感更高，在当今同类型国产悬疑片中可谓翘楚。

国产版《误杀》从英文名字到情景细节都大量使用了"羊""羊群"等符号象征。影片中居中特写角度的羔羊尸体照片传达了一种感觉，那就是这只羊在某种程度上是占主导地位或是压倒一切的，因为我们下意识地将它与之后的羊群图像比较，再次削弱了它在之前观众心中所映入形象的重要性。组合的内涵不会将羊与其他符号进行比较，而是将它与之前或之后羊出现的场景进行比较。因为与我们实际看到的其他镜头相比，死去羔羊的意义是固定的。

实际上，电影中"羊"还有几次是出现在对话中。电影的第 55 分 4 秒，在李维杰的大女儿平平上课时，老师讲道："羊的视力不好，很容易离群，被大型动物吃掉。"电影结尾处，暴乱因李维杰自首而平息后，一个群众说道："羊有草吃就满足了，才不会在乎你薅不薅羊毛。"最后，影片开头和结尾两次伴随着背景音效的羊叫。用"羊"

[1] 麦格芬（MacGuffin），希区柯克常用的一种电影表现手法，意指悬疑电影中角色必须拼命追逐，而观众却可以毫不在意的东西。

作为符号来穿针引线，将符合国内大众价值观认知的叙事缝合进一个印度原创的故事中，这是电影符号学与工业美学的结合。以下我们分别从对"羊"两个不同角度的使用来进行分析，一个是利用符号升华叙事的角度，另一个是利用符号进行生产的角度。

表9-3 《误杀》中的"羊"

第一次	布施的"羊"	羊和羊羔，咩咩地叫着，整个气氛充满了慈爱与祥和。
第二次	"羊群"与牧羊人	牧羊人挥着鞭子赶着羊群，从河岸边经过。牧羊人没有看到车子，但一只羊看到了全过程。
第三次	受难的"羊"	李维杰为维护同伴利益和恶警据理力争，引起了冲突。恶警碍于警官在一旁无法为非作歹，只得打死一只羊表达愤怒及恐吓。
第四次	开棺验尸的"替罪羊"	警察开棺验尸，躺在里边的不是素察，而是上次被恶警打死的羊。
第五次	赎罪的"羊"	在寺庙里，李维杰决定认罪后，一只活羊从他身旁经过。

（一）符号化的审美价值

1. 作为宗教符号的羊——替罪

在《圣经》中，羊作为祭品被有罪之人献给上帝，称为"赎罪祭"。因此，在这部影片中，羊的每一次出现都承载着替罪、赎罪、牺牲等方面的隐喻。

其实在中国文化和世界各地文化中也都有类似的含义。世界各地都习惯于用"替罪羊"一词比喻代人受过的人。羊是古代祭祀中必不可少的最主要的祭品之一。羊除了用作献祭上帝的牺牲，还承担了一项任务，就是给人类"替罪"。

2. 作为价值符号的羊——善良

李维杰信佛，并且在自己的能力范围内乐善好施。虽然相比于印度版的维杰一家富足的中产阶级生活，似乎国产版《误杀》中李维杰的生活比较窘迫，但是仍然坚持布施，他在影片中去过寺庙三次：

第一次去布施，僧人和羊同时出现，这也是李维杰唯一一次布施成功，僧人给了他安康的祝福；羊出现在僧人背后，寓意善良，这时羊也代表着李维杰的人性本善。

第二次去布施，是李维杰处理完素察的车后，再次去寺庙布施。僧人说只接受"无相布施"，没有接受李维杰的布施。僧人的拒绝与第一次布施形成鲜明的对比，此

时李维杰已经背上了素察的命案，因此，这次是为了得到救赎，是有相布施，暗示他已经是罪恶之身，所以僧人背后的羊也不见了。

第三次去寺庙，李维杰已经决定认罪悔过，公布真相，面对僧人他问心无愧，羊也又一次现身，善良又回来了，羊代表救赎。

羊代表善良，是《误杀》的一个价值观，即美好与真诚。李维杰本性善良，一家四口对生活本来有着美好的追求与向往，为了家人不被恶法所伤，李维杰才做出如此举动，最后真诚悔过，以忏悔投案赎罪，换以"误杀"二字作为主题。相比于印度版中犯罪企图"瞒天"，国产版中犯罪源于"误杀"更加符合国内大众的道德观与审美认同。

3. 作为乌合之众的羊——大众

因为蒙昧，所以需要群居才能得以生存。"羊的视力不好，很容易离群，被大型动物吃掉。"恰恰是平平老师的这句话点亮了国产版《误杀》的真正意图。在国产版《误杀》中，大雨中开棺验尸，出现了那只被桑坤打死的羊。国产版《误杀》在这一点上处理得比印度2013年的《较量》和2015年的《误杀瞒天记》更具有煽动性。

其实拉韫夫妇看到棺材上的血痕和消失的尸体，已经明白李维杰对坟墓动过手脚，并且把素察尸体搬走。至少有一部分精明的民众，已经明白确实是李维杰杀死了局长之子素察，因为羊被埋进了祖坟，这是不能被理解的，按常理民众气愤的是警局不分青红皂白扒开了老百姓最为看重的祖坟，但其实祖坟早就被李维杰扒开了，并且放进了那只被桑坤打死的羊。李维杰素来乐善好施，因此，民众仍站在李维杰一边，与警局和权势斗争。

因为羊的视力不好，所以在单独行动时很容易被肉食动物捕食。羊的眼睛不能分辨食物，凡是触碰到鼻者即食之。羊作为文化符号隐喻乌合之众要想生存，只有团结在一起才能合力推翻不义的司法机关。这时已经不是李维杰一家与拉韫警察局长一家的较量，而是作为乌合之众的老百姓与达官显贵的权势的较量，羊的符号在这里完成了多重含义，集中爆发，让整部电影得到升华。

作为符号的羊除了在叙事层面完成隐形文本的揭示，以及观众在情绪上的宣泄，对于电影还有情节上的推动作用，羊的"出现—消失—翻转—再现"也符合好莱坞类型片的叙事节奏。这里接续上文对于羊作为符号出现在不同文化和古代经典文本中

的隐喻和象征，我们会发现国产版《误杀》里的羊相对于印度版《误杀瞒天记》里的犬，具有更强的文化符号互文性。也就是说，这里大众更容易对以"羊"作为"麦格芬"的"互文性"进行识别，而相对把"犬"作为"替罪物"则难以形成文化层面的"互文性"理解。

羊作为文化符号的出现，使得观众需要辨识两个互文对象，一个是作为改编自《误杀瞒天记》的类型片商业要素，一个是作为缝合国产版《误杀》里的羊作为符号在传统文化中的价值辨识。

当观众作为认知主体面对两个互文要素同时介入时，改编作品对他们的吸引力在于其重复性和差异性、熟悉性和新颖性的混合。羊的互文试图在相异的媒介中讲述一个相同的故事。而印度版《误杀瞒天记》又以同样的故事桥段，在相同的电影媒介中讲述了一个不同结局的故事。这种重复和差异将使认知主体产生一种更全面的认知，包含因熟悉即将发生的故事而产生的信息。了解互文的主体可以借前文本的记忆对比现在的经验。

如果说《误杀》中大量致敬影史经典的镜头和画面是一种"迷影"要素，一种拍给资深影迷看的"互文性"要素，那么羊作为一个普遍的文化符号，就是拍给其他大多数观众看的"互文性"要素。对于不理解互文的主体认知过程而言，不需要刻意地用影像和镜头语言进行对话，直接煽动情绪即可。

需要明确的是，哈琴所谈到的"无互文理解认知"是对被改编的前文本不完全熟悉的一类认知主体，但是大众心中实际上都有着一只"羊"，也会及时通过各种渠道对此有所了解，属于依赖于"普遍流传的文化记忆"的人群。这类"不知情"的认知主体对于文本的体验完全建立在新改编作品的基础之上，甚至他们在体验完改编作品之后，重看前文本时会发生前文本与改编作品认知顺序的颠倒。因此，在他们的认知过程中，可以说改编的方式颠覆了那些神圣不可侵犯的元素，如优先级和独创性。这两种类型的认知主体对改编作品的认知差异形成了在改编作品体验上的差异，同时也造成了对改编作品评价上的差异。

因此，在对《误杀》的评价体系上，羊作为一个中国观众非常容易辨认的符号，它的价值高低最后也几乎完美地体现在票房收益上。我们可以看到，《误杀》的成功和《流浪地球》的成功在国内外的口碑上是不一样的，这是因为羊的符号价值让影片

突破了一个既定的"黑色电影 + 悬疑类型片"的框架，在国内市场上也收获了更多的价值认同。

（二）文化价值观重塑

剧组使用羊来表达故事蕴含的意象是精心设计的，这样的翻改逻辑有两个层面：一个是依托黑色电影的特征唤起观众的"中产焦虑"，一个是以通俗的符号建立起"互文性理解"。然而两者都是国际上通行的类型片生产策略，只依靠这两个要素，并没有真正让《误杀》成为本土特色的黑色电影。真正让《误杀》实现本土化的，是其中的价值观重塑。当然，也许正是这个本土化的叙事收尾和升华过程，限制了《误杀》在国际市场上的表现力，但是这个结尾绝对收到了来自国内电影评论和市场票房的双重回报。

《误杀》作为成功的翻改作品，体现在观念上就是一种基于电影情节之上的价值观重塑。改编一个成功的外国电影，不只是为了加入大众喜闻乐见的商业元素，卖一个好价钱。这样的话只能停留在商业的成功上，并且这种成功对国内电影生态有多大正面作用需要保留一些疑问。

以羊作为象征符号完全可以建立起一套"寻找替罪—自我赎罪"的符号推演系统，这在理性逻辑上是非常自洽的，但是不足以让整部电影在感性共情上得到观众的普遍认同。同样，作为本土化黑色电影类型片，《误杀》的结尾原本应该依循黑色电影殉道式的拯救失败，让观众完成某种悲剧审美的"宣泄"。然而李维杰不但完成了对家人的拯救，甚至改变了命运，变成中产暴动的精神领袖，最后还是选择了投案自首。这是本片在各类影评中经常被诟病的一个点，实际上这类评价大多还受到印度版《误杀瞒天记》的"互文性理解"的影响。

其实最有意味的是本片为改编后的自首结局所选择的最终情绪落点，导演为这个与原作相反的结局找到了足够令人信服的动机，那便是"身为人父"的情绪铺垫和释放。导演为李维杰这个角色设置了"信佛"的特点来替代印度版听经的部分情节和人物设定，李维杰在电影里向僧人布施了两次，第二次被拒绝了，便是在暗示他已是罪恶之身。全片也有很多细节展现他犯案后的良心不安。其实，有三个真正促使他做出自首决定的原因：第一个是在佛塔上与拉辐夫妇的见面；第二个是小女儿涂改成绩

图 9-2 《误杀》中小女儿涂改的成绩单

单；第三个则是瞒天过海之后引发的"暴乱"。

　　这三个原因促使整部电影重新在原作的叙事基础上进行情绪分配，第一个原因是镜像审视，以拉韫夫妇的滥用权力作为他者，李维杰也在这面镜子中照见了自己的行为并不能称之为正义，这便是他内心不安的原因。作为父母，素察的今天是否就是女儿的明天？以奇巧淫技替罪逃脱并不是一件值得称道的光彩之事，小女儿涂改成绩单的行为与其说是压倒李维杰内心的最后一根稻草，不如说他已经预见到这一切并不可能如此结束。在阳台上询问暴乱的善后工作时，李维杰已经萌生去意，这是因为李维杰原本就受原生家庭经历的折磨，他的父母也是死于暴乱之中。乌合之众的力量是盲目危险的，这就是李维杰最后愿意站出来自首平息暴乱的内在动力。李维杰站出来的那一刻，他的形象相比于印度版的维杰更显出一分伟大和光辉。对中产阶级陷阱的恐慌以及底层人民的苦难，共同构成了《误杀》不同版本间的叙事底色，这个故事本来

就是一次对中产阶级的道德拷问，如果可以通过藐视司法与正义来换取家人的幸福，我们会怎么选？

2019年，从《寄生虫》《小丑》的获奖，到大众对《误杀》的评判，传统的价值观和道德观从来没有受到如此大的挑战。但真正让我们得以存在的反而是这些我们似乎不屑一顾的所谓伟大光辉和正面形象。

国产版《误杀》用翻改的方式重塑了两个价值观：一是影像内容如何结合国内主流伦理观，二是影像生产如何符合国内市场需要的商业价值观。依托黑色电影国产化的基础，《误杀》回归国内主流价值观，通过对美国黑色电影价值观崩坏的反思和批判，提出价值观重建的两种思路：一个是道德价值观，一个是商业价值观。这是国内目前商业类型片拍摄急需解决的两个主要问题，前者解决不好会束缚作者的创作思路，后者解决不好会影响制片成本的回收。

四、制作与宣发分析

从电影工业美学视域分析《误杀》的制作和宣发流程是非常必要的，前文已经从影片的叙事角度和文化价值角度对《误杀》进行了分析，但是电影工业美学的"六大标准"[1]可谓精准预测了《误杀》在2019年年末的票房胜利。

先从制片公司的资源来进行分析。恒业影业成立之初，正赶上电影市场大资本介入的时代，当时多部电影同时投拍来抢占市场，力求以数量取胜。比如2016年恒业影业推出了以28部电影30亿元票房为目标的"新片计划"，其中最为引人注目的是包括《消失爱人》《天亮之前》《梦想合伙人》《京城81号Ⅱ》《闺蜜2》等在内的28部类型强片。"新片计划"发布的当天，各大媒体均打出"恒业祭出2016最强片单"的主题，看好恒业影业成为2016年的华语电影"类型片之王"。然而最终恒业影业的这份片单在2016年基本没有取得什么特别荣耀的成绩，口碑票房双失利，几乎退出

[1] 陈旭光在《电影批评：瞩望一种开放多元的评价标准体系》(《中国文艺评论》2016年第8期）一文中提出电影艺术评价标准的多元体系问题，并提出电影工业的六大美学标准：艺术美学标准、现实美学标准、文化深度的标准、大众文化性标准、技术美学标准、制片或票房标准。

了 2016 年的影业龙头之争。这些早期的血泪经验让恒业影业在市场中重新定位，如果没有资本背景，没有人脉，没有钱，一家南方电影公司还能做什么呢？

恒业影业认真反思在 2016 年的失败，并从过去的日常宣发实践中总结经验。恒业影业每年的发片量基本上是一个月一部，每年 12 部。但实际上，为了发行 12 部电影，公司负责人的阅片量大概是每年上百部。林朝阳在接受采访时曾说，一年可能在国内电影公司看了几百部电影。从大量阅片中选定一部电影之后，再根据市场去定制不同的营销方案，针对受众制作特殊内容的宣发方案。这个过程其实对恒业影业来说既是一个学习的过程，也是反思的过程。

通过在宣发渠道积累的经验，恒业影业现在集开发、制作、宣传、发行、电影院、实体经济于一体，做到了"麻雀虽小，五脏俱全"。对于一个电影工业流水线齐备的电影公司来讲，全产业的便利性就是未来对于内容开发的充分准备。

具体到电影剧本开发，恒业影业的方式是头脑风暴式地收集开发提案，开发部每周需要定量产出三个故事，一个月后根据积累的提案，公司内部进行评估。评估并确定个别作品的市场优势，之后找来宣发团队进行研究，从宣发的角度进行提案评估，最后根据具体项目的市场营销思维来判断这个项目未来会怎样。像恒业影业这样比较完善、科学的开发体系，在国内并不是很多，更大的影视公司也有全产业结构，但不同部门、不同模块的发展视野相对独立，更多地呈现出人员结构臃肿的弊病，无法有效调度。

全产业链的成功源于快销品行业崛起，当代快销品比如食品工业和日化工业生产，在建成大型集约化和标准化的生产线组合后，公司会针对市场需求定位产品。这就要求营销和宣发环节前置，目前国内大多数电影是拍完之后去找宣发，这就会导致电影过于导演作者化，无法有效定位市场投放，无法有效收回成本。营销前置化的好处是不会造成电影工业市场出现零售滞销的情况，因为做商业片需要考虑不同时期市场定位的问题，以及电影拍出来给谁看。

开发商业片，拍摄类型片，一定要面对市场，需要整体规划后根据产出实施逆向工程。制片人林朝阳经常把自己当成一名产品经理，作为一名产品经理开发这个产品，他要思考怎么卖出去，卖给谁，如何定价，如何宣传。电影工业中的宣传发行也需要大量的创意，不是只负责卖，卖不好就责怪前端没拍好，或者制作团队因为资金无法回流反过来责怪宣发卖得不好，出现这样的情况就很麻烦。恒业影业非常注重团队精

神，作为一家南方电影公司，以家庭文化作为团队精神向国内电影市场输出内容的模式，才是恒业影业真正的优势。

（一）全产业链制片

全产业链的成功主要在于发行计划放置到剧本开发之前，宣传和发行作为产业链后端的商业活动，完全根据市场节奏来调整。这样以票房收入为主要考虑来开展电影立项可行性讨论时，电影制片实际上就是一个文化产品的内容生产过程，所有制片需要的生产环节都可以围绕着产品设计来讨论。全产业链的优势在于，制片公司可以充分调动制片所有需要的功能部门来对项目进行评估，这样投资预算和风险预估就可以限定在可控范围。在分析《误杀》制片的具体细节时，以下三个案例可以做具体分析，让我们较为直观地感受全产业链制片的优势所在。

1. 泰国制片的区位优势

首先定位《误杀》的剧本，它改编自印度电影《误杀瞒天记》，该版电影的尺度非常大，如杀人藏尸、滥用私刑等，给观众带来震撼的视觉体验。国产版《误杀》在原版的情节上进行了一些改动，更适合国内观众观看。但为了保证故事的核心发展，还是有许多大尺度的剧情存在，这就需要寻找一个合适的故事环境，而泰国正好提供了这一环境。选择在泰国拍摄的一个重要原因，就是在东南亚地区泰国给人一种比较混乱的感觉，给影片提供了一个很好的故事背景，以及原汁原味的效果。

另一方面，泰国的电影工业比较发达，类似印度的宝莱坞，在国际上是有很强实力的。泰国长期作为国际电影工业生产的流水线，本土拥有很多后期制作公司，受到经济全球化分布的影响，电影工业标准化远胜中国。中国之所以会出现本土电影工业化标准低的情况，是因为国内市场虽吸引了大量游资，但早期的资本投入都是为了短期利润回收，并没有建立电影工业的标准化生产系统，工业标准化做得很差。

碍于国内工业标准化程度较低的限制，《误杀》剧组需要寻找一个短时间内可以高效率拍摄的生产线，那么泰国便是不二之选。从 2010 年至 2017 年，其他国家在泰国本土所投资制片的数量虽然有一定波动，但是总体保持增长水平，所投拍的广告和音像制品的数量也在稳定增长。泰国目前主要承担文化商品制作的工业生产线，每年会稳定地从世界各地接受订单，这让中国制片、泰国制作、中国上映变成了一个可靠

的制片渠道。

综上所述，从工业美学的标准看，在泰国进行跨国电影制片工作兼顾了很多重要维度的考虑。首先，基于现实美学的考虑，关于《误杀》的剧本，恒业影业历时两年打造，全片基于泰国的文化风貌进行改编，跨国制片是进行前期充分准备的必然选择。其次，从技术美学的角度来考虑，泰国的电影工业生产线标准化非常高，泰国方面有多年的接待好莱坞团队的拍摄经验，早就培养出一大批专业的地陪队伍。最后，从制片美学的角度来考虑，国内每年的租棚费用、后期费用水涨船高，去泰国拍摄自然成为很多中小成本电影的必选。

2. 叙事闭环回归大众价值

如果监制和导演就剪辑和叙事结构产生分歧，在全产业链制片的模式下，制片过程可以根据前期市场调查、后期市场形势评估来协调沟通，达成一个符合所有人需要的结果。

《误杀》剧组本来安排了剪辑团队，但是前后剪的几个版本都得不到陈思诚和马雪的完全认可，柯汶利看过也觉得离预期有差距，于是带着一名剪辑助理来到北京，开始自己动手剪。其间他还飞去东京，向正在拍摄《唐人街探案3》的陈思诚请教，结合监制的意见和导演自己的艺术创作剪出一版，这版无论是节奏还是各个方面都让团队觉得看起来更适合公映。

在需要拍案敲定最终剪辑版本时，剪辑进行到最后一幕，陈思诚认为应该定格在秦沛饰演的颂恩接受记者采访的瞬间；柯汶利则有自己的想法，他认为应该使用越狱的场景，形成首尾呼应，真正进入监狱的李维杰应该像片头梦境一般逃出监狱。

于是我们看到，影院公映的版本在主创字幕出现之后，肖央饰演的李维杰又站在监狱的操场边，和片头一样，画外响起了羊叫。仔细观看这个画面，我们会发现实际上片头的梦境和结尾这段都用了滤镜。同样使用泛黄滤镜是为了表达镜头前的故事具有同一性，两部分情节实际上是为了艺术表达而形成闭环，《误杀》真正的结局只有在《误杀2》中我们才会知晓。

笔者在采访制片人林朝阳的过程中了解到，对于导演的作者化诉求，大家都是在不影响影片最终观感的基础上尽量满足。最终由监制和制片人来给电影定基调的原则，虽然多少会束缚导演创作，但也是从总体上对电影制片的一种保护。因为电影定

位于商业类型片，立足于国内市场的观众需要，价值观回归和审查机制都是非常重要的考虑因素。制片团队在前期立项时就对剧本多次修改后的情绪调度和情节落脚点进行了评估。回归体制内价值观就要求李维杰必须后期投案自首，而最后是否形成叙事闭环，则完全看导演的剪辑能力。

"中国特色的'体制'，不仅仅是票房、商业化市场、制作、营销等的要求和现实规则，也是中国社会体制、道德原则和现实规则等本土性要求的总和……就此而言，土生土长的一代新力量导演是顺势随俗的，力图适应当下电影'体制'。"[1] 这些来自电影工业美学的考虑，表现在《误杀》中就是柯汶利导演在努力将电影叙事形成一个闭环的艺术诉求时，也将这部电影的结局走向非常顺利地安放进电影"体制"的框架中。

如此看来，柯汶利导演的艺术诉求成全了电影的叙事循环，从而让它在伦理道德回归的基础上有了自己的风格。而陈思诚监制对电影节奏和商业类型要素的把控，保障了电影能顺利实现市场收益，让制片人和观众都很满意，这是艺术美学和制片美学的有机调和。

3. 互补模式降低制片风险

从工业美学角度看，制片美学的标准是理论层面的认识论，而全产业链制片是实践层面的方法论。它的模块化结构从具体层面实现了电影工业如何系统性生产，并且能在制片环节展现出抗压试错的优秀性能。

电影监制陈思诚、电影总制片人马雪和导演柯汶利，三个来自不同领域的"老新手"于2019年2月碰到一起，短短10个月就打造出缔造票房奇迹的电影《误杀》。

图9-3 《误杀》制作流程

[1] 陈旭光：《新时代 新力量 新美学——当下"新力量"导演群体及其"工业美学"建构》，《当代电影》2018年第1期。

在同制片人林朝阳的复盘过程中，笔者发现这个奇迹背后恰好都源于新人的"不新"乃至老练：监制对影片主旨及商业性的把控，制片人的规划和统筹能力，以及导演专注细节的创作和高效的执行力。

这是一个严格按照规划时间执行的项目，档期一开始就很明确，没有超期，没有超预算，演员配合度极高，制片人和监制互相信任，又都把注意力倾注在协助导演的创作上，三者的节奏都很明确和一致。

全产业链模块化管理的另一个优势体现在危机公关的时候，不同模块的单位可以在不同功能部门间挪动，起到互相补充扶持的作用。这主要体现在对电影制作的不同思路出现后，剧组各部门成员如何沟通上。监制陈思诚认为，"街头暴乱"是整部影片中最重要的一场戏，也能做实"乌合之众"的主题，但投资方觉得这场戏预算太高，为了拔高主题深度，陈思诚坚持要求拍这场戏。导演柯汶利最看重的是"墓地寻尸"那场戏，即使他知道加上大雨特效会使制作成本增加，但还是向陈思诚提出请求，想在雨天拍摄。陈思诚答应后，柯汶利却没能按计划在三天内完成。他只好又去请求制片人马雪，给他增加一天的拍摄时间。这场戏需要 500 名至 800 名群众演员，如果让这些群众演员多工作一天，会超出很多预算，马雪向柯汶利提出条件，要他在保证拍摄质量的情况下，减少"街头暴乱"那场戏的群众演员数量，弥补到这边来，维持原预算。

柯汶利坦然接受，为了不影响拍摄进度，他扛着刚租来的摄影机去抓拍细节，摄影师张颖则跟着其他副导演组成 B 组，按计划照常拍摄作为另一个高潮的"街头暴乱"。虽然"街头暴乱"没有放入电影的最终剪辑版本，但是由于两个高潮的拍摄任务都已经完成，最终剪辑版本中"墓地寻尸"一场戏成为全片的高潮。

在不超出预算的情况下，如何满足导演的临时要求，往往是类型片拍摄的重要课题。实际上，按照剧本的规划，如果以"街头暴乱"作为电影高潮，很有可能会在送审后无法通过。

因柯汶利导演对电影情绪的把控，"墓地寻尸"的情节拍出来后反而符合他的艺术要求，这样在后期剪辑时便有两个高投资的高潮情节可供剪辑团队筛选。类似的制片操作其实在好莱坞也曾使用，迪士尼公司的《复仇者联盟 4：终局之战》为了不让剧组成员有剧透的可能，同时拍摄了多个结局，以供后期进行剪辑。

全产业链制片的优势在于所有生产单位都能充分发挥能动性，把沟通成本降到最低，都以前期立项计划为纲领，以收入更高票房为目的进行工业标准化生产。这是一个非常高效率的制片模式，未来值得国内其他制片公司学习借鉴。

（二）低投入宣传发行

在采访制片人的过程中，笔者还了解到，《误杀》宣发的总投资大约在 6 000 万元人民币，更多的是依靠新媒体营销。主要营销手段都是为了展开影片内部的情绪积淀，比如海报的设计，以及不同主题 MV 的投放。在立足市场的前提下进行预热，在一线城市点映并收获口碑。首日上映势后放出表达叙事主题的 MV《亡羊》，票房火爆后顺势放出突出父爱主题的 MV《父亲》，这两次官方营销活动配合海报的宣传，为之后的票房走势和中小城市票房下沉铺平了道路。

总的来讲，《误杀》由于质量的优秀，足以撑起 12 月市场高票房下苛刻的口碑。擅长宣发的恒业影业因为前期对市场的预估准确，实际上并没有在宣传和发行上为《误杀》投入重金，形成节省制片成本的良性循环。

1. 宣传发行流程分析

《误杀》的营销主要根据监制陈思诚的要求从新媒体渠道进行造势，主演肖央和谭卓也配合电影上映时间进行宣传。在一线城市点映并收获市场口碑后进行破圈和下沉，同时配合各大自媒体平台以"带货＋评价""明星＋主播"的方式进行推广。值得注意的是，由于提前获得点映的高口碑开局，《误杀》于 2019 年 12 月 13 日正式上映，首日票房超 6 700 万元，成为同档期开画票房冠军。

根据艺恩网站统计，《误杀》在 2019 年全年宣传发行事件中总共出品过 8 个版本的海报、2 个版本的预告片和 5 个特辑宣传短视频。主要宣传方式都是以新媒体进行营销和推广，没有举办大型线下造势活动。值得注意的是，在影片上映前 3 天的 12 月 10 日，电影《误杀》发布主题曲《亡羊》MV，歌曲由钟兴民作曲、楼南蔚填词、萧敬腾演唱，诠释了主人公在迷途世界里的身不由己与勇敢担当。

利用 MV 来突出影片的主题和价值观是《误杀》营销的一大特色。借着在第二周单周票房突破 2 亿元，《误杀》宣发团队又及时推出充满深情的歌曲《父亲》MV 来继续造势。在筷子兄弟动人声线的演绎下，唱出了李维杰一家四口的点滴日常，更是

当下无数个普通家庭爸爸与孩子相处的缩影。而且，此次造势聚焦于主演肖央在影片中"初为人父"的感受，并在 MV 中出现，亲自诠释了这首献给父亲的动人歌曲。肖央在采访中也坦言，没有孩子的他在表演的时候，会回忆自己跟父亲相处时的细节来进一步感受，演完后也更理解父亲这个角色的责任和担当，收获很多。肖央和陈冲等大牌明星的对手戏让《误杀》的话题感十足，很多自媒体影评人开始自发宣传该片。大量正面评价为电影带来良好口碑，之后第三周的单周票房突破 3 亿元大关，总票房累计达到了 5.5 亿元。

截至 2020 年 1 月 1 日，电影上映的第 19 天，《误杀》的累计票房突破 8 亿元，成为 2019 年贺岁档最大赢家，也是 2019 年 12 月上映影片中唯一票房突破 8 亿元的影片。相信在《误杀》上映之前，没有多少观众能预料到它会在众多强劲对手的夹击之下脱颖而出，售票平台的票房预测数字一路攀高，最终还有希望能在春节档到来前突破 10 亿元大关。随着宣发团队放出国际版海报，肖央、谭卓、陈冲集体亮相，这一动作也标志着《误杀》官方营销活动的全部结束。

2. 情绪孵化的影片宣传

从前文的"互文性"理解分析中我们可以看到，第一层情绪调动在于电影情节的推进，第二层情绪调动在于"羊"的价值普及，第三层情绪调动在于"迷影"元素的大量安排。《误杀》的宣发团队无疑是非常善于把握这几层情绪调动的，以漫画线条风格的海报来推进情节，促使观众对电影本身故事的好奇；以两部 MV 来调动亲情和向善的价值观，积累票房和口碑表现走高的声势。

作为恒业影业《误杀》制片和宣发团队的负责人，林朝阳早期就有着通过提升宣发质量来提高租售利润的经历，宣发团队因他的存在保证了后期的宣传发行能充分调动观众的情绪。

恒业影业对于如何把控三、四线城市电影消费群体的情绪非常有经验，《误杀》早期的定位也是从一线城市逐步下沉，让观众能被电影中李维杰呈现出的"中产家庭保护者"的形象所感动。在上映一周后遭遇《叶问 4：完结篇》的强势来袭，《误杀》的口碑和票房都经受住了前者的挑战，更证明了《误杀》的影片质量是经得住考验的。

从电影工业美学的角度看，电影的拍摄和制作都需要进行一个视听层面"艺术完整性"的评估，票房的收入实际上是对一部电影全方位制片成功与否的考核。虽然理

论上来说《叶问4：完结篇》的气质有点类似《战狼》系列，是面向三、四线城市观众的下沉电影，但是电影本身的质量没有达到预期水平。以电影工业美学"现实美学＋艺术美学"的标准进行评估，大众消费型电影成功与否，都会具体反映在总体票房的收入回报上。这不是仅仅依靠后期宣发就可以完成的工作，电影作为一个需要团队配合的集体性项目，在前期立项时的市场定位和中期制片过程中的团队配合都是非常关键的问题。

回到现实美学的具体表现，从文化价值观重塑的角度看，其实《误杀》的情绪调动踩在了"中产焦虑"的节奏点上。这股情绪是由2019年的电影《寄生虫》《小丑》等激发出来的，并在年末传到国内，国内市场也以《误杀》做出回应。"环球同此凉热"的大趋势，让《误杀》赶上了一个大宣发的机遇，未来对于商业片的票房估算或许也应包含一个"情绪期货"的问题。

五、全案评估及反思

《误杀》在商业上收获的成功是毋庸置疑的，然而国内电影研究领域对《误杀》的评价褒贬不一。

从影片叙事的角度看，《误杀》的故事是以黑色电影的镜头语言讲述一个中产阶层面对社会不公时的反抗，虽然这种反抗造成了犯罪，但是主角最后通过自首完成了自我救赎。

从电影工业美学中的艺术美学角度看，以"羊"为象征符号，不但完成了对故事情节的推进，还支撑起整个故事在悬疑和犯罪两个电影类型融合后的思考深度，并且以"羊"的象征符号和黑色电影类型元素共同打造出面向中国观众的本土化新翻改类型片。这也是从电影工业生产的角度交出的一份阶段性作业，并被主流大众接受和认可，取得了不错的票房收益。

从文化美学的角度看，《误杀》试图进行一种价值观的重塑，这种价值观不只是表现在类型片内部，还是建立在影片道德价值观基础上的更广泛的商业价值观。同时也表明，对于目前国内的商业类型电影来说，主要应考虑两个问题：一是文化价值，

二是商业价值。此外，该片还提供了一个"改编政治学"[1]的可能性答案。

从制片和宣发等角度看，《误杀》历时两年的剧本打造，配合高效率的制作周期，恒业影业全产业链制片的各功能部门配合非常娴熟，这是一个在未来建立模块化配合方式的范例。老人组班底，引进部分新人来学习，最后一起生产新内容。这是一个非常精致的工业模块拼贴过程，值得其他类型片制作公司思考和学习。

最后，根据全文的分析来看，我们会发现《误杀》依托原作进行翻改，将大量经典影片的镜头进行拼贴，打造"迷影"情节，并且在戏里戏外形成一个"迷影"的元电影闭环。这个闭环是影迷喜闻乐见的，它让国产版《误杀》有了和印度原版一较高下的自信，这个自信来源于导演对于影像语言的熟练运用。

同样，在现实主义的批判性上，《误杀》也并未明显减弱，虽然规避了原版批评与嘲讽警察等敏感的社会话题，但将故事的地理空间置于"异境"的泰国。影片中发生在说着中国话的中国人身上的故事却难以引起更为广泛的观众情感共鸣，由此可见，这一处理方式一定程度上阻碍了观众对故事情感的认同感和代入感，因而之后发生的所有价值观重塑工作就变成浮空的上层建筑。此后的电影在面对翻改时要不要吸取《误杀》的这种"改编政治学"，也就成了学界讨论的焦点。事实上，对于一部融合悬疑要素的本土化黑色电影，《误杀》已经成为近年来国内类型片生产的典范。笔者倾向于排除政治考虑，把《误杀》的宣发模式归纳为一种"情绪营销学"，实际上制片人林朝阳也认为，面对大众的电影，如何调动情绪是其能否成功的关键因素。

经过文化、审美以及商业运作等多角度的分析后，我们会发现，想要复制《误杀》翻改成功的流程也并非易事。恒业影业的全产业链制片模式让国内翻拍类型片的工业生产多了一个新模式，是学习它还是绕开它，未来的中国电影人还需要大胆假设，小心求证。

六、结语

国产版《误杀》相比印度版《误杀瞒天记》无疑是非常成功的翻改之作，且不说

[1] 丁亚平：《元电影、"坏世界"和一场"战争"——影片〈误杀〉及其创作意义》，《当代电影》2020 年第 2 期。

原作时长 170 分钟，开头的插叙令人颇为费解，近 40 分钟全部用来交代故事的背景，节奏极其拖沓。虽然没有插入印度电影传统的大段舞蹈，但整部电影的节奏非常不符合国内电影观众的审美习惯。反观国产版《误杀》，历时两年的剧本打磨，将电影时长控制在 120 分钟，更符合国内观众的观影习惯。大众对影片的诟病主要集中于影片内容与现实的脱轨上，并没有对电影本身完成度有太多意见。

除此之外，部分对于影片不满的观众，更多地纠结于与印度原版《较量》或者《误杀瞒天记》的比较，但笔者已经在前文讨论过，无论是改编还是翻拍，文本间互文理解的介入都会造成主观上的接受障碍。除此之外，一些硬伤的存在可能因为导演是初次把握长篇叙事，想要塞入过多的内容。不过这是新导演的通病，导演想把文化符号和互文内容都装进电影中，这会导致情感张力不足和散装漫灌的结构性危机。这样做让影片更适合做多次介入性解读，而不是一次性的流畅体验。

另外，在宣发上，第一部 MV 利用"羊"的符号从叙事层面进行情绪调动，第二部 MV 则利用"父亲"在价值观和情感共鸣上进行情绪调动，但没有关于类型片"迷影"和致敬经典的第三次宣发来进行电影外部市场的情绪调动，这无疑是一个宣传发行方面的遗憾。

笔者认为，《误杀》最具范例研究价值的不在于影片本身，而在于恒业影业似乎已经通过《误杀》把握了中国电影市场的脉搏。这次长筹备、短制片的成功，可视为其新产业模式的阶段性胜利。未来《中国乒乓》《误杀 2》《唐人街探案 3》等都会纷至沓来。"精确定位市场需求 + 全产业模式制片"的工业美学范式，未来会不会有更强大的票房表现，我们需要拭目以待。

正如《误杀》所隐喻的"乌合之众"，商业类型片所面对的恰好就是大众，当电影人面对观众时，是做牧羊人，还是做披着羊皮的狼？相信中国未来的类型片市场经过多年的沉淀后，会对《误杀》给出更具有历史意义的评价。

（李典峰）

附录：《误杀》主演和制片人访谈

《误杀》主演访谈

问：您是从北京电影学院美术系毕业的，后来从事表演行业，早期在学校的经历，对于您这次表演有没有什么帮助和支持？

肖央：从事表演首先是因为从小就对这方面比较敏感。我在生活中比较喜欢模仿人，或者说，只要看到有趣的事情，或者面对一些有趣的人、一些表情、一些行为，天生就比较感兴趣。学美术，我觉得它奠定了一个审美基础，另外一个就是它会告诉我，应该不拘一格地去表达。

我觉得适合做什么，适合学什么东西，是机缘。最好的教育就是发现你最适合什么，那就等待你会发现你自己，把你身上最闪亮的东西引导出来，然后放大。

问：在《误杀》剧组中除了作为男主角，在镜头面前表演，有没有担任剧组里面其他的一些工作？

肖央：我尽量去配合导演的一些想法。我觉得演员和导演之间需要互相给予灵感。演员拿到的剧本是通过文字提供信息，但导演要从更具体和更宏观的角度去考虑，所以不见得所有的时候导演都想得非常清楚。演员通过表演把自己的思考呈现给导演，就会激发他新的想法。所以演员最重要的是完成自己的工作，先以表演的方式给导演一些具体的东西，特别是年轻导演，给了他一些东西以后，他会根据你的表演和他的想象进行调整。我觉得这个过程是互动的，而且彼此之间也有安全感。有时候演员是需要安全感的，导演其实更需要安全感。导演在现场，特别是年轻导演，他面对一些资历比较老的、有经验的演员的时候，你要让他有表达的自信，要让他觉得大家都很单纯地在创作，没有辈分和架子。

我觉得这是特别要保护导演的创作热情的一种态度。这个很重要，因为在拍戏的

时候，导演稍不留神，你会发现就有一些资历很老的演员会问导演，就是经常会否定他，否定多了以后，导演也不知道该怎么办，那就会变成一种恶性循环。这种情况也是屡见不鲜的。

问：您在《误杀》中扮演父亲的角色，和不同年龄段的演员都有对手戏，在表演上要注意哪些地方？有没有可以传授的方法？

肖央：首先要清空自己，我们在生活中遇到不同的人，也会跟他们打交道，不自觉地就会用不同的态度去对待。比如说面对一个年老的人，面对熟悉的人，面对陌生的人，面对敌人，或者日常面对家人，都有不同的态度，这个大家不用演，生活中自然就来了。但在表演过程中，怎么才能做到这些，就是演员要把自己深深地放在那个角色里，清空日常生活中的自己，进入那个角色的世界，自然就会找到表演的音准。

问：说到您，调动情绪最大的难点在哪儿？拿到剧本之后和真正去演这个角色最大的区别或者说困难在哪里？

肖央：我觉得对我来说有两个困难，其中一个困难就是我怎么去演一位父亲。因为我在生活中完全没有经历过这件事，就是有一个 17 岁的孩子，哪怕我孩子 7 个月，我可能也有这种当父亲的经验。李维杰有，但我需要去琢磨。

我要去体会一个父亲很特别的心路历程，应该怎样去面对孩子，以及父爱是什么。要特别深刻地体会，他作为一个小人物，本着这种爱，到后来产生了那么大的能量。这是另一个难点。

问：说起在泰国取景，为什么后来又变成了架空国？

肖央：对我来说它就是泰国，但设计为架空背景是两个国家审查的原因。泰国也不希望对外展示泰国是这样的，所以电影里边的文字全都是假的，都不是泰国文字，都是胡写的一种文字。你要演一个华侨，演一个泰国人，泰国人跟中国人也不太一样。泰国人先天就比较慢，比较乐观，懒懒的，他的气质跟中国人很不同，不着急，所以就只是在泰国取景。所以你到那里还是要跟当地的水土产生关联，你需要时间去观察周围的人，并融入当地。

问：这部电影本身是翻拍自印度的《误杀瞒天记》，拿到改编的本子，会有人要求您去看原版吗？或者您自己有没有找过？

肖央：没人要求我看原版，我也没看过。我觉得尽量别看原版，就当它是个全新的故事去演。我连《情圣》也没看原版，我觉得翻拍最好不要看原版。

问：关于剧本和一些创作上的考虑，片中有大量的宗教符号，比如"羊""佛塔"，您是怎么看的？

肖央：我觉得你刚才说的那几个，像羊、佛塔的故事，包括自首，以及宗教问题，都是大家解读比较丰富的部分，不同的人有不同的解读，但是同时很多人都注意到了。翻改之后为什么很多人能注意到？证明肯定有它的力量在里面，吸引了大家的注意力，想去解读它。我觉得宗教与哲学这一类都是有社会意义的。我们先说宗教，我觉得任何一部好电影，一部经典的电影作品，都会有很深厚的价值观背景。用羊去讲这些替罪的故事，是因为在社会里每一个人都是羊，用羊来比喻民众，在不同的国家都会有类似的认知，无论是替罪羊，还是待宰的羔羊。

在基督教文化里面，羊是可以替人赎罪的。西方会把整个社会比喻为羊群，一个大的羊群，它也需要一个牧者。《圣经》里的牧者是耶稣，教徒也把耶稣当作自己的牧者。那在东方社会里，牧者会是什么？是家族，是宗法社会领袖。牧者会带领羊走正确的路，不是那种散漫凌乱的，如果没有体制就变成了乌合之众。

"羊"的概念我觉得正好切中了整个中国人焦虑的部分，有的时候我们觉得自己也是一只挺无助的羊，你也不知道什么时候就出事了。它是中产阶级的一种焦虑，中产家庭面对困难也希望有一个解决之道，但是又不知道这个解决之道该是什么。两次摩顶的情节，有很多不同的解释，其实佛教徒的解释、基督徒的解释、无神论者的解释，都是从观众自身角度出发的。至少我的感觉是，李维杰是犯了罪的，他为了家人可以去下地狱，因此做了那样的选择。

李维杰为了家人，甚至抛弃了他的信仰，他是佛教徒，他为了家人犯罪，当和尚不再祝福他的时候，他产生了一种自我觉醒。他只有用受刑来替罪，才能换来大家对家人的原谅。他后来坚定了决心，去为家人牺牲。

问：您说的这个非常有价值，因为"羊"是一个基督教和佛教都在用的象征符号，它超越了一般意义上的宗教符号，变成一种普适价值观。您觉得李维杰有没有这样的转换或者说心路历程的变化？

肖央：你想，如果一个虔诚的佛教徒，不再受和尚祝福，对他来讲内心是一个多大的离经叛道的事，叛教是一个多大的挣扎、挑战。但是他为家人毅然决然地去做了，那个时候他就不在宗教里。不在语境里面了，他得不到他想要的一个回报，或者说一个福报。

而且有时候你往深了想，你看他每天去捐钱也好，去拜佛也好，可是悲剧照样发生在他这里。这就是很多人对宗教的一个疑惑，就是为什么坏事会发生在好人身上？为什么坏人就长命百岁，升官发财？这些都是人类典型的焦虑。

问：电影开头和结尾是一个戏中戏的套嵌，这种元电影的设计，是为了后期审查需要吗？

肖央：李维杰带着家人瞒天过海，用的都是欺骗的手段。后来小女儿用欺骗的手段告诉他得了一百分。他就会觉得，在小女儿心里，原来骗人也是可以成功的。我们家杀了人、骗了人也是可以逃脱制裁的。对方的孩子也是因为没有被教育好，才会发生这样的事。

整个电影是讲父爱的，这种父爱需要李维杰的自首才能升华。他如果不自首，就没有最后那段跟女儿的对话。李维杰跟女儿的对话是整部电影最感人的部分。大家看到那段话的时候还是非常动容的。这个时候李维杰身上承载了基督教情节的福音核心：因父亲，因天父，罪得赦免，也是因为这家人，因为李维杰，女儿罪得赦免。所以他的牺牲，一个父亲的牺牲，免除了孩子身上的罪，然后让孩子重新变成一个无罪的人。

问：李维杰看了很多电影，阅片量很大，那对于您来说，从事电影行业，阅片量对您最大的帮助体现在哪些地方？

肖央：当然，你透过电影能看到各国优秀电影工作者的努力，以他们的业务水平呈现的作品，就像一个画家逛博物馆看画展一样。可以开阔一下眼界，但是回来做自

己的时候，还是要把那些东西忘掉。其实，过去的电影会启发你一些东西，但启发不是模仿。

问：《误杀》这部电影实现了口碑、票房双赢，但是对于您来说有没有什么遗憾？

肖央：每部电影都是会有遗憾的，电影也是一个遗憾的艺术。我觉得只要把人物最重要的那几点吃透，这个人物就能立得住。我唯一的遗憾就是我跟大女儿的戏稍微少了一点，再多一点点我觉得可能会更好，肯定会让后面更感人，父亲和大女儿的关系也会变得更丰满。

《误杀》制片人访谈

问：您的团队大概用了多长时间来确定电影的基调，以"羊"替代"犬"，把它作为整部电影最重要的一个符号，或者说"卖点"？

林朝阳：这个是定了在泰国拍摄，到了泰国之后才改的。泰国是一个宗教国家，到了泰国就发现其实那里的人是非常虔诚的，我觉得泰国的文明真的很多，佛教素养真的相当不错。我还喜欢那个地方的市场，还喜欢那种大金台。佛教或者这些宗教求善的文化价值就是我们想讨论的。比如《误杀》的结局是自首，为什么我们要这样安排？

调动观众的情绪需要一个社会话题，《误杀》里除了阶层焦虑，我们当时还想借助电影讨论今天普遍的网络暴力问题。人们经常会在网上给别人贴标签，网络也是一个公共场合。很多人选择跟风，他们如何去做的，有什么利益，或者说是什么引导了舆论变成暴力的洪流，这些是我们在这部电影里想让大家去反思的。为什么个人融入了群体后，他的所有个性都会被这个群体淹没，他的思想立刻就会被群体的思想取代。当个人进入群体后，个人也会有情绪化、无异议、低智商等特征。这些特征都是"乌合之众"想要反映的，"羊"虽然成了群，但是没有牧者也不行。因此，英文名字出来之后，我们就放了很多"羊"的寓意进来，你看黑板上、布景上，包括主题曲

《亡羊》，都在呼应这个主题。

问：剧本前期准备时间长，对后期拍摄的主要帮助体现在哪里？

林朝阳：对于创作，我们是不断地提升自己，推翻自己。虽然为了拍摄这部电影，我们很快就组建起班子，10个月就完成整个的拍摄及后期宣发。但是这个本子前期打磨就换了6个编剧，积淀的时间很长，真正投入大量的人开始拍摄却很快，这个其实在国内很少的，大概都是与之相反。有的时候比如本子刚准备好就进入拍摄，一进入拍摄就发现有问题，要开始修剧本，然后就拖时间，拖得越长，资方感觉就越疲惫。

也是基于我们工作的项目，前期准备是很充分的。这个不用讲，因为忙活了两年多，前前后后，换编剧，推翻重来，遇到的事情特别多。所以对我们自己想要表达的东西也是越来越精准，这是很重要的。然后，其实制作恰恰不是我担心的，制作是我们的强项，对不对？我们公司制片从来不外包，我知道什么样的片子用什么样的语言，用什么样的方式，它的调性是什么样的，所以你的导演、摄影师、音乐人可能很好，但风格不适合我们用，我们只用恰到好处的，这是最好的，做起来也很顺利。当然中间一定也有很多的问题，任何一部电影在拍摄过程中都会有问题。片子没有问题，那就不是真正的电影艺术，而解决问题恰恰是作为制片人的成就感所在。

问：具体拍摄遇到了哪些需要制片人解决的问题，方便举例吗？

林朝阳：比如，乌纱这条街是我们搭的，不是唐人街和唐人街西边的拐角处。我们要用两个月，租下来的话要几个亿，人家的生意需要赔偿，一条街96家店。所以为了控制预算，我们只能去旁边搭建一个仿真的街区景观，所以对一个新导演的作品来讲，可能像我们这么大的魄力去投入也是很少见的。

但后来又出了问题，这个搭建的地区是不允许拍摄的，我过完春节才去泰国，之前并不了解这个事情。拿不下来的原因是那个区块属于泰国第二大富豪的私人地产，好像是泰国大象啤酒的承包地。地产和实业都是，他当时跟我们谈，他7月份要动工，怎么说都不能给我们用。所以得攻克这个人际关系，然后自己在旁边搭一个街区。

没有办法，实际上我们必须搭，但他就是不许在他那个地方搭。首先我们通过关

系，几条线去给这个老板做工作。后来还从大使馆里面找关系，然后才把这个老板攻下来。这是我们工作中一个比较大的困难。如果再拿不下来，这部片子可能就很难拍成。除了搭出来的部分，还有大远景也必须是实景。很多事情都要协调，需要去克服，我觉得都能解决。

问：好莱坞的很多电影就是拿不下实景，就给你拍几张图，然后后期用 CGI 和绿幕做一个。

林朝阳：我觉得这是一个办法，也是好的办法。但需要考虑国内的技术是否成熟，另一方面还要考虑成本。我的制作成本是 1 000 万元人民币，特效可能是 2 000 万元，再加上可能还要多出 4 个月的时间。如果最后出来的效果不成熟，那也不行，这个成本和风险就很大了。

其实制片人的主要工作就是考虑成本和产出的问题。因为包括我的同学、师兄，他们说国内拍电影有个问题，就是国内的一些剧组，各单位之间的协调会出现这种人际沟通成本，因为他们本身够专业，或者他们自己有一些架子什么的，就会变成一个沟通问题，然后整个制作时间延长，或者说出现沟通不畅、风格不统一等各方面的问题，就造成整个电影的观感、质量、完成度掉下来。

问：您说的这种前期密集筹备的模式，是怎样做到节约成本的呢？

林朝阳：这种模式要依照剧本做前期筹备，比如敲定导演，敲定主演，敲定外景，我全都是依据这个剧本在打磨，然后所有的东西再在我的大脑里面构建出一套电影的生产模组。都成熟了，我才开始做，而不是像之前做电影搞短期准备，然后大家边拍边想，最后越拍越小。因为大家都不是那么肯定，会造成沟通上的阻碍，沟通成本变大后，只能把投入拍摄的成本压缩。如果前期准备工作做得足够充分，就可以减少后期的这些问题。

（采访者：李典峰）

2019年

中国影响力电影分析　案例十

《攀登者》

The Climbers

一、基本信息

类型：剧情、冒险

片长：125 分钟

色彩：彩色

内地票房：10.97 亿元

上映时间：2019 年 9 月 30 日

评分：豆瓣 6.1 分，猫眼 9.4 分，淘票票 9.0 分，
IMDb 5.2 分

二、主创与宣发信息

导演：李仁港

监制：徐克、曾佩珊

编剧：阿来、尚英

主演：吴京、章子怡、张译、井柏然、胡歌、
王景春、多布杰、刘小锋、曲尼次仁、何琳、

拉旺罗布等

总制片人：任仲伦

制片人：尹剑华、黄霁

摄影指导：张东亮

原创音乐：黎允文

动作指导：吴永伦

视效总监：朴义东

美术指导：黄家能、朱汶龙

造型指导：黄明霞

剪辑：邓文滔、李林

出品：上海电影（集团）有限公司

联合出品：北京登峰国际文化传播有限公司、北京安瑞影视文化传媒有限公司、上海赛亚文化发展（上海）有限公司、华谊兄弟电影有限公司等 27 家公司

发行：上海电影股份有限公司

联合发行：北京京西文化旅游股份有限公司、天津猫眼、微影文化传媒有限公司、华夏电影发行有限责任公司、上海红星美凯龙影业发展有限公司

中国新主流大片的类型叙事、工业美学践行与产业机制

——《攀登者》分析

一、前言

《攀登者》是中国内地首部登山冒险题材的电影作品，也是第一部致敬中国登顶英雄的电影。影片以 1960 年与 1975 年中国登山队两次登顶珠峰的事迹为背景，讲述了方五洲、曲松林等中国攀登者肩负时代使命前赴后继两次登顶世界之巅的故事。影片根据真实事件改编，全国瞩目乃至全世界为之喝彩的英雄高光时刻，有着一流的故事原型，并拥有吴京、章子怡、王景春、成龙组成的"三帝一后"以及张译、井柏然、胡歌等演技与人气兼备的优秀演员组成的"国民免检阵容"，又作为新中国成立70 周年献礼片在黄金档期国庆档上映，真可谓占尽天时地利人和。然而，8 天国庆档收官后，《攀登者》的票房仅为 7.7 亿元，豆瓣评分仅为 6.1，票房口碑都很不尽如人意，与同档期上映的另外两部献礼片的票房与口碑（《我和我的祖国》国庆档报收 22 亿元，豆瓣评分为 7.8；《中国机长》国庆档报收 20 亿元，豆瓣评分为 6.7）相比更是黯然失色。影片票房最终定格在 10.97 亿元，这样的成绩难言出色。

影片上映后，引发了国内外学者、影评人和普通观众的广泛讨论。

王一川高度肯定了影片主题的现实意义，认为："影片的主要成功点在于，突出了登山队员的国家荣誉感和集体英雄主义精神的代际传承及其当代意义，同时也阐明了科学精神对于维护国家荣誉感和集体英雄主义精神的重要性。"[1]

[1]　王一川：《集体英雄主义面对喧宾夺主的爱情——我看影片〈攀登者〉》，《当代电影》2019 年第 11 期。

图 10-1　官方海报

　　张慧瑜则深入剖析了影片的文化意义，认为："这部电影的文化意义有两点：一是，追问爱国主义、国家情怀等抽象价值如何融入这部商业类型片，使其成为如好莱坞一样商业与价值观统一的电影；二是，20 世纪 50 年代至 70 年代的当代史在 80 年代以来的文化讲述中成为伤痕史，《攀登者》把这种伤痕叙述转化为与当下主流价值相契合的现代精神，使得前 30 年与后 40 年的历史完成文化嫁接和历史贯通。"[1]

　　陈晓达则从生产机制、技术特效和网络传播三个层面梳理了《攀登者》的电影工业美学特点，认为："该片在近年来的国产同类型影片中达到了新的制高点，尤其电影主创对电影工业美学理念的自觉秉承与实践，使该片呈现出高辨识度的重工业电影之美。"[2]

　　多位学者则对影片的叙事策略进行了各种分析。方力认为："在影片叙事过程中与顺序性叙事所不同的是叙事结构采用了多视角多元化叙事策略，故事的叙述时间、叙述线索、叙事人物都在失序中打乱，重新进行了有序搭建，冲破了单一叙事的遵循'开端—进展—高潮—结尾'的叙事方式。变换叙事视角达到了时间与空间的转换，而登珠峰的叙事与爱情叙事双线交叉，强化了个人情感与国家使命之间的联系，

[1]　张慧瑜：《〈攀登者〉："国家"的显影与当代史的回收》，《电影艺术》2019 年第 6 期。

[2]　陈晓达：《电影工业美学视阈下〈攀登者〉的制片机制、特效技术及网络营销研究》，《电影新作》2019 年第 6 期。

铸造了独树一帜的新主旋律叙事影像。"[1]

　　陈奇佳重点分析了影片的"寓意象征叙事"，认为："他们运用现代视听技术，巧妙地运用了古典艺术中寓意象征的叙事技法，使故事本体体现了较为丰厚的价值蕴涵。"[2]

　　宋晖重点分析了影片的宏大历史叙事与情感叙事，认为影片"情节紧凑，注重视觉效果，将宏大叙事与情感叙事结合起来，尤其是情感叙事，比《战狼2》更为突出和丰富"[3]。

　　在全民讨论与热议中，同样不乏两极化的评价。

　　胡智锋、何昶成通过"大与小""情与理""浓与淡"的艺术辩证方法，辨析梳理了该影片的创作得失，认为："《攀登者》在宏大的叙事角度、丰富的情感呈现、强烈的节奏表达等方面取得了一定的经验效果，在选题、制作、传播等方面也取得了一定的价值成就。但同时，该影片在'大与小''情与理''浓与淡'三个关系的处理上，还有待进一步提升。"[4]

　　其中，对影片争议最大也最有代表性的地方是"爱情戏"。王一川认为："全片在叙述的关键时刻突然插入徐缨的爱情'抢戏'情节段落，使得本来有可能得到集中表达的国家荣誉感和集体英雄主义精神题旨，受到这段恋爱情节的美学干扰和思想弱化，是不合时宜、喧宾夺主和弊大于利的。"[5]

　　由中国电影艺术研究中心联合艺恩网站进行中国电影观众满意度调查，2019年调查结果显示（见图10-2），《攀登者》以85.4分在所有影片中排名第12位，其观赏性为85.6分、思想性为87.1分、传播度为82.6分。平心而论，这一成绩已属不错。

　　影片深切的家国情怀表达、成熟的类型创作和高质量的工业制作技术均得到了观众的高度认可，在全民爱国的大背景下，有效地激发了观众对于影片的分享和传播热情。

　　从普通观众和专业观众满意细分维度综合比较看（见图10-3、图10-4），《攀登者》

[1]　方力：《展现与再现——电影〈攀登者〉叙事策略分析》，《中国电影市场》2019年第11期。

[2]　陈奇佳：《艰难困苦，玉汝于成：〈攀登者〉寓意探微》，《电影评介》2019年第18期。

[3]　宋晖：《〈攀登者〉宏微观情感叙事解码》，《电影评介》2019年第18期。

[4]　胡智锋、何昶成：《电影〈攀登者〉三题》，《电影评介》2019年第18期。

[5]　王一川：《集体英雄主义面对喧宾夺主的爱情——我看影片〈攀登者〉》，《当代电影》2019年第11期。

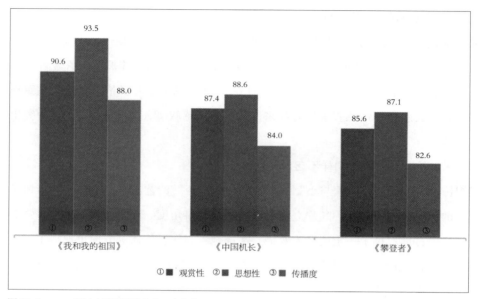

图 10-2　2019 年国庆档影片满意度三大指数对比

数据来源：《2019 年国庆档满意度档期和单片双创纪录》，艺恩网，2019 年 10 月 8 日。

在体现思想性的"正能量"（普通观众）和"健康积极的价值观念"（专业观众）得分均为各指标中最高，"主要演员的表演"与"视觉特效"得分也均居于前三位；可见《攀登者》在思想性、视觉效果、演员表演、音乐效果、类型创作等指标上最为出色，获得了较高的观众评分。而"精彩对白"和"情节合理度"是最受普通观众和专业观众诟病的两项指标，得分均为最低。这样的数据较为客观地反映出《攀登者》的艺术成就与不足。

从李仁港要执导《攀登者》以来，围绕导演和影片的争议就一直没有停止过，对其影片的评价也是毁誉参半。本文将从《攀登者》的剧作建构、美学特色、审美文化、产业模式等方面进行全案分析，力求剖析电影剧作方面的叙事技巧，分析探讨其当代电影工业美学属性，并深度透视影片文本背后的审美文化，在对其产业模式上的策略与问题做出辩证分析后，进一步对李仁港和中国新主流大片创作提出合理化建议与构想。

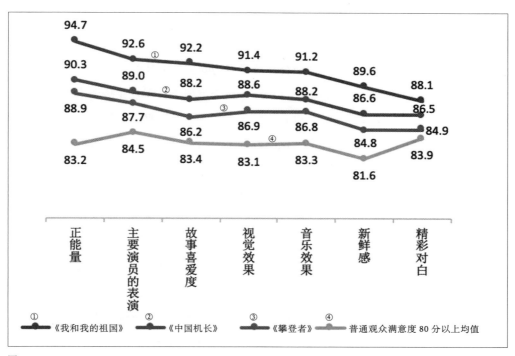

图 10-3　2019 年国庆档影片普通观众满意度细分维度评价

数据来源：《2019 年国庆档满意度档期和单片双创纪录》，艺恩网，2019 年 10 月 8 日。

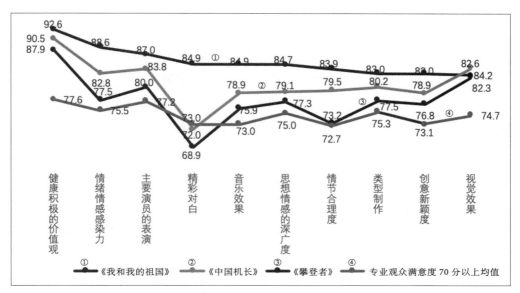

图 10-4　2019 年国庆档影片专业观众满意度细分维度评价

数据来源：《2019 年国庆档满意度档期和单片双创纪录》，艺恩网，2019 年 10 月 8 日。

二、新主流大片的类型叙事与融合加强

近几年随着香港导演北上，两地合作模式成为新主流大片的一种常见搭配。传统意义上的主旋律电影不仅内容和制作背景已经完全市场化，而且在整个剧作构架、叙事模式和核心主题的逻辑构建上，也开始向商业片和类型片靠拢。北上香港导演将动作、谍战、枪战等反复试验过的类型化的叙事手法用于电影创作中，借以牢牢抓住观众视线，使影片在思想性、观赏性、商业性方面取得了巨大成功。

赵卫防曾经这样总结"新主流大片"的美学特征："是将主流价值观与类型美学进行对接而成的主旋律大片，在主题层面将中国主流价值观进行了多元化与深度化的表现，在形式层面进行了类型化的书写表达，在制作层面实行了重工业模式。其中类型美学的引入和对主流价值观的新诠释，既增加了电影的观赏性，又增强了主题内涵的思辨性。"[1]《攀登者》在创作之初，创作团队就确立且统一了"类型化表达"的创作理念。"与国外同类题材的纪实风格不同，大家的创作共识是探索类型化表达，既感人又好看。"[2] 而这种类型化的书写与表达在影片中具体表现为以下几个方面。

（一）好莱坞经典叙事模式的沿袭与践行

从 1911 年第一个电影制片厂在好莱坞开业至今，好莱坞业已形成一套成熟的经典叙事模式，即结构故事和展开情节多以戏剧化作为基础：故事情节充满戏剧性的冲突，故事结构完整封闭，故事发展逐次递进直到结尾的高潮。

《攀登者》虽非好莱坞电影，且叙事时间跨度较大（1960—1975），在叙事视点上采用了第一人称"我"者叙述，在叙事结构上采用了插叙、倒叙、顺叙相结合的网状式叙事结构，叙事线索则由登山主线和爱情、兄弟情两条辅线交织而成。但影片在叙事上依然借鉴和运用了好莱坞经典叙事模式。时间跨度虽然长，但 1960 年的第一次登顶不过是故事叙事重心——1975 年第二次登顶——的铺垫和引子，可视作故事的序幕。叙事结构虽然有多次插叙的使用，但插叙不过是人物内心世界的外化，故影片

[1] 赵卫防：《业内专家评价国产电影：口碑铸就票房　继续扛鼎市场》，《光明日报》2020 年 1 月 15 日。

[2] 林梅：《专访上影集团董事长任仲伦：把创作难度变成艺术高度》，《中国电影报》2019 年 10 月 25 日。

整体上依然是好莱坞经典叙事最热衷的线性叙事结构，叙事线索虽不单一，但主次分明。前赴后继攀登珠峰是影片当仁不让的叙事主线，也是影片最大的叙事动力和主导情节的叙事动机，加之开头和结尾以同一个镜头（蓑羽鹤飞越珠峰）形成的闭合式叙事以及一波三折的情节设计和对冲突的刻意营造，等等，都是好莱坞经典叙事的最典型明证。

克莉斯汀·汤普森（Kristin Thompson）曾在其1999年出版的著作《好莱坞怎样讲故事——新好莱坞叙事技巧探索》[1]一书中详尽阐释了好莱坞经典叙事的特点。她将电影分为建制、复杂行动、发展、高潮和尾声五部分，在这里我们沿用这一理论详尽分析一下《攀登者》的叙事主线——登山线的叙事结构（见表10–1）。

在这样五个部分中，影片的"建制部"承担了触发事件的功能，确定了故事发展的领域，引出主要人物方五洲、曲松林、徐缨，并让主人公各自承担一项"不可撤销的行动"——方五洲等人用生命换来的登顶成功却并未得到国际认可，他渴望为国登顶；而曲松林因为相机坠毁未能留下登顶影像证据而心存怨恨，略感屈辱，他需要为自己"正名"，赢得做人的尊严；徐缨因为方五洲的懦弱而心生失望，内心高山横亘。这样

表 10–1　《攀登者》登山线的叙事结构

结构		内容	时间点	作用
建制部	开端	内忧外患，登山队肩负特殊使命为国登顶。	第1–2分钟	交代登山所处的时代背景和国家环境，触发事件。
	展开	突遇雪崩，拯救曲松林，相机滑脱，机器坠毁，老队长临终托付攀登使命。	第4–10分钟	设置"陷阱"，人与环境的冲突激化，为登顶成功后却被质疑、被污名化和兄弟反目等故事发展设置伏笔。
	高潮	方五洲、曲松林、杰布历尽千辛万苦登顶成功。	第11–12分钟	激化高潮。
	结尾	从"英雄"到被质疑为骗子，登山队解散，三人各奔天涯。	第16–24分钟	完成故事开端部的承转，为1975年第二次登顶中各种矛盾冲突埋下伏笔。

[1]　[美]克莉丝汀·汤普森：《好莱坞怎样讲故事——新好莱坞叙事技巧探索》，李燕、李慧译，北京：新星出版社2009年版。

（续表）

结构		内容	时间点	作用
复杂行动部	开端	1973年国家再次组织攀登珠峰，各路人马集结。	第25—46分钟	交代方五洲与曲松林当下的对立关系，刻画人物李国梁、杨光、黑牡丹等人物众生相，为兄弟情感、李国梁与黑牡丹的爱情戏等各种感情线做铺垫。
	发展	在拉巴日峰进行适应性训练，因疑似雪崩，队员大乱，方五洲飞梯救人，有惊无险。	第47—50分钟	牛刀小试，领略珠峰自然灾害的危害，凸显人与自然的矛盾，同时为此后三次登山做铺垫。
	高潮	第一次冲顶遭遇大风暴，队员命悬一线，方五洲力挽狂澜，勇救众人。	第59—72分钟	刻画集体群像，凸显影片主题。
	结尾	徐缨迷路，方五洲为救徐缨负伤；杨光冻伤左腿；第一次登顶失败。	第73—77分钟	为李国梁传承精神接力登顶埋下伏笔，也成为与徐缨感情质变的契机。
发展部	开端	李国梁主动请缨，要求带领突击队二次登顶。	第78—81分钟	中间临界点，代际传承完成，同时方五洲与曲松林的矛盾进一步激化。
	展开	李国梁带领突击队攀登珠峰，气象组预告有强阵风，方五洲与曲松林再起争执。	第82—84分钟	"命运的十字路口"。
	高潮	攀登第二台阶，队员钉鞋踩空，氧气瓶滑脱，正中李国梁面门，突击队员急速下滑，危在旦夕。	第85—88分钟	最后一分钟营救，制造扣人心弦的戏剧张力和悲情效果。
	结尾	李国梁殉难，错过登顶最佳窗口期，突击队遭遇重创，情绪低迷。	第89—90分钟	情绪和叙事节奏的"谷底"。
高潮部	开端	徐缨鼓励方五洲做好准备迎接下一个窗口期。	第91—92分钟	峰回路转。
	发展	徐缨、方五洲力排众议，尝试第三次登顶。	第93—97分	鸿门宴。
	递进	雪崩，方五洲智救众人，自己却险些丧命。	第98—102分钟	人与环境的冲突进一步激化，情节跌宕起伏。
	高潮	在气象组徐缨等人舍生忘死的协助下，突击队最终成功登顶。	第103—110分钟	制造整部影片的最大高潮，完成人物塑造和主题表达。
	结尾	峰顶，挖出15年前埋在雪山之巅的国旗，同时将化石埋葬。	第111—114分钟	爱情海枯石烂。
结尾部	尾声	40年后杨光戴着义肢登顶成功。	第116分钟	攀登精神生生不息，表达主题。

三个"不可撤销的行动"成为整部影片三位主人公的叙事动力和人物主导行为动机，并由此引发了人与自然、人与人之间各种矛盾和兄弟情、爱情等各种情感冲突，这也构成了影片的三条叙事线索：第一条叙事线索是突击队前赴后继攀登珠峰，人与自然的冲突是影片的情节主线，也是最具张力、最扣人心弦、最具戏剧性和观赏性的叙事线；第二条线索是方五洲与徐缨的爱情线，与登山主线齐头并进（这也是影片叙事最需要商榷的地方，文后将有论述）；第三条线索是方五洲与曲松林的兄弟情谊及曲松林的个人"成长"。

"复杂行动部"可谓整部影片的"黑暗时刻"，它"被规划成一系列的复杂因素、紧要时刻和引发行动的逆转"。在《攀登者》里表现为登山叙事线上，不管是拉巴日峰的适应性训练，还是第一次登峰行程中，先后遭遇了疑似雪崩、队员骚乱引发危险和大风暴险些将他们吹得无影无踪，以及冰塔林迷路险遭冰塔灭顶之灾。登山的艰险、环境的残酷严峻得到充分彰显；在方五洲与徐缨的爱情线上，则对应着两人擦肩而过的相逢以及再见面时徐缨对方五洲情感的冷漠与疏离；在兄弟情这条叙事线上，则是曲松林对方五洲的怨恨溢于言表。三条线索齐头并进，同时展开，构成该部分的叙事重心，也是制造戏剧冲突、增强故事曲折性并为情节发展埋伏笔的段落。

"发展部"是指"前提、目标以及障碍等详尽规定至此已经全部得到介绍，通常要在这里出现的是主人公为追求他或她的目标而奋力挣扎，经常包括能够促成行动的一些事件，以及忧虑和迟疑等"。在《攀登者》中，"发展部"是故事的起承转合部分，李国梁主动请缨，带领突击队实施第二次攀登并功败垂成，以身殉国。这一叙事段落在"登山线"上，它主要是制造更加强烈的戏剧张力，让情节变得一波三折、惊心动魄，以突出登山队员勇往直前、舍生忘死的民族精神，并通过李国梁接任队长及命悬一线时将绳索割断将摄像机托付给战友，把生还的机会留给战友而完成了这种民族精神的代际传承，以更好地凸显主题。在"兄弟情"线上，"发展部"是方五洲与曲松林两人矛盾冲突最尖锐且完成了曲松林个人"自我救赎"的叙事段落。

在故事的"高潮部"中，导演通过雪崩、大风暴两次险情的设置，以及方五洲昏死、徐缨牺牲等悲剧情节的运用，不仅使故事情节峰回路转，一波三折，更加引人入胜，制造出全片最富张力的戏剧高潮，而且将人性的英勇无畏、向死而生与爱情的凄美展示得淋漓尽致。九死一生的登顶方显英雄本色和民族精神的伟大，而方五洲与徐

缨上演的"珠峰绝恋"更是增添了攀登的悲情色彩与人物的侠骨柔情。

总体说来,《攀登者》这种好莱坞经典叙事模式的运用,让影片的"建制部"引人入胜,"复杂行动部"与"发展部"冷却反思,"高潮部"则跌宕起伏、高潮迭起,"结尾部"又意味深长。另外,前四部每一部分的叙事节奏也大多按照好莱坞电影重要情节点的节奏进行规划设计,故事内在逻辑合情合理,整体叙事结构较为完整丰富。

(二)类型融合与类型加强

在现代娱乐消费和感官刺激不断升级的影响下,单一类型的电影已经很难吸引观众的注意力,为了满足市场的需求,制片商不得不主动或被动地在电影中添加越来越多的元素,"类型加强型"电影可谓是类型片发展的必然结果。新世纪以来,中国类型片在对美国类型电影的本土化实践中,类型融合、类型加强正成为一个显著特点。

"既然不能发明新的电影类型,那么就只能对现有的类型进行大量的融合与重组,这已经成为当代好莱坞主流大片的生产模式。"[1]《攀登者》邀请李仁港来执掌导筒,不仅仅是基于上海电影(集团)有限公司(简称上影集团)与其多次合作的惯性,更是由于香港电影人在北上合拍的过程中,经多年实践而形成的电影理念与电影美学,必然在其北上后的创作中得到贯彻和体现。因此,《攀登者》在类型属性上呈现出登山片、动作片、超级英雄片与爱情片等各类型电影元素有机融合的美学特色,影片既有主旋律电影对民族精神、集体主义精神、爱国主义精神的弘扬,也有登山片的惊心动魄、扣人心弦,又有动作片的精彩纷呈的视觉奇观,更有爱情片的凄美感人,还有超级英雄片的飞檐走壁、出生入死、力挽狂澜、拯救战友等超级英雄的人设与情节模式。

这样的类型融合与类型加强,也是主创团队自觉的艺术追求:"登山题材电影创作有很多天然的局限性……综合考量这些创作掣肘,创作团队决定借助冒险电影、动作电影的元素,探索新的表现形式,给自己树立一个个创作难度。任仲伦和主创们在讨论中将其归纳为东方叙事的探索。"[2]从采访中我们不难看出类型融合是影片主创的一次主动践行。

[1] 谭苗:《好莱坞动作类型电影之当代发展》,《北京电影学院学报》2013年第5期。

[2] 林梅:《专访上影集团董事长任仲伦:把创作难度变成艺术高度》,《中国电影报》2019年10月25日。

对于类型加强型电影来说，最大的难点在于如何将多种类型有机结合在一起，在吸取不同类型优势的同时保持一个强有力的主类型，在类型混搭中产生"1+1 ＞ 2"的效果。从呈现效果上看，《攀登者》以登山片为主类型，以动作片、爱情片为辅类型，主辅类型的比重搭配得较为合理。在融合的技巧上，影片将登山片、动作片、爱情片与超级英雄片四种元素的风格特征高度集中于方五洲这个主角人物身上，影片跨度 15 年的登山戏、几次舍身救战友的动作戏和超级英雄戏以及最典型突出的爱情戏都集中在方五洲这一人物身上，其艺术效果和艺术风格上的断裂感暂且不表，但类型融合却是影片显而易见的叙事策略。

（三）奇观化叙事：用动作视觉奇观来增强吸引力

英国电影理论家劳拉·穆尔维曾依据精神分析学说分析过电影中的"奇观"现象，她认为奇观于电影中"控制着形象、色情的观看方式"[1]。按照她的说法，一部电影想要抓住观众，就需要拥有被看 / 观赏的"吸引力"，这一吸引力就是影片中的"奇观"的展示。而在视觉思维主导艺术审美的时代，制造新颖又刺激的奇观影像是电影保持对观众吸引力最重要的砝码。而《攀登者》特殊的题材、神秘又奇异的空间环境、"中国第一部登山电影"的标签使其从立项开始便成为一部具有"吸引力"的奇观电影。

周宪在《论奇观电影与视觉文化》一文中曾指出："所谓奇观，就是非同一般的具有强烈视觉吸引力的影像和画面，或是借助各种高科技电影手段创造出来的奇幻影像和画面及其产生的独特视觉效果。"[2] 他将电影中的奇观分成场面奇观、动作奇观、速度奇观及身体奇观四种类型。《攀登者》作为中国本土的"超级英雄电影"，在视觉奇观的营造上也是浓墨重彩、不遗余力的。

在场面奇观上，《攀登者》将镜头对准珠穆朗玛峰这座神秘又奇异的雪山，不仅展现了极具代表性的壁立千仞无依倚、层峦叠嶂、巍峨宏大的雪山景观，也表现了冰裂缝、大风暴、雪崩等严酷恶劣的自然环境。在电影中，不管是冰裂缝突然间的天崩

[1]　［英］劳拉·穆尔维：《视觉快感与叙事性电影》，殷曼婷译，译自网络资源，原文发表于 1975 年。

[2]　周宪：《论奇观电影与视觉文化》，《文艺研究》2005 年第 3 期。

地裂，还是冰塔林轰然倒塌，抑或是大风暴的摧城拔寨、风卷残云，或者雪崩时的雷霆万钧、山呼海啸，都给观众持续打造出陌生又心惊肉跳的奇观化场面。

动作奇观着重体现在人物炫技般的动作表演中。1960年第一次登顶成功后方五洲在"无人区"意欲向徐缨表白时那一番飞檐走壁，就向观众展示了方五洲的不凡身手，而这也为后来方五洲在登山过程中遇到层出不穷的危险状况时一次次挺身而出、力挽狂澜埋下了伏笔。如队员们在拉巴日峰进行适应性训练时，因疑似雪崩，学员大乱，惊呼奔逃，测绘队员陈杰腿部被降落伞缠绕命悬一线，方五洲飞梯救人，上演高山滑雪的动作奇观。又如1975年第一次登顶时队员遭遇大风暴全体队员危在旦夕时，方五洲用梯子挽救众队友免遭覆灭，场面更是极具想象力。再如第三次登山时遭遇雪崩，突击队员面临灭顶之灾，方五洲一跃而起跳过冰裂缝将冰镐狠狠楔进对面崖壁上从而筑起一道生命的铁索时，其功夫之高超更是令人叫绝。这些动作场面都让我们看到了演员一苇渡江、游刃有余的动作奇观，令人目不暇接、眼界大开。

速度奇观往往是由镜头组接的速度或画面内物体或人体移动的速度来打造，这两点在《攀登者》中都有很好的体现。首先是镜头数量的丰富与快节奏剪辑所带来的速度感，其次是影片的多处动作场景都以速度感创造出紧张刺激的视觉和心理体验效果。如影片几场"重头戏"——1960年第一次登山遭遇雪崩拯救曲松林、1975年登山适应性训练队员误以为雪崩而引发的恐慌和危险、第一个窗口期登山遭遇大风暴、李国梁遇难、第二个窗口期遭遇雪崩等这几场戏，导演不仅通过疾风暴雨式的剪辑营造了密不透风的叙事节奏，而且还通过风驰电掣般滑落的人、梯子、绳索来制造惊心动魄的速度奇观，扣人心弦、精彩纷呈。

既想体现主流价值，又想用商业类型投观众所好，并兼顾好思想性与商业性，是《攀登者》主创们创作之初毫不讳言的创作动机与创作理念。然而影片并未实现主流价值与商业类型表达的有机结合，其叙事上的诸多不足也饱受争议，甚至成为影片口碑与票房都不尽如人意的根源，具体体现在以下几方面：

首先，叙事人称与叙事视点的游离混乱。

从叙事学的角度来看，"讲述"（呈现）一个故事，意味着架构一个可供观看或阅读的本文。而要构筑一个本文，首先遇到的问题是：谁来讲述故事？"叙事人"是每

个叙事本文所不可或缺的。"无叙述者的叙事，无陈述行为的陈述纯属幻想。"[1] 就影片而言，镜头"话语"的组织、本文时间畸变的处理、时间信息范围的框定、人物形象的刻画等无不受影片"叙事人"的"声音"的制约与导引。其中"人称与视点"是电影人称最富于活力的叙事功能，其设置与变化都影响着影片故事的讲述。

在《攀登者》中，导演采用的第一人称叙事视点，以徐缨的视角讲述跨度15年的两次登山过程。影片开始部分以倒叙、插叙的形式为方五洲等人1960年第一次登顶成功，以及此后欲说还休的情愫、风云突变的人设坍塌、三人颠沛流离的人生遭际提供了短平快的叙事便利。这种叙事方式简洁利落，时空随讲述者的画外音自由切换，第一人称的叙事视点也有利于大跨度的影片叙事。但从1973年开始讲述国家再次组织登山队举行珠峰地区的科学综合考察以后，影片叙事人称与视点毫无征兆地变为全知全能的第三人称叙事视点，徐缨的第一人称叙事视点自动隐匿。这中间还多次穿插第一人称叙事视点的闪回：一次是李国梁死后黑牡丹手捧相册睹物思人，回忆与李国梁的种种；一次是第二次窗口期登峰时，方五洲眼前幻化出老队长十余年前在前方对其继续攀登珠峰的召唤与鼓励；还有一次是登顶成功后，方五洲挖出埋葬在雪山之巅的手电筒，情不自禁地回忆起与徐缨的那份含而不露的爱情。多次叙事视点的转换，并非多人称、多视点叙事的刻意设计，凸显影片叙事视点的混乱和随意，暴露出全片缺乏对叙事人称和叙事视点的严谨设计这一问题。

其次，对登山英雄人物的刻画背离历史真实及对精神内涵挖掘不足，致使人物群像塑造失之扁平化、符号化，且使国家形象被弱化。

电影中，第一次登峰时，还未到达第二台阶，老队长就因为雪崩牺牲了，然后借老队长之口，说出那点睛的话："我们自己的山，我们自己登。"而现实中，人物原型刘连满为队友做人梯，因为体力耗尽而无法继续前行，把氧气和食物都留给了队友，与此同时还留下了一页"绝命遗书"："王富洲同志，我没有完成任务，对不起人民。这里你们留给我的氧气瓶和糖，你们用吧，或许它能帮助你们早点下山。把胜利的消息带给祖国人民，永别了！"壮志未酬的遗憾、为国家舍生忘死捐躯牺牲的精神、对战友语重心长的鼓励与殷殷期盼，都让人肃然起敬而又潸然泪下，这要远比"我们自

[1] ［法］热拉尔·热奈特：《叙事话语 新叙事话语》，王文融译，第251页。

己的山，我们自己登"这种文艺腔十足的台词更具感染力。

影片中的黑牡丹，原型是世界上第一位从北坡登顶珠穆朗玛峰的女性潘多，登峰时还在哺乳期，经历严苛的训练，担任登峰运输队的副队长。而这位巾帼不让须眉、充分展现中国女性风采的民族英雄在影片中被塑造成了只会帮倒忙的恋爱少女，在最终登顶的叙事链条中也只是沦为"壁花小姐"，毫无存在感，这种落差也令人如鲠在喉。胡歌扮演的角色的原型是还健在的中国双腿截肢者登顶珠峰的第一人夏伯渝老先生，其自强不息、锲而不舍的民族精神在电影中却被设定为登山以"证明父亲生下我不必后悔自责，想成为父亲的骄傲"这样的叙事动机，这种设定固然使人物的行为动机更加个性化，更具人情味，但背离了中国组织国家登山队第二次攀登珠峰背后的政治意义和历史使命，而且角色性格也因为枝蔓丛生的叙事而变得异常扁平，可有可无，完全沦落为"粉丝经济"流量担当的商业存在。

《攀登者》是一部取材于真实历史并带有半纪实色彩的电影，但在实际登山史上，为了保证攀登珠峰的物资运送和气象服务，国家动员西藏军民修建了一条 300 多公里的雪线公路，这种国家至上的集体英雄主义，以及翻身农奴出身的贡布宁肯少背一些给养，也要把一尊毛主席半身塑像背上珠峰这种国家至上的英雄主义行为全都被舍弃，而加重了方五洲为洗刷冤屈、曲松林为自己"正名"、兄弟二人冰释前嫌曲松林完成个人"成长"、杨光要成为父亲的骄傲这一类非常好莱坞式的个人情感诉求。正如学者所言："叙事的目的就在于把一个社群中每个具体的个人故事组织起来，让每个具体的人和存在都具有这个社群的意义，在这个社群中，任何单个的事件都事出有因，都是这个抽象的、理性的社群的感性体现（黑格尔语），这个社群或是'国家'，或是民族，或是人类。"[1] 当影片过度渲染主人公私人化、个体性的行为动机而偏离了他们身上所担负的国家民族大义时，影片所努力渲染的爱国主义情怀、民族精神就失之轻飘，缝合无力。戴锦华认为，当代中国电影近似的文化症候是"中国主体的呼唤与建构，印证的却是中国主体的不在或缺席"[2]。这种意见放到对李仁港影片中爱国主义情怀询唤的症结批评上，同样一针见血。

[1] 李杨：《宿命的抗争之路》，长春：长春时代文艺出版社 1993 年版，第 9 页。

[2] 戴锦华、滕威：《2011 年度电影访谈》，载戴锦华主编《光影之忆——电影工作坊 2011》，北京：北京大学出版社 2012 年版，第 16—17 页。

最后，叙事重心的本末倒置弱化了影片主旨。

李仁港对宏大叙事的偏好和对宏大主题力不从心的掌控被观众长期诟病，而《攀登者》上映后广受指责的最大问题，也是喧宾夺主的儿女情长消泯了爱国与牺牲的悲壮，将为国登顶的崇高美落脚于情绪化的悲伤。

如前所述，影片叙事线索主要由登山线、爱情线、兄弟情及成长线这三条线索构成，且齐头并进，平行发展。方五洲与徐缨的爱情线不仅有着完整的表达，与叙事重头戏"登山"平分秋色，而且导演还设置了李国梁与黑牡丹的爱情故事，以及杨光与卫生队员赵虹之间的隐约爱情戏。拿爱情丰富人物形象并借以实现主流意识形态"泛情化"传播本无可厚非，但是手段有高低之分，语境有合适与否之别。影片的宣传主题词定位于"为国登顶，寸步不让"，主人公前后跨度 15 年两次攀登珠峰并非为了冒险和挑战极限，也并非出于个人情怀和梦想的实现，他们身上所肩负的捍卫国土主权的完整与神圣、彰显国家独立和民族自信的使命是远凌驾于个人儿女情长之上的。电影本应着力凸显人物的大仁大义、舍生忘死、勇往直前的英雄精神和中国人众志成城、前赴后继、锲而不舍、不惧牺牲的民族精神的，但如前文所述，整部影片的最高潮却落在徐缨咯血而死、两人缠绵悱恻山盟海誓的韩剧般"虐心"苦情戏上，理应浓墨重彩、慷慨悲壮的登顶戏反而被一笔带过。这一重头戏，不仅造成了高潮戏节奏拖沓，"高潮"坍塌，且以"韩式狗血"的方式冲淡了主体叙事，将登山英雄们为国登顶的英勇无畏与爱国主义精神冲刷得支离破碎，而且是蒙蔽历史现实的。之后登山队登上峰顶时，主体叙事的节奏已然断裂，只能在高昂的背景音乐与一片成功的欢呼之中重新找回主旋律，"假装高潮"。登顶后那种民族自豪感也被方五洲默默地将化石埋在山巅以暗示爱情海枯石烂这种私密化的情感表达冲抵消弭。影片主题立意从家国天下变成了小儿女情长，格局立意顿显庸俗局促。

任仲伦在接受采访时曾说："艺术总是有情感的，电影中从编剧到演员表达了很深刻的情感，这种感情不是戏不够、爱情凑的感情，不是出于商业目的的风花雪月，是个人担当和国家使命结合的感情，这样的感情是博大还是渺小？"[1]诚如斯言，在这样一部基于历史真实拍摄的登山片中，爱情并非人物攀登的原动力，尤其影片人物在

[1] 林梅：《专访上影集团董事长任仲伦：把创作难度变成艺术高度》，《中国电影报》2019 年 10 月 25 日。

图 10-5　喧宾夺主的爱情戏

背负了集体责任之后，还要继续承受个人情感的压抑，这就消解了国家使命的神圣性，分散了人物对祖国事业的专注性，以及削弱了事态的紧迫感。同时类似于韩剧般的情节设计和人物表演，不仅未能产生感人至深的艺术魅力，反而大大破坏了原作应有的崇高与壮美，让登山成为爱情的见证更是舍本逐末的做法。在整体叙事逻辑薄弱、叙事背景过于扁平的情况下，枝枝蔓蔓的情感线索不仅会分散叙事的注意力，破坏节奏，还会消解影片的历史厚重感，从而削弱真实历史的精神力量。正如王一川所言："在登顶故事中插入恋爱故事线索本身不为过，但不宜将其作用过度夸大到妨碍整体叙述节奏和弱化主旨思想的地步。这应当成为今后有史实原型的影片在创作和表达时认真吸取的一次深刻教训。"[1]

[1]　王一川：《集体英雄主义面对喧宾夺主的爱情——我看影片〈攀登者〉》，《当代电影》2019 年第 11 期。

三、当代电影工业美学的建构与践行

电影工业美学理论是基于当下电影发展现状所提出的一门年轻的理论，是"依据新时代中国电影发展的现实背景，重新对于'电影是什么'这一问题进行思考的理论"[1]。它主张在电影的商业性和艺术性之间寻求平衡发展，主张在追求商业利益的同时纳入电影的诗性内核。其建构应"秉承电影产业观念与类型生产原则，在电影生产中弱化感性、私人、自我的体验，代之理性、标准化、规范化的工作方式，游走于电影工业生产的体制之内，服膺于'制片人中心制'但又兼顾电影创作艺术追求，最大限度地平衡电影艺术性 / 商业性、体制性 / 作者性的关系，追求电影美学效益和经济效益的统一"[2]。

《攀登者》作为三部国庆献礼片中工业化技术手段运用最多的电影，又"把爱国主义、国家情怀融入商业类型片中，在商业片的结构中传播主流价值"[3]，对电影工业美学理念有着自觉秉承与实践，使该片呈现出高辨识度的重工业电影之美。陈旭光曾根据 M. H. 艾布拉姆斯（M. H. Abrams）的"文学四要素图式"，设置了建构电影工业美学体系所要遵循的"电影四要素图式"，即"作为影像之源的客体世界或想象世界，作为生产者的生产主体，作为本体的电影形态、电影作品，作为接受与传播的第二主体的观众及媒介"。而《攀登者》的电影工业美学特征同样体现在影片文本的故事层面，技术工业层面和电影的运作、管理、生产机制等三个层面。因文本故事层面前文已有论述，运作管理生产机制将会在下文"产业策略"专节论述，故该节重点分析其"技术工业层面"的电影工业美学特征。

（一）实景与特效的完美结合打造视觉奇观

作为国内首部还原国人攀登珠穆朗玛峰历程的影片，《攀登者》拍摄难度巨大，特技制作是该片后期制作的重头戏。纵观整部电影，登山的镜头占全片的三分之一，

[1] 陈旭光：《论"电影工业美学"的现实由来、理论资源与体系构建》，《上海大学学报（社会科学版）》2019年第 1 期。

[2] 陈旭光：《新时代 新力量 新美学——当下"新力量"导演群体及其"工业美学"建构》，《当代电影》2018 年第 1 期。

[3] 张慧瑜：《〈攀登者〉："国家"的显影与当代史的回收》，《电影艺术》2019 年第 6 期。

而真实还原珠峰地形地貌特征、气候变化、壮丽盛景、自然灾害等自然风貌是影片的基础，从而让观众产生身临其境之感；而攀登珠峰时跌宕起伏的险情对特效要求更高，这是主创拍摄该片时必须直面和解决的一次高难挑战。

首先，《攀登者》视觉特效上的成功与导演密不可分。影片选择了集美术、武术、电影经验于一身的香港导演李仁港作为影片的总导演、编剧与美术指导。李仁港擅长动作美学，电影风格硬朗，擅长对大场面的宏观把控以及对人物的细腻刻画。此前，与上影集团也有长期而良好的密切合作，《锦衣卫》《天将雄师》《盗墓笔记》三部影片便是上影集团和李仁港的联袂巨献，其严谨的工作作风和敬业精神也让其成为业界有名的不超时、不超支的导演。

其次，导演在取景上也帮助摄影组和特效组攻克难关。2019年1月5日，《攀登者》正式开机。导演李仁港在天津郊区找到一处矿区作为实拍地点，以绿幕与实景相结合的方式拍摄。为了还原真实，影片中无论是所用的道具还是拍摄布景都遵循史料，竭尽所能还原当年的场景。如在矿区找到作为参照物的坡度大的小山坡，摄影机可以捕捉到特别宽的景别与视野，增添了演员在表演过程中的真实感。取景地的完美选择极大地提高了团队拍摄的效率。"登山题材的电影没有最先进的特效，就没有了视听的震撼。当然，这种视效应该源于日常经验，还要超越日常经验。这很难，观众对雪崩未必经历过，但对雪的感觉是有的，这要求创作更加精益求精。"[1]

最后，《攀登者》的特效制作与韩国的特效团队合作，全片四分之三约2 000个特技镜头均为CG特效镜头。小到演员吊威亚飞檐走壁的呈现，大到雪山、高原、冰裂缝、雪崩等高难度场景的制作，均是CG制作，以追求极致、震撼的视觉呈现。

在拍摄之前，摄制组充分调查了珠穆朗玛峰的地形特征等，并研究了风、雪、云等故事中出现的多种自然现象，以便更好地还原雪山地貌。例如，单单"雪"的CG制作，中韩两方的制作人员便针对每个场面做出很多版不同的视觉参考图、概念图等，"为了尽量接近导演想要的形象尽了最大努力"[2]，并利用"初期特效示范"与导演进行反复确认，从而制作出与实际地形、地貌、气候相符合的雪花、雪粒的质感。

[1] 林梅：《专访上影集团董事长任仲伦：把创作难度变成艺术高度》，《中国电影报》2019年10月25日。

[2] 郑中砥：《国庆档献礼大片背后的特效揭秘》，《中国电影报》2019年10月30日。

在影片拍摄的同一时期，对地形的考察以及其他 CG 所需的相关制作同时展开。首先，利用人造卫星照片和 DEM（Digital Elevation Model）数据将珠穆朗玛峰的地形制作成 3D 模式。随后，制作的千兆像素图像（Giga Pixel Image，是指将数十张数码照片叠加在一起制作一个超高清图像），促进和凸显了各类形象的细节。《攀登者》内含大量的高难度场景，通过后期组的磨合与修改，逐个攻破难题。例如，中国登山队员第二次登顶过程中遭遇大风暴，所有队员抓住绕在大石头上的绳索抵御风雪的视觉呈现过程非常复杂，对此，他们首先把该处地形做出完整的 3D 建模，再用流体模拟器（Fluid Simulation）和颗粒处理器（Particle Expression）等多种特效软件增加风雪和雪块等来加强恐怖感，完美呈现出风雪交加、惊心动魄的惊险场面。[1]

极致的付出带来了极致的呈现，《攀登者》主创团队凭借精益求精的工匠精神使其在视觉特效上赢得极佳口碑。这种匠心之美，即在电影生产的每一道工序上发挥人的主体性，按照美的规律去创造，是电影工业美学的重要体现。

（二）声动人心，身临其境

《攀登者》在听觉技术方面其混音格式、标准参数为 IMAX6-Track（downmixed）、Dolby Atmos、D-Cinema48k Hz5.1（Dolby Surround5.1）与 DTS：X（downmixed），能够使观众产生震慑人心的沉浸式娱乐体验。在以上音响技术的支持下，既能将细节音效捕捉呈现得丝丝入扣，又能极大地提升宏大雄壮的音乐感染力，增强了作品的艺术效果。

并且，《攀登者》对细节音效的细腻捕捉也是值得称赞的，比如对风、雪、登山工具音效的表现，制造出一种身临其境之感。如影片一开始便采用了声音串前的手段，画面是一团漆黑，而耳畔却传来步话机连呼"气象组呼叫突击队"的哭腔，声音微弱、遥远而又急促，且夹杂着因为信号中断带来的嘈杂电流声，听上去悲壮而又万分紧急，可谓未见其人先闻其声。甫一开始，便立马将观众带进千钧一发、生死攸关的紧张气氛中，让人产生强烈的身临其境的感受。

随后故事闪回部分叙述 1960 年国家组织第一次攀登珠峰的情形。巨大的风声同

[1] 郑中砥：《国庆档献礼大片背后的特效揭秘》，《中国电影报》2019 年 10 月 30 日。

期音辅以灰黑白的冷色调，扑面而至的雪花立马让观众仿佛置身于极端寒冷、严酷肃杀的喜马拉雅山的恶劣环境中。队员粗重的喘息声和沉重的脚步声，都让我们感受到突击队员此刻的筋疲力尽。队长伸出手做出停止前进的手势，仿佛给这种冷寂画上了句号，随之而来的就是一场大雪崩。影片的音量级在此刻突然提高，震耳欲聋的雪崩声，裹挟着雷霆万钧的风声，如万马奔腾铺天盖地而来，令人毛骨悚然，真切感受到雪崩的威力和巨大的破坏力。方才队员将登山杖插入雪地时清晰明亮的声音在这里也做了处理，变得极其微弱，更显出雪崩的恐怖。在这样一片混杂的声音中，队员的声音混乱而又浑浊。随着摄影机滚落山崖的升格镜头，摄影机在雪地上的每一下撞击的声音都做了加强处理，引导观众对这一线索性道具的关注。"从这一场戏中，我们就可以看出其声音设计的独具匠心，自然音响和环境音响将观众快速带入叙事空间中，通过登山之'静'的声音能够吸引观众注意力，控制影片节奏，让雪崩之'动'时的声音更具有震撼力。同时在多层次的声音中做出筛选，选择对话、摄影机滚落这类重要的声音展现，引导观众关注，形成'声音焦点'，帮助叙事的展开。"[1]

无论是追求极致视觉体验，还是创造以假乱真的典型场景，特效技术和声音技术的发展都为电影带来了更多可能。而对于一个国家的电影产业而言，只有特效技术的发展、电影工业化水准的提高，才能打造出高工业水准的影片。正如饶曙光所言："《攀登者》的特效制作也体现了中国电影'重工业'的水平，作为中国重工业电影的产品，它的特效、制作、类型化叙事，达到了一个很高的水准。"[2] 而《攀登者》在 CG 特效与听觉技术上的匠心之美，可谓是当代电影工业美学的一次有效建构与践行。

四、民族精神的彰显与国家形象的构建

电影作为一种大众媒体，是个体身份认同的方式，是构建文化的载体，是一个国

[1] 陈晓达：《电影工业美学视阈下〈攀登者〉的制片机制、特效技术及网络营销研究》，《电影新作》2019 年第 6 期。

[2] 仲呈祥、饶曙光等：《〈攀登者〉：勇攀艺术创作高峰——电影〈攀登者〉专家研讨会发言摘登》，《光明日报》2019 年 11 月 12 日。

家意识形态机器的重要组成部分。电影在娱乐大众的同时，还要承担起反映大众文化、构造大众文化的任务。讲好中国故事、传播好中国文化，是当前中国电影发展的最关键的课题。

黑格尔认为："史诗以叙事为职责，就必须用一件动作（情节）的过程为对象，而这一动作在它的情境和广泛联系上，必须使人认识到它是一件与一个民族和一个时代的本身完整的世界密切相关的意义深远的事迹。"[1] 主流大片是承载中国发展进程中主流思想观念、反映主流社会生态的作品，是自觉践行社会主义核心价值观，更好构筑中国精神、中国价值、中国力量的作品。《攀登者》作为一部根据真实事件改编的第一部致敬中国登顶英雄的中国新主流大片，同样将主流价值观与类型美学进行对接，并对中国主流价值观进行了多元化与深度化的表现。

（一）家国情怀的彰显与"中国精神"的书写

家国情怀是中华优秀传统文化的基本内涵之一，是所有中国人内心情感的归宿，同时也是中国人将自身命运与国家命运紧密结合的体现。影片总制片人任仲伦谈到影片创作缘起时也曾说："在这个时间点上，用电影塑造一种攀登者的形象，我们觉得是有时代意义的。《攀登者》从题材到内涵，都特别能体现共和国最重要的精神——攀登精神。"[2] 从创作伊始，借助影片弘扬"中国精神"便是影片主创的自觉追求和创作理念。

《攀登者》正是站在时代的高度，紧扣中国登山队两次登顶珠峰这一独特而重大的历史事件，深入挖掘历史事件中蕴含的精神价值和文化思想，影片所体现的家国情怀与"中国精神"交相呼应、水乳交融。

影片首尾呼应，使用蓑羽鹤意象便是这种情怀和精神的注脚。开头成群结队的蓑羽鹤飞越珠峰之巅，虽有折翅坠崖之险但依然奋力跨越，结尾登顶成功后又出现了蓑羽鹤春暖换季结队北归的影像画面，导演以不畏艰险的蓑羽鹤象征攀登者勇往直前、不惧生死、坚韧不拔、前赴后继的精神，而这种精神贯穿全片始终。不管是1960年的第一次攀登珠峰还是1975年的第二次攀登珠峰，过程都是一波三折，队员都是九

[1] ［德］黑格尔：《美学》（第三卷下册），朱光潜译，北京：商务印书馆1981年版，第107页。
[2] 宋红：《专访〈攀登者〉出品人任仲伦：这是一场输不起的战争，我们必须赢》，《每经影视》2019年9月27日。

死一生。导演设置的重重自然灾害——冰裂缝、冰塔林、大风暴、雪崩——不仅让故事极具张力，更彰显了攀登者舍生忘死、英勇无畏、无私奉献、锲而不舍、为国争光的民族精神和家国情怀。不管是方五洲一次次奋不顾身营救战友，为保护觇标险些命丧九泉，还是李国梁主动请缨接替队长再攀珠峰直至宁愿牺牲自我也要保全摄像机和战友的生命，抑或是徐缨不顾个人安危即便生命垂危也要攀登珠峰只为给突击队提供最及时准确的天气预报直至牺牲，这一系列举动都彰显着他们高尚、伟大、无私的品格和强烈的爱国主义、集体主义精神，具有感人至深的艺术魅力。

正如编剧阿来所说："我写《攀登者》就是写精神，写中国人为什么一定要去攀登珠峰。……当时国家极其困难，攀登珠峰几乎是不可能的事……人的意志、国家意志让这种不可能变为可能……"[1] 这种立论和见地，既投射了人类思想的高光点，又有民族精神的强烈支撑，构成了一种意义和情感的"矢量"，因而形成了作品的高度、深度和厚度。

（二）中国价值、中国力量等国家形象的构建

电影作为国家文化软实力的形象标识，是构建集体认同的强大意识形态工具，也因其宣传的隐蔽性和辐射面广，已经成为塑造和传播国家形象的重要载体。

《攀登者》浓缩 1960 年、1975 年两次登顶珠峰的史实背景，聚焦两代人的登山梦，在讴歌家国情怀、赞美"中国精神"之外，又和当前努力实现民族复兴、弘扬民族自信的豪情缝合在一起，彰显了中国价值和中国力量，构建了国家形象。

影片聚焦的两次登山，都有着明确的政治诉求。影片开始便通过字幕交代了第一次攀登珠峰的时代背景、国际环境："1960 年，国家正值三年自然灾害时期，珠穆朗玛归属的边界谈判正值关键时刻，邻国登山队筹划从南坡抢登珠峰，国家决定组建登山队，这是人类首次从北坡登顶珠峰。"三言两语便交代了当时中国所处的内忧外患、内外交困的政治环境等登山队组建的时代背景，登山不只是出于"梦想""情怀""挑战自我"之类的个体化动机，更是捍卫国家主权和领土完整、凝心聚力、提神振气、

[1] 施晨露：《〈攀登者〉致敬中国英雄 向新中国成立 70 周年献礼》，人民网，2019 年 9 月 27 日（http://me-dia.people.com.cn/n1/2019/0927/c40606-31375678.html）。

扬我国威的国家行为。这背后有一种追赶逻辑和尊严政治。这种奋起直追的毅力以及把现代逻辑内在化本身就是新中国成立之后的现代经验。而第二次攀登珠峰的时代背景和动机是"举行珠峰地区的科学综合考察，测量珠峰新的高度"，虽然没有第一次攀登珠峰那么直白的政治诉求，但科考和测量珠峰新高度让珠峰获得中国的"命名"同样是中国在国际舞台上争取话语权和获得"正名"的隐喻。两次登顶都有力图向全世界证明中国国力的诉求，都是"为国登顶"，肩负着彰显中国价值和中国力量的历史使命。正如研究者所言："《攀登者》的意义就在于，中国人也能从积弱积贫的落后状态变成现代的、科学的主体……这种对于祖国和国家的认同来自摆脱了半殖民地的身份，成为光明正大的现代人和现代主体。"[1]

《攀登者》作为庆祝新中国成立70周年重点献礼片，通过有筋骨、有道德、有温度的故事描写和人物塑造，书写和记录人民创造历史的伟大实践，讲好中国故事，彰显信仰之美、崇高之美，唱响"四个讴歌"的主旋律。

五、产业策略辨析

当下中国电影营销最关键的点有两个：一是信息的传达，即通过各种渠道让观众知道这部影片的相关资讯；二是效果的呈现，即要通过内容创新打动并吸引受众进入影院观影。在当前的新媒体环境下，利用算法推荐的精准性、集约性积极地投身于电影营销，成为当前电影营销的新方向。《攀登者》在前期点映票房为4 460.9万元，预售票房破1.4亿元，首映日票房获1.67亿元，其前期票房的"吸睛"证明了整个产业链环节初期营销策略都较为得当与成功。但上映后票房口碑都高开低走，不尽如人意，个中经验教训更值得玩味和反思。

（一）《攀登者》的产业策略

影片在2019年9月30日公映前，猫眼专业数据显示，映前累计想看人数已经接

[1] 张慧瑜：《〈攀登者〉："国家"的显影与当代史的回收》，《电影艺术》2019年第6期。

近 120 万人，这一数据证明影片在产业链环节初期营销策略是较为成功的。

1."制片人中心制"提供生产机制保障

"制片人中心制"是由好莱坞大制片厂制度发展而来的制作机制，认为制片人在电影创作过程中有着举足轻重的作用，是电影生产过程和组织过程的核心主导者和管理者。"这一制度突出制片管理机制在电影工业中的重要性，要求导演服从制片人的统筹，共同进行专业化的、流水线式分工明确的电影工业生产，要求秉持标准化生产的类型电影观念、后产品开发原则，在一种大电影产业的观念下进行电影生产。"[1]

《攀登者》是一部典型遵循"制片人中心制"而运作的影片。从剧本运营角度来看，制片人在创作之前就已经安排好了影片制作方略，其中最重要的是对剧本创作的安排。《攀登者》立项于 2018 年 7 月，总制片人任仲伦当时开始寻找合适的撰写中国登山题材的创作人选，因为得知之前有过合作的著名作家阿来有过珠峰攀登题材的创作储备，几经交流最终确定由阿来担任编剧。《攀登者》的剧本创作时间短暂而紧迫，并且剧本初稿创作完成之后的打磨并不是一件容易的事，需要整个前期创作团队的共同协作，因此，制片人对剧本创作部分的协调和执行是非常有必要的。制片人团队对《攀登者》全程的剧本创作、执行策划、运作反馈等环节进行了协调调度和机制保障，使影片得以在极其有限的时间内顺利完成，如期公映。

从电影市场和行业角度来看，"在电影中着重体现东方色彩和中国精神"是制片人任仲伦从筹备之初就为影片确立的创作基调。实现协同美的关键在于细致分工、标准清晰和高度的专业性。为了探索这种东方叙事美学，制片人团队和剧本作者、剧本医生等生产主体协同共进，各司其职。从编剧的选择到导演的确立，再到监制的任用、主演的敲定，整个主创团队都是按照电影工业化标准来打造的。团队选择了在商业片领域颇有造诣的香港导演李仁港，除了在拍摄上主打纪实风格以外，在特效制作上也做足功夫，使影片具有浓厚的商业气质。在剧作方面，影片设置多个情节段落，如"第一台阶""第二台阶""大风口"等，以增加看点。而影片场景的选择、人物的角色定位、拍摄以及后期特效制作，同样是按照类型电影标准化生产制作流程来进行的。如在场景选择上，影片主创针对珠峰的地形地貌——大风口、北坳、冰塔林、

[1] 陈旭光:《新时代 新力量 新美学——当下"新力量"导演群体及其"工业美学"建构》,《当代电影》2018 年第 1 期。

冰裂缝等——请教了相关的气象专家、地质专家、中国登山协会以保证对场景的真实还原。

无论是电影的整体制作进度，还是摄制时各部门、各岗位分工协作，在制片人的把控下，各方面协同共进，相互激发创意，最终体现了该片电影工业水平的协同之美。

2. 交互式全媒体传播

在互联网时代，观众不仅是消费者，也是生产者。网生代观众的审美趣味和消费习惯，无疑会影响到当下电影生产、传播和接受的方方面面。《攀登者》采取了新媒体切入的全方位、多媒体的营销模式，除了常规的线上线下路演活动，抖音等短视频网络传播更成为其显著的传播渠道，鲜明地体现了电影工业美学的功能美和协同美。

（1）短视频营销

目前我国在新媒体环境下，各大短视频平台迅速发展，无论是市值还是流量都在快速反超以往传统的社交媒体。短视频社交应用突出的"社交属性"对于用户黏性与平台"日活"都有着至关重要的影响，是其一项非常重要的独特属性。而且这些视频作品保持着与影片主题相关的创造力，更是为影片的宣传与营销注入了巨大活力。

《攀登者》前期营销最大的亮点就是短视频营销策略和传播效果的成功，从故事内容、演员特质等角度出发创造了有特色的传播方式。影片选择电影营销领域的领军者之一北京麦特文化发展有限公司（简称麦特文化）负责影片宣发。他们从国庆档前两个月就在抖音上开通官方账号，开始密集宣发。幕后花絮、搞笑短片、特效互动等各种短视频轮番上阵，令影片未映先热，话题持续发酵。据统计，截至2019年9月23日，《攀登者》共发布了79支短视频，共获得3 579.2万个点赞，粉丝多达93.9万人，均高于国庆档其他影片。

在宣传内容上，多是借助演员吴京展开名人营销。他们在抖音上以吴京"硬汉反差萌"为主要传播点，造梗、演段子，笑料不断，以此进行网感化的视频宣传。其中以吴京整蛊张译的视频最受欢迎，该视频获得了近499.9万个点赞、4.9万次评论。此外吴京还亲自演绎微博老梗"吴京打彩""吴所事事"，这些包袱不断、与电影气质相差十万八千里的反差萌，为影片攒下了很好的观众缘。而主演之一、流量明星胡歌在片场"贵妇摔"也成为网友津津乐道的话题。这种网感式的营销带有解构严肃、戏谑的意味，可以更加拉近和青年网络用户的距离，更加符合他们日常接受的习惯，因

而传播效果可谓事半功倍。同时利用明星的"晕轮效应"作为营销手段帮助电影做宣传，影响人际知觉，提高电影的知名度，也成为影片推动票房增长的营销策略。

除了在明星人物上做文章，《攀登者》短视频营销的主要方向还有突出拍摄的辛苦、演员的专业，以及营造剧组很欢乐的氛围，等等，成功把握住网生代年轻人的观看喜好。以一种轻松幽默的传播方式，打破了电影本身的严肃形象，区别于传统影像所建构的正统话语体系，切合当下电影受众年轻化的趋势，满足了他们的心理需求，体现了用户至上、以观众为中心的网感美，拓展了该片的电影工业美学新层次。

（2）全媒体深度整合营销

《攀登者》宣发团队在营销影片时，同样根据用户的不同需求分类，选择性运用报纸、杂志、广播、电视、音像、电影、网络、移动在内的各类传播渠道，以文字、图片、声音、视频、触碰等多元化的形式进行深度互动融合，涵盖视、听、光、形象、触觉等人们接受资讯的全部感官，打造多渠道、多层次、多元化、多维度的全方位立体营销网络，实现了对影片全媒体深度整合营销。

如影片自开机以后，在腾讯视频、新浪微博、优酷电影、猫眼电影等六大视频门户网站的物料总播放量达 9 575 万次；在腾讯视频有步骤地推出了各类"预告片""制作特辑"53 支；在猫眼推出各类宣传视频 27 支，评论总数达 42.3 万条；微博等新媒体不断热炒各种话题，其微博话题讨论量也高达 3 795.2 万人次；微信公共号文章有 9 349 篇，累计文章阅读总量多达 497 万人次。此外，在头条、网易、腾讯娱乐、新浪等各大门户网站也发布网络新闻千余条。宣传阵地全覆盖，宣传手段多类型，宣传物料多样化，真正实现了多渠道、多层次、多元化、多维度的全媒体整合营销。

3. 跨界融合与后产品开发

众所周知，好莱坞最能够"循环利用"的一条生财之道就是"后产品开发"。只有真正找到合理、正确的后产品开发途径，我们的电影才算是真正走上了产业化道路，并且真正地实现了电影艺术属性之余的经济价值。《攀登者》在跨界融合与后产品开发等方面也做出了积极探索并取得了一定成绩。

（1）跨界融合与破圈营销

首先，《攀登者》与天趣互动文化传播（上海）有限公司合作，生产"《攀登者》×泰迪珍藏"电影联名款系列盲盒，利用潮玩界带火的玩法开始向二次元领域蔓延。这

图10-6　破圈营销："《攀登者》×泰迪珍藏"电影联名款系列盲盒

种盲盒玩法打破圈层壁垒，闯入大众视野，有效对接了成长于互联网时代的青年受众群体，从而成功吸引了当下25岁以下的电影观影主体对主流电影的关注，实现了票房的转化。

其次，在线下该系列盲盒与时尚火锅品牌呷哺呷哺达成合作，进行线下联动销售。在呷哺呷哺连锁店的每个餐位上都放有该盲盒宣传页，以消费者"只要加50元就能得到限量版盲盒"的噱头进行立体化宣传。

此外，《攀登者》还先后与贝特佳奶粉、司米橱柜达成协议，作为电影院线联合营销合作伙伴，通过关注公众号、转发、集赞等方式，在微信、微博、抖音等平台开展抽奖活动，进行跨界营销。

《攀登者》与餐饮业、母婴业、家具行业的跨界融合，与二次元潮玩界的破圈营销，

图 10-7　与不同企业合作，进行跨界营销

在营销理念上是极其超前的。这种多场景的营销联动不仅给用户带来全新的内容体验，也大大加深了用户对联合营销伙伴品牌印象的联想，同时为影片宣传造势，强化了观众对影片的某种视觉印象，为电影与其他行业跨界融合带来全新思路，实现合作互赢。

（2）后产品开发

《攀登者》衍生品在影片还未上映时就已经提前投放市场。发行团队首先制作了大量演员形象的衍生品，种类涉及 T 恤、Q 版形象积木、行李牌、冰镐项链等。《攀登者》中的一大亮点是演员，因此官方推出演员的后产品可算是顺势之举。等衍生品

陆续送到观众手上，再与微博 KOC 进行线上推广合作，由此一举击中电影粉和明星粉。

4.文化出海，立体宣发

作为"文化自信"的一种重要体现，文化出海是彰显东方文化魅力的有效路径。国产影视作品在海外同步发行，无疑是推动中华文化全球传播、提升全球影响力的重要途径。《攀登者》在宣发上的一大亮点便是文化出海，海外发行。作为该片海外独家代理发行方 1905 电影网常务副总经理罗三为《攀登者》量身定制了一套针对影片实际情况的海外发行专属计划，展开了一场"有层次"的海外发行战略战术。

首先，美国、加拿大和英国是海外发行地区的第一梯队，于 2019 年 9 月 30 日与国内同步上映。其次，新加坡、马来西亚等东南亚地区是海外发行的第二梯队，上映时间相对国内稍晚。再次，马来西亚、文莱定档 2019 年 10 月 17 日，公映时间与当地七天长假相重叠，最大限度地释放该地区票房潜力。最后，则是东欧、德国、日本等地区，主要以当地非华人观众为主，基本不受中国本土市场的影响。在不同地区的定制式立体宣发策略，为《攀登者》实现海外收益最大化打下坚实的基础。

影片最终销售至美国、加拿大、英国等 40 余个国家和地区。其中，北美开画的 IMAX 版本银幕数为迄今在该地区发行的华语影片之最；北美开画总银幕数过百，在英国、新加坡等国的开画银幕数亦为近年来该地区上映的华语影片之最。影片在澳大利亚、新西兰上映时，也是该地区华语影片首次以 4DX 版本上映。[1]

（二）《攀登者》的产业反思与启示

《攀登者》的诸多营销尝试，不但打破了观众对"命题作文"的固有观念，而且使主旋律电影变得鲜活，更能与普通观众的情感产生强烈共鸣，观众在对人物的共情与代入中获得了精神层面的升华。但整体票房与口碑高开低走，与其营销策略的失当、公关危机应对能力不足有着直接关系。

1.视频营销平台厚此薄彼，也顾此失彼

《攀登者》在抖音短视频上的营销固然成功，然而相较同时上映的献礼片《我和我的祖国》，对宣传平台的利用显然存在顾此失彼的问题。《我和我的祖国》充分利用

[1] 木夕：《北美、英国 9 月 30 日同步上映 〈攀登者〉海外发行火爆》，《中国电影报》2019 年 10 月 16 日。

以年轻人为主要受众的 B 站作为红色电影的宣发阵地。他们延续在抖音上的金曲洗脑套路，联合 B 站官方召集 102 位 UP 主，用阿卡贝拉、Funk、Jazz、J Rock、Pop、民乐 6 种音乐元素花式演绎《我和我的祖国》，播放量接近 700 万次，弹幕被"祝祖国母亲生日快乐"刷屏。B 站的社区文化非常具有包容性和开放性，优质的内容、正能量的情怀，同样能在此找到受众。主流电影与 B 站文化并不违和，在人人都在寻找年轻消费者的今天，这个平台本应得到重视。但《攀登者》在 B 站没有任何营销的迹象，可谓将阵地拱手送给了竞争对手。同时在广受年轻观众喜爱的快手、腾讯微视等短视频网站也没有像在抖音上那样发力，给人暴殄天物之感。影片宣发若想覆盖更广阔的人群，快手是一块不可忽视的阵地，尤其快手的直播特色更应充分利用。《攀登者》的路演造梗无数，完全可以通过直播来吸引快手"老铁"。当下低线城市用户的观影需求逐年增长，相关数据显示，2019 年国庆档低线城市的票房贡献率稳步增长，这与快手的用户画像重合度很高。而根据猫眼专业"想看数据"显示（见图 10-8），《攀登者》二线城市想看比例最高，达 41.7%；第二位则是四线城市，达 25.3%。四线城市想看比例显著提高，是 2019 年中国电影市场的突出变化，而《攀登者》显然忽略了这一群体。

2. 破圈与跨界营销无的放矢，事倍功半

《攀登者》与天趣互动文化传播（上海）有限公司合作，生产"《攀登者》×泰迪珍藏"电影联名款系列盲盒，这种打破圈层壁垒、借助盲盒带动二次元领域的营销策略固然有新意并值得肯定，但也忽略了一点，即从最本质的产品逻辑来看，看似火爆的"盲盒经济"，其实就是一场 IP 争夺战。没有了 IP，盲盒也就失去了竞争力。盲盒市场上从来都是玩具界炙手可热的 IP 的天下。粉丝指向明显的盲盒，多以自有 IP 为主，消费群体一般是核心粉丝，而"《攀登者》×泰迪珍藏"电影联名款系列盲盒，泰迪虽然是自有 IP，但无法让人产生与"登山英雄"的联想，因而无法实现盲盒玩家与影片真正有效的联动。而且当下盲盒玩家呈现出典型的"女性向"特点，但从《攀登者》的"想看画像"来看，男性占据 58.2%，女性仅为 41.8%，呈现出"阳盛阴衰"的局面，因此，盲盒从卡通形象设计到主打消费群体，都存在严重的错位。这从另一方面也说明影片未能做好精准的观众定位。在京东盲盒排行榜上，"《攀登者》×泰迪珍藏"电影联名款系列盲盒手办位列第七位，但评论人数寥寥无几，购买数量也屈

图 10-8 猫眼观众想看数据

指可数，这也从另一个侧面证明了此次跨界营销事与愿违。

另一方面，《攀登者》与呷哺呷哺快餐连锁店、贝特佳奶粉、司米橱柜等企业进行的跨界融合，不仅宣传手段了无新意，而且这种联合也只是蜻蜓点水式的，缺乏深层次的有效渗透与互动。影片从故事到人物形象与这几家跨界融合企业并无同构关系，未能有效建立起观众对影片应有的认知与共情，故而这种融合只能是浅尝辄止、事倍功半。

3. 危机公关能力不足，后继无力

《攀登者》在三部国庆献礼片中是上映之前最被看好的一部，观众的期望值很高，然而上映三天三部电影的票房成绩分别为：《我和我的祖国》9.4亿元，豆瓣评分为8.4；《中国机长》7.1亿元，豆瓣评分为7.4；《攀登者》4.1亿元，豆瓣评分为7.0。这样的差距实在出乎意料，《攀登者》在三部电影的口碑评分和票房中尽显颓势，最被看好却要最先出局。面对这一问题，影片宣发团队显然预计不足，而且未能采取针对性的危机公关策略，补救措施仅限于在微博打硬广和在百度买"热搜"，除此之外宣发处于放任自流、听天由命的状态，致使《攀登者》后劲不足，回天乏术，10.97亿元的收官票房与预期相去甚远。

4. 海外发行"看上去很美"

与国内情况颇为相似，《攀登者》的北美发行方显然也高估了影片的吸金能力。《攀登者》北美最终票房只有50万美元左右，同样未达预期。

《攀登者》在北美的票房失利主要有两大原因：一是影片质量不理想，本片在IMDb上的评分只有5.2；二是本片在国内并未引发"现象级"的观影潮。纵观近年在北美取得票房佳绩的国产片，如《流浪地球》《哪吒之魔童降世》《美人鱼》等，都曾在国内引发观影热潮，这种热潮外延到北美市场，助燃了北美票房。蝴蝶效应在此也得到鲜明的体现。

六、全案评估

《攀登者》将主流价值观与类型叙事进行深度融合，注重类型化和多样化的创新

表达，整个剧作构架、叙事模式和核心主题的逻辑构建均采用"类型化表达"的创作理念，把真实事件、平民视角、家国情怀有机结合起来，把现实主义精神和浪漫主义情怀有机结合起来，使影片取得了思想性、观赏性、商业性的较强统一和一定的商业成功。影片对好莱坞经典叙事模式的沿袭与践行、类型融合与类型加强及奇观化叙事策略都让影片成为一部扣人心弦、精彩纷呈、戏剧张力十足、引人入胜的电影。

在美学上，《攀登者》对电影工业美学理念有着自觉的秉承与实践，呈现出高辨识度的重工业电影之美。影片站在时代高度，深入挖掘历史事件中蕴含的精神价值和文化思想，将主流价值观与类型美学进行对接，并对中国主流价值观进行了多元化与深度化的表现，体现了个体与国家使命的耦合，实现了个人情感与人文精神的共鸣，家国情怀与"中国精神"在影片中交相呼应、水乳交融。同时影片又和当前努力实现民族复兴、弘扬民族自信的豪情相互缝合，彰显了中国价值和中国力量，构建了国家形象。

在产业策略上，影片贯彻"制片人中心制"，为影片提供了生产机制上的保障，同时它所采用的交互式全媒体传播、跨界融合与破圈营销、后产品开发以及海外立体发行策略，都是较为得当与成功的，且具有一定行业示范性。

然而无须讳言的是，《攀登者》并不是一部完美无瑕的作品。其类型化叙事的不足与营销策略的失当都是导致其口碑与票房高开低走的重要根源。其叙事人称、叙事视点的游离混乱，对登山英雄形象的弱化，对爱情戏本末倒置的过度渲染，都成为影片的致命伤，致使主流价值与商业类型表达未能实现有机结合，故而上映后口碑与票房都不尽如人意，未能达到预期。

此外，整体票房与口碑高开低走，与其营销策略的失当和公关危机应对能力不足有着直接关系。视频营销平台厚此薄彼，也造成顾此失彼；破圈与跨界营销无的放矢，因而事倍功半；危机公关能力明显不足，造成票房后劲不足；而海外发行雷声大雨点小，其象征意义远大于实际票房意义，凡此种种都值得中国新主流大片引以为戒，给予足够重视，并予以深刻自省。

正如前文图 10-3、图 10-4 所示，普通观众和专业观众的细分维度评价标明了影片的强弱项所在，而弱项有些源于创作，有些却是宣传推广不到位造成的。剧作先

天不足往往会导致负面的连锁反应，而传播领域的补短是助推影片深入人心的关键环节，但该环节的缺失或弱化，势必造成影片票房与口碑的"滑水"。

七、结语

"中国电影的痛点就是要避免浮躁，尊重创作规律和创作核心，就是要讲好故事、刻画好人物。艺术性和商业性要在此基础上有机结合。"[1] "精彩对白""新鲜感"和"情节合理度"是普通观众与专业观众对《攀登者》满意度细分维度评价中得分最低的三项，可见情节、对白及故事新鲜感是影响《攀登者》票房与口碑最主要的原因。因此，对于中国新主流大片来说，如何讲好故事，提高创作质量，做到类型融合的和谐统一，依然是首先要解决的问题。中国新主流大片应该在继续关注内容创作的基础上，努力讲好中国故事，同时用以人民为中心的创作导向指导创作生产，坚持弘扬中华优秀传统文化，彰显中国精神、中国价值和中国力量，体现电影人的责任担当。

同时，《攀登者》在电影工业美学上的一些探索和创新表现，为今后中国电影工业化发展提供了积极的指导作用。尤其是在短视频营销上体现用户至上、以观众为中心的网感美，让该片的电影工业美学有了新层次。因而，在某种意义上，从"制片人中心制"到"观众中心制"，应是处于互联网语境下的电影工业未来发展的新维度，也是每一位电影人需要思考的问题。

此外，一部电影作品如果不能得到有效传播，那么无论它蕴含多么厚重深邃的家国情怀，都无法完成其所承载的举旗帜、聚民心、育新人、兴文化、展形象的使命。电影是一门产业，其生产必须考虑投入与产出。每一部影片的热播、票房高起的背后都是营销的力量，营销助力了市场繁荣，赋能了销售增长。因此，以《攀登者》为代表的中国新主流大片，还必须思考如何做好口碑营销、如何精准定位、找到新的消费群体等一系列问题，让营销不是流于形式的创新，而是更卓有成效，实现主旋律电影

[1]　张哆啦：《破圈思维联合电影力量，世界语言讲好中国故事》，光华锐评，2019 年 10 月 25 日。

社会效益与经济效益的高度统一。

2019 年度中国电影的发展，是电影界从高速发展迈向高质量发展过程中主创与观众共同努力的结果，是电影管理改革带来的政策红利，也是中国电影在新时代的背景下依托综合国力完成的一次变革，它预示着中国特色电影发展的未来。面对这场巨变，中国新主流大片该如何书写出中华民族的新史诗，不断地打造出具有中国风格、中国气派的国产大片，塑造中国新主流大片的新景观，《攀登者》有成功的经验值得我们借鉴，也有问题与不足需要我们予以冷静反思。

（刘强）

附录：《攀登者》制片人和导演访谈

《攀登者》制片人访谈

问：请问当时创作这部电影的时候您的初衷是什么？

任仲伦：今年是我们新中国成立 70 周年，也是上海电影制片厂成立 70 周年。上影有一个传统，凡是在一个国家重要的时刻，我们总是努力拿出一部优秀的作品，来对这个历史节点表示我们的敬意，尤其是对我们的英雄表示我们的敬意。《攀登者》最初的动因不仅仅是来自艺术家的一个创意，它实际上来自国家的要求，国家希望在我们新中国成立 70 周年的时候要弘扬一种英雄主义的精神，要弘扬一种我们 70 年来一直体现的攀登者的精神，也是把 1960 年中国登山队攀登珠峰的壮举和 1975 年中国登山队再次从北坡攀登珠峰的壮举作为一个故事片表现出来，想用电影的方式来对这段历史表示我们的敬意，想用电影的方式来告诉我们更多年轻的观众，向我们共和国的一代英雄表示我们的敬意。所以，接到这个国家任务以后，我们希望能体现出国家的意义，体现出我们电影艺术家对历史、对英雄的这样一种敬意。当然它也是一部电影，从本质上来讲，它是向我们共和国历史、共和国英雄的致敬；但从电影表达上来讲，我们一定要有一个新的创意，这部影片可能是在 70 年电影史上一个全新的类型，我们也希望创作要体现创造，创造才是这部影片最根本的灵魂。这部影片在精神和灵魂上会给你震撼，在视听上会给你震惊，它也是我们的初衷，我们弘扬英雄主义精神，表达我们对这些英雄的敬意，但同时我们用这代电影人能够掌握的、能够探索的最新的电影思维、电影表达、电影技术、电影工艺来完成这样一部影片。

问：您对攀登精神怎么理解？

任仲伦：我们很多英雄实际上就是一个普通人、劳动者，他们总是怀着最朴实的情感和愿望，去做出一番可能不平凡的业绩。吴京、张译在演英雄的时候，没有过去

的高大上、高大全的姿态，从内心到姿态来讲都没有，可能跟他们接近这些英雄的最本性的一面有关系。所有这些东西都变成他们在演戏当中的灵魂，一种精神的来源，这让我特别感动。

问：这部电影中最打动您的某个桥段或者说某种精神是什么？

任仲伦：最打动我的就是吴京演的中国登山队队长方五洲，还有张译演的曲松林，他们两个人体现出一种英雄惜英雄的情怀，我觉得特别打动人。因为在所有的登山题材当中，山跟人之间的这种对峙、这种冲突都会有所表现，但真正能打动人的还是人与人之间的情感。从过去的历史来看，登山是一个群体项目，表现一种集体主义精神，没有集体，个体登山是很难的，但他们两个人演绎出来的兄弟情，从相互之间的生死相依到产生一些矛盾，然后到误解慢慢疏解，又产生一种共同的合力。我觉得现在看这种电影，对年轻人来说很有意义，就是人与人之间的这种情谊，特别是男人跟男人之间的这种情谊，我觉得很美丽。

问：您觉得这部电影口碑会怎么样？

任仲伦：它会是一座丰碑。因为这两天，我很认真地看了各种各样的网上评价，有赞美的，也有提出一些疑问的，但我觉得这些疑问特别可爱。比方讲，因为我们反映的是 20 世纪 60 年代、70 年代登山队的故事，包括它的情感，对很多观众来讲就是父辈的故事和情感，他们会想象父辈的情感和命运，原来他们是这样去理解世界，这样去理解情感，这样去理解自己的命运。我相信提出问题的年轻人，他们看完、讨论完电影后，会有一个比较圆满的认识，这就是我们电影的力量。

《攀登者》导演访谈

问：为什么被"攀登者"这一题材吸引？

李仁港：我很喜欢拍戏，但是我更喜欢比较多讲人性的戏，这是我特别喜欢的。无论我拍武侠片、动作片，《盗墓笔记》也好，《天将雄狮》也好，《鸿门宴》也好，包括现在的《攀登者》也好，其实它们吸引我的就是里面的人性。在一个很极端的时刻，一个情况，或是一个行为，比如登山这样的行为，然后在里面体现极端的人性，这是我每次都特别想拍的。

问：作为首部大制作华语登山片，您觉得电影有哪些突破？

李仁港：登山对我来讲，就好像是记述一场战争，一场古代战争；或者是一个舞台，像打擂台一样。它是一个平台，人物借此去呈现人性。那个人是什么人性，关系到那个人是什么人。所以只要角色不一样，里面的故事就不一样，角色跟那个平台混合起来，就会有一个很新的化学作用。我们这次的第一个目标是要拍出一个让观众感觉不一样的戏，所以很多时候从故事的源头着手。其次就是像雪崩这种灾难性的东西，会用上一些我们比较擅长的动作设计等，让它有一个不一样的呈现。

问：这次有没有特意设计登山道具？

李仁港：我特别喜欢设计一些道具，刀刀剑剑的那些。但这次，因为它是按照真实的登山事件去拍的，所以原则只有一个，就是里面所有东西一定要真实，怎么真实怎么好，除非那个东西找不见了。基本上所有东西都是按照原貌去做的。

问：这次的动作设计有什么特别的地方？

李仁港：我举个例子，比方说拍武侠片，外国人拍出来会比较真实，力道很猛。但我就不会光是硬邦邦地砍来砍去，我肯定会有一些设计，把中国武术的一些概念融进去。这不一定会减少它的真实感，反而因为这些设计会补救那些心理上的真实，这是我们拍动作片的一个命脉。要是拍出来没让你紧张，那是因为那些东西很假。拍得

好的电影，我自己作为观众去看都会手心冒汗，虽然摆明是假，但它的动作很真实。

问：特效部分有什么创新？

李仁港：要是看纪录片，远远地看到一个雪崩镜头，你会觉得，哇，很厉害。但是拍电影要是用上那个纪录片的镜头也许就不见得会怎样，因为不够刺激，力度不大，无法补救心理真实，所以就变成我们要做更高、更厉害的雪崩，才能让观众意识到他看纪录片时同样的感受。这些东西本身是不存在的，我们也不可能去制造一个雪崩，所以要用电脑特技去完成。一开始我跟我的设计团队就讲了一点，特别是摄影，我们要用纪录片的方法去拍。那些航拍，特别让你感觉好像在直升机上手持摄影机，在一个很动荡的状态下抓拍一个镜头。那种充满真实感的镜头会让你感觉像是在看纪录片，这是一种手法，但是我感觉出来的效果很好，很有真实感。

问：对票房有什么预期？

李仁港：我不懂票房，但是我觉得戏好看观众就会看。你问我戏好不好看，我会告诉你非常好看，戏是好看的。喜欢看戏、看人物，他会很满足；喜欢看大场面，他会很满足；喜欢看演员的演技，他也会很满足。我个人很喜欢这部戏。

（采访者：家豪，人民网文娱《文艺星开讲》节目主持人
本文整理于人民网文娱，2019 年 9 月 30 日《文艺星开讲》节目）